飄渺間
往事如夢

粵劇教與學

楊慧思 著

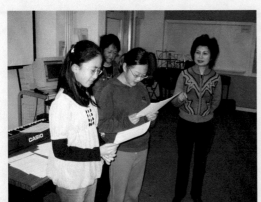

1	2
3	4

1.黃綺雯老師指導同學唱粵曲
2.阮兆輝老師分享舞台演出經驗
3.洪海老師指導同學粵劇做手
4.粵劇演員與同學分享演出心得

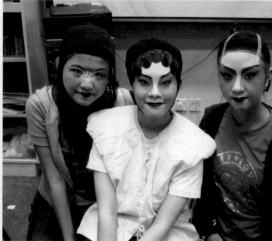

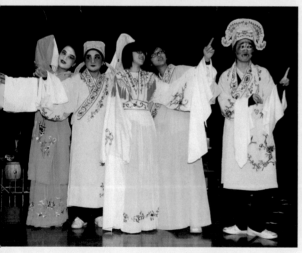

1	2
3	4

1. 楊慧思老師指導同學粵劇劇本
2. 同學初嘗粵劇化妝
3. 同學身穿粵劇戲服
4. 同學參觀戲棚後台

林芷琪—長平公主

蘇翹嫣—周世顯

1	2
3	4

1. 同學以音樂配合朗誦演出帝女花
2. 帝女花演唱
3. 同學演出現代版紫釵記
4. 再世紅梅記主要演員

1	2
3	4

1.同學以爵士舞演繹再世紅梅記
2.同學參加香港大學聯校匯演
3.本校師生接受無線電視訪問並演出粵劇
4.同學與梨園泰斗白雪仙女士交流

序一

　　粵劇是香港第一個成功申報的世界非物質文化遺產，近年政府和民間積極推動它的承傳和發展。隨著西九戲曲中心成立，演出場合亦有新的景象，表面看來粵劇發展相當蓬勃！但是粵劇作為舞台綜合的表演藝術，要持續發展，如何承傳是個重要的議題。

　　傳承和學習，一般人都把重點放在粵劇演員的培訓方面，如唱做唸打等基本訓練；舞台設計、編劇、化妝、戲服、道具、音樂伴奏、武打、燈光設計等等，以上種種固然要積極培訓，持續發展。

　　另一方面，觀眾的培養及美學欣賞的學習，研究和關注的力度也有很大的發展空間。粵劇評賞潛藏著各項多元智能的學習元素，楊慧思博士的研究是全港首個關於這方面的學術研究，重點在於觀眾培養和學習欣賞方面。作者以多元智能為理論框架，把粵劇的學習正式融入中學的中國語文科，以此作為研究論題。研究以校本個案的方法進行，收集了六年的實証性資料，運用多元智能的理論詳細分析，從而提出意見。《飄渺間往事如夢──粵劇教與學》的研究成果，在粵劇的傳承、粵劇藝人的專業發展、粵劇觀眾的美育培養、香港中學中國語文科的學習內容等，極具參考價值，本人誠意推薦！

<div style="text-align:right">

香港大學教育學院　吳鳳平教授

2019年10月24日

</div>

序二

　　數月前，當楊慧思老師發來短訊，讓我為其博士研究論文寫序，我欣然答允了。

　　與老師認識，是在一個「粵劇融合中國語文科新高中課程及評估計劃」的工作上。這個課程的負責人邀請了幾所協作學校作試驗。課程培訓內容包括「劇本教學」及「表演教學」兩大範疇。計劃的初衷嘗試通過不同的選修單元，培養學生對粵劇這個本土文化瑰寶產生興趣，而另一目標是結合學習及實踐，提升學生對語文科的興趣和學習效能。

　　不經不覺已有十年光景，當時我只是一個初出茅廬的戲曲助教老師，有幸參與其中。楊老師是香港一所著名女子中學的語文科老師，負責組織及監測課程的教學成果。我們雖是教育同行，而專業卻是天淵之別。在課程進行中，她在教學模式，學生編排，彙報演出等等工作上給予我莫大的支援。如今想來，最大的欣喜就是她靜悄悄地完成了博士研究論文，研究的內容正是「粵劇教育」呢！

　　俗語說「隔行如隔山」，短短十年時光，楊老師由一個粵劇的門外漢，變成對粵劇發展能娓娓道來的學者，當中花了多少的心血觀察與思考，不禁令我由衷敬佩。當我翻開《飄渺間往事如夢──粵劇教與學》，實在被楊老師不屈不撓的精神深深打動。此書結合了粵劇的當代價值，研究其對語文教育的深遠影響，資料清晰、圖文並茂、內容生動、引例深刻；既有知識性又有學術性，透徹地展示粵劇教育與語文學習的相互關係。追本溯源，傳統戲曲確能培養青少年對中華文化的認同感，有重要的教育意義。透過觀戲、劇本賞析、以至表演訓練，促進學生對千年華夏的人文景觀、社會風俗、道德倫理、文字用語、詩詞歌賦、成語典故等知識有更深入的瞭解。日後對他們逐漸建立的人生觀、價值觀也有巨大的啟迪作用。楊老師的研究，將粵劇的內涵與語文學習有效結合，抽絲剝繭地分析學習過程及成果，總結研究意義，填補了粵劇教育的學術空間。

<div align="right">

香港演藝學院戲曲學院高級講師　洪海

2019年10月21日

</div>

自序

　　《飄渺間往事如夢——粵劇教與學》以本人的博士論文「粵劇在香港中國語文的跨學科課程與評估」（The Curriculum and Assessment of Cantonese Opera in Interdisciplinary Chinese Language Education in Hong Kong）為藍本，展示粵劇課程在香港中學的實踐與成果。

　　粵劇是香港第一項世界非物質文化遺產。本書旨在讓讀者認識粵劇，通過粵劇教育深化語文學習，推動價值教育及傳承中華文化。粵劇教學不但拓闊學生的創意思維，打破傳統語文的學習空間，對於培養情意教育也有裨益。通過豐富的戲曲文詞，讓學生體驗粵劇的藝術精粹；在中國語文學習範疇引入粵劇元素，學生能更有系統地學習獨特的本土文化。本書通過粵劇跨學科課程的實踐及評估，提升學生對粵劇學習的興趣和能力；針對學習差異，完成多個層面的語文學習教程。

　　本書以劇本教學（〈帝女花〉、〈紫釵記〉、〈再世紅梅記〉）為經，課程包括語文能力培養，人物性格分析及文化學習探討；同時以粵劇教習為緯，通過「唱」、「做」、「唸」、「打」及各項舞台技巧，配合多元智能發展，使學生建立自信和成就感，從而明白粵劇演出的難度和局限，加強對中國文化的認同。

　　此外，本書另一重點是「劇場觀戲」，走進劇場令平面的劇本故事立體化、形象化。「西九戲棚考察」提供近距離接觸戲棚的機會，能深入認識傳統粵劇文化。除了知識培養、能力訓練、問題探討、總結學習成果外，教學模式也由課堂走到戲棚，藉此擴闊學生視野，讓他們學習關注和欣賞傳統藝術，培養高尚的情操及正確的價值觀。

　　粵劇教學內容廣泛，兼顧知識、能力和情意等，有助發展多元智能，應付生活及社會的需要，達致全人發展及終身學習的目標。本書通過多元的教學活動，切合不同學生的興趣和能力，示範靈活多變的學習方法，將粵劇融入中國語文課程，提升語文教學的質與量。

　　在寫作論文的過程中，最深感觸的是遇上了「雨傘運動」，我的心潮隨著

運動的開始至結束而起伏不定。我個人並沒有任何政治立場，但對於我們的年青一代，那份對理想的追求、執著和勇氣，不禁由衷佩服。粵劇是香港非物質文化瑰寶，作為一位教育工作者，確實有責任捍衛我們的本土文化，讓下一代繼續傳承下去。而我的論文正是在這般洶湧澎湃的思緒推動下完成的。

意想不到的是，在準備出版論文的時候，香港剛巧碰上反對「逃犯條例」修訂草案的社會運動，心情複雜得非筆墨可以形容。眼看年青人對政治以及社會的訴求一浪接一浪，新一代的聲音鋪天蓋地而來，令我感觸良多。是的，時代的步伐每時每刻在湧動和更替，許多固有的思維、價值觀早已隨時間的洪流而改變或消亡，我深深感受到自己的思想漸漸追不上新的浪潮，內心感到無比矛盾和掙扎。或許這正是我們必須保育傳統文化的理由，只有珍惜自己國家民族的文化，將其發揚光大，才能達到薪火相傳的境界。藉著香港這片土壤，讓粵劇在優越的基礎下植根，孕育本土文化的種子，實在刻不容緩。文化培育必須從教育入手，令年輕學子深入接觸這般可貴的文化寶藏，可謂任重而道遠。

本書順利付梓出版，實在感謝秀威出版社的蔡登山先生、林世玲小姐，香港大學單周堯教授、吳鳳平教授，香港演藝學院洪海老師，莊穎欣小姐，以及所有支持粵劇的朋友。

楊慧思

2019年9月9日

目次 | CONTENTS

第一章　緒論

一、研究背景

　　粵劇是香港重要的本土文化及藝術，讓中學生認識本土文化，通過粵劇教育進一步深化語文學習是語文教育的首要目的。香港大學教育學院中文教育研究中心於二零零六年開始推行「粵劇融入中國語文科新高中課程及評估計劃」，藉著將粵劇融入中國語文科，探究三三四學制的課程理念，掌握新高中中文課程改革背後的精神，並且嘗試開拓學生更廣闊的學習空間。通過將粵劇演出和文本欣賞教學融入中國語文課程，學生不但能加強讀、寫、聽、說四種語文基本能力，亦可從多媒體、文化、藝術、表演等多方面認識粵劇和培養對粵劇及語文的興趣，豐富個人學習經歷。同時計劃也可配合新高中中國語文選修課程的學習目標，加深學生們對中華文化的反思，同時培養正確的價值觀（吳鳳平、鍾嶺崇、林偉業，2008）。

　　二零零九年十月二日，聯合國教科文組織正式將粵劇加入《人類非物質文化遺產代表作名錄》，粵劇因而成功列入香港首項世界非物質文化遺產，得到聯合國的高度認同和肯定。根據《保護非物質文化遺產公約》，各個締約國的社區、群體和相關的非政府機構，都有責任參與和採取各種保護及傳承文化遺產的措施。

　　「『保護』是指確保非物質文化遺產生命力的各種措施，包括這遺產各方面的確認、立檔、研究、保存、保護、宣傳、弘揚、傳承（特別是通過正規和非正規教育）和振興。」（第二條第（三）項，《保護非物質文化遺產公約》，聯合國教科文組織，2003）

　　香港應透過積極推廣青少年的教育和培訓、培養具相關管理和研究能力的人才、藉著公眾宣傳等令非物質文化遺產於大眾各界認同、尊重和傳承，並教

育社會保護非物質文化遺產所需的重要場地（聯合國教科文組織，2003）。粵港澳政府因此制定方案，承傳及推動三地粵劇發展，其中包括研究粵劇的流派和歷史、增加資源推廣粵劇正規與非正規教育等（星島日報，2009）。粵劇成功申請成為非物質文化遺產，得到社會各方面的認同和肯定。為了傳揚和保育粵劇，粵港澳三地政府努力承傳以及推動粵劇發展，務求令粵劇普及化及大眾化，透過粵劇演出和教育推廣，令市民大眾特別是年輕一代更深入認識及有更多機會接觸粵劇，以此將粵劇這門獨特的本土文化藝術傳承下去。

　　本研究以粵劇跨學科課程為經，以多元智能學習為緯，刺激學生學習語文的動機及興趣。研究員嘗試在中國語文學習範疇推行粵劇跨學科課程，自二零零六年開始，從探索到實踐，再由實踐至經驗累積，總結研究成果。在五年多的粵劇跨學科學習中，本研究總結了許多寶貴經驗，有利日後進一步的探索和研究。對於施教者及學習者而言，粵劇教學並不如想像中容易掌握，不過只要理解粵劇學習的基本理論及掌握當中的教學過程，粵劇教學確能帶領語文教育走向新的出路。通過跨學科學習及多元智能的培養，學生更有系統地學習這獨特的本土文化，在學習過程中達致提升語文能力的長遠目標。

　　粵劇融入中國語文學習正好解決現有語文學習的不足之處。粵劇文本除了針對語文學習，文化的部分也配合品德情意教育如忠孝、仁義等；粵劇的表演教習則配合跨學科學習，可謂相得益彰。透過粵劇劇本學習語文的基本知識，也能透過演出教習的「唱、做、唸、打」增強學生的學習興趣。一般的文本只可應付語文讀、寫、聽、說的能力，粵劇的多元智能元素卻能補足現有語文學習的漏洞，通過「唱、做、唸、打」等教學活動，讓學生更全面立體地學習語文。而通過校本課程設計，以小組合作模式進行教學，更是香港語文教學的新方向。踏入二十一世紀，跨學科成為學習主流，在語文科如何進行跨學科學習甚少人研究，實在有研究的必要和價值。

二、粵劇概述

　　粵劇，早期稱為廣東大戲或大戲（黃淑娉，1999）。粵劇的源頭是南戲，從明朝嘉靖年於廣東及廣西等粵語方言區逐漸出現（〈戲行史話〉，2006），融合了唱、做、唸、打、特殊音樂、舞台服飾、較為抽象的表演形式的表演藝

術。粵劇的不同行當亦保持著自己的特別服飾及裝扮。粵劇最早運用的語言稱為中原音韻，即是戲棚官話（也斯，1993；顧樂真，2000）。到了清末期間，為方便革命宣傳，將表達的語言改為廣州話，使粵語區域的人更易明白。

至三十年代末，粵劇發生了重要的變革：

1. 粵劇舞台的語言，從「戲棚官話」改為「廣州白話」。粵劇的舞台語言直到二十年代末，依然保持半官語半白話的情況。歐陽予倩主編的《戲劇》雜誌，其中第二期發表的一篇《書〈粵劇論〉後》文章，大力支持馬師曾的語言改革，所以馬師曾、薛覺先等人迎難而上，最後得到各方輿論支持，帶領很多粵劇演出者參與改革。一直到三十年代初期，粵劇的舞台語言大抵由「官話」改唱「白話」（《粵劇大辭典》，2008）。

2. 聲腔的結構，由初時的板腔、曲牌齊用，改唱板腔、曲牌聯綴。到了清末民初，粵劇的唱腔除了基本的高、崑、梆、黃之外，同時融合了民間的說唱技巧（木魚、粵謳、南音及板眼等），並且吸收了下江（指長江下游）歌伎（《清稗類鈔》稱為「南詞歌伎」）。除此之外，在梆、黃又新增了「長句二黃」、「八字二黃」、「半截二黃」、「滴珠二黃」、「長句二流」、「長句滾花」等句式唱法。「粵劇所用樂器，初期只二弦、提琴、月琴、簫笛、三弦、鑼鈸鼓板而已」，「千里駒倡用喉管短簫，薛覺先、陳非儂倡用西樂梵啞鈴、結他及北樂二胡，馬師曾倡用北樂九音雲鑼，南樂揚琴，於是古今南北中西樂器蔚然大備。」（麥嘯霞，1958）。及後幾十年，粵劇表演陸續出現不少具特色的唱家，分別在生、旦、丑等行當形成不同的唱腔流派（《粵劇大辭典》，2008）。

綜合而言，就如歐陽予倩在《試談粵劇》說：「粵劇無論吸收甚麼曲調，大體最初是單獨運用，慢慢就混合起來用。粵劇最大的特點，就是無論甚麼曲調都能夠和梆子、二黃結合來唱。」（歐陽予倩，1957）由此可見，粵劇揉合了多種藝術形式的精華，擁有多元文化特質。粵劇的梆黃與小曲、變異形板腔體剛柔並濟，互相交織，集結成廣腔；粵劇的伴奏也從單調的中式樂器而至中西樂器合奏；舞台佈景由傳統形態加入各種新科技的元素，體現了粵劇創新、大眾、現實、相容及開放性的特質（龔伯洪，2004）。

（一）粵劇的表演行當

行當是指戲曲的表演藝術特徵。早期的粵劇編制依照湖北漢制，主要角色的行當，分別為末、淨、生、旦、丑、外、小、貼、夫、雜，統稱為「十大行當」，每行當都有仔細的劃分，亦各有特別的行當訓練。到了二十年代末，粵劇戲班為了減少開支，逐漸由十柱制縮減為六柱制：包括文武生、小生、正印花旦、二幫花旦、武生和丑生。但他們仍然保持豐富又具有藝術特色的行當專業表演（香港區域市政局，1988；《粵劇大辭典》，2008）。

（二）粵劇的化妝

粵劇化妝分為四種：生、旦、淨、丑。生、旦屬俊扮；淨、丑為勾臉。俊扮著重美化角色面貌和突出舞台效果；勾臉是較誇張和圖案化的臉譜，俊扮則為「素臉」。兩者的目的是以誇張和具有象徵的色彩、圖案和線條，改變演員的原來面貌。勾臉需要的主要顏色有紅、黑、白、藍、黃，另外有副色綠、粉紅、紫、赭灰、金、銀等。粵劇的面譜與京劇相近：紅色表示忠勇，黑色表示耿直，白色表示奸險，藍色表示粗莽，黃色表示驃悍。不同顏色的臉譜代表特有的人物性格（香港區域市政局，1988；香港城市大學：梨園淺說話粵劇）。

演員的面部化妝又稱「抹彩」。演出的化妝必須與劇中人物的角色配合，以免破壞人物形象。用於傳統粵劇角色的面部化妝稱為「傳統戲妝」，指利用圖案意味、寫意和象徵的技巧，突顯角色形象和性格特徵。戲妝分為兩類，第一是生、旦妝，要求鮮艷色彩、具有古典味道和誇張線條的眉、眼及唇；第二類是淨、丑妝，要求突出角色誇張的形象和氣質（邱桂瑩，1992）。

（三）粵劇的戲服

早期的粵服飾制定並不嚴格，一般以明代的服飾為藍本（1968-1644），戲服的裝飾主要為顧繡。到了清末民初時期，開始出現反映現實生活時事的內容，粵劇演員於是嘗試以民初服裝登場。後來，粵劇與京劇交流慢慢增加，粵劇的戲服也因而受到京劇影響（香港城市大學：梨園淺說話粵劇）。

根據《廣東戲劇史略》中對粵劇服裝的描述：「粵尚顧繡，大率金錢為貴，於是金碧輝煌，勝於京滬所制。自歐美膠片輸入，光耀如鏡，照眼生花。梨園名角，競相採

用，奇裝異服，侈言摩登，鬥麗爭妍，漸流詭雜」（麥嘯霞，1958）。到了六十年代後期，繡花戲服大受歡迎，時至今天繡花戲服仍然是粵劇表演的主要服裝。

粵劇的戲服大致可分為蟒袍、靠服、官衣、披風、褶子五類，另外更有頭飾、靴子冠帽，成為粵劇演員不可或缺的「行頭」。最初的粵劇戲服是參照歷史的服飾，如漢朝的長袖、晉朝的葛巾、唐朝的頭巾等，後來再慢慢統一，逐漸演變為今天粵劇舞台的戲服（韋軒，1981）。

「蟒」是袍服的一種，用於帝王、丞相、文武高官的妝扮。「靠」又稱「甲」或「大靠」，作為武將專用的戲服。「褶子」稱為「海青」或「斜領」，用途廣泛，粵劇中不同的角色均可穿著。「官衣」又稱「圓領」或「補子」，是文武官服，腰掛玉帶，有脅擺，前胸和後背各有一塊方形絲繡。「帔」是文角的戲服，只有達高貴人可穿帔，一般員外、夫人和百姓是不能穿帔的（香港區域市政局，1988）。

（四）粵劇的表演形式

粵劇表演主要以「歌」和「舞」說故事，唱和唸屬歌，做、打屬舞。不同行當的演員各有自己的所長，小生、花旦一般比較擅長唱功、武生擅長武打。不過演員必須掌握並運用四功，才能好好發揮戲曲的獨特表演藝術（《粵劇大辭典》，2008）。

「唱、做、唸、打」為粵劇表演的四種基本表演形式。其中「唱」和「唸」對於粵語的口語訓練甚為重要。

「唱、做、唸、打」又稱「四功」，指粵劇舞台表演的四種藝術手段，也是粵劇演員必須訓練的基本功。唱指「唱功」；做指「做功」，即表演；唸指「唸白」；打指「武打」，即舞蹈。每個演員都必須掌握和運用「四功」，才能充分發揮戲曲的功能（邱桂瑩，1992）。

「唱」是指唱功，包括唱腔及演唱的技巧。粵劇演員會運用各種演唱方式，其中最常見的是「平喉」和「子喉」。粵劇中小生或男性角色採用平喉演唱，即平常說話的聲調；而子喉是以假音扮演女性聲調，一般比平喉的音調高八度。粵劇的演唱也會以音色分類，例如「大喉」指粗獷的聲音。同時，粵劇也吸收了各個地方的獨有唱腔特色，如福建地區的廣東南音、木魚、廣東一帶的民族民謠，粵謳和板眼等，以擴充粵劇的演唱藝術（《粵劇大辭典》，

2008）。

「做」是指以身體語言表達的演技和感情，也是演員將人物不同情緒準確表現在臉部表情的做戲功夫，包括身段、台步、手勢、走位、關目、做手、身段、水袖、翎子功、鬚功、水髮、各種抽象表演以及傳統功架（《粵劇大辭典》，2008）。

「唸」是指唸白（說白）。由粵劇演員唸出台詞，以說話來交代故事情節，以及表達人物的思想情感（《粵劇大辭典》，2008）。粵劇中的唸白分為兩部分，一為配合樂器演奏，二為無配合樂器演奏。配合樂器的唸白有白欖、詩白、口古、鑼鼓白及浪白。白欖、詩白、口古配合鑼鼓的演奏，而浪白則是以音樂作為背景的唸白。沒有配合樂器的唸白有口白，類似日常話語方式，它的結構和演繹相對自由。粵劇演員在演出開始後會先唸「引白」或「詩白」開展劇情，接著會以「坐場白」自我介紹，內容可包括角色姓名、身世以及當時的處境和心理狀態；於劇情中，演員亦會把內心說話或對對手的評價台詞在獨立的空間用道白的方式直接向觀眾交代，稱「另場白」（邱桂瑩，1992）。

「打」指武打，除了跟斗和武功難度技巧外，徒手對打、兵器對打、個人舞刀弄搶、露手身段（例如跳大架、跌撲和翻騰、水髮、舞水袖、玩扇子、耍棍揮棒、武刀弄槍，舞動旗幟等）和把子功都屬打的範疇（教育統籌局：粵劇合士上；《粵劇大辭典》，2008）。

（五）粵劇的音樂

粵劇音樂是粵劇表演中重要的一環。從粵劇表演的程式分析，粵劇音樂基本包括歌唱及樂器伴奏兩大部分。粵劇行內稱歌唱為「唱腔」，樂器伴奏被稱為「拍和」。

粵劇音樂的內容相當豐富，粵劇編劇會根據戲劇內容的發展及需要而有所變化。粵劇音樂一般可分為四大類，分別為「板腔」、「曲牌」、「說唱」及「敲擊」（香港教育學院：香港粵劇‧粵劇音樂）。

粵劇的板腔音樂包括兩大類：「梆子」與「二簧」。粵劇行內慣稱梆子作「士工」，二簧作「合尺」（又稱「二黃」或「二王」）。「板腔」根據各樣板式規範，運用「依字行腔」的方式組成唱腔，其中十分強調音樂與曲詞的關係。「板式」與「唱腔」二者配合，發展出豐富多變的粵劇板腔音樂形式。

（黎鍵，2010；香港教育學院：香港粵劇‧粵劇音樂）

粵劇的曲牌音樂基本分為四大類（余少華，1999；香港教育學院：香港粵劇‧粵劇音樂，2015）：

其一是出自不同戲曲的曲調，例如崑曲的「牌子」。

其二是由「板腔」演變出來的唱腔，即是粵劇表演者在演唱板腔音樂的過程修正前人的唱腔，再加入自己的演繹，慢慢形成新的曲調，好像來自反線二王慢板的「祭塔腔」。

其三是採用廣東地區或以外的中外歌曲和樂曲，粵劇行內初時稱為「譜子」或「過場譜」，現代稱為「小曲」的曲調。

其四是特別為粵曲創作的全新曲調，此為粵劇及粵劇電影創作。粵劇曲牌體音樂比板腔音樂的旋律固定。由於曲調的來源不同，不少粵劇曲牌體音樂的曲詞一般是編劇者根據已有的旋律填詞，是「先曲後詞」的音樂創作手法。

在說唱音樂方面，包括木魚、南音、板眼、龍舟及粵謳，這些音樂均具備獨特的曲式結構。粵劇音樂常見的木魚，南音和龍舟的曲式結構分為「起式」、「正文」、「收式」三大部分，在二十世紀以前已廣泛流傳於廣府的群體。這些音樂被粵劇廣泛運用，粵劇編劇通常只採用當中小段，成為粵劇各樣音樂內容的其中一個環節（香港教育學院：香港粵劇‧粵劇音樂，2015）。

粵劇的敲擊音樂一般被稱為「鑼鼓」或「中樂」，不同於被稱為「音樂」或「西樂」的旋律音樂。現代粵劇運用的敲擊音樂主要有「高邊鑼鼓」、「文鑼鼓」和「京鑼鼓」三大類。這三類鑼鼓的分別不僅在於各有不同的樂器和演奏組合，同時更用於演繹不同劇情內容、場面氣氛及演出風格，因此演奏者會按照以上因素選擇不同的鑼鼓。敲擊音樂對整個表演的引領、烘托和補充發揮重大作用，特別是一些以動作為主的「武場」演出時，敲擊音樂正是處於主導的地位（香港教育學院：香港粵劇‧粵劇音樂）。

粵劇的拍和源於唱曲者與頭架一「唱」一「拍」，接著由其他樂器附「和」主領旋律加入伴奏。拍和樂器基本分為兩組：一是擊樂（即「中樂」），二是音樂（即「西樂」）。（葉世雄，2004）擊樂組的主領為掌板，音樂組的主領為頭架，而頭架主要用小提琴（或稱梵鈴）、高胡及二弦領奏，下架常用的演奏樂器包括二胡、中胡、椰胡、三弦、琵琶、笛子、洞簫、古箏、竹提琴、中阮，色士風、大提琴等。二十世紀中期粵劇拍和樂器已出現中

西混雜的特色，香港名伶如薛覺先最早將西方樂器小提琴、大提琴和色士風等
加入粵劇樂隊中，並參考西樂分為高、中、低聲部，以求改革創新。樂師把小
提琴四根空弦本來的調音改為F、C、G、D配合調式和演出者的常用音域（香
港教育學院：香港粵劇・粵劇音樂，2015）。

第二章　文獻回顧

一、跨學科理論

「跨學科」的英語為interdisciplinary，是在「學科」（disciplinary）前加上「跨介」（inter）組成的，interdisciplinary science也可稱為「交叉科學」（劉仲林，1998）。於二十世紀，西方學術界十分著重「跨學科研究」（interdisciplinary studies）的發展，因此整個二十世紀是跨學科研究的重點成長及發展期。相對「單一學科」，「跨學科」不局限於某門的學科領域，而是兩門或以上學科互相結合而進行的研究（解恩譯，1994）。

Interdisciplinary（跨學科）一詞最初在二十世紀二十年代中期的紐約出現，當時美國社會科學研究理事會（the Social Science Research Council）主要發展涉及兩個或以上學會的綜合研究，而這詞是會議速記的用字。最初公開使用「跨學科」一詞的，是哥倫比亞大學心理學家武德沃斯。一九三七年，「跨學科」一詞首次納入《新偉氏大學詞典》與《牛津英語辭典補本》。直到六十年代，「跨學科」已廣泛使用於社會科學、自然科學和教育領域。「跨學科研究者」、「跨學科性」、「跨學科論」等詞亦相繼出現（劉仲林，1998）。

跨學科互動包含簡單的學科認識，從材料、概念、方法論、學科術語的互通，乃至研究發展、科研及學科人才培養的整合。跨學科研究團隊中的研究員須接受多元學科的專門訓練，並不斷地互相交流資訊、觀點與角度、研究方法以及術語，最後朝著同一主題和目標共同整合跨學科研究內容。

現代跨學科研究的出現有四項原因：

其一，為了全面而深入認識本科的研究對象或目標，就必須跨出本科的框架，運用別科的理論和角度考察本科研究目標的特性，因而出現了跨學科的研究方法。其二，各學科的學習和研究內容及結構總有某些相近或相通的特點，越是深入探究，越會發現各個學科之間的共同部分與關係。其三，各門學科均有自己的範疇和界限，隨著研究發展，學者們需要借助兩門或以上的理論和方

法探究學科之間的「空白區」，促成跨學科研究的形成。最後，現代學術研究的趨勢引導各學科不斷更新自我認識，所以各門類、學科和層次之間的連繫開始呈現出來，促成跨學科研究。（解恩譯，1994）

現代跨學科研究的特點（解恩譯，1994）包括：

1. 跨學科研究是在各門單一學科成熟的基礎上整合研究。當單一科目日趨成熟，同時亦促進跨學科的發展，不斷增加學科之間互相滲透、轉化和結合，使各學科整合起來。

2. 跨學科研究是在科學領域中普遍的現象，並會向全方位發展和伸延到不同學科，形成對科學領域各方面和層次的整合學科。

3. 跨學科研究的目的、方向、條件等都會受社會發展、經濟活動和政府政策等影響，體現社會、經濟、科技的協調和發展。

4. 跨學科研究有堅實的認識論和方法論基礎，有助解決和探討綜合性的問題。

5. 跨學科研究與跨學科教育相互促進。跨學科課程有助學生形成跨學科知識結構，培養綜合研究能力。為了適應跨學科發展的需要，各地都十分重視培養跨學科學者，促成跨學科教育的發展。

就上述而言，傳統單一學科的課程結構，使學生難以理解一學科對另一學科在教育基礎上的重要性和意義，限制學科知識之間的交流和新學科的發展，造成了很多學科之間的知識「空白區」或重複，未能適應和配合現代社會發展。

因此，劉仲林（1991）建議學校課程可以下列形式組成「跨學科課程」：

1. 「相關形式」著重尋找兩門或以上學科的共通點，打破單一學科孤立的狀態。形式是讓兩科的老師共同參與同一教學活動，並結合兩科的學生作業，讓學生同一時間可學習兩科的知識內容。但此形式的缺點是不能真正改變兩科獨立的性質。

2. 「融合形式」是較為常見的綜合形式，目標是尋找一些互相關聯的學科或學科分支融合成一門新學科。

3. 「廣域形式」的目的是將不同的學科內容組成一個廣域的學術領域，從而加強學科之間的連繫。這較為適合組織基礎課程，加強專科中各門學科的聯繫。

4. 「主題形式」縮小教材的範圍，廣泛地教授各個領域的全部知識，只選擇最重要的主題進行深入探究，借這些主題將各學科的主要理論融會貫通，達到綜合目的。

劉仲林亦於他的著作《跨學科教育論》（1991）中提出十個跨學科課程整合教學論重點：

1. 從宏觀的角度而言，對各種課程設置進行跨學科的整合，體現學科的整體性和知識的完整性。
2. 從微觀的角度而言，將其他學科的相關內容與該學科作整合，令該學科的內容更生動、完整、深入地呈現出來。
3. 跨學科課程發展需根據社會發展的實際需要，對課程門類和內容作修改和整合，適應社會對學科綜合化的需求。
4. 從全面發展的角度而言，考慮學生課內和課外的能力，通過多種教學形式和內容整合，促進學生身心全面的多元發展。
5. 從認知的角度而言，將言傳和意會知識合二為一，對教學過程的知、情、意全面整合，使學生的認知能力全面發展。
6. 從創意的角度而言，通過創意課程，教授和培養創作的思維、方法和實踐，讓教學成為創意的搖籃。
7. 從師生的角度而言，整合施教及學習的過程，多角度鼓勵教師和學生的主動性和創造力。
8. 從教育與環境的角度而言，整合教學課堂、校內校外的環境因素，讓教學與環境互補互促，互相協調。
9. 從教學與技術的角度而言，善用現代科技融入教學，從而改善教學過程、方法和質素。
10. 讓教學過程和方法藝術化，統一教育和藝術，整合兩者。

（一）中國語文教育的跨學科範疇

跨學科課程（Interdisciplinary Courses）主要目的是將兩個或以上學科整合，跨學科互動包含簡單的學科認識，從材料、概念、方法論、學科術語的互通，乃至研究發展、科研及學科人才培養的整合，最終在同一主題和目標下實現整合。

　　教育局中國語文教育學習領域課程指引（小一至中三）（2012）指出，將語文學習連繫到不同學習領域的課題有助拓展學生的視野，例如人際關係、自然環境，社會及多元文化。若能靈活而有計劃地結合兩者，可使教學安排更有組織，避免重複學習重點，讓學生學習語文的同時，也能運用不同學習領域的學科知識，提升學習效果。

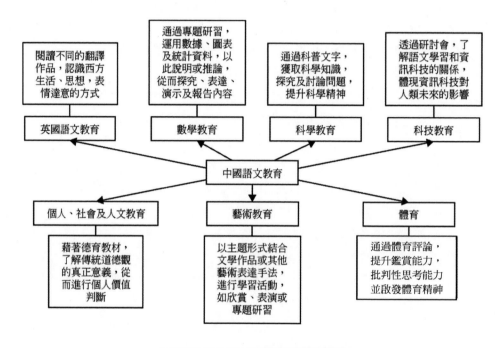

中國語文教育和其他學習領域的連繫

（教育局，2012）

　　跨學科學習是二十世紀教與學的新趨勢，主要結合兩個或以上不同學科。學科之間有不同特點，藉著材料交流、學習方法或不同觀點的整合，最後在相同主題下實現跨學科的經驗。

　　本研究正針對跨學科學習的要素──粵劇劇本學習除了重視語文中詞、句、段的理解外，大部分文詞是富音樂性的唱詞，亦必須配合音樂科的技巧，例如「白欖」的部分是音韻的律動，因此能配合音樂科的學習發展。此外，粵劇劇本內有大量的舞台動作（介），動作的展示可以配合體育科或舞蹈作伸展，

讓學生由不同角度欣賞藝術。至於粵劇教習的部分，無論「唱」、「做」、「唸」、「打」都與體育、舞蹈、音樂、視覺藝術有著密不可分的關係，這種語文結合其他學科學習，在粵劇學習最能充分表現及發揮得淋漓盡致。

　　由此可見，粵劇教學正好體現跨學科的原則及精神。將粵劇融入中文科的學習實踐，同時融合其他學科的應用，以致粵劇學習不再是單一的語文學習，其中更包括不同範疇又多元的學科知識。

二、多元智能理論

（一）迦納的八種多元智能

　　迦納在1983年提出了七種智能，包括語文智能（verbal-linguistic intelligence）、音樂智能（musical intelligence）、邏輯－數學智能（logical-mathematical intelligence）、空間智能（spatial intelligence）、肢體－動覺智能（bodily-kinesthetic intelligence）、自省智能（intrapersonal intelligence）及人際智能（interpersonal intelligence）（Gardner, 1983）。在1993年，迦納提出了第八種智能——自然觀察者智能（naturalist intelligence）（Gardner, 1993）。

（二）迦納提出的教育觀點

　　多元教育的四項要素包括（霍華德·加德納，2004）：
1. 教育的目標是讓學生真正理解知識並學以致用。
2. 教育的重點是培養和提升學生的理解能力，並於情景中評估學生表現。
3. 承認不同學生的強項存在差異。
4. 從教育中激發每個學生的潛能。

教師可採用易於學生吸收的「教學入口」介紹新的教材，有助學生在不同入口探索，打破和擺脫舊有刻板的思維方式，深化多元化的概念。

1. 運用敘述（narrational）入門法時，老師先敘述相關的學習概念、背景和資料。
2. 運用邏輯－量化（logical-quantitative）入門法時，教師可通過數字的邏輯或概念推理的過程引導學生認識和反思思想與觀點，經過對主題不同論點的爭論，向學生介紹課程內容。

3. 喜歡提出最基本的問題的人，如中齡兒童，非常適合以基礎（foundational）入門法來檢視概念和術語的內涵。

4. 美學（esthetic）入門法適合喜歡以美學體驗生活的學生，能吸引敏感的他們留意表面特徵變化，並激起美學的聯想來建構知識。

5. 經驗（Experiential）入門法特別適合一些較擅於動手體驗來學習、喜歡直接接觸或表達某種觀念或素材的學生。

多元智能理論有各種各樣的應用方式。最直接的方式是通過評估辨認他們擅長的智能領域，然後給予他們發揮所長的平台和機會。學生因此會在特定領域內獲得較好的技能。學生若能出色地完成任務，不但可增加自信心，更可鼓勵他們戰勝挑戰的恐懼（霍華德‧加德納，2004）。

要促進語文的思考與表達能力，首先要建立與智能發展統整的語文學習環境；其次要發展「聽」的能力如聆聽、演講，促進人際關係；再發展「說」的能力如戲劇表演、訪問，以加強情緒的表達與溝通；並在「閱讀」中促進理解能力；最後透過經驗「寫作」發展組織自省的能力（Campbell, Campbell & Dickinson, 1996；王萬清，1999）。

多元智能教學可於跨學科的單元課程中體現。它先要求學生與老師通過討論共同訂立將要研究的具體主題事件，然後教師針對主題，確定八個智能領域中將要實現的教育目標、活動時間、方式和所需資源。在準備完畢後，學生可根據教學計劃循序漸進地於不同智能領域學習。這種模式不僅可使擁有不同智能優勢的學生得心應手地學習，也可讓他們從不同角度瞭解主題，對主題的理解更全面和深刻（霍力岩，2007）。

一般的學校較為看重語文智能和邏輯－數學智能，然而教育的方向應培養學生不同的智能。課程設計的最佳方法，就是結合多元的教學方法，深入課程範圍，配合不同學科內容。由於每個學生的學習方式各異，教師要有效地教學，則要瞭解學生的發展，然後因應學生的不同特質設計有關教學內容，以多元化的教學策略及活動，啟發優勢智能，刺激弱勢智能，使學生把優勢智能轉移到不同的學習領域中，並肯定學生不同的表達方法，幫助他們理解學習內容。迦納的相關著作也提及有關教學、課程、評量各方面的不同看法（Gardner, 1993、1999；Blythe & Gardner, 1995；Hatch & Gardner, 1997；Chen & Gardner, 1997）。

　　總觀八種多元智能，迦納就它們之間的關係提出了幾個觀點（餘新，2010）：

1. 智能的範疇不應局限於他已確認的幾種。
2. 八種智能概念可歸納為更廣泛的三大概念類別：「物件關聯智能」（object-related intelligence），包括邏輯－數學、空間和肢體－動覺智能；「物件無關聯智能」（object-free intelligence），包括語文和音樂智能；以及與人關聯智能」（person-related intelligence）包括人際和自省智能。
3. 各種智能之間不是絕對孤立、互不相干的，而是互相交織和同時發揮作用的。
4. 八種智能在本質上都是中立的，個人如何使用擁有的智能，是值得討論的問題。

（三）「多元智能」與粵劇學習的關係

　　粵劇學習與「多元智能」有著密不可分的關係。如下表所見，無論是粵劇的文本分析，以至於粵劇教習的「唱」、「做」、「唸」、「打」都運用到八種多元智能。學生學習粵劇的同時，應用了多元智能的各種技巧，也是粵劇在教育發揮最大功用及可貴之處。

「多元智能」的運用

粵劇學習內涵	「多元智能」的運用							
	①語文智能	②邏輯—數學智能	③空間智能	④音樂智能	⑤肢體—動覺智能	⑥人際智能	⑦內省智能	⑧自然觀察者智能
劇本分析	✓	✓				✓	✓	✓
唱	✓	✓		✓		✓		
做			✓		✓	✓		✓
唸	✓	✓		✓		✓		
打			✓		✓	✓		✓

「八種智能」與粵劇跨學科學習的關係

八種智能	能力範疇	智能特徵	粵劇的學習內容
語文智能（Verbal-Linguistic Intelligence）	運用語言或文字來表達不同目的，例如辯論、說服、講故事、寫詩、寫作、教學等能力。	語文智能強勢者喜歡處理文字，而且擅長運用雙關語、明喻、隱喻等。他們通常喜歡閱讀，聆聽方面也很強。當他們可以聽說讀寫時，學習效果最好。	語文能力訓練 ▶ 聽、說、讀、寫 劇本分析 ▶ 文本角色與情節 詩詞藝術及押韻 ▶ 詩詞欣賞及修辭技巧 ▶ 口白唸白押韻
邏輯－數學智能（Logical-Mathematical Intelligence）	本智能是科學與數學的基礎。	邏輯－數學智能強勢者十分理性，喜歡找出規律，瞭解其中的因果關係，擅於控制及執行嚴謹的實驗，特別長於順序排列。他們常以問題或概念的方式思考，而且喜歡試驗新的想法。	▶ 數白欖
空間智能（Spatial Intelligence）	牽涉創造、知覺及重建影像與圖案。	即使是很細微的視覺部分，空間智能強勢者也可以很敏銳的知覺到。他們擅於以圖表表達概念，也長於將文字或印象換成圖像。他們以圖像思考，而且對方向、地點的感覺很敏銳。	做、打 ▶ 粵劇基本表演程式 ▶ 虛擬性：走圓台、一桌兩椅 粵劇（非表演）藝術 ▶ 化妝、服裝與角色身分的關係 ▶ 舞台效果（佈景、燈光）設計與美學
音樂智能（Musical Intelligence）	具有作曲調的能力，對音樂瞭解、欣賞及提出意見。	那些能夠準確地唱歌，跟得上節奏，分析音樂或創作音樂的人都擁有音樂智能。音樂智能強勢者對非語言的聲音及外界的噪音及旋律特別敏感。	唱、做、唸、打 ▶ 音樂與表演程式的關係 ▶ 唱詞唸白節奏 ▶ 表演程式與樂器（吹、彈、拉、打）的關係
肢體－動覺智能（Bodily-Kinesthetic Intelligence）	與體能及個人巧妙運作自己的身體有關。	強勢者常容易操作機械或準確地完成動作。他們的觸覺尤其發達，十分投入體能挑戰。這類人透過操作、移動或演戲，學習效果最佳。	做、打 ▶ 表情、眼神與身段的運用 ▶ 體能訓練與基本功架（踢腿、旋腰等）

八種智能	能力範疇	智能特徵	粵劇的學習內容
人際智能 （Interpersonal Intelligence）	擁有這種智能能使個體成為一位社交活躍的人。	強勢者長於與他人合作，具有工作效率，也可以很敏感地觀察別人的情緒、態度及欲望的改變。這類人通常很友善、外向，他們通常知道怎樣判斷及認同別人，並作出正確的反應。他們通常是絕佳的隊員，透過群體學習，效果最好。	唱、做、唸、打 ▶ 粵劇排演與演出 ▶ 劇場後台的幕後支援與演出的互動關係 ▶ 戲棚文化的社區考察
內省智能 （Intrapersonal Intelligence）	這是表達個人感覺及情緒狀態的能力。	強勢者通常選擇獨自工作，依靠其本身的瞭解來指引自己。	▶ 粵劇排演與演出 ▶ 粵劇包含的中國文化與價值觀
自然觀察者智能 （Naturalist Intelligence）	此項智能存在於能與自然界的植物、動物、地質或礦石、雲、星球和諧相處者中。	強勢者常常在戶外活動，對生態規律及其特質感覺特別敏銳。他們長於應用這些特質及規律，將大自然的景物及生物分門別類，同時也關懷、珍惜大自然，對大自然有深刻的認識。	▶ 粵劇對自然關係的象徵表演手法，例如：騎馬、過橋、撲蝶等虛擬程式的表達

三、榮格（Carl Jung）「心理類型理論」（Model of Psychological Type）

　　心理學家榮格提出的「心理類型」（Psychological Type）（Jung, 1923）認為人類的差異基本上來自兩個基礎的認知功能：知覺（perception）及判斷（judgement）。我們可以由兩種方式來吸收資訊：經由感官（senses）具體的吸收資訊，或是經由直覺（intuition）抽象的吸收資訊。此外，也可透過思考（thinking）的邏輯判斷處理，或是透過感受（feeling）主觀判斷處理。

　　這四種性格向度，每一個都對應一種明顯的、有意識的獲得經驗的方式——感官告訴你某件事物的存在，思考告訴你那是甚麼，感受告訴你是否同意，直覺告訴你何去何從（Jung, 1923）。除此之外，榮格指出當個人與外界互動時，個人會主動接收外界信息（外向性extroversion），同時會經過思考，內化所接收的資訊（內省性 introversion）。

（一）榮格的功能曼陀羅

「四種分類法」，榮格以曼陀羅（mandala）來表徵，如下圖：

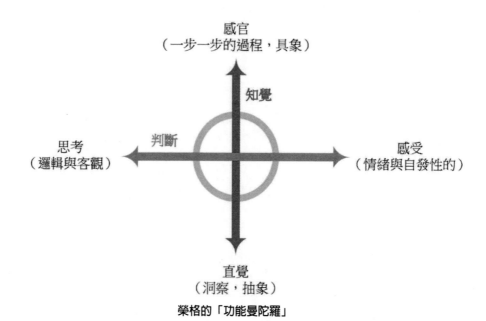

榮格的「功能曼陀羅」

榮格的功能曼陀羅「四種分類法」

知覺		判斷	
感官	直覺	思考	感受
感官是一種具體功能，透過五感──聽覺、視覺、味覺、嗅覺及觸覺來蒐集資訊。經過感官的傳遞，我們可接收外界種種事物，梳理構成這個世界的人、地、事的特質及認清事實的真相。	直覺是屬於較抽象的功能，經過猜測、啟發及觀察，從而找出事實背後的規律、推論與意義，以幫助我們瞭解事物的本質，以此得到宏觀的概念，以賦予事實意義並預測事實裡可能的改變。	思考讓我們能夠做出理性的判斷。思考型的人（thinker）在決策時，受邏輯、組織、順序及客觀等標準指引，他們不需要社會認同他們的決定，而且對涉及情緒的情境感到不自在。凡事均以理性方式處理。	感受賦予我們的決定目的。感受型的人在做決策時，傾向用心來判斷；他們的指導原則是主觀或事物所帶來的感受。他們不做作，社交性強，喜歡與他人共同激盪想法，尋求同儕的認同。所以，各種事情都有個人的意義在其中。

　　本研究採用了榮格四種「心理類型」分析粵劇教習中學生的感受及反思，雖然榮格的「心理類型」理論早在一九二三年發表，但對於學生的粵劇學習模式應用及分析相當有效，因為榮格四種「心理類型」分析能配合學生學習粵劇的心理變化。

　　粵劇學習的心理過程正是從「感官」開始，粵劇教習部分的學習包括聽覺、視覺及觸覺。學生通過以上三種感官掌握訊息及學習，以此瞭解粵劇教習中唱、做、唸、打的特徵。之後學生憑「直覺」判斷，經過學習過程的模仿、猜測、啟發及觀察，從而掌握粵劇教習唱、做、唸、打的規律、推論與意義，幫助學生瞭解粵劇表演程式及其本質。通過粵劇教習的過程，學生以較理性的角度「思考」，作出客觀的判斷，在學習粵劇唱、做、唸、打的同時思考唱詞、動作等傳遞的訊息及虛擬表演的存在意義。最後將以上的「感官」、「直覺」通過「思考」深化成為「感受」，每人對於學習粵劇後的感受不同，感受反映學生在學習過程中喜、怒、哀、樂以及其他情緒的變化。通過觀察感受的變化，才可以知道學生最終的學習成果。

　　由此可見，雖然榮格的「心理類型」分析理論距今已一世紀，但用作分析學生學習粵劇時的心理發展卻恰到好處，而且能夠瞭解學生的學習差異，方便老師因應學生的學習興趣及難題因材施教，提升教與學的效益。

　　根據研究員早前對新詩教學的研究（楊慧思，2006），就榮格「心理類型理論」而言，跨學科活動正好配合四種性格向度。語文創作一般通過感官而來，是抽象和直覺的表徵。但當文字內容通過跨學科活動表現出來，如朗誦、音樂、舞蹈等，便能將直覺感官轉化為邏輯與客觀思考。所以粵劇跨學科活動可說是從「知覺」出發，由「感官」組合而成，通過實踐過程刺激「思考」及判斷不同「感受」。

　　研究員較早前的研究所得，學生通過跨學科新詩活動，提升了他們的語文智能、音樂智能、空間智能、肢體－動覺智能、人際智能、內省智能等（楊慧思，2006）。學生通過跨學科活動發揮無盡創意，更成為學習的主角，投入語文活動。此外，跨學科學習既能回應學生的學習性向、智能發展，並且照顧學生們的學習差異。本研究朝著語文教育方向發展而來，配合他們的學習興趣、個人能力和需要，改變一貫語文的學習模式，開拓語文學習的新領域，讓學生們以進取的學習態度，經歷學習過程的樂趣，增強學生的成功感及建立自信心。

四、合作學習（Cooperative Learning）

小組是一個重要的學習單位，也是課堂使用的寶貴資源（Bennett & Dunne, 1990；Galton & Williamson, 1992）。小組工作通常涉及的活動包括討論、解決問題、生產項目、模擬、角色扮演、傳遞信息等。儘管上述所界定的小組有不同的合作模式，Cowie 與 Rudduck（1988）指出一定的技巧，以確保有效的小組工作：小組的群體令個人在那裡交換意見，針對有關問題；學生們在最初的小團體（2或3個學生）開會討論一個問題，然後比較同學們的分析，他們與另一小群互相切磋。這亦符合諾曼（Norman, 1978）的分析，足以體現課堂學習活動五種類型的學習任務的連續性特點：增量（incremental），調整（restructuring），充實（enrichment），實踐（practice）和修訂（revision）。

小組的重要性是加強了各組之間的互動關係和解決課堂的重要任務（Bossert et al., 1985）。如果採取有效的學習方法，這種任務必須由一個小組開始來進行合作學習。每個學生不僅要完成自己的工作，更要確保其他人也這樣做。這種雙重的責任是「積極的相互依存關係」（positive interdependence），也是合作學習最重要的元素（Deutsch, 1949）。當積極的相互依存關係存在，每個成員的努力都是不可或缺的成功因素（Johnson et al., 1990）。第二個重要性，是促進了合作學習的進步。小組成員互動時彼此鼓勵，促進彼此的努力，最終一起完成工作組的任務。為使小組教學更有效，教師將發揮更加重要的角色。要成功組成小組，教師必須相信相互依存的任務，並適當地分配學生的能力。

過去二十年的文獻總結了一系列的結論（Kutnick et al., 2005；Slavin et al., 2003；O'Donnell & King, 1999；Lou et al., 1996；Webb & Palincsar, 1996）。這些結論包括以下幾點：兒童在較小的組比在大的組更有效地工作，合作和協作小組的工作方法通常比個人主義和競爭有效，達致更大的學術成果；通過小組學習，親社會和親學校的態度明顯改善。證據顯示，小組規模可能涉及各種學習任務所有的特點，包括建立新知識、鞏固過往所學、實踐知識等（Norman, 1978；Bennett et al., 1984；Edwards, 1994）。個人學習比任何大組為佳，由於大組可能會分散孩子的注意力和集中力（Jackson & Kutnick, 1996）。對於認知

方面的學習，小組學習證實更有效促進學生與學生或老師與學生之間的溝通（Littleton et al., 2004；Kutnick & Thomas, 1990；Perret-Clermont, 1980）。

　　儘管教師的作用是確定任務，並將任務分配給學生，學校和教師充分瞭解孩子的興趣也是重要的。老師應擴大和發展學生們的視野，幫助他們以新的思想應對適當的挑戰（Dewey, 1940, 1966）。也就是說，除了有策略地分組外，最好的老師需要盡量減少自己的作用，即作一個不干預的角色（Howe, Mcwilliam & Cross, 2005），讓學生們一起通過自己的工作小組，發展更多生產力和學會解決問題；小組成員以適應高、中、低能力學生和公平的合作方式進行討論（Johnson & Johnson, 1995），這具非常重要的意義。

　　值得注意的是，達成團隊目標和令團隊成功的首要條件就是所有小組成員的學習目標是一致而清晰的。其中三個核心概念是使所有學生團隊成功的方法：團隊的獎勵（team rewards）、個人責任（individual accountability）和平等成功的機會（equal opportunities for success）。組內交流學習能令學生們認識不理解的內容，這使他們互相幫助，更容易理解學習的內容（Webb & Farivar, 1994）。小組學習的過程中，學生們可能會感到被接受和重視，減少焦慮和強迫感，並願意幫助其他同學，有助溝通。此外，同學的互動使他們更瞭解對方，逐漸構成了相互關懷和互信承諾的關係（Johnson et al, 1990）。

1. 小組學習融入粵劇教學的好處

　　合作學習必須具備以下兩種元素：小組的目標和個人責任（Salvin, 1983a, 1983b, 1988）。也就是說，小組必須致力於實現某種目標或獲得獎勵或認可；成功的小組亦必須依賴每一個成員。在粵劇學習的過程中，運用小組教學，小組必須達致共同目標。例如劇本分析部分，各組員要先瞭解劇本內容，然後再分工合作，將劇本演繹出來。這樣正好符合合作學習的目標。各組員個別的貢獻最能達致全組學習的終極目標。

　　除此以外，合作學習也可以照顧學生個別差異，在粵劇學習的課堂中，老師根據學生的不同能力及才能分組。每組都有不同專長及能力的同學，無論在劇本分析及唱、做、唸、打各方面均有機會讓學生各展所長。這樣老師就能照顧學生的學習差異，寫作能力低的同學也能在演出部分發揮專長，每組的四位同學通力合作，達致最終目標。

合作學習的方法，正好體現不同背景的學生互相合作，平等的互動作用（Slavin, 1985）。通過粵劇的合作學習，學生學會與組員溝通，喜歡與別人相處，從而增進同學之間的感情，令校園生活更融洽，學生對同學的喜愛亦提升對學校歸屬感。

學生在合作學習中同時發現有更積極的自我感受（Slavin, 1983；Blaney et al., 1977）。學生在粵劇學習的整個過程，學習的成功感直接提升他們的自我形象，因為全組同學分工合作，解決問題，在學習及討論的過程中接納自己和別人，這份成功感及認同感令他們更容易提升自我形象。

最後，只要老師在分組學習前做好準備工夫，在學習的過程中便能掌握課堂的發展及學生遇到的困難，從而令課堂更流暢。課堂更由老師主導轉移至學生主導，學習更多元化及活動性大增。課堂亦會更顯生動有趣，比起傳統的老師單向式講授更靈活、更受學生歡迎。

2. 小組學習融入粵劇教學的限制

小組教學的最大限制就是課室的環境和空間。小組教學需要同學分組，座位的安排非按傳統教室設計，而且學生分組討論時可能會發出較大聲浪，老師需接受這方面的後果以及對其他班別帶來的騷擾。

在香港的中學推行小組教學實在有難度，一般的班級人數達四十人之多，人數太多令分組難以控制。因為老師監控每組的學習進度也要花上少許時間，人數太多令老師甚為吃力。

而且對於中學而言，學校比較看重學業成績。小組學習的過程中有太多重要元素，要有學習成果則要付出大量時間，對於以考試為學習終極目標的學生而言，小組學習看似浪費時間。以粵劇課堂為例，小組學習分幾個階段，每階段設計不同的教學目標，如劇本教學、演出教習及舞台觀戲等，需要學生合作解決問題，組織內容，加以創造，這都耗支大量時間。

最後，小組教學在評估學生能力會出現困難，小組之中每位同學的長處及負責的項目不同，在唱、做、唸、打的過程中實在很難評估學生的成績。雖然最後學生們都要各自接受統一的評估，但由於分工合作學習，可能會令學生覺得不公平，小組教學終究有別於傳統的大班教學，學生需要一定時間適應和接受。此外，學校是否支持這種教學方法也是重要的考慮，許多傳統學校以成績

為重，抗拒學習過程如小組教學帶來的不便。這都是小組教學在某些學校難以成功推行的原因。

五、故事圖式法（Story Schema）

中國語文教學在學習記敘文時，通常運用「六何法」來教導學生把握記敘文中的故事，只把故事整理為時間、地點、人物、原因、經過、結果等六項，便算完成教學任務。由於「六何法」的分析較為粗糙，對學生的助益也十分有限，學生一旦遇到結構較複雜的記敘文體，過於簡單的六何法便往往無法幫助學生深入理解故事情節（Ng, 1994）。

粵劇文本資料繁雜，而且版本眾多，研究員須選擇適合學生學習的粵劇文本施行教學，研究員會選擇資料較豐富的唐滌生粵劇劇本進行教學，如〈帝女花〉、〈紫釵記〉及〈再世紅梅記〉等。在研究的過程，研究員須篩選劇本的選段，以切合教學主題。研究員在初中的研究以〈帝女花教室 2008〉發展的故事圖式（Story Schema）分析粵劇文本內容。

Rumelhart（1977, 1980）提出了交互的閱讀模式，對閱讀過程提供了一個比較完整的描述。在這模式中，Rumelhart提出更完善的「圖式理論」（Schema theory），令背景知識在閱讀中的重要性更受重視。「圖式」（Schema）是認知的奠基石，圖式牢牢地印在讀者的心智中，一切資訊處理都要建築在圖式的基礎上。圖式分三大類型：一、內容圖式（Content Schema）；二、結構圖式（Structure Schema）；三、文化圖式（Culture Schema）。

故事圖式是記敘體的結構圖式。在八十年代的故事圖式研究中，認為一個傳統的故事通常有一個開端，它提供了有關的背景訊息，並由此引出情節。在情節內部，又有多個因果相承的部分，一個情節之後往往接著另一個情節，它們發生在相同背景之下；又或者前一情節中的某些因數重現在後一情節之中，情節之間的聯繫是一種鑲嵌式的因果關係。情節的發展通常有兩種情形：一種情況是主角在完成行動後不能實現既定的目標，只好改變目標，或由新的主角接替原先的任務；另一種情況是主角的行動不能完成，便改換行動步驟，重新逼近原目標。在若干情節之後，便是結尾。下圖說明瞭故事圖式的一般結構，它也屬於由整體到部分的等級層次結構（Carrell, 1988）：

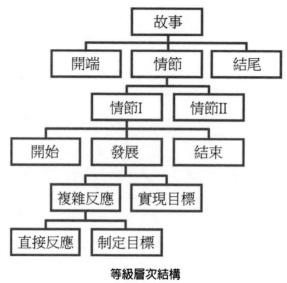

等級層次結構

（吳鳳平、鐘嶺崇、林偉業，2008）

　　〈帝女花教室〉的故事圖式發展如下：

　　故事圖式是敘事的最基本單位，以「問題－解決」（problem-solving）為核心，故事主角如何解決他／她（們）正面對的問題，是故事情節的樞紐；故事中不同主角的解難過程，構成錯綜複雜的情節結構，也反映了他們的世界觀和價值觀。錯綜複雜的情節便是不同世界觀和價值觀的眾聲喧嘩的並置與對話（林偉業，2006）。

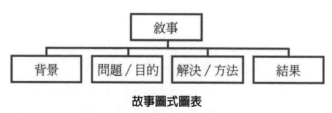

故事圖式圖表

（吳鳳平、鐘嶺崇、林偉業，2008）

六、話語分析法（Discourse Analysis）

　　話語分析（Discourse Analysis）起源於二十世紀六十年代，由美國語言學

家哈裡斯（Harris, 1952）提出並應用。哈裡斯對話語分析的定義是「超乎單句的限制的描寫語言學」，它不僅涉及語言能力，而且包括語言運用和社會語言學的各方面。

西德學者裴多菲給「話語」（discourse）下的定義是：「在交際環境中實現交際意圖的完整而連貫的語言單位。」（Petöfi, 1971）它的範圍很廣，可以是詞、短語、小句（包括告示、標牌、廣告等），也可以是一首詩歌、一篇日記、一次對話、一場演講、一部小說等。

話語分析的最大特點，就是緊緊結合語言的實際應用，探索語言的組織結構和作為交際工具的使用特點。同時，從語言的功能特徵和語言使用者的認知機制等角度出發，對語言的組織、結構以及使用特點作出合理的解釋（汝信、黃長著、沈世鳴，1988）。

語言事件（speech event）是交際民俗學者所採用的基本描寫單位。它所體現的交往活動都遵循著特定的規範，並且發生在特定的環境裡，即交際場景（communication situation）（祝畹瑾，1992）。說話者會因著某些規範而產生不同的語言行為（speech act）、語言風格（speech style）及出現不同的表達方式（ways of speaking）。海姆斯（Hymes, 2003）提出了描述語言事例的八大元素，他認為完整地反映一件語言事例應包括下列項目（祝畹瑾，1992）：

語言事件（speech event）八項元素

1	S	場所（setting）	指的是時間和地點，即交際活動所發生的具體環境。
2	P	參與者（participants）	包括四種角色：說話人、發言人、受話人及聽話人。
3	E	目的（ends）	指的是談話活動按慣例所期待的結果，以及各參與者的個人目的。
4	A	行為順序（act sequence）	指的是談話的形式和內容：用了甚麼詞、如何用法、所說的話與話題之間的關係等。
5	K	基調／風格（key）	指的是談話時的語調、方式或精神狀態：輕鬆的、嚴肅的、誇大的等等。
6	I	媒介（instrumentalities）	指的是交際的管道：口頭語、書面語、網絡語言等，或者指運用何種語言、何種方言。
7	N	交往規範和解釋規範（norms of interaction and interpretation）	指的是發話人達到預期效果的規範及規約。
8	G	類型／體裁（genre）	指的是話語的類別，包括詩歌、講座、社論等。

第三章　理論架構

一、研究架構

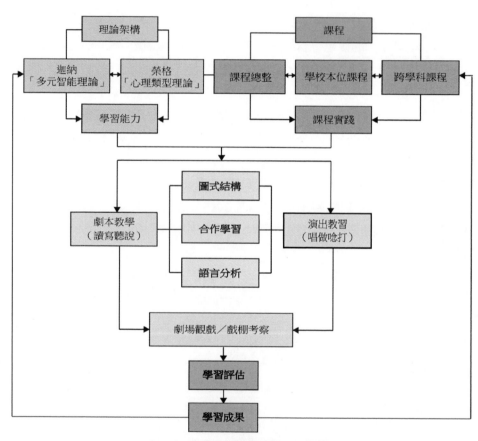

粵劇在中國語文跨學科課程研究架構圖

　　第一部分為理論架構。粵劇學習牽涉迦納的「多元智能理論」，最能發展學生的「語文智能」、「音樂智能」、「肢體－動覺智能」等。此外，通過榮

格「心理類型理論」幫助分析學生在學習粵劇過程中內在的心理變化，從而分析學生不同的學習風格，照顧學習差異，幫助學生有效地學習粵劇。

第二部分為課程設計。通過課程統整的「活動課程」及「經驗課程」為基礎，發展以研究學校為中心的「學校本位課程」，以研究學校學生的背景、能力和需要設計組織粵劇學習課程。最後是將粵劇融入中文科的學習進行跨學科的實踐，以主題形式將其他學科有意義地結合粵劇教學，其中音樂科、體育科及視覺藝術科與中國語文科整合進行粵劇的跨學科學習。

第三部分為分析框架。通過「圖式結構」分析粵劇劇本內容，包括〈帝女花〉、〈紫釵記〉及〈再世紅梅記〉。此外，透過「語言分析」解構粵劇劇本的文詞及人物性格。而在粵劇學習的過程中以「合作學習」的方法分組進行學習，減少學生的學習差異。

第四部分為學習經歷。學習重點從粵劇文本出發，劇本教學的材料以〈帝女花〉、〈紫釵記〉、〈再世紅梅記〉為主要內容。三個劇本的教學次序安排是根據該劇本的教學重點，由淺入深，每年遞增加入新的教學內容。本研究分為三個階段，第一階段是〈帝女花〉劇本研習，其中以〈樹盟〉為教學重點。第二階段是〈紫釵記〉劇本研習，其中以〈燈街拾翠〉為教學重點。第三階段是〈再世紅梅記〉劇本研習，其中以〈折梅巧遇〉為教學重點。第一到第三階段均配合語文訓練內容。學習重點包括：劇本教學，語文能力，人物性格，文化學習。

除粵劇劇本之外，通過粵劇教習（唱、做、唸、打），補充劇本教學的不足，讓學生親身體驗粵劇演出，將劇本的文字轉化為肢體與動能訓練，令學生更立體全面瞭解粵劇。除了在語文課堂加入粵劇元素，藉著粵劇劇本分析以提升學生學習語文的能力之外，為回應新高中課程的需要，研究員亦以照顧學生不同需要為前提，在課堂加入粵劇教習（唱、做、唸、打）的元素，讓學生發揮所長。

在學習粵劇劇本及粵劇教習後，學生在最後的學習階段走出教室親身到劇場參觀並觀戲，從而拓展他們的文化視野和空間。除了在中國語文課堂學習劇本外，學生走出課堂，到劇場觀看粵劇，真正感受劇場的氣氛及接觸舞台。通過〈帝女花〉、〈再世紅梅記〉的觀賞，學生有機會瞭解後台佈置、粵劇演出前的種種準備。四小時的劇場觀戲將劇本文字立體地呈現眼前，有助學生瞭解劇本與演出的關係。

　　研究的最後部分是學習評估及學習成果。學生通過不同的學習經歷進行反思及評估，最後總結教學成果，其中包括語文學習讀、寫、聽、說的能力、共通能力的提升，以及品德情意及文化學習。

二、粵劇教學融入中國語文科的發展模式

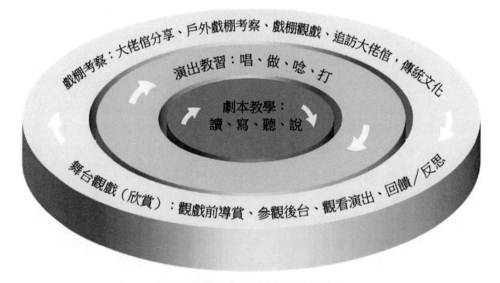

粵劇教學融入中國語文科的發展模式

　　第一層次是劇本教學：讀、寫、聽、說。此部分也是粵劇教學的核心，以粵劇文本開始。劇本教學的材料以〈帝女花〉、〈紫釵記〉、〈再世紅梅記〉為主要內容。三個劇本的教學次序安排是根據該劇本的教學重點，由淺入深，每年遞增加入新的教學內容。研究分為三個階段，第一階段是〈帝女花〉劇本研習，其中以〈樹盟〉為教學重點。第二階段是〈紫釵記〉劇本研習，其中以〈燈街拾翠〉為教學重點。第三階段是〈再世紅梅記〉劇本研習，其中以〈折梅巧遇〉為教學重點。第一到第三階段均配合語文訓練內容，學習重點包括：劇本教學，語文能力，人物性格，文化學習。

　　第二層次是演出教習：唱、做、唸、打。演出教習能補充劇本教學的不足，通過粵劇教習（唱、做、唸、打），讓學生親身體驗粵劇演出，將劇本

文字轉化為肢體與動能訓練，令學生更全面瞭解粵劇的整體概念。在語文課堂加入粵劇元素，藉著粵劇劇本分析，提升學生學習語文的能力。為回應新高中課程，研究員亦以照顧學生不同需要，正如中國語文第二次諮詢稿的內容（課程發展議會、香港考試及評核局，2005）提及「每個學生的學習興趣、學習態度和學習方式各有不同，教師應回應學生不同的性向和能力，規劃課程，以協助他們有效地學習……如有需要，更可為學生提供學生發揮個人潛能的機會，藉著多元化的語文活動達至師生互動及有效地學習的目標。」因為單是粵劇劇本的文本學習只能讓學生理解劇本內容、文詞解釋、人物性格等，純粹是字面理解及欣賞，不足以呈現粵劇的整體內涵。

　　第三層次是舞台觀戲及戲棚考察。本研究的特別之處是除了讓學生學習粵劇劇本及粵劇教習外，更讓他們走出教室親身到劇場參觀並觀戲，從而拓展他們的文化視野和空間。學生走出課堂，到劇場觀看粵劇，才真正感受劇場的氣氛及接觸舞台。通過〈帝女花〉、〈再世紅梅記〉的觀賞，學生有機會瞭解後台的佈置、參觀粵劇演出前的種種準備。四小時的劇場觀戲將劇本文字立體地呈現出來，使學生更瞭解劇本與演出的關係。此外，學生更有機會瞭解西九戲棚文化。學生在農曆新年期間到西九戲棚實地考察，先參觀後台、與演員面談、訪問及交流、然後製作短片、錄像及整理成報告，最後向全班同學匯報考察內容。通過戲棚考察，學生深入瞭解粵劇與傳統文化的關係，打開粵劇與文化空間的領域。

三、粵劇劇本教學的課堂學習研究流程

　　本研究主要探討校本粵劇教學的實踐過程及成效，從而配合課文學習。通過讀、寫、聽、說的訓練，讓學生在粵劇劇本學習的同時，提升課文學習的興趣及能力。本研究透過三個粵劇劇本的教學過程（〈帝女花〉、〈紫釵記〉及〈再世紅梅記〉），瞭解三年不同學生的學習情況。通過故事圖式結構分析情節、跨學科課程及多元智能的理念，以及語言分析人物性格，豐富學生的課文學習，討論教學成果及評估課程。由於每間中學的教程及課程編排各有不同，校本粵劇教學針對本校的學生需要及教學安排，因應學生的能力設計課程，並以三個不同劇本進行分階段實踐，第一階段〈帝女花〉、第二階段〈紫釵

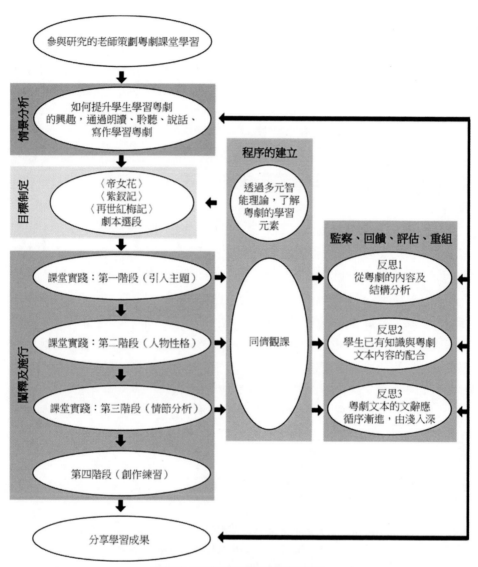

粵劇劇本教學的課堂學習研究流程

記〉、第三階段〈再世紅梅記〉，藉著校本設計粵劇教學，分析學生的學習情況及表現。最後為第四階段，以〈花木蘭〉為教學重點，配合西九大戲棚考察為主軸，以專題研習的方式讓學生自主學習。而每一學習階段安排在不同學年進行，按年推進，每一學年均有8至10周的粵劇單元課堂，每周2節在中文課進

行粵劇單元學習。

三個階段均有不同的學習重點。

〈帝女花〉的創作重點是「白欖」，因為〈帝女花〉是第一學習階段，以「數白欖」引入學習會較為容易處理。「白欖」重視音韻和節奏，也是粵劇劇本一大特色。通常「白欖」就是粵劇故事內容概覽，瞭解「白欖」就能瞭解故事的內容及發展。最後，學生以介紹自己的形式創作白欖，因為只要求寫出四句，目標容易達成。

〈紫釵記〉的創作重點是「情詩」，詩歌的創作比白欖又更進一步，學生必須掌握文字的節奏，以意象將內容呈現出來。而在學生創作情詩之前，研究員也在語文課堂中加入了新詩學習單元，讓學生先接觸新詩。學生從模仿開始，慢慢學習創作，最後更根據〈紫釵記〉的內容，代入主角的心情創作情詩。情詩的創作要求學生將故事內容吸收、消化，再轉化為新詩，在創作上較「白欖」更有難度，也是一種文學的提升，作為第二階段的創作較為適合。

至於〈再世紅梅記〉的創作重點是「網誌」。這種跨媒體學習正好配合學生的生活和學習環境。雖然也是一種文學的表達，但網誌除了文字的表達外，最重要的是配合網誌平台，增加學生的互動及交流。學生除了寫自己的網誌之外，也可在同學的網誌上討論留言，所以創作不再是平面的文字，而是互動交流，成為嶄新的表達模式。將網誌創作安排在第三階段，是配合當時電腦網誌平台的設計，既能配合〈再世紅梅記〉角色的身分，又能以新鮮的方法進行互動，教學可謂與時並進，學生亦深感興趣。

由此可見，三個學習階段的最後創作是由淺入深，循序漸進，從而達到最佳的教學效果。

四、粵劇劇本教學理念

本研究的粵劇劇本教學部分，以故事圖式分析劇本結構。在學習粵劇劇本的同時，必須配合學生多元智能的能力範疇及跨學科學習的模式。以上三個基本理論互相參照，令學生在學習粵劇劇本時事半功倍。

本研究以校本課程的理念，配合課程統整，將粵劇學習融入語文教學，設計適合學生的課堂活動，提升學習效能及動機。粵劇作為中國語文的跨學科

課程，有助探討校本粵劇教學的實踐過程及成效，並有利語文學習。通過讀、寫、聽、說的訓練，讓學生在粵劇劇本學習的同時，提升語文學習的興趣及能力。本研究透過三個粵劇劇本，包括〈帝女花〉、〈紫釵記〉及〈再世紅梅記〉的教學過程，瞭解前後三年不同學生的學習情況。通過故事圖式結構分析情節、跨學科課程及多元智能的理念，以及語言分析人物性格，豐富學生的語文學習，收集教學成果及評估課程。由於每間中學的教程及課程編排不同，校本粵劇教學針對有關學校的學生需要及教學安排，因應學生的能力設計課程，並以三個不同劇本進行分階段實踐。其中分為第一階段〈帝女花〉，第二階段〈紫釵記〉及第三階段〈再世紅梅記〉，藉著校本設計的粵劇教學實踐，分析學生的學習表現及成果。此外，粵劇融入語文科的課程設計也針對香港的中國語文課程學習內容，除了語文基礎的九大學習範疇之外，更能兼顧訓練及培養學生共通能力，最後成功建立學生正面的價值觀和態度，達致全人發展的最終目標。

粵劇劇本教學的理論基礎

第四章　研究設計

一、研究性質與方法

　　本研究是一個實驗研究（Experimental Research），以質性研究（Qualitative Research）的方法，透過三年的粵劇課程，通過多個渠道收集資料及證據，以證實校本跨學科粵劇課程在中學發展是可行的。研究員透過訪談、問卷、課堂錄像、課堂觀察、文本分析等，搜集完整的資料，掌握粵劇跨學科學習的成效及評估進程，並作出深入分析，解釋彼此之間的關係，從而得出研究結果。

二、研究設計

　　本研究的主要目的為瞭解通過課程統整，學校本位課程，將粵劇跨學科課程融入中國語文學習範疇的可行性及果效。此外，將合作學習模式融入粵劇劇本教學及演出教習，提升學生學習中國語文的興趣，藉著粵劇在中國語文跨學科及多元智能發展，老師和學生共同制定學習方法及經歷，進一步探討粵劇跨學科學習的成效。

（一）先導研究（Pilot Study）

先導研究階段

研究階段	粵劇劇本	研究對象	性別	人數	研究節數
第一階段 2006-2007年	〈帝女花〉課外活動	中二至 中三學生	女	25人	4個周六，每次3小時
第二階段 2007-2008年	紫釵記〈燈街拾翠〉	中二學生	女	24人	8周，每周2節
第三階段 2008-2009年	再世紅梅記〈折梅巧遇〉	中二學生	女	26人	8周，每周2節

　　先導研究以三年作研究目標。通過三年的研究，完成〈帝女花〉、〈紫釵記〉、〈再世紅梅記〉劇本研習。研究員先進行分析、檢討、再修訂，為之後的實驗研究作好準備。先導研究材料對日後的研究加以修正，務求重新收集研究資料，有助分析、引證、增加研究的信度及效度。

　　研究員亦從先導研究的資料及分析中得知學生在粵劇學習的難題、興趣、強弱等，以作為日後正式研究的參考及修正。

　　三年的先導研究中發現，中二學生對粵劇劇本的掌握較有困難，要處理八場戲劇內容極不容易，加上劇本內有很多文言詞彙及用典部分，對於學生而言，是學習最大難題。有見及此，研究員吸收了先導研究的經驗，在實驗研究中將劇本的內容集中其中一幕，重點分析一幕的劇本，貴精不貴多，令學生可專注於其中一幕作深入學習及研讀，效果會更明顯，亦有利於研究的進行。

　　此外，研究員從先導研究中得知學生最感興趣的部分是演出教習，唱、做、唸、打。雖然學生沒有演出教習的學習經驗，但對他們來說，唱、做、唸、打是最有趣味及挑戰性，學生在這部分學習時顯得非常雀躍。因此，研究員在日後的實驗研究中將粵劇演出教習視為教學重點。雖然唱、做、唸、打對學生而言也極有難度，但因為他們深感興趣，所以也能克服種種困難。同時，先導研究發現粵劇劇本教學的選取片段若能與粵教習內容配合，學習效果會更佳。倘若學生初步對文本內容理解，對於他們在舞台演繹大有幫助，所以日後的實驗研究設計盡量將文本學習內容與粵劇教習結合，令學生在學習時更容易處理。

　　最後，先導研究也有劇場觀戲的部分。研究發現，劇場觀劇有助學生瞭解粵劇的全部面貌，使學生對於劇情、角色等有更深入的瞭解，而且通過劇場觀戲，學生對粵劇的欣賞及認同感亦隨之增強。所以在實驗研究中，在劇本教學及粵劇教習的同時，研究員亦加入了劇場觀戲以及戲棚參觀的元素，讓學生親身感受粵劇藝術的真正面貌。除了劇本文字以外，粵劇的精粹正正能透過舞台立體呈現出來，因此讓學生接觸舞台，感受其真實存在，令學生更全面瞭解粵劇的內涵，對於粵劇學習有更深刻的印象。

　　由此可見，通過三年的先導研究，研究員初步瞭解中二學生對粵劇學習的難題、取向及興趣，有利日後實驗研究的策劃及發展。

（二）實驗研究（Experimental Research）

實驗研究階段

研究階段	粵劇劇本	研究對象	性別	人數	研究節數
2009-2010年	帝女花〈樹盟〉	中二學生	女	24人	8周，每周2節
2010-2011年	紫釵記〈燈街拾翠〉	中二學生	女	25人	10周，每周2節
2011-2012年	再世紅梅記〈折梅巧遇〉	中二學生	女	28人	10周，每周2節
總結階段 2012-2013	戲棚考察	中二學生	女	38人	8周，每周2節

　　本研究分為四個研究階段，共四年進行。第一階段是〈帝女花〉劇本研習，其中以〈樹盟〉為教學重點。第二階段是〈紫釵記〉劇本研習，其中以〈燈街拾翠〉為教學重點。第三階段是〈再世紅梅記〉劇本研習，其中以〈折梅巧遇〉為教學重點。最後以〈花木蘭〉為教學總結，配合西九大戲棚考察為主軸，以專題研習的方式讓學生探討粵劇的演出文化，研究員繼而深入分析學生實地考察的感受和體驗。每一學習階段安排在不同學年進行，按年推進，每一學年均有8至10周的粵劇單元課堂，每周2節在中文課堂進行粵劇單元學習。

　　此外，本研究為校本課程設計，研究在一所香港傳統女子中學進行。研究對象為初中學生，原因是初中學生學習彈性較大，沒有公開考試的壓力，而且從初中開始研究，可以追蹤學生日後的發展。鑒於粵劇學習無論在劇本分析及粵劇教習均有一定的難度，在語文能力較強的學生展開粵劇教學會比較適合，而且女孩子在課堂管理方面也容易控制，對於研究較便利。

　　本研究通過下列三大學習範疇，蒐集不同的資料，包括：

1.粵劇劇本課堂研究

　　在粵劇劇本的編排方面，為了使內容及文詞更統一及連貫，以及令學生更容易處理文化內涵的材料，研究員選定的三個粵劇劇本均為唐滌生先生之手筆，分別是〈帝女花〉、〈紫釵記〉、及〈再世紅梅記〉。在研究設計時，研究員運用唐滌生先生的三個粵劇劇本作為教學之用，更具統一性，達致更佳的教學效果。在學習過程中，學生通過讀、寫、聽、說四方面分析劇本內容及探討人物性格，研究員最後讓他們以劇本故事為基礎提升至更高層次的創作。

2.粵劇演出教習：唱、做、唸、打

本研究的重點除了在語文課堂加入粵劇元素，藉著粵劇劇本分析，提升學生學習語文的能力外，為回應新高中課程的需要，研究員亦因應學生個別差異和不同能力，重新規劃課程，提升他們學習的興趣及效果。這樣更可為學生提供發揮個人潛能的機會，藉著多元化的語文活動達至師生互動及有效學習的目標。粵劇學習透過粵劇劇本學習語文知識，也透過演出教習的唱、做、唸、打部分增強學生的學習興趣。一般的文本只可應付語文讀、寫、聽、說的能力，但粵劇多元智能的種種元素卻能補足現有語文學習的漏洞，通過唱、做、唸、打等教學活動，讓學生更全面立體地學習語文，提升學生的學習興趣。

3.劇場觀戲及西九大戲棚考察

在語文課堂學習劇本外，學生也會走出課堂，親身到劇場觀看粵劇及接觸舞台，真正感受劇場的氣氛。通過〈帝女花〉、〈再世紅梅記〉的觀賞，學生有機會瞭解粵劇演出前的種種準備、後台布置等。劇場內長達四小時的粵劇演出將文本內容立體地呈現眼前，學生得以瞭解劇本與演出的關係。此外，學生也有機會瞭解西九戲棚文化。他們在農曆新年期間到西九戲棚實地考察，先參觀後台、與演員面談、訪問及交流、然後製作短片、錄像及整理成報告，最後向全班同學匯報考察內容。通過戲棚考察，學生深入瞭解粵劇與傳統文化的關係，打開粵劇與文化空間的領域。

三、研究設定

本研究的研究對象是中二級女學生，二零零九年至二零一零年研究人數24人；二零一零年至二零一一年研究人數25人；二零一一年至二零一二年研究人數28人；二零一二年至二零一三年研究人數38人。每學年選取由研究員教授的中文組同學為研究對象，四年的研究均選取中二級精英班研究。選擇中二級的同學作為研究對象是由於初中的課程相對高中有較大空間讓研究員進行研究。另外，將粵劇單元滲入中文課堂需要8至10周（每周2節）進行，所以安排在中二級作為精英班的拔尖教學最為適當。由於中一級全為新入學的中學生，需要

適應中學生活，而且粵劇對他們而言難以應付，研究員也要花時間瞭解他們的語文能力及程度，並不太合適。至於中三級，由於課程緊逼，中文科的課堂相對緊張，沒有充裕時間進行粵劇單元教學，加上中三學生應付全港性系統評估（TSA），沒有太多時間應付額外的粵劇單元。有見及此，在各方平衡及考慮下，研究員將粵劇劇本學習單元安排在中二級進行。

　　本研究以四年進行，研究對象全是中二精英班學生。雖然四年的研究對象是不同學生，但全為中二學生，這樣能確保研究對象的程度和能力均為中二精英班的水準，研究的準確性得以提高，而參照比較也會更明顯。此外，每學年都在中二級進行能增加研究的穩定性及延續性，而且保證研究的信度和效度，所收集的資料也是相同水平，研究不會因為同學升班而影響他們的能力及研究的進度。

四、研究對象

1.參與研究的學生

　　本研究的主要對象是研究員任教中學的中二級女生：第一年24人；第二年25人；第三年28人；第四年38人。參與研究的學生完全參與整個研究過程。研究員透過訪談、問卷及課堂實驗得出結果。值得留意的是，學生在研究過程中的表現也是研究的重要部分，學生的學習結果和成效也為研究帶來關鍵影響。全部參與研究的學生均須填寫問卷及參與課堂學習，而訪談則以抽樣形式進行，為研究帶來較客觀的結果。

2.參與研究的老師

　　本研究的另一研究目標是參與研究的老師。老師在本研究的角色非常重要，是課程發展者。如何推展粵劇跨學科學習是教師的首要任務，研究員必須與參與研究的教師協商如何在課堂發展及推進課程，以確保研究結果能配合研究問題。參與研究的老師可能多於一位，如何在多位老師的教學取得平衡，使研究偏差盡量減少，是極重要的一環。參與研究的老師也是通過問卷和訪談，進行研究及分析。參與研究的老師可以幫助解決課程設計的問題，瞭解學生的學習需要，從而得知學生學習的成果。

3. 粵劇專業人士

　　研究員的另一訪談對象是粵劇專業人士，其中包括兩類，第一類是負責教授粵劇演出教學的導師。粵劇導師直接教授學生演出技巧，包括唱、做、唸、打。在學生學習的過程中，導師是主導者，導師透過教學過程及過往學習經歷，觀察學生在學習中遇到的困難及幫助學生解決問題，達致學習成果。研究員於是透過導師的觀察及訪談，瞭解學生學習唱、做、唸、打各方面的進展。第二類是粵劇專業人士或演員。通過與他們的訪談，研究員可多瞭解粵劇表演程式及演出特點。除此以外，粵劇專業人士也可幫助研究員解決文本處理問題。對於參與研究的老師而言，文本研究將會是困難的一課，因為粵劇的文本並非老師熟悉的內容，如何分析文本及文本內容的深意，需要粵劇專業人士的幫助。

4. 課程發展者

　　研究員在粵劇學習的課程設計範疇，訪談對象也包括參與研究學校的校長、老師、研究員及課程發展的專業人士，如研究員的論文指導教授。透過他們的訪談，制定粵劇學習的長期及短期目標、課程架構、內容、課堂模式，同時設定課程的深度及課堂的安排等種種問題。

五、研究發展

　　日後的研究會將參與研究的學校推展至二到三間，一間是市區的女子中學，另一間是離島的男女中學，第三間是普通的中學，從而比較不同學習模式的學習差異，不同文化背景學校的學習差異，還有男女學生之間的學習差異。在日後的研究，每間參與研究的中學最少有一班學生參與粵劇課程，並同時成為研究對象。問卷調查擴展至所有參與研究的學生及並未參與研究的學生。研究過程中，課堂學習的環節會進行前測和後測，方便研究員收集足夠並準確的數據進行分析。研究員將研究的數據量化，尤其是問卷調查部分，以增加本研究的信度和效度。而訪談對象則會按抽樣方式進行，每間學校大概10位學生。訪談也包括參與研究的學校校長、課程發展者、課堂老師、課堂觀察的老師、

粵劇教習導師及粵劇專業人士，每單位取樣五至八人，而且必須具備代表性。課堂研究及演出教習的所有課堂均需進行錄像，以確保資料的完整性。文本教學和演出教習的學習內容延伸至唐滌生先生的四大劇本，包括〈帝女花〉、〈紫釵記〉、〈再世紅梅記〉及〈牡丹亭驚夢〉。而劇場觀戲的研究將拓展至傳統的戲棚研究與文化探究，以致非物質文化遺產的保育等議題。

第五章　粵劇劇本教學

一、研究背景

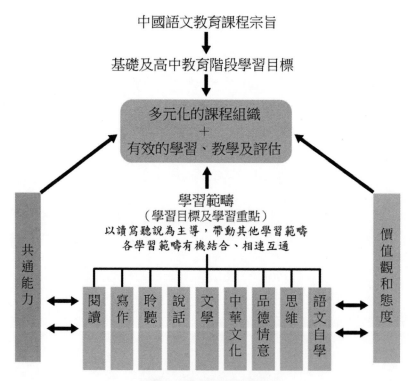

中國語文教育課程架構圖示

中國語文的主要學習範疇就是語文學習，語文包括書面語和口語，是生活中主要的溝通工具。語文運用包括讀、寫、聽、說。讀寫聽說必須準確、流暢和得體，以滿足學習及生活甚至日後的工作需要。在整個學習過程中，必須加強累積語文知識，培養語感，同時提升語文學習興趣、建立優良的學習態度及習慣。（教育局，2012）

　　閱讀主要的目標是訓練理解、分析、感受、鑒賞文字的能力，使學生能夠應用閱讀策略、喜歡閱讀、常常閱讀、認真閱讀，提升閱讀量、增加閱讀面。粵劇劇本教學通過閱讀，訓練學生理解劇本內容、分析人物性格，並通過故事圖式的閱讀策略解構劇本複雜的結構。

　　寫作的主要目標是幫助學生構思、表達及創作，瞭解寫作策略、喜歡寫作、常常寫作、認真寫作。粵劇劇本教學的最後成果是文學創作，包括〈帝女花〉的白欖、〈紫釵記〉的情詩創作及〈再世紅梅記〉的網誌創作等。

　　聆聽主要的目標是訓練理解、評價等不同聆聽能力、瞭解聆聽策略、喜歡聆聽、認真聆聽，增加聆聽面。在粵劇劇本課堂，同學通過聆聽故事及同學的分享瞭解劇本內容。

　　說話主要的目標是訓練思考、表達、應對等、瞭解不同的說話策略、喜歡表達、勇敢表達，得體應對。透過粵劇劇本教學，同學表達意見、互相分享，並且透過白欖朗讀及情詩朗誦等訓練說話能力。

　　語文學習其中重要的部分是文學學習。通過文學學習，令人感受語文中的美感，在作品的情意中體驗人與人，以及人與物之間的真、善、美。通過粵劇劇本的學習，讓學生欣賞劇本中文詞之美。粵劇文本裡不乏優美的唸白、詩白、唱詞、白欖等，這些都能讓學生透過優美的文字學習及欣賞語文的最深層次。

　　要提升語文能力，必須培養學生學習語文時必需具備的思維能力和質素，令學生能夠獨立分析及解決問題。劇本教學通過故事圖式分析情節發展及人物關係，足以訓練學生的思維能力。此外，劇本教學中透過人物性格及語言事件分析，提升學生思考和解難能力。

　　中國語文的主要學習範疇除了訓練讀、寫、聽、說等語文及思維能力外，同時也包括陶冶性情、培養品德。品德情意教育是從感情轉化至理性反思，以情引出趣味，以情激發知識，最後懂得自我反省，進而在道德方面自覺實踐。劇本教學的其中重點是品德情意的培養，透過故事內容，加強個人修養、家庭倫理及國家觀念，增強道德教化，如〈帝女花〉的忠君愛國、〈紫釵記〉對愛情的矢志不渝、〈再世紅梅記〉的因果報應等，都是值得學習的品德情意價值。

　　文化是構成語文的重要一環，瞭解文化有助溝通，同時有助文化承傳。

所有的語文學習材料涵蓋了豐富的文化元素，通過劇本教學，學生瞭解朝代歷史、社會面貌及傳統文化，有助他們進行文化反思，重點是對中華文化作出反省和思考，瞭解優秀的中華文化及其不足之處，由此產生榮辱共存的民族感情。

二、唐滌生粵劇劇本的特色

就粵劇劇本的編排方面，為了使內容及文詞更統一及連貫，並在文化內涵方面更容易發揮，研究員選定的三個粵劇劇本均為唐滌生先生之手筆。在研究設計時，運用唐滌生先生的三個粵劇劇本作為教學之用，除了更具統一性，也能達致更佳的教學效果。

本研究的課堂粵劇劇本教學部分選取了唐滌生先生編寫的三個粵劇劇本，其一是〈帝女花〉，劇本的教學內容重點是家國之情及歷史文化。其二〈紫釵記〉是戲曲的延續，取材自唐傳奇，內容以女性角色為主。其三〈再世紅梅記〉可說是唐滌生的再創造，其中李慧娘及盧昭容的角色互換成為教學重點，通過李慧娘及盧昭容的語言事件分析，反映二人的不同性格及塑造出截然不同的形象。而且，三個劇本均突顯女性角色的個性及特徵，對於參與研究的女同學，容易代入及理解。

研究員在眾多粵劇劇本中，選擇了唐滌生的粵劇劇本作為教學材料，因為唐滌生的劇本具備以下特色：

唐滌生所寫之經典甚多，非常普及，資料容易蒐集。研究的三部劇本是〈帝女花〉、〈紫釵記〉、〈再世紅梅記〉，雖然學生或許未曾看過，至少也聽過劇名，這三部劇本至今有較多人認識，在研究的過程中相對少了一份隔膜，多了一份親切感。

唐滌生的編劇手法兼容並包。除傳統粵劇手法外，還加入京劇技巧，進而吸收西方戲劇語言，可謂集大成者。所以唐滌生的劇本基本上能恰當地演繹現代都市人的感情，令觀眾真切地產生共鳴。唐滌生更擅長截取西方電影橋段，而正因為這方面的才華，造就了唐氏作品在開拓題材、編排情節及敘事手法方面都有別於傳統的新鮮感，如人際關係的深層探索、大膽描劃情感、時空交錯轉移、開創典型敘事觀點，全是源於西方電影和話劇。

　　唐滌生筆下的人物性格鮮明，形象突出。特別是對女性心理細膩動人的描寫，叫人讚賞。例如同是唐氏筆下的女性角色，〈帝女花〉的長平公主敢愛敢恨，誓不低頭，〈紫釵記〉的霍小玉則倔強剛烈，〈再世紅梅記〉的盧昭容機智勇敢。參與研究的中學為女子中學，唐滌生對女性的心理描寫正好能引起女同學的共鳴，對教與學有提升的作用。除了感情細膩的女主角外，唐氏筆下的男性也是眾態紛呈，叫人目不暇給。例如〈帝女花〉的周世顯是忠勇剛毅，〈紫釵記〉的李益懦弱輕浮，〈再世紅梅記〉的裴禹好色輕狂。足見唐滌生對人物特徵的掌握非常獨到，無可比擬。唐滌生劇本所描寫的人物，刻畫傳神，文采才氣，已進入出神入化之境。據潘步釗的說法，唐滌生的劇本有意識地上接傳統戲曲和文學，重新將粵劇劇本置於文學作品之列，不論題材、寫法、風格，他能抓住神髓關鍵，善於去取增刪故事情節，編寫表現力強而又出入雅俗的戲劇語言，從而突出人物形象與戲劇衝突（潘步釗，2009）。

　　唐滌生的劇本文字用詞非常樸實，不過從戲劇效果分析，又具備極大作用，劇中交待的發展線索與內容緊緊相扣。加上唐氏作品曲詞優美動人，令人百聽不厭。

　　〈帝女花〉、〈紫釵記〉及〈再世紅梅記〉都是唐滌生家傳戶曉的經典之作，在配合劇本教學時較容易找到完整的劇本。此外，在劇場觀戲的環節也較容易找到上演的劇團，安排學生參觀劇場觀戲時方便得多。劇本教學的同時可進行劇場觀戲，對於教學研究有極大幫助。

　　唐滌生的劇本無論在普及性、編劇手法、人物塑造以至於文字方面均適合作為教學之用，所以本研究選定了唐滌生的三個劇本──〈帝女花〉、〈紫釵記〉及〈再世紅梅記〉作為劇本教學的教材。

三、粵劇劇本的教與學

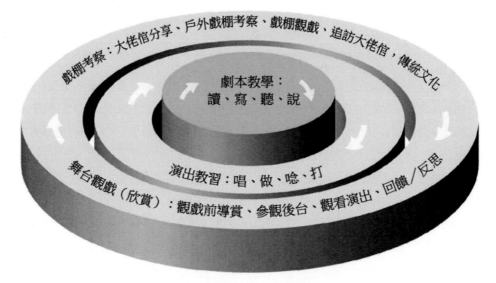

粵劇教學融入中國語文科的發展模式（一）

　　粵劇劇本的教學研究共分三個階段，第一階段是〈帝女花〉、第二階段是〈紫釵記〉及第三階段是〈再世紅梅記〉。每一階段的劇本教學分別選取不同的折子戲作為精教的內容，特別是劇本的文詞資料讓學生細讀。第一階段選取了帝女花之〈樹盟〉、第二階段選取了紫釵記之〈燈街拾翠〉、第三階段選取了再世紅梅記之〈折梅巧遇〉。

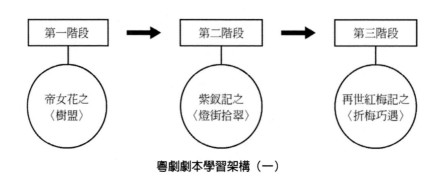

粵劇劇本學習架構（一）

（一）第一階段〈帝女花之樹盟〉教學

研究員選擇〈樹盟〉作為〈帝女花〉整個劇本教學的第一階段學習材料，原因如下：

〈帝女花〉是粵劇劇本教學的第一個研究階段，研究員在八個場次中選取一個劇情比較簡單的折子戲，相對上內容處理容易入手，對於研究員及學生均較容易掌握。〈樹盟〉這一段折子的編寫，選用曲牌最為重要，也是粵劇中「自報家門」的典型例子。尤其是在主要演員第一次上場的曲詞，一定要配合其身分，說出他上場的原因，引起後續發展的劇情，所以曲牌與曲詞的結合非常重要。

〈樹盟〉的劇情推展十分順暢自然。〈樹盟〉交代了〈帝女花〉故事的背景，當中也寫到長平公主相遇周世顯，從彼此爭持不下至長平公主對周世顯產生敬佩及愛慕之情，劇情推展可謂恰到好處。

〈樹盟〉在語文教學上提供了豐富的粵劇口白語言材料。〈樹盟〉的劇本包括了粵劇的主要元素，例如白欖、滾花、口古、介白、詩白等等，能讓學生掌握粵劇的表現形式，從故事對白瞭解劇情的發展。〈樹盟〉的劇本，選用曲詞、梆黃間有相同，尤其滾花、口白、口古不可缺少，有時在唱段不能完全表白，則以口古、口白補述，一切曲牌運用，沒有固定規律，視乎故事中的角色身分，斟酌使用。

〈樹盟〉一段折子的人物較為集中，主要人物是長平公主和周世顯，其餘人物則有昭仁公主、周鍾及崇禎。故事的發展以長平公主及周世顯的對話為主線，讓學生較容易掌握故事脈絡及深入瞭解男女主角的心理發展。

（二）第二階段〈紫釵記之燈街拾翠〉教學

研究員選擇〈燈街拾翠〉作為〈紫釵記〉整個劇本教學的第二階段學習材料，原因如下：

唐滌生編寫過一系列元、明、清三代古典戲曲改編的作品，〈紫釵記〉絕對是他最成功的作品之一，因而也提高了粵劇在文學的地位。鑒於古典戲曲和現代粵劇體制上存在不同，唐滌生要將古典劇本修剪及濃縮，來配合粵劇的表演形式。〈紫釵記〉的改編就是成功的例子，它在八段戲中有五個高潮，沒

有給人堆砌的效果，反而使故事發展得更緊湊，可見唐滌生在編劇方面功力深厚。唐氏對演出佈局、人物形象、曲調音韻均妥善安排，最重要是他將高雅的明代著名劇目，帶入了廣東粵劇的畛域內，讓廣東人一睹名著風采；還有利用他渾成的筆觸，將明代的文字成功熔鑄入廣東文化當中。

唐滌生不但精於改編劇本，而且他所用的文詞極為漂亮，對人物塑造也有相當的功力。唐氏對霍小玉性格的掌握、將李益神髓的重新塑造，都是一大突破。另外，唐滌生的〈紫釵記〉雖然是改編劇本，它的主題和內容並沒有與前作完全相同。唐滌生的〈紫釵記〉以愛情為全劇的主線，歌頌愛情的崇高偉大。他在〈我為什麼選編「帝女花」和「紫釵記」〉指出他改編〈紫釵記〉傳奇有兩個動機：一是他「感於小玉遭遇之慘」，對這個角色特別偏愛，使他改編此劇；二是他「不很喜歡〈霍小玉傳〉所描寫的李益性格」，希望「重新創造李益的性格」，「把李益的性格反轉過來」，寫出李益對霍小玉用情之深，同時表現小玉為愛情可奉獻一切的性格。由此而知，唐氏改編的重點在於李益、霍小玉二人的愛情故事。

〈燈街拾翠〉折子是〈紫釵記〉劇本的第一場，寫李益與霍小玉在街上認識邂逅的經過。此段內容對於學生較容易理解，對於男女主角的偶遇，也容易讓中學女生產生共鳴，有助提升學習興趣，促進學習成效。

〈燈街拾翠〉一段突顯了霍小玉及李益的性格，特別是霍小玉雖為青樓女子，但她才情洋溢，對愛情的執著要求並非如一般女子，此段作為一劇的開端正好展示了主人翁最初的內心世界及對愛情的追求，配合教學的內容及人物分析最適合不過。從中也可體現現代和古代女性愛情觀的差異，對人物內心世界探討最為有效，也容易讓中學女生產生共鳴，有助提升學習興趣。

〈燈街拾翠〉一幕正好配合故事圖式結構的教學：從故事背景（時間、地點、人物），到問題產生（原因）、解決方法（經過）、最後結果，都能完整作分析，使學生在掌握故事圖式時有較全面的概念。〈燈街拾翠〉更緊扣〈紫釵記〉主題，以霍小玉的紫釵為劇本的線索，開展劇情，讓學生瞭解整個劇本的發展。

此外，〈燈街拾翠〉一段的文詞較為淺白，對於初中學生較容易理解，用典之處也不多，學生毋需花費大量時間解構故事內容，就能投入其中，可謂一舉兩得。

（三）第三階段〈再世紅梅記之折梅巧遇〉教學

研究員選擇〈折梅巧遇〉作為〈再世紅梅記〉整個劇本教學的第三階段學習材料，原因如下：

〈再世紅梅記〉是改編自明周朝俊三十四齣傳奇劇本〈紅梅記〉。〈紅梅記〉描寫書生裴禹先遇李慧娘，後遇盧昭容，最後與昭容結成夫妻的故事。原著裡兩個女子並不相關，唐滌生則把她們牽連起來，甚至套用借屍還魂使她們合二為一。〈再世紅梅記〉可說是唐滌生從〈紅梅記〉劇本的再創造。

〈再世紅梅記〉裡裴禹第一場愛李慧娘，第二場轉愛昭容，觀眾不喜歡負心漢，故唐滌生作了些前設：其一，他把昭容設成不解風情的女子，裴禹正失意於情，少年心性，轉愛他人可理解；其二，唐滌生設定李、盧容貌一般，裴禹愛昭容只是一種愛的投射。

〈折梅巧遇〉是〈再世紅梅記〉劇本的第三場目，內容是敘述男主角裴禹偶遇外貌酷似李慧娘的盧昭容，二人從誤會開始，以致後來互訴心聲、心心相印的經過。此段的情節吸引，發展得恰到好處，對於初中女學生較容易掌握。

〈折梅巧遇〉的重點內容是男女主角相遇的情境，文字集中刻劃裴禹和盧昭容的內心世界，對於人物性格分析有很大幫助。藉著本選段，同學可分析男女主角的性格特徵，投入他們的內心世界，有助學生代入他們的身分作延伸寫作。

〈折梅巧遇〉一段也配合圖式結構分析，將故事的背景、問題、解決方法及結果陳列出來，讓學生能通過內容作分析，鞏固圖式結構的學習。

經過〈帝女花〉、〈紫釵記〉的劇本學習，研究員已掌握學生學習粵劇劇本的難點，可進一步將劇本中較艱深的文詞、用典向學生分析。此段的文字句式也有一定難度，但對於學生的學習，也應有一定的深化及進展，以此段作為教學材料也可以收集學生的學習成果，作為研究之用。

〈折梅巧遇〉一段選擇為教學內容，也同時配合演出教習的安排，劇本教學與演出教學同時進行。學生先瞭解劇本內容，再進而學習此段的演出模式，可謂相得益彰。劇本教學與演出教習互相配合，大大提升學生的學習興趣，也令他們對內容有更深的理解和體會。

四、粵劇劇本的教學設計

　　本研究分三階段，第一階段是〈帝女花〉劇本研習，以〈樹盟〉為教學重點；第二階段是〈紫釵記〉劇本研習，以〈燈街拾翠〉為教學重點；第三階段是〈再世紅梅記〉劇本研習，以〈折梅巧遇〉為教學重點，三個劇本均以故事圖式結構分析內容。第一到第三階段均配合語文訓練內容，學習重點包括：劇本教學、語文能力、人物性格、文化學習。最後以西九大戲棚考察為主軸，以專題研習的方式讓學生自主學習。每一學習階段安排在不同學年進行，按年推進，每一學年均有8至10周的粵劇單元課堂，每周2節共16至20節在中國語文課進行粵劇單元學習。

　　本研究以〈帝女花〉、〈紫釵記〉、〈再世紅梅記〉為劇本教學的材料。三個劇本分別於不同學年進行，研究對象均為中二年級的女生。研究三年為一

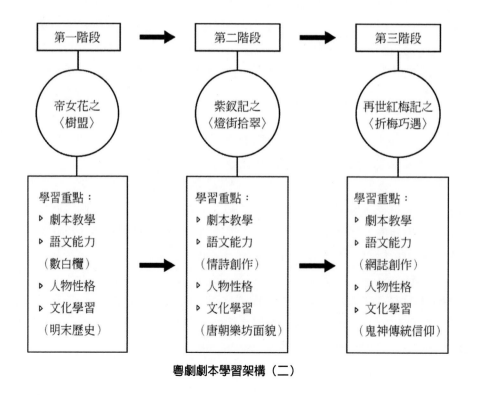

粵劇劇本學習架構（二）

循環。三個劇本的教學次序安排是根據該劇本的教學重點，由淺入深，每年遞增加入新的教學內容。

〈帝女花〉的教學加入白欖創作及英詩創作。在同一個基礎上，〈紫釵記〉強調人物性格分析，分析男女主角的不同性格特質。此外，教學內容更加入古代與現代女性愛情觀分析，再而創作情詩。最後，〈再世紅梅記〉又由〈紫釵記〉學習發展而來，除了人物性格分析、古代與現代女性愛情觀的分析外，再加入語言事件分析，逐漸深化人物與語言之間的關係，最後學生以主角的身分創作網誌。

由此可見，三個學習階段的最後創作是由淺入深，循序漸進，旨在達到更佳的教學效果。

五、粵劇劇本的學習重點

（一）劇本教學

在內容方面，〈帝女花〉的學習重點是劇本的情節，由開始、發展、高潮而至結局。學生瞭解劇本內容，分析其起、承、轉、合，對劇本的背景及故事發展有深刻的理解。

學生通過故事圖式分析〈紫釵記〉劇本的結構，瞭解故事的背景，包括時間、地點、人物，故事人物所面對的問題和解決方法，以及故事的結局。

最後，學生同樣通過故事圖式分析〈再世紅梅記〉的內容結構，先瞭解故事背景（時間、地點、人物），發生的問題及解決方法，最後闡述故事結果。

研究員通過故事圖式結構解構劇本的內容——〈帝女花〉的劇本分析以最簡單的「開始」、「發展」、「高潮」至「結局」；到了〈紫釵記〉劇本，研究員有系統地以圖式結構分析選段，更深入詳細地讓學生瞭解圖式結構的應用；到了〈再世紅梅記〉進一步深化圖式結構分析故事內容，每一個場次均以圖式結構分析，若是複雜的場次，更有多層的圖式發展出來。

（二）語文能力

在文詞方面，〈帝女花〉的學習重點是讓學生明白當中較艱深的文詞，包括引用典故、詩詞的解釋。透過文詞的解讀，讓學生更深入理解內容及作者表

達的情意。〈帝女花〉的創作重點是「白欖」，因為〈帝女花〉是第一學習階段，以「數白欖」引入學習會較為容易處理。「白欖」重視音韻和節奏，也是粵劇劇本的一大特色。通常「白欖」就是粵劇故事內容概覽，瞭解「白欖」就能瞭解故事的內容及發展。最後，學生以介紹自己的形式創作四句白欖，目標容易達成。

〈紫釵記〉劇本也有不少艱深的文詞及詩句，其中也包括用典，通過對此的理解，深化學生對劇本內容的認識。〈紫釵記〉的創作重點是「情詩」，詩歌創作比白欖又更進一步，因為學生必須掌握文字的節奏，以意象將內容呈現出來。而在學生創作情詩之前，研究員也在語文課堂中加入了新詩學習單元，讓學生先接觸新詩。學生從模仿開始，慢慢學習創作，最後更根據〈紫釵記〉的內容，代入主角的心情創作情詩。情詩創作要求學生將故事內容吸收、消化，再轉化為新詩，在創作上較「白欖」更有難度，也是一種文學的提升，作為第二階段的創作較為適合。

〈再世紅梅記〉劇本當中不乏艱深的文詞，用典也多，詩詞也不容易明白，所以在學習時，要處理這些難點，掃除學生理解內容的障礙。

至於〈再世紅梅記〉的創作重點是「網誌」。這種跨媒體學習正好配合學生的生活和學習環境。網誌創作雖然是一種文學的表達，但除了文字的表達外，最重要的是配合網誌平台，增加學生的互動及交流。學生除了寫自己的網誌之外，也可在同學的網誌上討論留言，所以創作不再是平面的文字，而是互動交流，成為嶄新的表達模式。將網誌創作安排在第三階段，是配合當時電腦網誌平台興起的熱潮，既能配合〈再世紅梅記〉角色的身分，又能以新鮮的方法進行互動，教學可謂與時並進，學生亦深感興趣。

由於〈帝女花〉的選段文字較少，在處理文詞及用典等相對輕鬆，但處理〈紫釵記〉則需較多時間解釋文詞及艱難內容。及至〈再世紅梅記〉有較多艱深的文字及用典，需花大量時間解難，才讓學生更進一步瞭解劇情的發展。

（三）人物性格

在人物角色方面，〈帝女花〉的學習重點是不同角色的性格特徵，如周世顯、長平公主男女主人公在戲劇中表現的性格如何配合劇情的發展。唐滌生在〈帝女花〉劇本將帝女性格的傲嬌推至更為剛烈的境界，在唐滌生筆下的

長平公主有準備隨時犧牲的激情。在戲劇中，長平公主性格剛烈，尤其在兩次被出賣的事件上表露無遺。長平公主在第三場〈乞屍〉中第一次被出賣，十分激動；而第二次被「出賣」，就是在第五場〈上表〉一幕，出賣者是駙馬周世顯，此時長平公主在紫玉山房設下「合歡筵酌」，駙馬周世顯卻帶了周鍾前來勸說長平公主降清。

至於〈紫釵記〉，在人物角色方面，通過人物的塑造，瞭解故事人物，包括李益、霍小玉、黃衫客等角色的性格及內心感情世界。通過人物性格分析推展劇情，加強對故事的理解。例如第八段〈論理爭夫〉一幕，唐滌生寫霍小玉到太尉府搶婚的劇情，將全劇推向高潮。其實，由〈折柳陽關〉開始，唐滌生便一直為劇本製造高潮。李益、霍小玉分離的〈折柳陽關〉、及至崔尹明殉恩就義的〈凍賣珠釵〉、後來李益吞釵拒婚的〈吞釵拒婚〉、到最後李益、霍小玉重逢的〈劍合釵圓〉，及小玉闖府爭夫的〈論理爭夫〉，每一幕都高潮迭起。重要的是，這些高潮一幕比一幕高，並且環環相扣，不能缺少。吳梅（2009）在〈顧曲塵談‧制曲〉中指出，戲劇創作若能做到「一齣不能刪，一齣不可加」，方能夠稱為美。

通過〈再世紅梅記〉，學生學習不同人物的性格，分析透視他們的內心世界繼而深入理解內容，如一人分飾兩角的李慧娘和盧昭容，二人外貌完全相同，性格卻迥異；又如裴禹的翩翩公子形象，也是劇本要突出及塑造的主人公。〈再世紅梅記〉裡裴禹第一場愛李慧娘，第二場轉愛昭容，觀眾不喜歡負心漢，故唐滌生作了些前設：其一，他把昭容設成蕩娃，裴禹正失意於情，少年心性，轉愛他人可理解。唐滌生更在〈鬧府裝瘋〉加深昭容放蕩形象，雖只是裝瘋，但豪放形象已發揮極致，豪放女不配嬌公子，說服觀眾裴禹最後選慧娘合情合理；其二，唐滌生設定李、盧容貌一般，裴禹愛昭容只是一種愛的投射，視她作替身，正如他向慧娘自辯：「失梅用桃代……我之愛昭容者，無非因為昭容似你咯。」這種解說對慧娘是奏效的，她聽後轉嗔為喜，原諒了裴禹。

在人物角色方面，〈帝女花〉的學習層次只限於男女主角的性格特徵，如周世顯和長平公主。但〈紫釵記〉一劇進一步加強人物的性格及心理的透視，通過肖像、語言、行動描寫分析人物的性格。至於〈再世紅梅記〉更通過語言分析，窺探一人分飾兩個角色的李慧娘及盧昭容的性格不同之處，通過語言事件分析，突出主角的心理狀態，讓同學更深入瞭解劇情的發展。

（四）文化學習

在文化內涵方面，〈帝女花〉最感人的地方是把駙馬周世顯和長平公主的愛情線與國家大事互相交疊。在故事最後，周世顯與長平公主縱使有情人能共連理，但眼見國亡家亡，時不與我，二人選擇了作泉台上的鴛鴦，寧以身殉國，也不作亡國奴，忍辱偷生。可見作者想表達的是忠君愛國的理想，遠勝於兒女私情，這是人性中最值得推崇的高尚情操。

〈紫釵記〉表達了霍小玉雖為青樓女子，但對愛情的執著。她擁有剛烈倔強的性格，對感情忠貞不二。李益知道真相後，甘願拋棄榮華富貴，與霍小玉相宿相棲，這種對愛情的堅持不渝值得學習。

〈再世紅梅記〉的劇本有鬼神之說，李慧娘在故事中借屍還魂，最後投胎轉世，與盧昭容合二為一。作者想藉著這種傳統文化的投胎轉世觀念給世人希望，同時亦借此宣揚是非黑白、善惡有報，因果循環的道理，對於道德教化有極大作用。

在文化內涵方面，三劇也是循序漸進地發展。三個劇本均以「情」為主線——〈帝女花〉的文化內涵為家國情，學生在中國歷史對忠君愛國的觀念早有認知，所以對於他們不難解讀；〈紫釵記〉的文化內涵是忠貞不二的愛情，對學生而言，愛情是他們最熟悉的範疇，多少文學作品、電影、劇集均以愛情為主題；最後〈再世紅梅記〉同樣觸及愛情，但同時加入鬼神之說，對學生而言，會較空泛及難以理解。所以三個劇本的內涵可謂由淺入深、循序漸進，旨在拓展學生對中國文化內涵的認知及理解。

六、粵劇劇本學習架構

（一）粵劇劇本與故事圖式

研究員在開展粵劇劇本教學時，先要解決故事內容及情節，讓學生瞭解劇情的發展。粵劇劇本的特點是劇本很長，情節複雜，而且內容甚多，所以研究員必須通過故事圖式教學法解構粵劇劇本各個場次的內容，讓學生在學習時較容易掌握劇本的情節。進行情節賞析的同時，大大提升學生的閱讀能力，同時也訓練學生的說話表達能力。

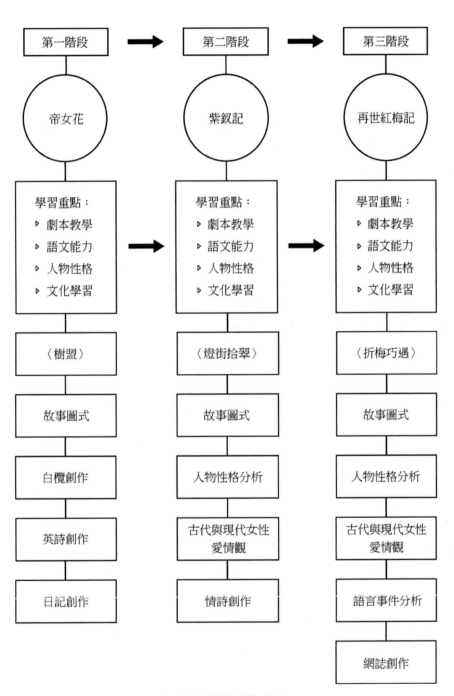

粵劇劇本學習架構（三）

　　本研究的三個劇本包括〈帝女花〉、〈紫釵記〉及〈再世紅梅記〉均以故事圖式結構分析故事情節，這比一般的「六何法」更能精準到位地分析劇情發展，學生通過故事圖式交代背景（時間、地點、人物），然後通過發生的問題找出原因，針對問題，知道時間經過，最後得出結果。以故事圖式分析劇本更能讓學生深入瞭解故事情節及內容，並能將較艱深的內容層次逐一拆解，從而達到理解劇本的目的。

　　在處理〈帝女花〉、〈紫釵記〉及〈再世紅梅記〉粵劇劇本時，研究員通常先讓學生閱讀劇本，然後分析內容情節，將劇本內容分為8場，學生就每一場的故事，概述內容，並以小組形式分組彙報，與同班同學互相交流。

（二）故事圖式結構與情節分析

1. 〈帝女花〉故事圖式結構分析

　　在研究的第一階段，研究員會以故事圖式分析法，讓學生根據〈帝女花〉劇本內容分析事件發生的背景、問題、解決方法及結果。研究員先與學生一起完成「樹盟」情節分析，然後讓他們完成餘下的7個場次分析，包括第一場「香劫」、第二場「乞屍」、第三場「庵遇」、第四場「相認」、第五場「迎鳳」、第六場「上表」及第七場「香夭」。

〈帝女花〉故事圖式結構分析

場次	事件	背景（時間、地點、人物）	問題－目的（原因）	解決－方法（經過）	結果
		故事發生在甚麼時間和地點，涉及哪些人物？	故事主要人物遇到甚麼困難與問題，以及主要人物在故事中想達成甚麼目標？	故事主要人物為解決困難與問題，或為了達成目標，採用了哪些辦法和行動？	故事主要人物採取辦法和行動後，有甚麼結果？

場次	事件	背景（時間、地點、人物）	問題－目的（原因）	解決－方法（經過）	結果
第一場	**樹盟** 講述崇禎皇帝為長平公主挑選駙馬，長平公主在鳳台之上，同周世顯因舌劍唇槍而擦出傾慕之心，願意以身相許，繼而在一陣狂風令彩燈盡熄（不祥之兆）之際，同周世顯雙雙許下盟心詩句。	**時間：** 明思宗崇禎十七年（西元一六四四年） **地點：** 乾清宮前面的連理樹下	長平公主，奉父皇之命選婿。	長平公主在乾清宮前面的連理樹下選婿。	太僕之子周世顯，憑著才學與誠意，贏得長平公主的垂青。
第二場	**香劫** 講述李自成攻陷皇城，守將不能抵禦，思宗手刃諸女，至長平，劍不能下，傷其臂，昏絕，人以為死，外戚周鍾見其氣未絕，救之歸家。		李自成領軍攻入北京紫禁城，明代皇朝大勢已去。	崇禎皇帝為保全後妃及公主名節，下令後妃們自縊殉國，並親手殺死各皇女，最後於煤山自縊。	長平公主並未氣絕，由外戚周鍾救了回家，但與周世顯失散。
第三場	**乞屍** 講述長平在周家養傷，其時清帝已滅闖軍，在北京即位，周鍾父子擬獻公主乞降，公主得周女之助，冒已故女尼避居維摩庵。世顯輾轉尋至周家，聞公主死訊，大慟，擬乞屍歸。		逃出紫禁城的周世顯，以為長平公主已於戰亂中死去。	世顯悲傷萬分，到處尋找長平公主的遺體，希望好好安葬她。	
第四場	**庵遇** 講述世顯悲公主已死，浪跡江湖，偶至維摩庵，睹女尼貌似公主，多方訪問，公主以劫火餘生，不肯相認。	**地點：** 維摩庵	走到荒野，遇上裝扮成尼姑的長平公主。	多方訪問，周世顯千方百計望與公主相認。	公主以劫火餘生，不肯相認。

場次	事件	背景 （時間、地點、人物）	問題－目的 （原因）	解決－方法 （經過）	結果
第五場	相認 承接上場，世顯以公主不肯相認，寧以身殉，公主感其誠卒相認。事為周鍾僕張千所悉，回報，周鍾趕至庵中，求世顯與公主入宮面見清帝。	地點： 維摩庵	長平公主本打算此後長伴香燈，沒想到與周世顯重遇。	周世顯試探長平公主後，公主才願意與他相認。	二人相約晚上在瑞蘭的避靜處紫玉山房相會。
第六場	迎鳳 講述公主與世顯相會於周鍾女瑞蘭所居之紫玉山房，周鍾帶宮娥車馬來迎入宮，公主誤會以為世顯降清，後經解釋，知另有玄機，乃允隨其去。		二人的行蹤被清帝的耳目得知。	清帝命周鍾威迫利誘周世顯。	要周鍾勸他與長平公主一同歸順清朝，以成全清帝的懷柔政策。
第七場	上表 講述世顯知清帝脅持公主之弟，且以先皇未葬，乃教長平佯允入宮，上表清帝，以釋放其弟為條件，清帝欲收買人心，允之。		世顯與長平公主為了安葬先皇遺骸，及營救在囚的前朝太子，於是假意迎合。	世顯到紫禁城上表清帝，求清帝以此作為公主還朝的條件。	
第八場	香夭 講述公主駙馬返回宮中，清帝以為計售，詎知二人在連理樹下重相交拜後，雙雙仰藥自盡，以身殉國。	地點： 連理樹旁	清帝一來為了獲取民望，二來也不敵二人的銳利辭鋒，唯有接受二人的條件。	讓二人在連理樹旁交拜成婚。	世顯夫婦見大事已成，更不願於清宮之中苟且偷生，終於在新婚之夜，二人仰藥殉情，結束他們短暫卻光輝的一生。

2.〈紫釵記〉故事圖式結構分析

　　在研究的第二階段，研究員先為學生介紹故事圖式分析法，讓學生根據〈紫釵記〉的劇本內容分析事件發生的背景、問題、解決方法及結果。研究員以「燈街拾翠」作示範，然後要學生完成其餘各場次的情節。

〈紫釵記〉故事圖式結構分析

場次	事件	背景（時間、地點、人物）	問題－目的（原因）	解決－方法（經過）	結果
		故事發生在甚麼時間和地點，涉及哪些人物？	故事主要人物遇到甚麼困難與問題，以及主要人物在故事中想達成甚麼目標？	故事主要人物為解決困難與問題，或為了達成目標，採用了哪些辦法和行動？	故事主要人物採取辦法和行動後，有甚麼結果？
第一場	燈街拾翠 小玉掉釵，李益拾釵後，在後巷展開對話。	時間： 元宵節	李益為霍小玉拾回紫玉釵，以紫玉釵定情。	李益與霍小玉相遇之前，巧遇盧太尉女兒燕貞。燕貞仰慕李益才華，對他一見鍾情。	以此種下李益、霍小玉分離的伏線。
第二場	花院盟香 李益大膽拜訪霍家，在霍母的同意下與小玉結為夫妻。	時間： 李益小玉婚後	盧太尉欲招李益為婿，但李益已娶小玉。	盧太尉盛怒之下決定把李益調任於塞外，並斷絕李益、霍小玉二人音訊。	
第三場	陽關折柳 李益奉召到邊疆參軍，霍小玉與他陽關道別。	人物： 盧太尉 李益 小玉	盧太尉盛怒之下決定把李益調任塞外。	李益臨行前，二人折柳陽關，悲傷欲絕。	
第四場	典賣珠釵 霍小玉經濟拮据，典賣珠釵，此釵落入盧太尉之手。	時間： 李益遷任於塞外三年後	霍小玉等了李益三年，期間不斷打探李益的消息，家財散盡。	後來，小玉不惜為情而賣掉紫玉釵。	她仍得不到李益半點音訊。

場次	事件	背景 （時間、地點、人物）	問題－目的 （原因）	解決－方法 （經過）	結果
第五場	**吞釵拒婚** 盧太尉強逼李益入贅，李益不肯就範，想吞釵被太尉阻止。	地點： 長安	盧太尉將李益調回長安，再招李益為婿，於是施以奸計，不准李益回家，而且暗中買下霍小玉紫玉釵，向李益詐稱霍小玉已另嫁他人。	他逼李益好友韋夏卿及崔尹明為媒。更誣李益所寫的詩句有謀反之心，以此威脅李益入贅。	崔尹明報答霍小玉之恩而被打死。
第六場	**花前遇俠** 霍小玉得知李益迎娶盧太尉之女，傷心欲絕，到庵前求神，巧遇黃衫客，浣紗將小玉冤屈盡訴。		霍小玉巧遇黃衫客。	小玉得到黃衫客幫助。	霍小玉與李益重逢。
第七場	**劍合釵圓** 黃衫客以帶李益賞花為民，使他與小玉見面。李霍重會，得知一番誤會後，二人冰釋前嫌。		盧太尉知道此事後憤然大怒。	盧太尉命令李益即日與燕貞成親。	
第八場	**節鎮宣恩** 霍小玉到盧府據理爭夫，最後得王爺相助，二人團圓，重證婚盟。	地點： 盧府	小玉得到黃衫客的幫助，甘願冒死闖入盧府據理爭夫。	最後黃衫客到來，公開其四王爺的身分，又指證盧太尉的罪行。	李益與霍小玉有情人終成眷屬。

3. 〈再世紅梅記〉故事圖式結構分析

在研究的第三階段，研究員首先為同學介紹故事圖式分析法，讓學生根據〈再世紅梅記〉的劇本內容分析事件發生的背景、問題、解決方法及結果。研究員以「觀柳還琴」作示範，之後讓學生完成其餘各場次的情節分析。

〈再世紅梅記〉故事圖式結構分析

場次	事件	背景（時間、地點、人物）	問題－目的（原因）	解決－方法（經過）	結果
		故事發生在甚麼時間和地點，涉及哪些人物？	故事主要人物遇到甚麼困難與問題，以及主要人物在故事中想達成甚麼目標？	故事主要人物為解決困難與問題，或為了達成目標，採用了哪些辦法和行動？	故事主要人物採取辦法和行動後，有甚麼結果？
第一場	觀柳還琴 書生裴禹在西湖遇上賈似道姬妾李慧娘，深深傾慕，大膽示愛，但李慧娘卻因身分懸殊，斷然拒絕，裴禹傷心碎琴而去。	地點： 西湖 人物： 裴禹 李慧娘	書生裴禹在西湖遇上賈似道姬妾李慧娘，深深傾慕，大膽示愛。	李慧娘卻因身分懸殊，斷然拒絕。	裴禹傷心碎琴而去。
第二場	玉殞香消 李慧娘在橋頭上一句「美哉少年」，傳到賈似道耳中，賈以為慧娘對他不忠，回府後更將慧娘亂捧打死。	地點： 賈似道府上 人物： 李慧娘 賈似道	李慧娘在橋頭上一句講了一句「美哉少年」。	傳到賈似道耳中，賈以為慧娘對他不忠。	回府後更將慧娘亂捧打死。

場次	事件	背景（時間、地點、人物）	問題－目的（原因）	解決－方法（經過）	結果
第三場	**折梅巧遇** 裴禹被李慧娘拒愛後，傷心欲絕，遠走揚州。及後在一酒寮的後園誤認女子盧昭容為李慧娘，因思念慧娘及其容貌相似，以梅代柳，二人心心相許。	**時間：** 裴禹剛與盧昭容因誤會而認識，然後定情。 **地點：** 揚州 酒寮後園 **人物：** 裴禹 盧昭容 盧桐（昭容爹爹） 瑩中	賈太師得知盧昭容貌似李慧娘，命瑩中到盧家強行下聘，欲立昭容為妾。	盧昭容：寧為玉碎，不作瓦全。（寧願犧牲性命，也不就範。） 盧桐：藏刀欲把豺狼殺，國恨私仇一朝斷。（與賈太師同歸於盡） 裴禹：叫昭容扮作瘋癲，令賈太師知難而退。	裴禹先到太師府，拜會賈太師，先告訴他昭容邪風厲害，叫賈太師小心。而昭容在打扮、化妝和行為扮瘋作癲，鬧府亂堂。
第四場	**鬧府裝瘋** 賈瑩中等人來到，向盧昭容的父親盧桐強行聘娶，盧桐只可答允。裴禹教昭容裝瘋鬧府，自己則到相府中設計相助。	**人物：** 裴禹 盧昭容 賈瑩中 盧桐	賈瑩中等人來到，向盧昭容的父親盧桐強行聘娶，盧桐只可答允。	裴禹教昭容裝瘋鬧府，並到相府中設計相助。	原來瑩中一直在旁留心細節，提議賈似道先殺裴禹，後再捕捉昭容。
第五場	**環珮魂歸** 李慧娘環珮魂歸紅梅閣，拯救身陷險境的裴禹。	**地點：** 紅梅閣	李慧娘一心營救身陷險境的愛郎裴禹。	李慧娘環珮魂歸紅梅閣。	
第六場	**脫阱救裴** 書生裴禹在西湖湖畔邂逅丞相賈似道妾侍李慧娘，但不能開花結果，裴禹滿懷落寞到了山村，遇上一位與橋畔相遇的李慧娘樣貌一樣的少女盧昭容，發展出另一段鏡花水月愛情。	**地點：** 賈似道府上	盧太尉知道李昭容貌似慧娘想納為她新妾，裴禹設計救昭容反被困盧府，還招致殺身之禍。	李慧娘冤魂不息，夜救裴禹。	賈似道前來問瑩中何以仍未殺裴禹，瑩中告知有紅衣婦人前來相助，並把裴禹帶走。麟兒告知似道，謂剛才曾目睹絳仙與裴禹細語。似道大怒，命人拉絳仙到半閒堂審問。

場次	事件	背景（時間、地點、人物）	問題－目的（原因）	解決－方法（經過）	結果
第七場	**登壇鬼辯** 講述半閒堂上，似道欲審問絳仙為何偷放裴禹，卻遭慧娘鬼魂所阻。似道見慧娘鬼魂，大驚失色，願以四十九天羅天大醮超度亡魂。慧娘不納，命似道進入半閒堂內面壁思過，不許抬頭。似道不敢不從。慧娘趁似道低首時，帶裴禹離府遠去。麟兒回報，謂他送絳仙回偏房後，出門買藥定驚，聞說昭容原是假裝瘋癲，早已隨父避難揚州。賈似道驚魂稍定、色心又起，即決定親到揚州，欲奪昭容回府作妾。	地點： 半閒堂	講述半閒堂上，似道欲審問絳仙為何偷放裴禹。	卻遭慧娘鬼魂所阻。似道見慧娘鬼魂，大驚失色，願以四十九天羅天大醮超度亡魂。	慧娘趁似道低首時，帶裴禹離府遠去。賈似道驚魂稍定、色心又起，即決定親到揚州，欲奪昭容回府作妾。
第八場	**蕉林魂合** 盧桐父女到達揚州投靠右丞相江萬里，得知新帝即位，已下聖旨緝捕賈似道。江、盧二人並訂下捉捕賈似道的計策。慧娘寄語裴禹帶她魂魄到揚州找盧桐父女，兩人則有再續情緣的希望，並約定以「三笑、三哭」為回生之證。賈似道及爪牙一眾終於伏法，唯獨絳仙因慧娘求情獲免罪。裴禹及慧娘終可有情人成眷屬。全劇結束。	地點： 揚州	新帝即位，已下聖旨緝捕賈似道。江、盧二人並訂下捉捕賈似道的計策。	慧娘寄語裴禹帶她魂魄到揚州找盧桐父女，兩人則有再續情緣的希望，並約定以「三笑、三哭」為回生之證。	賈似道及爪牙一眾終於伏法，唯獨絳仙因慧娘求情獲免罪。裴禹及慧娘終可有情人成眷屬。

（三）粵劇人物性格分析

　　粵劇的人物角色是劇本的靈魂。故事中的人物穿插各個場次，推展劇情發展，而人物的語言是通過對白的延伸，人物形象也在劇中維肖維妙，突顯人物的特徵。此外，行動描寫亦是人物描寫的重要一環，通過人物的描寫，將劇本的男女主角以及其他角色突顯在讀者面前，使人物變得立體和具體。通過人物的肖像外型、語言及行動描寫，突出故事人物的性格特徵。

　　研究過程的三個劇本包括〈帝女花〉、〈紫釵記〉及〈再世紅梅記〉，全部有其突出的男女主角以及其他人物角色，推展粵劇劇情的開端、發展、高潮及結局。〈帝女花〉為研究的第一階段。研究員選取了〈樹盟〉一節，當中只分析長平公主及周世顯的性格，〈樹盟〉的內容集中在二人身上，所以藉著〈樹盟〉一幕分析二人性格最適合不過。〈紫釵記〉的故事內容牽涉的人物包括男女主人公李益及霍小玉，但相關的人物包括盧太尉、崔允明及黃衫客，對於〈紫釵記〉的劇情發展有著非常關鍵的作用，所以研究員一併分析這些人物的性格。至於〈再世紅梅記〉則從橫向角度分析裴禹、李慧娘、賈似道及盧昭容的性格，通過人物的背景、語言、行動深入分析角色的性格。

　　由於〈再世紅梅記〉的人物牽涉一人分飾兩角的李慧娘及盧昭容，李慧娘死後，與她長得一模一樣的盧昭容出現在劇本中，但兩人的個性迥異，各有不同的性格特徵，所以研究員藉著語言分析，對李慧娘在〈觀柳還琴〉與盧昭容在〈折梅巧遇〉兩場不同的語境中，分析她們如何使用適合的語言表達達到對話目的，理解作者如何通過角色互補突顯人物的性格。

　　研究員通過分析〈觀柳還琴〉及〈折梅巧遇〉的情節，先討論語言分析的關鍵特徵，包括日期、時間、地點、背景、場面、說話者、聽話者、目標、結果形式、內容的行為序列、人物風格、身分規範及說話形式規範等，然後通過比較李慧娘與盧昭容的身分、外貌、性格、說話語調、句子摘錄，帶出角色的形象。學生在整理資料及討論分析的過程中，瞭解李慧娘及盧昭容雖然是一人分飾兩角、二人外貌相同，但她們的性格完全不同，正因為二人的性格不同，才能推展劇情的發展。通過二者的性格特徵，讓同學更容易理解人物角色對於劇本的重要性。

1. 〈帝女花〉人物性格分析

　　第一階段〈帝女花〉的劇本學習，在人物性格分析方面，研究員只集中在故事的男女主角，即周世顯與長平公主。

〈帝女花〉人物性格分析

人物	性格特徵
周世顯	正直勇敢，敢於挑戰權威。 真誠待人，絕不阿諛奉承。 膽色過人，不畏強權。 對愛情忠貞不二，視死如歸。
長平公主	自視甚高，孤芳自賞。 冷靜機智，能屈能伸。 不畏強權，勇敢面對。 對愛情執著。 忠君愛國，不事二主。

2. 〈紫釵記〉人物性格分析

　　第二階段〈紫釵記〉的劇本學習，在人物性格分析方面，研究員讓學生分析劇中不同人物的性格，包括李益、霍小玉、盧太尉、崔允明、黃衫客等角色。

〈紫釵記〉人物性格分析

人物	性格特徵	優點	缺點
李益	才情洋溢，感情豐富。	長情專一，孝順父母，樂於助人。	容易相信別人，做事拖泥帶水。
霍小玉	才貌兼備，願意聆聽他人的意見。	重情專一，心地善良。	迷信、多愁善感、軟弱，過於單純。
盧太尉	深謀遠慮。 為求目的，不擇手段。	重視家庭，聰明具領帶能力。	自私，奸詐，恃勢凌人。
崔允明	忠於朋友，有正義感。	有情有義，做事堅決。	過於依賴他人，不懂應變。
黃衫客	樂於助人，不炫耀自己的地位。	見義勇為，聰明機智。	多管閒事，濫用職權。

3.〈再世紅梅記〉人物性格分析

第三階段〈再世紅梅記〉在人物性格分析的基礎上，研究員除了讓學生分析劇中不同角色的性格外，更加入人物的肖像、語言及行動描寫，令學生在學習分析人物時，能通過不同角度觀察，從而梳理出不同人物的性格特徵。

〈再世紅梅記〉主要角色的形象及性格特徵

人物	肖像	語言（白）	行動（介）	性格特徵	優點	缺點
裴禹	英俊瀟灑，風度翩翩，玉樹臨風。	「我失意於情，誤梅為柳，造擾芳居，乞憐乞恕。」	謝過後黯然，一路拭淚，一路踱出離門。	感情豐富，對李慧娘念念不忘，為人坦白真誠。	坦白。深情。	過份多情。
李慧娘	貌美而孤獨，綾羅綢緞，華服新裝。	「美哉少年，美哉少年。」	慧娘輕盈地向裴禹一拜。	悲情，多愁善感，性格消極。	敢愛敢恨。	以死解決問題，過份消極。
賈似道	氣焰過人，老奸巨猾。	「往日殺一姬一妾，如拗折一枝一葉。」	似道笑。	殘暴，好色，霸道，極權，不尊重女性。	／	好色、殘暴，知法犯法，濫權。
盧昭容	活潑調皮，青春裝扮，小鬟輕袖。	「好。待我轉入園中，來一個無情逐客至得。」	掩面失笑。怒。聽得心搖意醉迷惘。秋波一轉，靈機一觸。	敢言敢行，真性情。反應敏捷，毫不造作。	開朗活潑直率	魯莽

4.〈再世紅梅記〉李慧娘與盧昭容的語言事件分析

（1）話語分析法（Discourse Analysis）

研究員以海姆斯（Dell Hymes）的語言事件（speech event）分析唐滌生的粵劇〈再世紅梅記〉。劇本中折子的對話反映了不同人物的性格。〈再世紅梅記〉是唐滌生的遺作，也是唐氏傳奇最後一部粵劇劇本作品。唐氏的粵劇作品，一概被推許為文字典雅流麗，反映其具備甚高的文學素養（潘步釗，2009）。〈再世紅梅記〉一劇中，唐氏加入了不少刻意安排的情節，如一人分

飾兩角的劇情，產生特別的劇場效應，同時加強感情的傳遞，以達致角色互補的目的，其中最複雜的意象可算是〈再世紅梅記〉中的李慧娘與盧昭容（楊智深，2008）。〈再世紅梅記〉的故事結構，是一個循環不息的寫作手法，裴禹、賈似道、李慧娘、盧昭容的發展都有互相照應的效果。

唐滌生以虛寫描述李慧娘的美色，劇中最為詳盡的描述是賈似道「借取月亮，重新一看」的驚慄場面，而李慧娘的家世、背景、喜好，除了「因貧鬻顏色」、「愛穿紅色衣裳」、「父母年高」、「貌美而孤獨」幾句，其他全無實寫，唐滌生有意用虛寫突出李慧娘深情的形象，藉此帶出感情可以不須依靠色相和財勢。

相反盧昭容則是隱退總兵的掌上明珠，她飽讀詩書、工愁善病，所以有「折花自賞人沉默，倚樹而歌貌更妍」的容貌和舉止。她傾慕裴禹更為明顯：「慕君風采早經夢裡牽」、「這一個為情顛倒瘋狂客，卻是風度翩翩美少年」，其實跟唐滌生一向所寫的女性特質是同一模式（楊智深，1998）。

研究員通過唐氏〈再世紅梅記〉一人分飾兩角的李慧娘與盧昭容的語言事件作分析，對李慧娘在〈觀柳還琴〉與盧昭容在〈折梅巧遇〉兩場不同語境中，如何使用適合的語言表達達到對話目的，從而理解唐氏如何通過角色互補突顯人物的性格，讓學生在理解劇本時有更深刻的領悟。

A.李慧娘〈觀柳還琴〉語言事件分析

(a)〈觀柳還琴〉內容概要

書生裴禹泛遊西湖，遇上賈似道姬妾李慧娘，深深傾慕，大膽示愛，但李慧娘卻因身分懸殊，斷然拒絕，裴禹傷心碎琴而去。李慧娘在橋頭上一句「美哉少年」，傳到賈似道耳中，回府後更招殺身之禍。

(b)〈觀柳還琴〉（節錄）

〈觀柳還琴〉學習本體的關鍵特徵

背景和場面 (Setting and scene)	日期	不詳
	時間	某年秋天
	地點	西湖
	背景	賈似道的姬妾李慧娘在西湖遇上書生裴禹，二人一見傾情，慧娘卻因身分懸殊，未敢接受。
	場面	西湖橋畔，賈似道畫舫在湖中，李慧娘站在橋邊，輕倚柳絲。
參加者 (Participants)	說話者	李慧娘、裴禹
	聽話者	李慧娘、裴禹
目的 (Ends)	目標	裴禹深受李慧娘吸引，向李慧娘示愛。
	結果	李慧娘礙於身分地位懸殊，無奈拒絕。
序列 (Act sequence)	形式	對話，對唱
	內容的行為序列	涉及邊問邊答的一定次序
風格 (Key)	李慧娘	哀怨、愁苦、沉鬱、無奈
	裴禹	激情、正義、勇敢
媒介手段 (Instrumentalities)		配音樂唱詞
規範或規約 (Norms)	身分規範	李慧娘身為賈似道姬妾，自知地位卑微，不敢高攀書生裴禹。
	說話形式規範	南音一問一答
體裁 (Genres)		口白，文言詩白，唱詞

B.盧昭容〈折梅巧遇〉語言事件分析

(a)〈折梅巧遇〉內容概要

　　〈折梅巧遇〉敘述裴禹初遇盧昭容的情景。秀才裴禹在西湖畫舫上遇見賈似道姬妾李慧娘，一見傾心，但李慧娘告之身世後拒絕了他的愛意，裴禹傷心欲絕碎琴而去。之後裴禹在一酒寮誤認女子盧昭容為李慧娘，因為思念李慧娘及其容貌相似，於是以梅代柳，彼此心心相許。

(b)〈折梅巧遇〉（節錄）

〈折梅巧遇〉學習本體的關鍵特徵

背景和場面 （Setting and scene）	日期	不詳
	時間	中午
	地點	揚州酒寮後院
	背景	裴禹失意於李慧娘，看到院內有紅梅朵朵，欲偷摘一株以解相思。
	場面	鮮花處處的繡竹園
參加者 （Participants）	說話者	盧昭容、裴禹
	聽話者	盧昭容、裴禹
目的 （Ends）	目標	裴禹誤闖繡竹園，盧昭容以為其另有目的，及經裴禹解釋後，盧昭容深表同情。
	結果	盧昭容對裴禹另眼相看，芳心暗許。
序列 （Act sequence）	形式	對話
	內容的行為序列	一問一答
風格 （Key）	盧昭容	天真率真、活潑開朗
	裴禹	悲情、癡情、激情
媒介手段 （Instrumentalities）		音樂大調漢宮秋月（旋律唱詞）
規範或規約 （Norms）	身分規範	陌生人，由初時不相識至慢慢熟絡。
	說話形式規範	質問，辯解
體裁 （Genres）		口白，文言詩白，唱詞

C.〈再世紅梅記〉李慧娘與盧昭容話語的比較分析

李慧娘與盧昭容話語的比較分析

姓名	李慧娘	盧昭容
身分	賈似道第三十七個姬妾，身世堪憐，只因為她「因貪鸞顏色」。	退隱泉林的總兵之掌上明珠。飽學詩書，工愁善病，為「紫藤翠竹常伴讀」的才女。
外貌	「愛穿紅色衣裳」、「貌美而孤獨」。	「折花自賞人沉默，倚樹而歌貌更妍。」

姓名	李慧娘	盧昭容
性格	哀怨愁苦、沉鬱無奈。	天真率直、活發開朗。
說話語調	缺乏自信，消極，自卑，認命，內心充滿矛盾，但也有勇敢的一面。	充滿自信，敢愛敢恨，樂觀積極，勇於嘗試，不畏強權。
句子摘錄	「明天便是我和賈似道成親的日子，從明天起，我便是賈似道的第三十七個妾了……」 （無奈接受命運）	「店裡客人多，爸爸就忙得團團轉，我悄悄溜出家去採花。這樣的好天氣，不出外蹓躂蹓躂，實是浪費。」 （好動活潑，不耐寂寞。）
	「正當我心灰意冷地在蘇堤觀柳時，一位俊俏的書生牢牢地吸引了我的視線，他是那麼文雅，令我情不自禁地愛上了他……」 （消極灰心）	「他在訴情時的眼神多麼的深情動人；他在解釋時的著急又是如此傻氣；他的一舉一動直往我心坎去了。」 （敢愛敢恨，真情流露。）
	「我們的身分實在十分懸殊，他是個博學多才的書生，會有美好的前途，也可以娶一個心上人；而我就註定要成為賈似道的妾。」 （因身分而自卑。）	「當初我還當他是店裡喝醉的客人，很不客氣的請他滾，哎，那時我多麼笨呀。」 （過份自信，但知道自己的不足。）
	「為什麼我不能擁有自己的幸福？我很想尋回自己的愛情。」 （不甘心，內心充滿矛盾掙扎。）	「難得一個溫文爾雅的書生願意接受一個莽莽撞撞的女生。不過，還是有值得高興的事情。」 （簡單直接，容易滿足。）
	「一個意念在腦海閃過──與其如此，我倒不如去罵醒賈似道，使他不再傷害其他人。就算死了也沒有所謂。」 （失去所愛後，無懼死亡。）	「他為了幫助我逃脫當賈妾的命運，想出一條妙計，真是太聰明了。今天甚麼都漂漂亮亮，甚至賈似道也變可愛了。」 （樂觀積極，不畏強權。）
角色所塑造的形象	充滿悲情的女子，賣入相門為妾，一生充滿眼淚。縱然遇見深愛的男子，也因身分地位懸殊而不敢接受。最後敵不過命運的撥弄，竟衝撞賈似道，不惜以死明志。一句「嗟莫是柳外桃花逢雨劫，飄零落向畫船中。」道盡李慧娘悲慘可憐的命運，柔弱多情的女子形象活現眼前。	充滿才情的女子，退隱總兵之女。在繡竹園遇到裴禹時由誤會而至心心相許，主動直接向男方示愛。為人勇敢，面對賈似道霸道納妾，她毫無懼色，以智能勇抗強權，一句「落花有幸化醇醪，早晚得陪才子宴。」足見盧昭容對愛情的憧憬及執著，堅強勇敢的女子形象表露無遺。

七、粵劇劇本與文學創作

　　語文學習其中重要的部分是文學學習。通過文學學習，令人感受語文中的美感，在作品的情意中體驗人與人，以及人與物之間的真、善、美。文學的學習是讓學生經歷閱讀文學作品的愉快感受，進一步欣賞文學之美、增強審美及個人的情趣、能力和態度，藉著閱讀文學作品得到愉悅的感受，從而提升學習語文的興趣和能力、樂於與別人分享文學作品中的思想感情，增強人際的溝通、同理心及同情心，啟迪學生對生活及生命的感悟（教育局，2012）。

　　文學創作能提升個人的藝術創造力，激發創意，同時更對作品鑒賞能力有所提升，增加對文學的熱愛。本研究的粵劇劇本教學最終目標是教導學生以文字捕捉生活的所感所思，體會創作的滋味，感受創作的樂趣。生命的每個階段都有創作的潛能，所以學生在不同的學習階段，也可以不拘形式地進行文學創作（教育局，2012）。

　　中國語文教育的目標，發展學生創造力是其中重要一環。有人把創造力界定為一種產生原創、新穎、獨特意念或產品的能力，另外是解決問題的能力；也有人將創造力界定為一種過程，或都是創造者具有獨有的人格特質。其實，創造力是非常複雜且多元的元素。一個人的創造行為，源自他的認知能力和技巧，也牽涉其性格、動機、策略及超認知技能各種因素，而且與個人本身的發展並不一定有關係（教育局，2012）。

　　創造力的培養要求時間和心思，沒有特別方法可依循。發展學生的創造力，最直接的是要求學習者超越已有訊息，提供學習者思考的空間，增強他們的創造能力，也要肯定他們在創造方面的努力，訓練創造性態度，重視創造力，訓練學習者創造性思考策略和創造性解決問題，提供有利創造力發展的環境。其實這些原則適用於其他學習領域（課程發展議會、香港考試及評核局，2007）。

　　本研究通過粵劇劇本學習，訓練學生的創作力。在〈帝女花〉劇本分析後，學生根據老師的提示及指引創作白欖，以自己的名字加入白欖，生動有趣，藉此掌握白欖音韻的特質。同時在〈樹盟〉選段劇本教學後也加入非華語同學的英詩創作，以及讓學生代入主角周世顯或長平公主創作日記一則，以第

一人稱表達故事的情節及內心感受。在〈紫釵記〉劇本教授後，學生根據劇本內容創作情詩一首，以詩的語言呈現戲劇內容，也有部分同學作畫表達內容，無論以文字或圖案表達，都是將粵劇內容深化再創造的表現。〈再世紅梅記〉更加入網誌（Blog）創作，同學代入主角的感受及心情創作網誌，藉此與其他同學交流感受及互相回應，既能將人物的內心世界以文字表達出來，亦能通過時下流行的網上平台作媒介溝通，一舉兩得。

（一）〈帝女花〉白欖創作

「白欖」是粵劇口白一種重要的表演形式。有節奏、押韻和比較整齊的唸白，粵劇的行內人稱為「數白欖」。「白欖」每句結尾都押韻，由敲擊樂器「卜魚」打節拍相襯。

白欖主要為三字句、五字句及七字句，最少兩句，不限句數，也可無限伸延。白欖沒有分上下句，但需押韻，押韻位置在雙數句，而最後一句亦須押韻。用卜魚打出板來伴奏。

從演出習慣，處理一段白欖的結束有兩種方法：拖慢最後一句的速度及加重語氣，重複最後一句或此句的最後一頓。

研究員在劇本教學的過程中以〈帝女花－樹盟〉選段作白欖教學的引入，讓學生先掌握白欖的格式要求，然後以自我介紹為題，創作二至四句的三字、五字或七字白欖，創作後以「卜魚」打節拍唸出來，與同學分享自己的白欖創作。「白欖」創作的過程，同學要發揮多元智能，文字內容的表達必須運用「語文智能」；因為白欖牽涉數學，三字、五字或七字，所以也關於「邏輯－數學智能」的運用；因為白欖要求尾句押韻，充滿音樂性，亦需要「音樂智能」；此外，在學生完成白欖創作後，用「卜魚」唸出自己的作品，以「肢體－動覺智能」配合口語唸白及敲擊樂的同時進行；最後，學生以介紹自己為白欖主題，也發揮了「內省智能」，因為他們必須瞭解自己的感覺及情緒狀態才能創作出介紹自己的白欖。

1. 白欖創作教學過程

(1) 以介紹自己為題，個人創作二至四句三字、五字或七字的白欖。

(2) 在相應的位置上加板「ㄨ」或底板「ㄨ」等記號。

(3)　特別押韻，如：

鴉 a － 雅、叉、打、爸、卡、也、茶
衣 i － 二、佁、依、醫、試、只、思
希 ei － 地、飛、基、李、其、死、喜
烏 u － 乎、婦、褲、夫、汙、沽、戶
於 y － 處、廚、於、如、雨、住、鼠
柯 ɔ － 坐、多、顆、摸、磨、歌、我
些 e － 啤、且、爹、啡、邪、謝、夜
康 ɔŋ － 床、莊、放、杠、唐、狂、亡
香 œŋ － 羊、向、強、鄉、伐、相、兩

　　研究員以〈帝女花之樹盟〉其中白欖選段作為引入，使學生對白欖有初步的認識，然後結合白欖介紹，簡介白欖的特色，最後讓學生以「介紹自己」為主題，創作白欖。

2.〈帝女花之樹盟〉白欖選段

　　注意：△「輕咳嗽」處之「咳」字的卜魚伴奏，目的是營造氣氛的花竹打法，並非板的位置。

　　乂　乂　乂　乂　　乂　乂　乂　乂
前年父皇諭禮部。替皇姐長平擇配偶。
　　乂　乂　乂　乂　乂　乂　乂　乂
只求身出官宦家。年華雙十人俊秀。
　　乂　乂　乂　乂　乂　乂　乂　乂
鳳高千尺誰能攀。鳳台枉設葡萄酒。
　　乂　乂　乂　乂
有個周世顯。才錦繡。
　　乂　乂　乂　乂　乂　乂　乂　乂
禮部選之應鳳徵。今夕鳳台新試酒。

乂　乂　乂　乂　乂　乂　乂△乂
環珮聲傳鳳來儀。等閒誰敢輕咳嗽。

學生白欖創作

學生 1	乂　乂　乂 我叫蔡琪婷 乂　乂　乂 講野講唔停 乂　乂　乂 日日喺咁笑 乂　乂　乂　乂 有我喺到唔會靜
學生 2	乂　　乂　乂 我姓關叫書琳 乂　乂　乂 係個地球人 乂　乂　乂 好多野唔識 乂　乂　乂 所以好頭痕
學生 3	乂　乂　乂　乂 我個名叫劉倩瑜 乂　乂　乂　乂 我嘅思想好特殊 乂　乂　乂　乂 平時唔鍾意睇圖書 乂　乂　乂　乂 傻下傻下似隻豬
學生 4	乂　乂　乂 我叫江皓霖 乂　乂　乂　乂 最鍾意　周圍騰 乂　乂　　乂　乂 我個 "friend" 叫趙安霖 乂　乂　乂　乂 成日比佢激到暈
學生 5	乂　乂　乂 我叫李禧婷

學生 5	╳　╳　╳ 打機打唔停 ╳　╳　╳　╳ 成日都用電話亭 ╳　╳　　╳　╳ 其實我真係好唔明 ╳　╳　╳　╳ 點解我叫李禧婷
學生 6	╳　╳　╳ 我叫吳美樺 ╳　╳　╳ 籍貫係中華 ╳　╳　╳ 唔中意畫畫 ╳　╳　╳ 最驚換電話
學生 7	╳　╳　╳ 我叫何思慧 ╳　╳　╳ 最驚係螞蟻 ╳　╳　╳ 好憎上視藝 ╳　╳　╳ 一啲都唔曳
學生 8	╳　╳　╳ 我係潘頌慈 ╳　╳　╳ 返學唔會遲 ╳　╳　╳ 最愛波波池 ╳　╳　╳ 心中有個慈
學生 9	╳　╳　╳　╳ 我個名叫趙海晴 ╳　╳　╳　╳ 最鐘意食菠蘿冰 ╳　╳　╳　╳ 成個雪櫃比我清 ╳　╳　╳　╳ 清到渣都無得淨

學生 9	✕　✕　✕　✕ 所以成日比人丙 ✕　✕　✕　✕ 省一省到立立令 ✕　✕　✕　✕ 不過其實我好醒 ✕　✕　✕　✕ 所以你要讚我勁
學生10	✕　✕　✕ 我叫區麗嫦 ✕　✕　✕ 鐘意食香腸 ✕　✕　✕　✕ 特別係　芝士腸 ✕　✕　✕　✕ 干其唔好同我搶 ✕　✕　✕　✕ 否則醒你一巴掌
學生11	✕　✕　✕　✕ 我的名字叫伍慧 ✕　✕　✕　✕ 做人絕不會虛偽 ✕　✕　✕　✕ 我鐘意睇卡通片 ✕　✕　✕　✕ 但不喜歡被扣錢

（學生白欖創作見附錄1）

3. 白欖創作分析

　　參與研究的35位學生創作白欖，根據統計數字，最多同學選擇寫五字句，其次是七字句，句數則以四句為主，可見同學已掌握了白欖的寫作原則。研究員要求同學創作二至四句自我介紹的白欖，同學多以四句文字介紹自己，相信是四句可寫出更豐富的內容。

　　從同學1的白欖作品「我叫我叫蔡琪婷／講野講唔停／日日喺咁笑／有我喺到唔會靜」可見學生已掌握了白欖的要求。同學以五字和七字句完成自我介紹的白欖，句子讀出來有語言節奏，能配合板子，而且其中一、二、四句句末「婷」、「停」、及「靜」押韻。

學生2的白欖內容「我姓關叫書琳／係個地球人／好多野唔識／所以好頭痕」。雖然短短四句白欖，以自己的姓名開始，為了配合白欖的節奏和押韻，句子的一、二、四句尾字押韻，所以朗誦起來很有節奏感，予人和諧的感覺。當中學生運用廣東口語入句，如「係個」、「好頭痕」，為了配合節奏的需要，也是無可厚非的。

學生3的白欖內容「我個名劉倩瑜／我嘅思想好特殊／平時唔鍾意睇書／傻下傻下似隻豬」。這位學生所寫的的白欖共四句，而四句句末字都押相同韻，「瑜」、「殊」、「書」、「豬」，證明學生瞭解白欖的押韻要求，加強句子節奏。此外，在內容表達方面，學生利用白欖介紹自己姓名叫「劉倩瑜」，說明她的「思想好特殊」，原因是「平時唔鍾意睇書」，而她的自我形象是「傻下傻下似隻豬」，可見學生為遷就節奏和押韻，不惜以內容作調適。

而學生4的白欖內容「我叫江皓霖／最鍾意周圍騰／我個 "friend" 叫趙安霖／成日比佢激到暈」。這位學生先介紹自己姓名「江皓霖」，然後說明自己的個性「最鍾意周圍騰」，而為了遷就押韻的字詞，她第二句寫出「我個 "friend" 叫趙安霖」，自己和朋友的關係就是「成日比佢激到暈」。學生4為了配合押韻及節奏的要求，用了口語「騰」，甚至英文「friend」入文。最後完成了每句末字「霖」、「騰」、「霖」、「暈」全部押韻的要求。

白欖創作正好配合學生多元智能的發展。語文智能要求學生以簡潔的文字創作自我介紹，如學生5「我叫李禧婷／打機打唔停」、學生3「我個名叫劉倩瑜／我嘅思想好特殊」、學生6「我叫吳美樺／籍貫系中華」。此外學生也在白欖中發展音樂智能，如學生7「我叫何思慧／最驚係螞蟻／好憎上視藝／一啲都唔曳」、學生8「我系潘頌慈／返學唔會遲／最愛波波池／心中有個慈」、學生9「我個名叫趙海晴／最鍾意食菠蘿冰／成個雪櫃比我清／清到渣都無得淨／所以成日比人丙／省一省到立立令／不過其實我好醒／所以你要讚我勁」，學生掌握了白欖的節奏和押韻的要求，以五字或七字表達自己的思想和感情，文字充滿音樂性，可以配合節奏朗誦，予人耳目一新的感受。通過創作白欖，訓練學生的節奏感及讓她們瞭解文字押韻的要求，正好發展學生的音樂智能。最後通過內省智能，學生能瞭解自己的個性，透過反思，寫出自我介紹的內容。例如學生1「我叫蔡琪婷／講野講唔停／日日喺咁笑／有我喺到唔會靜」、學生5「我叫李禧婷／打機打唔停／成日都用電話亭／其實我真係好唔明／點解我叫李禧婷」、學生10「我叫區麗嫦／鍾意食香腸／特別系芝士腸

／千其唔好同我搶／否則醒你一巴掌」、學生11「我的名字叫伍慧／做人絕不會虛偽／我鐘意睇卡通片／但不喜歡被扣錢」，以上的學生寫出的白欖，均能展現自己的個性與喜好，充分發揮學生的內省智能。學生大多表現自己鮮為人知的面貌，也不怕同學取笑。最後，學生以「卜魚」唸出自己創作的白欖，一邊唸一邊敲打節奏，配合「肢體－動覺智能」。由此可見，白欖的創作正體現了學生多元智能。

　　〈帝女花〉白欖創作以〈帝女花・樹盟〉其中的白欖部分為藍本，以此引入教學。學生看過白欖的例子後，以自我介紹為主題，創作二至四句三字、五字及七字句的白欖，然後用「卜魚」打出節奏唸出來。在學習創作白欖的同時，過程除了訓練學生的說話能力，也發展他們的多元智能──白欖文字內容的表達必須運用「語文智能」；因為白欖牽涉數學，三字、五字或七字，所以也關於「邏輯－數學智能」的運用；因為白欖要求尾句押韻，充滿音樂性，當然需要「音樂智能」；此外，在學生完成白欖創作後，用「卜魚」唸出自己的作品，以「肢體－動覺智能」配合口語唸白及敲擊樂的同時進行；最後，學生以介紹自己為白欖主題，也發揮了「內省智能」，因為他們必須瞭解自己的感覺及情緒狀態才能創作出介紹自己的白欖。由此可見，同學通過創作白欖，掌握到文句的押韻特色，以及發揮了他們的多元智能。

（二）〈帝女花〉英詩創作

　　本研究在研習〈帝女花〉劇本的同時，由於研究組別上有一位非華語的同學，所以同學在學習劇本時，將內容以英語翻譯給非華語同學，讓他瞭解〈帝女花〉故事內容。在課程完結後，這位非華語同學創作了一首英文詩〈Immortal Love〉，內容是根據〈帝女花〉故事內容，男女主角感情發展而來的，由此足見粵劇劇本教學也可以配合中國語文與英國語文的跨學科學習理念。

　　　〈帝女花〉英詩作品
　　　"Immortal Love"
　　　Under a tree it began
　　　A princess and a young man

Into each other's eyes they melted
A love so intense, one everyone felt

It could not get any better when
You have that true connection
No matter what, they would live through
No matter how, they'll stay as one, not two

In harmony they were held
Unknowing that soon
Their greatest dilemma
Made its presence

One can always love
Have faith, have hope
And just when a seed of love
Gets planted in each other's heart
The world forcefully pulls them apart

Life is so short, it goes by so fast
New life immediately crumbles to dust
A destiny they could not alter
Their fragile love, could it last forever?

Falling in love is never easy
It's full of ups and downs
Laughter...depression
Anger...obsession

Every story has an end

Despite anything that will happen

Each other's arms is their only heaven

（三）〈帝女花〉日記創作

　　第一階段的〈帝女花〉劇本教學，除了學習劇本內容，也分析劇中主要人物角色，包括周世顯及長平公主的性格特徵，然後對劇本中的文詞句式及文化內涵作介紹。劇本內容通過故事圖式分析，劇本教學同時進行白欖介紹及創作，以自我介紹創作白欖內容。最後就是英詩創作及日記創作的環節。由於〈帝女花〉的選段是第一場〈樹盟〉，所以同學寫的日記全部集中於第一場〈樹盟〉的內容，寫出駙馬周世顯和長平公主的相識過程，以及當事人的內心感受。〈帝女花〉日記創作可說是根據〈樹盟〉內容發展而來的再創造，同學依據〈樹盟〉的內容為藍本，然後加上自己的思考，代入角色寫出一段內心獨白。同學學習劇本後經過消化、分析，然後創造出自己的文字。

1. 〈帝女花之樹盟〉日記摘錄（同學一、二、三）

角色：周世顯

◎同學一：

日記標題：初遇未婚妻
日記簡介：今天見到未婚妻
自我介紹：我是禮部尚書的兒子周世顯，我今天找到未婚妻，哈哈！

今天父親帶我去見長平公主，說是為我找未婚妻，恰巧她也要找駙馬，天下有那麼巧合的事？真有趣。

不過她好像已見了不少男生也沒有合適的，哎……女孩子真麻煩呢！最惱人的，是我一進去跪地，尊敬一下她嘛，她就問：「你膝下有黃金，何必跪地？」分明在刁難！幸好我及時反駁，又回答許多她的難題，她真的難搞，腦筋轉得快，她還真有些才華。最後見她屈服了，未免有點得意，雖然有點擔心她會生氣，但我沒有後悔自己的直言。

聽到她接受自己作駙馬時，我簡直樂得心開了花。長平公主才貌雙全，還有她那句「周世顯～」多甜的聲音，再加上微帶倔強的個性，做我妻子也不錯。

◎同學二：

日記標題：天下男兒 捨我其誰 日記簡介：天下江山 野心勃勃 戰亂四起 天佑我國 自我介紹：周世顯，禮部尚書之子，雙十年華。
那個風華絕代的女子。 一陣微風撫過，桃紅閣，一個冷傲的臉龐出現我跟前。我不禁恍然，卻又瞬間清醒過來，連忙俯身行禮。 對的，身為尚書之子的我，應禮部的徵召，前來見眼前這個當今天下最高貴的女人。面對她冷冷的嘲諷，我心中也起來幾分怨氣，卻同時感到幾分佩服，身為深宮女子，有幾人能有此等見識、氣度？見過太多人，虛偽、偽善，我又何必把心交出，真誠待人呢？怎料，她卻不怒反笑。含笑間，我仿似看到那冷傲中的寂寞。對喔，高處不勝寒，榮華背後，又有多少不為人知的心酸？ 但願連理青蔥在……天知道他聽到那女子唸出的詩後，他內心是無比的震驚。這輩子，人人皆稱我是才子，幾步成詩，殊不知，這詩在她心中早已成詩，怎料今天與她一對，自成對子，這是何等的緣分？ 她聽了我的下聯，笑了，輕輕的笑了。這一笑，我卻癡了、呆了，心，也淪陷了。淪陷在那風華絕代的女子傾城一笑中……

◎同學三：

日記標題：我的故事 日記簡介：這是我的故事，歡迎光臨！ 自我介紹：我是周世顯。
〈含樟樹之戀〉2012.12.12 今天，2012年12月12日，世界末日最後一個同年、同月、同日的日子，很高興在今天，末日之前，我找到我的真愛，與她相守一生、白頭到老的人，那就是──長平公主。 今天，被召喚與公主見面，公主果然名不虛傳，美若天仙，周世顯並非好色之人，亦非貪慕虛榮之人，並沒有因此巴結公主、對公主一見傾心。誰知公主竟出言中傷全國男兒的話，實在太過分！一點身為女性的禮儀都沒有，不合當我周世顯之妻，這駙馬當來亦沒用！於是，我便一氣之下忘記周鍾大叔的話，出一言，頂撞公主。 原來公主在試探我，真是聰明伶俐的公主啊！ 就這樣，我們在含樟樹下，定下樹盟，見證我們會像這樹一樣，根深蒂固、永結同心。就算末日到臨，也不怕，一起面對。

2.〈帝女花之樹盟〉日記分析（同學一、二、三）

（1）內容方面

　　同學一、二、三都在日記內容提到〈樹盟〉的內容及發展，包括周世顯的身分「身為尚書之子，應禮部的徵召」、「被召喚與公主見面」，因為皇帝要為長平公主「找駙馬」，三位同學將〈帝女花之樹盟〉要解決的問題明顯地寫出來。

接著，周世顯與長平公主見面，接受一連串的考驗。「誰知公主竟出言中傷全國男兒的話，實在太過分！」、「於是我便一氣之下……頂撞公主。」、「面對她冷冷的嘲諷，我心中也起來幾分怨氣。」同學一甚至將劇本的對白寫出來，她就問：「你膝下有黃金何必跪地？」。由此可見，學生充分理解〈樹盟〉的內容，將劇本的對白轉化為自己的的日記，以自己的文字表達故事內容。

最後，周世顯「及時反駁」，得到公主的青睞，最終「她接受自己作駙馬」，「我們在含樟樹下，定下樹盟」。

（2）人物性格及心理描寫

初時，周世顯對長平公主的感覺並非很好，「女孩子真麻煩呢？」、「含笑間，我仿似看到那冷傲中的寂寞。」、「一點身為女性的禮儀都沒有。」三位同學寫出初時對公主的感覺不是太好，身為男子覺得公主自以為是、驕傲自大、不可一世，甚至連女子基本的禮儀也沒有。長平公主貴為「當今天下最高貴的女人」、「長平公主才貌雙全」、「聰明伶俐」、「名不虛傳，美若天仙。」奈何在周世顯眼中，公主氣勢凌人，「不會當我周世顯之妻」。因為「周世顯並非好色之人，亦非貪慕虛榮之人，並沒有因此巴結公主、對公主一見傾心。」可見同學已掌握周世顯在劇中的性格特徵，是一個真正的男子漢，不會被美色所誘惑，不肯為權位低頭，以至敢於言詞間頂撞公主，冒犯公主的威儀，正因為如此，公主才會對周世顯刮目相看。

因為「見過太多人，虛偽，偽善，我又何必把心交出，真誠待人呢？」，周世顯的真誠、正直，反而打動長平公主，令公主對他產生傾慕之情，選他為駙馬。

（3）周世顯內心感受

同學一寫出周世顯內心深處的感受，他是頗為同情長平公主的。「同時感到幾分佩服，身為深宮女子，有幾人能有此等見識、氣度？」、「含笑間，我仿似看到那冷傲中的寂寞……高處不勝寒，榮華背後，又有多少不為人知得心酸？」、「她還真些才華，最後見她屈服了，未免有點得意，雖然有點擔心她會生氣，但我沒有後悔自己得直言。」周世顯的內心矛盾更突顯，寫出自己的內心世界，明知道不應該頂撞公主，但又忍不住做了如此舉動。幸好最終二人放下成見，互相傾慕，所以「聽到她接受自己作駙馬時，我簡直樂得心開了花。」、「這一笑，我卻癡了、呆了，心，也

淪陷了。」,「見證我們會像這樹一樣,根深蒂固、永結同心。」最終周世顯因為二人
有情人終成眷屬,娶得長平公主如此聰慧美麗的女子為妻,他感到十分欣慰、
雀躍,內心的感情一湧而出,不可休止。

3.〈帝女花之樹盟〉日記摘錄(同學四、五、六)

角色:長平公主

◎同學四:

日記標題:長平公主及周世顯的偶遇
日記簡介:第一次邂逅
自我介紹:我是長平公主,高貴大方美麗動人!

〈難忘的一次邂逅〉
這是我跟他的第一次……邂逅。第一次看見他的面孔,就感覺到他內心的那團熱,心裡不禁湧起一陣春天的暖意……我故作冷漠,眼神盡量不接觸到他的臉,卻感覺到,心裡有一種莫名的顫動。 我心想:這種男生能有多好,我才不會喜歡他呢!於是,我故意刁難他,出了幾道刁難古怪的難題,怎知道,他竟調皮地反駁了我!此時,我心中佩服他的應變能力外,還斷定我「中招」了。天啊!我從來未試過在一小時內愛上一名男生,我可是「男性絕緣體」!這感覺奇妙之餘,也帶點知所措。跟他聊了幾小時後,總算瞭解他的背景和性格。他總算是符合了我的標準,我心中的大石終於放下了。 此時此刻,我把檯面上的小花瓶的一朵鮮花拿下了,慢慢地嘴嚼著今天跟那個他的美麗回憶,心裡被灌滿了蜜糖似的。突然,我發現原來我在他面前是含羞答答,小鳥依人的,這根本騙不了人!唉,怎麼辦?很煩惱,我應該選擇他,還是等下一個更好的男人出現呢?頓時,我想起某人說過,幸福是要自己爭取的,好!我決定了!我要嫁給周世顯,永不後悔! 有人說:愛情就像糖果一樣,是甜蜜的,也可以是酸的,對嗎? 到底我的這一段情,會像羅密歐與茱麗葉般感人至極,像鐵達尼號般淒美,還是像童話故事呢?

◎同學五:

日記標題:我和他的相遇
日記簡介:偶遇
自我介紹:我是尊貴的長平公主,樣貌美麗,幼眉,大眼。沒有一個人能比得上我。天下無一男子可配得上我……

今天是一個特別的日子……是我和他第一次的邂逅。他不像其他男人一樣,一些見到便走,一些被我所說的話嚇得腳顫顫,我真的有這麼可怕嗎?可是,周世顯便不一樣,他直率地說出我的過失,我本來很憤怒,但一抬起頭,一個貌若潘安的臉便出現在我眼前。 我當時真的失魂了。他那直率的性格,勇敢的表現讓我留下非常深的印象。我是發夢嗎?這個青少年真可成為我的駙馬嗎?如果真的是夢,請讓這美夢繼續發下去……

我以前只認為天下男兒都無個配得上我，父王給我的是數萬個俊秀，樣子雖高大有型，可是卻膽色小得像老鼠，沒有一個能取得我的歡心。
可是……那個周世顯打破我心中那個被封印的門，走進了我的心裡。他溫柔的微笑，令我心動不已。每當我想起他的眼睛、嘴巴……時，我的心不停跳動、跳動。
真希望我們能在一起……

◎同學六：

日記標題：嘩！駙馬啊！
日記簡介：「絕配」沒有絕對的定義，但願我和駙馬能成為其定義。
自我介紹：我是明朝崇禎皇帝的長平公主，我快要16歲了！我認為我也算聰明伶俐，選駙馬也要選個跟我匹配的，有才華的！

今天父皇要我選駙馬，我根本就無結婚之意，都不知道要怎麼選出一個駙馬來，於是我便打算以一個敷衍的態度去選駙馬，順便用我的聰明才智去嚇一嚇那些侯選人，讓他們知道明朝崇禎皇帝女兒長平公主的厲害！
果然不出我所料，大家都被我的下馬威嚇跑了，直至一個人出現……
太僕之子周世顯也來應徵駙馬，怎料他竟然諷刺我，說我枉為天下女兒的儀範，更說我不以禮待他，他就不需以禮待我！我的身分可是明朝崇禎皇帝的長平公主呢！怎能這樣說我！
不過，當我回頭一看時，發現周世顯長得挺俊秀，而且他說的話並不全無道理，說得我有點慚愧。不過，我發現平日敢作敢為的我竟然不敢直視他，雙頰都紅得跟紅蘋果一樣，心呼呼直跳，原來這就是心動的感覺。
我從來也沒有那麼喜歡過一個人，更沒有不敢直視人，看來他無疑必定是我的駙馬了。我給了他一杯酒喝，然後就在代表永恆的含樟樹下吟了詩。
我真的沒有選錯駙馬，周世顯跟我實在太有默契了！你一言，我一語，就像顏料和畫筆，巧妙地把一幅美麗的圖畫畫出來了。
選中駙馬後，當然要向父皇啓奏，當初他也因周世顯文人身分而反對，但幸好最後還是贊成這門婚事！真是太捧了！

4.〈帝女花之樹盟〉日記分析（同學四、五、六）

（1）內容方面

　　同學四、五、六是代入〈帝女花〉故事中長平公主的角色寫出一則日記。同學均能根據〈樹盟〉的內容，寫出故事的情節。「今天父皇要我選駙馬，我根本就無結婚之意，都不知道要怎麼選出一個駙馬來，於是我便打算以一個敷衍的態度去選駙馬，順便用我的聰明才能去嚇一嚇那些候選人，讓他們知道明朝崇禎皇帝女兒長平公主的厲害！」同學六先確認了時代背景及身分，道出選駙馬並非自己的本意，因為皇命難違，敷衍應付，長平公主是抱著這樣的心態來選駙馬的，所以多番刁難。可是公主卻遇到一個不一樣的周世顯，「周世顯便不一樣，他那直率的性格，

勇敢的表現讓我留下非常深的印象。」同學四更寫到「我故意刁難他，出了幾道刁難古怪的難題，怎知道，他竟調皮地反駁了我！」。

　　同學六更將〈樹盟〉的情節原本寫了出來「太僕之子周世顯，也來應徵駙馬，怎料他竟然諷刺我，說我枉為天下女兒的儀範，更說我不以禮待他，他就不需以禮待我！」可見同學都能根據〈樹盟〉的內容，吸取劇本故事的精華，將其融入長平公主的日記之中。長平公主最終的選擇是「我給予了他一杯酒喝，然後就在代表永恆的含樟樹下吟了詩。」、「他總算是符合了我的標準，我心中的大石終於也放下了。」、「好！我決定了！我要嫁給周世顯，永不後悔！」，「那個周世顯打破我心中那個被封印的門，走進了我的心裡。」如劇本內容的發展，長平公主沒有因為周世顯的頂撞、冒犯而將他拒諸門外，反而欣賞他的敢言、直率，不為權貴低頭的性格，並且深深被他打動、吸引，願意選他為駙馬，託付終身。

（2）人物性格及心理描寫

　　同學代入長平公主的角色，寫人物的性格和心理描寫。「父皇給我的是數萬個俊秀，樣子雖高大有型，可是卻膽色小得像老鼠，沒有一個能取得我的歡心。」雖然貴為公主，但她實在有太多制肘及不安，當公主第一眼見到周世顯時「一個貌若潘安的臉便出現在我眼前。」，「當我回頭一看時，發現周世顯長得挺俊秀。」劇中所述周世顯是一個俊秀少年，所以同學四在日記中寫道「第一次看見他的面孔，就感覺到他內心的那團熱，心裡不禁湧起一陣春天的暖意……」，「他溫柔的微笑，令我心動不已。」長平公主的對象是周世顯，面對外表如此出眾，才華如此洋溢的男子，長平公主也變得溫柔得多，正如同學四所寫「突然，我發現原來我在他面前是含羞答答，小鳥依人的。」這是長平公主對自己內心世界的描述。

（3）長平公主內心感受

　　同學代入長平公主的內心世界，以女孩子的心態寫出日記。因為愛情的緣故，所以「這感覺奇妙之餘，也帶點不知所措。」，「我故作冷漠，眼神盡量不接觸到他的臉，卻感覺到，心裡有一種莫名的顫動。」同時「發現平日敢作敢為的我竟然不敢直視他，雙頰都紅得跟紅蘋果一樣，心呼呼直跳，原來這就是心動的感覺。」，「每當想起他的眼睛、嘴巴時，我的心不停跳動、跳動。」這種感覺正是少女面對著喜歡的男子表現出來的乍驚乍喜、羞澀不安的戀愛感覺，正好反映在長平公主的日記中。

　　此外，同學在日記中更運用了更深層的比喻，說明愛情的魔力。「你一言、我一語，就像顏料和畫筆，巧妙地把一幅美麗的圖畫畫出來了。」，「有人說，愛情就像糖果一樣，是甜蜜的，也可以是酸的，對嗎？」同學運用了「美麗圖案」及「糖果」比喻甜美的愛情，貼切不過。最後，同學四更結合了現代愛情故事，作出反思，比喻〈帝女花〉中的愛情故事「會像羅密歐與茱麗葉般感人至極」，「像鐵達尼號般淒美」，「還是像童話故事呢？」同學通過自己看過的愛情故事與〈帝女花〉的周世顯和長平公主作對比，想像會有怎麼樣的結局。

　　世間最感人的愛情故事絕非完美結局，反而是遺憾淒美的結果更讓人覺得惋惜，印象深刻。同學深入女主角長平公主的角色身分，比較自己認知的愛情故事，穿梭時空將古代與現代的故事結合分析，得出一樣的結論：愛情並非追求完美結局，而是重視過程，「不在乎天長地久，只在乎曾經擁有」。

　　〈帝女花〉日記創作從〈帝女花─樹盟〉的故事背景發展而來。同學學習〈樹盟〉一幕的內容後，瞭解周世顯與長平公主相見、相識、相知的經過及彼此的內心感受，通過人物分析二人的性格特徵及內心世界，然後代入二人角色，寫出當事人的內心感受。〈帝女花〉日記創作可說是根據〈樹盟〉內容發展而來的再創造。同學依據〈樹盟〉的內容為藍本，然後加上自己的思考，代入角色寫出一段內心獨白。同學學習劇本後經過消化、分析，最後創造出自己的文字。

　　從同學的日記創作得知，無論是代入周世顯或長平公主的身分，學生們都能在劇本的內容上發展劇情，寫出二人邂逅一刻的情境。此外，同學亦能掌握男女主人公的性格特徵及心理狀況，通過文字反映了二人的性格──周世顯的誓不低頭、傲岸風骨，長平公主的心高氣傲，漠視一切的性格在日記中表露無遺。最後，同學在日記創作中同時反映男女主角的內心變化，周世顯從絕不屈服而至佩服、同情長平公主；而長平公主由最初的處處刁難至欣賞周世顯的勇氣而最後託付終身。由此可見，日記創作的重點在於人物性格的塑造及內心世界的深入探索，令學生再三反思劇中主角的語言、行為，如何塑造出一個有血有肉的粵劇人物。

（四）〈紫釵記〉情詩創作

　　「愛情是宇宙間最強的親和力之一，無論胎生卵化，莫不有情。即使整個

宇宙，也得賴星際的吸力相互維繫……愛情不朽，詩亦不朽，只要世界上有人在戀愛，昇華型地戀愛，就有人要讀情詩，要寫情詩。情詩是寫不完的，因為情人還沒有愛夠，詩人還沒有寫夠。」——余光中〈論情詩〉

　　愛情可以說是詩歌題材最重要的元素，無論男女，不論年紀，均會感受到愛情的偉大。而且情詩可以跨越時空，從古典而至現代，情詩在文學方面佔有相當地位，以詩寄情也是適合不過。因為詩歌的含蓄、浪漫，正是愛情中的欲語還休，似有還無。一些優美的情詩，能啟發同學對情詩的欣賞及掌握，從而以嶄新的角度感受情詩的魔力（楊慧思，2008）。

　　〈紫釵記〉情詩創作是配合新詩創作單元〈愛情〉而完成的。同學先閱讀以愛情為主題的情詩，通過朗讀，理解及分析詩人的情詩，進而欣賞不同情詩，最後仿寫詩句及創作。所以在〈紫釵記〉情詩創作前，研究員已安排學生完成新詩創作單元，二者結合完成。

　　〈紫釵記〉的最後創作是霍小玉寫給李益的情詩，這是同學發揮多元智能中的「語文智能」的成果。學生在理解劇本內容後，深入瞭解男女角色的性格，然後代入女主角霍小玉的內心世界，以新詩的形式寫給對象李益。

1.〈紫釵記〉霍小玉寫給李益的情詩精選作品
◎同學一（詩）
遠方的窄巷內
紫玉釵閃動璀璨的光芒
為最浪漫的愛情故事
編寫美麗的傳奇
堅毅的女子情深地等待
盼望一睹玉樹臨風的男子
那俊俏的面容
不知不覺已消失得無影無蹤
歷經百劫，憑著不朽真愛
久違了的笑容再次展現
相擁花月下的一對佳人
從此廝守到永恆

◎同學二（詩）

輕盈的步履踏著花街燈影

喧囂鬧市是感情的蘊釀

心亂如麻的朝思暮想

終於在回眸一瞬化為砰然心動

內心的陰霾悄悄散去

甜蜜輕降於溫柔的晚上

你的話叫枯葉重拾青翠

你的詩令花兒綻放嬌美羞容

你以沉重的心情

步向塞外黃沙

連一片雲彩也沒有帶走

手握著你曾經拾起的紫玉釵

還有我一生的牽掛與等待

期望你的歸來

◎同學三（詩）

人說　牽掛是紅娘的線

越過高山流水

繫著不變的兩顆心

人說　諾言是情人的春天

春風的喧嘩

是心中輕靈的躍動

人說　文字是永恆的祝福

那怕只是一首詩

從心寄託的

是最婉約的溫柔

2. 〈紫釵記〉情詩創作分析

　　同學一以第三者的角度，將整個〈紫釵記〉故事呈現在讀者眼前，文字簡

潔清新，沒有刻意的雕琢，每字每句都是內心的獨白，將〈紫釵記〉的情節內容化為新詩。

　　同學一的情詩，內容以〈紫釵記〉的故事為藍本，通過短短十二句詩句，已將〈紫釵記〉故事的精髓表達出來。詩的首四句「遠方的窄巷內／紫玉釵閃動璀璨的光芒／為最浪漫的愛情故事／編寫美麗的傳奇」寫出第一場「燈街拾翠」的片段，李益與霍小玉的相遇，是因為霍小玉丟失紫釵，而李益卻拾到紫釵，二人在窄巷相遇而結識。詩的第二節「堅毅的女子情深地等待／盼望一睹玉樹臨風的男子／俊俏的面容／不知不覺已消失得無影無蹤」。霍小玉與李益相識後，互生情愫，共訂終生，無奈李益被召到邊疆參軍，雖不願意，但二人被逼暫時分開，所以同學寫出霍小玉的「等待」、「俊俏的面容」、「消失得無影無蹤」，反映出霍小玉因李益離去後朝思暮想的心情，久而久之，霍小玉更思君成病。而詩的第三節「歷經百劫，憑著不朽真愛／久違了的笑容再次展現／相擁花月下的一對佳人／從此廝守到永恆」這四句詩句正好展示〈紫釵記〉的最終結局。霍小玉與李益在第七場「劍合釵圓」久別重逢，雙方冰釋前嫌，及後第八場「節鎮宣恩」霍小玉更到太尉府據理爭夫，得到皇爺相助，最後重證婚盟，有情人終成眷屬。正如同學的詩句「一對佳人」，「從此廝守永恆」，這就是〈紫釵記〉的完滿結局。

　　〈紫釵記〉的劇本共分八個場次，內容相當詳盡，但同學一只用了十二句詩句，已能將故事內容濃縮及概括地表達出來。這是同學將劇本內容分析消化，然後轉化成自己的文字，以新詩的形式書寫出來。

　　同學二的情詩是以霍小玉的心情來寫的。全詩共分四節。第一節是首四句「輕盈的步履踏著花街燈影／喧囂鬧市是感情的蘊釀／心亂如麻的朝思暮想／終於在回眸一瞬化為砰然心動」這四句也寫出了第一場「燈節拾翠」的情節。同學二集中描寫第一場的場景「花街」、「燈影」、「喧囂」、「鬧市」，全是描寫霍小玉與李益在花街小巷中邂逅的情景，而且同學代入霍小玉女兒家的心態，霍小玉踏著「輕盈的步履」、「心亂如麻」、「朝思暮想」，全因為霍小玉已被李益的外表及才華深深吸引，所以在「回眸一瞬化為砰然心動」，可見霍小玉對李益已付出了真情。

　　詩的第二節「內心的陰霾悄悄散去／甜蜜輕降於溫柔的晚上／你的話叫枯葉重拾青翠／你的詩令花兒綻放嬌美羞容」。第二節新詩，同學二將第二場「花院盟香」的內容表達出來。同學二運用了相當優美的文字表現出霍小玉內心的矛盾及喜

悅。霍小玉的出身，令她有不少的自卑感，但霍小玉「內心的陰霾」，藉著李益的安慰「悄悄散去」。同學二寫李益與霍小玉的相處是「甜蜜」、「溫柔」的，一對戀人的溫馨細語，互訴戀情，正是二人感情的展開。由於小玉的自卑，她對這段戀情也沒有多大信心，不過李益的堅定不移，讓小玉增添了不少信心，所以李益的話「叫枯葉重拾青翠」，李益的詩「令花兒綻放嬌美羞容」。同學二在處理第二段詩句時運用了豐富的意象，「枯葉重拾青翠」是指霍小玉對愛情由絕望到充滿希望，是內心的轉變，而「花兒綻放嬌美羞容」是以「花」比喻自己，因為李益的不變令霍小玉如驕花綻放，無限嬌羞。

詩的第三節「你以沉重的心情／步向塞外黃沙／連一片雲彩也沒有帶走」是配合第三場「陽關折柳」的內容，李益奉召到邊疆參軍，霍小玉縱有千般不捨也得放手。同學二想像李益「以沉重的心情／步向塞外黃沙」，這同時也是霍小玉的心情，「一片雲彩也沒有帶走」一句大概是受了徐志摩〈再別康橋〉一詩影響，離別的時候「揮一揮衣袖／不帶走一片雲彩」，詩人看似瀟灑，但不捨之情卻深刻動人。

詩的第四節「手握著你曾經拾起的紫玉釵／有我一生的牽掛與等待／期望你的歸來」，本詩的結尾部分是以霍小玉身分的內心獨白，呼應主題〈紫釵記〉，「手握著你曾經拾起的紫玉釵」這是回憶二人相遇的情景，李益「拾釵」的片段，因為一枝「紫玉釵」串連起二人的緣分，令小玉「一生牽掛」和「等待」，詩的結局以「期望你的歸來」，寫出霍小玉對李益的期望。同學二並未有寫出〈紫釵記〉的結局，只是宣洩了李益離開後的感受。新詩的吸引之處正是給讀者留白，給予別人無限的想像空間。而李益與小玉的結局如何？那就留給讀者自己思考了。同學二正好掌握了新詩的吸引之處，大大拓展了讀者的想像空間，言有盡而意無窮，因而產生餘音繞樑的效果。

同學三的新詩分三節共十句，這首詩並不像同學一及同學二的創作手法，前兩首的同學均以〈紫釵記〉的情節內容寫出新詩的句子，詩的句子以故事發展為藍本，而同學三的新詩則以另一種手法將詩人的內心感受呈現在讀者面前。研究員認為同學三的作品是將〈紫釵記〉劇本內容消化、過濾，無疑是創作的最高層次，達到感動別人的效果。日本現代詩人及詩論家村野四郎在〈現代詩研究〉的一章〈詩的精神〉裡說「詩是表現感動的。」台灣詩人瘂弦則說（1999）：

「好的詩有提高生命、解釋生命、提升生命、美化生命的效果，也就是所謂的意境。一首詩的詩格高不高，首先要看意境高不高，而意境來自對生命的體會，生活的深度；生活的深度就是意境的深度。顯示出這樣的深度，就是好詩、真詩。沒有這樣的深度，就是壞詩，甚至假詩。寫假詩是藝術上的敗德行為，有文學閱歷的讀者一眼便可分辨得出來。」
——節錄自《天下詩選》序言〈新詩這座殿堂是怎樣建造起來的〉

同學三的新詩正符合這些條件。詩的第一節「人說／牽掛是紅娘的線／越過高山流水／繫著不變的兩顆心」，同學三並沒有複述〈紫釵記〉劇本，而是吸收、消化了故事內容之後，以自己的文字寫出內心的感動。李益及霍小玉的心情是彼此「牽掛」，詩人以「紅娘的線」形容牽掛，這是中國傳統對姻緣的認知。紅娘牽線指美好的緣分，只要有緣份，便可「越過高山流水」，以一條「紅娘的線」，「繫著不變的兩顆心」，道出李益與霍小玉堅貞不二的愛情。二人共訂盟約後，就算分隔塞外，也無阻二人彼此相愛。愛情不會因為距離而變質，只要相愛的人堅定持守，兩顆心仍然會緊緊地連在一起。

第二節「人說／諾言是情人的春天／春風的喧嘩／是心中輕靈的躍動」，同學三以排比形式展開詩句，「情人的春天」比喻「諾言」，春天是生命之始、萬物之源，正如兩情相悅、情人的諾言也是感情的根本，比喻十分貼切。而「春風的喧嘩」正是「心中輕靈的躍動」，同學三以「春風」、「喧嘩」比喻「心中輕靈的躍動」，春風的活躍好動正如一對熱戀中男女，「心中輕靈的躍動」正是「心有靈犀一點通」的默契，李益與霍小玉的感情正體現這互動互通的情懷。

第三節四句「人說／文字是永恆的祝福／那怕只是一首詩／從心寄託的／是最婉約的溫柔」，詩的最後一節，同學三仍然用排比句式，寫出內心深處的獨白，以文字寄託「永恆的祝福」，「一首詩」，「從心寄託」出「最婉約溫柔」，「情到深處無怨尤」就是這種境界了。同學三通過李益與霍小玉的愛情故事，寫出男女感情最高的昇華，透過「詩」和「文字」寫出「祝福」和「溫柔」，這不單是〈紫釵記〉男女主角的愛情故事，也是普世之下對所有愛情的寄語。

同學三通過新詩的載體，將〈紫釵記〉的內容昇華至文字創作的階段，一位中二級十三歲的學生能寫出一首如此完美的作品，除了提升自己的語文能力之外，也為文學創作邁開了新的一步。

（五）〈紫釵記〉情詩與畫作結合

　　〈紫釵記〉的創作部分是要求學生代入霍小玉的內心世界，寫一首新詩送給李益。新詩創作運用了語文文字的表達技巧，而美術班同學看過新詩後，為新詩插畫，以圖像表達新的感受，詩與畫互相配合，展示新的學習成果。這是中國語文科與視覺藝術科的跨科合作成果。

1. 詩畫結合作品

◎同學一（詩）

遠方的窄巷內

紫玉釵閃動璀璨的光芒

為最浪漫的愛情故事

編寫美麗的傳奇

堅毅的女子情深地等待

盼望一睹玉樹臨風的男子

那俊俏的面容

不知不覺已消失得無影無蹤

歷經百劫，憑著不朽真愛

久違了的笑容再次展現

相擁花月下的一對佳人

從此廝守到永恆

（畫作1）

◎同學二（詩）

輕盈的步履踏著花街燈影

喧囂鬧市是感情的蘊釀

心亂如麻的朝思暮想

終於在回眸一瞬化為砰然心動

內心的陰霾悄悄散去

甜蜜輕降於溫柔的晚上

你的話叫枯葉重拾青翠

（畫作2）

你的詩令花兒綻放嬌美羞容
你以沉重的心情
步向塞外黃沙
連一片雲彩也沒有帶走
手握著你曾經拾起的紫玉釵
還有我一生的牽掛與等待
期望你的歸來

◎同學三（詩）
人說　牽掛是紅娘的線
越過高山流水
繫著不變的兩顆心
人說　諾言是情人的春天
春風的喧嘩
是心中輕靈的躍動
人說　文字是永恆的祝福
那怕只是一首詩
從心寄託的
是最婉約的溫柔

（畫作3）

（六）〈紫釵記〉情詩朗誦

　　學生完成情詩創作後，更運用多元智能，配合多種音樂伴奏（電子琴、小提琴、古典結他、木魚等）及朗誦效果，將平面的文字演化為立體的行為藝術，並多次在舞台演出，發展成嶄新的語文學習新方向（Ng & Yeung, 2010）。

　　〈紫釵記〉情詩創作以〈紫釵記〉中李益與霍小玉的愛情故事為主線，配合新詩創作單元〈愛情〉而完成的。同學先閱讀以愛情為主題的情詩，通過朗讀，理解及分析詩人的情詩，進而欣賞不同情詩，最後仿寫詩句及創作。所以在〈紫釵記〉情詩創作前，研究員已安排學生完成新詩創作單元，二者結合完成。

　　情詩創作是最高階的創作，除了要掌握內容、文字，更要以新詩的形式，

將詩的意象呈現眼前，對同學是一大難題，但由於同學同時學習新詩創作，所以在創作情詩時較容易掌握。〈紫釵記〉的最後創作是霍小玉寫給李益的情詩。這是同學發揮了多元智能中「語文智能」的成果，學生在理解劇本內容後，深入瞭解男女角色的性格，然後代入女主角霍小玉的內心世界，以新詩的形式寫給對象李益。

學生創作情詩後，第二部分是情詩結合畫作，將具體的文字以抽象的圖畫表現出來，無疑是一種藝術創作。新詩創作運用了語文文字表達技巧，而美術班同學看過新詩後，為新詩插畫，以圖像表達新的感受，詩與畫互相配合，展示了新的學習成果。這是中國語文科與視覺藝術科的跨科合作成果。詩與畫的配合正是文字和圖象結合的成功印證，而且能夠發揮同學的不同智能。善於文字表達的同學寫詩，長於抽象圖畫的同學作畫，配合得天衣無縫。

最後第三部分就是〈紫釵記〉情詩朗誦，同學完成情詩，由語言表達較佳的同學朗誦出來，朗誦時更運用多元智能，配合多種音樂伴奏（電子琴、小提琴、古典結他、木魚等）及朗誦效果，將平面的文字演化為立體的行為藝術，並多次在舞台演出，發展成嶄新的語文學習方向。新詩朗誦與音樂是另一種行為表現藝術，通過語言表達，配合音樂伴奏，情意互相融合，將新詩的意涵以另一種表演藝術展示出來。

（七）〈再世紅梅記〉網誌（Blog）創作

〈再世紅梅記〉一劇的女主角李慧娘及盧昭容相繼認識裴禹，由於二人的身分、背景、習性各異，所以她們對感情的表達也相當不同。研究員要學生們融入她們的角色，然後用網誌（Blog）的形式寫出一則深情日記，學生通過電腦網上平台，發表網誌，同學之間可透過此網絡平台進行互動及討論，通過這種形式交流互動，學生覺得語文學習能與時並進，十分有趣，也提升了他們的學習樂趣，這也是中國語文科與電腦資訊科技科的跨學科學習，通過撰寫網誌發展成一種嶄新的學習模式。

參與研究的學生從劇本〈再世紅梅記〉一劇的文詞，瞭解女主角李慧娘及盧昭容的角色身分，也因應人物的身分、地位、立場不同，語言表達也有所不同。老師通過網誌（Blog）創作，讓學生代入故事中的兩位女主角，撰寫深情日記，其中兩篇網誌可作為學習成果的參照。

〈再世紅梅記〉網誌登記

班號	姓名	網誌名稱
1	S1	容我成為你的一片天空
25	S2	lingsumyan零心人
26	S3	柳下邂逅
33	S4	yokolytsang2_chindrama
3	S5	iwant-freedom
5	S6	kapui1
7	S7	lochiuyunglubyui
10	S8	kikichu07（天堂與地獄）
12	S9	chiuyung-cantoneseopera
13	S10	chinesehsblog
14	S11	堤邊柳人
15	S12	lyckathychinese03
20	S13	kristyleung10
21	S14	Yan_yan5895
22	S15	abegail_sara
27	S1	chachayan
33	S17	phoenix_05_yes
34	S18	chashao
37	S19	溶之雪地
38	S20	littlepurplecrystal紫水晶之洞～
40	S21	helen0v0

1.網誌創作的特色

通過網誌（Blog）的創作平台，進行語文科與電腦與資訊科技科的跨學科互動。學生通過電腦的網絡平台發表網誌，同學間可隨時進行互動，討論，以學生們熟悉的表達方式發表內容，提升他們的學習興趣，隨時可與同學交流，成功地發展成新穎而配合科技發展的互動表達模式。

〈再世紅梅記〉是最後階段，也是第三階段的劇本教學。在〈帝女花〉及〈紫釵記〉的教學經驗下，研究員逐漸掌握劇本教學的難點及學生在學習時遇到的問題。要讓學生提升學習興趣，必須結合他們的生活及習慣，所以研究員在設計〈再世紅梅記〉教學時，同時發展劇本及表演教學，通過兩方面的配

佳作分享：李慧娘

邂逅

人如嫁後，就一定要心如止水嗎？
明天便是我和賈似道成親的日子，從明天起，我便是賈似道的第三十七個妾了...
正當我心灰意冷地在蘇堤觀柳時，一位俊俏的書生牢牢地吸引了我的視線，他是那麼文雅，令我情不自禁地愛上了他...
然而，我們的身份實在十分懸殊，他是個博學多才的書生，會有美好的前途，也可以娶一個心上人；而我就注定要成為賈似道的妾。忍痛之下，我只好拒絕他的愛意，而他也似乎很傷心，摔破他的琴便走了。
我開始反思起來，為什麼我不能擁有自己的幸福？我很想尋回自己的愛情。突然，一個意念在腦海閃過──與其如此，我倒不如去罵醒賈似道，使他不再傷害其他人。就算死了也沒有所謂，反正愛人走了，待在那兒也沒意思了...

佳作分享：盧昭容

天氣真好

早上醒來，窗外的天很藍，陽光很亮。
店裡客人多，爸爸就忙得團團轉，我悄悄溜出家去採花。
這樣的好天氣，不出外蹓躂蹓躂，實是浪費。
我真慶幸我出了家門，要不然，我怎能碰上如此俊俏的男子？
他在訴情時的眼神多麼的深情動人；
他在解釋時的著急又是如此傻氣；
他的一舉一動直往我心坎去了。
當初我還當他是店裡喝醉的客人，很不客氣的請他滾，
哎，那時我多麼笨呀。
若不是那為富不仁、花心霸道的賈似道送聘禮來，要娶我作妾，掃光所有人的興緻，今天，本該是我最愉快的一天。
難得一個溫文爾雅的書生願意接受一個莽莽撞撞的女生。
不過，還是有值得高興的事情。
他為了幫助我逃脫當賈妾的命運，想出一條妙計，真是太聰明了。
今天甚麼都漂漂亮亮，甚至賈似道也變可愛了。

合，學生在掌握劇本內容及人物性格方面有顯著成效。加上在劇本教學之前，學生先到劇場觀戲，讓學生對劇中人物有更立體的印象，對日後的劇本教學有很大幫助。〈再世紅梅記〉也是透過故事圖式結構分析情節，將背景、問題，解決方法和結果清楚陳列，將故事分析得完整透徹。

此外，通過話語分析法，瞭解角色互補的李慧娘及盧昭容不同的語言風格，當中呈現了兩者因身分角色所賦予不同的特色。透過深入的語言分析，瞭解說話者的身分背景及語言背後潛在的價值觀及文化表現，從而突出角色的形象。

最後，學生學習劇本後，經過消化後，代入李慧娘或盧昭容的角色，以網誌形式撰寫日記一則。網誌（Blog）寫作是學生時下流行的表達方式，能融入學生們的生活及社交，所以學生在寫網誌時特別用心，將自己的代入角色，以文字表達內心感受。

2.網誌創作的優點

網誌創作有別於傳統的寫作。學生的網誌在電腦的平台上發展，在閱讀者面前公開自己的作品，也可以加上插圖及美術設計，點綴自己的網誌內容，而最重要的是網誌分享可以在任何時間和空間進行，其他同學又可以即時作出回應，促進互動學習，實為傳統紙上寫作的純文字分享所不及的。

3.網誌創作的發展

電腦多媒體發展日新月異，除了網誌寫作分享之外，新的社交媒體也陸續出現，例如臉書（facebook）及微博（weibo）也是有利於學生用文字交流互動的網上媒體，日後的研究也可以發展至如何運用電腦網絡的各種社交平台來進行粵劇學習。

八、跨學科學習成果

粵劇學習有不少跨學科的元素，講求語文、音樂、體育、藝術互相結合。在粵劇劇本學習時，除了重視語文科對字、詞、句、段的理解外，由於大部分文詞是富音樂性的唱詞，必須配合音樂科的技巧，例如「白欖」的部分是音

韻的律動，能配合音樂科的學習發展。此外，粵劇劇本內有大量的舞台動作
（介），動作的展示是配體育科或舞蹈的伸展，讓學生由不同角度的欣賞藝
術。至於粵劇教習的部分，無論「唱」、「做」、「唸」、「打」都與體育、
舞蹈、音樂、視覺藝術有著密不可分的關係，這種語文結合其他學科學習，在
粵劇學習中發揮得淋漓盡致。

　　第一階段〈帝女花〉白欖創作，明顯是語文科及音樂科的跨學科合作成
果，學生需要語文能力寫出文字，而白欖的句末要求押韻，學生也要配合音樂
節奏來創作白欖。英詩創作的內容由〈帝女花〉的劇本發展而成，以中文劇本
的內容，通過瞭解、分析、探索而以英詩的形式呈現，也體現了中文科和英文
科的跨學科學習。

　　第二階段〈紫釵記〉情詩與畫作結合。〈紫釵記〉的創作部分要求學生
代入霍小玉的內心世界，寫一首新詩送給李益。新詩創作運用了語文文字的表
達技巧，而美術班同學看過新詩後，為新詩插畫，以圖像表達新的感受，詩與
畫互相配合，展示了新的學習成果，這是中國語文科與視覺藝術科的跨科合作
成果。此外，學生完成情詩創作後，更以朗誦形式表演出現，配合多種音樂伴
奏（電子琴、小提琴、古典結他、木魚等），將平面的文字化為立體的舞台藝
術，體現了語文科及音樂科，以至於體育科的跨學科合作。

　　第三階段〈再世紅梅記〉網誌創作是語文學習融合資訊科技發展的體現。
〈再世紅梅記〉中女主角李慧娘及盧昭容相繼認識裴禹，由於二人的身分、背
景、習性各異，所以她們對感情的表達也相當不同。研究員要學生們融入她們
的角色，然後用網誌（Blog）的形式寫出一則深情日記，學生通過電腦網上平
台，發表網誌，同學之間可透過此網絡平台進行互動及討論，通過這種形式交
流互動，學生的學習與時並進，也提升了他們的學習樂趣，這也是中國語文科
與電腦資訊科技科的跨學科學習，通過撰寫網誌發展成嶄新的學習模式。學生
學習劇本後，經過分析、消化、反覆吸收，代入女主角李慧娘或盧昭容的角
色，以網誌（Blog）的創作平台抒發感受，寫出內心的說話。文字創作是中文
科的特徵，而以網誌形式是通過電腦社交平台進行互動。此外，學生也需要為
網誌作獨特的美術設計，例如顏色、文字、圖畫、線條等，可說是語文科與電
腦資訊科技科及視覺藝術科的跨學科活動。

九、多元智能學習成果

1.〈帝女花〉白欖創作

「白欖」是一種有節奏、押韻和比較整齊的唸白，粵劇的行內人稱為「數白欖」，「白欖」每句結尾都押韻。研究員在劇本教學的過程中以〈帝女花之樹盟〉選段作白欖教學的引入，讓學生先掌握白欖的格式要求，然後以自我介紹作為創作主題，完成二至四句三言、五言或七言的白欖，創作後用「卜魚」打節拍唸出來，與同學分享自己的白欖創作。

「白欖」創作的過程中，同學要發揮多元智能——文字內容的表達必須運用「語文智能」；因為白欖牽涉數學，三字、五字或七字，所以也關於「邏輯－數學智能」的運用；同時白欖要求尾句押韻，充滿音樂性，當然需要「音樂智能」；此外，在學生完成白欖創作後，用「卜魚」唸出自己的作品，「以肢體－動覺智能」配合口語唸白及敲擊樂同時進行。最後，學生以介紹自己為白欖主題，也發揮了「內省智能」，因為他們必須瞭解自己的感覺及情緒狀態才能創作出介紹自己的白欖。

2.〈紫釵記〉情詩與畫作結合

學生運用語文智能創作新詩，加上新詩要求的節奏、音樂美感，配合了音樂智能。美術班同學在閱讀新詩後完成插畫，運用了空間智能，以圖案形式展示新詩的內容，將文字轉化為圖像，足見其多元智能的發揮。

3.〈紫釵記〉情詩朗誦

此外，學生完成情詩創作後，更運用多元智能，如「空間智能」、「音樂智能」、「肢體－動覺智能」及「人際智能」配合多種音樂伴奏（電子琴、小提琴、古典結他、木魚等）及朗誦效果，將平面的文字演化為立體的行為藝術，並多次在舞台演出，發展成嶄新的語文學習方向（Ng & Yeung, 2010）。

4.〈再世紅梅記〉網誌創作

通過網誌（Blog）的創作平台，進行語文科與電腦資訊科技科的跨學科互

動。學生通過電腦的網絡平台發表網誌，同學之間可隨時進行互動，討論，以學生們熟悉的表達方式發表內容，讓他們提升學習興趣，隨時與同學交流，成功地發展成新穎而追上科技發展的互動表達模式。

　　同學運用「語文智能」創作網誌的文字內容，通過「邏輯－數字智能」應用電腦程式，利用網絡平台發布文字，更運用了「空間智能」設計網誌及圖象，配合不同字體、顏色等。最後在網誌平台互動分享，交流留言屬於「人際智能」的發揮，透過群體互動學習，互相配合、觀察，完成多元化的學習。

（一）多元智能學習反思

　　在第三階段〈再世紅梅記〉劇本學習後，學生完成學習反思。研究員針對學生在粵劇學習中如何發展多元智能作出以下分析：

1. 語文智能（Verbal-Linguistic Intelligence）

　　語文智能要求學生運用語言或文字來表達不同目的，例如辯論、說服、講故事、寫詩、寫作、教學等能力。

　　學生觀看〈再世紅梅記〉的時候，會留意一些粵劇特別字詞的意思。他們能夠明白故事中的大部分情節及掌握故事大綱。這次學生觀看的粵劇〈再世紅梅記〉可算是唐滌生之遺作，故事是圍繞書生裴禹、賈似道的姬妾李慧娘以及盧昭容的愛情故事。學生很欣賞〈再世紅梅記〉的歌詞，覺得內容十分有意思，充滿詩意，很有古典中國的味道。他們覺得那些歌詞簡直一流，很多事情都能透過如此文雅的歌詞表達出來，令他們十分敬佩作詞的人。學生對粵曲的語言有更深的認識，亦發現原來粵曲的曲詞非常精煉、優美，且包含許多典故。

　　〈帝女花〉的創作重點是「白欖」，因為〈帝女花〉是第一學習階段，以「數白欖」引入學習會較為容易處理。「白欖」重視音韻和節奏，也是粵劇劇本的一大特色。通常「白欖」就是粵劇故事內容概覽，瞭解「白欖」就能瞭解故事的內容及發展。學習「白欖」的文字內容運用了「語文智能」，學生以介紹自己的形式創作白欖，因為只要求寫出四句，學習目標容易達成。

　　〈紫釵記〉的創作重點是「情詩」，詩歌的創作比白欖又更進一步，學生必須掌握文字的節奏，以意象將內容呈現出來。而在學生創作情詩之前，

研究員也在語文課堂中加入了新詩學習單元，讓學生先接觸新詩。學生從模仿開始，慢慢學習創作，最後更根據〈紫釵記〉的內容，代入主角的心情創作情詩。情詩的創作要求學生將故事內容吸收、消化，再轉化為新詩，在創作上較「白欖」更有難度，也是一種文學的提升。

至於〈再世紅梅記〉的創作重點是「網誌」，這種跨媒體學習正好配合學生的生活和學習環境。網誌也是一種文學的表達，但除此以外，最重要的是配合網誌平台，增加學生的互動及交流。學生除了寫自己的網誌，也可在同學的網誌上討論留言，所以創作不再是平面的文字，更加是互動交流。研究員將網誌創作安排在第三階段，是配合當時電腦網誌平台的發展趨勢，教學與時並進，學生亦深感興趣。

2. 邏輯－數學智能（Logical-Mathematical Intelligence）

這種智能是科學與數學的基礎。

白欖主要是三字、五字及七字句式，白欖以兩句起，不限句數，可以不停地伸延，沒有分上下句，有押韻要求。押韻的位置為雙數句，到了末句也必須押韻。最後用卜魚打板作伴奏。

研究員在劇本教學的過程中以〈帝女花－樹盟〉選段作白欖教學的引入，讓學生先掌握白欖的格式要求，然後以自我介紹作為重點，寫出二至三句的三言、五言或七言的白欖，創作後用「卜魚」打節拍唸出來，與同學分享自己的白欖創作。

3. 空間智能（Spatial Intelligence）

這種智能負責控制知覺、創造及重建圖像。

學生們學習粵劇後，才知道原來粵劇也有不少學問，例如上台和下台有不同的門口，學生也觀察到舞台的設計及背後理念。劇場觀戲時，學生留意到台上綠色的燈光和煙霧混在一起，加上慧娘一揮手便能讓燈光亮起又暗，氣氛十分恐怖。當李慧娘出現，學生們表示心底有一股恐懼流出，想不到現場的效果能營造出像外國電影般的鬼魅氣氛，十分精彩。〈再世紅梅記〉那一段燈光效果、音響效果等舞台效果，令學生印象深刻。

〈紫釵記〉的創作部分要求學生代入霍小玉的內心世界，寫一首新詩送給

李益。新詩創作運用了語文文字表達技巧，而美術班同學看過新詩後，為新詩插畫，以圖像表達新的感受，詩與畫互相配合，擴闊創作空間領域，這是中國語文科與視覺藝術科的跨科合作成果，也是「空間智能」的展示。

4.音樂智能（Musical Intelligence）

音樂智能要求學生擁有創作音樂曲調的能力，同時深入理解、欣賞以及對接收到的音樂提出意見。

〈再世紅梅記〉具有戲曲音樂的各項表演程式及音樂特徵，令學生對劇情充滿好奇，更加投入學習。學生接觸到粵劇的歌詞，感受現場絕倫的音樂演奏，他們都表示的現場演奏沒有一絲差錯，水準十足，對於觀眾來說是大飽耳福。加上花旦的聲音動聽，學生非常欣賞她們的演出。

學生們更希望其他人可以欣賞中國的戲曲音樂。他們認為粵劇不論從歌詞、演唱技巧等各方面都非西方音樂所能比擬，因此更加明白粵劇作為非物質文化遺產的意義，學生均認為音樂造詣很高的人才真正懂得欣賞粵劇藝術。最令學生們歎為觀止的是，唐滌生先生寫的詞竟可與曲調完美配合，每一個尾字的音皆可押韻，學生們感到十分驚歎。他們認為能把那些他們連讀也不會讀的字唱成歌詞，加上音準不誤，相當厲害。

「白欖」是一種有節奏、押韻和比較整齊的唸白，稱為「數白欖」。「數白欖」每句結尾都押韻，由敲擊樂器「卜魚」打節拍相襯。在「白欖」創作的過程中，同學要發揮多元智能的內涵，白欖要求尾句押韻，充滿音樂性，正好體現「音樂智能」。

在學生完成〈紫釵記〉情詩創作後，配合多種音樂伴奏（電子琴、小提琴、古典結他、木魚等）及朗誦效果，將平面的文字演化為立體的行為藝術，並多次在舞台演出，充分運用了「音樂智能」。

5.肢體－動覺智能（Bodily-Kinesthetic Intelligence）

這種智能與體能及個人巧妙運作自己的身體有關。

學生們很欣賞「登壇鬼辯」兩位小生，花旦的做手及台步。他們見到台步、動作得以完整地完成，令他們不得不佩服演員背後付出的努力。學生亦漸漸明白演員往往需要鍛鍊多年，才能做出這樣的功架。

學生完成白欖創作後，用「卜魚」唸出自己的作品，以「肢體－動覺智能」配合口語唸白及敲擊樂同時進行。在學生完成情詩創作後，更運用多元智能，配合多種音樂伴奏（電子琴、小提琴、古典結他、木魚等）及朗誦效果，將平面的文字演化為立體的行為藝術，並多次在舞台演出，發展成嶄新的語文學習新方向。

6. 人際智能（Interpersonal Intelligence）

擁有這種智能能使個體成為一位社交活躍的人。

通過觀戲、訪談、後台參觀，學生明白到即便是男女主角，同時也要與其他演員通力合作，才能完成演出。學生們認為一齣粵劇是許多人力和物力配合而成的，例如演員、幕後設計和製造粵劇服飾的工作人員等等。

學生完成〈紫釵記〉情詩創作後，運用多元智能，配合多種音樂伴奏（電子琴、小提琴、古典結他、木魚等）及朗誦效果，將平面的文字演化為立體的行為藝術，並多次在舞台演出，發展成嶄新的語文學習新方向。過程中，同學互相合作表演，彼此學習，提升她們的「人際智能」。

完成〈再世紅梅記〉劇本學習後，研究員要學生們代入女主角李慧娘和盧昭容的身分，通過網誌（Blog）的形式寫出一則深情日記，學生通過電腦網上平台，發表網誌。同學之間可透過此網絡平台進行互動及討論，通過這種形式交流互動，學生覺得十分有趣，也提升了他們的「人際智能」。

7. 內省智能（Intrapersonal Intelligence）

這種智能是理解自己內在情緒狀態及感覺的能力。

在第一階段的〈帝女花〉劇本教學，同學以日記形式寫出駙馬周世顯和長平公主的相識過程，以及代入不同角色，寫出當事人的內心感受。〈帝女花〉日記創作可說是根據〈樹盟〉內容發展而來的再創造。同學依據〈樹盟〉的內容為藍本，然後加上自己的思考，代入角色寫出一段內心獨白，在此學習過程中，同學學習劇本後經過消化、分析，反思劇中的時代背景、男女主角之掙扎，然後創造出新的文字。

最後，學生以介紹自己為白欖主題，也發揮了「內省智能」，因為他們必須瞭解自己的感覺及情緒狀態，才能創作出介紹自己的白欖。

經過劇場觀戲的活動，學生們認為花旦和小生都做得很好，十分欣賞他們賣力演出，投入程度令人敬佩，演出者認真的態度令台下的觀眾亦享受其中。學生們瞭解到做一場粵劇的困難，例如要花許多的心思和時間，重複練習複雜的動作，他們體會到粵劇真正是「台上一分鐘，台下十年功」。

8. 自然觀察者智能（Naturalist Intelligence）

這種智能存在於能與大自然中的植物、動物、地質或礦石、雲、星球和諧相處者中。

學生觀察到其實只要用心觀劇，就可以欣賞箇中樂趣，所以他們更要出一分力，好好保育這流傳多年的特有文化藝術。他們更瞭解到粵劇所以能成為非物質文化遺產的原因，也同意這博大精深的粵劇文化絕對值得傳承下去。

（二）多元智能自我檢視

1. 語文智能（Verbal-Linguistic Intelligence）

12位同學認為自己擁有這種智能。他們認為「我能運用語文能力來理解劇本」、「在訪問期間，我懂得用這個智能去組織自己的問題」、「我可以以此智能，在寫感受、反思時完全生動地寫出心中所想」、「我能跟同學一起討論及分析粵劇對我們的影響，以及怎樣才能做好粵劇表演」、「較容易明白劇本」、「運用我高水準的語文能力去表達故事」、「在看〈帝女花〉的劇本是有一些用語是用了白語文以及文言文。由於在小學以及中學時已打好基礎，因此能看得明劇本」、「分析劇本時助我更易瞭解故事內容」、「我們在訪問別人的時候會運用到我們的語言能力」、「瞭解樂曲所含的意思」、「瞭解劇本的意思，明白當中的劇情」、「在分析〈帝女花〉各場節時，我利用此智能去把我看的劇本濃縮成一段簡短精煉的文字寫在分析當中。另外，剛剛開始學習時，我也可以利用此智能去寫『白欖創作』」、「粵劇學習的過程中瞭解如何數白欖和瞭解劇本」。

2. 邏輯－數學智能（Logical-Mathematical Intelligence）

5位同學認為自己擁有這種智能。他們認為「沒有得發揮」、「數學智能不能運用於粵劇」、「用邏輯去推斷劇情，間接去推斷角色的性格」、「數學上的智能似乎未能發揮在粵劇上」。

3. 空間智能（Spatial Intelligence）

　　10位同學認為自己擁有這種智能。他們認為「沒有得發揮」、「能在演粵劇想像出當時那場面（花木蘭）」、「舞台排位」、「這個能幫助我記得粵劇的動作和表情，也能讓我快速地掌握它們」、「我幫助了表演的同學化妝，令同學變得更美」、「知道台上的基本架構，和瞭解大戲棚的結構」、「在粵劇表演是能正確地走位」、「這個能力使我在課程中所學到的動作、技巧在表演中好好發揮出來」、「可以令我記得粵劇的些少情節，有助我學習。」

4. 音樂智能（Musical Intelligence）

　　16位同學認為自己擁有這種智能。他們認為「可以跟著音樂跳粵劇做動作，會數拍子。」、「參觀後台時，訪問期間，我也對他們的音樂有所理解，從此令我對音樂的知識提升。」、「在練習粵劇演出時，我需要跟拍子去做動作」、「抓到入場的音樂拍子」、「欣賞粵曲，瞭解粵劇」、「能夠分析曲目的拍子」、「這智能能讓我進行粵劇時跟音樂配合得更好」、「表演帝女花的香夭音樂」、「能更易瞭解歌曲的節奏和歌詞」、「我在音樂的拍子方面很穩定，這樣可以幫助數白欖。」、「能捕捉及跟隨樂曲的節奏」、「在表演中拉小提琴」、「要跟著音樂的節奏及拍子做動作」、「容易在做粵劇時聽出歌曲的節奏」、「在粵劇表演期間，我利用智能來拍照。」

5. 肢體－動覺智能（Bodily-Kinesthetic Intelligence）

　　12位同學認為自己擁有這種智能。他們認為「學會跳木蘭辭的舞蹈」、「做動作」、「身體更柔軟了」、「在學習粵劇時，有些動作有點難度，和需要耐力，但我都能忍耐和能做到那些動作」、「運用我那柔軟的腳跳舞表達角色」、「能更瞭解歌曲旋律所表達的意思，讓歌詞和音樂能更完美的配合」、「使用四肢做動作並且協調」、「用柔軟的手指頭做不同的動作」、「因為粵劇要『武』，所以身體必需要有舞蹈底子才能學得好一些」、「要靈巧做出各個動作，還要齊」、「做粵劇可以做一字馬和其他較為困難的動作」、「學會粵劇的技巧」。

6. 人際智能（Interpersonal Intelligence）

　　10位同學認為自己擁有這種智能。他們認為「在訪問期間敢去問其他人題

目」、「在練習粵劇時，（我）需要與同學合作」、「與人合作完成大戲棚的專題研習」、「與他人配合」、「（我）可以在短時間內說服演員接受訪問，並主動訪問他們，令我們信心大增」、「任我坦白說出內心所想」、「在表演中我跟同學們合作表演」、「和朋友作影片報告時要有相當的人際能力，另外與後台的人溝通。」、「互相合作做動作」、「訪問時也要社交能力」、「和同學互相合作」、「和粵劇表演人員及工作人員相處和睦」。

7. 內省智能（Intrapersonal Intelligence）

9位同學認為自己擁有這種智能。他們認為「憑自己感覺評論表演及說出自己感受」、「在學習的過程中，我知道自己的記性不太好，我盡量把動作都記好，有時間便練習，避免有任何出錯，令自己情緒不安」、「演出的時候也要有感情，我能在適當的時候有適當的情緒」、「在學習粵劇時，如果我遭到一些困難，導致情緒快要失控，這時我便會活動一下身體，令自己冷靜一下」、「觀戲的時候就算很悶，也會控制自己的情緒」、「在每個課程完了後都會反省一下我學會了甚麼，因這是一次十分難得的機會」、「可以好好享受學習和做粵劇的過程」、「在學習粵劇的過程中，許多時候經過一段長時間的學習後，還是不太理解其內容。於此時候，我便可以以此智能先去平復自己的感受，然後再繼續我的工作」

8. 自然觀察者智能（Naturalist Intelligence）

4位同學認為自己擁有這種智能。大部分同學認為「難以發揮」及「運用不到」。

多元智能自我檢視（N=35學生）

多元智能	學生人數
語文智能	12
邏輯－數學智能	10
空間智能	10
音樂智能	16
肢體－動覺智能	12
人際智能	10

多元智能	學生人數
內省智能	9
自然觀察者智能	4

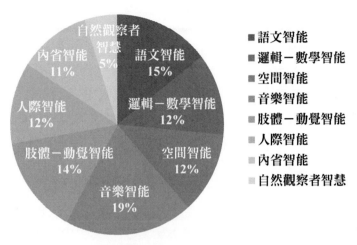

多元智能自我檢視（N＝35學生）

　　根據多元智能自我檢視的數據，參與研究的同學認為粵劇學習過程中最能發揮的是音樂智能，其次是語文智能及肢體－動覺智能。粵劇學習牽涉「唱」的部分，非常重視音樂表達；分析劇本及對白需要同學的語文智能，是「唸」的部分；至於舞台演出是肢體－動覺智能的表現，配合了「做」的部分。粵劇的精粹是以「歌舞說故事」，所以學生在多元智能的自我檢視中也反映了這三項重要智能。除此之外，邏輯－數學智能、空間智能、人際智能及內省智能也是粵劇學習過程中需要應用的智能，足見粵劇學習能配合不同智能的發展，有利學習者發揮多元智能。

十、本章總結

　　本章從粵劇文本出發，劇本教學的材料以〈帝女花〉、〈紫釵記〉、〈再世紅梅記〉為主要內容。而三個劇本的教學次序安排是根據該劇本的教學重點，由淺入深，每年遞增加入新的教學內容。

第一階段〈帝女花之樹盟〉，第二階段〈紫釵記之燈街拾翠〉及第三階段〈再世紅梅記之折梅巧遇〉。在學習重點方面均滲入劇本教學，語文能力的培養，人物性格分析及文化學習四部分。然而在其他教學環節則每年有所遞增。三個劇本均以故事圖式解決故事內容的問題，而〈再世紅梅記〉加上語言事件分析劇本的內容。

〈帝女花〉的教學加入白欖創作及英詩創作。在同一個基礎上，〈紫釵記〉強調人物性格分析，分析男女主角的不同性格特質。此外，教學內容更加入古代與現代女性愛情觀分析，再而創作情詩。最後，〈再世紅梅記〉又由〈紫釵記〉學習發展而來，除了人物性格分析、古代與現代女性愛情觀的分析外，再加入語言事件分析，逐漸深化人物與語言之間的關係，最後，學生更以主角的身分創作網誌。

粵劇劇本教學設計共分三階段，第一階段是〈帝女花〉劇本研習，其中以〈樹盟〉為教學重點。第二階段是〈紫釵記〉劇本研習，其中以〈燈街拾翠〉為教學重點。第三階段是〈再世紅梅記〉劇本研習，其中以〈折梅巧遇〉為教學重點。第一到第三階段均配合語文訓練內容。學習重點包括：劇本教學，語文能力，人物性格，文化學習。

粵劇文本資料繁雜，而且版本眾多，研究員須選擇適合學生學習的粵劇文本施行教學，研究員會選擇資料較豐富的唐滌生粵劇劇本進行教學。如〈帝女花〉、〈紫釵記〉及〈再世紅梅記〉等，而且在研究的過程，研究員須篩選劇本的選段，以切合教學主題。研究員在初中的研究以〈帝女花教室 2008〉發展的故事圖式（Story Schema）分析粵劇文本內容。

粵劇劇本通過故事圖式結構解構劇本的內容。〈帝女花〉的劇本分析以最簡單的「開始」、「發展」、「高潮」至「結局」。到了〈紫釵記〉劇本，研究員有系統地以圖式結構分析選段，更深入詳細讓學生瞭解圖式結構的應用。到了〈再世紅梅記〉進一步深化圖式結構分析故事內容，每一個場次均以圖式結構分析，若是複雜的場次，更有多層的圖式發展出來。

本研究的三個劇本包括〈帝女花〉、〈紫釵記〉及〈再世紅梅記〉均以故事圖式結構分析故事情節，以故事圖式分析劇本，比一般的「六何法」更能精準到位地分析劇情發展。學生通過故事圖式交代背景（時間、地點、人物），然後通過發生的問題找出原因，針對問題，知道時間經過，最後得出結果，以

故事圖式分析劇本更能讓學生深入瞭解故事情節及內容，並能將較艱深的內容層次逐一拆解，從而達到理解劇本的目的。

　　研究過程的三個劇本包括〈帝女花〉、〈紫釵記〉及〈再世紅梅記〉都有突出男女主角以及其他人物角色，推展粵劇劇情的開端、發展、高潮及結局。〈帝女花〉為研究的第一階段。研究員選取了〈樹盟〉一節，當中只分析長平公主及駙馬周世顯的性格，〈樹盟〉的內容集中在二人身上，所以藉著〈樹盟〉一幕分析二人性格最適合不過。〈紫釵記〉的故事內容牽涉的人物包括男女主人公李益及霍小玉，但相關的人物包括盧太尉、崔允明及黃衫客，對於〈紫釵記〉的劇情發展有著非常關鍵的作用，所以研究員一併分析這些人物的性格。至於〈再世紅梅記〉則從橫向角度分析裴禹、李慧娘、賈似道及盧昭容的性格，通過人物的背景、語言、行動分析角色的性格，對於人物性格作較深入的分析。

　　〈再世紅梅記〉是研究的第三階段。劇本的人物牽涉一人分飾兩角的李慧娘及盧昭容，李慧娘死後，與她長得一模一樣的盧昭容出現在劇本中，但兩人的個性完全迥異，各有不同的性格特徵，所以研究員藉著語言分析，對李慧娘在〈觀柳還琴〉與盧昭容在〈折梅巧遇〉兩場不同的語境中，如何使用適合的語言表達對話目的，從而理解作者如何通過角色互補突顯人物的性格。

　　粵劇劇本教學的最大成果在於文學創作。〈帝女花〉的教學加入白欖創作及英詩創作。在同一個基礎上，〈紫釵記〉強調人物性格分析，分析男女主角的不同性格特質。教學內容更加入古代與現代女性愛情觀分析，再而創作情詩。最後，〈再世紅梅記〉又由〈紫釵記〉學習發展而來，除了人物性格分析、古代與現代女性愛情觀的分析外，再加入語言事件分析，逐漸深化人物與語言之間的關係，最後，學生更以主角的身分創作網誌。

　　總括而言，粵劇劇本教學能針對中國語文學習範疇的聆聽、說話、閱讀、寫作，訓練學生這四方面的能力及發展。閱讀方面，通過劇本的閱讀，以故事圖式理解及分析內容，處理文詞，分析人物性格及語言事件分析等能夠訓練及提升學生的閱讀能力。寫作方面，所有的文學創作都能夠訓練學生的寫作能力，如〈帝女花〉的白欖、日誌，〈紫釵記〉的情詩創作，〈再世紅梅記〉的網誌創作，都能夠加強訓練學生的創意及寫作能力。聆聽方面，通過故事的聆聽、同學分享，同學們可聆聽別人的說話及理解其中的意思，有助聆聽能力的

提升。說話方面，通過同學的分享及表達意見，朗讀劇本對白，數白欖及新詩朗誦，均能訓練及提升學生的說話能力。由此可見，粵劇劇本教學有助訓練學生讀寫聽說的四種能力，最終達至中國語文的學習目標。

第六章　粵劇演出教習

一、研究背景

　　本研究以第五章粵劇劇本教學為基礎，劇本教學的材料以〈帝女花〉、〈紫釵記〉、〈再世紅梅記〉為主要內容，然後發展至粵劇教習：唱、做、唸、打的舞台演出學習，讓學生親身感受如何以「歌舞說故事」。除了粵劇文本學習之外，也令學生體驗粵劇演出的樂趣。

　　香港中國語文學習一直存在的問題是學生缺乏學習動機，不能完全投入學習。粵劇學習正好解決以上問題，學生既能透過粵劇劇本學習語文的基本知識，也能透過演出教習的唱、做、唸、打部分增強學習興趣。一般語文的文本只可應付語文讀、寫、聽、說的能力，粵劇演出教習不但能訓練多元智能，也能補足現有語文學習的漏洞，通過唱、做、唸、打等教學活動，讓學生發展共通能力，更全面立體地學習語文。

　　為回應新高中課程，研究員亦十分注重照顧學生不同需要，正如中國語文第二次諮詢稿的內容（課程發展議會、香港考試及評核局，2005）提及「學生都有不同的學習能力，各有其獨特性。他們對學習的興趣、態度和方法各有不同，然而他們的學習表現也各有不同，所以老師可回應學生的不同能力和興趣，規劃課程，藉此幫助他們有效學習⋯⋯也可為學生提供讓他們發揮個人潛能的機會，藉著多元化的語文活動達至師生互動及有效地學習的目標。」單是粵劇劇本的文本學習只能讓學生理解劇本內容、文詞解釋、人物性格等，純粹是字面理解及欣賞，不足以呈現粵劇的整體內涵。

　　本章的研究目的為補充粵劇劇本教學的不足，通過粵劇教習（唱、做、唸、打）讓學生親身體驗粵劇演出的經驗，將劇本的文字轉化為肢體與動能的訓練，讓學生更立體全面瞭解粵劇的整體概念。根據心理學家榮格提出的「心理類型」（Psychological Type）（1923），他認為人類的差異基本上來自兩個基礎的認知功能：知覺（perception）及判斷（judgment）。我們可以由

兩種方式來吸收資訊：經由感官（senses）具體的吸收資訊，或是經由直覺（intuition）抽象的吸收資訊。此外，也可透過思考（thinking）的邏輯判斷處理，或是透過感受（feeling）主觀判斷處理。

這四種性格向度，每一個都對應一種明顯、有意識的獲得經驗的方式。感官告訴你某件事物的存在，思考告訴你那是甚麼，感受告訴你是否同意，直覺告訴你何去何從（1923）。除此之外，榮格指出當個人與外界互動時，個人較為主動接受外界信息（外向性extroversion），同時會經過思考，內化所接收的資訊（內省性introversion）。

根據研究員較早前的新詩教學研究（2006），就榮格「心理類型理論」而言，粵劇演出教習正好配合四種性格向度。語文的創作一般通過感官而來，是抽象和直覺的表徵。但當文字內容通過粵劇教習活動表現出來，如唱、做、唸、打，便能將直覺的感官轉化為邏輯與客觀的思考。所以粵劇演出教習可說是從「知覺」出發，由「感官」組合而成，通過實踐過程刺激「思考」及判斷不同「感受」。

研究所得，學生通過跨學科活動，有助發展他們的多元智能，包括語文智能、空間智能、音樂智能、肢體－動覺智能、人際智能、內省智能等。學生通

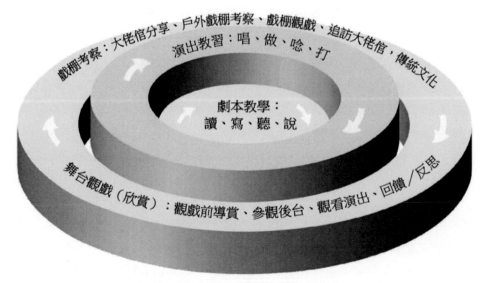

粵劇教學融入中國語文科的發展模式（二）

過演出教習發揮創意，更成為學習的主角，投入語文活動。此外，粵劇演出教習能回應學生的學習性向、智能發展，並且照顧學生們的學習差異。本研究朝著語文教育方向發展而來，按照學生的學習興趣、需要及能力的差異，改變一貫的語文學習模式，開拓語文學習的新領域，讓學生們建立積極而正面的學習態度，從中享受學習過程，最後帶來滿足感和成功感。

二、粵劇的表演形式

「唱」、「做」、「唸」、「打」是粵劇演出的四項基本表演形式。其中「唱」和「唸」對於粵語的口語訓練甚為重要。

「唱、做、唸、打」又稱「四功」，是指粵劇舞台表演的四種藝術手段，也是粵劇演員都必須訓練的基本功。唱指「唱功」；做指「做功」，即表演；唸指「唸白」；打指「武打」，即舞蹈。每個演員都必須掌握和運用「四功」，才能充分發揮戲曲的功能（邱桂瑩，1992）。

「唱」是指唱功，包括唱腔及演唱的技巧，不同角色會運用特別的演唱技巧，其中主要是「平喉」和「子喉」。粵劇中小生或男性角色通常運用「平喉」形式演唱，就是平常說話的聲調；而「子喉」是以假音扮演女性聲調，一般比「平喉」的音調高八度。粵劇演唱也會以音色分類，例如「大喉」指比較粗獷的歌聲。同時，粵劇也採用了各個地方的特有唱腔，如廣東南音、木魚、廣東民謠粵謳、板眼等，以擴充粵劇的演唱藝術（《粵劇大辭典》，2008）。

「做」是指以身體語言表達演技和感情，也是演員將人物不同情緒表現在臉部表情的做戲功夫。包括「身段、手勢、台步、走位、關目、做手、身段、水袖、翎子功、鬚功、水髮、抽象表演和傳統功架」（《粵劇大辭典》，2008）。

「唸」是指唸白（說白）。由粵劇演員唸出台詞，以說話來交代故事情節，以及表達人物的思想情感（《粵劇大辭典》，2008）。粵劇中的唸白基本包括兩大類：一是配合樂器演奏，二是沒有配合樂器演奏。配合樂器的唸白常見有「白欖」、「詩白」、「口古」、「鑼鼓白」及「浪白」。「白欖」、「詩白」、「口古」、「鑼鼓白」是以鑼鼓演奏配合，而「浪白」就是有音樂背景的「唸白」。「口白」主要是沒有配合樂器的唸白，類似日常話語的方式，一般的結構和演繹方式比較自由。粵劇角色在戲曲中初次上場後會先唸

「引白」或「詩白」開展劇情；接著會以「坐場白」自我介紹，內容可包括角色姓名、身世以及當時的處境和心理狀態。於劇情中，演員亦會把內心說話活動或對對手的評價台詞在獨立的空間用「道白」的方式直接向觀眾交代，亦稱「另場白」（邱桂瑩，1992）。

「打」指武打，除了跟斗和武功難度技巧外，徒手對打、兵器對打、個人舞刀弄搶以及露手身段（例如跳大架、跌撲和翻騰、水髮、舞水袖、玩扇子、耍棍揮棒，武刀弄槍、舞動旗幟等）和把子功都屬打的範疇（教育統籌局：粵劇合士上；《粵劇大辭典》，2008）。

學生完成粵劇教習後有機會走上舞台，在觀眾面前演出，也是對他們學習的肯定。通過演出展示他們的學習成果，最終將學習的過程演變成實踐的階段。

（一）〈再世紅梅記之折梅巧遇〉

本研究的教習重點是〈再世紅梅記之折梅巧遇〉。〈再世紅梅記〉演出教習是配合〈再世紅梅記〉劇本教學的延伸。在學生研習〈再世紅梅記〉劇本的同時，邀請粵劇導師到校，教授其中〈折梅巧遇〉選段的演出技巧。由於〈折梅巧遇〉是文戲，學習內容主要是唱腔，唸白和做手的部分，配合舞台的技巧，讓學生親自投入演出角色，從更多角度瞭解劇情及人物的內心世界。

經過粵劇劇本分析後，同學在課堂進行粵劇演出教習「唱」、「做」、「唸」、「打」的訓練。學生掌握基本的舞台表演技巧及做手後嘗試將所學所練的技巧表達出來，以表演形式將學習成果展示，也是粵劇教學的最終目標。

粵劇教習正好配合粵劇劇本教學，讓學生瞭解劇本內容的同時，也有機會以表演的形式學習「唱」、「做」、「唸」、「打」及各項舞台技巧。〈再世紅梅記之折梅巧遇〉內容配合劇本教學，學生在課堂瞭解文本內容及人物性格，演出教習時學習故事情節的表演，主要以「唱」、「做」、「唸」三方面進行演出教習。此段劇本並沒有「打」的情節，所以〈折梅巧遇〉綜合了粵劇表演的四大元素的其中三項，將粵劇的文本和演出合而為一，整體呈現學生面前。最後學生將劇本及教習所學消化，在香港大學作聯校演出。〈折梅巧遇〉一段的演出獲得一致好評。

演出教習內容：

教習導師：演藝學院專業導師
上課時間：每節4小時，共3節
參與年級：中二女生（27人）
教學內容：〈折梅巧遇〉

演出教習內容

教學內容			
上課日期	教習導師	上課地點	教學重點
第一節	專業導師	音樂室	認識粵劇行當。 基本功：我、你、他、走圓台、台步等。
第二節	專業導師	音樂室	基本功：複習上堂基本功，及旋腰、翻身、車身、探海、 　　　　亮相、整冠、開門、落樓梯。 唱科：嗌聲、唸白、唱〈折梅巧遇〉。
第三節	專業導師	音樂室	基本功：複習上堂基本功、水袖及做手。 　　　　集中腰腿、雲手及台步。 讀劇本〈折梅巧遇〉、觀賞演出錄像〈折梅巧遇〉、選擇 演出劇目。

（二）〈帝女花〉

　　在研究過程中加入了〈帝女花〉新詩朗誦（英語），由非華語同學撰寫新詩，創作靈感來自〈帝女花〉的故事，描述長平公主及駙馬周世顯可歌可泣的愛情，由非華語同學親自朗誦，並由四位同學以〈妝台秋思〉音樂伴奏。

　　2013年4月11日，香港大學教育學院邀請本校參與「粵劇融入中文科學習」的學生到香港大學展示粵劇學習的成果，並為"Education Oasis for Learning"揭幕典禮擔任表演嘉賓。

　　由非華語同學創作的新詩，正好驗證跨學科的學習理念，非華語同學的中文表達能力稍遜英文能力，但在瞭解〈帝女花〉的內容後，將內容轉化為英語，以新詩形式呈現。將粵劇作品以翻譯形式表達出來，這正是中國語文與英國語文的跨學科演繹。此外，〈帝女花〉故事內容是寫周世顯與長平公主在亂世中至死不渝的愛情。愛情的至情至聖也牽涉傳統道德及創作者個人價值判

斷，屬於中國語文與個人、社會及人文教育的跨學科。

　　非華語同學以英語朗誦形式配合小提琴、長笛音樂伴奏，令觀眾從不同角度欣賞詩歌的內容，展示中國語文與音樂及藝術教育跨學科的成果，是值得欣賞和學習的表演形式。

〈帝女花〉新詩朗誦（英語）

（4位同學音樂伴奏，伴奏音樂為〈妝台秋思〉）

　　由非華語同學創作新詩，並親自朗誦，配合跨學科學習的理念。英詩的創作靈感來自粵劇〈帝女花〉的故事，內容講述長平公主及駙馬周世顯可歌可泣的愛情。

"Immortal Love"
Under a tree it began
A princess and a young man
Into each other's eyes they melted
A love so intense, one everyone felt

It could not get any better when
You have that true connection
No matter what, they would live through
No matter how, they'll stay as one, not two

In harmony they were held
Unknowing that soon
Their greatest dilemma
Made its presence

One can always love
Have faith, have hope

And just when a seed of love

Gets planted in each other's heart

The world forcefully pulls them apart

Life is so short, it goes by so fast

New life immediately crumbles to dust

A destiny they could not alter

Their fragile love, could it last forever?

Falling in love is never easy

It's full of ups and downs

Laughter...depression

Anger...obsession

Every story has an end

Despite anything that will happen

Each other's arms is their only heaven

三、中學中國語文學習課程

（一）粵劇學習與共通能力發展

　　本研究有組織地重新規劃學校課程，按照語文學習的特質，在教學過程中加入不同語文活動，提升學生學習語文的興趣及能力，最後達成學習目標。然而學習的過程也要以課程發展議會所制訂的課程指引為方向，依照學生個別差異及特性等，規劃適合學生的語文課程。同時語文課程發展必須循序漸進，互相連繫，不但要兼顧不同學習階段縱向發展，同時要對照各個學習階段中的五種基本學習經歷，九種共通能力及九個學習範疇橫向發展，讓學生在以上各個學習階段中，累積知識、掌握能力、培養良好的學習態度和習慣，得到全面而均衡的發展（教育局，2012）。

　　粵劇教習的內容主要通過唱、做、唸、打，訓練學生的「共通能力」。

「共通能力」是「終身學習」和「全人發展」的重要元素。課堂上要設計適合的課堂學習活動，以此訓練學生的「共通能力」，如聽、說活動可以訓練學生的「溝通能力」；以寫作及創作活動，刺激學生多元的「創造力」；以辯論比賽發展學生的「批判性思考能力」（教育局，2012）。

　　「共通能力」通過八個學習領域訓練學生的基礎能力，目的是引導學生掌握及建構知識，以及運用學到的知識幫助解決問題。九種共通能力之中，應針對溝通能力、創造力及批判性思考能力作為起點，不過其他共通能力也不應錯過。此外，各個學習範疇性質各異，各種共通能力的比重也各有不同。所以通過中國語文教育學習領域，以聽說讀寫和語文自學訓練學生的溝通能力、協作能力及研習能力，通過刺激思維提升學生的創造力、批判性思考能力及解決問題各種能力（教育局，2012）。

（二）榮格的「心理類型」分析學生的「協作能力」

協作能力必需要耐心聆聽，欣賞他人，具備溝通、協商、協調、領導、判斷、影響和激勵他人的能力。學習者掌握這些能力，可以有效地與人合作，共同籌備活動，解決困難和作出決策，最終能令學習者與別人建立相互促進的關係。（節錄自〈中國語文課程及評估指引（小一至中三）第二章〉，教育局，2012）

學生	知覺		判斷	
	感官	直覺	思考	感受
S1	／	我在這一刻真正明白粵劇是一個十分艱難的東西，我想這個動作可以讓我練習上起碼一個星期。	我知道了粵劇演員是花了很多時間和毅力才能出演一齣粵劇。	我會尊重及欣賞他們。
S2	我在練習時候，拖尾音經常亂「啊」一通，又要運用唱、偷、收、抖和漏的技巧。	現在我認為要唱得好是很困難的，因為旋律十分難記。還要表達到歌中的感情，真不是一件易事。	／	／
S3	我們左右手不協調；手腦不協調。	我們手口不協調，從而知道它的難度。	／	／

學生	知覺		判斷	
	感官	直覺	思考	感受
S4	／	我才發現原來唱曲也很需要技巧，音韻的變化很多，很難捉摸，但也很有趣。	我們唱的那一段歌詞有詩意，很優美。	／
S5	導師教了我們小生的做手，讓我們選擇小生或花旦，再以一生一旦的組合練習。	導師表示下一節課將會讓我們穿上有「水袖」的戲服練習，我對此感到十分期待。	／	／
S6	一開始教的動作是最基本的，我們都勉強學到，但其後的學習真是少看一分鐘都不行！	其實只有九小時便要學好唱、做、唸，絕對是不可能的，但學了最基本的便很滿足了。	／	／
S7	在這節課中，最令我感興趣是穿上「海青」一邊唱一邊做，這段小曲便完整地被我們做出來了。我們經常在課外時間練習，還教其他同學一起做。	／	／	其實開始前大家都不太喜歡粵劇，但學起來卻一點抱怨聲也沒有，上課時也滿載著歡笑聲，望著在空中飄舞的「水袖」，希望粵劇能被人千世萬載地流傳下去！
S8	我們分了兩人一組以後，我們就按照老師教我們的東西完全做出來。	雖然沒有老師那麼好，可是也不差，老師也挺滿意的！	／	／
S9	這節課讓我學懂了不少中國粵劇的知識。	／	我發現原來粵劇有著十分深奧的學問，實習做手及唱後才知道原來一點都不簡單。	但也十分有趣。
S10	我們用不同的中國樂器來伴奏，例如木魚和鑼等。	／	同學們都投入於小生和花旦的角色，演出曲目的情景。	大家都十分積極參與。

學生	知覺		判斷	
	感官	直覺	思考	感受
S11	這是我們四人第一次穿起這件衣服。	感覺挺不錯。	我覺得「水袖」有點麻煩，因為十分闊，很難處理，特別是一邊穿起這件衣服，一邊唱配合做手及走位，真的有點混亂。	我覺得很有趣，很有新意！
S12	／	／	真的衷心希望下年度的同學有更長的上課時間，用以加強同學的基礎。我們認為動作需要特別長的時間來緊記。	這次的體驗是很充實的，幾乎沒有機會停下來，歇一歇，要吸收得快，再實踐，的確，在短時間內，是很困難的，希望下次再有上粵劇課堂的機會。

榮格的「心理類型」分析學生的「協作能力」統計

學生	感官（知覺）	直覺（知覺）	思考（判斷）	感受（判斷）
S1	0	1	1	1
S2	1	1	0	0
S3	1	1	0	0
S4	0	1	1	0
S5	1	1	0	0
S6	1	1	0	0
S7	1	0	0	1
S8	1	1	0	0
S9	1	0	1	1
S10	1	0	1	1
S11	1	1	1	1
S12	0	0	1	1
次數	9	8	6	6

（三）榮格的「心理類型」分析學生的「溝通能力」

溝通能力是指人與人在互動過程中的交往，以求達至既定目標或結果的能力。閱讀不同類型的文字（例如粵劇劇本），理解、分析和評鑒；聆聽不同類型的話語（例如白欖、詩白），理解、分析和品評；用口頭或書面語介紹資料，表達不同的觀點和感受（例如小組討論）；與人協作，協調不同的看法，解決問題，完成工作（例如演出教習）。（節錄自〈中國語文課程及評估指引（小一至中三）第二章〉，教育局，2012）

學生	知覺		判斷	
	感官	直覺	思考	感受
S1	導師教了我們小生的做手，讓我們選擇小生或花旦，再以一生一旦的組合練習。	／	導師表示下一節課將會讓我們穿上有「水袖」的戲服練習。	我對此感到十分期待。
S2	我們分了兩人一組以後，我們就按照老師教我們的東西完全做出來。	雖然沒有老師那麼好，可是也不差，老師也挺滿意的！	／	／
S3	我們用不同的中國樂器來伴奏，例如木魚和鑼等。	同學們都投入於小生和花旦的角色，演出曲目的情景。	／	大家都十分積極參與。

榮格的「心理類型」分析學生的「溝通能力」統計

學生	感官（知覺）	直覺（知覺）	思考（判斷）	感受（判斷）
S1	1	0	1	1
S2	1	1	0	0
S3	1	1	0	1
次數	3	2	1	2

（四）榮格的「心理類型」分析學生的「創造力」

創造力源自其認知能力和技巧，也涉及其性格、動機、策略和認知技能等因素。培養創造力需要心思和時間。在發展學習者的創造力方面，是要求學習者超越已有的訊息，給予學習者思考的時間，加強他們的創造力，肯定他們在創造方面所作的努力，培養創造性態度，看重創造性特質，教導學習者創造性思考策略和創造性問題解決模式，並提供有利創造力發展的環境。（節錄自〈中國語文課程及評估指引（小一至中三）第二章〉，教育局，2012）

學生	知覺		判斷	
	感官	直覺	思考	感受
S1	「開門」這個動作就包含不少繁複又細緻的生活化動作，又需要用扇子配合動作。	我們知道粵劇也包含了虛擬性、程式性和舞蹈性的元素。	／	／
S2	／	／	我認為在這三大特性當中，虛擬性是最吸引我的一環，因為粵劇，換而言之即是一齣戲劇，一齣戲劇就需要有故事，而故事的表達則需要有虛擬性的動作。	／
S3	我們今天在粵劇四大元素中的唱及做上的技巧提升了。	／	／	希望可在其後的課堂中對粵劇有更深一層認識，更進一步的瞭解。
S4	／	我在這次的粵劇課中學到了粵劇的動作由虛擬性、程式性和舞蹈性組成。	粵劇的動作都要加上不少想像力才會知道動作中所表達的故事。	實在是十分有趣。

榮格的「心理類型」分析學生的「創造力」統計

學生	感觀（知覺）	直覺（知覺）	思考（判斷）	感受（判斷）
S1	1	1	0	0
S2	0	0	1	0
S3	1	0	0	1
S4	0	1	1	1
次數	2	2	2	2

（五）榮格的「心理類型」分析學生的「批判性思考能力」

批判性思考能力是指檢出資料或主張中所包含的意義，對資料的準確性進行質疑和探究，判斷甚麼可信，甚麼不可信，從而建立自己的觀點或評論他人觀點的正誤。（節錄自〈中國語文課程及評估指引（小一至中三）第二章〉，教育局，2012）

學生	知覺		判斷	
	感官	直覺	思考	感受
S1	／	／	在台下看到演員做動作看似很容易，但自己親身去做才發現原來每個步法、動作都十分難，要經過長期間的訓練才可做到。	所謂「台上一分鐘，台下十年功。」粵劇真是要經過長時間的練習才可練成的。這堂課令我獲益良多。
S2	／	／	以往我都認為，粵劇是沉悶的。現在才知道這門看似簡單其實複雜的藝術是需要花這麼多的時間準備和練習。	今次正好印證了「台上一分鐘，台下十年功」這句話。現在上了難忘、有趣的一課，也學會了學習的難易在乎學習的態度，真是難忘、寶貴的一課！
S3	／	／	我們發現其實粵劇是非常講究的，撇除那端莊得近乎苛刻的劇本，演員的一舉一動都別有意義。粵劇的手勢很難記得，所以可見演員下的功夫之深。	真是「台上一分鐘，台下十年功」，要做成一件事，必須有所付出，能夠堅持的人，值得我們欣賞。
S4	／	／	／	幸運的我們擁有接觸粵劇的機會，我們會學會珍惜，也會好好利用這次機會。
S5	／	／	／	這次的學習使我真正瞭解甚麼是「台上一分鐘，台下十年功」。
S6	／	／	因為每行文字都有它獨特的唱法，而且行行也不一樣，令我們難以掌握。	我們十分佩服那些專業的粵劇演員，他們唱得悅耳動聽，聽出耳油。
S7	／	／	經過最後一次的粵劇課程，我們對粵劇有了初步的認識和瞭解，對粵劇的看法亦轉變了。	我發覺原來粵劇不是我們想像中那麼沉悶，不是只適合老人家。

學生	知覺		判斷	
	感官	直覺	思考	感受
S8	／	／	另一高潮是試穿「水袖」的環節，這次難得的機會讓身穿「水袖」的我們更有粵劇韻味。而且讓我們的練習更像真正的表演了。	我們都已經從第一堂時對粵劇的看法完全改觀，不再認為是沉悶的玩意。

榮格的「心理類型」分析學生的「批判性思考能力」統計

學生	感官（知覺）	直覺（知覺）	思考（判斷）	感受（判斷）
S1	0	0	1	1
S2	0	0	1	1
S3	0	0	1	1
S4	0	0	0	1
S5	0	0	0	1
S6	0	0	1	1
S7	0	0	1	1
S8	0	0	1	1
次數	0	0	6	8

（六）榮格的「心理類型」分析學生的「解決問題能力」

解決問題能力指運用思考技能去解決難題。學習者會在綜合所有與問題有關的資料後，採取最合適的行動去解決問題。（節錄自〈中國語文課程及評估指引（小一至中三）第二章〉，教育局，2012）

學生	知覺		判斷	
	感官	直覺	思考	感受
S1	／	對於我們來說，是一件很困難的事。	／	／
S2	還記得當天導師要求我們維持一個動作三十秒，但不足十秒，我們就紛紛叫累，支撐不住了！	這次令我們留下最深刻印象的正正就是學做手這部分，對於平日粗魯非常的我們來說，要做出粵劇中優雅的動作確實不容易呢！	／	那刻我們才知道何謂「台上一分鐘，台下十年功。」不過，我們都認為雖然這次的學習經歷是辛苦的，但是對於我們來說，也是一個新的挑戰！

學生	知覺		判斷	
	感官	直覺	思考	感受
S3	／	／	通過老師的講解，我們方明白，原來要看懂一齣粵劇並不是如此困難，相反，有些劇目甚至反映日常生活。	其實年青一輩只要多花點耐心與時間去瞭解，要融入老一輩的文化娛樂並不真的如此困難。
S4	／	／	／	要配合對方的企位，又要顧及自己的出場，確保不會搶鏡或被搶鏡，還真不簡單！
S5	穿上「海青」，長長的「水袖」常把自己絆倒了，更令人頭痛的是「水袖」訓練中的「上袖」。「上袖」是落袖後把「水袖」自然地「蹬」得東歪西倒，左長右短。	看見老師能乾淨俐落地「上袖」，令我一再佩服粵劇演出的精湛。	就連敲鑼鼓這微小的細節，也大有學問。大家是不是覺得敲鑼鼓是一件容易至極的動作，依樣畫葫蘆不就成了嗎？你就大錯特錯了。敲鑼鼓要用手腕使力，要不然，那聲音就像個不夠中氣的老翁一樣，洩氣皮球似的。	如果說前兩堂還不知粵劇厲害，今次我可是大大的領教到了。
S6	「海青」是有「水袖」的，每當我們要把手伸出來時，「水袖」卻掉了下來，不合乎粵劇的規格。結果，我們不斷嘗試，但卻沒有成功。	／	／	穿這些戲服的感覺真的很特別。

榮格的「心理類型」分析學生的「解決問題能力」統計

學生	感官（知覺）	直覺（知覺）	思考（判斷）	感受（判斷）
S1	0	1	0	0
S2	1	1	0	1
S3	0	0	1	1

學生	感官（知覺）	直覺（知覺）	思考（判斷）	感受（判斷）
S4	0	0	0	1
S5	1	1	1	1
S6	1	0	0	1
次數	3	3	2	5

（七）榮格的「心理類型」分析學生的「自我管理能力」

自我管理能力對培養自尊自重的態度和達成目標是十分重要的。學習者培養自我評估的意識、能力和習慣，例如自我修訂文章、訂立自學計畫；估量自己的學習表現，自我監控，隨時調節，以期取得更佳的學習效果。（節錄自〈中國語文課程及評估指引（小一至中三）第二章〉，教育局，2012）

學生	知覺		判斷	
	感官	直覺	思考	感受
S1	這次我們學得比較多的是唱、做、唸、打中的做，其次是唱。我們學到了小生與花旦在動作上有甚麼分別。	原來粵劇連在一個人的動作上都創作得仔細無比，當小生要提氣，作出男子氣勢，要保持這個姿勢已經不容易了，可是當花旦更難，每一小步都要仔細、嚴謹，不能鬆懈半分。	／	／
S2	老師教我們要讀得清楚點和口形大一點，我們還幫它配樂呢！我們便重新溫習上兩課所教的做手，再把動作融入歌詞中。	我們叫配樂做「小開門」，名字非常有趣。終於，我們都成功地做出這一段了！	／	／

榮格的「心理類型」分析學生的「自我管理能力」統計

學生	感官（知覺）	直覺（知覺）	思考（判斷）	感受（判斷）
S1	1	1	0	0
S2	1	1	0	0
次數	2	2	0	0

（八）榮格的「心理類型」分析學生的「研習能力」

研習能力幫助提高學習效能。這種能力是學習習慣、能力和態度的基礎。學習者閱讀資料，準確掌握作者思路，瞭解言外之意，辨別事實與意見；因應不同目的和對象，確定表達體式，並能運用適當的策略，鋪陳資料，明確地表達自己的觀點。（節錄自〈中國語文課程及評估指引（小一至中三）第二章〉，教育局，2012）

學生	知覺		判斷		
	感官	直覺	思考	感受	
S1	看過服裝方面的介紹。	／	他們對於一隻動物的形態，其象徵意義，各種細節都可以從中看見中國人是花了多少心思。	不禁對中國人的手工和設計感到驚歎。	
S2	我們還動手動腳地耍起「雲手山膀」。	／	／	／	
S3		／	／	雖然粵劇比不上歌劇般高貴，比不上話劇般普遍，但它擁有中國五千年文化的沉澱。的確，京劇擁有更長遠的歷史，但粵劇在國際的舞台上佔有更輝煌的地位。	聽著老師對粵劇的介紹，心中一股敬佩之情油然而生。
S4	在唱方面，我們明白了粵劇唱腔的兩種，分別是「平喉」和「子喉」，以及四種特質：偷、收、抖、漏。	／	／	／	
S5	我們在做手方面，除了複習第一節課堂所學的你、我、他、來、去之外，還加學了「淚灑衣襟」、「比翼雙飛」……的動作。	／	／	／	

學生	知覺		判斷	
	感官	直覺	思考	感受
S6	在後二小時中，我們學習了做手的動作，例如：「比翼雙飛」、「無可奈何」、「愁緒滿懷」和「淚灑衣襟」。	把這些動作融入那六行文字中，我們卻不能同時兼顧唱和做。	／	／
S7	／	老師說這些是要經過長時間的練習才能成功的。粵劇並不是容易的事啊！	它看似很容易，只要把平時說話的聲音改為「子喉」和「平喉」便可以了。	事實並非如此，又要有音樂作配曲、戲服、場景、歌唱技巧等，真是複雜呢！

榮格的「心理類型」分析學生的「研習能力」統計

學生	感官（知覺）	直覺（知覺）	思考（判斷）	感受（判斷）
S1	1	0	1	1
S2	1	0	0	0
S3	0	0	1	1
S4	1	0	0	0
S5	1	0	0	0
S6	1	1	0	0
S7	0	1	1	1
次數	5	2	3	3

四、粵劇演出教習與跨學科課程的連繫

　　粵劇跨學科課程採用靈活、實用的教學內容，多元化的評估方式，打破了傳統以考試為主導的教學模式，改為重視刺激學生的思維發展，從而啟發學生的性格和特質，以及拓寬知識層面和國際視野，可說目標宏遠，理念正確。學生要取得好的學習成績，不能單靠死記硬背課本知識，必須學會靈活運用所學的知識和能力。評估學生的能力，也不再單憑一紙成績單上的考試名次，而要從多角度去考慮。這實有利於人格素質的培養，也使學生更明白自身的價值，

更迎合現今社會對人才的需求。

粵劇跨學科課程擴闊了學與教的空間，注重老師在課程設計、實行和評估各個部分的專業參與（黃顯華等，2003，頁33），從而提升教師的素質和表現，教師逐漸對課程新意念持開放態度、注意持續提升自我專業能力、願意與同工分享和合作發展教材、欣賞和吸收他人的教學設計等。同時，鼓勵教師重視學習過程，除自學提升教學素質外，也積極參與學生的活動，既可以從旁引導學生學習，也可以「身教」（黃政傑，1998，頁78、79）感化學生。教師的工作雖然繁重了，但專業能力卻相應提升。

根據教育局在2001年頒布的中國語文教育課程綱要，其中中國語文教育學習領域課程指引（小一至中三）（2012）說明，語文學習對促進其他學習領域的學習甚有幫助。通過語文學習和運用，不但能豐富知識，通過不同範疇的學習內容，更能改善人與人的關係、使學生對自然的觀察更敏銳、對世界各地的文化瞭解更深等。當語文知識更豐富，語文能力不斷增長，學生在其他學習領域也會有更佳的學習，在不同學習範疇所得到的知識和能力，也能大大發展個人的共通能力。

演出教習的部分是粵劇學習中不可或缺的一環。學生在分析劇本，瞭解故事內容後，有機會與粵劇演員對談、瞭解表演粵劇的竅門及演出劇目的觀賞重點，接著參觀後台，親眼看到舞台演出背後的準備，最後才在劇場內觀看粵劇演出，整個過程可謂圓滿至極。

在觀戲調查時，不少學生希望有機會嘗試演出一段粵劇，讓他們親身感受演出的樂趣，也明白其中的難度。有見及此，研究員在粵劇學習過程設計了演出教習的部分，讓參與粵劇課程的同學有機會學習舞台演出的基本重點，當然，學生只是初學者，他們掌握的演出技巧旨在於嘗試而非專業表演，所以在安排課程等，導師也只是點到即止，以學生的能力和趣味為主軸，設計適合他們能力的課堂練習，從基本功夫入手，讓他們瞭解一些舞台上基本動作。粵劇表演全是「虛擬」模式，例如「亮相」、「整冠」、「開門」、「落樓梯」等，這是都是學生新的體驗。除了做手之外，唱和唸也是練習的主體。

粵劇的唸白和唱腔往往是當中最難的部分。導師只要求學生參與及嘗試。學生瞭解粵劇唱功及唸白的難度後，每每感受到粵劇表演者過人的毅力和付出，對粵劇表演也多了一份尊重，對這種藝術不禁肅然起敬。針對學習的內

容，導師教導〈再世紅梅記〉其中〈折梅巧遇〉的選段。雖是短短幾分鐘的演出，但已花了導師和學生不少心思和時間排練。值得一提的是，在開始演出教習的時候，學生都覺得很有難度，非常富挑戰性，也極具趣味性。

完成演出教習後，學生們有機會將所學習的內容，包括唱、做、唸、打，在舞台上展示出來，學生們都有極大的滿足感及成功感。不論他們的演出如何，他們也會為自己付出過的努力和汗水而驕傲，同時也明白到粵劇演出的困難和局限，日後對粵劇演員及台前幕後人員多了一份崇拜和尊敬，對粵劇也自然產生一份尊重，將來會盡力把粵劇延續及傳承下去。

本研究的粵劇課程，透過粵劇劇本學習語文的基本知識，也能透過演出教習的唱、做、唸、打部分增強學生的學習興趣。一般的語文文本只可應付語文讀、寫、聽、說的能力，粵劇多元智能的元素卻能補足現有語文學習的不足，通過唱、做、唸、打等教學活動，讓學生更全面、立體地學習語文。通過校本的課程設計，以小組合作模式進行教學，學習成效更顯著。

粵劇在中國語文跨學科課程的教學目標清晰。短期著重發展學生的潛能和多元智能，以應付生活和社會的要求；長期以達致學生的發展及終身學習為目標，同時吸引學生關注和欣賞本土粵劇文化。劇本教學內容廣泛，兼顧知識、能力和情意等層面。教學法和評估多元化，著重實用並切合學生的興趣和能力，而且方法靈活多變，共融、協作、互動配合，是將「目標模式」、「過程模式」和「發現教學法」三項理論的精神兼容並蓄。經過多年的探索和發展，粵劇在中國語文跨學科學習，已成功地發展成極有價值的校本課程。

五、粵劇演出教習與多元智能的關係

「八種智能」與粵劇跨學科學習的關係

八種智能	能力範疇	智能特徵	粵劇的學習內容
語文智能 （Verbal- Linguistic Intelligence）	運用語言或文字來表達不同目的，例如辯論、說服、講故事、寫詩、寫作、教學等能力。	語文智能強勢者喜歡處理文字，而且擅長運用雙關語、明喻、隱喻等。他們通常喜歡閱讀，聆聽方面也很強。當他們可以聽說讀寫時，學習效果最好。	語文能力訓練 ▶ 聽、講、讀、寫 劇本分析 ▶ 文本角色與情節 詩詞藝術及押韻 ▶ 詩詞欣賞及修辭技巧 ▶ 口白唸白押韻
邏輯－數學智能 （Logical- Mathematical Intelligence）	本智能是科學與數學的基礎。	邏輯－數學智能強勢者十分理性，喜歡找出規律，瞭解其中因果之間的關係，擅於進行嚴謹控制的實驗，特別長於次序排列。他們常以問題或概念等方式思考，而且喜歡試驗新的想法。	▶ 數白欖
空間智能 （Spatial Intelligence）	牽涉創造、知覺及重建影像與圖案。	即使是很細微的視覺部分，空間智能強勢者也可以很敏銳的知覺到。他們擅於用圖表表現概念，同時長於以文字及印象換成圖像顯示。他們以圖像思考，而且對方向、地點的感覺很敏銳。	做、打 ▶ 粵劇基本表演程式 ▶ 虛擬性：走圓台、一桌兩椅 粵劇（非表演）藝術 ▶ 化妝、服裝與角色身分的關係 ▶ 舞台效果（佈景、燈光）設計與美學
音樂智能 （Musical Intelligence）	具有作曲調的能力，對音樂瞭解、欣賞及提出意見。	那些能夠準確地唱歌，跟得上節奏，分析音樂或創作音樂的人都擁有音樂智能。音樂智能強勢者對非語言的聲音及外界的噪音及旋律特別敏感。	唱、做、唸、打 ▶ 音樂與表演程式的關係 ▶ 唱詞唸白節奏 ▶ 表演程式與樂器（吹、彈、拉、打）的關係

八種智能	能力範疇	智能特徵	粵劇的學習內容
肢體－動覺智能（Bodily-Kinesthetic Intelligence）	與體能及個人巧妙運作自己的身體有關。	強勢者常容易操作機械或準確地完成動作。他們的觸覺尤其發達，十分投入體能挑戰。這類人透過操作、移動或演戲，學習效果最佳。	做、打 ▶ 表情、眼神與身段的運用 ▶ 體能訓練與基本功架（踢腿、旋腰等）
人際智能（Interpersonal Intelligence）	擁有這種智能能使個體成為一位社交活躍的人。	強勢者長於與他人合作，具有工作效率，也可以很敏感地觀察別人的情緒、態度及欲望的改變。這類人通常很友善、外向，他們通常知道怎樣判斷及認同別人，並作出正確的反應。他們通常是絕佳的隊員，透過群體學習，效果最好。	唱、做、唸、打 ▶ 粵劇排演與演出 ▶ 劇場後台的幕後支援與演出的互動關係 ▶ 戲棚文化的社區考察
內省智能（Intrapersonal Intelligence）	這是清楚個人感覺或情緒起伏的能力。	強勢者通常個人單獨工作，運用其本身的認知來引導自己。	▶ 粵劇排演與演出 ▶ 粵劇包含的中國文化與價值觀
自然觀察者智能（Naturalist Intelligence）	此項智能存在於能與自然界的植物、動物、地質或礦石、雲、星球和諧相處者中。	強勢者常在戶外活動，對生態規律及其特質感覺特別敏銳。他們長於依靠這些特質及規律，將大自然的生物及景物分門別類，同時也關懷、珍惜大自然，對大自然有深刻的認識。	▶ 粵劇對自然關係的象徵表演手法，例如：騎馬、過橋、撲蝶的虛擬程式的表達

（餘新，2010；霍華德·加德納，2008；哈維·席爾瓦，2003；林憲生，2003；王萬清，1999）

粵劇演出教習的學習經驗分析（第一節）

課節	教學重點	學習內容	個人經驗及感受	榮格四種「心理類型」分析			
				感官	直覺	思考	感受
第一節	認識粵劇行當。 基本功：我、你、他、走圓台、台步等。	第一組： 粵劇課程的第一堂我們學了「你」、「我」、「他」、「來」、「去」的手勢，看了不同的中國戲曲，由此知道戲曲有很多不同的類別。	第一組： 粵劇的手勢是十分講究的。例如，唱的時候走的步法，手的擺法都有特定的規則去跟從。想不到手只擺了一會已感到十分疲倦。	✓	✓		✓
		第二組： 認識了不同傳統粵劇的戲服，不論男女的服飾都有不同的意義。 我們學到簡單的做手，有「你」、「我」、「他」、「來」、「去」。	第二組： 但對我們來說，是一件很困難的事。	✓			✓
		第三組： 導師主要講解了粵劇的由來、功能及粵劇表演的四大元素：唱、做、唸、打中的「做」，即身體語言的演出，傳統叫做手。藝術家們從現實生活的各方面捕捉典型動作，提煉成優美的舞姿。	第三組： 這次令我們留下最深刻印象的正正就是學做手這部分，對於平日粗魯非常的我們來說，要做出粵劇中優雅的動作確實不容易呢！還記得當天導師要求我們維持一個動作三十秒，但不足十秒，我們就紛紛叫累，支撐不住了！那刻我們才知道何謂「台上一分鐘，台下十年功。」不過，我們都認為雖然這次的學習經歷是辛苦的，但是對於我們來說，也是一個新的挑戰！	✓			

課節	教學重點	學習內容	個人經驗及感受	榮格四種「心理類型」分析			
				感官	直覺	思考	感受
第一節		第四組： 我們是第一次接觸粵劇的知識。 介紹粵劇的歷史和起源等。 老師示範粵劇的唱腔的時候的確令我們大開眼界。 當他介紹演員的化妝和服飾的時候，真的令我們目不暇給。 演員的化妝和服飾是代表了演員的性格和工作，還能分辨角色是忠還是奸，真是特別！接著便是粵劇中四大元素中的「做」。 老師首先表演了小生的步法，然後才教我們花旦的步法。原來每個動作都包含了對白意思。	第四組： 在台下看到演員做動作看似很容易，但自己親身去做才發現原來每個步法、動作都十分難，要經過長時間的訓練才可做到。所謂「台上一分鐘，台下十年功。」粵劇真是要經過長時間的練習才可練成的。這堂課令我獲益良多。		✓	✓	✓
		第五組： 一節粵劇課，我們學到了⋯⋯ 粵劇的歷史及其演變過程。 中國戲曲的元素。 中國戲曲的種類。 不同服裝的特色： （其顏色，所用之圖案，背後的含義等） 做手⋯⋯例：你、我、他、來、去	第五組： 在上了這四小時的課以後，我們感覺到與粵劇這門藝術之間的隔膜又少了一點。				✓

課節	教學重點	學習內容	個人經驗及感受	榮格四種「心理類型」分析			
				感官	直覺	思考	感受
第一節			通過老師的講解，我們方明白，原來要看懂一齣粵劇並不是如此困難，相反，有些劇目甚至反映日常生活，其實年青一輩只要多花點耐心與時間去瞭解，要融入老一輩的文化娛樂並不真的如此困難。		✓	✓	
			另外，看過服裝方面的介紹，不禁對中國人的手工和設計感到驚歎。他們對於一隻動物的形態，其象徵意義，各種細節都可以從中看見中國人是花了多少心思。		✓	✓	
			最後，做手的部分無疑增加了我們各人對粵劇的興趣。因此，我們都很期待下堂課的來臨。		✓		
		第六組：我們也是上了課才認識到粵劇的歷史背景和緣起。	第六組：現在才知道這門看似簡單其實複雜的藝術是需要花這麼多的時間準備和練習。正好印證了「台上一分鐘，台下十年功」這句話。以往我都認為粵劇是沉悶的，但現在上了難忘、有趣的一課，也學會了學習的難易在乎學習的態度，真是難忘、寶貴的一課！			✓	✓

課節	教學重點	學習內容	個人經驗及感受	榮格四種「心理類型」分析			
				感官	直覺	思考	感受
第一節		第七組： 這是我們第一次參與粵劇課程。 我們還動手動腳地耍起「雲手山膀」。	第七組： 聽著洪老師對粵劇的介紹，心中一股敬佩之情油然而生，雖然粵劇比不上歌劇般高貴，比不上話劇般普遍，但它擁有中國五千年文化的沉澱。的確，京劇擁有更長遠的歷史，但粵劇在國際的舞台上佔有更輝煌的地位。		✓		✓
			我們發現其實粵劇是非常講究的，撇除那端莊得近乎苛刻的劇本，演員的一舉一動都別有意義。粵劇的手勢很難記得，所以可見演員下的功夫之深，真是「台上一分鐘，台下十年功」，要做成一件事，必須有所付出，能夠堅持的人，值得我們欣賞。	✓		✓	✓
			記得那次和大家一起看〈大唐胭脂〉，我抱著「且看無妨」的心態去欣賞，但現在的我卻會因此慚愧，演員努力的成果卻被我漠視了，他們值得世人的敬佩。		✓	✓	

課節	教學重點	學習內容	個人經驗及感受	榮格四種「心理類型」分析			
				感官	直覺	思考	感受
第一節			我知道，隨著歲月的流逝，那些曾經驚動世界的光輝，會漸漸被遺忘，而粵劇，或許會繼續承傳下去，又可能會退出世界的舞台。四課的粵劇課程，教曉我們許多道理，也許將來我們與粵劇再無連繫，但心底的一隅會記著這永遠的四堂課。		✓	✓	✓
			幸運的我們擁有接觸粵劇的機會，我們會學會珍惜，也會好好利用這次機會。			✓	✓

粵劇演出教習的學習經驗分析統計（小組）（第一節）

組別	榮格四種「心理類型」分析			
	感官	直覺	思考	感受
第一組	1	1	0	1
第二組	1	1	0	1
第三組	1	1	0	0
第四組	1	1	1	1
第五組	0	1	1	1
第六組	0	0	1	1
第七組	0	1	1	1

粵劇演出教習的學習經驗分析統計（個人）（第一節）

組別	榮格四種「心理類型」分析			
	感官	直覺	思考	感受
第一組成員	1	1	0	1
第二組成員	1	1	0	1
第三組成員	1	1	0	0
第四組成員	1	1	1	1
第五組成員1	0	0	0	1
第五組成員2	0	1	1	0
第五組成員3	0	1	1	1
第五組成員4	0	1	0	0
第六組成員1	0	0	1	1
第七組成員1	0	1	1	1
第七組成員2	1	1	1	1
第七組成員3	0	1	1	1
第七組成員4	0	1	1	1
第七組成員5	0	0	1	1
次數	5	11	9	11

粵劇演出教習的學習經驗分析（第二節）

課節	教學重點	學習內容	個人經驗及感受	榮格四種「心理類型」分析			
				感官	直覺	思考	感受
第二節	基本功：複習上堂基本功，及旋腰、翻身、車身、探海、亮相、整冠、開門、落樓梯。 唱科：嗌聲、唸白、唱〈折梅巧遇〉。	第一組： 第二次的粵劇學習，這次我們學得比較多的是唱、做、唸、打中的做，其次是唱。 我們學到了小生與花旦在動作上有甚麼分別，原來粵劇連在一個人的動作上都創作得仔細無比，當小生要提氣，作出男子氣勢，要保持這個姿勢已經不容易了，可是當花旦更難，每一小步都要仔細、嚴謹，不能鬆懈半分。 在唱的時候，那個場面是十分「搞笑」的，大家都不懂唱，然後就像唱流行曲一樣唱出來，真的十分有趣。從中，我們學到了「子喉」和「平喉」，兩種發聲都十分有難度呢！	第一組： 這次的學習使我真正瞭解甚麼是「台上一分鐘，台下十年功」。				✓
			我認為導師是十分有心的教導我們，大家在歡笑中學習，真是十分難得和愉快呢！			✓	✓

課節	教學重點	學習內容	個人經驗及感受	榮格四種「心理類型」分析			
				感官	直覺	思考	感受
第二節		第二組： 我們知道粵劇也包含了虛擬性、程式性和舞蹈性的元素。就如「開門」這個動作就包含不少繁複又細緻的生活化動作，又需要用扇子配合動作。接下來我們學習粵劇中「唱」的部分。以往看到演員招著喉嚨唱得尖銳，讓人覺得起雞皮疙瘩的歌聲，便覺得十分好笑。最後學了一些身段及應用在〈鳳閣恩仇未了情〉的詩白和小曲，例如「淚灑衣襟」和「愁緒滿懷」。	第二組： 我在這一刻真正明白粵劇是一個十分艱難的東西，我想這個動作可以讓我練習上起碼一個星期。我也知道粵劇演員是花了很多時間和毅力才能出演一齣粵劇，我會尊重及欣賞他們。			✓	✓
			現在我認為要唱得好是很困難的，我在練習時候，拖尾音經常亂「啊」一通，因為旋律十分難記。又要運用唱、偷、收、抖和漏的技巧，還要表達到歌中的感情，真不是一件易事。	✓	✓		✓
			我們左右手不協調；手腦不協調；手口不協調，從而知道它的難度。	✓			
		第三組： 於這一課，我們學到唱曲與唸白。我們也學了不同的做手，去配合歌詞與唸白。而老師也教了小生的做手和步法。我們還嘗試了花旦和小生的對戲。今次的課堂我們學到唱曲、唸白和更多的做手，很快便可以把這些元素加起來，再變成一幕戲曲。	第三組： 我才發現原來唱曲也很需要技巧，音韻的變化很多，很難捉摸，但也很有趣。我們唱的那一段歌詞有詩意，很優美。		✓	✓	✓

課節	教學重點	學習內容	個人經驗及感受	榮格四種「心理類型」分析			
				感官	直覺	思考	感受
第二節			原來小生的做手，看似比花旦的簡單，還是需要花不少的功夫的。			✓	✓
			要配合對方的企位，又要顧及自己的出場，確保不會搶鏡或被搶鏡，還真不簡單！			✓	✓
		第四組： 我在這次的粵劇課中學到了粵劇的動作由虛擬性、程式性和舞蹈性組成。當中都要加上不少想像力才會知道動作中所表達的故事，實在是十分有趣。 導師教了我們小生的做手，讓我們選擇小生或花旦，再以一生一旦的組合練習。導師表示下一節課將會讓我們穿上有「水袖」的戲服練習，我對此感到十分期待。	／				

課節	教學重點	學習內容	個人經驗及感受	榮格四種「心理類型」分析			
				感官	直覺	思考	感受
第二節		第五組： 粵劇的三大特性，分別是虛擬性、程式性和舞蹈性。 而在今次的課堂當中，老師就示範了開門以及行獨木橋的虛擬性的動作給我們看，令我們對粵劇的知識增加了不少。 在唱方面，我們明白了粵劇唱腔的兩種，分別是「平喉」和「子喉」，以及四種特質：偷、收、抖、漏。 我們在做手方面，除了複習第一節課堂所學的你、我、他、來、去之外，還加學了「淚灑衣襟」、「比翼雙飛」……的動作。	第五組： 我認為在這三大特性當中，虛擬性是最吸引我的一環，因為粵劇，換而言之即是一齣戲劇，一齣戲劇就需要有故事，而故事的表達則需要有虛擬性的動作。		✓	✓	✓
			我們今天在粵劇四大元素中的唱及做上的技巧提升了，希望可在其後的課堂中對粵劇有更深一層認識，更進一步的瞭解。		✓	✓	✓
		第六組： 這次的課堂學習了很多做手和唱粵曲的技巧。	第六組： 原來真的有很多規矩及功夫要下。		✓		
			一開始教的動作是最基本的，我們都勉強學到，但其後的學真是少看一分鐘都不行！其實只有九小時便要學好唱、做、唸，絕對是不可能的，但學了最基本的便很滿足了。		✓	✓	

課節	教學重點	學習內容	個人經驗及感受	榮格四種「心理類型」分析			
				感官	直覺	思考	感受
第二節		第七組： 在這四小時中，導師主要教導我們粵劇「唱、唸、做、打」中的唱曲、唸白和做手。在短短三小時中，我們獲益良多。在前二小時中，我們學習了兩行唸白和四行唱曲，雖然只是六行文字，我們卻唱得一塌糊塗。在後二小時中，我們學習了做手的動作，例如：「比翼雙飛」、「無可奈何」、「愁緒滿懷」和「淚灑衣襟」。然後把這些動作融入那六行文字中，可是我們卻不能同時兼顧唱和做。	第七組： 因為每行文字都有它獨特的唱法，而且行行也不一樣，令我們難以掌握。所以我們十分佩服那些專業的粵劇演員，他們唱得悅耳動聽，聽出耳油。		✓		✓
			粵劇真不簡單啊！				✓

粵劇演出教習的學習經驗分析統計（小組）（第二節）

組別	榮格四種「心理類型」分析			
	感官	直覺	思考	感受
第一組	0	0	1	1
第二組	1	1	1	1
第三組	0	1	1	1
第五組	0	1	1	1
第六組	0	1	1	1
第七組	0	1	1	1

粵劇演出教習的學習經驗分析統計（個人）（第二節）

組別	榮格四種「心理類型」分析			
	感官	直覺	思考	感受
第一組成員1	0	0	0	1
第一組成員2	0	0	1	1
第二組成員1	0	0	1	1
第二組成員2	1	1	0	1
第二組成員3	1	1	0	0
第三組成員1	0	1	1	1
第三組成員2	0	0	1	1
第三組成員3	0	0	1	1
第五組成員1	0	1	1	1
第五組成員2	0	1	1	1
第六組成員1	0	1	1	0
第六組成員2	0	1	1	1
第七組成員1	0	1	1	1
第七組成員2	0	0	0	1
次數	2	8	10	12

粵劇演出教習的學習經驗分析（第三節）

課節	教學重點	學習內容	個人經驗及感受	榮格四種「心理類型」分析			
				感官	直覺	思考	感受
第三節	基本功：複習上堂基本功。水袖及做手。集中腰腿、雲手及台步。 讀劇本〈折梅巧遇〉、觀賞演出錄像〈折梅巧遇〉、選擇演出劇目。	第一組： 這課綜合了音樂、動作和唱曲的。	第一組： 原來少上一課真的很吃虧，例如動作，要做得美實在很難，而我們卻有些人完全記不得怎樣做動作，真是不可或缺的一課。總括而言，這次的體驗是很充實的，幾乎沒有機會停下來，歇一歇，要吸收得快，再實踐，的確，在短時間內，是很困難的。所以，真的衷心希望下年度的同學有更長的上課時間，用以加強同學的基礎。我們認為動作需要特別長的時間來緊記，希望下次再有上粵劇課堂的機會。	✓	✓		✓

課節	教學重點	學習內容	個人經驗及感受	榮格四種「心理類型」分析			
				感官	直覺	思考	感受
第三節	基本功：複習上堂基本功。水袖及做手。集中腰腿、雲手及台步。讀劇本〈折梅巧遇〉、觀賞演出錄像〈折梅巧遇〉、選擇演出劇目。	第二組：這節課裡，老師簡單介紹了歷史悠久的工尺譜，工尺譜是一種記譜的方式，而且亦有3種記譜方式，分別是7字句、8字句和10字句。此外，我更知道了甚麼是唱做，唱做是由演員＋音樂＋鑼鼓而組成的，洪老師更讓我們聽到了一些在粵劇裡經常聽到的音樂——牌子，例如關於結婚的，在戰役中撤退的牌子也有。我們更嘗試到一些樂器，分別是大小木魚、鈸等。最後，我們更穿著了粵劇的「水袖」衣服。	第二組：經過最後一次的粵劇課程，我們對粵劇有了初步的認識和瞭解，對粵劇的看法亦轉變了，發覺原來粵劇不是我們想像中那麼沉悶，不是只適合老人家。			✓	✓
			我發現原來能真正敲打樂器的人須練習起碼十年才能在台上表演，可說是「台上三分鐘，台下十年功」啊！			✓	✓
			這是我們四人第一次穿起這件衣服，感覺挺不錯，但我覺得「水袖」有點麻煩，因為十分闊，很難處理，特別是一邊穿起這件衣服，一邊唱配合做手及走位，真的有點混亂，不過也覺得很有趣，很有新意！	✓	✓	✓	✓
		第三組：最後的粵劇課堂裡，我們終於接觸到構成一套粵劇的重要元素之一的中國樂器包括：木魚、鑼。	第三組：這些不常見的樂器竟然跟粵劇的節奏、氣氛配合得多麼完美，令我感到很意外。而且我們更有機會親自敲打樂器，感覺十分新鮮亦富有趣味性。	✓			✓

課節	教學重點	學習內容	個人經驗及感受	榮格四種「心理類型」分析			
				感官	直覺	思考	感受
第三節			我們都已經從第一堂時對粵劇的看法完全改觀，不再認為是沉悶的玩意。另一高潮是試穿「水袖」的環節，這次難得機會讓身穿「水袖」的我們更有粵劇韻味。而且讓我們的練習更像真正的表演了。			✓	✓
		第四組：這次，我們把學過的全都融會貫通，還穿上「海青」，配合木魚鑼鼓等等的樂器。	第四組：如果說前兩堂還不知粵劇厲害，今次我可是大大的領教到了。穿上「海青」，長長的「水袖」常把自己絆倒了，更令人頭痛的是「水袖」訓練中的「上袖」。「上袖」是落袖後把「水袖」自然地「蹬」得東歪西倒，左長右短。看見老師能乾淨俐落地「上袖」，令我一再佩服粵劇演出的精湛。就連敲鑼鼓這微小的細節，也大有學問。大家是不是覺得敲鑼鼓是一件容易至極的動作，依樣畫葫蘆不就成了嗎？你就大錯特錯了。敲鑼鼓要用手腕使力，要不然，那聲音就像個不夠中氣的老翁一樣，洩氣皮球似的。	✓		✓	

課節	教學重點	學習內容	個人經驗及感受	榮格四種「心理類型」分析			
				感官	直覺	思考	感受
第三節			在這節課中，最令我感興趣是穿上「海青」一邊唱一邊做，這段小曲便完整地被我們做出來了。其實開始前大家都不太喜歡粵劇，但學起來卻一點抱怨聲也沒有，經常在課外時間練習，還教其他同學一起做。上課時也滿載著歡笑聲，望著在空中飄舞的「水袖」，希望粵劇能被人千世萬載地流傳下去！	✓		✓	✓
		第五組：老師教我們要讀得清楚點和口形大一點，我們還幫它配樂呢！我們叫配樂做「小開門」，名字非常有趣。然後，我們便重新溫習上兩課所教的做手，再把動作融入歌詞中，終於，我們都成功地做出這一段了！這節課令我們最期待的時候就是穿「水袖」！老師先教我們一些基本功：落袖、上袖、翻袖、覆袖和彈袖，由於大家是第一次試，所以顯得有些手忙腳亂！可是大家都很開心。	第五組：這一次的課堂是最後一堂，大家其實都非常不捨，所以都特別努力地聽書和做動作。				✓
			我們分了兩人一組以後，我們就按照老師教我們的東西完全做出來。雖然沒有老師那麼好，可是也不差，老師也挺滿意的！	✓			

課節	教學重點	學習內容	個人經驗及感受	榮格四種「心理類型」分析			
				感官	直覺	思考	感受
第三節		第六組： 在今次的粵劇課中，導師介紹了不同的中國樂器，如嗩吶、鑼、鈸等等，用這些樂器做成粵劇的配曲。 另外，還是第一次嘗試穿戲服「海青」。穿這些戲服的感覺真的很特別。「海青」是有「水袖」的，每當我們要把手伸出來時，「水袖」卻掉了下來，不合乎粵劇的規格。結果，我們不斷嘗試，但卻沒有成功。	第六組： 通過這些配曲，我們更瞭解當時的場景及氣氛。	✓			
			老師說這些是要經過長時間的練習才能成功的。粵劇並不是容易的事啊！它看似很容易，只要把平時說話的聲音改為「子喉」和「平喉」便可以了。但事實並非如此，又要有音樂作配曲、戲服、場景、歌唱技巧等，真是複雜呢！	✓		✓	
		第七組： 今次這一課我們學習了如何用水袖表達不同的情景和動作。我們更學會不同的牌子。 我們用不同的中國樂器來伴奏，例如木魚和鑼等，同學們都投入於小生和花旦的角色，演出曲目的情景，大家都十分積極參與。	第七組： 這是我們第一次穿著水袖，感覺十分有趣，這個機會十分難得，我們日後未必有機會再嘗試，所以很珍惜這次機會。	✓		✓	✓
			這節課讓我學懂了不少中國粵劇的知識，我發現原來粵劇有著十分深奧的學問，實習做手及唱後才知道原來一點都不簡單，但也十分有趣。			✓	✓
			以後如果有機會也能繼續參加此類型活動，認識更多我國的傳統文化，並傳揚開去。				✓

粵劇演出教習的學習經驗分析統計（小組）（第三節）

組別	榮格四種「心理類型」分析			
	感官	直覺	思考	感受
第一組	1	1	1	1
第二組	1	1	1	1
第三組	1	0	1	1
第四組	1	0	1	1
第五組	1	0	0	1
第六組	1	0	1	1
第七組	1	0	1	1

粵劇演出教習的學習經驗分析統計（個人）（第三節）

組別	榮格四種「心理類型」分析			
	感官	直覺	思考	感受
第一組成員1	1	1	1	1
第二組成員1	0	0	1	1
第二組成員2	0	0	1	1
第二組成員3	1	1	1	1
第三組成員1	1	0	0	1
第三組成員2	0	0	1	1
第四組成員1	1	0	1	1
第四組成員2	1	0	1	1
第五組成員1	0	0	0	1
第五組成員2	1	0	0	0
第六組成員1	1	0	0	0
第六組成員2	1	0	1	1
第七組成員1	1	0	1	1
第七組成員2	0	0	1	1
第七組成員3	0	0	0	1
次數	9	2	10	13

從以上的學生學習經驗摘錄，可得知榮格的四種「心理類型」分析，「感官」、「直覺」、「思考」、「感受」是互有關聯、互為影響的。在第一節的學生摘錄中，多出現「感官」及「直覺」兩種心理類型。第二節除了「感官」和「直覺」外，逐漸出現「思考」和「感受」類型。到了第三節則主要出現「思考」和「感受」。

第一節的第一組、第二組、第三組的同學，都是從感官開始，使用具體的感官功能，以身體動作瞭解粵劇教習的內涵，如第一組「粵劇課程的第一堂我們學了「你」、「我」、「他」、「來」、「去」的手勢，看了不同的中國戲曲，由此知道戲曲有很多不同的類別。」、第二組「認識了不同傳統粵劇的戲服，不論男女的服飾都有不同的意義。我們學到簡單的做手，有「你」、「我」、「他」、「來」、「去」。」、第三組「導師主要講解了粵劇的由來、功能及粵劇表演的四大元素：唱、做、唸、打中的「做」，即身體語言的演出。傳統叫做手。藝術家們從現實生活的各方面捕捉典型動作，提煉成優美的舞姿。」。當學生們瞭解並親自體驗「唱」、「做」、「唸」、「打」的內涵後，他們會將其轉化成一種較抽象的功能「直覺」，自己猜測及啟發，找出事實與細節背後的規律，從而瞭解事物本質，得出宏觀的概念。正如第一組在「感官」的過程後，得出新的概念「粵劇的手勢是十分講究的。例如，唱的時候走的步法，手的擺法都有特定的規則去跟從。想不到手只擺了一會已感到十分疲倦。」、第二組「對我們來說，是一件很困難的事。」、第三組「這次令我們留下最深刻印象的正正就是學做手這部分，對於平日粗魯非常的我們來說，要做出粵劇中優雅的動作確實不容易呢！還記得當天導師要求我們維持一個動作三十秒，但不足十秒，我們就紛紛叫累，支撐不住了！那刻我們才知道何謂「台上一分鐘，台下十年功。」不過，我們都認為雖然這次的學習經歷是辛苦的，但是對於我們來說，也是一個新的挑戰！」。

其中第四組及第七組在第一節的學習後更加從「感官」、「直覺」進一步出現「思考」和「感受」。第四組同學表示「在台下看到演員做動作看似很容易」，這是「直覺」的觀察，「但自己親身去做才發現原來每個步法、動作都十分難」。同學親身通過「感官」體驗後，「思考」出「要經過長期時間訓練才可做到。」最後帶出「感受」「台上一分鐘，台下十年功。」，「這堂課令我獲益良多。」可見同學的心理思考是循序漸進的，通過實際的體驗，從「感官」、「直覺」開展，後發展出「思考」及「感受」。第七組的同學也是從感官開始「演員的一舉一動都別有意義。」然後直覺告訴他們「我們發現其實粵劇是非常講究的。」同

學進一步「思考」「粵劇的手勢很難記得，所以可見演員下的功夫之深。」最後總結出「感受」如「台上一分鐘，台下十年功，要做成一件事，必須有所付出、能夠堅持的心，值得我們欣賞。」

第二節的演出教習後，同學有了第一節的學習經驗，有些同學直接略過「感官」甚至「直覺」，而直接寫出「思考」及「感受」。如第一組「我認為導師是十分有心的教導我們，大家在歡笑中學習，真是十分難得和愉快呢！」、第二組「我在這一刻真正明白粵劇是一個十分艱難的東西，我想這個動作可以讓我練習上起碼一個星期。我也知道了粵劇演員是花了很多時間和毅力才能出演一齣粵劇，我會尊重及欣賞他們。」、第三組「要配合對方的企位，又要顧及自己的出場，確保不會搶鏡或被搶鏡，還真不簡單！」都是直接得出「思考」和「感受」。

第三節的演出教習後，明顯地除了「感官」、「直覺」外，大部分同學都集中表達「思考」和「感受」，經過十二小時的粵劇教習後，同學將「唱」、「做」、「唸」、「打」的內容吸收了，慢慢從「知覺」深化為「判斷」，最後經過同學的「思考」得出「感受」，而且「感受」甚為深刻。第一組「這次的體驗是很充實的，幾乎沒有機會停下來，歇一歇，要吸收得快，再實踐，的確，在短時間內，是很困難的。所以，真的衷心希望下年度的同學有更長的上課時間，用以加強同學的基礎。我們認為動作需要特別長的時間來緊記，希望下次再有上粵劇課堂的機會。」、第二組「我們對粵劇有了初步的認識和瞭解，對粵劇的看法亦轉變了，發覺原來粵劇不是我們想像中那麼沉悶，不是只適合老人家。」、第三組「而且我們更有機會親自敲打樂器，感覺十分新鮮亦富有趣味性。」、第四組「看見老師能乾淨俐落地「上袖」，令我一再佩服粵劇演出的精湛。」、「其實開始前大家都不太喜歡粵劇，但學起來卻一點抱怨聲也沒有，經常在課外時間練習，還教其他同學一起做。上課時也滿載著歡笑聲，望著在空中飄舞的「水袖」，希望粵劇能被人千世萬載地流傳下去！」、第五組「這一次的課堂是最後一堂，大家其實都非常不捨，所以都特別努力地聽書和做動作。」、第六組「老師說這些是要經過長時間的練習才能成功的。粵劇並不是容易的事啊！」、第七組「這是我們第一次穿著水袖，感覺十分有趣，這個機會十分難得，我們日後未必有機會再嘗試，所以很珍惜這次機會。」、「以後如果有機會也能繼續參加此類型活動，認識更多我國的傳統文化，並傳揚開去。」可見同學經過三節的粵劇教習，已經將「知覺」慢慢深化為「判斷」，最後總結出發人深省的感受。

粵劇演出教習的感受及反思分析（第一節）

課節	學習內容	感受及反思	榮格四種「心理類型」分析			
			感官	直覺	思考	感受
第一節	**第一組：** 第一堂我們學了「你」、「我」、「他」、「來」、「去」的手勢，亦看了不同的中國戲曲。	原來粵劇的手勢是十分講究的。例如，唱的時候走的步法，手的擺法都有特定的規則去跟從。想不到手只擺了一會已感到十分疲倦。	✓	✓		
	第二組： 認識了不同傳統粵劇的戲服，不論男女的服飾都有不同的意義。除此之外，我們學到簡單的做手，有「你」、「我」、「他」、「來」、「去」。	但對我們來說，是一件很困難的事。		✓		
		藝術家們從現實生活的各方面捕捉典型動作，提煉成優美的舞姿。		✓		
	第三組： 導師主要講解了粵劇的由來、功能及粵劇表演的四大元素：唱、做、唸、打中的「做」，即身體語言的演出。傳統叫做手。 **第四組：** 老師首先介紹粵劇的歷史和起源等。 老師示範粵劇的唱腔的時候。 當他介紹演員的化妝和服飾的時候。 老師首先表演了小生的步法，然後才教我們花旦的步法。	這次令我們留下最深刻印象的正正就是學做手這部分，對於平日粗魯非常的我們來說，要做出粵劇中優雅的動作確實不容易呢！還記得當天導師要求我們維持一個動作三十秒，但不足十秒，我們就紛紛叫累，支撐不住了！那刻我們才知道何謂「台上一分鐘，台下十年功。」不過，我們都認為雖然這次的學習經歷是辛苦的，但是對於我們來說，也是一個新的挑戰！	✓		✓	✓
		但那天上課的情境我仍然記憶猶新。		✓		
		這令我們對此感到有少許沉悶。		✓		
	第五組： 我們學到了…… ▸ 粵劇的歷史及其演變過程 ▸ 中國戲曲的元素 ▸ 中國戲曲的種類	真的令我們目不暇給。原來演員的化妝和服飾是代表了演員的性格和工作，還能分辨角色是忠還是奸，真是特別！	✓	✓		

課節	學習內容	感受及反思	榮格四種「心理類型」分析			
			感官	直覺	思考	感受
第一節	▶不同服裝的特色（其顏色，所用之圖案，背後的含義等） ▶做手……例：你、我、他、來、去 第六組： 我們對粵劇的認識都增加了。我們也是上了課才認識到粵劇的歷史背景和源起，更遑論扮演。 第七組： 除了粵劇的知識，我們還動手動腳地耍起「雲手山膀」。	原來每個動作都包含了對白意思。而在台下看到演員做動作看似很容易，但自己親身去做才發現原來每個步法、動作都十分難，要經過長期間的訓練才可做到。所謂「台上一分鐘，台下十年功。」粵劇真是要經過長時間的練習才可練成的。這堂課令我獲益良多。	✓	✓	✓	✓
		我們感覺到與粵劇這門藝術之間的隔膜又少了一點。				✓
		我們方明白，原來要看懂一齣粵劇並不是如此困難，相反，有些劇目甚至反映日常生活，其實年青一輩只要多花點耐心與時間去瞭解，要融入老一輩的文化娛樂並不真的如此困難。			✓	✓
		看過服裝方面的介紹，不禁對中國人的手工和設計感到驚歎。				✓
		他們對於一隻動物的形態，其象徵意義，各種細節都可以從中看見中國人是花了多少心思。			✓	
		做手的部分無疑增加了我們各人對粵劇的興趣。因此，我們都很期待下堂課的來臨（也會努力學習！）。	✓			

課節	學習內容	感受及反思	榮格四種「心理類型」分析			
			感官	直覺	思考	感受
第一節		現在才知道這門看似簡單其實複雜的藝術是需要花這麼多的時間準備和練習。正好印證了「台上一分鐘，台下十年功」這句話。以往我都認為，粵劇是沉悶的，但現在上了難忘、有趣的一課，也學會了學習的難易在乎學習的態度，真是難忘、寶貴的一課！			✓	
		這本是我們第一次參與粵劇課程，聽著洪老師對粵劇的介紹，心中一股敬佩之情油然而生，雖然粵劇比不上歌劇般高貴，比不上話劇般普遍，但它擁有中國五千年文化的沉澱。的確，京劇擁有更長遠的歷史，但粵劇在國際的舞台上佔有更輝煌的地位。			✓	
		我們發現其實粵劇是非常講究的，撇除那端莊得近乎苛刻的劇本，演員的一舉一動都別有意義。粵劇的手勢很難記得，所以可見演員下的功夫之深，真是「台上一分鐘，台下十年功」，要做成一件事，必須有所付出，能夠堅持的人，值得我們欣賞。			✓	✓
		記得那次和大家一起看〈大唐胭脂〉，我抱著「且看無妨」的心態去欣賞，但現在的我卻會因此慚愧，演員努力的成果卻被我漠視了，他們值得世人的敬佩。			✓	✓

課節	學習內容	感受及反思	榮格四種「心理類型」分析			
			感官	直覺	思考	感受
第一節		我知道，隨著歲月的流逝，那些曾經驚動世界的光輝，會漸漸被遺忘，而粵劇，或許會繼續承傳下去，又可能會退出世界的舞台。四課的粵劇課程，教曉我們許多道理，也許將來我們與粵劇再無連繫，但心底的一定會記著這永遠的四堂課。			✓	✓
		幸運的我們擁有接觸粵劇的機會，我們會學會珍惜，也會好好利用這次機會。				

粵劇演出教習的感受及反思分析統計（第一節）

組別	榮格四種「心理類型」分析			
	感官	直覺	思考	感受
成員1	1	1	0	0
成員2	0	1	0	0
成員3	0	1	0	0
成員4	1	1	1	1
成員5	0	1	0	0
成員6	0	1	0	0
成員7	1	1	0	0
成員8	1	1	1	1
成員9	0	0	0	1
成員10	0	0	1	1
成員11	0	0	0	1
成員12	0	0	1	0
成員13	1	1	0	0
成員14	0	0	1	1
成員15	0	0	1	1
成員16	0	0	1	1

組別	榮格四種「心理類型」分析			
	感官	直覺	思考	感受
成員17	0	0	1	1
成員18	0	0	1	1
成員19	0	0	0	1
次數	5	9	9	11

粵劇演出教習的感受及反思分析（第二節）

課節	學習內容	感受及反思	榮格四種「心理類型」分析			
			感官	直覺	思考	感受
第二節	第一組： 粵劇課中學到了粵劇的動作由虛擬性、程式性和舞蹈性組成。 導師教了我們小生的做手，讓我們選擇小生或花旦，再以一生一旦的組合練習。	當中都要加上不少想像力才會知道動作中所表達的故事，實在是十分有趣。		✓	✓	
		導師表示下一節課將會讓我們穿上有「水袖」的戲服練習，我對此感到十分期待。	✓	✓		
	第二組： 我們學到唱曲與唸白。 我們也學了不同的做手，去配合歌詞與唸白。 老師也教了小生的做手和步法。 我們還嘗試了花旦和小生的對戲。 今次的課堂我們學到唱曲、唸白和更多的做手。	原來唱曲也很需要技巧，音韻的變化很多，很難捉摸，但也很有趣。我們唱的那一段歌詞有詩意，很優美。	✓			✓
		原來小生的做手，看似比花旦的簡單，還是需要花不少的功夫的。	✓		✓	
		要配合對方的企位，又要顧及自己的出場，確保不會搶鏡或被搶鏡，還真不簡單！	✓			✓
	第三組： 導師主要教導我們粵劇「唱、唸、做、打」中的唱曲、唸白和做手。 我們學習了兩行唸白和四行唱曲，雖然只是六行文字，我們卻唱得一塌糊塗，因為每行文字都有它獨特的唱法，而且行行也不一樣，令我們難以掌握。 我們學習了做手的動作，例如：「比翼雙飛」、「無可奈何」、「愁緒滿懷」和「淚灑衣襟」。然後把這些動作融入那六行文字中。	很快便可以把這些元素加起來，再變成一幕戲曲。		✓		
		在短短三小時中，我們獲益良多。				✓
		所以我們十分佩服那些專業的粵劇演員，他們唱得悅耳動聽，聽出耳油。				✓
		可是我們卻不能同時兼顧唱和做。		✓		
		所以，粵劇真不簡單啊！！！				✓

課節	學習內容	感受及反思	榮格四種「心理類型」分析			
			感官	直覺	思考	感受
第二節	**第四組：** 這次我們學得比較多的是唱、做、唸、打中的做，其次是唱。我們學到了小生與花旦在動作上有甚麼分別。 我們學到了「子喉」和「平喉」。	原來粵劇連在一個人的動作上都創作得仔細無比，當小生要提氣，作出男子氣勢，要保持這個姿勢已經不容易了，可是當花旦更難，每一小步都要仔細、嚴謹，不能鬆懈半分，這次的學習使我真正瞭解甚麼是「台上一分鐘，台下十年功」。			✓	✓
	第五組： 比起第一課的粗略介紹，我們又多學不少東西。我們知道粵劇也包含了虛擬性、程式性和舞蹈性的元素。就如「開門」這個動作就包含不少繁複又細緻的生活化動作，又需要用扇子配合動作。 接下來我們學習粵劇中「唱」的部分。 最後學了一些身段及應用在〈鳳閣恩仇未了情〉的詩白和小曲，例如「淚灑衣襟」和「愁緒滿懷」。	在唱出〈鳳閣恩仇未了情〉的時候，那個場面是十分「搞笑」的，大家都不懂唱，然後就像唱流行曲一樣唱出來，真的十分有趣。	✓	✓		
		兩種發聲都十分有難度呢！		✓		
		我認為導師是十分有心的教導我們，大家在歡笑中學習，真是十分難得和愉快呢！				
	第六組： 這次的課堂學習了很多做手和唱粵曲的技巧。	我在這一刻真正明白粵劇是一個十分艱難的東西，我想這個動作可以讓我練習上起碼一個星期。我也知道了粵劇演員是花了很多時間和毅力才能出演一齣粵劇，我會尊重及欣賞他們。			✓	
	第七組： 粵劇的三大特性，分別是虛擬性、程式性和舞蹈性。 老師就示範了開門以及行獨木橋的虛擬性的動作給我們看。 我們在唱方面，學了一小部分的〈鳳閣恩仇未了情〉，我們明白了粵劇唱腔的兩種，分別是「平喉」和「子喉」，以及四種特質：偷、收、抖、漏。聽著、唱著：「一葉輕舟去，人隔萬重山……」。	以往看到演員招著喉嚨唱得尖銳，讓人覺得起雞皮疙瘩的歌聲，便覺得十分好笑。但是現在我認為要唱得好是很困難的，我在練習時候，拖尾音經常亂「啊」一通，因為旋律十分難記。又要運用唱、偷、收、抖和漏的技巧，還要表達到歌中的感情，真不是一件易事。	✓		✓	

課節	學習內容	感受及反思	榮格四種「心理類型」分析			
			感官	直覺	思考	感受
第二節	我們在做手方面，除了複習第一節課堂所學的你、我、他、來、去之外，還加學了「淚灑衣襟」、「比翼雙飛」……的動作	我們左右手不協調；手腦不協調；手口不協調，從而知道它的難度。	✓			
		我們都獲益良多。				✓
		原來真的有很多規矩及功夫要下。				✓
		記得一開始教的動作是最基本的，我們都勉強學到，但其後的學真是少看一分鐘都不行！其實只有九小時便要學好唱、做、唸，絕對是不可能的，但學了最基本的便很滿足了，希望能在下一課有機會學習更多的東西。	✓			✓
		粵劇這項藝術源遠流長，並非一時三刻可以把它完全掌握。		✓		
		我認為在這三大特性當中，虛擬性是最吸引我的一環，因為粵劇，換而言之即是一齣戲劇，一齣戲劇就需要有故事，而故事的表達則需要有虛擬性的動作。			✓	
		令我們對粵劇的知識增加了不少。				✓
		真是有趣！				✓
		令課堂生動了起來。				✓
		我們今天在粵劇四大元素中的唱及做上的技巧提升了，希望可在其後的課堂中對粵劇有更深一層認識，更進一步的瞭解。				✓

粵劇演出教習的感受及反思分析統計（第二節）

組別	榮格四種「心理類型」分析			
	感官	直覺	思考	感受
成員1	0	1	1	0
成員2	1	1	0	0
成員3	1	0	0	1
成員4	1	0	1	0
成員5	1	0	0	1
成員6	0	1	0	0
成員7	0	0	0	1
成員8	0	0	0	1
成員9	0	1	0	0
成員10	0	0	0	1
成員11	0	0	1	1
成員12	1	1	0	0
成員13	0	1	0	0
成員14	0	0	0	1
成員15	0	0	1	1
成員16	1	0	1	1
成員17	1	0	1	0
成員18	0	0	0	1
成員19	0	0	0	1
成員20	1	0	0	1
成員21	0	1	0	0
成員22	0	1	1	0
成員23	0	0	0	1
成員24	0	0	0	1
成員25	0	0	0	1
成員26	0	0	0	1
次數	8	8	7	16

粵劇演出教習的感受及反思分析（第三節）

課節	學習內容	感受及反思	榮格四種「心理類型」分析			
			感官	直覺	思考	感受
第三節	第一組： 我們終於接觸到構成一套粵劇的重要元素之一的中國樂器包括：木魚、鑼。 另一高潮是試穿「水袖」的環節。 第二組： 我們學習了如何用水袖表達不同的情景和動作。 我們更學會不同的牌子，以及實習唱了〈鳳閣恩仇未了情〉。我們用不同的中國樂器來伴奏，例如木魚和鑼等，同學們都投入於小生和花旦的角色，演出曲目的情景，大家都十分積極參與。 第三組： 我們首先唱了〈鳳閣恩仇未了情〉，老師教我們要讀得清楚點和口形大一點，我們還幫它配樂呢！我們便重新溫習上兩課所教的做手，再把動作融入歌詞中，終於，我們都成功地做出這一段了！ 老師先教我們一些基本功：落袖、上袖、翻袖、覆袖和彈袖。 我們分了兩人一組以後，我們就按照老師教我們的東西完全做出來。 第四組： 我們對粵劇有了初步的認識和瞭解。 洪老師簡單介紹了歷史悠久的工尺譜，工尺譜是一種記譜的方式，而且亦有3種的記譜方式，分別是7字句、8字句和10字句。此外，我更知道了甚麼是唱做，唱做是由演	這些不常見的樂器竟然跟粵劇的節奏、氣氛配合得多麼完美，令我感到很意外。而且我們更有機會親自敲打樂器，感覺十分新鮮亦富有趣味性。我們都已經從第一堂時對粵劇的看法完全改觀，不再認為是沉悶的玩意。			✓	
		這次難得的機會讓身穿「水袖」的我們更有粵劇韻味。而且讓我們的練習更像真正的表演了。	✓	✓		
		這是我們第一次穿著水袖，感覺十分有趣，這個機會十分難得，我們日後未必有機會再嘗試，所以很珍惜這次機會。	✓			✓
		這節課讓我學懂了不少中國粵劇的知識，我發現原來粵劇有著十分深奧的學問，實習做手及唱後才知道原來一點都不簡單，但也十分有趣。我希望以後如果有機會也能繼續參加此類型活動，認識更多我國的傳統文化，並傳揚開去。			✓	
		課堂是最後一堂，大家其實都非常不捨，所以都特別努力地聽書和做動作。				✓
		這節課令我們最期待的時候就是——穿「水袖」！	✓			
		由於大家是第一次試，所以顯得有些手忙腳亂！可是大家都很開心。				✓
		雖然沒有老師那麼好，可是也不差，老師也挺滿意的！		✓		

課節	學習內容	感受及反思	榮格四種「心理類型」分析			
			感官	直覺	思考	感受
第三節	員＋音樂＋鑼鼓而組成的，洪老師更讓我們聽到了一些在粵劇裡經常聽到的音樂——牌子，例如關於結婚的，在戰役中撤退的牌子也有。而且，我們更嘗試到一些樂器，分別是大小木魚、鈸等。我們更穿著了粵劇的「水袖」衣服。	最後我們都跟老師說再見和感謝他抽空教我們，使我們獲益良多！				✓
		對粵劇的看法亦轉變了，發覺原來粵劇不是我們想像中那麼沉悶，不是只適合老人家。				✓
		我發現原來能真正敲打樂器的人須練習起碼十年才能在台上表演，可說是「台上三分鐘，台下十年功」啊！		✓	✓	✓
	第五組： 導師介紹了不同的中國樂器，如嗩吶、鑼、鈸等等，用這些樂器做成粵劇的配曲。另外，還是第一次嘗試穿戲服「海青」，我們穿著那些戲服一起做了〈鳳閣恩仇未了情〉的一個選段呢！	這是我們四人第一次穿起這件衣服，感覺挺不錯，但我覺得「水袖」有點麻煩，因為十分闊，很難處理，特別是一邊穿起這件衣服，一邊唱著〈鳳閣恩仇未了情〉，配合做手及走位，真的有點混亂，不過也覺得很有趣，很有新意！	✓			✓
	第六組： 這課綜合了音樂、動作和唱曲的。	通過這些配曲，我們更瞭解當時的場景及氣氛。			✓	
	第七組： 前兩堂比較著重粵劇的講義，也分別教了一小段粵曲和做手。我們把學過的全都融會貫通，還穿上「海青」，配合木魚鑼鼓等等的樂器，把這段〈鳳閣恩仇未了情〉歪手歪腳地演出來。	穿這些戲服的感覺真的很特別。「海青」是有「水袖」的，每當我們要把手伸出來時，「水袖」卻掉了下來，不合乎粵劇的規格。結果，我們不斷嘗試，但卻沒有成功。原來，老師說這些是要經過長時間的練習才能成功的。粵劇並不是容易的事啊！它看似很容易，只要把平時說話的聲音改為「子喉」和「平喉」便可以了。但事實並非如此，又要有音樂作配曲、戲服、場景、歌唱技巧等，真是複雜呢！	✓		✓	✓
		今課是最後一課，也是最難忘的一課。				✓

課節	學習內容	感受及反思	榮格四種「心理類型」分析			
			感官	直覺	思考	感受
第三節		原來少上一課真的很吃虧，例如動作，要做得美實在很難，而我們卻有些人完全記不得怎樣做動作，真是不可或缺的一課。	✓			
		這次的體驗是很充實的，幾乎沒有機會停下來，歇一歇，要吸收得快，再實踐，的確，在短時間內，是很困難的。所以，真的衷心希望下年度的同學有更長的上課時間，用以加強同學的基礎。我們認為動作需要特別長的時間來緊記，希望下次再有上粵劇課堂的機會。			✓	✓
		如果說前兩堂還不知粵劇厲害，今次我可是大大的領教到了。穿上「海青」，長長的「水袖」常把自己絆倒了，更令人頭痛的是「水袖」訓練中的「上袖」。「上袖」是落袖後把「水袖」自然地「蹬」得東歪西倒，左長右短。看見老師能乾淨俐落地「上袖」，令我一再佩服粵劇演出的精湛。就連敲鑼鼓這微小的細節，也大有學問。大家是不是覺得敲鑼鼓是一件容易至極的動作，依樣畫葫蘆不就成了嗎？你就大錯特錯了。敲鑼鼓要用手腕使力，要不然，那聲音就像個不夠中氣的老翁一樣，洩氣皮球似的。	✓		✓	

課節	學習內容	感受及反思	榮格四種「心理類型」分析			
			感官	直覺	思考	感受
第三節		最令我感興趣是穿上「海青」，練習〈鳳閣恩仇未了情〉的那環節。一邊唱一邊做，這段小曲便完整地被我們做出來了。其實開始前大家都不太喜歡粵劇，但學起來卻一點抱怨聲也沒有，經常在課外時間練習，還教其他同學一起做。上課時也滿載著歡笑聲，望著在空中飄舞的「水袖」，希望粵劇能被人千世萬載地流傳下去！	✓			✓

粵劇演出教習的感受及反思分析統計（第三節）

組別	榮格四種「心理類型」分析			
	感官	直覺	思考	感受
成員1	0	0	1	1
成員2	1	1	0	0
成員3	1	0	0	1
成員4	0	0	1	1
成員5	0	0	0	1
成員6	1	0	0	0
成員7	1	0	0	1
成員8	0	1	0	0
成員9	0	0	0	1
成員10	0	0	0	1
成員11	0	1	1	1
成員12	1	0	0	1
成員13	0	0	1	0
成員14	1	1	1	1
成員15	0	0	0	1
成員16	1	1	0	0

組別	榮格四種「心理類型」分析			
	感官	直覺	思考	感受
成員17	0	0	1	1
成員18	1	0	1	1
成員19	1	1	0	1
次數	9	6	7	14

　　從以上的學生粵劇反思及感受摘錄，可進一步引證榮格四種「心理類型」的轉移。第一節學生摘錄中感官（5）、直覺（9）、思考（9）、感受（11），到第二節感官（8）、直覺（8）、思考（7）、感受（16），最後第三節感官（9）、直覺（6）、思考（7）、感受（14），可見學生在粵劇教習的學習過程。在開始時集中在「感官」和「直覺」，往往通過具體的功能，接收資訊，然後憑著「直覺」猜測、推斷、啟發自己進一步的「思考」，最後抒發自己的個人「感受」，整個心理過程循序漸進。

　　第一節同學的感受大部分集中在「感官」和「直覺」，如「原來粵劇的手勢是十分講究的。例如，唱的時候走的步法，手的擺法都有特定的規則去跟從。想不到手只擺了一會已感到十分疲倦。」、「但對我們來說，是一件很困難的事。」、「藝術家們從現實生活的各方面捕捉典型動作，提煉成優美的舞姿。」、「但那天上課的情境我仍然記憶猶新。」、「這令我們對此感到有少許沉悶。」、「真的令我們目不暇給。原來演員的化妝和服飾是代表了演員的性格和工作，還能分辨角色是忠還是奸，真是特別！」、「做手的部分無疑增加了我們各人對粵劇的興趣。因此，我們都很期待下堂課的來臨（也會努力學習！）。」

　　第二節同學明顯地由「知覺」轉移至「判斷」如「當中都要加上不少想像力才會知道動作中所表達的故事，實在是十分有趣。」、「原來唱曲也很需要技巧，音韻的變化很多，很難捉摸，但也很有趣。我們唱的那一段歌詞有詩意，很優美。」、「原來小生的做手，看似比花旦的簡單，還是需要花不少的功夫的。」、「要配合對方的企位，又要顧及自己的出場，確保不會搶鏡或被搶鏡，還真不簡單！」、「以往看到演員掐著喉嚨唱得尖銳，讓人覺得起雞皮疙瘩的歌聲，便覺得十分好笑。但是現在我認為要唱得好是很困難的，我在練習時候，拖尾音經常亂「啊」一通，因為旋律十分難記。又要運用唱、偷、收、抖和漏的技巧，還要表達到歌中的感情，真不是一件易事。」、「我們左右手不

協調；手腦不協調；手口不協調，從而知道它的難度。」、「記得一開始教的動作是最基本的，我們都勉強學到，但其後的學真是少看一分鐘都不行！其實只有九小時便要學好唱、做、唸，絕對是不可能的，但學了最基本的便很滿足了，希望能在下一課有機會學習更多的東西。」

　　第三節幾乎所有同學都集中於「思考」和「感受」。通過十二小時的粵劇教習，同學已掌握了「感官」的技巧，也有了「直覺」、「判斷」，因而進一步深化為「思考」和「感受」。如「這些不常見的樂器竟然跟粵劇的節奏、氣氛配合得多麼完美，令我感到很意外。而且我們更有機會親自敲打樂器，感覺十分新鮮亦富有趣味性。我們都已經從第一堂時對粵劇的看法完全改觀，不再認為是沉悶的玩意。」、「這是我們第一次穿著水袖，感覺十分有趣，這個機會十分難得，我們日後未必有機會再嘗試，所以很珍惜這次機會。」、「這節課讓我學懂了不少中國粵劇的知識，我發現原來粵劇有著十分深奧的學問，實習做手及唱後才知道原來一點都不簡單，但也十分有趣。我希望以後如果有機會也能繼續參加此類型活動，認識更多我國的傳統文化，並傳揚開去。」、「由於大家是第一次試，所以顯得有些手忙腳亂！可是大家都很開心。」、「對粵劇的看法亦轉變了，發覺原來粵劇不是我們想像中那麼沉悶，不是只適合老人家。」、「我發現原來能真正敲打樂器的人須練習起碼十年才能在台上表演，可說是「台上三分鐘，台下十年功」啊！」、「這是我們四人第一次穿起這件衣服，感覺挺不錯，但我覺得「水袖」有點麻煩，因為十分闊，很難處理，特別是一邊穿起這件衣服，一邊唱著〈鳳閣恩仇未了情〉，配合做手及走位，真的有點混亂，不過也覺得很有趣，很有新意！」、「今課是最後一課，也是最難忘的一課。」、「所以，真的衷心希望下年度的同學有更長的上課時間，用以加強同學的基礎。我們認為動作需要特別長的時間來緊記，希望下次再有上粵劇課堂的機會。」、「其實開始前大家都不太喜歡粵劇，但學起來卻一點抱怨聲也沒有，經常在課外時間練習，還教其他同學一起做。上課時也滿載著歡笑聲，望著在空中飄舞的「水袖」，希望粵劇能被人千世萬載地流傳下！」

　　總括而言，同學在演出教習的第一節集中學習新知識，重點投放在「感官」和「直覺」上。到了第二節及第三節，明顯地同學已經能將「知覺」的層面慢慢深化為「判斷」，經過「思考」而得出最高層次的「感受」。這種轉移，是同學的親身體會，在粵劇教習的過程中，通過「唱」、「做」、「唸」、「打」的經歷，將「感官」連繫到「直覺」，然後慢慢內化至「思考」和「感受」。

六、粵劇演出教習總結

　　粵劇演出教習的成果是集合了學生學習劇本的經驗、觀察及演出教習後的結果，也是粵劇課程的最後環節，讓學生在舞台上展示學習成果。學生在劇本教學的同時進行演出教習，配合劇本內容，導師教導學生粵劇舞台的基本技巧及劇本選段。本研究先後嘗試了〈帝女花〉、〈紫釵記〉及〈再世紅梅記〉的劇本選段，學生在學習表演內容後，也嘗試在校內及校外演出，與同學及觀眾分享他們的學習成果及展示他們的學習所得。雖然只是短時間的練習，學生並非如專業粵劇演員般擁有豐富的舞台經驗，但對於初學者而言，他們的演出已值得嘉許。

　　其中一次演出是在香港大學教育學院，同學展示了跨學科學習及多元智能學習的成果。當中由非華語同學以英語朗誦演繹的〈帝女花〉故事內容，再配合樂器演出，亦成為一次嶄新的表演。

七、粵劇教習的活動展示

（一）粵劇教習的學習活動

1. 「粵劇小豆苗」聯校匯報及演出（17/5/2008）

　　參加「粵劇小豆苗」計劃的同學共27人。同學以口頭匯報形式分享學習成果及感想，再以自己創作的新詩作朗誦演出，配合樂器伴奏，最後獻唱〈紫釵記〉選段「燈街拾翠」，演出獲一致好評。師生接受〈大公報〉訪問。

2. 同學與梨園泰斗白雪仙女士交流（22/5/2008）

　　本校演出同學共5人老師2人。與白雪仙女士、劉千石議員、陳培偉醫生、徐立之校長、程介明副校長、吳鳳平教授、鍾嶺崇博士、林偉業先生見面及交流。

　　本校參與「粵劇小豆苗」之同學獲邀請與白雪仙女士會面，交流粵劇學習及演出心得，並即席朗誦新詩「亂世情詩——帝女花」，配以小提琴、色士風伴奏，更獻唱〈帝女花〉選段「香夭」，獲嘉賓擊節讚賞。

3. 真光體驗之旅（13/12/2008）

參與「粵劇小豆苗」計劃的同學共30人。為來自不同小學的六年級學生（180人）介紹本校「粵劇小豆苗」學習活動，演出及做手示範，粵曲表演等。

4.「再世紅梅記」粵劇導賞（20/12/2008）

參加「粵劇小豆苗」計劃的同學共27人。邀請小生衛駿英及花旦陳詠儀到校，為同學介紹「再世紅梅記」劇本及分享演出心得。

5.「再世紅梅記」觀戲（31/12/2008）

本年度參加「粵劇小豆苗」計劃的同學共27人。前往新光戲院觀看「再世紅梅記」，並參觀後台。

6.「送戲到校園」語文科活動（14/1/2009）

中一至中三級480位同學。「青苗粵劇團」到校介紹粵劇文化，讓學生通過互動遊戲，學習粵劇知識，並演出折子戲「白龍關」。

7.「粵劇小豆苗」聯校匯報及演出（23/5/2009）

參與「粵劇小豆苗」計劃及演出同學共40人。由楊慧思老師作教學總結，再由同學分享學習心得及演出〈再世紅梅記〉之「紅梅‧舞影」及「折梅巧遇」，報告及演出獲一致讚賞。2009年6月17日〈星島日報〉作詳細報導。

（二）參與研究的師生接受媒體訪問

楊慧思老師接受〈戲曲品味〉訪問，分享粵劇教學的體驗，並於2008年6月20日刊出。

楊慧思老師於2008年7月11日接受「香港電台：戲曲天地」訪問，介紹本校中文科推動粵戲教學的成效。

楊慧思老師於2008年10月14日接受「浸會大學新聞網」訪問，介紹本校參與「粵劇小豆苗」的教學情況及課程內容。

關雪明校長、楊慧思老師於2009年1月14日接受法國傳媒訪問，詳述粵劇

教學如何滲入中國語文科及學生的學習回饋。

　　本校參與「粵劇豆苗計劃」的學生及楊慧思老師接受〈明報〉訪問，介紹本校如何將粵劇融入中文課程及學生學習所得。2009年2月3日刊於〈明報・教得樂〉，並作封面專題報導。

　　5月23日參與「粵劇小豆苗計劃」的師生於香港大學黃麗松講堂作匯報，「粵劇小豆苗計劃」負責老師楊慧思老師作教學總結，再由同學分享學習心得及演出〈再世紅梅記〉之「紅梅・舞影」及「折梅巧遇」。演出後接受〈星島日報〉訪問，2009年6月17日於〈星島日報〉刊登。本校關雪明校長及楊慧思老師接受〈戲曲品味〉訪問，分享如何通過〈再世紅梅記〉作教材，以粵劇融入中文科的愉快學習的經驗。

　　本校參與「粵劇豆苗計劃」其中八位同學及楊慧思老師接受TVB「激優一族」訪問，分享通過粵劇學習中文的經驗，並由兩位同學即席演出〈再世紅梅記〉之「折梅巧遇」，訪問及演出片段於2009年8月1日在無線電視翡翠台播出。

　　2010年6月7日，楊慧思老師及參與粵劇學習的學生接受Young Post訪問。

　　研究員參與粵劇教學的過程及成果得到傳媒廣泛報導，可見自粵劇成為香港非物質文化遺產之後，各方面尤其教育界對粵劇教育甚為重視。作為本土文化培育的重點，各界媒體對於粵劇教育深感興趣，無論劇本學習、演出教習以致文化學習等相關議題，均得到媒體及大眾的重視。媒體作為宣傳、示範或推廣粵劇教育甚為殷切。

　　在受訪的過程中，研究員深深感受各界媒體對粵劇教育的重視，對粵劇文化承傳態度的改變，同時感受到各方面對粵劇教育的大力支持。媒體對於學生的新嘗試有極大的鼓勵作用。如此正面積極的宣傳及推廣，實有助粵劇教育的發展。

（三）教師的專業發展

　　2008年11月17日，楊慧思老師獲邀到香港大學教育學院演講。在教育碩士課程分享「粵劇融入中文科的實踐與評估」。

　　2008年，楊慧思老師編寫〈新詩創作教與學〉（明理出版社，2008年11月出版）。

　　2009年1月17日楊慧思老師獲邀出席「粵劇小豆苗」老師培訓課程，並任主講嘉賓，向中學老師分享「如何在中文科發展校本粵劇教學」。

　　2009年9月28日楊慧思老師為香港大學中文教育碩士課程主講「粵劇跨學科課程的理念與組織」。

　　2009年，楊慧思老師獲香港大學教育學院邀請，參與編寫〈紫釵記教室〉（2009年10月出版）。

　　2009年9月開始，楊慧思老師在香港大學攻讀哲學博士課程，研究範疇為「粵劇融入中文科的跨學科學習實踐與評估」。

（四）教師的自我反思

　　由於粵劇教育的過程及成果受到媒體及大眾的關注，研究員及參與研究的學生也接受不同媒體的訪問，這樣也加深了研究員及學生的動力。研究員確切明白粵劇教育的刻不容緩，也知道自己的不足之處，因此積極參與專業發展活動，藉著講座、工作坊及分享會充實自己的粵劇知識及累積經驗、瞭解粵劇教學的過程及方法等，以求精益求精，將粵劇的精粹融入中文科，教育下一代。學生接受傳媒訪問後，對粵劇學習顯得更積極及主動，他們期望能成為其他學生的參考示範。這種正面的影響正是學生積極學習的推動力。

八、本章總結

　　粵劇演出教習集合了學生學習劇本的經驗、結合「唱」、「做」、「唸」、「打」，發展學生的共通能力。在劇本教學的同時進行演出教習，配合劇本內容，導師教導學生粵劇舞台的基本技巧及劇本選段，先後嘗試了〈帝女花〉、〈紫釵記〉及〈再世紅梅記〉的劇本選段。學生在學習表演內容後，也嘗試在校內及校外演出，與同學或觀眾分享他們的學習成果及展示他們的學習所得，雖然只是短時間的練習，學生並非如專業粵劇演員般的熟練，但對於初學者而言，舞台演出已是最寶貴的經驗。

　　通過舞台演出，同學展示了跨學科學習及多元智能學習的成果。研究所得，學生通過跨學科活動，大大提升了他們的多元智能，其中包括語文智能、空間智能、音樂智能、肢體－動覺智能、人際智能、內省智能等。學生通過演

出教習發揮無盡創意，更成為學習的主角，投入語文活動。此外，粵劇演出教習既能回應學生的學習性向、智能發展，並且照顧學生們的學習差異。本研究朝著語文教育方向發展而來，按照學生學習的興趣、需要和能力，改變語文的一貫學習模式，開拓語文學習的新領域，讓學生們以更積極及主動的學習態度，享受學習過程及當中的趣味，產生滿足感及成就感。

第七章　劇場觀戲及文化探索

一、研究背景

　　本章由第五章和第六章發展而來，第五章從粵劇文本出發，以粵劇劇本為基礎；第六章說明粵劇教習（唱、做、唸、打）如何補充劇本教學的不足。本章主要探討學生在學校學習粵劇劇本及粵劇教習後，走出教室親身到劇場參觀並觀戲的學習成果。學生走出課堂，到劇場觀看粵劇及接觸舞台，方能真正感受劇場的氣氛，同時拓展他們的文化視野和空間。通過〈帝女花〉、〈再世紅梅記〉的觀賞，學生有機會瞭解後台的佈置、參觀粵劇演出前的種種準備。四小時的劇場觀戲將劇本文字立體地呈現眼前，讓學生更瞭解劇本與演出的關係。此外，學生更有機會瞭解西九戲棚文化，他們在農曆新年期間到西九戲棚實地考察，先參觀後台、與演員面談、訪問及交流、然後製作短片、錄像及整

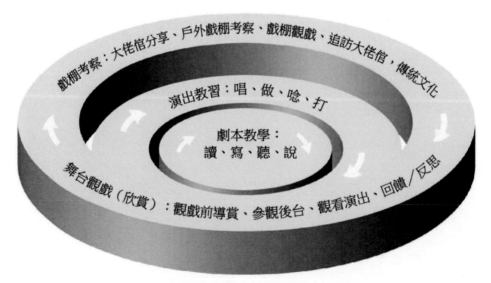

粵劇教學融入中國語文科的發展模式（三）

理成報告，最後向全班同學匯報考察內容。通過戲棚考察，學生深入瞭解粵劇與傳統文化的關係，打開粵劇與文化空間的領域。

二、中學中國語文學習課程

（一）價值觀和態度

　　價值觀是教育的重要一環，也是發展學生個人質素的基礎，其中包括個人行為及價值判斷的標準，而個人態度就是將工作辦妥必備的品質，上述兩個是互為補足的。中國語文教育十分強調學生在價值觀以及態度方面的啟發，通過這個學習範疇，藉著品德情意的輸入，文學及中華文化的課程，讓學生確立正確的價值觀及訓練良好的態度（教育局，2012）。

　　價值觀是被個人或社會看作標準和準則的個人質素。這些質素極具恆久的價值，同時是建立態度的基本。價值觀及態度基本分為（一）核心價值及（二）輔助價值。上述的概念轉化為下列的解釋（課程發展議會，1996，10-12頁）：「態度和信念影響人的行為及生活方式，價值觀是構築態度和信念的基礎。因此，為了使人能夠成長為積極、負責任及能為社會作出貢獻的公民，就必須首先考慮學生應該形成和具備哪些價值觀。不同的社會有不同的價值觀，這是因為不同的地理環境、不同的社會經濟條件會導致人們重視不同的價值觀。儘管如此，我們還是能夠發現所有人類社會都會一致地強調某些價值。這些普效性價值觀的存在，說明人類社會有共同關心的事物，人類的生存有基本的要求，人類文明有共同的要素，人性中也有共同的特質。所以，認識並掌握這些普效性的價值，對繼承和欣賞人類文明，對促使人們成長為積極、負責任，並能在本土及國際活動中作出貢獻的公民，都是非常重要的。鑒於普效性價值的重要意義，我們把它們稱作『核心價值』」。而輔助價值「也十分重要，它們在運作上有助於維持核心價值。」

（二）品德情意教育

　　語文確是表達思想感情的最佳橋樑，所以思想感情也是學習語文的重點。中國語文的主要學習範疇除了讀、寫、聽、說等語文能力及思維訓練外，同時也著重陶冶性情、培養品德。品德情意教育是從感情轉化至理性反思，以情引出趣味，以情激發知識，最後讓學生懂得自我反思，進而在道德方面自我實

踐。至於品德情意學習的要旨是：提升學生對道德的認知、加強道德意識及判斷力，以此加強自我反省及培養高尚的道德操守；達致陶冶個人的性情，激發積極及正面的人生態度；提升對社會群體的責任感（教育局，2012）。

學生通過價值觀和態度的培養，學習尊重自己，自重、自愛、知恥、不自欺；學習節制自我，不沉溺物欲，節制情緒；對別人關懷，包括友愛同儕、尊敬長輩、愛惜幼小，知道個人的不足，懂得欣賞他人的優點，虛心開放，重視他人的利益及感受，對別人包容饒恕，能接受不同觀點，寬恕和體諒別人，具有感恩圖報的心，有所回饋，學習辭讓謙厚，重視承諾，願意和別人團結合作，和平相處；擁有承認事實，講求實證的態度，處事負責認真，避免苟且敷衍，勤奮堅毅，努力上進，做事貫徹到底，學習及工作專心，心無旁騖，學習進取積極，做事盡力；體諒外在限制，遇上失敗挫折仍不放棄，樂觀曠達，處事廉潔公正；遵守法律，有公德心，尊重社會規則，盡己義務，具責任感、道德勇氣，敢於承擔，學會重視生命，愛惜資源，保護環境，尊重自然及藝術，並且瞭解語文之美，享受創作的過程以及鑒賞的樂趣，時刻認同並反思中華文化，尊重不同文化；勇於尋求知識，積極及主動終身學習（教育局，2012）。

（三）中華文化

文化是中國語文中特有的一環，瞭解文化有助科目溝通，同時有助文化承傳。中國語文學習的內容積累了非常豐富的文化材料，因此文化學習及語文學習應該一起推進。中華文化的學習範疇目標為：提升個人對中華文化的認識，增加學習語文的動力及學習語文的能力，反思中華文化，明白中國文化對世界的意義，瞭解中華文化的特點及優點，啟發對國家及民族的情感，在日常生活中經歷中華文化的內涵及發揮中華文化的優勢。中華文化博大精深，源遠流長。瞭解中華文化，可提高語文學習的興趣，同時有助加強語文的溝通能力（教育局，2012）。

文化反思是在中華文化的基礎上作出反省及思考，瞭解中華文化的長處及不足，以此啟發學生榮辱與共的民族認同及情感。通過文化反思，令學生認識及瞭解中華文化，也敢於傳承和宣揚中華民族的優良民族傳統，而對於傳統文化中的不足，要勇於承認，敢於改進。同時在文化反思的過程，也要使學生認識不同民族的文化，為彼此的異同作比較，從中取長補短（教育局，2012）。

文化認同是指對中華文化的認同，表達欣賞和愛慕，如對自己國家的風俗、傳統、山河大川、科技等成就表示欣賞，對古今文明覺得驕傲。文化材料十分豐富，如生活習慣，思維方式，語言文字，價值觀念，以及日常生活的見聞和體驗，全部可以成為文化學習的資源（教育局，2012）。

中華文化涵蓋多方面，文化的學習內容多不勝數，實在難以在課堂內完成，所以教師可以啟發學生自己學習，用文字、影像等引導學生學習中華文化，提升他們的學習意欲，按照不同的學習內容安排多變靈活的學習活動，如小組討論及專題研習、文化考察、藝術欣賞會等，激發學生積極學習（教育局，2012）。

中國語文學習領域外，也可鼓勵學生通過其他學習範疇，如個人、人文教育等，以及學科，如地理、中國歷史等，對中華文化有深入認識，教學時可以設計靈活的跨學科學習活動，如專題研習，使學生以不同角度認識中華文化，從而提升學習效果（教育局，2012）。

教師可多鼓勵學生通過日常生活認識中華文化的優秀，而且在日常生活體現中華文化特質。個人而言，懂得自律自愛、積極進取，開放虛心，坦蕩曠達；對家庭而言，孝敬父母，愛護兄弟；至於學校的層面，學會尊重師長，關愛同學，珍惜公物，遵守校規；對群體而言，待人和氣有禮，尊重其他人。學生學習欣賞並尊重傳統美德，身體力行繼承並發揚傳統而美好的中華文化（教育局，2012）。

三、〈帝女花〉觀戲

研究員首次帶領學生走入劇場，觀看〈帝女花〉劇目。為了配合粵劇文本教學，研究員在課堂開展〈帝女花〉劇本教學，與此同此，研究員帶領學生走出校園到劇場觀看〈帝女花〉。得到劇團的允許，學生在觀戲前先參觀後台，有導賞員為學生介紹後台佈置及各項安排。學生也參觀了後台演員化妝及觀賞戲服，感覺新鮮有趣，學生在參觀後台時提出問題，導賞員亦一一作答，之後學生在劇場觀看〈帝女花〉演出。

（一）〈帝女花〉觀戲問卷

　　研究員設計〈帝女花〉觀戲問卷，以瞭解學生在觀戲過程中對他們欣賞粵劇幫助最大的項目，同時搜集學生參觀後台時令他們最感興趣及留下深刻印象的環節。除此之外，研究員亦希望瞭解他們對〈帝女花〉情節及人物的看法。及後，研究員要求學生以文字寫出觀戲後感。

（二）〈帝女花〉觀戲問卷結果

〈帝女花〉觀戲問卷結果

	問題	你的看法				
1	在觀戲過程中，你認為以下哪些內容對你欣賞粵劇幫助最大？（請✓你的看法）	沒有幫助	有少許幫助	有幫助	甚有幫助	極大幫助
	戲劇的情節	1	2	12	17	5
	人物	1	1	20	11	4
	服飾化妝	2	5	14	9	6
	利用唱辭說明中板、滾花等	2	6	18	9	1
	利用唸白說明口白、口古等	1	7	15	11	3
	做手台步等技巧	2	2	15	14	4
	演員的演技		3	15	16	3
	演唱的技巧		4	15	17	3
2	你有沒有在觀劇前參觀後台？	有（27）／沒有（10）				
3	你參觀後台時，有甚麼令你覺得有趣？有甚麼令你留下深刻的印象？ (1). 後台的一盒盒大箱子令我感到十分有趣。令我留下最深刻印象的應該是劉惠鳴小姐的對話吧。 (2). 化妝箱。 (3). 演員的服裝都由自己製造，和自己帶去的化妝箱。 (4). 我覺得後台裡的佈景和衣箱很有趣，令我印象最深刻的是衣帽間，燙衣服及放置衣服的房間。 (5). 演員專用的箱、化妝枱，他們的衣服令我留下深刻印象。 (6). 在我想像中，後台是十分熱鬧的，但真實卻不是。令我感到有趣的是，每一個演員都有自己的大箱子，表演時就要把它搬到表演場地。 (7). 我覺得他們所用的化妝櫃令我覺得最有趣，因為雖然他們的櫃小小，可是原來藏了很多東西，例如化妝品，而他們的服裝間也讓我留下深刻的印象。					

問題	你的看法				
3	(8). 我覺得擺放衣服的衣櫃十分有趣，它們擺放的方法就如我們平時逛街看到的衣服店一樣。不過後台的衣櫃的佔用面積大概有一個課室這麼大，這又難怪，有這麼多演員當然會有一定數目的衣服。另外，我覺得場地的佈景板十分別緻，令我留下深刻的印象。我相信他的佈景板是人手製造的，十分有技巧，亦很漂亮。我和其他同學都讚歎它的美。				

4	如果再舉辦觀戲活動，你認為下列哪些項目對你欣賞粵劇幫助最大？	沒有幫助	有少許幫助	有幫助	甚有幫助	極大幫助
	詳細介紹劇情		2	7	11	15
	詳細介紹人物性格		5	8	14	10
	預讀劇本		3	10	13	8
	播放其中一幕，分析其精彩之處		6	12	11	4

其他建議：（請列舉，可多於一項）
(1). 不要說一些不重要的說話。劇情改短一點。
(2). 試演一幕。
(3). 解釋更多有關衣著上，化妝及人物上的事物，加強興趣。
(4). 在中午時候觀賞，因為晚上較易令人昏昏欲睡。
(5). 有字幕。
(6). 粵劇的歷史。
(7). 介紹戲劇所用的樂器。
(8). 人物扮演。
(9). 頭飾。
(10).給予整套戲的語譯，並給予整套戲的劇本。
(11).首先，我認為應讓學生自行選擇觀看那一套粵劇，因為粵劇是由同學推選出來的，因此他們會對劇情更有興趣。不會因太悶而睡了。第二，我認為應觀看不同人對該劇的讀後感。如果同學本身以為劇情十分沉悶，但讀後感都在讚該劇有多好，也許這能使他們認真留意、欣賞劇情。
(12).介紹人物關係。
(13).仔細瞭解劇本。
(14).簡介不同的做手、腔調等。
(15).分析故事的背景。
(16).介紹作者。
(17).不明白劇情，不明白演員在唱甚麼，因此覺得悶。

5	我願意參與粵劇的活動。	願意（34）／不願意（3）

| 6 | 我最喜歡〈帝女花〉那個情節：
(1). 公主和周世顯在庵堂相遇。因為他們的動作和唱得非常有趣。
(2). 香夭，很傷感浪漫。
(3). 庵遇，不可思議，浪漫。
(4). 香夭，非常淒美。 | |

	問題	你的看法
6		

(5). 庵遇，很浪漫。

(6). 清兵攻入紫禁城，煙火四起。舞台效果做得很好，很逼真，每人臉上的慌張很符合情節。令人印象深刻。

(7). 香夭，因為最後長平公主和周世顯完婚，雙雙自殺殉國，十分感人。

(8). 樹盟，它記述了長平公主認識周世顯的經過，情境浪漫。

(9). 香夭，因為全劇的精粹在這幕。

(10). 香夭，氣氛做得很好，演員非常投入。

(11). 香夭，因為我十分喜歡香夭其中一個選段「落花滿天蔽月光……」和我認為全劇的高潮和精華都在這幕。

(12). 庵遇，我喜歡長平跟周世顯拌嘴和很欣賞長平公主的急才。

(13). 香夭，情境很淒美。

(14). 香夭，因為我覺得這個結局很感人，又帶點淒美。

(15). 乞屍，因為這個情節很幽默，我很喜歡這樣的表現。

(16). 庵遇，因為周世顯在庵中再遇長平公主，是幕感人的情節。

(17). 樹盟，因為我只聽得懂得一段。

(18). 相認，周世顯多番試探長平公主後，公主終於肯與駙馬相認，場面感人。

(19). 香夭，因為場面十分感人，也挺好笑。而且可以看出當時皇帝和眾人的無奈。

(20). 樹盟，這場情節意義重大，是講述長平公主和周世顯在含樟樹下訂下盟約。

(21). 周世顯到出家人之處尋找長平，很惹笑。

(22). 相認，我最喜歡「相認」那個情節，因為當周世顯用不同方法與公主相認時，你躲我追，情境十分有趣。

(23). 樹盟，因為這情節是講述周世顯和長平公主相遇，十分浪漫。

(24). 香夭，歌曲動聽。

(25). 長平公主恢復為公主，因為長平公主終於可以和世顯一起。

(26). 庵遇，因那幕很精彩，周世顯的愛慕之情完全表達出來。

(27). 周世顯與周鍾在庵堂對峙，因為很有趣，也很幽默。

(28). 庵遇，我比較熟悉那一幕的劇情，雖然不太聽得懂他們的對話，但經過小組討論之後，我更加瞭解該幕的內容。我邊看長平公主及周世顯的對話，一邊想他們會如何使用聰明才智解決他們的困難，情節緊湊亦十分緊張。

(29). 香夭，很感人，一對互相相愛的人，可惜因為一些原因，要一起殉情。

(30). 樹盟，因為我覺得他們吵架的時候十分有趣，加上這是他們互訂終身的重要時候。

(31). 香夭，因為這部分最精彩，令我有點兒明白何謂愛情，愛情不只是一起相處，是一起生，共存亡。令我有點感動。

(32). 樹盟，感情豐富。

(33). 庵遇，因為這場戲的整個背景構圖十分美觀，雪花紛飛，令我彷彿置身於庵堂前，增加我的投入感。另外，庵遇這場戲的情節出乎我意外，十分擔心周世顯提出的問題，我以為長平公主會啞口無言，但長平公主都可以對答如流，令我十分驚喜。

(34). 相認，很精彩，好笑。

(35). 我最喜歡周世顯在庵堂裡跟周世伯對話的情節。因為他們的對話很幽默，不沉悶。

問題	你的看法
7 我最喜歡〈帝女花〉那個人物：	

(1). 周世顯，因為他唱得好，臉部表情很有趣，十分惹笑。

(2). 周世顯，富感情。

(3). 周世顯，有才華，英俊。

(4). 長平公主，她唱得很好。

(5). 周世顯，專一，有才華。

(6). 周鍾，十分搞笑，使沉悶的情節更有趣，是劇中其一亮點。

(7). 那個常常搞笑的老臣子—周鍾，雖然他是壞人，想出賣長平公主以求榮祿，但他在對話說得十分有趣，為整個粵劇帶來歡笑。

(8). 周世顯，他對長平公主長情。他非常有才智逼長平公主跟他相認。

(9). 周鍾，因為臨時想的對白很有趣味性。

(10).周世顯，深深愛著長平，沒有被任何事情打動。

(11).長平公主，因為我十分欣賞長平公主堅毅的性格和聰明的頭腦，就算她身處絕望，她也沒有放棄自己。

(12).周瑞蘭，即使她爹有機會發不義之財，她也會阻止他，全心為長平公主著想。

(13).周世顯，因為她長情和專一。

(14).周世顯，因為他對長平公主非常專一、長情，而且很有才華。

(15).長平公主，因為我喜歡她的性格。

(16).周世顯，因為周世顯很長情和勇敢，他肯花時間尋找長平公主的遺體，到相遇的時候，長平公主再三不認自己的身分，為難周世顯，周世顯亦耐心等待。

(17).周鍾，十分幽默。

(18).周瑞蘭，因為即使長平公主不是她的親人，但她不斷幫助她，替她隱瞞。

(19).瑞蘭，因為如果她父兄的計劃成功。她也會得到榮華富貴，但她卻不屑父兄的行為，幫助長平公主。

(20).周世顯，他十分聰明，可以接下長平公主的詩。而且，他很專一，由此至終只愛長平公主一個。

(21).周世顯，他的演技很好！

(22).周世顯，他的表情豐富，每次思考都眼睛碌碌。他也很深情，就算別人說公主被殺了，他也用盡辦法尋回公主。

(23).周世顯，他直率敢言，令人欣賞佩服。

(24).周世顯，即使長平公主已經逃避他，他仍然不放棄和她相認，可見他對長平公主情深一片。

(25).周世顯，忠心愛國，愛護公主。

(26).周鍾，好好笑，吸引我觀看。

(27).周世顯，因為他才華出眾和不會奉承人，這樣性格的人很少有。

(28).周鍾，因為他將角色做得活靈活現，又很幽默，為整套戲帶來活潑的氣氛，使原本沉悶的感覺變得輕鬆。

(29).周鍾，他雖然並不是主角，出場的次數並不多，可是每次他一出場說話，必引起全場的笑聲。他的言語及語氣十分幽默，讓觀眾笑個不停。有一次，他為了引觀眾發笑，居然說了一句粗口，雖然有點兒童不宜，但的確很搞笑。因此我最喜歡「帝女花」裡的周鍾。

	問題	你的看法
7	(30).長平公主，雖然是女孩子，可是很勇敢與強勁的人作對。 (31).周世顯，因為他十分有才華，而對長平公主十分專一，令我十分尊敬他。 (32).周世顯，因為他是一個長情的人，在現世已再沒多個，是很多人的典範。 (33).長平公主，說話很有節奏感和感情。 (34).長平公主，因為我十分欣賞長平公主的那種為家人切想。她恢復前朝公主的身分後，沒有只顧著享樂，過著舒適的生活，反而立刻向清帝提出厚葬崇禎，釋放自己弟弟等關於家人幸福的事。盡管可能給清帝賜死，但她是義無反顧，因此我也十分欣賞長平公主的勇敢。 (35).周世顯，因為他不會輕易放棄，和他很聰明。 (36).「周世伯」，因為他的性格很可愛，台詞也令我發笑，令整個氣氛都熱鬧起來。	

（三）〈帝女花〉觀戲問卷分析

　　同學在學習〈帝女花〉劇本分析期間，進入劇場觀看〈帝女花〉演出；在觀看演出時，同學又有機會由導賞員帶領進入劇場後台參觀。活動後研究員為學生進行問卷調查。共收回37份問卷（全班共38人。其中一位是非華語同學），現分析結果如下：

〈帝女花〉觀戲問卷結果（題一）分析

問題	你的看法				
在觀戲過程中，你認為以下哪些內容對你欣賞粵劇幫助最大？	沒有幫助	有少許幫助	有幫助	甚有幫助	極大幫助
戲劇的情節	1	2	12	17	5
人物	1	1	20	11	4
服飾化妝	2	5	14	9	6
利用唱辭說明中板、滾花等	2	6	18	9	1
利用唸白說明口白、口古等	1	7	15	11	3
做手台步等技巧	2	2	15	14	4
演員的演技		3	15	16	3
演唱的技巧		4	15	17	3
頻率	9	30	124	104	29

　　第一部分反映在觀戲過程中，同學認為「人物」對欣賞粵劇幫助最大，其次是「戲劇的情節」及「做手台步等技巧」，「演員的演技」和「演唱的

技巧」同時對同學欣賞粵劇演出很有幫助。至於「服飾化妝」、「唱辭說明中板、滾花」、「唸白說明口白、口古等」同樣地是大比數認為有助他們欣賞粵劇。值得一提的是最多學生認為「服飾化妝」對他們欣賞粵劇有極大幫助。由此可見，在劇場觀戲的過程中，學生通過舞台上的服飾化妝能辨別角色的身分階層，以及吸引他們的目光及興趣，而粵劇的服飾和化妝較一般的舞台表演特別，令學生感到新鮮及留下深刻印象。整體而言，參與研究的同學，極大比數認為第一部分的內容對於他們欣賞粵劇有幫助或甚有幫助。

第二部分顯示有27位同學在觀戲前參觀後台，有10人沒有參觀後台。

第三部分是關於參觀後台時，同學覺得最有趣和印象深刻的地方。幾乎所有同學都特別留意後台的服飾和化妝所需的物品，如化妝箱。同學的關注點全部集中在後台的華麗服飾、化妝檯、化妝箱等，可見後台最吸引之處就是服飾和化妝，因為極具新鮮感，所以令他們印象深刻難忘。另外，有同學認為主角劉惠鳴小姐的對話會令他留下深刻印象，因為他們也想像不到正在化妝準備出場演出的大忙人竟然會抽空為他們介紹角色及後台佈置，還帶他們繞了一圈，詳細介紹後台佈置及注意事項，令他們眼界大開。

第四部分顯示同學認為觀戲活動前，「詳細介紹劇情」、「詳細介紹人物性格」，對他們欣賞粵劇幫助很大。此外「預讀劇本」及「播放其中一幕，分析其精彩之處」也是必須的，所以研究員在下次觀戲前，可以依著這四方面先進行預備，讓學生在觀戲前瞭解劇情及角色的人物性格，預先給他們讀劇本及分析其中一幕精彩之處，對他們欣賞粵劇必定有幫助。同學亦表示在觀戲前希望多瞭解故事的背景，包括「作者介紹」、「分析故事背景」、「粵劇的歷史」，

〈帝女花〉觀戲問卷結果（題四）分析

問題	你的看法				
如果再舉辦觀戲活動，你認為下列哪些項目對你欣賞粵劇幫助最大？	沒有幫助	有少許幫助	有幫助	甚有幫助	極大幫助
詳細介紹劇情		2	7	11	15
詳細介紹人物性格		5	8	14	10
預讀劇本		3	10	13	8
播放其中一幕，分析其精彩之處		6	12	11	4
頻率	0	16	37	49	37

也有同學提出從故事內容入手，「介紹人物的關係」、「仔細瞭解劇本」、「簡介不同的做手、腔調等」，有同學甚至希望「人物扮演」、「試演一幕」。由此可見，同學對於粵劇的演出漸生興趣，希望在觀戲前多瞭解故事背景、內容、人物關係，也希望可以讓他們先做角色扮演或試演一幕，可見他們對粵劇演出是有期望，也感興趣。從數據分析得知，最多同學認為第四部分的項目對於他們欣賞粵劇「甚有幫助」，其次是「有幫助」及「極大幫助」。

　　第五部分34人願意參與粵劇活動，有3人不願意參與。這也反映出有少部分同學認為劇場觀戲時間太長，覺得沉悶。但大部分同學仍是願意繼續參與粵劇活動的。

　　第六部分調查學生最喜歡的〈帝女花〉情節。其中14位同學最喜歡〈庵遇〉，12位同學最喜歡〈香夭〉，6位同學最喜歡〈樹盟〉，1位同學喜歡〈乞屍〉。劇場觀戲帶給同學不一樣的體會，一般人看〈帝女花〉最為熟悉的片段是〈香夭〉，但劇場觀戲的結果大部分同學最喜歡〈庵遇〉一幕，這段的內容寫長平公主和駙馬周世顯在庵堂相遇，由當初的長平公主不認身分至後來不得不認的過程。他們認為〈庵遇〉情節吸引，對白和唱詞均精彩，同學指出「世顯與長平公主相認，世顯與長平公主均顯出了臨危不亂、機智的特點」、「我邊看長平公主及周世顯的對話，一邊想他們會如何使用聰明才智解決他們的困難」，可見同學對於「解決困難」很有興趣，很想瞭解二人如何解決種種問題。

　　第七部分，同學最喜歡的〈帝女花〉人物。19人最喜歡周世顯，6人喜歡長平公主。這兩人的人數對比相當大，可見學生喜歡周世顯這男主角多於長平公主這女主角。同學指出喜歡周世顯的原因是因為他「有才氣」、「十分聰明」、「可以接下公主的詩」，而且他對公主「感情專一」、「愛護公主」，可見〈帝女花〉塑造周世顯一角十分成功。他的性格突出，明顯吸引，既有才華，又用情專一，是女性心目中的白馬王子。而喜歡長平公主的原因，大部分因為她「聰明」、「堅毅的性格」、「勇敢與強勁的人作對」這是也是長平公主的性格特徵，吸引不少喜歡她的人。值得探討的是有7人最喜歡的人物是周鍾，3人喜歡周瑞蘭。周鍾的角色「十分也是搞笑，使沉悶情節更有趣，是劇中其中一亮點」，而且他為人「幽默」也是最吸引之處。而周瑞蘭令人喜歡是因為她放棄「榮華富貴」、「不屑父兄的行為，幫助長平公主」。由此可見，學生喜歡的戲劇人物，都是性格正面，角色鮮明，懲惡懲奸，有正義感，具才華的人物，這些人物為戲

劇帶來新衝擊，人物形象鮮明，深入觀眾的內心世界，因為是具有模範性的典型人物，所以深受歡迎。

〈帝女花〉劇場觀戲是學生首次到劇場觀戲，大部分同學是人生第一次踏入劇場觀看粵劇，可謂跨出第一步接觸粵劇。在粵劇問卷調查得到的資料可見，絕大部分學生對於是次劇場觀戲的反應是正面、積極的。他們感受到現場觀戲的氣氛，也投入其中。學生的後台參觀帶給他們很大的刺激及新鮮感。他們對粵劇的瞭解由一無所知而至慢慢認識，對這份傳統表演藝術充滿了期盼和尊重。是次經驗令他們更瞭解〈帝女花〉的情節及內容、人物的性格等，他們亦知道由文字劇本進而至舞台演繹，展示出表演者無數的心思，一場完美的粵劇表演是靠全體台前幕後人員的努力，共同打造而成的。

四、〈再世紅梅記〉觀戲

為配合〈再世紅梅記〉劇本教學，研究員安排了〈再世紅梅記〉觀戲活動，讓學生從不同層面瞭解劇本內容。是次觀戲活動分三部分，一是〈再世紅梅記〉粵劇導賞講座，在觀戲前，由擔當〈再世紅梅記〉的男女主角親自為學生闡析〈再世紅梅記〉的劇情，並介紹劇中人物，從不同角度帶領學生欣賞〈再世紅梅記〉。而在導賞講座進行時，學生非常留心聆聽，最後發問問題，演員一一加以解答。二是〈再世紅梅記〉演出當日到後台參觀，由導賞員介紹後台的裝置及傳統特色，學生在後台可拍照記錄、深入瞭解後台情況。三是欣賞〈再世紅梅記〉全劇演出。學生深入瞭解劇本內容後，跟粵劇男女主角對談，並參觀後台，到最後在劇場觀看〈再世紅梅記〉。他們都有不一樣的感覺，更熟悉故事內容，更深入瞭解每一個角色的心理活動，以致更能投入粵劇演出，對粵劇表演藝術有更深刻的體會。

（一）〈再世紅梅記〉觀戲問卷結果

〈再世紅梅記〉觀戲問卷結果

（註：導賞活動有兩部分：導賞講座及參觀後台。）

	問題	你的看法				
1	你有沒有參加〈再世紅梅記〉粵劇導賞講座？（請刪去不適用者）	有（26）／沒有（1）				
2	在**導賞講座**中，你認為以下哪些內容對你欣賞粵劇幫助最大？（請✓你的看法）	沒有幫助	有少許幫助	有幫助	甚有幫助	極大幫助
	情節概略介紹			3	17	6
	人物介紹		1	4	13	8
	服飾化妝介紹	1	2	13	9	1
	利用唱辭說明中板、滾花等	2	7	11	6	
	利用唸白說明口白、口古等	1	7	10	6	2
	播放片段說明做手台步等技巧	1	3	8	13	1
	請同學朗讀和試唱	2	12	7	3	
	導師講解演繹角色的經驗		2	10	11	3
3	你有沒有在觀劇前參觀後台？	有（25）／沒有（2）				
4	你**參觀後台**時，有甚麼令你覺得有趣？有甚麼令你留下深刻的印象？					

4.
(1). 我覺得助手幫武生及花旦兩人用樹膠準備假髮一幕最為有趣及深刻。因這全是意料之外，以及十分新奇。
(2). 我覺得那些裝演員服飾的大木櫃很有趣，有特色，而那些道具也很有趣。
(3). 有趣的地方：有很多箱子。深刻印象：保養演員假髮的樹脂和樹皮。
(4). 後台的箱子，它們十分大，又很舊，十分有趣。
(5). 此箱女士勿坐。
(6). 很有趣。很多新奇的東西。
(7). 排列得非常整齊的服裝，化妝室內的情景，四周的箱子。
(8). 看到演員有很多不同頭飾和演出服飾。
(9). 化妝技巧很特別。
(10). 戲服（它們的花紋很仔細，整齊地排起來，看上去很美觀。）
(11). 服飾。（十分精緻）
(12). 化妝、髮飾。
(13). 堆放戲服的地方、演員化妝的情形和地方、神位。
(14). 化妝、工作人員利用樹膠整理雲髮。
(15). 化妝。
(16). 那些化妝的位置很窄，卻能放很多東西，而且戲服的種類也有很多，令人目不暇給。
(17). 服裝、髮飾。

	問題	你的看法				
4	(18).假髮。 (19).每一個角色的不同的服飾和化妝都非常有趣。 (20).原來每個角色的頭髮是要用樹膠來擦，十分有趣（和髒）。 (21).佈景和人物的裝扮和服飾。 (22).參觀演員的化妝情況。					
5	相比沒有導賞的觀劇活動，你認為這次導賞對你在下列幾方面的幫助如何？	沒有幫助	有少許幫助	有幫助	甚有幫助	極大幫助
	更明白唱辭內容		1	7	9	9
	更清楚人物性格			9	11	6
	更瞭解情節發展，掌握全劇的結構			4	12	10
	更懂得欣賞演員的演技		3	14	6	3
6	總體而言，導賞活動對我欣賞該劇的幫助是：			8	12	5
7	如果再舉辦觀劇前的導賞活動，你認為下列哪些項目對你欣賞粵劇幫助最大？					
	詳細介紹劇情			7	9	10
	詳細介紹人物性格		2	8	10	6
	預讀劇本		1	10	9	5
	播放其中一幕，分析其精彩之處		1	13	6	6

其他建議：（請列舉，可多於一項）
(1). 講解一些粵劇的基本知識。如服飾、化妝、身段。
(2). 化妝、給我們表演做手。
(3). 角色親身示範動作。
(4). 介紹粵劇音樂以及樂器，解構旦角頭上的頭飾以及介紹一下頭飾為何物。
(5). 告訴我們怎樣欣賞粵劇。
(6). 解釋部分戲中重要／常見的做手或音樂的意思。
(7). 讓同學親身嘗試。
(8). 介紹在劇中某些使用到的動作。（做手）
(9). 導賞活動可加長時間。
(10).即場表現一場或一小段，故事的情節。
(11).介紹人物關係。
(12).嘗試讓同學試唱／朗讀，導師們可以講解多些有關粵劇服裝的資訊。

8	我願意在觀劇前額外花時間參加導賞活動。	願意（26）／不願意（1）

（二）〈再世紅梅記〉觀戲問卷分析

　　同學在學習〈再世紅梅記〉劇本內容的同時，先進行導賞講座。在觀戲前更到後台參觀。活動後老師為學生進行問卷調查，共收回26份問卷（全班參與學生是27人），現分析結果如下：

　　在第一部分，有26位學生參加了粵劇導賞講座，只有1人沒有參加，這符合收回問卷的人數。

〈再世紅梅記〉觀戲問卷結果（題二）

問題	你的看法				
在導賞講座中，你認為以下哪些內容對你欣賞粵劇幫助最大？	沒有幫助	有少許幫助	有幫助	甚有幫助	極大幫助
情節概略介紹			3	17	6
人物介紹		1	4	13	8
服飾化妝介紹	1	2	13	9	1
利用唱辭說明中板、滾花等	2	7	11	6	
利用唸白說明口白、口古等	1	7	10	6	2
播放片段說明做手台步等技巧	1	3	8	13	1
請同學朗讀和試唱	2	12	7	3	
導師講解演繹角色的經驗		2	10	11	3
頻率	7	34	66	78	21

　　第二部分關於導賞講座，大部分學生認為「情節介紹」及「人物介紹」兩大範疇對學生欣賞粵劇幫助最大，超過百份之九十八學生認為這兩項對欣賞粵劇有幫助。可見要明白粵劇的內容最重要是情節和人物，這與粵劇的教學重點不謀而合。其次是「服飾化妝」、「利用唱辭說明中板、滾花」、「利用唸白說明口白、口古」、「播片段說明做手台步技巧」，超過百份之九十同學認為對欣賞粵劇幫助最大。同時「導師講解演繹角色的經驗」有超過百份之九十七同學認為對欣賞粵劇幫助最大。至於「請同學朗讀和試唱」則少於一半同學認為對欣賞粵劇有幫助，可見同學普遍認為自己未能掌握朗讀和試唱。這些技巧需要較長時間訓練，也要通過專業培訓，同學才有信心和膽量朗讀和試唱。其

實對於同學來說，粵劇知識是非常有限的，他們認為粵劇的演唱難度極高，必須經過長時期訓練才能達成目標。從數字分析得知，最多參與觀戲的同學認為第二部分內容對他們欣賞粵劇「甚有幫助」，其次是「有幫助」。

第三部分顯示25位同學參觀後台，只有兩位同學缺席。在第四部分，同學在參觀後台後，覺得最有趣和印象最深刻的地方幾乎全部都是關於演員服飾、頭飾和化妝，特別是演員的戲服衣箱，用樹膠貼上頭髮及誇張的化妝，這些都是學生們在後台親眼看見和親身體驗的。學生也留意到粵劇演員的戲服有不同的花紋，而且手工十分精細。這樣可以說明粵劇的服飾、頭飾和化妝是有別於一般表演，所以學生都覺得十分有趣，印象也特別深刻。

〈再世紅梅記〉觀戲問卷結果（題五）

問題	你的看法				
相比沒有導賞的觀劇活動，你認為這次導賞對你在下列幾方面的幫助如何？	沒有幫助	有少許幫助	有幫助	甚有幫助	極大幫助
更明白唱辭內容	0	1	7	9	9
更清楚人物性格	0	0	9	11	6
更瞭解情節發展，掌握全劇的結構	0	0	4	12	10
更懂得欣賞演員的演技	0	3	14	6	3
頻率	0	4	34	38	28

第五部分，超過百份之九十六同學認為導賞對學生在「明白唱辭內容」、「更清楚人物性格」、「更瞭解情節進展，掌握全劇結構」及「更得欣賞演員的技巧」有幫助，可見導賞使同學對即將欣賞粵劇有更全面的認識。所以安排觀戲前先作導賞，確能增加學生觀劇時的投入感，對於理解全劇結構有莫大幫助。所以第五部分整體而言百份之百學生認為導賞活動對她們欣賞該劇有幫助。整體而言，第五部分的內容對於參與觀戲的同學「甚有幫助」及「有幫助」。

〈再世紅梅記〉觀戲問卷結果（題七）

問題	你的看法				
如果再舉辦觀劇前的導賞活動，你認為下列哪些項目對你欣賞粵劇幫助最大？	沒有幫助	有少許幫助	有幫助	甚有幫助	極大幫助
詳細介紹劇情			7	9	10
詳細介紹人物性格		2	8	10	6
預讀劇本		1	10	9	5
播放其中一幕，分析其精彩之處		1	13	6	6
頻率	0	4	38	34	27

　　第七部分，如果舉辦劇前導賞活動，學生認為「詳細介紹劇情」、「詳細介紹人物性格」、「預讀劇本」及「播放其中一幕分析其精彩之處」都對欣賞粵劇幫助最大。此外，同學建議多講解粵劇基本知識，例如音樂、服飾、化妝、身段、做手及示範動作，也可多介紹人物關係，讓同學親身賞試演出或試唱。同學更認為即場表演一小段會更吸引，所以她們建議導賞活動可加長時間。由此可見，同學對導賞活動甚有興趣，甚至願意加長時間學習，希望學會更多粵劇內涵及瞭解更多關於粵劇的知識。根據問卷結果數字所得，第七部分內容對於大部分參與觀戲的同學「有幫助」及「甚有幫助」。

　　第八部分，學生中有26人願意花額外時間參加粵劇導賞活動，只有1人表示不願意。參考之前的數字，發現27位同學中有26人參加導賞活動，有1人沒有參加，相信願花額外時間參加導賞活動的26人正是之前有參與導賞的同學。而不願意花時間的1人正是沒有參加導賞的同學。經過導賞後，同學全部都願意花額外時間參加粵劇導賞活動，足見導賞活動是受學生歡迎的，也是粵劇學習中重要的環節。通過導賞活動，同學更瞭解劇目內容、觀劇的方向及要點，有助同學有重點及有步驟地觀賞粵劇。

　　〈再世紅梅記〉觀戲活動是一次比較完整的活動安排。在觀戲前研究員開展了〈再世紅梅記〉劇本分析，與同學分析故事內容及探討人物性格及角色特徵等。再而舉行〈再世紅梅記〉粵劇導賞講座，邀請了演出〈再世紅梅記〉的兩位男女主角為學生為進行導賞，內容包括劇情介紹、人物性格分析、觀戲重點、注意事項等。到劇場觀戲當天，學生提前二小時到後台參觀。後台的故事、化妝令同學留下深刻印象。他們有機會看到演出者在後台準備的情況，也

親身接觸後台佈置及一景一物，讓他們瞭解到演出的背後必須有充足的準備。最後就是觀戲的環節，由於他們對劇本內容、人物性格、劇情發展有了初步瞭解，所以在觀戲時更容易明白情節的發展，對於欣賞粵劇有極大幫助。由此而知，劇場觀戲實有助學生瞭解故事內容及角色特點，也能將平面的劇本故事立體化、形象化地通過舞台演出活現眼前。

五、西九大戲棚文化考察

（一）考察目的

　　粵劇是香港極富特色的本土文化藝術，粵劇演出既是娛樂，也有豐富的語言（粵語）、文學與文化內涵。西九大戲棚考察目標旨在讓學生瞭解、欣賞及尊重粵劇文化，延續及承傳本土粵劇的優良傳統。

　　中國戲劇，肇自巫優，祀神娛人，漸成風俗。戲棚粵劇是本土粵劇文化之中最具特色的一環，也是地方文化風俗。戲棚粵劇文化考察旨在令學生有機會近距離接觸戲棚粵劇的製作及演出過程，認識及瞭解本土傳統粵劇文化。

　　發展有關戲棚粵劇文化的教材，令考察的成果不只限於單一次活動，而是能持續並橫向發展，有助進一步推廣粵劇文化，除令學生受惠，亦能令更多人關注及認同粵劇文化。

（二）考察內容

　　研究員帶領學生於戲棚粵劇演出期間拍攝及訪問戲棚，並安排學生觀戲及參觀後台，作實地考察，以深入瞭解戲棚粵劇文化。另外，同學亦會製作影視教材，向其他同學及普羅大眾介紹本土粵劇及傳統戲棚粵劇。

　　由粵劇藝人帶領實地考察，參觀戲棚後台，認識傳統粵劇演出的後台各部分，如服裝、道具、音樂等。學生亦透過觀察、訪問等更深入地瞭解戲棚粵劇的製作過程，傳統習俗及其背後之文化內涵。此外，戲棚粵劇與打醮有著不可分割的關係，因此學生亦會在濃厚的節慶氣氛中，考察有關本土社區文化與粵劇的關係。

　　由於戲棚觀戲的感覺與經驗與學生平日於劇院看戲截然不同，透過觀看民間演出，讓學生瞭解粵劇文化的多樣性及對本土民間文化風俗有更深刻的感

受。活動安排學生觀看戲棚粵劇演出，於演前有簡單導賞，引導學生留意演出的不同元素；演出後亦安排老倌等與學生對談，分享觀後感想和提出有關演出之問題。

在戲棚考察後，學生會分組進行對本土粵劇及戲棚粵劇的專題研習，題目多元化，例如戲棚粵劇的歷史源流與發展、香港的戲班運作與戲棚／劇場管理、本地粵劇演員專訪及粵劇藝術的虛與實等。另外，同學藉著文化專題研習及，瞭解戲棚粵劇代表的文化內涵及人文意義，提升學生對本土文化的瞭解、進行文化反思及提升文化認同，同時訓練個人批判性思維的能力。

在三三四新學制下，新高中語文課程於二零零九年全面實施，課程中的選修單元亦包括了文化專題試探一項。此考察活動正好讓學生及教師體會這個學習及教學方式，為他們迎接新課程做好準備。參加考察的學生亦可因此而對文化學習和研習有更深刻的體會，從而啟發他們日後在文化專題研習單元的教學，有助發展相關教材及教學模式。

粵劇於不少人心目中是一種沉悶且只有老一輩才喜歡的文藝活動，因此考察的同時，學生會拍攝關於本港戲棚粵劇的影片教材，介紹戲棚粵劇的特色及文化，製成報告與其他同學分享。學生同時亦可在校園電視台播放活動期間的影片，向校內師生介紹及推廣粵劇文化。

（三）執行形式

研究員在粵劇演出期間安排同學實地考察並參觀戲棚後台，讓他們瞭解戲棚及戲班之運作、後台設置、傳統習俗等；其他時間則於區內瞭解戲棚粵劇的周邊文化及社區現象。

由於戲棚觀戲的感覺與經驗與學生平日於劇院看戲截然不同，透過觀看民間演出，讓學生瞭解粵劇文化的多樣性及對本土民間文化風俗有更深刻的感受。活動安排學生觀看戲棚粵劇演出，於演前有簡單導賞，引導學生留意演出的不同元素；演出後亦安排老倌與學生對談，分享觀後感想和提出有關演出之問題。

學生進行分組專題研習，參與考察的學生各自分組，自訂文化專題，在考察期間搜集資料及訪問，於考察後一個月提交專題研習報告。報告形式自由，學生可以戲劇、短片、口頭報告、網上討論平台或其他形式，展示研習成果。

　　學生及後參與聯校研習成果報告，研習小組自定報告內容，準備20分鐘的研習成果報告，分享經過本計劃後，對本土粵劇及戲棚粵劇文化認識的及交流學習的經驗。

　　學生分組製作影視教材，介紹戲棚粵劇的特色及其文化，例如：戲棚佈置、演出習俗、及訪問台前幕後製作人員。

　　透過「戲棚粵劇文化考察」專題研習的研究活動，可以肯定專題研習的學習方式非常適合中學生。因為學習內容也可加入學生活動表現，如實地考察、調查研究、完成學習歷程檔案、口頭報告及專題設計等，校本評核幫助學生掌握重要的能力和知識，培養自學的習慣，這些經歷並非平日的考試能考核的。

　　此外，教學模式之轉變能令學生成為學習的主角，學習成果不單是中國語文選修科中學習的主要元素──粵劇文化，更包含其他學科的文化知識，如歷史、宗教和通識科，這些都是學生十分享受並且覺得有意義的活動。

　　通過多元化的教學活動，如聯校研習成果報告、粵曲欣賞和戲棚粵劇文化考察等，一方面可以開拓學生更廣闊的視野，另一方面又可以培養他們對粵劇文化的興趣和強化教師的教學技能。教師即使面對教育環境改動，如高中改為三年制、公開考試變革等，靈活的粵劇教學容許學生透過專題學習展現其多元能力，教師都能從容面對種種的新挑戰，令中學生在學習中國語文時更添樂趣。

　　劇場觀戲是將平面的粵劇劇本教學轉化為立體的舞台演出的重要環節。學生平日在課堂學習粵劇劇本，只能從文字理解故事內容，憑著文字內容揣摩人物性格特徵，但當學生走出課室進入劇場時，就能以另一角度去接觸粵劇，人物角色將活靈活現於舞台上，通過唱、做、唸、打等表演技巧，將故事展現在學生眼前。所以劇場觀戲是粵劇學習的重要一環，將劇本「實踐」在舞台上，對於粵劇教學具更深層意義。

（四）西九戲棚文化考察流程

日期：2013年2月16日（年初七）

地點：西九大戲棚

西九戲棚文化考察流程

時間	行程	附註
下午12時40分	港鐵佐敦站（C2出口）	楊老師聯絡電話：×××× ××××
下午1時	到達戲棚、參觀周邊的社區、瞭解環境。	拍攝、記錄
下午1時30分	參觀戲棚後台 拍攝、記錄參觀情況 訪問演員、工作人員等	蔡啓光先生講解
下午2時15分	戲棚觀賞日戲 演藝粵劇團 〈擋馬〉 〈百花亭贈劍〉 〈姑嫂比劍〉 〈八仙過海〉	戲長約2.5小時
下午4時45分	觀戲後，各組可於戲棚附近取景攝錄、並拍製感想。	攝錄、記錄
下午5時15分	自行解散	

（五）西九戲棚文化考察前準備

　　組員必須於考察前完成（1）（2）（3）（4）題，並在考察後完成（5）（6）題。

西九戲棚文化考察前準備

（1）	組員姓名
（2）	考察主題
（3）	在進行是次戲棚考察之前，你對那方面最感興趣？你最想知道的事情是甚麼？
（4）	針對你們組的考察主題，擬定五題訪問題目。
（5）	根據你們組的考察題目及重點，攝錄及拍攝所見的人物和情景，以不少於400字寫出你們的所見、所聞及所感。
（6）	各組將是次戲棚文化考察的學習成果，以短片及報告形式展示。

（六）西九戲棚文化考察內容

組員在西九戲棚文化考察前自訂考察內容如下：

西九戲棚文化考察內容

組別	考察最感興趣的事情	擬定5題訪問題目
第一組 考察主題： 後台	1. 在進行是次戲棚考察之前，我對後台最感興趣。而我最想知道的事情是關於後台一些特別的歷史或傳說。現在戲棚的後台，我有幸能夠去參觀；但從前的後台樣貌，則無以得知。我對未知的事物存有一定興趣，所以我也想知道多一點有關後台的往事。 2. 此外，我也想知道有沒有一些傳統的後台習俗或禁忌是早已沒有跟隨。我從許多新聞報導中得知，現代的中國人已沒有那麼注重從前的固定思想，如「禮」、「仁」等等，一些傳統習俗，如在年三十中「賣懶」，也漸漸被遺忘。因此，我認為後台也會有一些被遺忘的傳統，而我認為多理解這些傳統，就可以對後台有進一步的認識。 3. 後台的工作分配也是其中一件我想知道的事情。畢竟整個後台那麼大，總不可能只有數個專業人士來負責；更加不可能隨意挑選、分配工作。除了根據個人的技能程度外，還有沒有其他因素會影響工作的分配呢？如：個人的經驗。 4. 最後，後台的擺設和進入後台的人士限制也引發我的好奇心。許多戲棚開演前都會演出「神功戲」或進行拜祭儀式。既然如此，後台如此多道具，它們的擺放位置也會否因風水學上或傳統習慣的問題而有特定位置呢？能夠進入後台的人士也會否因以上兩個因素而有限制呢？	問題1：後台有沒有甚麼特別的歷史或傳說？ 問題2：在眾多後台禁忌中，有沒有一些是早被遺忘或沒有跟隨呢？ 問題3：後台的工作是怎樣分配呢？ 問題4：後台有沒有甚麼特定的擺設？ 問題5：有沒有甚麼人是不能進入後台？

組別	考察最感興趣的事情	擬定5題訪問題目
第二組 考察主題： 粵劇折子戲 的服裝	1. 我很想知道究竟戲棚是用甚麼材料造的？究竟要打造多久才能完成？為甚麼戲棚會那麼穩固？ 2. 我對粵戲的禁忌很感興趣，例如為甚麼女孩子不能坐在衣箱之上？ 3. 神功戲和折子戲有甚麼分別？究竟有沒有按著一些特別的守則去挑選演員去表演神功戲？ 4. 神功戲和折子戲跟平時普通粵劇的戲服有何分別？在上妝時有甚麼需要注意？	問題1： 服裝通常會以甚麼顏色為主？冷還是暖的顏色系列？ 問題2： 穿衣的次序是由頭飾到穿衣，還是由穿衣到頭飾？ 問題3： 飾演王子和婢女的服裝有何分別？ 問題4： 演員的服裝會否因為角色的忠或奸還是丑而有鮮明的分別？ 問題5： 有些演員頭上的一對觸角究竟是如何佩戴的？
第三組： 考察主題： 演出、音樂	1. 演員綵排了多久，他們也會緊張嗎？ 2. 演員因何而投身粵劇事業？從幾歲開始？父母支援嗎？ 3. 演員對香港的粵劇發展如何看，政府支持嗎？有推廣嗎？ 4. 在多種樂器中，哪種是最重要的？粵曲音樂和平日的表演有何分別？	問題1： 演員從幾歲開始接觸粵劇？ 問題2： 因甚麼原因？父母安排？學校？自己感興趣？ 問題3： 這個表演綵排了多久？ 問題4： 你們對粵劇在香港的發展如何看？ 問題5： 這麼多樂器中，哪種次要，哪種最重要？
第四組 考察主題： 音樂、舞台	1. 音樂： 甲、粵劇的唱腔音樂類別 乙、有關戲曲的變調 丙、粵曲的基本色 丁、粵曲的旋律 2. 樂器： 甲、大多數粵曲使用的樂器 乙、粵曲所使用的樂器種類 3. 樂隊： 甲、人數 乙、領奏者使用的樂器 4. 背景： 甲、不同類別 乙、需要多少人幫忙 丙、誰做背景	問題1： 音樂方面能夠選擇從其他方面發展，為何要選擇為粵劇演奏音樂？ 問題2： 有甚麼因素會令到你去為粵劇演奏音樂？ 問題3： 為了粵劇演奏學了多少年？ 問題4： 每天會花多少時間去排練？ 問題5： 會不會有時候覺得為粵劇演奏很沉悶？
第五組 考察主題： 演員化妝	1. 化大戲妝最困難的部分是甚麼？ 2. 要化好一個大戲妝需要練習多久及用多少時間？	問題1： 給自己化妝最困難的部分是甚麼？ 問題2： 練習化妝練習了多久？ 問題3： 化妝最長可費時多久？ 問題4： 妝容怎樣表達自己的角色？ 問題5： 化妝時需用多少化妝品？

組別	考察最感興趣的事情	擬定5題訪問題目
第六組 考察主題： 竹棚	1. 我最想知道服裝的製作。因為在電影和電視劇中看到的古裝服飾十分漂亮華麗，我希望可以透過這次戲棚考察來瞭解古裝服飾，如果有機會我一定會嘗試製作一件。 2. 我對竹棚的搭建最有興趣，因為搭建竹棚是需要花大量的金錢和時間。加上，我很想知道工人究竟是怎樣運用「竹」來建棚，而且能夠盛載大約一千人。 3. 建築，我覺得用竹做戲棚十分有趣，十分新鮮，在老師還沒提到戲棚前，我完全不知道有戲棚這種東西。所以想知道的東西有很多。但我最想知道的還是如何建造戲棚和它為甚麼不會容易倒下。 4. 我最想知道是裝造竹棚所需的東西。因為我聽老師說過一個戲棚原來只是由幾個人去搭建，真是十分厲害，所以我非常感興趣。	問題1：竹棚是怎樣搭建？ 問題2：竹棚有甚麼特別的歷史？ 問題3：化妝需要多久？有甚麼要注意？ 問題4：戲服是由甚麼做成的？有多少類？ 問題5：建造竹棚需要花多少時間？
第七組： 考察主題： 化妝	1. 我對化妝最有興趣。怎能在短時間內化好妝，預備好出場的東西。 2. 不同的顏色有沒有特別的意思想表達。 3. 粵劇和現今的化妝有沒有大的分別。 4. 有沒有化妝技巧令自己更上鏡，可以瘦面等。	問題1：每一次化妝用多久的時間？ 問題2：粵劇的化妝有甚麼特色？ 問題3：衣服方面，不同的角色衣著有沒有不同？ 問題4：不同角色的化妝有沒有不同？ 問題5：臉上的工具，有否特別的作用。

（七）西九戲棚文化考察報告

榮格的「心理類型」分析

組別	考察報告	
第一組	**知覺**	
	感官	直覺
	我們的考察題目是後台。經由導賞員帶領，我們到達了西九大戲棚，戲棚的周圍都充滿了紅色的色彩，十分搶眼。我們跟著導遊叔叔來到後台，上去後，就看見一片令人好奇的場面，由竹搭建而成的後台，清晰可見，地下也是由竹搭建，離地約一米，而且搭建時，一根釘子也不用，只是用鐵絲緊固，而周圍的人有的在熨衣服，有的在化妝，還有的在聊天。觀看了一會兒，我們馬上就找了一位工作人員姐姐訪問，她告訴了我們粵劇的各種禁忌。例如：不能亂說話。化白色的妝後，就不能亂走，因為白色的臉好像鬼，會嚇壞人。不能碰戲箱內盛載神像的物品，因為這代表沒禮貌。	踏著用木板造的梯級，感覺有些危險。後台的光線不太充足，但也不太昏暗，依然可以清楚看見每樣事物。剛開始時，我們都好像好奇寶寶那樣左看右望，因為周圍的景象都很新奇。
	判斷	
	思考	感受
	經過這次的考察，我知道戲曲不但可以供人娛樂，還有教育作用。我瞭解到以前表演的舞台比較高，觀眾席比較低和學會了很多關於粵劇的知識和禁忌。	往前踏著竹子走，可以感受到竹子凹下去，然後再走一步，竹子又凸上來的感覺，好像隨時都會不小心掉下去，簡直是步步驚心，但慢慢習慣了。訪問後，我們就到前台觀賞粵劇，過程十分精彩。還有在參觀後台時，令我大開眼界，各種新奇的事物都令我感到好奇。
	知覺	
	感官	直覺
	我們組的考察題目是後台，我們發現原來後台有不少由幾十年前保留至今的禁忌。例如：化白色底妝後不能亂走，如果化白色底妝後有必要在後台走動，便要在眉旁點上紅色胭脂；如果戲箱內盛載神像，則不能坐上，因為這樣很不禮貌。相反，如果戲箱內盛載道具，則可以坐上。	在後台的工作分配方面，除演員以外，演員更需要其他人幫忙熨衣服，這部分屬於衣箱部；而負責傢俱、道具、佈景則屬於畫布部；例外還有音樂部。後台亦有特定的擺設，雜邊，例如音樂樂師，屬於右邊；而衣邊屬於後台的左邊。

組別	考察報告	
第一組	**判斷**	
	思考	感受
	從前的禁忌，人們必須遵守。這讓我知道一套好看、精彩的粵劇除了幕前的演員的功架外，還要依靠幕後人員的協助。	這令我很佩服粵劇演員這項工作，因為他們一來要背熟台詞，更要避免犯下各種禁忌。 經過這次參觀西九大戲棚的後台，讓我瞭解到一套演出是由不同人合作而成，不能夠歸功於其中一個人，合作是成功的關鍵。
	知覺	
	感官	直覺
	這次我們所考察的主題，正正是這一個「幕後功臣」——後台。一套粵劇需要大量演員配合演出；一個後台也需要大量演員幫忙作各項工作。這次我們所考察的，是戲棚的而非戲院。而戲棚則是靠10個工程員花三星期所搭建，材料則是輕便而耐用的竹，而非價值連城的材料。	據現場所見，後台工作大概分為數項工作：負責熨衣、打理服飾的「衣箱」；道具、佈景的「畫布」；負責配樂、奏曲的「音樂」；各項事務，如提點演員何時出場、燈光開關的「提場」。整個後台大致分為「衣邊」和「雜邊」；「衣邊」是作用擺放服飾、道具等；「雜邊」則有大群音樂樂師「坐陣」。演員會在舞台左、右邊出入，也沒有甚麼特定的規矩限制進入後台的人士。像考察時一位花旦姐姐所言，在後台要遵守的規矩，大多時從許久以前流傳下來。首先，就是不能胡言亂語。咒詛演出或傳統不吉祥，如「死」等字眼也不能從口而出。另外，如果戲箱內盛載的是神像，則不能坐上，因此舉代表不禮貌。相反若是承載道具的戲箱，則能坐上。除此以外，化上白色妝後就不能亂走，因白色是不吉祥的顏色。但若化上白色妝後需馬上綵排，則需作臉上點上兩點紅色胭脂才能前往。而我們離開時，演員們和後台的工作人員還在努力化妝、打理各項事務，確保一切正常。

組別	考察報告	
第一組	**判斷**	
	思考	感受
	俗語有云：「一個成功的男士背後總有一個賢淑的女士支持、幫助他。」一套精彩的粵劇也不例外，在觀眾面前上演一幕又一幕、令人目瞪口呆的粵劇演出，背後也有一個後台支持、扶助著演員，整齣表演才能順利進行。而許多不同國家都會有其傳統習俗或禁忌，這個「麻雀雖小，五臟俱全」的「後台國」也一樣。	整個後台工作分佈井井有條。再考察了一會兒，老師便帶領我們到觀眾席就坐，準備觀賞令人驚喜、震撼的粵劇。我從後台中看到的，除了是悠久的歷史，設備齊全，更是那無價的團結力量。
	知覺	
	感官	直覺
	今次我們在西九大戲棚觀看折子戲，其中包括〈白龍關〉、〈乾元山〉、〈斷橋〉和〈八仙過海〉。	在這四套折子戲中，我最喜歡〈八仙過海〉。〈八仙過海〉是講述八仙在蟠桃宴中目睹姿容秀麗的金魚仙子，便出言輕佻，結果得罪了仙子。他們於是較量一番。最後八仙賠禮認錯，仙子將法寶歸還，八仙便辭去。他們有些表演一字馬、後空翻、打跟斗……我之前在粵劇表演中從沒看過這些「招數」，當場掌聲佈滿一地！平時觀看粵劇的劇院全都是用高級的建築物料搭成，但這個大戲棚卻是用木竹搭建而成。雖然材料不是很高級，但卻十分鞏固。參觀後台時，我見他們的擺設很整齊，衣物有條理地擺放著。他們在表演前努力地化妝，背台詞，他們還遵守很多傳統的習慣。
	判斷	
	思考	感受
	以前看粵劇都在戲院看的。人們個個十分安靜，甚少歡呼，氣氛冷清。相反，今次在戲棚看戲，人們個個情緒極高昂，不時出現歡呼拍掌的聲音。雖然他們只是表演給平民看，但他們卻認真的對待。	我覺得他們比武的那一部分最精彩。簡直非筆墨足以形容！我初時對這折子戲沒感興趣，但當我見到周圍的人的熱情，我慢慢認真的留意這個折子戲，發現也滿有樂趣的。也許下一次再看粵劇時我能找到另一份樂趣呢！從一些小事可看到他們敬業樂業的精神，視工作為娛樂，我很欣賞他們這種態度。我也挺能享受這次的經歷，以後若有類似的折子戲，我亦很樂意去參與。

組別	考察報告	
第一組	知覺	
	感官	直覺
	我們在後台進行訪問和考察，找來一個工作人員接受訪問。她原本也是一個演員，但晚上才會演出，所以就在後台幫忙。從她口中，我們得知了一些規矩或禁忌。其中一個是我第一次聽到的：如果演員未化好妝，只抹了白色的底妝，是不能四處亂晃的，即使臨時要去綵排，也要先隨便抹點粉紅或紅色，總之不能白色一片。	當天，我們在對面街望向西九大戲棚，我就覺得戲棚相當具氣勢。因為它的四邊插滿鮮艷的旗幟，而且在馬路旁，顯得很突出。最後，我們一起觀看粵劇表演，包括：〈白龍關〉、〈斷橋〉等四場折子戲。我印象最深刻的是〈八仙過海〉。
	判斷	
	思考	感受
	／	平日我看見的戲棚的座位都是在戶外，因此西九大戲棚的結構和能容納的人數都讓我吃驚。我覺得抹了白色底妝不能四處亂晃這個規定挺有意思。因為我剛踏進後台，看見一群「白面人」也覺得有點恐怖。〈八仙過海〉不但內容簡單易明，武打場面亦很精采，令人拍案叫絕。這次是我第一次在戲棚觀賞粵劇，難忘之餘也令我大開眼界。我深深地感受到那股熱鬧，無拘無束的氣氛，那是在大會堂裡感受不到的。
第二組	知覺	
	感官	直覺
	／	在觀戲前，我們參觀了後台。只見工作人員都在忙碌地準備舞台的服裝和道具，我們不太好意思去打擾他們了，只好仔細地欣賞和觀察四周的服裝特色。後台有一個用竹搭成的掠衣架，讓我們可以清楚地看得見每件衣服。從其中的工作人員得知每件服飾都是給不同的角色去穿，例如婢女和士兵。聽完講解員的詳細介紹和參觀後，我對戲棚的結構和神功戲的流程加深了很多認識。觀戲後，我們到了戲棚外各處的小攤檔品嘗特色美食和欣賞傳統手工藝。

組別	考察報告	
第二組	**判斷**	
	思考	感受
	之前我都一直覺得用竹棚搭成的戲棚會很不穩妥，在裡面觀戲會很危險和感到很悶熱。但今天我踏足了戲棚後，感覺完全不同。在戲棚內，可以看得見無數竹棚和建築材料紮實地搭建在一起，內裡可以容納到很多人，空氣也很流通，觀戲的時候不會感到很熱。途中看見了很多外地人，可見傳統大戲棚是多麼國際性的藝術。	這是我第一次參觀戲棚及其後台，所以所有看到的事物我都覺得很新奇。
	知覺	
	感官	直覺
	／	甚麼是大戲棚？它是個流動表演場地，臨時為演出而搭建的竹棚，是一年一度的盛事。首先，我們進入了後台參觀。踏上木製的樓梯，發出好像快要斷掉的聲音，使我嚇了一驚。後台裡演員們都在用心地化妝，塗上一層又層的粉底，畫上誇張的眼影及腮紅，使自己融入角色中。另一邊廂，到處都掛滿了不同的服飾。工作人員為我們介紹各種服裝，紫色的長衫通常用作打底，繡上花朵的白色上衣是婢女穿著的。除此之外，更有一位男職員為我們講解大戲棚及粵劇的文化，例如：樂隊的成員人數和主要樂器，以前的人是怎樣演出粵劇等。在觀賞粵劇的過程，四套戲四都各有特色。粵劇觀賞完畢後，我和同學在大戲棚市集到處逛逛，發現了一間名為「歡樂滿糖」的糖果店。這並不是一所普通的糖果店，而是售賣歷史悠久的吹波糖、糖花的糖果店。
	判斷	
	思考	感受
	演員們的高難度動作使人讚歎，所謂「台上一分鐘，台下十年功」。	平時看粵劇都是到一些有空調的大戲院觀看，第一次來到大戲棚，給我一種新鮮的感覺。在觀賞演員表現的同時，我亦感受到他們花了多少時間、精神來練習，真的十分令人佩服。來到西九大戲棚是一次很

組別	考察報告		
第二組	難忘的經歷。如果不是學校的帶領，我亦不會有機會認識到這個美輪美奐、古色古香的大戲棚。希望能夠再一次欣賞到精采的演出。我和同學嘗試了用飲管把空氣吹入吹波糖中，感覺非常有趣。這也是一次新的體驗。		
	知覺		
	感官	直覺	
	／	在這次參觀大戲棚和觀賞折子戲的活動裡，我和我的組員訂立的考察主題及重點是粵劇折子戲的服裝。所以我們一到達目的地不是在留意場地的擺設，戲棚的各種特色，而是拿著照相機、錄影機、紙和筆到處尋找折子戲服裝的蹤影。幾經辛苦，我們終於找到一個類似衣帽間的房間。七彩繽紛耀眼奪目的服裝和頭飾立即映入眼簾，全部服飾都十分漂亮，穿著上這些戲服必定能使演員更投入角色和份外神似，把這套戲推上最高的境界。由於想更深入瞭解粵劇折子戲的服裝，我們到處問一些工作人員。首先，我們訪問了一位忙得七手八腳的老伯伯關於不同行當所需不同的戲服是如何辨識，卻遭冷待，碰得一鼻子灰，甚麼也問不到。然後，我們再去訪問其他工作人員，才得到答案，我們大概也能辨別一些，例如，通常飾演文質彬彬的小生的，衣服通常袖較長，亦稱女袖。武生則通常穿的都是短袖亦稱武袖，以方便演員活動。而材料方面主要是以布質為主，有些還加了些閃閃生輝的珠片。	
	判斷		
	思考	感受	
	／	經過這次的觀賞令我深深地體會到粵劇是充滿了傳統色彩的文化藝術表現，十分值得我們保留下來。	

組別	考察報告	
第三組	知覺	
	感官	直覺
	／	走出地鐵站，多走幾步後就遠遠地看到一個大戲棚，是我人生中第一次親眼見到的。所有東西都是以竹、木搭建而成的，不用一塊磚頭，不用一斤混凝土，走上去感覺上有點危險，但實際上是非常穩固的。 左邊有一大堆人在化妝，雖然我也曾經上過粵戲白色面的那個妝，可是那次是別人替我化的，而現在他們竟然是自己替自己化的！繼續向前走見到了很多戲服，而且有人在熨衣服。 然後走到了觀眾席，發現除了有很多長者外，還有很多外國人呢！
	判斷	
	思考	感受
	我曾經有想過他們該如何聽得懂？ 怎料是有字幕的，因此那幾場折子戲我也看得懂呢！	以往在家中電視中看到，真的想不到在有生之年能夠見到這大場面。走進棚內，倍感神奇，也覺得佩服。那些戲服真的很美呢！這次參觀大戲棚是個非常好的活動，因為平時很少有非宗教的戲棚。香港政府也應提倡多點這些活動，傳揚中國文化。
	知覺	
	感官	直覺
	／	我們這一組主要瞭解化妝、主持以及音樂為主。一進到後台，我們便看見二十多個表演者正在化妝，有男有女，有老有少，全都非常忙碌，沒有時間搭理我們，所以我們便隨著解說人員來到台前，聽著他專業的講解。他講述了戲棚構造、服裝設計、台上擺設、大幕的操作、樂團的配合等。他還講述了〈擋馬〉、〈百花亭贈劍〉、〈姑嫂比劍〉和〈八仙過海〉四個折子戲的內容，好讓我們能夠明白當中的內容。時間不多，我們坐在自己的座位看粵劇。看完後，我們回到戲棚後台，有幸

組別	考察報告	
第三組		採訪了表演者，而令我印象最深刻的是那位主持人。
	判斷	
	思考	感受
	在四套折子戲中，我最喜歡看〈八仙過海〉，因為故事內容生動有趣，而且武打場面也很好看，簡單易明，令我看得津津有味。 解說人員說他自小對粵戲的興趣濃厚，說明做粵戲的技術是一朝一夕慢慢地學習，並不能一步登天，他自己也學了十幾年。他還鼓勵我們要加油，不要遇到難關就輕易放棄，這令我印象非常深刻。	在這次粵劇觀賞中，我不但學到了一些簡單的粵劇技巧，還學到了人生道理，希望能在將來的表演裡發揮得好。
	知覺	
	感官	直覺
	／	在二月十六日（星期六），新年假期間，我們班跟老師去了西九龍大戲棚考察。我們先在戲棚四周的社區進行考察，再在導師的帶領下穿過行人隧道進入大戲棚的場地。我們在門口逗留了一會兒，導師給了一個簡介，讓我們初步認識後，再帶我們去戲棚後台。一進後台，就從左邊看到一批演員在化妝，右邊是樂隊在進行練習，我們看到有古箏、楊琴、三弦、二胡等林林總總的樂器，中西混合，場面頗為壯觀。再往前行就有五花八門，色彩繽紛的服飾。
	判斷	
	思考	感受
	在今次的考察中，我和組員學到很多不同的表演技巧，化妝技巧等。	希望下次有機會繼續做考察。
	知覺	
	感官	直覺
	／	這次，我們又跟隨楊老師來到西九大戲棚觀劇以及參觀後台。這天已是西九大戲棚本年最後一天演出，依然十分多人來觀賞。西九大戲棚是由十個工人在三星期搭

組別	考察報告	
第三組		建出來的，由頭至尾也只用竹、木板和膠帶，半根釘子也沒有。西九大戲棚是由演出大廳和外圍二十幾個攤檔組成的。觀戲後，到到後台進行採訪。他們大都是從小時已開始接觸粵劇，有的是被父母感染，有的是自己感興趣。
	判斷	
	思考	感受
	得知粵劇有別於西方音樂劇，舞台高一米。四個折子中，我就較喜歡〈八仙過海〉。八位仙人出盡法寶，鬥智鬥勇，最終還是不敵對手。他們的演出有種無聲的幽默，何仙姑的舞劍也極出色。其次的，便是白龍關，兩人間的恩情怨恨，兩位演員也把感情演得淋漓盡致。根據演員的話，他們對粵劇在香港未來的發展十分有信心。	觀戲時，表演也非常精彩。所謂「台上一分鐘，台下十年功」他們每人也要十分刻苦地練功，才能當上主角或其他角色。
	知覺	
	感官	直覺
	／	我們這一次考察的題目及重點是背景佈置，樂器音響和化妝。這次我們能夠有幸到後台參觀，看到了很多一般人看不到的東西，例如：服裝、道具，演員們在化妝的樣子等等。因為我們這一次考察的題目有包括樂器音響，所以我們訪問了幾個有負責音樂方面的人士，聽他們大部分人說，他們大多從小開始學習樂器，所以到了現在，他們已經有很豐富的演出經歷。另外，我們也訪問了主持節目的司儀，他告訴我們他從中學開始接粵劇，並漸漸有了興趣，令我們獲益良多。
	判斷	
	思考	感受
	／	這些都令我大開眼界，因為這令我更加瞭解整套粵劇的製作，也令我知道其他人付出了多少的努力。經過這次活動，我學會很多關於粵劇的知識和大大增加了我對粵劇的興趣。

組別	考察報告	
第四組	知覺	
	感官	直覺
	／	在年初七，我們去了西九大戲棚觀看粵劇和參觀戲棚後台。這次我們組會主要考察音樂和佈景。我們首先在佐敦站集合，然後步行去戲棚。從對面的街道就能看見西九大戲棚，上面有很多花牌圍繞著。我們在粵劇還沒有開始時進入後台參觀。其實整個戲棚都是由人手搭成的，而且還是只有十多人用了兩星期完成的，材料就只有竹。當有人跟我們說了後台的基本資料後，我們就去看粵劇，我們分別看了四個折子戲。看完四段折子戲後，我們又回到後台去做訪問，讓我們對粵劇又有進一步的瞭解。
	判斷	
	思考	感受
	我認為〈八仙過海〉是最有趣的戲，因為裡面有很多人物，而且不單只有人物在說話，還有一些武打的部分，不會讓人感到太過沉悶。	當你走進後台，你會有些害怕，感覺上就好像自己很容易會掉下去，可是那些地板十分堅固，還能容納很多人，我很佩服那些建築師能夠建成那堅固的戲棚。經過這次的活動，我認為西九大戲棚很有意思，因為那裡全部是人手製的，而且感覺比較傳統，更有看粵劇的氣氛。
	知覺	
	感官	直覺
	／	我記得初來到西九大戲棚時，覺得很特別。一枝枝竹建成的大棚，上面有一枝枝紅色三角形的大旗子環繞著戲棚，還有幾塊大花板在戲棚面上，真是別具一番特色！我一邊走，一邊參觀大戲棚周邊的社區環境：外面有一座座高樓大廈，和入面的傳統大戲棚截然不同，大戲棚就像被石屎森林包圍著！入面除了大戲棚外，還有林林總總的商店在旁邊。一些是賣傳統小吃，一些就是賣傳統手工藝品，真是令人眼花繚亂，不知買甚麼才好。後台比我想像中大很多，入面有分不同的地方來做不

組別	考察報告	
第四組		同的東西。如：有一張張桌子來讓演員們化妝，有些地方是給人放戲服等。我和組員一邊拍攝和記錄參觀情況，一邊訪問演員、工作人員等。兩時十五分，我去了觀賞折子戲，有：〈白龍關〉、〈八仙過海〉等。
	判斷	
	思考	感受
	／	今次西九大戲棚考察旅程，令我學了很多東西。現在想起，都十分興奮呢！可能因為現在有很少機會去看見那麼有傳統特色的建築，所以當我看見大戲棚時，我總是十分驚奇。瞭解環境後，就開始參觀戲棚後台。心情十分興奮，因為終於可以看見演員幕後的真面目！他們分別告訴我們很多有趣的事，真是獲益良多！演員精湛的技術令我深深明白到當中的意思，真令我大開眼界。經過今次的西九大戲棚的考察，我對大戲棚加深了認識，還令我對粵劇那方面增加了興趣。
	知覺	
	感官	直覺
	／	我們組的重點主要是關於佈景以及音樂。一開始我們參觀了後台，之後便聽一位男士為我們介紹，解釋不同的部分。我們大家圍著他，有的拿著手機錄音，有的拿著平板電腦錄影，有的抄下筆記。隨後我們就開始看折子戲了！看過後又是我們參觀後台的時間！這次有的時間比上一次更多，可以訪問更多的人。首先，我們訪問了幾位外國人。我們一開始問了他懂不懂說廣東話，他答了不懂。所以我們就要用比較不流暢的英文去溝通，後來有位女士說其實她是懂得用中文溝通的。這時陳湘泠忽然想起，發覺他的樣子很熟悉，原來他上過「東張西望」這個節目的！後來我們問了幾條問題便走了。出了後台後，我們買了點東西吃，然後便開始錄感想！我

組別	考察報告	
第四組		們在別人錄影時，經常性地扮作路人，弄得大家人仰馬翻。
	判斷	
	思考	感受
	／	我認為我參加了這個活動令我獲益良多，學習到很多東西。如果再舉辦這種活動，我一定會參與的！
	知覺	
	感官	直覺
	／	上午的陽光下，我們來到西九大戲棚。棚外數百步，便能看色彩繽紛的大花牌。整個棚都是由人手一支一支的把竹疊砌成的，帶出一種非常傳統的感覺。來到戲棚，我們首先到後台參觀。啡啡黑黑的大箱子和大批的戲服和服飾設置在後台，演戲的人們都坐在位置上寧靜、心思投入的化妝，過了一會，老師帶領我們打量舞台及講解舞台的運作等。臨近戲開始，我們鑽入人群中，坐在位置，耐心等待戲劇的開始。我稍為打量座位上的觀眾，發現大部分都是長者，他們興致勃勃的，比起那些像是被家人帶來看戲的青年人顯得格外精神。突然傳來司儀的聲音，原來粵劇要開始了。台上一連串做了幾場戲。大多都是武打為主，比起〈帝女花〉的確少了很多對話和獨白的地方。由於我對這幾場戲不太瞭解，很多有趣的笑點，我都沒有笑出來，只看見老伯伯、老婆婆們露出燦爛的笑容，我卻一頭霧水。我的理解能力非常差，故事尚不太明白，最深印象的是，演員在台上打前空翻，打完又打，非常架勢。後來，又有演員把頭上的辮子不停揮舞，令我和同學都有衝動一起做這動作。戲都完滿結束後，我們伸展了一下身體，便回到後台訪問。訪問期間發生了不少趣事。起初，我和組員都頗害羞，不敢向演員、工作人員們訪問。但後來，看到其他組已開始訪問，我們都不甘後人，鼓起勇

組別	考察報告	
第四組		氣來。前前後後，我們期訪問了大約三人，分別有佈置後台的工作人員，演員及在後台默默耕耘拉樂器的人。
	判斷	
	思考	感受
	一向，我對粵劇的認識都不深。我對這藝術、文化認知只有爺爺平日百無聊賴哼的歌句的瞭解，在學校上的幾課粵劇課程的知識和到沙田大會堂實地的瞭解跟〈帝女花〉的欣賞。學的好像頗全面，但就是少了一份實實在在的傳統粵劇感覺。剛巧的是，這次西九大劇棚的考察正正滿足了我對課程的期望。	雖然他們所負責的東西都不同，但共同的是他們每天都很努力不停練習，每天都練七至十小時。這種學習的態度，非常值得我們學習。這次到西九大戲棚真的獲益良多。雖然沒有把劇中內容完全明白，但經過老師的講解及訪問後，對粵劇的知識有一大步的增進。西九大戲棚讓我感受了傳統粵劇的感覺，非常滿足。
	知覺	
	感官	直覺
	／	在農曆新年假期中，我都有機會看到一班同學，是因為我們去了西九大戲棚看粵劇。西九大戲棚是一個由十個工人搭建而成的，每年都會搭建，已經有了很悠久的歷史了。當我離遠看著掛滿了花牌的戲棚，已可感受到它的氣勢了。
	判斷	
	思考	感受
	比較上次到沙田大會堂觀看「帝女花」，我較喜歡到戲棚。粵劇是一種有傳統特色的藝術，在一樣富有傳統風味的建築的配合下，完全感覺到粵劇的特色。	我踏在棚的地板上，心裡很害怕它會破，因為我在木板與木板之間可清楚看到地面。地面與棚的距離約有一米。我想掉下去也會很痛，所以也很小心地走。我們走到後台，看到演員們在化妝，非常興奮。因為平日可以現場看到粵劇的機會已經是很難得，何況看到後台的情況！所以我認為這是很稀有的經驗，我感到非常開心。坐在座位上，抬起頭，就會看到棚頂上的板子被風吹起不斷擺動，這是令我印象最深刻的，因為我怕它們會被吹下來。這次參觀的確是個很好的經驗，很多人都沒有機會去參觀後台，在台上參觀。希望會有更多機會參觀不同戲棚的後台。

組別	考察報告	
第五組	知覺	
	感官	直覺
	／	在農曆新年初七，我和同學一起到了西九大戲棚裡看粵劇表演。到了戲棚的第一站是參觀後台，整個戲棚都是用竹搭建的，雖然看上去很不安全，但踏上去卻十分穩固。我們到的時候演員還在化妝，每個人面前都有一面鏡子，而她們的雙手飛快地在臉上塗著化妝品，整個台都在一忙碌的氣氛中。經訪問，我才知道原來化大戲妝最長可需二至三小時。演員要靜下心，心境隨著一層層妝向所扮演的角色轉變，並溫習角色的性情等。化妝最困難的部分是鼻子上的白線。如果塗得太寬的話會讓人感覺很肥，而太窄的話會讓人感覺很小器。另外，大部分演員都有自己的化妝箱，每個都密密麻麻的放著不下十種化妝品，放下一種又拿起另一種，漸漸一張標準花旦臉出現了。可是，剛化好妝演員又開始穿戲服、弄頭飾，好像永遠都準備不完似的。
	判斷	
	思考	感受
	／	這是我第一次到真正的戲棚裡看大戲。所以我十分期待。經過這次的戲棚參觀，我明白到台上三十分鐘的折子戲是需要三小時來著裝及三十年的學習，並不是表面上看到的那樣簡單。希望這門技藝能長久流傳下去及有更多人懂得欣賞粵劇。
	知覺	
	感官	直覺
	／	我們考察的題目是化妝。我們到達戲棚後，耐心聽戲棚的工作人員詳細的簡介後，我們便自行參觀，為報告搜集資料。戲棚是由竹來搭建，由8至10個工人用一星期時間搭建，雖然整個戲棚是由竹來建造，但卻十分穩固，我並沒有擔心，放心地在戲棚上行走。我們在後台看到演員們

組別	考察報告	
第五組		在化妝，他們很認真地化妝，沒有受到我們影響。
	判斷	
	思考	感受
	我們還欣賞了幾場折子戲，他們都十分精彩，相信他們一定苦練了一段時間，而我最喜歡的是〈白蛇傳〉，這可歌可泣的愛情故事令我十分感動。	我覺得這次的考察活動十分充實，化妝都是由他們自己一手包辦，無論是化妝，頭飾，服飾都是自行整理，十分專業。通過這次活動，我認為粵劇這門藝術應保留下去，和十分值得我們欣賞。我十分佩服那些粵劇演員刻苦的精神，所謂「台上一分鐘，台下十年功」，粵劇是一門很深奧的藝術，相信他們在幕後必定付出了不少努力和汗水。
	知覺	
	感官	直覺
	／	我們首先聽了工作人員講解有關大戲棚的操作及安排，接著我們就分組分工了。我們看到那兒有很多演員在準備道具，化妝和換衣服，還有一些人在練習待會要用的樂曲和音樂呢！有些同學已急不及待地訪問一些正忙著化妝，左手拿著粉底，右手拿著眼線筆的演員。接著，我們便到後台聽一位資深的粵劇演員講解。原來他們每塗一些妝容到臉上，就要想想他們在戲曲中要飾演角色。然後我們便去看了四齣折子戲，包括「八仙過海」、「斷橋」等。然後，我們組便到後台訪問演員。
	判斷	
	思考	感受
	／	今天，我跟一班同學一起到了西九大戲棚去看折子戲，我感到十分興趣，也十分難忘。他說了很多有關以往我不知道的東西，真的令我大開眼界。而最令我感到好奇和震驚的，是演員化妝要用上兩小時。真的非常好看呢！他說了很多有關化妝及演技的事情給我們聽。原來這真的毫不簡單。原來，粵劇不是搽搽粉，換衣服及唱歌就行，背後是需要下很多功夫，正所謂

組別	考察報告	
第五組	「台上一分鐘,台下十年功」,這活動真的十分有意義呢!	
	知覺	
	感官	直覺
	/	首先我們參觀一下後台。我們組的考察題目是化妝,正好可以讓我們觀看演員的化妝過程,那些演員都是自己為自己化妝的。接著便有職員向我們講解,原來一般的化妝只需大約十五至二十分鐘,而演員卻花大約一小時來化妝。我們亦有機會訪問當中的演員,讓我們得知更多有關他們的化妝。我們得知原來不同的模樣是代表不同的性格和角色。而令人意想不到的是化一個妝最困難的地方是畫鼻子。例如一個花旦的臉上要畫白色和紅色,原來紅色和白色中間的位置是鼻子,如果留白的位置太多或太少也不可以。當我們觀賞粵劇的時候,特別留意演員面上的化妝,原來真的是有所不同的。粵劇中演員的化妝與我們日常生活中的有所不同,雖然日常生活中的裝扮能夠代表到人們的角色,但並未能表達到人們的性格。
	判斷	
	思考	感受
	/	這次到訪西九大戲棚真的令我獲益良多。這次是我第一次到戲棚欣賞粵劇表演,而且還可以到後台採訪劇團的成員。看起來好像十分困難,不過仍然堅持。這次的參觀中令我可以更微細地觀察演員的打扮,提升了我對粵劇的興趣。
	知覺	
	感官	直覺
	/	我們在戲棚裡看見許多中年及老年人,也有一些年輕人站在一旁看粵劇。當中我還看見兩位外籍人士呢!好奇心之下,我在看完劇後獨自問他們,走近一看他們還很年輕呢!我問他們為何會去看粵劇,他們說今次大老遠從家鄉來港,就是為了看粵

組別	考察報告	
第五組		劇，他們跟我一樣，很佩服那些武打戲的演員。我可能是因為比較喜歡武打戲，今次我沒有睡著，反而比誰都更專注。
	判斷	
	思考	感受
	當中我最喜歡的，當然是〈八仙過海〉了。我喜歡演員們的動作及服裝，看著演員們七彩繽紛、閃亮的衣服及頭飾，讓我在藝術，尤其是設計衣服方面發展的夢想，更堅定了。	其實今次到西九大戲棚還有另一特殊意義──今次是我第一次獨自去九龍！我家人有點過份保護我的，加上我極少去九龍及新界，上次去沙田也是同學陪同。所以今次能自己一個人到西九算是很成功，訓練了獨立性，只是去佐敦地鐵站乘地鐵回家時絆倒坑渠蓋摔到馬路上，膝蓋很痛，幸好沒流血。我們今年能到大戲棚看粵劇真是有福了，同時也為我的繪畫比賽取得了靈感！
第六組	知覺	
	感官	直覺
	／	在後台，還有工作人員講解戲棚的由來，戲棚的服裝、樂隊資料等。我們還訪問了一些工作人員。和觀察演員的化妝流程，十分有趣。戲棚主要是用竹造成的，地板是一塊塊小木板，地板是離地面一米的，當我踏上去時，我感覺到木板漸漸「沉」下。我們看的戲是〈擋馬〉、〈百花亭贈劍〉、〈姑嫂比劍〉、〈八仙過海〉。看完粵劇表演後，我們在附近的攤檔裡買東西吃。令我最難忘的是吃「吹波糖」。店員會搓一個喇叭花形的軟糖給客人，然後客人就可以從喇叭形的洞吹，吹脹它，又好玩又好吃。
	判斷	
	思考	感受
	／	首先，我們對戲棚文化的知識加深了。我們親眼看到戲棚，那也應該是我們的第一次，因為是「親眼」看到，我們能真正理解到戲棚的結構、造型、給人的感受。戲棚好像因為受不住整千多人的重力而快要斷了，地上的木板也時時發出可怕的「吱

組別	考察報告	
第六組		吱」怪聲，在戲棚裡看粵劇時，心裡在想戲棚會不會倒塌。那些都是一些古時的民間故事，令我明白古人的聰明和豐富的想像力，〈百花亭贈劍〉裡的主角做的雜耍千奇百趣，令我大開眼界。令人失望的，是看戲棚的大部分都是長者，恐怕戲棚文化在不久的未來會失傳。
	知覺	
	感官	直覺
	／	在這次考察活動裡，我組的同學決定用戲棚作為題目，探究它的特色，製造的過程等等。在考察當天，我們發現戲棚的後台有很多新鮮的事物讓我們參觀，包括粵劇用的衣服、道具，台上佈景，化妝用品，它們都富有濃厚的特色。我們到達的時候，有很多粵劇的演員坐在木椅上畫眉、塗面。而在後台的另一邊，有幾位工作人員專心地熨手上的戲服，為演員準備一會兒的演出，大家都非常忙碌地完成自己的任務。這時候，一位男工作人員向我們全班講解關於粵劇大概的由來，戲棚的歷史，特色和搭建的方法，提供的資料很有用，能給予我組的考察報告很大的幫助。
	判斷	
	思考	感受
	／	經過這次的考察活動，我感受到粵劇的趣味性和價值，因為我看到粵劇的演員大部分都只是大學生，但他們卻很努力地將粵劇這種傳統，甚至被人認為是「過時」、「老套」的娛樂節目演出來，希望能讓人知道，粵劇並不是一時的潮流，而是屬於香港人傳統的習俗以及文學的造詣。我們認為戲棚十分有特色，因為它是由人手搭建出來，非常有價值。但香港大都份都是高樓大廈，這麼傳統的搭建方式在香港真是少有。

組別	考察報告	
第六組	知覺	
	感官	直覺
	╱	上星期六，我們在老師的帶領下參觀一個名叫西九大戲棚的粵劇表演場地。那裡車水馬龍，人來人往，觀眾大部分都是老人家，他們很早就在戲棚排隊等待入座。而我們到達的第一件事就是參觀後台。雖然看似簡陋的竹棚，但走進去才知道內有乾坤。簡簡單單的竹棚卻擁有精確堅固的結構，支撐竹棚的骨架由竹桿平均分配而成。除了頂部及舞台背後鋪滿鋅鐵外，四周都通風透光，大部分物料都可循環再用，後台建了一個化妝間。當我們到了後台，所有人都已經開始化妝，而其他工作人員亦幫忙熨衣服，然後把衣服都整齊地掛起來，大家都手忙腳亂，根本沒有空閒時間理會我們。我們只好自己拍攝和參觀。後來有一個男工作人員領我們到台上向我們詳細地講出粵劇的歷史和來源。
	判斷	
	思考	感受
	╱	今次觀看粵劇完全打破了我看粵劇的感覺。我一直以為這是一個不入流而且無聊的活動。但可能因為從課本中接觸的文言文，我能明白演出的內容，我開始對粵劇產生興趣，我希望下一次再有同樣的機會讓我更加瞭解中國傳統的文化藝術。
	知覺	
	感官	直覺
	╱	戲棚的後台比我想像大，表演者專心致志的用塗上白色顏料的畫筆替自己化妝，而後台的工作人員則忙碌地熨衣服。我真的想不到原來一場大約兩小時粵劇是需要花這麼長時間來準備。拍攝了後台的圖片後，我們隨著蔡啟光先生到了台上聽他的講解，聽到他一番講解後我才知道原來建一個戲棚是需要花龐大的資源和金錢。台上的左邊坐了樂曲表演者，他們都毫無錯

組別	考察報告	
第六組		誤地把樂曲拉了一遍。終於來到觀賞戲劇了，這場戲分了四個故事，分別是〈擋馬〉、〈百花亭贈劍〉、〈姑嫂比劍〉和〈八仙過海〉。演員栩栩如生的表演使整場戲表現得活靈活現，富有吸引力。之後觀戲後我和組員在戲棚附近逛了一圈，看看附近的周邊，並拍製感想，拍製後就走了。
判斷		
思考	感受	
這四則故事都是以「武」為主，所以相比上次我較喜歡這次的表演。	這次在西九大戲棚參觀後台和觀看粵劇後，我對粵劇有一定的認識。今次的粵劇表演由於是在戲棚裡舉行，不像平常在室內進行，因此它給我一種煥然一新的感覺。一開始我是非常害怕踏上戲棚，因為戲棚的地板和天花板一樣，都是用竹做的，可是過了一陣子，繞了戲棚一圈後我漸漸習慣凹凸不平的地面。其中有演員純熟地打了一個倒手翻，令我讚歎不已。這次的參觀戲棚令我印象深刻。粵劇是我國故有的傳統。希望發展同時香港也能保存這些傳統文化。除此之外，這次的參觀我學懂了團結就是力量，他們無論在表演的準備，演出時都顯得非常合作，所以這次的粵劇表演十分成功。	
知覺		
感官	直覺	
／	／	
判斷		
思考	感受	
／	在這次的考察中，我除了獲得更多課外粵劇知識外，還感到十分新奇和興奮。我感到新奇是因為這次我看到從未看過或聽過的折子戲，我對粵劇的認識不多，所以折子戲對我來說是樣很新奇的東西，我懷著好奇的心態去看。果然，折子戲是十分好看。當中的〈八仙過海〉更是令我眼界	

組別	考察報告	
第六組		大開，八仙新奇、有趣的造型和敏捷的身手在我腦中留下深刻的印象。我感到興趣是是因為我可以第一次見到「刀馬旦」。
第七組	知覺	
	感官	直覺
	/	我們組的考察題目是粵劇的化妝。大家也知道粵劇演員臉上的妝容要花很多時間的，而且不同臉，表示的東西也各有不同。我們經常也聽到人說，粵劇演員化妝是要自己一手包辦，所以他們每次也要提早把妝容弄好，以免時間不足。戲棚的化妝間內，排滿了戲班的衣箱，四周人來人往，每個人都各自忙於自己的工作。
	判斷	
	思考	感受
	/	今天我們去了西九大戲棚去參觀及欣賞幾齣戲。戲棚是中國粵劇的特色，規模大，整個舞台以至化妝間及觀眾席也是由竹一手建成的。走上去的時候也會擔心竹棚會不會倒塌。而且，以前認為粵劇是一門很易上手的事，怎料由學習化妝技巧到唱功至少要有四至五年的時間，真的不容易呢！觀賞每齣折子的時候也要看看演員臉上的容顏，以分辨善惡及老幼，我覺得粵劇這種傳統文化應該承傳下去，好讓我們下一代也能夠欣賞這些中國獨有的文化特色。
	知覺	
	感官	直覺
	/	當天，我們到了西九大戲棚參觀，踏進了大門，看到了富有特色的大戲棚，戲棚的外表十分宏偉，吸引了我的目光，戲棚旁邊有各類的小攤檔，售賣小吃、紀念品和特色工藝品，場面好不熱鬧。我和組員停下來仔細看演員為自己化妝，粵劇的妝很有特色，不同的角色也有分別，原來一個妝至少都要化一個小時的時間才能完成

組別	考察報告	
第七組		呢！粵劇的服裝也很特別，例如武生的大靠和身上的四枝小旗，看起來很威風。
	判斷	
	思考	感受
	／	雖然整個棚只是用竹子建造，但卻十分穩固，可見古人的智慧。我們有機會進入後台參觀，我從未試過進入演員的後台，感覺很新鮮。整個粵劇表演很精彩，看見演員的功架都十分佩服。而且並沒有想像中那麼沉悶，發現粵劇也有有趣的地方，我認為這種藝術要一直傳承下去，讓更多人能夠欣賞到這種中國富有特色的傳統藝術。
	知覺	
	感官	直覺
	／	在剛剛過去的新年，我跟老師和同學一起去西九大戲棚觀賞粵劇表演。這已是我第二次觀賞粵劇表演了，可是這是我第一次真正到戲棚觀大戲。我上一次也有參觀後台，但這倒是我第一次參觀戲棚的後台。全個戲棚都是由竹搭建而成的。雖看上去不是十分堅固，但其實很安全。到了台的時候，我們更有特別的機會親眼目睹準備演出的演員化妝。跟我想像中不同，他們原來個個人有自己的座位，而且每個人化妝也是自己化的，十分有心思，每位演員都忙碌地準備只給自己的化妝。我訪問一位女演員後才知道，原來他們化一個妝容最少需要二至三小時。他們把一層又一層的粉塗在自己的臉上。而且每一個妝容也代表著不同的角色。例如丑角要化黑一點，主角要化紅一點等。原來化粵劇的妝容需要很多的技巧。化得太多看上去會太胖，而太少看上去會太小器。每個角色的服飾也不同。

組別	考察報告	
第七組	判斷	
	思考	感受
	／	經過今次的參觀，我才明白為甚麼別人說粵劇的化妝和衣服很有特色。希望這個特色會流傳下去。
	知覺	
	感官	直覺
	／	／
	判斷	
	思考	感受
	這次是我第二次觀賞粵劇，但這次跟上一次在沙田大會堂看的真的有很大的分別，不論是內容、場地及後台。	這次能夠參觀西九大戲棚，實在是非常難得。起初當我知道大戲棚是用竹建成的，我真的非常驚訝，竟然可以只用竹就建成一個戲棚，以為會不結實很簡陋，但當我參觀過後，我對它完全改觀了，原來是極度結實，後台的擺位都井井有條。當日，我們訪問了一位女演員，她向我們講解了一些與化妝有關的資料，她們化一個妝需要至少一小時，還有一樣更驚訝的，就是原來她旁邊的兩條頭髮是她以前留長的頭髮呢。
	知覺	
	感官	直覺
	／	這次是我第一次參觀大戲棚。在遠處看就比想像的大得多。而且十分壯觀。大戲棚是用竹砌成的，連後台也是。大戲棚用一個個巨型的花牌掛在棚頂，作裝飾。大戲棚的附近還有一些商店吸引別人買紀念品和美食，添加了不少熱鬧的氣氛。參觀大戲棚的外圍後，我們組進入了後台訪問演員，而我們的題目是化妝，每一個演員都要用起碼一小時來化妝。在臉上打上厚厚的粉底，他們把眉拉起後，眼睛顯得活靈活現，炯炯有神。他們有些工具貼在面上可以顯得臉尖尖。演出完後，只用很短的時間卸妝。每逢開場前，後台都是最忙碌的地方。工作人員們忙著燙衣服，利用棚

組別	考察報告
第七組	來掛服飾，真是物盡其用。這可確保衣服筆直。道具有規律地放，一邊鞋和頭飾，一邊是手持的道具。每一個演員都有自己的化妝椅，椅的背後貼上名字，以防混亂。台上的幕是比較薄，因此能做出輕飄飄的感覺。

判斷	
思考	感受
／	比起上次在沙田大會堂，這次格外新鮮，沒有空調，只有風扇。但在大棚的氣氛比起上次熱鬧很多，人山人海，買不到票的，就站足全場。這次讓人認識到甚麼是大戲棚，為何簡簡單單的竹可以砌出一個室內能容納千人的戲棚，真是奇妙。

榮格的「心理類型」分析統計

組別	人數	考察報告			
		知覺		判斷	
		感觀	直覺	思考	感受
第一組	5	5	5	5	5
第二組	3		3	2	3
第三組	5		5	4	5
第四組	5		5	3	5
第五組	5		5	2	5
第六組	5		4	1	5
第七組	5		4	1	5
總數	33	5	31	18	33

　　根據以上的數字，參與西九戲棚文化考察的同學大多從直覺吸收訊息，因為戲棚考察對同學而言是新鮮、獨特的體驗。透過知覺的功能進一步將直覺演化為判斷，部分同學會以思考作判斷，然後得出感受，但更多同學是從直覺直接得出感受。由此可見，西九戲棚文化考察對參與研究的同學是一項新的體驗，他們對於是次考察的感受極為深刻，也產生了許多個人感受。

　　根據心理學家榮格提出的「心理類型」（Psychological Type）（1923），榮格認為人類的差異基本上來自兩個基礎的認知功能：知覺（perception）及判斷（judgment）。我們可以由兩種方式來吸收資訊：經由感官（sensing）具體的吸收資訊，或是經由直覺（intuition）抽象的吸收資訊。此外，也可透過思考（thinking）的邏輯判斷處理，或是透過感受（feeling）主觀判斷處理。

　　第一組同學先從「感官」出發「我們的考察題目是後台。經由導賞員帶領，我們到達了西九大戲棚，戲棚的周圍都充滿了紅色的色彩，十分搶眼。我們跟著導遊叔叔來到後台，上去後，就看見一片令人好奇的場面，由竹搭建而成的後台，清晰可見，地下也是由竹搭建，離地約一米，而且搭建時，一根釘子也不用，只是用鐵絲緊固，而周圍的人有的在熨衣服，有的在化妝，還有的在聊天。觀看了一會兒，我們馬上就找了一位工作人員姐姐訪問，她告訴了我們粵劇的各種禁忌。例如：不能亂說話。化白色的妝後，就不能亂走，因為白色的臉好像鬼，會嚇壞人。不能碰戲箱內盛載神象的物品，因為這代表沒禮貌。」，然後產生「直覺」「踏著用木板造的梯級，感覺有些危險。後台的光線不太充足，但也不太昏暗，依然可以清楚看見每樣事物。剛開始時，我們都好像好奇寶寶那樣左看右望，因為周圍的景象都很新奇。」，經歷了「思考」「經過這次的考察，我知道戲曲不但可以供人娛樂，還有教育作用，所以以前表演的舞台比較高，觀眾席比較低和學會了很多關於粵劇的知識和禁忌。」後，得出最後的「感受」「往前踏著竹子走，可以感受到竹子凹下去，然後再走一步，竹子又凸上來的感覺，好像隨時都會不小心掉下去，簡直是步步驚心，但慢慢變慣了。訪問後，我們就到前台觀賞粵劇，過程十分精彩。還有在參觀後台時，令我大開眼界，各種新奇的事物都令我感到好奇。」，可見學生先有五官的接觸，讓自己投入「感官」的環境中，後產生「直覺」判斷，繼而進行「思考」分析，最後得出「感受」。

　　第二組同學，經過「直覺」所得的概念「在觀戲前，我們參觀了後台。只見工作人員都在忙碌地準備舞台的服裝和道具，我們不太好意思去打擾他們了，只好仔細地欣賞和觀察四周的服裝特色。後台有一個用竹搭成的掠衣架，讓我們可以清楚地看得見每件衣服。從其中的工作人員得知每件服飾都是給不同的角色去穿，例如婢女和士兵。聽完講解員的詳細介紹和參觀後，我對戲棚的結構和神功戲的流程加深了很多認識。觀戲後，我們到了戲棚外各處的小攤檔品嘗特色美食和觀賞傳統手工藝。」，然後直接「思考」「之前我都一直覺得用竹棚搭成的戲棚會很不穩妥，在裡面觀戲會很危險和感到很悶熱。但今天我踏足了戲棚後，感覺完全不同。在戲棚內，可以看得見無數竹棚和建築材料紮實

地搭建在一起，內裡可以容納到很多人，空氣也很流通，觀戲的時候不會感到很熱。途中看見了很多外地人，可見傳統大戲棚是多麼國際性的藝術。」，最後寫出「感受」「這是我第一次參觀戲棚及其後台，所以所有看到的事物我都覺得很新奇。」。

第三組也是如此，透過「直覺」「走出地鐵站，多走幾步後就遠遠地看到一個大戲棚，是我人生中第一次親眼見到的。所有東西都是以竹、木搭建而成的，不用一塊磚頭，不用一斤混凝土，走上去感覺上有點危險，但實際上是非常穩健的。」、「左邊有一大堆人在化妝，雖然我也曾經上過粵劇白色面的那個妝，可是那次是別人替我化的，而現在他們竟然是自己替自己化的！繼續向前走見到了很多戲服，而且有人在熨衣服。」、「然後走到了觀眾席，發現除了有很多長者外，還有很多外國人呢！」，「思考」「我曾經有想過他們該如何聽得懂？怎料是有字幕的，因此那幾場折子戲我也看得懂呢！」，然後感受到「以往在家中電視中看到，真的想不到在有生之年能夠見到這大場面。走進棚內，倍感神奇！即使這他們一樣必須學習的東西，但也覺得很佩服。那些戲服真的很美呢！這次參觀大戲棚是個非常好的活動，因為平時很少有非宗教的戲棚。香港政府也應提倡多點這些活動，傳揚中國文化。」

第四組先有直覺「上午的陽光下，我們來到西九大戲棚。棚外數百步，便能看色彩繽紛的大花牌。整個棚都是由人手一支一支的把竹疊砌成的帶出一種非常傳統的感覺。來到戲棚，我們首先到後台參觀。啡啡黑黑的大箱子和大批的戲服和服飾設置在後台，演戲的人們都坐在位置上寧靜、心思投入的化妝，過了一會，老師帶領我們打量舞台及講解舞台的運作等。臨近戲開始，我們鑽入人群中，坐在位置，耐心等待戲劇的開始。我稍為打量座位上的觀眾，發現大部分都是長者，他們興致勃勃的，比起那些像是被家人帶來看戲的青年人顯得格外精神。突然傳來司儀的聲音，原來粵劇要開始了。台上一連串做了幾場戲。大多都是武打為主，比起〈帝女花〉的確少了很多對話和獨白的地方。由於我對這幾場戲不太瞭解，很多有趣的笑點，我都沒有笑出來，只看見老伯伯、老婆婆們露出燦爛的笑容，我卻一頭霧水。我的理解能力非常差，故事尚不太明白，最深印象的是，演員在台上打前空翻，打完又打，非常架勢。後來，又有演員把頭上的辮子不停揮舞，令我和同學都有衝動一起做這動作。戲都完滿結束後，我們伸展了一下身體，便回到後台訪問。訪問期間發生了不少趣事。起初，我和組員都頗害羞，不敢向演員、工作人員們訪問。但後來，看到其他組已開始訪問，我們都不甘後人，鼓起勇氣來。前前後後，我們訪問了大約三人，分別有佈置後台的工作人員，演員及在後台默默耕耘拉樂器的人。」，從而「思考」「一向，我對粵劇的認識都不深。我對這藝術、文化認知只有爺爺平日百無聊賴哼的

歌句的瞭解，在學校上的幾課粵劇課程的知識和到沙田大會堂實地的瞭解跟〈帝女花〉的欣賞。學的，好像頗全面，但就是少了一份實實在在的傳統粵劇感覺。剛巧的是，這次西九大劇棚的考察正正滿足了我對課程的期望。」，得出感受「雖然他們所負責的東西都不同，但共同的是他們每天都很努力不停練習，每天都練七至十小時。這種學習的態度，非常值得我們學習。這次到西九大戲棚真的獲益良多。雖然沒有把劇中內容完全明白，但經過老師的講解及訪問後，對粵劇的知識像是有一大步的增進。西九大戲棚讓我感受了傳統粵劇的感覺，非常滿足。」。

第五組甚至從「直覺」出發「我們首先聽了工作人員講解有關大戲棚的操作及安排，接著我們就組分工了。我們看到那兒有很多演員在準備道具，化妝和換衣服，還有一些人在練習待會要用的樂曲和音樂呢！有些同學已急不及待地訪問一些正忙著化妝，左手拿著粉底，右手拿著眼線筆的演員。接著，我們便到台後聽一位資深的粵劇演員講解。原來他們每塗一些妝容到臉上，就要想想他們在戲曲中要飾演角色。然後我們便去看了四齣折子戲，包括「八仙過海」、「斷橋」等。然後，我們組便到後台訪問演員。」，直接跳至「感受」「今天，我跟一班同學一起到了西九大戲棚去看折子戲，我感到十分興趣，也十分難忘。他說了很多有關以往我不知道的東西，真的令我大開眼界。而最令我感到好奇和震驚的，是演員化妝要用上兩小時。真的非常好看呢！他說了很多有關化妝及演技的事情給我們聽。原來這真的毫不簡單。原來，粵劇不是搽搽粉，換衣服及唱歌就行，背後是需要下很多功夫，正所謂「台上一分鐘，台下十年功」，這活動真的十分有意義呢！」。

第六組也是直接從「直覺」開始，「在這次考察活動裡，我組的同學決定用戲棚作為題目，探究它的特色，製造的過程等等。在考察當天，我們發現戲棚的後台有很多新鮮的事物讓我們參觀，包括粵劇用的衣服、道具，台上的佈景，化妝的用品，它們都富有濃厚的特色。我們到達的時候，有很多粵劇的演員坐在木椅上畫眉、塗面。而在後台的另一邊，有幾位工作人員專心地熨手上的戲服，為演員準備一會兒的演出，大家都非常忙碌地完成自己的任務。這時候，一位男工作人員向我們全班講解關於粵劇大概的由來，戲棚的歷史，特色和搭建的方法，提供的資料很有用，能給予我組的考察報告很大的幫助。」，後寫出「感受」「經過這次的考察活動，我感受到粵劇的趣味性和價值，因為我看到粵劇的演員大部分都只是大學生，但他們卻很努力地將粵劇這種傳統，甚至被人認為是「過時」、「老套」的娛樂節目演出來，希望能讓人知道，粵劇並不是一時的潮流，而是屬於香港人傳統的習俗以及文學的造詣。我們認為戲棚十分有特色，因為它是由人手搭建出來，非常有價值。但香港大都份都是高樓大廈，這麼傳統的搭建方式在香港真是少

有。」又如「戲棚的後台比我想像大，表演者專心致志的用塗上白色顏料的畫筆替自己化妝，而後台的工作人員則忙碌地熨衣服。我真的想不到原來一場大約兩小時粵劇是需要花這麼長時間來準備。拍攝了後台的圖片後，我們隨著蔡啟光先生到了台上聽他的講解，聽到他一番講解後我才知道原來建一個戲棚是需要花龐大的資源和金錢。台上的左邊坐了樂曲表演者，他們都毫無錯誤地把樂曲拉了一遍。終於來到觀賞戲劇了，這場日戲分了四個故事，分別是〈擋馬〉、〈百花亭贈劍〉、〈姑嫂比劍〉和〈八仙過海〉。演員栩栩如生的表演使整場戲表現得活靈活現，富有吸引力。之後觀戲後我和組員在戲棚附近逛了一圈，看看附近的周邊，並拍製感想，拍製後就走了。」、「這次在西九大戲棚參觀後台和觀看粵劇後，我對粵劇有一定的認識。今次的粵劇表演由於是在戲棚裡舉行，不像平常在室內進行，因此它給我一種煥然一新的感覺。一開始我是非常害怕踏上戲棚，因為戲棚的地板和天花板一樣，都是用竹做的，可是過了一陣子，繞了戲棚一圈後我漸漸習慣凹凸不平的地面。其中有演員純熟地打了一個倒手翻，令我讚歎不已。這次的參觀戲棚令我印象深刻。粵劇是我國故有的傳統。希望發展同時香港也能保存這些傳統文化。除此之外，這次的參觀我學懂了團結就是力量，他們無論在表演的準備，演出時都顯得非常合作，所以這次的粵劇表演十分成功。」。

　　第七組全組的同學都是從「直覺」直接寫出「感受」。「我們組的考察題目是粵劇的化妝。大家也知道粵劇演員臉上的妝容要花很多時間的，而且不同臉，表示的東西也各有不同。我們經常也聽到人說，粵劇演員化妝是要自己一手包辦，所以他們每次也要提早把妝容弄好，以免時間不足。戲棚的化妝間內，排滿了戲班的衣箱，四周人來人往，每個人都各自忙於自己的工作。」、「今天我們去了西九大戲棚去參觀及欣賞幾齣戲。戲棚是中國粵劇的特色，規模大，整個舞台以至化妝間及觀眾席也是由竹一手建成的。走上去的時候也會擔心竹棚會不會倒塌。而且，以前認為粵劇是一門很易上手的事，怎料由學習化妝技巧至唱功至少要有四至五年的時間，真的不容易呢！觀賞每齣折子的時候也要看看演員臉上的容顏，以分辨善惡及老幼，我覺得粵劇這種傳統文化應該承傳下去，好讓我們下一代也能夠欣賞這些中國獨有的文化特色。」，又如「當天，我們到了西九大戲棚參觀，踏進了大門，看到了富有特色的大戲棚，戲棚的外表十分宏偉，吸引了我的目光，戲棚旁邊有各類的小攤檔，售賣小吃、紀念品和特色工藝品，場面好不熱鬧。我和組員停下來仔細看演員為自己化妝，粵劇的妝很有特色，不同的角色也有分別，原來一個妝至少都要化一個小時的時間才能完成呢！粵劇的服裝也很特別，例如武生的大靠和身上的四枝小旗，看起來很威風。」、「雖然整個棚只是用竹子建造，但卻十分穩固，可見

古人的智慧。我們有機會進入後台參觀，我從未試過進入演員的後台，感覺很新鮮。整個粵劇表演很精彩，看見演員的功架都十分佩服。而且並沒有想像中那麼沉悶，發現粵劇也有有趣的地方，我認為這種藝術要一直傳承下去，讓更多人能夠欣賞到這種中國富有特色的傳統藝術。」可見同學經過一段時間觀察及瞭解戲棚後台內涵後，會從各方面概括、猜測，然後推論出戲棚的表演本質及特色，然後直接作出判斷，寫出內心的感受及想法。

（八）西九戲棚文化考察報告分析

1.考察主題

西九戲棚文化考察主題

組別	考察主題
第一組	後台
第二組	粵劇折子戲的服裝
第三組	演出、音樂
第四組	音樂、戲台
第五組	演員化妝
第六組	竹棚
第七組	化妝

2.戲棚考察前，學生最感趣的地方：

戲棚考察前學生最感興趣的地方

組別	學生最感興趣的地方
第一組	1. 我對後台最感興趣。而我最想知道的事情是關於後台一些特別的歷史或傳說。 2. 我也想知道有沒有一些傳統的後台習俗或禁忌 3. 後台的工作分配也是其中一件我想知道的事情。 4. 後台的擺設和進入後台的人士限制也引發我的好奇心。
第二組	1. 我很想知道究竟戲棚是用甚麼材料造的？究竟要打造多久才能完成？為甚麼戲棚會那麼穩固？ 2. 我對粵戲的禁忌很感興趣，例如為甚麼女孩子不能坐在衣箱之上？ 3. 神功戲和折子戲有甚麼分別？究竟有沒有按著一些特別的守則去挑選演員去表演神功戲？ 4. 神功戲和折子戲跟平時普通粵劇的戲服有何分別？在上妝時有甚麼需要注意？

組別	學生最感興趣的地方
第三組	1.演員綵排了多久，他們也會緊張嗎？ 2.演員因何投身粵劇事業？從幾歲開始？父母支援嗎？ 3.演員對香港的粵劇發展如何看，政府支持嗎？有推廣嗎？ 4.在多種樂器中，哪種是最重要的？粵曲音樂和平日的表演有何分別？
第四組	1.音樂： 　甲、　粵劇的唱腔音樂類別 　乙、　有關戲曲的變調 　丙、　粵曲的基本色 　丁、　粵曲的旋律 2.樂器： 　甲、　大多數粵曲使用的樂器 　乙、　粵曲所使用的樂器種類 3.樂隊： 　甲、　人數 　乙、　領奏者使用的樂器（人數） 4.背景： 　甲、　不同類別 　乙、　需要多少人幫忙 　丙、　誰做背景
第五組	1.化大戲妝最困難的部分是甚麼？ 2.要化好一個大戲妝需要練習多久及用多少時間？
第六組	1.我最想知道服裝的製作 2.我很想知道工人究竟是怎樣運用「竹」來建棚，而且能夠載大約一千人。 3.我最想知道的還是如何建造戲棚和它為甚麼不容易倒下。 4.我最想知道是裝造竹棚所需的東西。
第七組	1.我對化妝最有興趣。怎能在短時間內化好妝，預備好出場的東西。 2.不同的顏色有沒有特別的意思想表達。 3.粵劇和現今的化妝有沒有大的分別。 4.有沒有化妝技巧令自己更上鏡，可以瘦面等。

3.針對考察主題，擬定五題訪問題目：

針對考察主題擬定五題訪問題目

組別	訪問題目
第一組	問題1：後台有沒有甚麼特別的歷史或傳說？ 問題2：在眾多後台禁忌中，有沒有一些是早被遺忘或沒有跟隨呢？ 問題3：後台的工作是怎樣分配呢？ 問題4：後台有沒有甚麼特定的擺設？ 問題5：有沒有甚麼人是不能進入後台？
第二組	問題1：服裝通常會以甚麼顏色為主？冷還是暖的顏色系列？ 問題2：穿衣的次序是由頭飾到穿衣，還是由穿衣到頭飾？ 問題3：飾演王子和婢女的服裝有何分別？ 問題4：演員的服裝會否因為角色的忠或奸還是丑而有鮮明的分別？ 問題5：有些演員頭上的一對觸角究竟是如何佩戴的？
第三組	問題1：演員從幾歲開始接觸粵劇？ 問題2：因甚麼原因？父母安排？學校？自己感興趣？ 問題3：這個表演綵排了多久？ 問題4：你們對粵劇在香港的發展如何看？ 問題5：這麼多樂器中，哪種次要，哪種最重要？
第四組	問題1：音樂方面能夠選擇從其他方面發展，為何要選擇為粵劇演奏音樂？ 問題2：有甚麼因素會令到你去為粵劇演奏音樂？ 問題3：為了粵劇演奏學了多少年？ 問題4：每天會花多少時間去排練？ 問題5：會不會有時候覺得為粵劇演奏很沉悶？
第五組	問題1：給自己化妝最困難的部分是甚麼？ 問題2：練習化妝練習了多久？ 問題3：化妝最長可費時多久？ 問題4：妝容怎樣表達自己的角色？ 問題5：化妝時需用多少化妝品？
第六組	問題1：竹棚是怎樣搭建？ 問題2：竹棚有甚麼特別的歷史？ 問題3：化妝需要多久？有甚麼要注意？ 問題4：戲服是由甚麼做成的？有多少類？ 問題5：建造竹棚需要花多少時間？
第七組	問題1：每一次化妝用多久的時間？ 問題2：粵劇的化妝有甚麼特色？ 問題3：衣服方面，不同的角色衣著有沒有不同？ 問題4：不同角色的化妝有沒有不同？ 問題5：臉上的工具，有否特別的作用？

4.西九戲棚考察報告分析

西九戲棚考察報告分析（第一組）

考察主題：後台

經驗學習	1. 在後台的工作分配方面，除演員以外，演員更需要其他人幫忙熨衣服，這部分屬於衣箱部；而負責傢俱、道具、佈景則屬於畫布部；此外還有音樂部。 2. 據現場所見，後台工作大概分為數項工作：負責熨衣、打理服飾的「衣箱」；道具、佈景的「畫布」；負責配樂、奏曲的「音樂」；各項事務，如提點演員何時出場、燈光開關的「提場」。整個後台大致分為「衣邊」和「雜邊」；「衣邊」是作用擺放服飾、道具等；「雜邊」則有大群音樂樂師「坐陣」。演員會在舞台左、右邊出入，也沒有甚麼特定的規矩限制進入後台的人士。整個後台工作分佈井井有條。
文化學習	1. 戲棚的周圍都充滿了紅色的色彩，十分搶眼。 2. 由竹搭建而成的後台，清晰可見，地下也是由竹搭建，離地約一米，而且搭建時，一根釘子也不用，只是用鐵絲緊固。 3. 往前踏著竹子走，可以感受到竹子凹下去，然後再走一步，竹子又凸上來的感覺，好像隨時都會不小心掉下去，簡直是步步驚心，但慢慢變習慣了。 4. 工作人員訪問，她告訴了我們粵劇的各種禁忌。例如：不能亂說話。化白色的妝後，就不能亂走，因為白色的臉好象鬼，會嚇壞人。不能坐戲箱內盛載神象的物品，因為這代表沒禮貌。 5. 我們發現原來後台有不少由幾十年前保留至今的禁忌。例如：化白色底妝後不能亂走，如果化白色底妝後有必要在後台走動，便要在眉旁點上紅色胭脂；如果戲箱內盛載神象，則不能坐上，因為這樣很不禮貌。相反，如果戲箱內盛載道具，則可以坐上。從前的禁忌，人們必須遵守。 6. 後台亦有特定的擺設，雜邊，例如音樂樂師，屬於右邊；而衣邊屬於後台的左邊。 7. 而許多不同國家都會有其傳統習俗或禁忌，這個「麻雀雖小，五臟俱全」的「後台國」也一樣，像考察時一位花旦所言，在後台要遵守的規矩，大多時從許久以前流傳下來。首先，就是不能胡言亂語。咒詛演出或傳統不吉祥，如「死」等字眼也不能從口而出。另外，如果戲箱內盛載的是神象，則不能坐上，因此舉代表不禮貌。相反若盛載的是道具，則能坐上。除此以外，化上白色妝後就不能亂走，因白色是不吉祥的顏色。但若化上白色妝後需馬上綵排，則需作臉上點上兩點紅色胭脂才能前往。 8. 戲棚是靠10個工程員花3星期所搭建，而材料則是輕便而耐用的竹，而非價值連城的材料。 9. 今次我們在西九大戲棚觀看折子戲，其中包括〈白龍關〉、〈乾元山〉、〈斷橋〉和〈八仙過海〉。在這四套折子戲中，我最喜歡〈八仙過海〉。〈八仙過海〉是講述八仙在蟠桃宴目睹姿容秀麗的金魚仙子，便出言輕佻，結果得罪了仙子。他們於是較量一番。最後八仙賠禮認錯，仙子將法寶歸還，八仙便辭去。

文化學習	10. 平時觀看粵劇的劇院全都是用高級的建築物料搭成，但這個大戲棚卻是用竹和木搭建而成。雖然材料不是很高級，但卻十分鞏固。參觀後台時，我見他們的擺設很整齊，衣物有條理地擺放著。 11. 他們在表演前努力地化妝，背台詞，他們還遵守很多傳統的習慣。 12. 我們在對面街望向西九大戲棚，**我就覺得戲棚相當具氣勢**。因為它的四邊插滿鮮艷的旗幟，而且在馬路旁，顯得很突出。 13. 我們得知了一些規矩或禁忌。其中一個是我第一次聽聞的：如果演員未化好妝，只抹了白色的底妝，是不能四處亂晃的，即使臨時要去綵排，也要先隨便抹點粉紅或紅色，總之不能抹白色一片。 14. 我們一起觀看粵劇表演，包括：〈白龍關〉、〈斷橋〉等四場折子戲。我印象最深刻的是〈八仙過海〉。它不但內容簡單易明，武打場面亦很精釆，令人拍案叫絕。
傳統文化的 反思	1. 經過這次的考察，我知道戲曲不但可以供人娛樂，還有教育作用，所以以前表演的舞台比較高，觀眾席比較低和學會了很多關於粵劇的知識和禁忌。 2. **這令我很佩服粵劇演員這項工作**，因為他們一來要背熟台詞，更要避免犯下各種禁忌。 3. 以前看粵劇都是在戲院看的。人們個個十分安靜，甚少歡呼，氣氛冷清。相反，今次在戲棚看戲，人們個個情緒極高昂，不時出現歡呼拍掌的聲音。我初時對這折子戲沒感興趣，但當我見到周圍的人的熱情，我慢慢認真的留意這個折子戲，發現也滿有樂趣的。 4. 雖然他們只是表演給平民看，但他們卻認真的對待。從這些小事可看到他們敬業樂業的精神，視工作為娛樂，我很欣賞他們這種態度。 5. 西九大戲棚的結構和能容納的人數都讓我吃驚。 6. 因為我剛踏進後台，看見一群「白臉人」也覺得有點恐怖。
戲棚考察的 重要啟示	1. 我們都好奇地左看右望，因為周圍的景象都很新奇。 2. 訪問後，我們就到前台觀賞粵劇，過程十分精彩。 3. 參觀後台時，令我大開眼界，各種新奇的事物都令我感到好奇。 4. 經過這次參觀西九大戲棚的後台，**讓我瞭解到一套演出是由不同人合作而成，不能夠歸功於其中一個人，合作是成功的關鍵**。 5. 但我從後台中看到的，除了是悠久的歷史，設備齊全，更是那無價的團結力量。 6. 我也挺能享受這次的經歷，以後若有類似的折子戲，我亦很樂意去參與。 7. 這次是我第一次在戲棚觀賞粵劇，難忘之餘也令我大開眼界。我深深地感受那股熱鬧，無拘無束的氣氛。那是在大會堂裡感受不到的。

西九戲棚考察報告分析（第二組）

考察主題：粵劇折子戲的服裝

經驗學習	1. 這是我第一次參觀戲棚及其後台，所以看到的事物我都覺得很新奇。 2. 平時看粵劇都是到一些有空調的大戲院觀看，第一次來到大戲棚，給我一種新鮮的感覺。 3. 後台裡演員們都在用心地化妝，塗上一層又一層的粉底，畫上誇張的眼影及腮紅，使自己融入角色中。
文化學習	1. 後台有一個用竹搭成的掠衣架，讓我們可以清楚地看得見每件衣服。從其中的工作人員得知每件服飾都是給不同的角色去穿，例如婢女和士兵。聽完講解員的詳細介紹和參觀後，我對戲棚的結構和神功戲的流程加深了很多認識。 2. 工作人員為我們介紹各種服裝，紫色的長衫通常用作打底，繡上花朵的白色上衣是婢女穿著的。 3. 但這次比較特別，看的是不牽涉宗教的神功戲。 4. 那裡瀰漫著濃厚的粵劇氣氛。 5. 原來，服裝對他們來說是身分象徵。每人都會有特別服飾和配件。而且演員們是自己為自己上妝的。 6. 七彩繽紛耀眼奪目的服裝和頭飾立即映入眼簾，全部服飾都十分漂亮，穿著上這些戲服必定能使演員更投入角色和份外神似地把這套戲推上最高的境界。 7. 我們大概也能辨別一些，例如，通常飾演文質彬彬的小生的，衣服通常袖較長，亦稱女袖。武生則通常穿的都是短袖亦稱武袖，以方便演員活動。而材料方面主要是以布質為主，有些還加了些閃閃生輝的珠片。
傳統文化的 反思	1. 之前我都一直覺得用竹棚搭成的戲棚會很不穩妥，在裡面觀戲會很危險和感到很悶熱。但今天我踏足了戲棚後，感覺完全不同。在戲棚內，可以看得見無數竹棚和建築材料紮實地搭建在一起，內裡可以容納到很多人，空氣也很流通，觀戲的時候不會感到很熱。 2. 觀戲後，我們到了戲棚外各處的小攤檔品嘗特色美食和觀賞傳統手工藝，途中看見了很多外地人，可見傳統大戲棚是多麼國際性的藝術。 3. 平時看粵劇都是到一些有空調的大戲院觀看，第一次來到大戲棚，給我一種新鮮的感覺。 4. 演員們的高難度動作使人讚歎，所謂「台上一分鐘，台下十年功」，在觀賞演員表現的同時，我亦感受到他們花了多少時間、精神來練習，真的十分令人佩服。 5. 來到西九大戲棚是一次很難忘的經歷。如果不是學校的帶領，我亦不會有機會認識到這個美輪美奐、古色古香的大戲棚。希望能夠再一次欣賞到精采的演出。 6. 透過這次的參觀，我對粵劇的瞭解和興趣也增加了不少。我亦很榮幸可以到後台作訪問。希望下次有機會再接觸這些藝術表演。 7. 經過這次的觀賞令我深深地體會到粵劇是充滿了傳統色彩的文化藝術表現，十分值得我們保留下來。

戲棚考察的重要啓示	1. 看見那個情境，真大開眼界。

西九戲棚考察報告分析（第三組）

考察主題：演出、音樂

經驗學習	1. 走出地鐵站，多走幾步後就遠遠地看到一個大戲棚，是我人生中第一次親眼見到的。 2. 這些都令我大開眼界，因為這令我更加瞭解整套粵劇的製作，也令我知道其他人付出了多少的努力。
文化學習	1. 走進棚內，倍感神奇！所有東西都是以竹、木搭建而成的，不用一塊磚頭，不用一斤混凝土，走上去感覺上有點危險，但實際上是非常穩健的。 2. 所以我們便隨著解說人員來到台前，聽著他專業的講解。他講述了戲棚的**構造、服裝的設計、台上的擺設、大幕的操作、樂團的配合**等。他還講述了〈擋馬〉、〈百花亭贈劍〉、〈姑嫂比劍〉和〈八仙過海〉四個折子戲的內容，好讓我們能夠明白當中的內容。 3. 在四套折子戲中，我最喜歡看〈八仙過海〉，因為故事內容生動有趣，而且武打場面也很好看，簡單易明，令我看得津津有味。 4. 右邊是樂隊在進行練習，我們看到有古箏、楊琴、三弦、二胡等林林總總的樂器，中西混合，場面頗為壯觀。 5. 西九大戲棚是由十個工人在三星期搭建出來的，由頭至尾也只用竹、木板和膠帶，半根釘子也沒有。西九大戲棚是由演出大廳和外圍二十幾個攤檔組成的，聽劇工作人員的解說，得知粵劇有別於西方音樂劇，舞台台高一米，有如老師在教導的意味在當中。 6. 四個折子中，我就較喜歡〈八仙過海〉。八位仙人出盡法寶，鬥智鬥勇，最終還是不敵對手。他們的演出有種無聲的幽默，何仙姑的舞劍也極出色。其次的，便是白龍關，兩人間的恩情怨恨，兩位演員也把感情演出得淋漓盡致。 7. 這些都令我大開眼界，因為這令我更加瞭解整套粵劇的製作，也令我知道其他人付出了多少的努力。
傳統文化的反思	1. 而我最印象深刻的是那位主持人。他說他自小對粵戲的興趣濃厚，**說明粵戲的技巧是一步一步慢慢地學習**，並不能一步登天，他自己也學了十幾年。他還鼓勵我們要加油，不要遇到難關就輕易放棄，這令我印象非常深刻。 2. 希望下次有機會繼續做考察。 3. 所謂「台上一分鐘，台下十年功」他們每人也要十分刻苦地練功，才能當上主角甚至任何一個角色。
戲棚考察的重要啓示	1. 在這次粵劇觀賞中，我不但學到了一些簡單的粵劇技巧，還學到了人生道理，希望能在將來的表演裡發揮得好。 2. 在今次的考察中，我和組員學到很多不同的表演技巧，化妝技巧等。 3. 根據演員的話，他們對粵劇在香港未來也會愈來愈鼎盛，十分有信心。 4. 經過這次活動，我學會了很多關於粵劇的知識和大大增加了我對粵劇的興趣。

西九戲棚考察報告分析（第四組）

考察主題：音樂、戲台

經驗學習	1. 今次西九大戲棚考察旅程，令我學了很多東西。 2. 我們走到後台，看到演員們在化妝。 3. 我們組的重點主要是關於佈景以及音樂。
文化學習	1. 從對面的街道就能看見西九大戲棚，上面有很多花牌圍繞著。 2. 其實整個戲棚都是由人手搭成的，而且還是只有十多人用了兩星期完成的，材料就只有竹，所以當你走進後台，你會有些害怕，感覺上就好像自己很容易會掉下去，可是那些地板十分堅固， 3. 我認為〈八仙過海〉是最有趣的戲，因為裡面有很多人物，而且不單只有人物在說話，還有一些武打的部分，不會讓人感到太過沉悶。 4. 一枝枝竹形成的大棚，上面有一枝枝紅色三角形的大旗子環繞著戲棚，還有幾版大花板在戲棚面上，真是別具一番特色！ 5. 後台比我想像中大很多，入面有分不同的地方來做不同的東西。如：有一張張桌子來讓演員們化妝，有些地方是給人放戲服等。 6. 經過今次的西九大戲棚的考察，我對大戲棚加深了認識，還令我對粵劇那方面增加了興趣。 7. 西九大戲棚是一個由十個工人搭建而成的，每年都會搭建，已經有了很悠久的歷史了。當我離遠看著掛滿了花牌的戲棚，已可感受到它的氣勢了。 8. 我們來到西九大戲棚。棚外數百步，便能看色彩繽紛的大花牌。整個棚都是由人手一支一支的把竹疊砌成的帶出一種非常傳統的感覺。來到戲棚，我們首先到後台參觀。啡啡黑黑的大箱子和大批的戲服和服飾設置在後台，演戲的人們都坐在位置上寧靜、心思投入的化妝。
傳統文化的反思	1. 可是那些地板十分堅固，還能容納很多人，我很佩服那些建築師能夠建成那堅固的戲棚。 2. 可能因為現在有很少機會去看見那麼有傳統特色的建築，所以當我看見大戲棚時，我總是十分驚奇。 3. 粵劇是一種有傳統特色的藝術，在一樣富有傳統風味的建築的配合下，完全感覺到粵劇的特色。坐在座位上，抬起頭，就會看到棚頂上的板子被風吹起不斷擺動，這是令我印象最深刻的。 4. 一向，我對粵劇的認識都不深。我對這藝術、文化認知只有爺爺平日百無聊賴哼的歌詞的瞭解。 5. 我稍為打量座位上的觀眾，發現大部分都是長者，他們興致勃勃的，比起那些像是被家人帶來看戲的青年人顯得格外精神。 6. 最深印象的是，演員在台上打前空翻，打完又打，非常架勢。 7. 我們期間訪問了大約三人，分別有佈置後台的工作人員，演員及在後台默默耕耘拉樂器的人。雖然他們所負責的東西都不同，但共同的是他們每天都很努力不停練習，每天都練七至十小時。這種學習的態度，非常值得我們學習。 8. 西九大戲棚讓我感受了傳統粵劇的感覺，非常滿足。

戲棚考察的重要啟示	1. 經過這次的活動，我認為西九大戲棚很有意思，因為那裡全部是人手製的，而且感覺比較傳統，更有看粵劇的氣氛。 2. 今次西九大戲棚考察旅程，令我學了很多東西。 3. 演員精湛的演技令我深深明白到當中的意思。真令我大開眼界。 4. 因為平日可以現場看到粵劇的機會已經是很難得，何況看到後台的情況！所以我認為這是很稀有的經驗，我感到非常開心。 5. 比較上次到沙田大會堂觀看「帝女花」，我較喜歡到戲棚。 6. 這次參觀的確是個很好的經驗。 7. 我認為我參加了這個活動令我獲益良多，學習到很多東西。如果再舉辦這種活動，我一定會參與的！ 8. 這次西九大劇棚的考察正正滿足了我對課程的期望。 9. 這次到西九大戲棚真的獲益良多。 10. 對粵劇的認識有一大步的增進。

西九戲棚考察報告分析（第五組）

考察主題：演員化妝

經驗學習	1. 這是我第一次到真正的戲棚裡看大戲。所以我十分期待。 2. 我跟一班同學一起到了西九大戲棚去看折子戲，我感到十分興趣，也十分難忘。 3. 這次到訪西九大戲棚真的令我獲益良多。這次是我第一次到戲棚欣賞粵劇表演。 4. 我覺得這次的考察活動十分充實。
文化學習	1. 整個戲棚都是用竹搭建的，雖然看上去很不安全，但踏上去卻十分穩固。 2. 經訪問，我才知道原來化大戲妝最長可需二至三小時。演員要靜下心，心境隨著一層層妝向所扮演的角色轉變，並溫習角色的性情等。化妝最困難的部分是鼻子上的白線。如果塗得太寬的話會讓人感覺很肥，而太窄的話會讓人感覺很小器。另外，大部分演員都有自己的化妝箱，每個都密密麻麻的放著不下十種化妝品，放下一種又拿起另一種，漸漸一張標準花旦臉出現了。 3. 我們便到台後聽一位資深的粵劇演員講解，他說了很多有關以往我不知道的東西，真的令我大開眼界。 4. 原來他們每塗一些妝容到臉上，就要想想他們在戲曲中要飾演角色。 5. 原來，粵劇不是搽搽粉，換衣服及唱歌就行，背後是需要下很多功夫，正所謂「台上一分鐘，台下十年功」，這活動真的十分有意義呢！ 6. 那些演員都是自己為自己化妝的，看起來好像十分困難，不過仍然堅持。 7. 原來一般的化妝只需大約十五至二十分鐘，而演員卻花大約一小時來化妝。 8. 我們得知原來不同的模樣是代表不同的**性格和角色**。而令人意想不到的是化一個妝最困難的地方是畫鼻子。例如一個花旦的臉上要畫白色和紅色，原來紅色和白色中間的位置是鼻子，如果留白的位置太多或太少也不可以。

文化學習	9. 雖然日常生活中的裝扮能夠代表到人們的角色,但並未能表達到人們的性格。
	10. 當中我最喜歡的,當然是〈八仙過海〉了
	11. **戲棚是由竹來搭建,由8至10個工人用一星期時間搭建,雖然整個戲棚是由竹來建造,但卻十分穩固,我並沒有擔心,放心地在戲棚上行走。**
	12. 我們還欣賞了幾場折子戲,他們都十分精彩。
傳統文化的 反思	1. 希望這門藝術能長久流傳下去及有更多人懂得欣賞粵劇。
	2. 而最令我感到好奇和震驚的,是演員化妝要用上兩小時。
	3. 當我們觀賞粵劇的時候,特別留演員面上的化妝,原來真的是有所不同的。
	4. 這次的參觀中令我可以更微細地觀察演員的打扮,提升了我對粵劇的興趣。
	5. 我們在戲棚裡看見許多中年及老年人,也有一些年輕人站在一旁看粵劇。當中我還看見兩位外籍人士呢!
	6. 我喜歡演員們的動作及服裝,看著演員們七彩繽紛、閃亮的衣服及頭飾,讓我在藝術,尤其是設計衣服方面發展的夢想,更堅定了。
	7. 他們全部都是由自己一手包辦,無論是化妝,頭飾,服飾都是自行整理,十分專業。
	8. 相信他們一定苦練了一段時間。
	9. 通過這次活動,我認為粵劇這門藝術應保留下去,和十分值得我們欣賞。我十分佩服那些粵劇演員刻苦的精神,所謂「台上一分鐘,台下十年功」,粵劇是一門很深奧的藝術,相信他們在幕後必定付出了不少努力和汗水。
戲棚考察的 重要啟示	1. 經過這次的戲棚參觀,我明白到台上三十分鐘的折子戲是需要三小時來著裝及三十年的學習,並不是表面上看到的那樣簡單。
	2. 我們今年能到大戲棚看粵劇真是有福了,同時也為我的繪畫比賽取得了靈感!

西九戲棚考察報告分析(第六組)

考察主題:竹棚

經驗學習	1. 這次在西九大戲棚參觀後台和觀看粵劇後,我對粵劇有一定的認識。
文化學習	1. 我們對戲棚文化的知識加深了。我們親眼看到戲棚,那也應該是我們的第一次,因為是「親眼」看到,我們能真正理解到戲棚的結構、造型、給人的感受。
	2. 工作人員講解戲棚的由來,戲棚的服裝、樂隊資料
	3. 戲棚主要是用竹造成的,地板是一塊塊小木板,地板是離地面一米的,當我踏上去時,我感覺到木板漸漸「沉」下,好像因為受不住整千多人的重力而快要斷了,地上的木板也時時發出可怕的「吱吱」怪聲,在戲棚裡看粵劇時,心裡在想戲棚會不會倒塌。
	4. 〈百花亭贈劍〉裡的主角做的雜耍千奇百趣,令我大開眼界。

文化學習	5. 我們發現戲棚的後台有很多新鮮的事物讓我們參觀，包括粵劇用的衣服、道具，台上的佈景，化妝的用具，它們都富有濃厚的特色。我們到達的時候，有很多粵劇的演員坐在木椅上畫眉、塗面。而在後台的另一邊，有幾位工作人員專心地熨手上的戲服，為演員準備一會兒的演出，大家都非常忙碌地完成自己的任務。這時候，一位男工作人員向我們全班講解關於粵劇大概的由來，戲棚的歷史，特色和搭建的方法，提供的資料很有用。 6. 雖然看似簡陋的竹棚，但走進去才知道內有乾坤。簡簡單單的竹棚卻擁有精確堅固的結構，支撐竹棚的骨架由竹桿平均分配而成。除了頂部及舞台背後鋪滿鋅鐵外，四周都通風透光，大部分物料都可循環再用 7. 表演者專心致志的用塗上白色顏料的畫筆替自己化妝，而後台的工作人員則忙碌地熨衣服。 8. 這場日戲分了四個故事，分別是〈擋馬〉、〈百花亭贈劍〉、〈姑嫂比劍〉和〈八仙過海〉。這四則故事都是以「武」為主，所以相比上次我較喜歡這次的表演。演員栩栩如生的表演使整場戲表現得活靈活現，富有吸引力。其中有演員純熟地打了一個倒手翻，令我讚歎不已。 9. 我感到新奇是因為這次我從未看過或聽過的折子戲，我對粵劇的認識不多，所以折子戲對我來說是樣很新奇的東西，我懷著好奇的心態去看。果然，折子戲是十分好看。
傳統文化的反思	1. 我們看的戲是〈擋馬〉、〈百花亭贈劍〉、〈姑嫂比劍〉、〈八仙過海〉。那些都是一些古時的民間故事，令我明白古人的聰明和豐富的想像力。 2. 令人失望的，戲棚的大部分都是長者，恐怕戲棚文化在不久的未來會失傳。 3. 經過這次的考察活動，我感受到粵劇的趣味性和價值，因為我看到粵劇的演員大部分都只是大學生，但他們卻很努力地將粵劇這種傳統，甚至被人認為是「過時」、「老套」的娛樂節目演出來，希望能讓人知道，粵劇並不是一時的潮流，而是屬於香港人傳統的習俗以及文學的造詣。 4. 我們認為戲棚十分有特色，因為它是由人手搭建出來，非常有價值。但香港大都份都是高樓大廈，這麼傳統的搭建方式在香港真是少有。 5. 觀眾大部分都是老人家，他們很早就在戲棚排隊等待入座。 6. 今次觀看粵劇完全打破了我看粵劇的感覺。我一直以為這是一個不入流而且無聊的活動。但可能因為從課本中接觸的文言文，我能明白演出的內容，我開始對粵劇產生興趣，我希望下一次再有樣的機會讓我更加瞭解中國傳統的文化藝術。 7. 我還記得上次在沙田大會堂中，那裡的環境，演員的表演形式跟今次相比是截然不同。今次的粵劇表演由於是在戲棚裡舉行，不像平常在室內進行，因此它給我一種煥然一新的感覺。一開始我是非常害怕踏上戲棚，因為戲棚的地板和天花板一樣，都是用竹做的，可是過了一陣子，繞了戲棚一圈後我漸漸習慣凹凸不平的地面。 8. 我真的想不到原來一場大約兩小時粵劇是需要花這麼長時間來準備。 9. 這次的參觀戲棚令我印象深刻。粵劇是我國故有的傳統。希望發展同時香港也能保存這些傳統文化。

傳統文化的反思	10. 在這次的考察中，我除了獲得更多課外粵劇知識外，我還感到十分新奇和興奮。 11. 當中的〈八仙過海〉更是令我眼界大開，八仙新奇、有趣的造型和敏捷的身手在我腦中留下深刻的印象。
戲棚考察的重要啓示	1. 這次的參觀我學懂了團結就是力量，他們無論在表演的準備，演出時都顯得非常合作，所以這次的粵劇表演十分成功。

西九戲棚考察報告分析（第七組）

考察主題：化妝

經驗學習	1. 這是我第一次真正到戲棚觀大戲。 2. 但這次跟上一次在沙田大會堂看的真的有很大的分別，不論是內容、場地及後台。
文化學習	1. 戲棚是中國粵劇的特色，規模大，**整個舞台以至化妝間及觀眾席也是由竹一手建成的**。走上去的時候也會擔心竹棚會不會倒塌。 2. 大家也知道粵劇演員臉上的妝容要花很多時間的，而且不同臉，表示的東西也各有不同。我們經常也聽到人說，粵劇演員化妝是要自己一手包辦，所以他們每次也要提早把妝容弄好，以免時間不足。 3. 觀賞每齣折子戲的時候也要看看演員臉上的容顏，以分辨善惡及老幼。 4. 大戲棚是用竹砌成的，連後台也是。大戲棚用一個個巨型的花牌掛在棚頂，作裝飾。大戲棚的附近還有一些商店吸引別人買紀念品和美食，添加了不少熱鬧的氣氛。 5. 每一個演員都須要用起碼一小時來化妝。在臉上打上厚厚的粉底，他們把眉拉起後，眼睛顯得活靈活現，炯炯有神。他們有些工具貼在面上可以顯得臉尖尖。演出完後，只須用很短的時間卸妝。 6. 每一個演員都有自己的化妝椅，椅的背後貼上名字，以防混亂。 7. 看到了富有特色的大戲棚，戲棚的外表十分宏偉，吸引了我的目光。 8. 粵劇的妝很有特色，不同的角色也有分別，原來一個妝至少也要化一個小時的時間才能完成呢！粵劇的服裝也很特別，例如武生的大靠和身上的四枝小旗，看起來很威風。 9. 全個戲棚都是由竹搭建而成的。雖看上去不是十分堅固，但其實很安全。 10. 他們原來個個人有自己的座位，而且每個人化妝也是自己化的，十分有心思，每位演員都忙碌地準備只給自己的化妝。 11. 原來他們化一個妝容最少需要二至三小時。他們把一層又一層的粉塗在自己的臉上。而且每一個妝容也代表著不同的角色。例如丑角要化黑一點，主角要化紅一點等。原來化粵劇的妝容需要很多的技巧。化得太多看上去會太胖，而太少看上去會太小器。每個角色的服飾也不同。窮的色彩會淡一點，例如藍色、麻布。富貴的人色彩便鮮一點，例紅色。 12. 起初當我知道大戲棚是用竹建成的，我真的非常驚訝，竟然可以只用竹就建成一個戲棚，以為會不結實很簡陋，但當我參觀過後，我對它完全改觀了，原來是極度結實，後台的擺位都井井有條。

文化學習	13. 她們化一個妝需要至少一小時,還有一樣更驚訝的,就是原來她旁邊的兩條頭髮是她以前留長的頭髮呢。
傳統文化的反思	1. 以前認為粵劇是一門很易上手的事,怎料由學習化妝技巧到唱功至少要有四至五年的時間,真的不容易呢!
	2. 我覺得粵劇這種傳統文化應該承傳下去,好讓我們下一代也能夠欣賞這些中國獨有的文化特色。
	3. 比起上次在沙田大會堂,這次格外新鮮,沒有空調,只有風扇。但在大棚的氣氛比起上次熱鬧很多,人山人海,買不到票的,就站足全場。這次讓人認識到甚麼是大戲棚,為何簡簡單單的竹可以砌出一個室內能容納千人的戲棚,真是奇妙。
	4. 雖然整個棚只是用竹子建造,但卻十分穩固,可見古人的智慧。
	5. 我從未試過進入演員的後台,感覺很新鮮。
	6. 整個粵劇表演很精彩,看見演員的功架都十分佩服。而且並沒有想像中那麼沉悶,發現粵劇也有有趣的地方,我認為這種藝術要一直傳承下去,讓更多人能夠欣賞到這種中國富有特色的傳統藝術。
	7. 經過今次的參觀,我才明白為甚麼別人說粵劇的化妝和衣服很有特色。希望這個特色會流傳下去。
	8. 這次能夠參觀西九大戲棚,實在是非常難得。

六、粵劇學習感受及反思

研究所得,在學習的過程中,學習者必先對學習內容及概念有相當的認知,在認知的過程中獲取有關經驗,透過「認知」及「經驗」的累積,培養正確的「態度」及「情意」,及後不斷「反思」,最後演化為實際的「應用」。

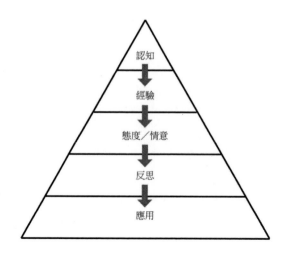

（一）粵劇學習進程

　　學生在學習粵劇後總結自己的感受及反思，從他們的感受及反思內容，大致可概括為五大重點：（一）概念認知，（二）經驗獲取，（三）態度及情意培養，（四）個人反思，（五）實際應用。

（二）粵劇學習感受及反思

（一）概念認知
S1：　「演員的裝扮才是最重要，因為能讓觀眾分善與惡、忠與奸。」
S2：　「我發現了有些人物是不按照劇本然後加一些有趣的對話，加強趣味性。」
S3：　「原來化妝及服裝也有它的規則及講究，原來女生不能坐在放戲服是衣箱上，否則會帶來厄運。化妝也是要化一層，思考自己該怎樣去扮自的角色，再去化另一層，十分講究。」
S4：　「粵劇的美感就全都在動作上。」
S5：　「我只知道粵劇是一大堆畫到自己的臉很白，然後在唱一些我完全聽不明白的歌。」
S6：　「經過這次的學習後，我學會了唱、做、唸、打，學會了服裝、場景佈置和樂器的安排和劇本分析等等。」
S7：　「我以為粵劇只有花旦和小生，但原來還有其他不同的配角呢！」
S8：　「（帝女花）劇中男女主角發生了一段可歌可泣的愛情故事。雖然內容古老和古板，與現代電視劇差很遠，但表達方式的截然不同，卻令這部戲曲變得更精彩。」
S9：　「數白欖就像現代人口中的饒舌一樣，只不過是以中國形式去饒舌。」
S10：「在我們分析劇本期間，發現了粵劇的語言是文言加白話。」
S11：「粵劇最有趣的是能夠將劇本的內容唱出來和化妝，不同顏色代表不同的性格。」

（二）經驗獲取
S1：　「我學會了分析劇本，從而訓練了我及同學的思維。」
S2：　「我在這個粵劇學習中學習到很多關於粵劇的事物，例如：劇本分析、人物的背景、做粵劇前的預備功夫、手手、走路的姿勢等。」
S3：　「在親身參與粵劇練習後，我真正體會到粵劇練習所費時間之長。」
S4：　「同學們苦練了六小時以上，最後排出的表演卻不到三分鐘。」
S5：　「在練習的過程中，我經歷了不少的刻苦，雖然是這樣，但我還是非常開心，因為我能夠取得一份寶貴的舞台經歷。」
S6：　「親身去體驗讓我有不同的感覺，那時我發現原來粵劇中做的手勢比我想像中難很多，而且練習的時候，我們要跪在地上，真是令我感到十分累。」
S7：　「經過這次觀戲，我才知道那些背景音樂是即場演奏的。」

S8：「這一次經驗令我擴闊對粵劇的視野，例如〈帝女花〉裡人物的性格、內容、當中隱藏的意義和劇本的結構。」

S9：「另外，我們也在新年期間到了西九大戲棚參觀，也是另一個難得的經驗。」

S10：「在所有的粵劇活動中，不但自己學習了不少課外知識，也增進了同學之間的友誼。」

S11：「因為〈帝女花〉，我學會了數白欖，和如何欣賞粵劇。」

S12：「我們學會了很多粵劇的基本動作，例如蘭花手、腳步。」

（三）態度及情意培養

S1：「看完整齣粵劇後，我頓時茅塞頓開，發現原來粵劇都可以像電影一樣那麼有趣。」

S2：「令我對粵劇的認識加深，也使我對粵劇產生一定的興趣。」

S3：「我體會到學習粵劇的編排原來相當不容易，更加想繼續下去了。」

S4：「這次我親眼看見了粵劇表演，感受了當場的震撼。」

S5：「雖然我沒份表演，但我亦都感受到同學們的熱情。」

S6：「但經過今年一整年的學習，我明白到原來粵劇不是沉悶的，而是非常有趣。」

S7：「看下去簡單的衣服其實不普通，那一種感覺令人十分回味的。」

S8：「我覺得今年所學會的比其他班級多。」

S9：「令我對粵劇的認識加深了很多，這些都是我不會忘記的。」

S10：「要做好一場粵劇真不容易，「台上一分鐘，台下十年功」嘛！」

S11：「感謝上天和老師給我這機會認識粵劇，使我的中二生活變得多姿多彩。」

S12：「每周最盼望的課就是粵劇連堂。」

S13：「我學到了很多在課堂中學不到的東西。」

S14：「我絕對能夠感到演員花了多少心機在這齣粵劇中，背劇本、連做手、化妝、唱歌等用了很多時間去練習，所以我非常欣賞那些粵劇演員。」

S15：「我很佩服粵劇的演員，因為他們能夠記住所有的歌詞和對白。」

S16：「我學會了不少知識，不單對中文有幫助，更對中國粵劇的印象好了不少。」

S17：「整體來說我感到很大滿足，亦十分愉快。

S18：「想起那些在戲棚中又打又唱，每段長達半小時的折子戲，我深深的被震撼了。」

S19：「當我第一眼看到粵劇妝及服裝，我想起了動漫的化妝及角色扮演的服裝。這大概是古代的cosplay吧！」

S20：「在這次的粵劇學習後，我深深感受到粵劇這個中國博大精深的文化是有多麼的精彩和多麼的震撼。」

S21：「粵劇無論髮飾到演員的表演的製作都是十分認真和一絲不苟。」

S22：「演出帶給我們很多執著和成功感。這經歷是可能我一生也不會再有的。」

S23：「我較為喜歡在戲棚做戲，因為感覺比較地道和有傳統風味。」

S24：「走圓台是我最深刻，雖然它跟內容沒有太大的關聯，因為我覺得這動作很難做，練習了多次都做不到。」

S25：「比現代電視劇更有趣和好看，而且衣服更是別出心裁，燈光打在珠片上閃閃生輝，十分奪目，令我對粵劇這門藝術產生濃厚的愛慕之情。」

S26：「這種（不屈不撓，永不言敗的）態度令我能常常盼望和積極面對，所以粵劇學習對我有很好的影響。」

S27：「比起西方的歌劇，中國的粵語演員更出色。那些演員一定花了不少努力去練習粵劇，辛苦他們了。」

S28：「我們全班團結一致，同學們的話題基本上也離不開粵劇表演。」

S29：「即使練習的時候很辛苦、很疲累，最後他們也圓滿地結束了表演。而表演後的成功感，令不少同學很滿足。」

S30：「經過一年的學習，有劇本分析，觀看粵劇，甚至演出，粵劇在我眼中由沉悶變成有趣，由過氣變為層出不窮。」

S31：「這些戲棚很有中國傳統文化。」

S32：「我們不但有幸接觸粵劇，更用我們的雙手，去把這一切，化成別人不能取走，屬於我們的回憶。」

S33：「我也高興曾學習過粵劇，畢竟它帶給我許多新奇有趣的體驗。」

S34：「我認為粵劇是一種中國傳統藝術，多彩多姿，一點也不古板的重要傳統且不可或缺的藝術了。」

S35：「這是我人生第一次真正『享受』粵劇的時刻。」

S36：「當我們認真觀看、鑽研或是學習劇本時，便會發現很多優美的句子和文言文，這時我們便能藉此機會增進我們的中國語文知識。」

S37：「粵劇加上了唱、做、唸、打的元素，學起來一點也不沉悶，比起平日坐在座位上看課文，顯得更加有趣。」

S38：「粵劇學習是一種很好的活動，不但能供人娛樂，還能學到中國語文的知識，真是令我獲益良多。」

S39：「我真的很佩服他們，亦為我們身為「炎黃子孫」，擁有這份珍貴的文化而自滿。」

（四）個人反思

S1：　「我相信，若我能夠積極一點，我將會更享受其中。」

S2：　「就算是經歷了很多失敗、受傷，也不會輕易放棄，從而令我學會這樣才能成功。」

S3：　「經過這一次學習粵劇的課程，我覺得我們這一代的年輕人應該多點觀賞粵劇，把中國的傳統文化傳揚出去，別讓它失傳。」

S4：　「今年的粵劇學習很充實，更加瞭解粵劇這種中國傳統藝術，希望能夠一直傳承下去，讓更多人能欣賞粵劇。」

S5：　「那些粵劇演員為了實現自己的夢想，每天努力不懈的練習。而我，在平日學習和溫習時，都只能保持十分鐘集中精神，不久後又神遊太空，真是慚愧！」

S6：　「在這次的活動上，我認為自己仍未夠積極，希望下次亦有類似的活動，我會做的更好。」

S7：	「我覺得粵劇是一種藝術，是唱歌跳舞的合體，十分講究技術和技巧，要經常練習，十分辛苦。」
S8：	「我更瞭解老一輩的人為什麼那麼沉醉於粵劇，更明白到為什麼我們要學習粵劇，是不要令粵劇消失在我們的手上。」
S9：	「學到很多關於粵劇的動作，也學到做事要努力堅持。」
S10：	「做到粵劇的人的態度是多認真，令我深感佩服。」
S11：	「我很佩服那些演員，他們十分刻苦，有恆心，又有自信，希望有天我也能像他們一樣。」
S12：	「那刻我終於明白『台上一分鐘，台下十年功』這個道理了。」
S13：	「粵劇是非物質文化遺產，應該繼續保持下去，好讓下一代的人認識。」
S14：	「我認為粵劇這個文化遺產是很值得保留和珍惜的，因為它是我國五千年來所得的文化結晶，見證著歷史轉變和發展。」
S15：	「我十分欽敬佩服那些粵劇演員那種不屈不撓，永不言敗的精神。我希望我能學習他們這種做人態度。對於我的粵劇學習很有幫助。」
S16：	「我對自己以前對粵劇的看法感到慚愧，之後亦會以全新的眼光去看它，不再以有色眼鏡去看待它。」
S17：	「我對粵劇有了全新的印象，以後欣賞粵劇時也會用另一番眼光去觀賞。」
S18：	「我亦希望將來我們的子孫能尋回粵劇的樂趣，將粵劇這個非物質文化遺產繼續承傳下去。」
S19：	「我也學會了團結精神，如果沒有團結精神，我們便不能同心合力地完成整場表演了。」
S20：	「粵劇是我國的一個傳統的藝術，現在已經有很多傳統的事情是去失去了，所以我們應該好好保存粵劇這個傳統的文化，流傳萬世。」

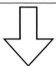

（五）實際應用	
S1：	「我班的同學表演粵劇〈木蘭辭〉、表演合奏〈帝女花〉的〈香夭〉和朗誦自創的英文詩，真是十分厲害。」
S2：	「我們也學習了數白欖，我覺得很有趣而且嘗試了創作。」
S3：	「創作對於我來說是一個挑戰，因為一定要有至少兩句的最後一個字要押韻，才能使整個作品讀起來更有節奏感。」
S4：	「看劇本時，我更能運用我已有古文知識去閱讀劇本，靠上文下理去推理，這也是自學的一種。」
S5：	「我們在香港大學和學校的遊藝會表演了兩次。我有機會穿著粵劇所用的服裝，學習了粵劇的基本動作，都是很少有的機會。」
S6：	「是一個很好的學習機會，對我的語文知識也加深了。」
S7：	「我能從中吸取文言文的知識，在我的中國語文知識方面幫助不少和在作文方面的用詞更豐富。」
S8：	「不但提升了我文言文的理解能力，更瞭解到粵劇中的細節。」

S9：	「我們更嘗試了數白欖的方式介紹自己，將形容自己的句子加入節奏，感覺十分新奇有趣。」
S10：	「直到我們有機會學習排位、做手等，我才發現其實並不容易，而且每一個動作都有要留意的地方。」
S11：	「除了在老師的指導下練習，我學不好的都會私下找同學請教。」
S12：	「大家有機會創作屬於自己，獨一無二的數白欖，更有機會利用木魚這種樂器作伴奏，為我們的數白欖，增添一點色彩。」
S13：	「每一步後腳跟和前腳跟的先後次序不可亂，蘭花手的指法，彎腰的角度要一致等基本動作已經把我們難倒了，更別說其他更難的動作。」

七、粵劇學習追蹤訪談

　　粵劇學習訪談是本研究的最後階段，研究員追蹤訪問當年參與粵劇課程的學生（不同年份）。兩位同學均在中二學年接觸粵劇課程，及後在校完成初中與高中的學習階段。而今兩位受訪同學已畢業，現分別為大學一年級及二年級生。研究員嘗試以另一角度引證粵劇學習對初中學生個人成長及長遠發展的影響。兩位在中二年級學習粵劇的同學以較宏觀的角度回憶數年前的粵劇學習情況，就粵劇學習在他們對粵劇的認識、語文能力、粵劇教習、文化內涵以及個人成長五方面作深入的自我檢視，以此證明粵劇學習確能完善語文學習，提升語文能力，豐富學習經歷，幫助個人成長，最終達致全人發展的目標。

粵劇學習追蹤訪談

問題1：粵劇學習經驗有提高你對粵劇的認識及瞭解嗎？	
同學1	**同學2**
生活在香港，平常能接觸粵劇的機會實在不多，我們一般都只是從老一輩口中聽到相關的消息，對粵劇的興趣也不怎麼大。不過在這一年的粵劇學習，我對粵劇的看法完全刮目相看。透過粵劇學習，我接觸到了很多以往不會主動接觸的粵劇的資訊，例如：劇本的分析、粵劇的人物、戲棚的歷史、粵劇的基本功、粵劇的發展、粵劇行業中的許多習俗及傳統等，很多更跟中國的傳統歷史有密切關係，每個項目都有特別之處，亦有不同的得著。而透過粵劇學習，我發現粵劇原來	是次粵劇學習體驗計畫元素豐富，包括讓學員親身試唱試做、分析文本、欣賞粵劇等，令我得以從多角度解構粵劇，比起以往只能片面、間斷地從老人家口中略知一二來得全面。在這個體驗以前，我對粵劇只有「老人玩意」、「文化遺產」等刻板印象，甚少主動接觸這門藝術，對粵劇的台前幕後、籌備過程、構成元素根本無甚瞭解。但經過粵劇學習後，起碼我現在更明瞭粵劇的文化和歷史源流，亦知道何謂「四大元素」、「劇本的雅與俗」、「五大行當」、「五法表演」

絕不沉悶，反而非常有趣。我認識了很多粵劇相關的知識，對粵劇的興趣也加深不少，更開始留意一些粵劇的消息，特別是街道上粵劇表演的宣傳海報和電視上介紹粵劇的節目等。

除了想瞭解更多粵劇的資訊，這一年的粵劇學習更讓我體驗到粵劇演員的專業態度。在香港，粵劇演員粵劇演員發展機會不多，但在多次的觀戲和接觸後，發現他們對粵劇充滿熱情，台下台上都非常敬業。我尤其佩服演員們能能背誦極為複雜和繁多的古文台詞。粵劇絕對是體現「台上一分鐘，台下十年功」的藝術表演，經過這一年的學習，我更瞭解老一輩為什麼熱愛粵劇，更明白到我們肩負著重要的責任保育粵劇，這麼可貴的文化遺產，不要令粵劇消失在這一代的手上。

等，可說是在認知層面加深不少。而透過親身體驗，我就發覺由理論學習提升至實踐層面原來殊不簡單。直至自己親自試唱、試做和親臨劇院觀賞粵劇，我才知道粵劇的每個細節都十分講究，除了演員本身要有純熟的技巧外，如何與台上台下、幕前幕後的配合亦攸關重要。

問題2：透過粵劇教習，你的語文能力有提升嗎？	
同學1	同學2

文言文一向是我的弱項，尤其在理解字詞方面，感到十分困難。但粵劇學習卻明顯提升了我對於文言文的興趣及理解能力。剛開始學習劇本的時候，劇本裡的文字雖然並不困難，但當那些文字組合成一個句子的時候，就很難明白，所以頭幾堂課我都覺得有無比的挫敗感。但學了一段時間以後，我開始學會了掌握文言文的特點及原則，將常規課堂上的文言教學融會到粵劇劇本教習當中，粵劇課堂反而成了我練習文言知識的平台，不斷地溫故知新。既打好了文言文的基礎，更增加了我接觸文言字詞的機會，大大提升了我的文言能力。 此外，我們在人物性格以及劇本分析下了不少功夫。我們研究了〈帝女花〉這齣著名的粵劇。剛接到老師給予我們的劇本時，我們一看到便頭昏腦脹，因為差不多一句也看不明白。但經過老師悉心的解釋和指導後，我們終於知道了故事的大綱。過往，由於接觸文言文的機會並不多，因此要理解文言，往往甚為吃力，久而久之，對於文言文的耐性、興趣也不高。可是，粵劇卻使我能以觀	參與粵劇學習體驗其中一大得著可算是語文能力方面的薰陶及培養。這個課程的可貴之處就是它能讓我跳出平時舊有依賴教科書的學習框架，得以透過文本分析、劇目鑑賞見識文字的魔力。因為粵劇的故事性豐富，戲中充滿張力，這種戲劇性正正令對白、曲詞中用字遣詞顯得尤其生動活潑、充滿變化，在不同歷史場景、角色設定，演員的表達都有所不同，因此我在閱讀文本的時候都不覺乏味，反倒覺得意趣盎然，樂在其中。另外，我發現粵劇所用的文字都言簡意賅、十分精煉。在舞台上，演員往往用寥寥數字／句已經能夠傳情達意；粵曲的詞藻簡單而字字珠璣，極富感情色彩。長期浸淫在粵劇學習的氛圍裡，實在有效大大提升閱讀和寫作的能力。 除此之外，粵劇中「唱」和「唸」兩大訓練對學員的說話能力也有增益。由於粵劇是一門舞台藝術，演員的口語表達會直接影響觀眾對劇情的理解和投入，因此他們的咬字發音、說話節奏、語氣輕重都經過長時間訓練。當我們有機會試唱時，導師都會特別提

賞藝術的模式去瞭解文言。由於粵劇不古板，它加上了唱、做、唸、打的元素，學起來一點也不沉悶，比起平日坐在座位上看課文，顯得更加有趣，深奧的字詞因為有趣的故事情節變得饒有趣味，讓我認識了很多中國語文知識，理解文言文的能力也大大提升，也令我對粵劇的印象大為改觀，感受到其風靡許多人，不同凡響的魅力。

除了文言字詞的理解能力，粵劇教學也提高了我對於文章感情和主題的理解能力。在課堂上，我們經常會分析不同粵劇名著的劇本，而當中最重要的一項練習就是找出文章的主題和各主角的感情思想，這也是每個粵劇演員在掌握角色個性及演繹方法時的關鍵任務。而透過故事圖式去分析情節結構，便成我們閱讀劇本時的最佳工具，也讓我發現了中國語文其實並不是「洪水猛獸」，只要我們找到適當的方式，也可以有邏輯地梳理文章內容，理解句子的不同含義。

醒我們咬字應字正腔圓，因應故事場景和人物性格的轉變而調節表達的語氣和速度。自此我開始留意多了自己說話時的發音，刻意糾正本身的懶音，避免影響人與人之間的溝通。所以粵劇學習無疑有效提升我們說話的能力。

最後不得不提就是粵劇教習亦有助我們理解文言文。對於學生而言，文言文並非我們的日常用語，平日較少接觸，因此每每閱讀文言文時都特別感到吃力。但透過是次粵劇教習體驗，我們除了會閱讀劇本外，還會觀看不同的名著作品，時讀時聽的學習方式令我們認識更多文言字詞，日後在中文課堂處理文言練習時更少了一份恐懼感。

問題3：粵劇演出教習及表演帶給你什麼感受？

同學1

本年度的粵劇演出教習和表演都給予我非常不同的感受。俗語有說「台上一分鐘，台下十年功」，在學習粵劇的過程中，我就深深體會到這句話。粵劇演員每一個動作都看似很容易，但其實是需要長時間訓練的基本功。在整個學習過程，雖然有不瞭解、不習慣的地方，例如到戲棚觀賞表演，儘管不太明白劇目的內容，但只要細心留意表演，便發現許多值得我們好好研究的細節。

直至復活節假期，我們終於有機會親身接觸粵劇，既興奮又害怕。在學習學習排位、做手過程時，我更是體會到粵劇演員的專業和困難。在表演過程中，演員的每一個動作都有要留意的地方，例如：到中段一起做出一個動作離身以及要同一時間「切豆腐」，真的是充滿挑戰性。此外，透過表演排練，我們得以將學到的各項粵劇知識實踐及應用出來，例如：「唱」、「做」、「唸」、「打」的基本知識等，也讓我體會到粵劇其實並非單單跟中文有關，反而結合了多學科

同學2

「試唱」和「試做」乃其中兩個令我留下深刻印象的環節。猶記得當時導師教我們做手以表達「你」、「我」、「來」、「他」、「去」的意思。起初我們都以為用手勢表達區區五個字定必十分容易。豈料到試做的時候才發覺毫不簡單。我們大多都亂指一通，方向角度都錯。到後來我們駕馭了這基本的動作之後，導師便教我們如何表達「無可奈何」、「淚灑衣襟」、「比翼雙飛」和「愁緒滿懷」四種感受，當時真的是笑料百出，同學們一邊做一邊笑對方誇張的表情和滑稽的動作。至今仍歷歷在目的是，那時導師笑稱我表達「無可奈何」的手勢像是人們在吸毒呢！最難的訓練莫過於要求我們試唱試做〈鳳閣恩仇未了情〉的選段，我們學習了兩行唸白和四行唱曲，配以做手表達，結果雖然只是一小選段，我們卻表現得一塌糊塗，不但左右手不協調，手口亦不一致，到兩者都配合得來的時候，感情卻不夠真摯。當下我們終於意會到要成為一位專業演員的難度

的元素，包括：音樂、體育等。到了表演的那天，表演的場地出乎意料的小，但都能夠順利成功，得到了不少老師及嘉賓的讚賞。另外，我們在校慶當天也有幸能在噴水池附近演出，幾次粵劇的演出讓我們都獲得強烈的滿足感，真的非常開心！

經過這一次學習粵劇的課程，我覺得我們這一代的年輕人應該多點欣賞粵劇，把中國的傳統文化傳揚出去，別讓它失傳。

之高，若非經過長期的訓練，斷不能從容不迫、恰到好處地在台上表演。

觀看新編粵劇〈大唐胭脂〉又是一次令我眼界大開的經驗。這次體驗令我明白到粵劇除了蘊含了武術、文學、歷史等元素外，藝術設計同樣不容忽視。最令我歎為觀止的莫過於演員的戲服。每個角色，不論武將、文官、儒生、乃至大家閨秀都有一件獨一無二、專為他度身訂造的服裝。當中的設計一絲不苟、獨具匠心，而手工也十分精緻，單單是欣賞服裝之美已是一種享受。

問題4：粵劇學習經驗有提高你的文化內涵嗎？	
同學1	同學2
本年度的粵劇學習使我的文化內涵提升了許多。首先我學會了很多粵劇的基本知識。當中印象中最深刻的是老師教我們如何數白欖。白欖是戲曲的基本表達形式之一。學習過程中，我對廣府話有了更深的瞭解，亦透過接觸對白，學會了理解粵劇的情節、分析人物的心理等。老師又讓我們創作介紹自己的白欖，我們作了很多一些十分好笑的句子，有些甚至是形容自己的身材。用這種有趣的學習模式去學習中文傳統文化，既讓我們大開眼界，也使我們獲益良多。 然而，粵劇的可貴不單在於它深厚的文化背景，更在於粵劇表演每每帶出的道理、歷史、人文精神等。中國文化博大精深，箇中的文化內涵不少體現了在古典文學當中，〈帝女花〉就是一例。〈帝女花〉中的長平公主和周世顯放棄了世間的名利，為愛殉情，體現了中國文化中對於堅貞不渝愛情的憧憬和推崇。這種愛情觀，在今天「速食文化」蔚然成風的社會中顯得特別珍貴。除了愛情，中國文化在愛國、仁義道德、倫理等方面的哲學思考也通過粵劇一代一代傳承。透過這一年的粵劇學習，我們對中國文化有了更深刻的認識，比起平日課本上的文字，粵劇以生動有趣的模式教導我們中華文化的奧妙，更重要的是，讓我們確立了自己作為中華文化傳承人的身分，學習到如何欣賞粵	我在看戲的過程中，學到不少中國傳統的道德和價值觀。〈大唐胭脂〉這套劇講述了文官和妓女之間的愛情故事。二人由相識到別離、誤會至再次走在一起經歷了許多波折，女的衝破禮教的束縛、男的則放下對名利的追求，二人對對方始終如一，忠貞不二。這種認真對待愛情的態度對當今社會的「港男」、「港女」或許正如一記當頭棒喝，好讓我們反省自己的愛情觀。 除了在愛情方面的哲思之外，觀看粵劇亦令我認識了中國古文化的知識和智能。即便平時上中文或歷史課會經常接觸到文化和歷史知識，但始終流於理論層面，欠缺一份「實在」的感覺。粵劇的舞台正好重塑不同歷史場景，將一些我們學過、聽過的文化知識活靈活現地呈現眼前。例如古時社會階級觀念甚濃，凡事講求門當戶對，那麼在〈大唐胭脂〉這套劇裡正正就表現了男女主角兩情相悅，但因為出身背景不同而遭百般阻撓的掙扎。除外，一些有趣的文化知識亦見於粵劇之中。例如在〈大唐胭脂〉一劇中，男女主角以扇定情。起初我十分不解「扇」的特別含意，看畢此劇後，我才知道原來「扇」同「散」，因此情侶之間鮮有互贈扇，反而會以扇面畫或扇墜相贈作定情之物。這些我們平日較少接觸的文化小知識正好加添欣賞粵劇的趣味。

劇、培養了對粵劇的樂趣，在未來繼續將粵劇這項非物質文化遺產承傳下去。	我想，粵劇所以被列入世界非物質文化遺產確實有其道理，只因它實在承載太多值得我們細味、保護、承傳的文化特質，單是一齣戲已能體現中國獨特的人文精神、價值觀和歷史。我們理應將這個多面向、多元化的舞台藝術繼續傳揚開去、傳承下去。

問題5：粵劇學習經驗有幫助你的個人成長嗎？

同學1	同學2
雖然我並非粵劇演出的其中一員，但我認為從剛開始接觸粵劇，到最後真正演出的過程，那種感覺十分奇妙。那好像在撐著一艘小船，航行在未知的海域，探索著不同的新知識。 粵劇無疑加強了我的自信心。記得剛開始上課時，我對於自己表演粵劇非常沒信心，畢竟平日甚少接觸粵劇，更遑論想像自己會站在台上表演粵劇。因此在粵劇課堂難免不太投入，也不太感興趣。可是，慢慢地，通過老師的教學，例如：劇本分析、粵劇人物分析、劇場觀戲、戲棚考察、演出教習等，我獲得了許多以往不曾瞭解的中國傳統文化知識，認識到粵劇的珍貴，更重要是，我開始學會如何欣賞粵劇藝術。粵劇對我來說，不再只是「老一輩的玩意」，而是具有魅力的藝術表演。我開始發現，許多時候，我們對一些東西的抗拒，往往是因為我們根本沒有好好瞭解它，便先入為主地下了許多的標籤，更規限了自己的發展。本年度的粵劇學習就正好打破了我給自己畫的這個框架。直到最後，我們不但獲得了粵劇各種的知識，更有機會演繹一齣粵劇劇目。從抗拒到認識、從認識到熱愛、從熱愛到學會珍惜，這一年的粵劇讓我認識到粵劇的多彩多姿，更確定粵劇在中華文化中的傳統價值。這不單加強我對中華文化的興趣，也加深了我對作為中國人的自豪感，為著能成為這項傳統藝術的傳者而驕傲。 這一年的學習中，我確實感到非常滿足，因為我從沒有想過我們能夠完成這一切，就如上述。其實許多我們生命中覺得厭惡、抗拒、不可能做的事情都只是因為我們沒有嘗	誠言，一開始參加這個課程真的不寄予厚望，亦從不期待有任何有趣的經歷。但慢慢地，隨著在這個領域內涉獵和探索更多，就發覺自己在粵劇學習經驗中所得的收穫實在遠超我的想像。 若說自己最大的改變，可謂是看待事情的視野比以前更加廣闊和成熟。未接觸粵劇之前，我對粵劇的想法十分膚淺，純粹覺得這門藝術很「悶」、很「無聊」，不適合年輕一代，甚至認為它已經過時，無需刻意保留和承傳，姑且任由時代將之淘汰。但經歷完這個課程之後，才發覺我對粵劇的評價實在過於單一片面。透過文本分析、試唱試做、劇目鑑賞三大活動，我開始發掘到粵劇有趣、可愛和別具意義的一面。當我細心研究文本，不難發現箇中文字其實在一定程度上反映某一時代的特色以及當時人們的生活面貌和風俗習慣；而有機會親身嘗試「唱」、「做」、「唸」、「打」四大元素，我就體會到很多看似簡單的事情都需要下一番苦功才會成功。演員們為了每一句對白、每一個手勢、每一次走圓台、每一下功夫都付出過心血和汗水才換來觀眾的掌聲；直至觀看整套粵劇，我就更能感受到製作團隊的認真、熱誠和一絲不苟，若非如此，絕不能呈現出絕佳的舞台效果。我們年輕一代很容易因為誤解和不瞭解而否定一些傳統文化或藝術的價值。我猜，這或許是其中一個香港被冠以「文化沙漠」之名的原因。我們不願意花時間去瞭解和接觸傳統藝術，可悲地令不少這些技藝開始後繼無人。 在學習的過程中，我很珍惜與同學互相合作的時刻。其中一個叫我尤其難忘的片段就是

試去認識它。作為年青人,我們不應讓一些先入為主的印象限制自己,反而應該多嘗試不同事物。特別是一些傳統藝術,或者社會一些既有的標籤會我們卻步於接觸這些「老一輩的玩意」,但我們作為社會的下一代,必然就是中華文化的傳承人,我們有責任去認識傳統文化、用自己的能力把不同的文化傳揚下去。

除此之外,經過粵劇的教習和表演,我留意到自己的與人溝通相處能力和協作能力也有明顯的提升。粵劇不是獨角戲,每場粵劇演出都要動員很龐大的台前幕後人員。而就在排練粵劇的過程中,我們每人肩負起不同的崗位,有些是演員、有些是幕後,而我成為在台上表演十六位同學之一,但不論是那個身分,我們大家一起練習,每一個手形、腳步都務求做到一致,還記得那時候,我們堅持每一步後腳跟和前腳跟的先後次序不可亂,蘭花手的指法,彎腰的角度都要一致。同學們一些對照鏡子練習,一些與其他同學面對面練習,漸漸形成了一種互相合作的精神,即使平時不熟悉的同學都因為擁有同一個目標而變親密了。這些記憶都非常深刻,因為那些是我們共同努力的回憶。

中二那年跟粵劇結緣,是幸運、是感恩。因為在學習的過程之中,我瞭解到演員的苦,如非親身經歷,真的不能體驗他們為表演所付出的汗水,我真的很佩服他們。粵劇的學習讓我獲得許多新知識,更讓我成長了許多。我希望往後有更多機會繼續學習粵劇,也會肩負起粵劇承傳的重任。

和同學互穿水袖、共同上演〈鳳閣恩仇未了情〉選段的經歷。當時我們三個人分成一組,每人負責樂器、唱曲和演戲。一開始大家表現得尷尷尬尬,飾演生旦兩角的兩位同學就更甚,有種不知如何是好的感覺。在表演之前,我們都十分緊張,生怕一個人的失誤會令大家出洋相。透過不停練習,我們互相磨合,增加彼此默契,務求在同學面前展現一個完美的表演。當然,我們非專業演員,此等「半桶水」的演出加上滑稽的表情和動作固然引來大家哄堂大笑。不過,也多虧這班會不留情面、盡情地互相「恥笑」大家的同學,我們也就覺得出洋相並無什麼大不了,反而不再拘泥於面子,純粹享受這個過程。在粵劇這個舞台上,我們都見到一個不怕失敗、勇於嘗試、接受挑戰的自己。

粵劇乃我國傳統藝術的載體,粵劇演員就是演活歷史、傳承文化的一員。這一年,我實在有幸能參與其中。

八、本章總結

本章透過西九戲棚考察,研究學生考察戲棚的著眼點及印象最深刻的地方,從而進行西九戲棚考察的經驗學習分享以及文化主題學習。通過學生實地考察西九戲棚及專題研習,後完成考察報告,總結出學生十分喜歡劇場觀戲及考察活動,也投入欣賞粵劇表演。透過劇場觀戲,學生對粵劇故事內容有更深入瞭解,對人物角色有深刻領會。透過實地考察、參觀後台、觀看演出、訪問

調查、分組研習及專題報告，鞏固學生對傳統粵劇的認知，豐富學生對歷史文化的認識。在活動過程中培養了他們的自主學習、口語表達、溝通及共同協助的能力，提升他們鑑賞傳統粵劇的眼光，瞭解背後的文化意義，實為一次不可多得的學習經歷。

（一）劇場觀戲的意義

劇場觀戲可說是將平面的粵劇劇本轉化為立體的舞台演出的重要環節。在課堂學習粵劇劇本，學生頂多從文字理解故事內容，憑著文字內容揣摩人物性格特徵，但當學生走出課室進入劇場時，就能以另一新角度去接觸粵劇內容，人物角色將活靈活現於舞台上，通過唱、做、唸、打等表演技巧，將故事展現在學生眼前，所以劇場觀戲是粵劇學習的重要一環，將劇本「實踐」在舞台上的表演方式，於粵劇教學有更深層的意義。

劇場觀戲前的粵劇導賞：在帶領學生進入劇場觀戲前，若能安排舞台專業演員為他們作導賞，無疑是最有利的。研究員進行了〈帝女花〉及〈再世紅梅記〉兩次劇場觀戲。其中〈再世紅梅記〉有粵劇導賞，學生在瞭解粵劇內容及人物性格有明顯提升，對粵劇也大感興趣。可見粵劇導賞是觀戲前的必要準備，導賞員以專業角度帶領學生如何欣賞舞台粵劇演出，這是研究員不能勝任的任務。

劇場觀戲前的參觀後台：學生在觀戲前到後台參觀，讓他們瞭解後台的「秘密」，令他們印象深刻、難忘。其中後台佈置、演員準備、服飾化妝、音樂佈置等等均令同學感到十分新鮮及感興趣。因為參觀後台，他們更瞭解後台的運作，在演出時會更加留意主角們的服飾化妝、舞台佈置、配音等。經過後台參觀後，他們知道一場成功的粵劇演出，背後是台前幕後人員努力付出的成果。

劇場觀戲：這部分是學生坐在劇場中，觀看粵劇演出，他們可以享受三至四小時的特別舞台效果，看歌舞說故事。在演出的時候，他們欣賞故事情節、瞭解人物角色及獨特性格。故事的開端、發展、高潮及結局隨著一幕接一幕的劇情推展，令學生投入故事當中，不其然深深佩服演員的精彩演出。看過真正的劇場演出後，同學們深深體會「台上一分鐘，台下十年功」的道理。對粵劇表演者深深的折服，對傳統文化不禁肅然起敬。

通過劇場觀戲，學生對劇本學習有更深刻理解。

其一是故事情節的發展。通過觀看舞台的粵劇演出，學生對粵劇各幕劇情有更進一步的瞭解。粵劇表演分幕進行，學生能夠分辨那一幕令他們印象最為深刻。通過眼睛的觀察、耳朵聆聽音樂、唱詞、唸白，以及觸感的感受，同學能全方位感受粵劇的精粹，也能跟隨著舞台演出帶動他們進入故事的開始、發展、高潮和結局。一幕幕劇情深刻地留在學生腦海中，令他們一再回味。學生在對照劇本的文詞時，將會有更完整、深入的感受。

其二是人物性格的展示。劇中人物是粵劇的靈魂，藉著舞台演出活現眼前。而且每個人物都是性格獨特、形象鮮明，令人留下深刻印象，如〈帝女花〉的男主角周世顯、〈再世紅梅記〉女主角李慧娘等都是令人刻骨銘心的人物。劇場演出通過唱詞、唸白等更能突出人物的性格特徵及關係。學生在研習劇本時就能對照演出時的人物動態及劇本中的人物性格，更容易掌握人物特徵，所以劇場觀戲令學生對人物角色有更深刻印象，這是毋庸置疑的。

（二）西九戲棚文化考察的理念

粵劇為香港的非物質文化遺產，極具本土文化藝術特色，也有豐富的語言、文化內涵。西九戲棚考察目的是讓學生瞭解本土粵劇文化最具特色的部分，讓他們近距離接觸戲棚、建築及粵劇演出過程，認識傳統粵劇文化。西九戲棚的考察內容包括實地考察、參觀後台、觀看演出、訪問演員、工作人員及觀眾等，最後同學分組完成專題研習及報告。透過「西九戲棚考察」專題研習活動，能讓學生掌握實地考察、調查研習、訪問技巧、拍攝短片、製作學習檔案、口頭報告、設計報告等技能。除了知識培養、能力訓練、自主學習、共同協作，更是多方面的訓練，這都並非課堂學習所達到的。而且，教學模式由教室走出戲棚，學生自己探討問題，成為學習主角，最後總結學習成果。多元的文化活動有助訓練學生自主學習，過程中令他們更清楚明白西九戲棚與文化的關係。

西九戲棚考察的最主要目的是探討及認識本土傳統粵劇文化。透過戲棚考察，延展學生對文化空間的理解，例如學生探討的問題有關傳統戲棚的習俗和禁忌、各項擺設的特別意義、戲棚演出又稱神功戲之原因、粵劇與中國傳統宗教及文化的關係、粵劇中多有神仙的角色之故等，以上問題都是學生深感興

趣的部分，亦希望從戲棚考察中找出答案。出於好奇心，學生發掘了很多有趣的問題，無形中拓展戲棚考察與文化空間的關係，明白到原來戲棚的組織與傳統文化息息相關。透過是次考察報告讓學生有機會深入瞭解、透視粵劇文化內涵，正是粵劇學習極其重要及寶貴的環節。

　　透過「戲棚粵劇文化考察」專題研習的研究活動，可以肯定專題研習的學習方式非常適合中學生，難怪教改大力提倡專題研習，近年亦有不少中、小學校積極推行跨學科的專題研習。因此，校本評核的內容也可加入學生活動表現，如實地考察、調查研究、完成學習歷程檔案、口頭報告及以專題設計等。校本評核幫助學生掌握重要技能和知識，以及培養自學的習慣，這些經歷並非平日的考試能考核的。

　　此外，教學模式轉變的重點令學生成為學習的主角，學習成果不單是中國語文選修科中學習的主要元素——粵劇文化，更包括其他學科的文化知識，如歷史、宗教和通識科。透過多元化的教學活動，如粵曲欣賞和戲棚粵劇文化考察等，一方面可以開拓學生更廣闊的視野、培養品德情意、正確的價值觀及態度，另一方面又可以培養他們對粵劇文化的興趣和強化學習技能，令中學生在學習中國語文時更添樂趣。

第八章　研究總結和意義

一、研究結論

　　本節從四方面闡述研究結論：（一）粵劇問卷調查，以學生學習粵劇前後的比較作分析；（二）學生學習評估；（三）粵劇學習感受及反思；（四）粵劇學習追蹤訪談。

（一）粵劇問卷調查

　　二零一二至二零一三年度，研究員在研究學校S2B班進行粵劇融入中文科課程，全年課程包括粵劇〈帝女花〉劇本分析、劇場觀戲〈帝女花〉、西九大戲棚文化考察、〈花木蘭〉演出教習。歷經一整年的學習、研究，研究員分別讓學生填寫問卷，瞭解學生的學習情況及學習前後對粵劇各方面理解的差異，問卷的設計如下：

粵劇問卷調查

	課程前	課程後
日期	2012年9月	2013年7月
班別	S2B	S2B
人數	40人	40人
問卷內容	1.在你印象中，粵劇是甚麼？ 2.你期望在粵劇課程中學到甚麼？ 3.你認為粵劇最有趣的是甚麼方面？ 4.你認為粵劇最困難的地方是甚麼？ 5.寫出你知道的粵劇劇目，粵劇演員等資料。	1.在你的認知中，粵劇是什麼？ 2.你在本學年粵劇課程中學到些甚麼？ 3.你認為粵劇最有趣的是甚麼方面？ 4.你認為粵劇最困難的地方是甚麼？ 5.寫出你知道的粵劇劇目，粵劇演出或演員等資料。 6.劇場觀戲帶給你甚麼體驗？請詳述感受。 7.戲棚觀戲帶給你甚麼體驗？請詳述感受。 8.你現在對粵劇的興趣是： 　（最少）1／2／3／4／5（最多）

課程前	課程後
6. 你有沒有接觸過粵劇？你是從甚麼途徑接觸粵劇？（傳媒／親人／朋友／老師……） 7. 你有劇場觀戲的經驗嗎？（若有，請註明觀戲地點及劇目） 8. 你對粵劇的興趣是：（最少）1／2／3／4／5（最多）	9. 本年度參與的粵劇學習中，你最喜歡哪些部分？ 不喜歡　　　　　　　　　喜歡 　　1　　2　　3　　4　　5　　原因 劇本分析　　　　　　　　　　＿＿＿ 粵劇人物　　　　　　　　　　＿＿＿ 劇場觀戲　　　　　　　　　　＿＿＿ 戲棚觀戲　　　　　　　　　　＿＿＿ 演出教習（唱、做、唸、打）＿＿＿ 10. 粵劇學習對你學習中國語文有沒有幫助？若有的話，在哪方面有幫助？請詳細說明。 11. 粵劇學習有否提升你學習中國語文的興趣？請說明原因。 12. 你希望有機會學習粵劇哪方面的知識？

粵劇問卷調查結果

粵劇問卷調查結果（問題1）			
一、＜一般概念＞			
前測結果		後測結果	
中國的戲劇	3	中國傳統藝術	4
戲劇性的舞台劇	6	廣東戲劇	4
像京劇、川劇一樣，不過用粵語表達	3	是中國傳統活動	3
		中國傳統戲劇	3
		高難度活動	2
		廣東流行的戲劇藝術	2
		難度比西方歌劇高	2
		國版的西洋音樂劇	2
二、＜表演形式＞			
前測結果		後測結果	
包括唱和做	6	包括唱、做、唸、打等元素	5
演員都化濃的妝	5	由唱、做、唸、打組成的表演藝術	3
富有舞蹈、唱歌	3	粵語為主	3
是一些高音的歌唱	3		

三、＜主觀感受＞			
前測結果		後測結果	
很古老	5	觀眾大多數十長者	3
老人家喜歡看的	3	受上一輩喜歡和歡迎的娛樂	2
		不太受年輕人喜歡	2
四、＜文化範疇＞			
前測結果		後測結果	
中國很久以前的文化	3	中國傳統文化	6
傳統中國文化	3	國家級非物質文化遺產	5
		中國文化遺產	3
粵劇問卷調查結果（問題2）			
一、＜文本、歷史、文化＞			
前測結果		後測結果	
歷史和類型	2	分析劇本	8
		粵劇的知識	6
		如何數白欖	4
		「帝女花」的內容	3
		粵劇的歷史文化	3
二、＜粵劇演出：唱做唸打＞			
前測結果		後測結果	
舞蹈動作	2	粵劇的做手	10
		演出的動作	9
		唱歌技巧	3
三、＜粵劇舞台的表演：化妝、服裝、音樂、舞台＞			
前測結果		後測結果	
		服裝	7
		化妝	6
		後台運作	2
		使用的樂器	2
粵劇問卷調查結果（問題3）			
一、＜表演形式：唱做唸打＞			
前測結果		後測結果	
		唱	8
		演員和動作	4

二、＜服飾、化妝、舞台＞			
前測結果		後測結果	
演員服飾	2	化妝	12
舞台設計	2	服飾	11
		不同化妝及顏色代表不同性格特徵	3

三、＜表演內容＞			
前測結果		後測結果	
		故事情節	3
		數白欖	2

粵劇問卷調查結果（問題4）			

一、＜表演形式：唱做唸打＞			
前測結果		後測結果	
唱歌	2	唱歌／唱曲／唱功	18
運用聲調	2	做手	5
表情和動作	2	演員的動作	3
		如何背熟台詞	3
		最難是打的方面	3
		做出各種出神入化的動作	2

二、＜服飾、化妝、舞台＞			
前測結果		後測結果	
化妝	2		

粵劇問卷調查結果（問題5）			

一、＜粵劇劇目＞			
前測結果		後測結果	
鳳閣恩仇未了情	1	帝女花	39
		花木蘭	19
		八仙過海	18
		紫釵記	14
		白蛇傳	3
		再世紅梅記	2
		白龍關	2
		鳳閣恩仇未了情	1

二、＜粵劇演員＞				
前測結果			後測結果	
汪明荃	1	蓋鳴暉		10
蓋鳴暉	1	白雪仙		8
羅家英	1	汪明荃		6
龍劍笙	1	劉惠鳴		5
白雪仙	1	任劍輝		5
		德文		3
		洪海		3
		羅家英		2
		林穎施		2

（二）粵劇概念的改變

　　將粵劇融入中國語文的跨學科課程是語文教育的新嘗試，也是三三四新學制的一大突破。本研究印證了經過有系統的粵劇課程，確能扭轉中學生對粵劇的印象。學生在參與粵劇課程前對粵劇一無所知，當中存在不少誤解，但經過粵劇課程的滲入，學生對粵劇的概念徹底改變。正因為這種改變，粵劇學習的成效也顯明易見。學生對粵劇概念的改變是粵劇教育成功發展的先決條件。

　　從問卷的第一題「粵劇是甚麼？」可得知學生在學習粵劇後，對粵劇的概念有了極大的轉變。

　　同學在課程開始前對粵劇的理解為「戲劇」、「舞台劇」、「音樂劇」、「話劇」、「歌劇」，並且以粵語為主，內容是「中國化」、「扮演古代人物演戲」，並流行於「廣東」以及「香港」，有「唱歌」、「表演」部分，好像「京劇」、「川劇」一般。同學學習一年的粵劇課程後，對粵劇的理解更具體和深化，他們認為粵劇是「傳統活動」、「傳統戲劇」、「中國式話劇」、「中國式舞台歌劇」、「中國音樂劇」、「中國藝術」、「中國版的西洋音樂劇」、「傳統藝術」等。歸納所得，同學在學習粵劇後對粵劇內容有了初步的認知，認為粵劇是「中國」、「傳統」、「藝術」，類似西方的「話劇」、「音樂劇」、「舞台劇」，而且不少同學指出粵劇比西方歌劇難度較高。原因是同學所接觸的西方歌劇，舞台表現只限於表演者的唱歌及演出動作，而粵劇的表演者則在舞台上兼顧唱歌、做手、唸對白、武打等各個範疇，難度較高，可見同學的觀察頗深入仔細。

　　大部分同學對粵劇的體會較為陌生，接觸較少，所以會以「西方歌劇」、「舞台劇」、「話劇」、「音樂劇」作對照，以此比較不同的表演形式及難度，這也是值得研究和參考的。因為香港是中西文化的集中地，學生接觸西方戲劇的機會較多，自然會將中西方的戲劇作比較，從中找出異同。

　　同學在粵劇學習之前，一般認為粵劇的表演形式大致有「唱」、「做」、「舞蹈」、「動作」，「唱歌」，這些都是同學關注的部分，而且粵劇唱得「高音」、「女人拉高聲線唱，男人拉低聲線唱」，這是所謂的「平喉」和「子喉」。他們認為「唱腔奇怪」、較「作狀」，大部分是「男女對唱」，而且用「古文」唱。此外，服飾化妝亦是同學特別注意的地方。他們觀察到「人物打扮和服飾都很精緻」，這是粵劇的重點，每種服裝都很講究並配合不同角色的需要，展現人物的性格特點，所以同學認為粵劇「服飾浮誇」，而且「演員都化濃妝」。服飾和化妝是粵劇的兩大特色，同學們的已有知識已包含了這些部分。

　　在一年的粵劇學習後，大部分同學們瞭解粵劇是「唱、做、唸、打」組成的表演藝術，表演包括「唱戲」、「打鬥」、「唱歌」、「跳舞」、「武術」和「說話」，並以粵語為主，具備「傳統古代風格」，相對西方歌劇，是「傳統音樂和舞蹈表演及藝術」。同學更具體指出粵劇的內涵和精髓，「唱」、「做」、「唸」、「打」是粵劇表演四大要素，同學已大致瞭解，而且粵劇的男女主角為「小生」、「花旦」，同學將欣賞的重點放在他們的身上，反而「濃妝豔抹」、「穿上華麗奪目的戲服」已不再是同學的觀戲重點。同學經過一年的學習後，深化了他們的觀察，因而集中欣賞演員們的「唱」、「做」、「唸」、「打」，多於被「濃妝」、「華麗的戲服」吸引。

　　同學沒有上粵劇課以前，一般認為粵劇很「古老」、「老人家喜歡看」、「現代人不懂欣賞」，甚至討厭，是「以前年代的戲」，在他們的印象中，是「從前的人邊吃花生邊看的戲」。

　　經過一年的粵劇學習，同學的改觀不大。認為粵劇「觀眾大多是長者」、「不太受年輕人歡迎」、「沉悶和時間很長」、「以前人看的戲」、「受上一輩喜愛和歡迎」。可見粵劇教育在香港的中學依然不足，學生根深蒂固地認為粵劇是「古老」、「上一輩」、「長者」的娛樂，「不受年輕人歡迎」，而且「時間很長」和「沉悶」。這方面值得我們思考，粵劇在香港中學生的推廣是否能切合現代的需要，是否需要改革，包括節目、內容、演出時間等等。一項傳統藝術要得到年

輕一代的認同，必需從教育入手。現時中學的新課程，在高中推行藝術教育，但大部分中學都推展「話劇」、「音樂劇」等西方元素戲劇，而非介紹傳統的粵劇藝術，粵劇的長遠發展實在值得我們關注。

同學在學習粵劇前也知道粵劇是「中國文化」，而且是「很久以前的文化」、以「傳統文化」，結合「歷史、音樂和藝術」，更有「香港特色」。學習粵劇後，同學歸納粵劇是「中國傳統文化」，有「香港文化特色」，也知道粵劇是「中國文化遺產」以至於「國家級非物質遺產」，所以是「人類很珍貴的文化」。可見同學在接觸粵劇後，對粵劇的欣賞、尊重及接納也增加了。同學們更將這項「傳統文化」視為「珍貴」及「歷史價值」，可見粵劇被列入「非物質文化遺產」對於保育粵劇及其社會地位有肯定及提升，同學也相對地加深了自我責任，希望能保護及承傳這項文化遺產。

學生沒有接觸粵劇前，一般以「西方戲劇」、「歌舞劇」、「音樂劇」、「話劇」形容「粵劇」，因為在學生的心目中，她們較多接觸西方戲劇，以致對粵劇的想像也是以西方戲劇方面出發。但在接觸及學習粵劇後，她們對粵劇的概念可謂一百八十度轉變，她們瞭解到粵劇加入了「傳統文化」、「中國藝術」、「文化遺產」、「本土特色」，其中最特別之處是粵劇的表演特色「唱、做、唸、打」，這是她們在西方戲劇找不到的新元素，也是粵劇有別於西方戲劇的特色。

問卷第五題要求學生在學習粵劇後「寫出知道的粵劇劇目、粵劇演員資料。」同學在學習粵劇後，對於粵劇劇目的名稱及粵劇演員的資料明顯地豐富了。除了因為劇本教學分析〈帝女花〉外，同學也參與了劇場觀賞及戲棚考察，同時，同學在一年的學習中，對於粵劇的敏感度也提高了。他們會多閱讀有關粵劇的報導及資訊，這也是他們認識更多劇目及演員的原因。

除了〈帝女花〉、〈紫釵記〉之外，學生在學習粵劇後，她們能寫出〈八仙過海〉、〈白蛇傳〉、〈白龍關〉、〈鳳閣恩仇未了情〉、〈乾元山〉、〈斷橋〉、〈牡丹亭驚夢〉、〈梁山伯與祝英台〉等劇目，可見她們的眼界開闊不少。

至於粵劇演員方面，除了任劍輝、白雪仙之外，她們也知道更多，包括大老倌文千歲、阮兆輝、龍劍笙，也有新晉的年輕粵劇演員洪海、阮德文、曾浩姿、林小葉等。除了依靠一班有經驗的大老倌外，也必須有年青一輩加入，才

能承傳粵劇傳統，加以發揮。

　　從問卷第六題（前）瞭解學生「從甚麼途徑接觸粵劇」。大部分同學通過「家人」及「傳媒」接觸粵劇，其中也有7人從未接觸過粵劇。其次「小學老師」、「小學的音樂老師」、「小學興趣班」也是同學接觸粵劇的途徑，所以小學在宣揚粵劇方面也是功不可抹，在學生心中奠下了粵劇的文化基礎。小學的粵劇教育雖然並非深入指導，但讓學生初步接觸，他們長大後便不會對粵劇感到陌生。在小學階段，亦有某些同學透過參觀「文化博物館」、「粵劇博物館」認識粵劇，這些社區資源對推動粵劇教育也相當重要。

　　由此可見，要學生接觸粵劇，可透過家庭、學校、社區等慢慢推廣，讓學生沉浸在粵劇的環境中，潛移默化，將這些文化藝術從小植根在心中。

　　另外，從問卷調查第六題（後）得知「粵劇觀戲帶給你甚麼體驗？請詳述感受。」劇場觀戲帶給同學以下各方面的感受：

　　第一、現場的氣氛由寂靜轉為熱鬧，戲劇透過樂器演奏和人物的對話，令人感受到熱鬧，演員們的精湛歌唱技巧，配合凌厲的武打動作，將故事展現在觀眾眼前。由於現場的音響震撼，收音清晰，而且同學坐在較前位置，有機會看清楚演員的衣著及做手，所以較容易投入在表演中。

　　第二、因為現場的演出近在眼前，音樂宏偉、動作誇張、化妝濃豔，加上演出的演員唱得很高音，親身體驗勝於在電視上觀看，也可以近距離觀看演員的風采。同學觀戲都非常享受，四周的環境氛圍同時又增加觀眾的投入感。

　　第三、劇場觀戲帶給同學新鮮感，令他們大開眼界。在學生心目中，觀戲的地方非常古老、簡陋，但事實卻超出他們的想像，場地與一般戲院差不多，坐位舒適，演出專業，改變了他們對粵劇的想法。由於同學的想像與現實的差距很大，這也帶給他們驚喜和無限的新鮮感。對於初到劇場觀戲的同學確實是一次嶄新的體驗。同學也更瞭解為甚麼上一輩，包括父母、祖父母會喜歡粵劇，拉近兩代甚至跨代間的距離。

　　第四、劇場觀戲讓學生感受到粵劇演出的重要及認真。通過現場演出，學生們體驗到所有參與演出者對表演的真誠及認真。劇場內的音樂燈光效果配合舞台設備、佈景，讓人感覺身處在壯觀的歌劇戲院裡。加上演員不停更換造型出場，唱戲四小時也沒有聲沙，學生從中感受到演員的努力和認真，台下觀眾更加投入，與台上的表演者融為一體。

　　通過劇場觀戲，學生觀察到現場只有少部分青少年，當中老人家對表演的重視令他們感到十分驚訝。老人家對粵劇充滿熱誠，甚至是狂熱喜愛的，與年輕一代形成強烈對比。學生們明白大部分人都對粵劇沒有興趣，愛好者全集中於上一代，但業界仍然希望有年輕人繼續維持這份對粵劇的熱誠，將粵劇傳承下去。學生漸漸明白粵劇確實有值得欣賞、值得年輕一代學習和感受的地方。

　　經過劇場觀戲後，學生對粵劇產生了敬畏之心，因為他們沒有想像過原來演出粵劇是要準備這麼多。學生同時希望粵劇界不會出現青黃不接的情況，而是繼續由下一代薪火相傳。最後，觀戲後，學生對於粵劇演員的毅力和恆心、排練的時間及付出都感到十分敬佩，如果是他們，可能早已放棄了。可見學生們知道劇場演出的難度，對演出者口服心服，同時也自愧不如。學生們對粵劇演出者的努力是肯定的，他們對表演者心存敬佩和欣賞，非三言兩語足以形容。

　　雖然有同學覺得看粵劇「有些沉悶」或「有些不明白」，但仍然「覺得有些小趣味」。所以劇場觀戲的目的並非要求學生立刻喜歡上粵劇或懂得欣賞粵劇，只是藉著進入劇場的機會，讓學生好好感受現場氣氛，多瞭解舞台運作及演出者的準備，從而將粵劇文化帶到他們的生活之中，潛移默化地培養他們對粵劇的興趣。

　　劇場觀戲於學生是嶄新的體驗，帶給她們新鮮感，四周的氛圍令她們投入演出中。對於粵劇演員的認真演出，她們不禁肅然起敬，對粵劇產生敬畏之心，覺得粵劇是有價值傳承下去的文化遺產。

　　根據問卷調查問題七（後）得知「戲棚觀戲帶給你甚麼體驗？請詳述感受。」部分同學沒有劇場觀戲的經驗，就算有同學有點經驗，也相當有限。他們看過的劇目包括〈紫釵記〉、〈帝女花〉、〈花木蘭〉，這些都是非常受歡迎而且經常會演出的劇目。此外，觀戲的地點包括「大會堂」、「高山戲院」、「新光」等，的確，香港適合粵劇表演的場地並不多，這與政府投放的資源有密切關係。若要發展粵劇文化藝術，硬體配套必不可少。

　　戲棚觀戲帶給同學新鮮、不一樣的體驗。顧名思義，戲棚觀戲是在竹棚裡看粵劇。戲棚觀戲帶給同學不同的感受：

　　第一、戲棚與劇場有很大分別，那裡是沒有空調的。在學生心目中，他們以為戲棚很凌亂、很危險、搖搖欲墜、地面凹凸不平，好像隨時會倒塌似的。

但經過學生實地考察後，才發現原來這種建築十分堅固、能承受重力，簡直不可思議。同學感受到這種建築藝術很有特色，深感佩服那些建築戲棚的工人能夠用人手建成宏偉、穩固的戲棚，別具心思和藝術價值。

第二、在戲棚內看戲，也為學生帶來震撼的感覺。戲棚的設計有趣，而且場內氣氛熱鬧，更可容納千人，觀戲時的氣氛比在劇場更好，觀眾也更投入其中、樂在其中。同學認為戲棚觀戲比劇場觀戲更新鮮、更有氣氛，也更為傳統，帶給他們深刻的觀戲體驗。學生亦從未想過如此簡單的植物——竹，竟可成為支撐數以百人，甚至是一年一度重要表演的場地建築材料，確實令人難以想像。戲棚觀戲令學生有如置身傳統劇場，深深感受粵劇的文化氣息及與別不同的親切感和新鮮感。

第三、戲棚觀戲亦可讓學生同時感受民間藝術的吸引力。戲棚外有很多傳統食物或有富有文化特色的藝術品展出及售賣，配合粵劇的表演，更能令學生投入在傳統藝術的氛圍中，帶給他們新奇、獨特的感覺。

第四、雖然戲棚內沒有設置空調，氣溫較為悶熱，但戲棚內人聲鼎沸，氣氛熱鬧。表演剛開始，人們都緊閉嘴巴，專心致志地觀看表演，到了某些精彩情節，人們不斷叫「好！」，氣氛十分高漲。戲棚內的觀眾隨意拍手歡呼，沒有劇場那麼拘束，氣氛比劇場火熱得多。戲棚觀戲亦吸引了不同年齡層、中外人士，足見粵劇受眾之廣。

第五、戲棚演出的粵劇一般都包含「武打」環節，而且多為「折子」，所以感覺生動有活力，也不使人感到沉悶，在戲棚觀戲帶給同學濃厚的粵劇和中國傳統氣氛，每一個觀戲者都十分投入，台上的演出者也不例外，傾盡全力演出，令場面很有氣氛，比在電視看好得多。

第六、同學覺得在戲棚觀戲比在劇場觀戲的氣氛好，也比較親切。雖然戲棚的座位沒有劇場內的舒適，但觀眾不會太拘謹，感情、反應自然流露。他們隨意拍手叫好及從容投入，戲棚予人親切及溫暖的感覺。

第七、學生在戲棚觀戲後發現自己體驗了民間對粵劇的興趣。觀眾不論演出環境如何，也到戲棚支持及觀賞折子戲，讓同學感受到觀眾的熱誠。他們在演出時歡呼喝采、拍手鼓勵，這種熱誠感染了在場的每一個人，所有人和他們一樣大聲歡呼拍掌。可見觀眾對粵劇的熱誠及興趣深厚，也可反映了粵劇這傳統藝術植根民間，深受各階層民眾的喜愛，他們對粵劇的喜愛和熱誠不因年月

過去而減退。

　　同學到戲棚觀戲時發現「很多老人也是站著幾小時來看戲」，令他們「更感受到前一輩的人的對粵劇濃厚的感情」。通過現場觀賞，同學發現上一輩的人對粵劇的喜愛和熱誠超乎他們想像，這方面也會讓他們反思原因，粵劇必定有一些吸引的元素，方能令老人家們執著堅持、不放棄地終身追隨，這是他們覺得奇怪而必須親自去探索的地方，慢慢地他們也會發現當中原因，被粵劇散發的魅力深深打動。

（三）粵劇劇本與語文學習

　　本研究第五章的研究重點是粵劇劇本教學。通過〈帝女花〉、〈紫釵記〉及〈再世紅梅記〉的劇本選段內容，訓練學生語文基礎能力，包括寫作、閱讀、說話、聆聽、文學、思維及語文自學。學生經過粵劇劇本教學，最終提升上述的語文能力。

　　問卷調查問題二，學生在粵劇課程中「期望學到甚麼」（前）及經過「粵劇學習到甚麼」（後）。

　　根據粵劇問卷調查內容，學生在學習粵劇前期望可學習「著名的劇本」、「歷史」、「文化」。學生在全年粵劇課程學習前期望的內容，包括「分析劇本」，並以〈帝女花〉著名劇本為例，瞭解粵劇「歷史和文化」完全滿足了。此外，過程更豐富了學生們的「粵劇的知識」，更甚者為「評論粵劇」及「如何數白欖」。可見學生的學習成果與他們的期望符合，自然學習更有趣味及動力。在學生期望以外，課程亦有多元的學習內容，豐富了學生的粵劇學習經歷。

　　問題三「粵劇最有趣的是甚麼方面？」同學在學習粵劇前，感興趣的部分不多，包括「劇情」、「不同的故事內容」，也有關心粵劇「由來」、「歷史」的。在學習粵劇後，更多同學對「故事情節」、「粵劇的發展」、「有關戲劇內容」感興趣，其中包括「數白欖」。粵劇中的「數白欖」大多為故事概要，將戲中情節有節奏地朗誦推展出來，這是其他戲劇罕有的，所以學生也被吸引，成為他們感興趣的部分。

　　問題四「粵劇最困難的地方是甚麼？」一般同學認為粵劇最大難點在於故事內容，「最難明白粵劇所講的故事」、而且「經常不明白劇裡到底在說甚麼」，這是因為粵劇內容一般牽涉相關的歷史背景及傳統文化，所以學生感覺較難理解。

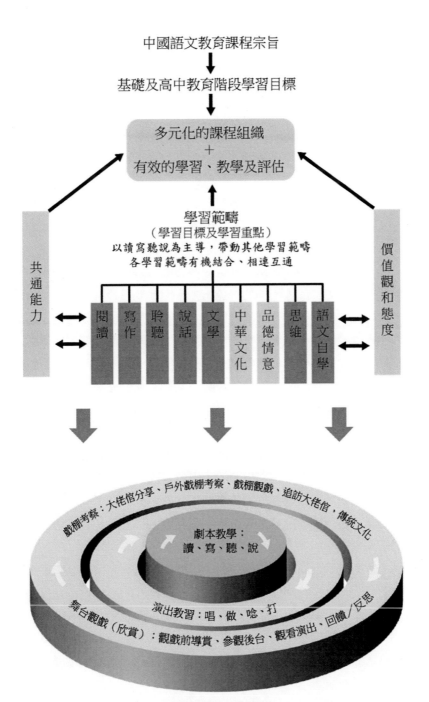

粵劇劇本與語文學習

在學習粵劇後，學生對這方面的理解仍然感困難，因為這方面的訓練並非一朝一夕能達成，必須經過長期沉浸及文化歷史基礎的培養方能解決。

問題十（後）「粵劇學習對你學習中國語文有沒有幫助？若有的話，在哪方面有幫助？請詳細說明。」問卷結束，只有4人認為粵劇對他們學習中國語文沒有幫助。他們只寫出沒有幫助，卻沒有加以解釋。

31人認為粵劇對他們學習中國語文有幫助。在他們的說明中，幫助大致可分為下列幾方面：

第一、最多同學認為學習粵劇對理解文言文幫助很大，加深了他們對文言文或者古文的認識。因為劇本的部分內容及台詞是以文言文表達，所以學習粵劇能提高他們對文言文的理解及認識。古詩及白欖都會出現在粵劇劇本中，學生由此學習字詞的平仄押韻之餘，亦從更多方面瞭解中國文學的內涵。通過粵劇劇本學習，他們更認識古漢語的表達方式，對他們日後閱讀其他文言篇章會有幫助，也可提升他們對文言文的理解能力，直接幫助他們學習中國語文。

第二、粵劇劇本中不乏艱深字詞，通過閱讀劇本，他們能多認識艱深字詞的意義及語音，從而增強他們的詞彙運用及理解。此外，難字的語音也通過劇本教學解決了。通過粵劇劇本的閱讀及唸白訓練，他們必須以響亮的聲音、清晰的咬字處理，因此亦加強了學生的說話能力及技巧，從而增強他們說話的自信心。

第三、粵劇劇本令學生更瞭解中國文化，這也是中國語文學習的一部分。藉著傳統古詩，學生學習中國文化中的「忠君愛國」、「忠貞不二」、「孝順父母」等文化內涵，可見粵劇劇本的學習不止於字詞解釋，故事內容更帶出珍貴的文化內涵。通過劇本內容，故事人物彰顯智、仁、勇、義等情意品德，達至教化的最高境界。

第四、粵劇教學也同時提升學生對中國歷史的瞭解。中國歷史源遠流長，文化與歷史有千絲萬縷的關係，不能割裂。粵劇劇本的內容大多取自歷史故事或人物，因此令學生更瞭解中國歷史背景，其中包括歷史文化、不同時代的人民生活等，間接提升學生瞭解古代文化的機會。與此同時，理解歷史背景，學生亦更容易掌握故事內容及其宣揚的訊息，幫助他們解構劇本，提升他們的理解能力。

第五、劇本學習也提升學生的閱讀理解能力，包括劇本分析、故事情節及

人物性格描寫等等。由於劇本的內容非常複雜，必須仔細分析結構，學生久經訓練後，自然更容易處理不同的篇章。

第六、粵劇劇本均為完整故事，學生亦可在當中學習到故事創作、情節鋪排等謀篇佈局技巧。學生認為粵劇劇本學習可以幫助他們在寫作方面加以發揮。粵劇劇本內容全部是獨一無二、情節出乎意料之外，所以學生學習新穎的故事元素後，便能創作出自己的故事來。粵劇故事亦帶給同學啟發思考的機會，他們會猜想故事發展，或是重新創作、或是改編劇本等，這都刺激了學生們的創作靈感及思維，提供他們在寫作方面的養分，也是中國語文學習最高層次的創作階段。

（四）粵劇演出教習與共通能力

本研究第六章的研究重點是粵劇演出教習。學生首先經驗了粵劇劇本的內容，結合「唱」、「做」」「唸」、「打」，先後嘗試〈帝女花〉、〈紫釵記〉及〈再世紅梅記〉的劇本選段，完成粵劇教習後更參與演出展示學習成果。研究發現，學生完成粵劇教習後，他們的共通能力和對語文學習的興趣都有所提升。

通過問卷的問題二、三、四，研究員瞭解到學生在粵劇課程中的所學、所思，以及學生們認為粵劇最有趣和最困難的地方。

在粵劇演出方面，學生較感興趣的是「唱腔」及「做手」。他們想學「唱高音」、「唱奇怪的音」、「扮出奇怪的聲線」，以及「台步」、「舞蹈動作」、「做手」等技巧。課程完結後，學生學習學到的正是他們所期望的，包括「粵劇的做手」、「唱歌技巧」、「演出的動作」等，以及「功夫技巧」、「走路姿勢」亦是他們新鮮的體驗，由此可見，「唱」和「做」仍是最能吸引學生注意。反而學生大多忽略了「唸」對白的環節，大概因為「唱」、「做」足以表達粵劇故事的內容；同時學生對「打」的興趣也不大。

學生在學習粵劇前，想學到的是「化妝」、「服裝」及「粵劇的造型」。學習粵劇後，他們學到的除了「化妝」、「服裝」、「生角」、「旦角」的裝扮外，更瞭解到後台運作及佈景。學生也觀察到粵劇舞台上即場表演的音樂和樂器，可見學生對粵劇的舞台演出有較全面的瞭解，不單只看到舞台上不同角色的服裝和化妝，對於舞台設計、佈景，甚而後台運作及音樂樂器配搭都加深認

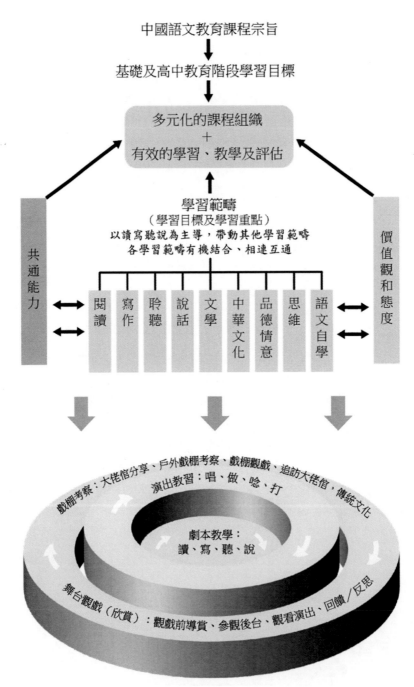

中國語文教育課程宗旨

基礎及高中教育階段學習目標

多元化的課程組織
＋
有效的學習、教學及評估

學習範疇
（學習目標及學習重點）
以讀寫聽說為主導，帶動其他學習範疇
各學習範疇有機結合、相連互通

共通能力

價值觀和態度

閱讀　寫作　聆聽　說話　文學　中華文化　品德情意　思維　語文自學

戲棚考察：大佬倌分享、戶外戲棚考察、戲棚觀戲、追訪大佬倌，傳統文化

演出教習：唱、做、唸、打

劇本教學：
讀、寫、聽、說

舞台觀戲（欣賞）：觀戲前導賞、參觀後台、觀看演出、回饋／反思

粵劇演出教習與共通能力

識。這是由於學生在參觀劇場及戲棚後台後，使他們更瞭解粵劇演出的幕後安排及後台佈景，知道成功的演出實在有賴團隊合作以及各方面配合。

根據問題三的資料，同學在學習粵劇前感興趣的是「如何唱」，他們所理解的粵劇人物演出時「說話都很高音」，而且特別的地方是「男扮女去唱戲」、他們心存疑問的是為何「女子可以裝男子唱歌」、「男的可以演花旦，女的可以演小生」？這是一般粵劇的特色，女子反串男角。學生們對「做手」、「舞步」也感興趣，除了「花旦」「小生」等主角外，他們也想多瞭解「丑角」的部分。此外，學生對於演員們「做戲時的樣子」也很關心。

經過一年的學習和瞭解，學生基本在粵劇的表演部分能夠細分出不同層次，包括唱、做、唸、打四大範疇，當中「唱」及「做」是粵劇最能吸引觀眾的重要因素。演員的動作，如「蘭花手」也是學生關心的地方，他們認為「粵劇動作十分花樣」，所以具吸引力；而「唸」方面，就是「人物的對話」，同學們分析粵劇「有分文、武戲」、「在文戲方面，我很容易就會融入戲劇的故事中，跟著其角色的情緒起變化」，這就說明粵劇的「文戲」能帶動觀眾的情緒起伏，令他們投入角色及故事中，感同身受。當觀戲者完全受劇中人物情緒牽引，這就是粵劇成功的地方，也說明了為什麼粵劇能吸引那麼多支持者。

至於「打」方面，學生欣賞那些「高難度動作」，如「打前空翻」、「翻跟斗」等，這些動作「帶給我驚喜」，這是學生意料之外的。他們對粵劇的武打場面沒有多大的期望，但瞭解過後，卻對這方面產生興趣。「武戲方面，那些角色則會經常做出困難的動作」，令他們印象難忘。

由此可見，粵劇的表演形式：唱、做、唸、打四大元素，在學生觀戲後已經成為他們感興趣的焦點，尤其是「唱」和「做」，演員們在舞台上如何展示他們的魅力，也就是這方面的功架。的確，唱、做、唸、打是粵劇演出的靈魂，能令觀眾投入及引發喜怒哀樂，粵劇的感染力是非凡的。

在瞭解粵劇演出前，學生們也被「演員服飾」及「色彩鮮豔的服裝」吸引。除此以外，就是「化妝頭飾」、「設計造型」等配合，「舞台設計」、「道具」及「戲具設計」也是他們關注的。

經過一年的學習後，明顯地大部分同學都表示對「化妝」、「服裝」感興趣，因為同學親自到戲棚觀戲，也到舞台及戲棚後台參觀，親身經歷及接觸演員們的服飾及化妝過程，對此印象深刻難忘。經過導賞員的講解，他們也知道

了「不同的化妝及顏色代表不同的性格特徵」，以及「化妝及服裝方面也有一些傳統的觀念」，所以他們在欣賞粵劇時，通過演員面上的化妝及身穿的服飾，或多或少推斷出演員的地位、身分、性格等等，這方面幫助他們瞭解角色的特點及推展劇情，這也是粵劇傳統訓練的一部分。

在學習粵劇前，學生覺得最困難的地方是「唱」，因為粵劇要求的音調難度十分高，在「運用聲線」、「唱歌技巧」、「唱高音」、「好大聲」的情況下，「稍不小心就走音」了，得要「保養嗓子」。同時，學生亦明白到要「假裝花旦和小生的古怪聲音」，又要將「說話的句子變為歌詞」並不容易。在學習粵劇後，同學更體會到粵劇在「唱功」的要求，因為粵劇要求演員「唱高音」、「唱調需很長氣和要有感情」，而且「唱和打一起做」，也要「一邊唱一邊做手勢」，粵劇「唱腔」方面的功夫十分講究。同學細心觀察後，認為粵劇最困難的地方就是「唱功」，這是先天的資質，加上後天努力練習的成果。

此外，在學習粵劇前，同學將做手動作視為困難的地方，「表情和動作」、「Fing頭、耍大刀」、「台步平穩」、「丑角雜技」等都是難度極高的，所以他們「聽說粵劇的人都在武功底子」；另外「背歌詞」、「背台詞」也是同學認為困難的地方，就算在學習粵劇後，同學對這方面的認知加深了，更加瞭解到「做手」、「走路的方式」、「走圓台」、「如何把動作做得暢順」，都是難題，因為這是需要長時間訓練的，並非一朝一夕能做好。部分同學知道「背熟台詞」尤其困難，要在三至四小時的表演中，記熟台詞、唱曲、動作、表情絕非容易事，這是同學們深感佩服的。

學習粵劇後，同學最印象深刻的是「打」的部分，他們知道這方面難度最高，亦非人人做得到，有「雜技花式」如一字馬、後空翻騰等動作，同學瞭解到這些訓練需要「有功夫底子」，而且是「長年累月的練習，加上永不放棄的精神才能做到」，否則「若不小心很容易導致嚴重的傷害」，所以同學在欣賞粵劇演出時若看到一些高難度動作，會不禁發出由衷的讚歎，甚至大聲鼓掌，以示鼓勵及感動。

由此可見，同學在瞭解粵劇的表演後，更能觀察及指出它的難度所在，演員的演出並非輕鬆的，而是經過長期苦練後，結合「唱」、「做」、「唸」、「打」不同元素的表演效果，可以說是發揮多元智能的不同層面、同一時間在舞台上展示在觀眾眼前。

　　在學習粵劇前，學生普遍認為「化妝」、「服裝設計」、「頭飾」、「後台準備」是粵劇最困難的地方。但經過一年的學習後。學生們知道這些服裝、化妝、舞台方面的準備和技巧可以在事前準備，也可以找人幫忙，難度相對不算太大了。

　　綜合上述的分析，可見學生在學習粵劇的過程中瞭解到粵劇獨特的表現形式：唱、做、唸、打，對此亦深感興趣。此外，粵劇舞台表演的化妝、服裝、音樂、舞台設計亦是她們感興趣的地方。同學們普遍認為「唱、做、唸、打」最難掌握，相比於「化妝」、「服裝」等可以借助團隊的幫助，「唱、做、唸、打」是演員個人真功夫的表現，只能靠自己苦練，沒有其他方法達致成功。最後，她們明白到「台上一分鐘，台下十年功」的道理。

　　學生除了整體對粵劇「唱、做、唸、打」的體驗外，也親身參與了〈花木蘭〉的演出。

　　以下是部分同學的演出後感：

　　同學2：「起初，我害怕自己未能學會表演的動作，但因後來密鑼緊鼓的練習，加上我們的努力，動作和歌詞都已牢牢記住在心裡。後來，到表演的時候，我也戰戰兢兢的把表演完成。雖然練習和綵排的時間代替了假期玩樂的時間，但學到了太多，是無法與吃喝玩樂相比的。」

　　同學4：「當我得悉我們要學習粵劇後，就覺得一定會很困難和很辛苦。但當我開始參與課程，覺得其實並非想像中困難，而且十分有趣。起初也有一點手腳不協調，但慢慢也跟上了，我覺得很有成功感，而且增加了我對粵劇的認識，我很享受學習的過程。」

　　同學5：「這次活動帶給我不少回憶及提醒。從練習到正式表演，我都帶著緊張的心情。幸好得到一群同學的支持，所以經過這次的表演，我發現原來朋友的鼓勵是極其重要的。團結就是一體，定必事半功倍。這次的表演也是一次經驗的累積。儘管在過程中經歷無數次的挫敗，這就是成長的烙印，一輩子陪伴著我，不會忘記。經歷了這次活動後，我變得充滿自信，更加成熟穩重。希望下次能夠有更佳的表演。」

　　同學8：「在練習期間，我一直很害怕，因為我是手腳不協調的人，怕動作做不好會拖累其他的同學。但幸好有同學的指教，表演也能成功。第一次接觸粵劇就得到其他老師和同學的讚賞，充滿滿足感和成功感。上完粵劇教習課後，更清楚知道粵劇是甚麼一回事。對粵劇的興趣慢慢提升。我期望下一次再有粵劇表演的時候增加難度，例如：自己唱，這樣更有趣味性和挑戰性，才會有更好的學習成果。」

同學9：「我小時候常常看嫲嫲唱大戲，我也觀賞過兩次的粵劇表演，可是自己卻未曾嘗試過演粵劇，我一直都很想嘗試粵劇，演員們的服裝、高難度的動作都令我產生濃厚的興趣。此次終於可以嘗試了。我在練習時，發現粵劇也不是我想像中容易。雖然在練習的過程中受過不少傷，可是我們最終也能順利地完成整場表演，得到不少人讚賞，可說是就算受傷也值得的。粵劇真是非常有趣，希望有機會能再參與。」

同學19：「在中二的學年中，我們上了一系列的粵劇課程。從中，我亦加深了很多對粵劇知識的理解。這次是我和同學第一次真正學習粵劇，在公眾場合表演，感覺十分新奇有趣。我們表演的是花木蘭代父從軍的故事，動作不算容易，有『劈腿』等。看著嘉賓都很滿意的樣子，就知道這段時間的努力並沒有白費。這表演確實是一個難忘的經驗。」

同學27：「我覺得這次活動令我感到既新鮮又緊張。因為我從未試過演出粵劇，而且還要在這麼多人面前，難免會有些緊張。我覺得演出時雖然有點錯漏，但也不太重要，畢竟我們是第一次表演，有些出錯也是在所難免的。我認為這些機會十分難得，因為我們平時多數都沒有機會接觸粵劇，更別說表演粵劇。所以這次粵劇表演的經驗對我來說十分寶貴和難忘。我們也沒有白費之前辛苦的練習，因為演出後得很多人讚賞，所以我認為多麼辛苦也是值得的。」

同學32：「在親自參與粵劇表演後，我才知道粵劇演員們的艱辛。同學們在長時間練習後才能排出三分鐘不到的表演，而這個表演只有最基本的動作。反觀正式粵劇演員，他們從小開始練習基本功夫，保持身體柔軟。又要不斷學習新的知識，同時要練好自己的嗓子。他們為了自己的夢想，每天努力練習，但我卻坐著在空地空想未來的夢想，實在令人慚愧。」

同學33：「對於我們這些不太熟悉粵劇的『行外人』來說，要在眾人面前演出粵劇絕非易事，因為我們不是受專業訓練。所以起初我也很擔心我們究竟能否在那麼緊拙的時間內完成學習。但『世上無難事，只怕有心人』，導師教導之下我終於練成了，所有舞姿和動作也能完全掌握。這樣的粵劇演出帶給我很深的體會，就是只要你有恆心去做某些事情，一定能辦到。此外，我還得到一次寶貴的粵劇演出經驗。」

綜合「花木蘭」的粵劇演出後感，同學在親身參與演出的過程才真正感受到舞台表演的魅力。她們都認為這項演出是「前所未有的艱難任務」，但經過「長時間練習」，「堅持不懈的努力」，終於克服種種困難，完成演出後帶給她們的「喜悅」及「成功感」更難以用筆墨形容，觀眾及在場人士的「認同」及「鼓勵」亦給予她們正面的支持及自豪感。經過此次活動，她們「變得充滿自信，更

加成熟穩重。」同時也瞭解到粵劇演出的難度，日後對粵劇的態度也改變了，對演出者的敬佩油然而生，對粵劇表演藝術也肅然起敬。

根據問卷調查問題十一的結果，粵劇學習提升了同學們學習中國語文的興趣，其中重要的原因是學習內容的安排。

13人認為粵劇學習沒有提升他們學習中國語文的興趣，因為他們認為粵劇表演和學習中文關係不大，和平常學習的中文有些差別，而且粵劇只集中唱的部分，對詞彙、修辭手法瞭解較少，更有同學認為粵劇的內容大部分是中國歷史，與中文無關。

25人認為粵劇學習提升他們學習中國語文的興趣，包括以下各方面：

第一、粵劇劇本的字詞大部分是優雅的文詞，其中包括文言文，增加他們上課和學習的興趣。粵劇用詞特別，他們會特別留意一些字詞，例如「駙馬」一詞，經瞭解後才知道是公主的丈夫，學習過程中解除更多生字。

第二、粵劇的學習內容也十分多元化。粵劇學習的元素包括「唱、做、唸、打」四方面，比平日學習中國語文集中在文本上更有趣。通過粵劇學習，中文課變得更生動，將文字以「唸」、「唱」的形式表達，印象會更深刻。透過靈活多變的教學內容，令學生學習更有趣味，學習中文不單是在文字上，而是多方面的發揮和配合。

第三、粵劇劇本教學有別於傳統的上課模式，講求師生間更多的互動與交流。粵劇教學通過角色扮演、多元化的教學活動、新穎的教學法、老師的耐心教導，令課堂變得生動有趣而不再沉悶。新鮮的學習方法令課堂不再死板，學生比以前更加投入。

第四、粵劇劇本教學因為有難度，所以帶給學生新的挑戰。粵劇劇本包括文言文，要讀懂文本對學生而言並非易事，但往往同學在閱讀文言文時會更想挑戰自己，測試自己的文言文水準，從而產生學習興趣；戰勝學習上的困難又會為同學帶來莫大的成功感。學生認為有許多原以為無趣、沉悶的事物，待他們發掘後才真正體會藏於背後的趣味，這過程不單引起他們的好奇心和學習動機，也提升了他們學習中國語文的興趣。因此，興趣源於克服困難和挑戰自我，學習粵劇所面對的種種困難最終加添學習語文的趣味。

（五）劇場觀戲與價值觀的改變

　　本研究第七章的研究重點是劇場觀戲及文化空間。透過劇場觀戲，學生對粵劇故事內容有更深入瞭解，對人物角色有深刻領會。到西九戲棚考察，透過實地考察、參觀後台、觀看演出、訪問調查、分組研習及專題報告，鞏固學生對傳統粵劇的認知，豐富了學生對歷史文化的認識。劇場觀戲除了增加學生對中華文化的認識之外，更有助培育學生的品德情意，協助他們建立正確的價值觀及態度。

　　從問卷調查問題八「你對粵劇的興趣」可見，同學在學習粵劇後，對粵劇的興趣明顯地改變了，最不感興趣的「1」由6人跌至0人，「2」由10人跌至2人，可見同學在學習粵劇後興趣大大提升；而選擇「3」的同學雖然變化不大，由17人至18人，但「4」和「5」加在一起的數目，即對粵劇感興趣的同學，由初時6人升至17人，升幅差不多近3倍。由此可見，學習粵劇後學生對粵劇的興趣有所提升，這方面是毋庸置疑的。

　　根據同學的問卷，同學在學習粵劇前對粵劇不感興趣主要源於不明白，覺得故事內容十分深奧。他們大多反映「不明白」、「粵劇好深奧」、「不太清楚」、「不太明劇中表達的意思和故事」、「粵劇很困難」、「不明白故事內容」、「不太聽懂對白」、「好像是公公婆婆看的」、「認識不深」。

　　但同學經過這一學年的學習後，對粵劇的興趣提升許多。粵劇令同學們感興趣的原因不少，包括「歌很好聽，很有文化，很有趣。」、「粵劇很有挑戰性，而且粵劇無論是服飾和化妝都很有特色。」、「透過看粵劇，不僅讓我認識許多的中國歷史資料，更明白到『勤能生巧』這個道理。看見別人勤奮的不斷練習，花上了半天甚至一天。他們的毅力，使我十分好奇和感興趣，想知道他們勤奮用功的原因。」、「它是中國傳統文化，十分有意義，不想讓它失傳，想瞭解更多。」、「因為今年的課程令我對粵劇改觀」、「可以用粵劇和西方歌劇比較，以及對粵劇改觀，過程十分有趣，增添不少趣味性。」、「對學習做手時，感到很有趣。」、「更加瞭解粵劇，改變了我對粵劇不喜歡的想法。」、「表演過粵劇後覺得原來粵劇並不容易學，需要恆心和耐力。」、「我對粵劇的認識加深了很多。」、「故事情節和人物的造型挺有興趣」、「中二級參加了很多關於粵劇的活動，加深了對粵劇的興趣。」、「但經過不同的課程教導後，不但對粵劇認識加深了，還令我感興趣了，因為我透過不同的活動，累積了不少經驗。」、「粵劇很動

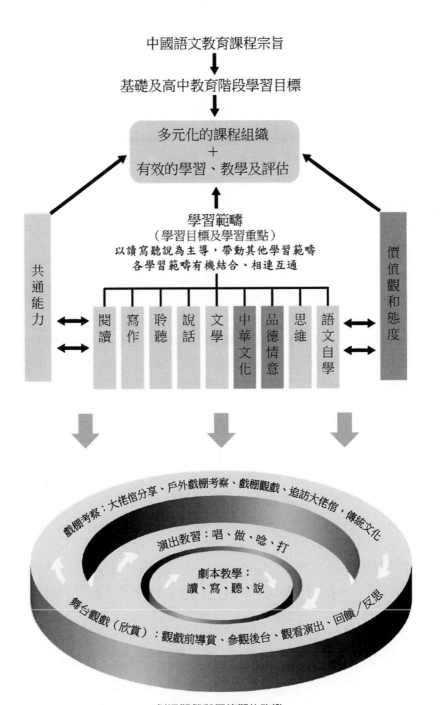

劇場觀戲與價值觀的改變

聽，動作婀娜多姿十分優美而且是我國的文化遺產。」、「因為經過深入研究一些粵劇的
劇本、人物角色性格分析後，讓我明白到不只西方的歌劇很精彩，中國的粵劇也可十分精
彩，甚至出色過西方的歌劇。」、「粵劇有一定的難度，但我想體驗一下人們口中珍貴的
中國文化」、「因為我覺得粵劇比平日的電影或話劇更截然不同，給我一種很特別的感
覺。」、「能同時唱歌、做手和走位的人真的十分厲害，而且每一個細節都有值得我們學
習的地方。」、「因為我對於粵劇的演出感到很有興趣。」、「參觀後台，沙田大會堂看
帝女花，港大表演和演出教習，發覺粵劇是有趣的，新奇。」、「粵劇的化妝和服裝都十
分有趣和特色。」、「我們還可以在粵劇創作及表演上找到樂趣。」、「我對粵劇的化妝
及動作有興趣。」、「課程令我想知更多關於粵劇的知識。」、「上次參觀了西九大戲棚
的後台，見識到平常的粵劇以外的場境。」、「對舊事的東西有興趣」、「有些東西很有
趣。」、「這種傳統藝術很特別，令我很感興趣。」、「覺得很特別。」、「對粵劇已
經產生一定的認識，而我覺得粵劇十分有趣，所以我想瞭解多過關於粵劇。」、「但透過
這學年的粵劇課程後，我在粵劇的不同方面，如劇本內容、化妝服裝方面等等，都有更深
的認識。我認為當我對一事物有更透徹的認識時，我會對那事物增加興趣，就好像粵劇一
樣。我是因為對它有更透徹的認識而增加興趣。」、「粵劇的化妝比較多樣化，有分忠與
奸。而且聽說粵劇演員的禁忌很多，令我產生很大的興趣。」、「對粵劇已經產生一定的
認識，而我覺得粵劇十分有趣，所以我想瞭解多過關於粵劇。」

　　問題12（後），在「希望再有機會學習粵劇那方面的知識？」中，結果只
有1人不希望再有機會學習粵劇知識，36人都希望繼續學習粵劇不同方面的知
識，包括以下幾方面：

　　第一、很多學生都希望學習粵劇演出前的舞台準備，包括化妝、服飾、頭
飾等裝扮，他們都覺得粵劇演員的化妝扮相很特別，也十分好奇當中的過程，
所以很有興趣研究小生、花旦的不同化妝技巧。

　　第二、不少學生希望學習關於演出的內涵，包括唱、做、唸、打等方面。
舞台上的表演十分吸引同學的目光，所以他們很有興趣再瞭解粵劇表達的技
巧，如子喉、平喉唱腔、唸既長又複雜的對白、做手，以及武打動作等，對於
學生來說，這一切都是非常困難，但又富有挑戰性的內容。

　　第三、部分學生希望學習劇本的內容，包括人物分析，劇本編排，以及相
關的歷史文化背景。在探索粵劇的過程中，學生漸漸明白身為中國人應該多瞭
解中國文化，這是對自我對中國文化認同的體現。

　　根據問題二的結果，經過一年的粵劇學習後，最明顯的差異就是學生從未期望的品德情意教育在學習後呈現出來。學生學懂「耐性」，觀戲時間一般長達三至四小時，他們漸漸學會耐心安靜地「欣賞別人的表演」。欣賞粵劇的耐性往往源於瞭解，學生瞭解到粵劇演出在各方面都難度十足，包括唱、做、唸、打、舞台佈景、音樂的融和等，同學便學會尊重和欣賞。這是學習粵劇潛移默化的過程，學生必先瞭解，才懂欣賞。

　　最後，學生在整個學習的過程學會「如何與人合作」及「團結精神」。第一方面，學生在觀察粵劇演出時，瞭解到成功的演出是通過各方合作及團結的力量；第二方面，他們在考察戲棚時，分組進行研習也教曉同學唯有互相合作、團結一致才能完成目標。

　　從〈花木蘭〉粵劇演出後的同學感想，可得出相同的結論：

　　同學1：「我認為在香港大學的表演不但令我學會了一些粵劇的基本動作，還見識了團結就是力量這個道理，因為我和同學們都是初學，所以這麼多的動作令我們難以記下，幸好同學們都很努力練習。」

　　同學6：「在復活節期間，我們一起上粵劇訓練班，其實我都挺喜歡粵劇演出。我很欣賞同學們的堅毅精神，我知道有些動作可能有點難度，但他們依然會盡力去做，真是值得我去學習。」

　　同學7：「當我班上那十多位同學表演完後，我突然感到一些自豪，因為我班的同學竟然能夠表演到粵劇，實在太厲害！之後，我聽其中一位表演粵劇的同學說，在他們練習期間，他們不斷努力，又有時會弄傷膝蓋，真為他們心痛。但她說這些努力是不會白費，因為他們終於成功。所以我覺得粵劇活動真是令我們學了很多，就算是經歷了很多失敗、受傷，也不會輕易放棄，從而令到我們學會這樣才能成功。」

　　同學11：「同學的表演中，我看到他們努力不懈，堅持不屈的精神，對他們感到十分佩服。有很多同學在練習的時候，也把膝蓋弄傷，有了一大塊瘀青，但仍然努力練習，不怕自己會繼續受傷，我覺得自己很應該學習這種精神。」

　　同學15：「參與了這個粵劇活動後，我不但加深了對粵劇的認識，包括音樂與動作等，還有和同學之間的友誼。這個活動讓我體現了香港獨特的文化，也喚醒了我去持續香港文化的重要性，十分有意義。」

　　同學20：「參與過這次活動後，我深深體會到『沒有什麼不可行的事』這個道理。我們班中大部分同學都是透過這學年的粵劇學習課程，才對粵劇這非物質文化遺產有基本

的認識。然而，才剛與粵劇有了純觀賞的接觸，沒過多久，卻要於他人面前展現我們學習成果。這消息對我們來說，就如突然從天而降的炸藥。俗語也有謂「既來之則安之」，我們可作的，就只有相信自己，以及全力以赴。經過於復活節假期裡密鑼緊鼓的練習，同學們便要在開幕典禮裡演出了。雖然我並不是表演隊伍中的一員，但從其他觀眾燦爛的笑容中，我知道同學們成功了，這就深深印證了『只要努力，沒有什麼是不可行的』。」

同學24：「看著同學的精彩演出，令我回想起復活節假期第一次練習的時候，動作非常生硬，還被導師教訓。對比之下，練習時的表演和演出時的表現，兩者簡直是大相逕庭。演出時，同學不但沒有做錯動作，還得到眾多教授的讚許。同學們為了表演。經常放學後留校起勁地練習。這件事令我領悟，就算是一些困難的事情，只要練習多數次，自然熟能生巧，愈練愈佳。俗語說：『天下無難事，只怕有心人。』現在我明白當中的意思。」

同學26：「在日常生活中常常聽到有關花木蘭的故事，沒想到這一回竟然有機會扮演花木蘭的角色。這次的表演不單可以對粵劇的更多認識，還能從排練中體驗到群體合作的重要性。每當其中一員做錯動作時便要重新開始。」

同學在演出花木蘭」之後，明白到「團結就是力量」、「同學的努力，汗水沒有白費」、「就算經歷失敗、受傷，也不會輕易放棄，這樣才會成功」，同學們「努力不懈，堅持不屈的精神，令人十分佩服」。是次演出經驗同時也「加深了同學之間的友誼」、令同學明白到「只要努力，沒有什麼是不可行的。」、「天下無難事，只怕有心人。」這些品德情意的學習，並非書本上學習得到的知識，同學須親身體驗，參與舞台演出才得以累積。通過與同學、導師互動，同學最終得到的寶貴經驗，也是最珍貴的學習經歷。

（六）粵劇教育與全人發展

總結而論，粵劇是香港的非物質文化遺產，極具本土藝術特色，也有豐富的文化內涵。藉著粵劇劇本學習，可令學生打好語文讀、寫、聽、說的基礎，以至文學思維及語文自學的培養；粵劇教習（唱、做、唸、打）部分通過肢體動作、舞蹈、做手、對白及唱詞，將粵劇文本的內容生動地以表演形式呈現，通過練習可以訓練學生的共通能力；劇場觀戲讓學生走進劇場，感受劇場氣氛，對粵劇劇本內容有更深入瞭解，對人物角色有更深刻體會。

而西九戲棚考察透過實地考察、參觀後台、觀看演出、訪問調查、分組研

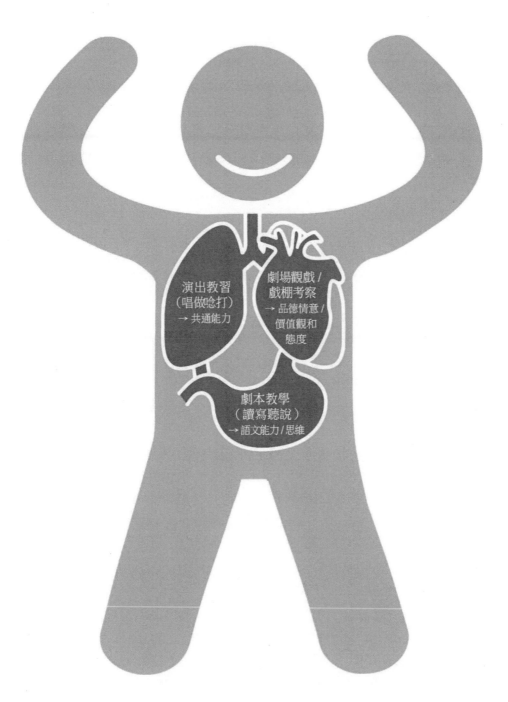

演出教習
（唱做唸打）
→ 共通能力

劇場觀戲 /
戲棚考察
→ 品德情意 /
價值觀和
態度

劇本教學
（讀寫聽說）
→ 語文能力 / 思維

粵劇教育與全人發展模式

習及專題報告，鞏固學生對傳統粵劇的認知及內涵，豐富了學生對歷史文化的認識。劇場觀戲及西九戲棚考察加深學生對中華文化的認識，培育品德情意，協助學生建立正確的價值觀和態度，這也是中國語文教育的最終目標。由此可見，將粵劇教育融入中國語文科，在學習的過程中首先訓練學生的語文基礎，再而訓練學生的共通能力，最終確立學生正確的價值觀及態度。本研究的結論是粵劇教育能全面提升語文學習的內涵，增加學習興趣，令學習者達致整合而統一的全人發展。

（七）學生學習評估

　　研究發現，通過學生的學習評估，學生在接觸粵劇後，對粵劇的態度有顯著改變。由此可見，讓學生認識粵劇的真正內涵，實有助推動及發展粵劇教育。

　　同學1：「起初跟大家有著同樣想法，認為『粵劇是老人家的玩意』，但認識之後，發覺粵劇的範圍其實很廣泛，與其他學生交流時亦學會了不少粵劇知識，更能與粵劇界的大老倌會面，這些回憶都非常難忘，提升我學習中文科的興趣。」

　　同學2：「我學到了很多關於粵劇的知識，亦對粵劇改觀了很多。本來我認為學習粵劇是一樣很悶、沒有樂趣的事，但經過小豆苗的課堂後，我發現粵劇其實是很有趣的，我希望這個計劃可以繼續推行下去，讓更多學生瞭解粵劇文化。」

　　同學3：「起初，我只是抱著好奇的心態，希望能知道甚麼是粵劇，瞭解中國傳統文化。／我更希望自己也能學到一首粵曲，以表示自己是一個中國人。／在課程終結前，我能學會中國傳統戲劇——〈紫釵記〉其中一段。縱然不能把全首學會，但我也為自己能學會當中的一段感到很光榮。／希望日後也能從其他途徑再次接觸我們偉大的傳統文化——粵劇。」

　　同學4：「從以往厭惡粵劇，到現在喜歡粵劇。粵劇對我來說已不再陌生，我甚至開始留意有關它的事物和變得樂意去看粵劇演出。要是再有機會和同學，老師一起參與，是多麼美好啊！」

　　同學5：「小時候，我覺得粵劇很嘈吵，也不懂欣賞，但我參加『小豆苗』後，便對粵劇大大改觀。／粵劇演出者令我明白『台上一分鐘，台下十年功』的道理，他們對粵劇的堅持很值得我們學習。／『小豆苗』令我對中國文化產生了興趣，希望這計劃可以繼續推行，令更多同學有機會欣賞粵劇。」

同學6：「這次是我第一次真正接觸關於粵劇的課程，開始時以為很悶，但後來對粵劇的興趣就越來越濃厚，漸漸發現當中樂趣無窮。／我在這課程中獲益良多，深深體會演出一場粵劇，事前必須接受很多刻苦訓練，才有一場令人印象深刻的表演。／經過這次與粵劇深入的接觸後，令我更加尊重這項傳統的中國藝術。以後有機會必定再參加有關粵劇的課程，希望可把粵劇的精神延續下去！」

同學7：「在課堂上，老師會給予我們很多實習的機會，例如老師會選同學角色扮演。在聯校分享會上，我有機會在台上演出，那一次的機會很難得，所以十分難忘。」

同學8：「在還沒有瞭解粵劇前，我認為粵劇是沉悶的東西，而且只有老一輩的人會喜歡。參加過『粵劇小豆苗』後，我知道我從前的觀念是不對的。／粵劇是中國獨有文化，我希望它能夠一直流傳下去，讓我們這一代以至下一代也有機會接觸粵劇。」

同學9：「『粵劇小豆苗』為我們這群對粵劇陌生的年青人提供了一個認識粵劇的學習平台。／粵劇是中國國粹，是一門傳統藝術，實在值得我們去認識、深究和欣賞。／之前，我對粵劇的興趣並不濃厚。後來我發覺粵劇並非老一輩的專利，亦不一定只是他們的喜好，年青人也可以欣賞粵劇。／粵劇也不是沉悶乏味的東西。相反，粵劇不但有內涵、有深度，還很有意思。／粵劇是一門學問，研習粵劇使我們更深入地瞭解和學習中國傳統文化。而『粵劇小豆苗』則令我們跨過粵劇的第一道門檻，從而更進一步的欣賞這門藝術。」

二、研究意義

（一）對中國語文科課程發展的意義

1. 發展粵劇融入中國語文課程。本研究根據榮格提出的「心理類型」（Psychological Type）（1923）為基礎。經過研究發現，透過粵劇學習中國語文，能提升學生學習語文的興趣及能力。本研究通過三個階段建構粵劇學習的模式。劇本教學的材料以〈帝女花〉、〈紫釵記〉、〈再世紅梅記〉為主要內容。三個劇本的教學次序安排是根據該劇本的教學重點，由淺入深，每年遞增加入新的教學內容。研究分為三個階段，第一階段是〈帝女花〉劇本研習，以〈樹盟〉為教學重點；第二階段是〈紫釵記〉劇本研習，以〈燈街拾翠〉為教學重點；第三階段是〈再世紅梅記〉劇本研習，以〈折梅巧遇〉為教學重點。第一到第三階段均配

合語文訓練內容，學習重點包括：劇本教學、語文能力、人物性格和文化學習。

　　除了通過粵劇劇本學習語文的基本知識，也能透過演出教習的唱、做、唸、打部分增強學生的學習興趣。一般文本只可應付語文讀、寫、聽、說的能力，粵劇演出教習反而能夠訓練學生的多元智能，補足現有語文學習的漏洞。因此，通過唱、做、唸、打等教學活動，讓學生更全面、立體地學習語文。

　　學生在學校學習粵劇劇本及粵劇教習後，走出教室親身到劇場參觀並觀戲，感受劇場氣氛之餘，亦能拓展他們的文化視野和空間。通過〈帝女花〉、〈再世紅梅記〉的觀賞，學生有機會瞭解後台佈置、參觀粵劇演出前的種種準備。四小時的戲劇將原本文字立體地呈現於眼前，讓學生瞭解劇本與演出的關係。此外，學生更有機會瞭解西九戲棚文化，他們在農曆新年期間到西九戲棚實地考察，先參觀後台、與演員面談、訪問及交流、然後製作短片、錄像及整理成報告，最後向全班同學匯報考察內容。通過戲棚考察，學生深入瞭解粵劇與傳統文化的關係，打開粵劇與文化空間的領域。

2. 訓練共通能力。「共通能力」是學習過程中重要的一環，同時是學生發展終身學習和全人發展的重要元素。老師在課堂中必須設計適合學生能力的語文活動，從而發展學生的「共通能力」。教師可通過聆聽、說話，訓練學生的溝通能力；通過寫作及文學創作，訓練學生的創造力；通過演辯，訓練學生的批判性思考能力。中學中國語文教育共有九個學習範疇，包括說話、聆聽、寫作、閱讀、文學、中華文化、品德情意、思維及語文自學。教師在安排校本語文學習課程的時候，也要兼顧所有學習範疇的內容，才能全面、均衡地發展學生的共通能力（教育局，2012）。

　　粵劇教習的內容主要通過唱、做、唸、打，訓練學生的共通能力。在九種共通能力中，在教學的安排上可先以溝通能力、創造力及批判性思考能力作為訓練的開始。中國語文教育的最終目標，是要通過閱讀、寫作、聆聽、說話以及語文自學，訓練學生的溝通能力、協作能力及研習能力。最終，通過思維訓練提升他們的創造力、批判性思考能力以及

解決問題的能力（教育局，2012）。

3. 增強文化學習。中華文化源遠流長，文化與語文有著密不可分的關係。文化是語文的重要元素，瞭解文化可幫助溝通，同時幫助文化的傳承。語文學習的內容包含豐富的文化材料，語文和文化可以同時學習。中華文化方面的學習目標是：加深學生對中華文化的認知，發展他們語文學習的興趣及能力，並且在中華文化的基礎上作出反思，明白中華文化對整個世界的意義，對優越的中華文化表示認同，提升自身對國家和民族的情感，最後在日常生活中領悟中華文化的優良傳統（教育局，2012）。讓學生認識中華文化，可提升他們對語文學習的興趣，也有利於加強他們的溝通能力。

　　由於語文與文化的關係非常密切，語文學習的基本內容也包含豐富的文化材料，在教學過程中可結合閱讀、寫作、聆聽、說話等四大範疇，將文化學習滲入語文學習中，令學生在學習語文的同時認識中華文化。其實文化學習不單是掌握知識，同時必須讓學生透過感知、體驗去學習。此外，價值觀念和道德倫理，更是中華文化的總綱，也是品德情意的基礎，所以品德情意與文化學習的進程亦可平衡發展（教育局，2012）。

4. 發展全人教育。粵劇為香港的非物質文化遺產，極具本土文化藝術特色，也有豐富的語言、文化內涵。藉著粵劇文本學習，打好學生語文基礎，以至文學思維及語文自學的培養。粵劇教習通過肢體動作、舞蹈、做手、對白及唱詞，將粵劇文本的內容生動地以表演形式呈現，同時通過練習，訓練學生的共通能力。劇場觀戲讓學生走進劇場，感受劇場氣氛，對粵劇劇本內容有更深入瞭解，對人物角色有更深刻體會。戲棚考察透過實地考察、參觀後台、觀看演出、訪問調查、分組研習及專題報告，鞏固學生對傳統粵劇的認知，豐富了學生對歷史文化的認識。

　　通過劇場觀戲及戲棚考察，加深學生認識中華文化，培育品德情意，從而協助他們建立正確的價值觀和態度。這也是中國語文教育的最終目標。將粵劇教育融入中國語文科，在學習的過程中首先要訓練學生的語文基礎，再而訓練學生的共通能力，最終確立學生正面的價值觀及態度。粵劇教育能全面提升語文學習的內涵，增加學習興趣，推動全人

教育發展。

5. 拓展評估的新方向。本研究採用多元化及全面的評估，除了教師評估外，自我評估、同儕互評都是跨學科課程著力推介的評估方法。自我評估要求學生持續反省自己的學習表現和改善不足，以提高學習效能；教師評估要求教師不時檢討學與教的進程及成效，以便對教學內容及策略作適當調適，以此提升教學效果。此外，連續性評估也是必須的。「校本和生本」是新課程的編制，強調互動學習，令學生、教師可以充分參與課程設計和學習活動，而在評估和回饋中，進一步提高學生的學習能力，同時啟發教師的專業發展。教師如何令學生掌握高層次的思考能力及在課堂外應用有關知識變得更重要。

　　至於評估學習成果則趨近於以表現為本（performance-based）及打破學科間的界限為目標，強調學習的過程多於結果。評估以學生不同程度的表現為主（李子建等，2002），而且要求符合個別能力和興趣，質量兼具（qualitative and quantitative evaluation）（黃政傑，1998，頁263、348）。學生的知識、能力、興趣、態度、習慣等都需要評估，藉此更全面地評價學生的成長和學習情況。在安排施教過程時，必須配合課堂的學習目標及學習進程，設計評估步驟，同時運用多元化的評估。老師在客觀的評估準則完成判斷及評價後，必要適時的回饋。因為有效的回饋，可以令學生清楚自己的學習表現，作出改進，同時教師明白學生的學習進度，對教學成效作出檢討，從而修正教學策略（教育局，2012）。

（二）對學習模式發展的意義

1. 對小組學習發展的意義。小組的重要性是加強了各組之間的互動關係和解決課堂的重要任務（Bossert et al., 1985）。如果採取有效的學習方法，這種任務必須由一個小組開始來進行合作學習，每個學生不僅要完成自己的部分工作，更要確保其他人也這樣做。這種雙重的責任是「積極的相互依存關係」（positive interdependence），也是合作學習最重要的元素（Deutsch, 1949）。當積極的相互依存關係存在，每個成員的努力就會成為不可或缺的成功因素（Johnson et al., 1990）。第二個重要性，是

促進了合作學習的進步。小組成員互動時彼此鼓勵、努力，最終一起完成工作組的任務。為使小組教學更有效，教師將發揮更加重要的角色。要成功地組成小組，教師必須既相信相互依存的任務，並適當地分配學生的能力。

　　除此以外，小組學習也可以照顧學生個別差異。在粵劇學習的課堂中，老師根據學生的不同能力及才能分組，每組都有不同專長及能力的同學，無論在劇本分析及唱、做、唸、打各方面均有機會讓學生各展所長。這樣老師就能照顧學生的學習差異，寫作能力較低的同學也能在演出部分發揮專長，每組同學通力合作，達致最終目標。

2. 對跨學科學習發展的意義。語文為學習其他學科的基本要素，語文學習有效加強其他學科及領域的學習，當語文學習連繫其他學習領域或學科時，足以拓展學生的學習空間。所以在安排課堂活動時，教師可融合不同科目及不同範疇的語文學習活動，藉此提升教學效能，減少不必要的重複，令教學更有效率。其中以專題研習活動最能發揮跨學科學習的特點和優勢，教師可利用不同範疇及科目的內容為重點，一方面可以訓練學生的語文能力，另一方面也可提升其他領域的知識（教育局，2012）。

3. 對多媒體學習發展的意義。為配合教育的新趨勢，運用多媒體學習是語文學習的新方向，其中包括電腦應用程式、電腦軟件、視聽教材、內聯網、互聯網等，充分地為學生拓闊自習的時間及空間。學生利用不同的媒體和軟件，從不同的電腦應用程式得到豐富資訊，通過搜集、選擇、重整及運用各方面得來的資料，提高學習效能之餘，亦培養他們對新事物的探索及創新的態度，訓練自學、解難以至於批判思考的能力。學生可以運用多媒體應用程式或網上資源進行文學及文化知識學習，同時教師也可利用電腦軟件評估學生的課業，並即時作全班分享，使學生獲得即時的回饋或互動。老師在課堂中也可以教導學生正確運用資訊科技，判斷互聯網資訊的真假和對錯，教導他們尊重別人的私隱，尊重有關多媒體應用的規則（課程發展議會，2002）。

三、粵劇學習建議

（一）靈活的學習模式

　　踏入廿一世紀的新時代，靈活多變的教學模式是大勢所趨。傳統的教學模式偏重由教師講授，強調向學生灌輸知識，學習過程枯燥乏味，不足以提升學生的學習動機和讓他們明白學習的真正意義。香港教育統籌委員會（2000）發表的〈終身學習，全人發展：香港教育制度改革建議〉提出了新課程可採用的七項教學新模式，概括為：(1)以學生怎樣「學會學習」為重；(2)重視多元化的全人發展；(3)鼓勵整全學習（例如跨科或主題式教學）；(4)運用多元化的教材；(5)以社會支援教育、學習走出課室；(6)彈性而有效地編排學習時間；(7)避免太早分流，提供學生探索自我潛質的機會。同時，建議學校可設定10至19%為彈性課程發展時間，因應情況和需要設計學習活動，如輔導及增潤等學習活動、跨學科活動和實地考察等（課程發展議會，2000，頁60）。

　　語文教學主要訓練學生掌握語文能力，以閱讀，寫作，聆聽，說話四種能力為主要目標，同時培訓他們在審美、思維、自學及共通能力等取得均衡發展。各種能力的基礎是知識，所以在教學過程中必須擴展學生的語文知識，提升語文能力（教育局，2012）。在語文課堂進行粵劇教學能運用不同的語文學習材料，培養學生文化及品德情意的素質，最後達至學生全人發展的終極目標。

　　本研究的教學活動安排均針對以上重點。研究員以學生為主體，以多元化的教材以及彈性的學習時間，協助學生走出課室進行跨學科主題式學習。學生在語文學習的同時，藉著劇本研習，閱讀文本內容，掌握粵劇劇本的故事框架。他們聆聽老師分析及觀看粵劇錄影，深入理解故事內容，繼而進行分組討論及報告，同學說出自己的感受及想法，與同學分享心得。最後是通過創作新的文字，將所學內容延伸為創作的最高層次。學生通過創作故事、白欖、情書、新詩、網誌等，將所學的知識內化，融會貫通地表達出來。

　　以往的學習只要求學生乖巧地坐在課室聽課，獨自完成家課，背誦平日所學以應付測驗和考試，整個學習過程像孤軍作戰，既沒機會發揮學術以外的潛能，也未能吸收他人長處以補個人不足。針對這問題，跨學科課程建議加強學生協作學習，例如上課時多作小組討論、小組完成專題研習等。過程中，學生

的學習差異相對減少，他們既學會不同的知識和能力，由於學習的過程中必須彼此互動，透過協商、互助共同發展解決問題的能力，彼此溝通的機會增加，學生更學會處理人際關係的技巧，學習的質與量同時提升。

（二）多元化的創作經歷

中國語文教育的主要目的是整全教育的培養，訓練學生終身學習，為將來的生活以及日後的工作作好準備。所以要令學生透過學習語文，提升閱讀，寫作，聆聽以及說話能力，同時訓練他們的思維、審美及自學的能力，藉此提升學生學習語文的興趣，建立學習語文的良好態度和習慣，通過語文教育啟發學生的審美情趣，以收陶冶性情的效果，並通過品德情意的培育，加強學生對社會的責任（教育局，2012）。

中國語文教育共通能力的發展中最重要環節就是創造力。要發展學生的創造力，最常見的方法是要求學生超越現有的訊息，並讓學生有充分的空間思考，增強他們的創造力。教學的原則是肯定學生在創作時作出的努力，培養他們的創新態度，重視創造的過程和特質，啟發學生創造性的思考策略及解決問題模式，學習的同時更可配合有利於創造力發展的環境。

粵劇文本學習，最能訓練學生的創作力是在〈帝女花〉劇本分析後，學生根據老師的提示及指引創作白欖，以自己的名字加入白欖，生動有趣，藉此掌握白欖的音韻特質。在〈紫釵記〉劇本教授後，學生根據劇本內容創作情詩一首，以詩的語言呈現戲劇內容，也有部分同學作畫表達內容，無論以文字或圖案表達，都是將粵劇內容深化再創造。〈再世紅梅記〉更加入網誌（Blog）創作，讓同學代入主角的感受及心情創作網誌，藉此與其他同學交流及互相回應，既能將人物的內心世界以文字表達出來，亦能通過時下流行的網上平台作媒介溝通，一舉兩得。

（三）跨學科學習

中國語文的學習過程中，宜多考慮學生學習的實際情況，結合其他學習領域，令教與學更有效率，也可以減少不同學習領域中學習重點之間的重複，同時更有效掌握學習的時間。在設計專題研習時，可以利用其他學習領域的課題，使學生得以從其他學習領域獲得相關知識，提升學習效果。本研究的演出

教習（唱、做、唸、打）環節，運用跨學科的概念，將中國語文科與英文科、音樂科、體育科、視覺藝術科連結起來，進行跨學科學習。

（四）以學生為學習主角

學生必須自己體驗整個學習過程，才能令知識深化和將能力轉移。教學的主要目的將學生視為學習的主角，啟發他們主動學習，引發他們的學習興趣。要達到這個目標，教師便要設立適當的情境，引導學生們從熟習的學習環境轉移知識及技能，提升學生的探求、評價和創造力。同時也可以根據實際需要，改變教學模式，鼓勵學生達成目標，使學生以積極的態度面對學習，從學習的過程中經歷學習的樂趣、成功感和滿足感。從本研究的結論中得知，只要誘發學生的學習興趣，鼓勵他們主動學習，便能提升學生的學習質素，從而讓他們更主動發現及探索新知識，過程中通過「感官」、「直覺」慢慢深化為「思考」及「感受」，令學生們更投入學習，從學習中獲得更大的樂趣及滿足感。

（五）多元化的課外學習

多元化的課外學習，可使學生在學習中國語文時產生較大興趣，增強學生的學習動機，啟發學生的個人才華，如創意寫作、文化考察等，讓他們精益求精。粵劇學習除了課堂劇本教學，同時也安排了粵劇教習，讓學生通過「唱」、「做」、「唸」、「打」等不同形式瞭解粵劇的真正內涵及特質。此外，在課外時間讓學生走出教室，到舞台觀戲及戲棚考察，參觀後台及觀看現場演出，也讓同學瞭解粵劇文化及歷史，深化他們對粵劇的認識及開拓學生的文化空間。

（六）協作學習照顧學習差異

粵劇校本課程以「協作學習」形式進行，可以加強學生的學習效益。協作學習給予同學彼此學習、相互勉勵的機會，通過小組學習，學生從中發現問題所在，然後解決問題，發揮同儕互助合作的精神，彼此取長補短，能力較強的學生擁有更多發揮才能的機會，藉此各展所長，能力稍遜的學生通過同學間的互相切磋，增加學習興趣，啟發學習動機，以此照顧學生的學習差異（教育局，2012）。

（七）運用多媒體輔助教學

　　運用多媒體學習語文是教育的新趨勢，其中包括電腦應用程式、電腦軟件、視聽教材、內聯網、互聯網等，充分地為學生拓闊自習的時間及空間。學生利用不同媒體和軟件，從電腦應用程式中得到不同的知識，通過搜集、選取、整理及運用各方面得來的資料，以此提升學生的學習興趣，培養他們對新事物的探索及創新的態度，同時發揮他們的自學、解難及批判思考的能力。學生可以運用多媒體應用程式及網上資源，學習文學及文化知識。同時教師也可利用電腦軟件評估學生的課業，即時作全班分享，使學生獲得即時的回饋或互動。在課堂中也可以教導學生正確運用資訊科技，判斷互聯網資訊的真假及對錯，教導他們尊重別人私隱，尊重有關多媒體應用的規則（課程發展議會，2002）。

四、未來研究方向

　　本研究以粵劇跨學科課程為重點，圍繞學生語文學習能力訓練、課程發展以及合作學習模式的應用。研究對象分為以下幾個層次：基本從學生的語文學習能力出發，延展至跨學科課程的發展及小組學習模式應用於粵劇劇本教學及演出教習，以至舞台觀戲及戲棚考察等課室外體驗學習的成效檢討。最後總結學習成果及進行反思，經過修正再重新訂立研究方向。

　　老師和學生在整個研究過程扮演著非常重要的角色，他們均是研究的參與者。老師在研究中擔當粵劇跨學科課程發展者的重任，如何設計課程、引起學生學習動機、課堂安排、教材篩選、評估方案，以至修正課程到循環驗證均由老師一力承擔。學生是主要的研究對象，他們在粵劇跨學科學習過程所遇到的困難、所面對的問題、最後的解決辦法，以及在語文學習範疇的學習所得，全是研究的重點。在研究過程中，學生由初嘗試至探索，而至投入整個學習中，研究員從中通過觀察、訪談、以問卷及錄像進行數據及資料蒐集，分析學生在研究過程的學習成效，總結出粵劇融入中國語文科的學習架構及發展，對未來的課程發展及實踐作出可行和實際的建議。研究者認為將來的研究可從下列四方面發展：

1. 增加研究學校。日後的研究可將參與研究的學校發展至2到3間。一間是市區的女子中學、另一間是離島的男女中學、第三間是普通的中學，從而比較不同學習模式的學習差異、不同文化背景學校的學習差異、還有男女學生的學習差異。每間參與研究的中學最少有一班學生參與粵劇課程，同時成為研究的對象。

2. 擴大研究範圍及數據搜集。問卷調查的人數擴展至所有參與研究的學生及並未參與研究的學生。研究過程中，課堂學習的環節會進行前測和後測，方便研究員收集足夠而準確的數據進行分析。研究員將研究的數據量化，尤其是問卷調查部分，以增加研究的信度和效度。訪談對象則會按抽樣方式進行，每間學校大概10位學生。訪談也包括參與研究的學校校長、課程發展者、課堂老師、課堂觀察的老師，粵劇教習導師及粵劇專業人士，每單位取樣5至10人，而且必須具備代表性。課堂研究及演出教習的所有課堂均需進行錄像，以確保資料的完整性。

3. 拓展研究內容。文本教學和演出教習的學習內容可拓展至唐滌生四大劇本，包括本研究已經開展的〈帝女花〉、〈紫釵記〉、〈再世紅梅記〉，以及本研究並未涉及的〈牡丹亭驚夢〉。劇場觀戲的研究將拓展至傳統的戲棚研究與文化探究，以及非物質文化遺產的保育等議題。

4. 更長遠的研究發展。本研究的發現仍然有許多空白之處，需要日後的研究作出填補和延伸，例如學生對傳統文化的認知和傳承，以致於日後的保育問題。對於本土的非物質文化遺產，除了粵劇也有其他不同範疇，極待研究者深入探討。本研究旨在開啟中學中國語文科對粵劇文化的基礎之門，至於進一步的研究，也可以成為另一個新課題及發展方向。

五、教育政策建議

粵劇成為香港首個非物質文化遺產，足見其文化內涵受到高度認同和肯定。只有通過粵劇教育，讓下一代認識及瞭解這傳統文化，方能達致保育及承傳。本研究發現，粵劇的基本知識可從小學開始滲透，雖然粵劇學習的內容博大精深，對於小學生而言未必容易掌握，但通過較活潑有趣的工作坊、劇場演出，可慢慢將粵劇的內容滲透在小學生的學習生活。在小學階段播下粵劇的種

子，令小學生對粵劇產生親切感，為他們將來更進一步對粵劇學習實踐和探究打好基礎。

　　中學階段是學習的黃金時期，學生踏入青春期，對新事物充滿好奇及探究精神。此階段最適宜將粵劇教育滲透在語文課程之中，以粵劇融合中國語文、音樂、體育及視覺藝術科，將其發展成為跨學科課程。本研究發現，在初中教授粵劇基本知識，以簡化的劇本作教學材料，同時讓學生在課外活動學習唱、做、唸、打，能夠加深他們對粵劇的認識，培養學生對粵劇的興趣以及對文化的認同。而至高中階段，可安排粵劇為選修單元，以初中學習粵劇的內容為基礎，學生可因應個人興趣及能力，在高中完成粵劇選修單元，通過考察報告加強他們對粵劇的瞭解，以專題研習的形式讓學生親自發掘粵劇的不同層面，以分組自學形式探討粵劇內容，讓學生成為學習的主角，由學生主導學習，寓興趣於學習，成效相得益彰。在中學階段的學習重點，可更重視過程而非結果，將由考試主導的學習模式逐漸轉變。

　　在大學的層面，宜加入粵劇與文化的課程，學習內容包括劇本研讀及分析、粵劇文化、粵劇教學及課程探討等範疇。通過大學的研究結果，可以配合小學及中學課程，以小學及中學為教學試點。通過大學課程推廣粵劇，在培訓語文老師的同時，也讓他們學習粵劇傳統文化，成為日後粵劇教學的基礎。

　　最後，粵劇表演是實踐的部分，所以培訓粵劇演出人才十分重要。除演藝學院外，香港更應增設粵劇專科學校，培訓粵劇演出的專才，而且盡量錄取本地學生。配合二零一八年落成的西九文化戲曲中心，粵劇專科學校可設立在西九文化中心內，充份利用戲曲中心的優越硬件，讓中學畢業生有機會投身粵劇演出，成為畢生的專業，以此提升粵劇演員的社會地位及認同。粵劇專科學校應仔細分科，培養專業人才，包括演員、編劇、音樂、詞曲創作、舞台燈光、服飾化妝等，以此培訓台前幕後人才，粵劇演出方能夠傳承下去，薪火相傳。

六、研究貢獻

1. 本研究為粵劇融入中國語文科校本設計的首創研究。經過本研究發現，粵劇的學習內容及文化內涵十分豐富，而且牽涉的知識層面廣泛，對於初中學生並不容易掌握。然而本研究大膽在初中推行粵劇教育，打破

了傳統的教學模式，將讀、寫、聽、說的語文訓練融入粵劇劇本研習當中，可算是語文教育的新突破。雖然實驗研究只在研究學校進行，但卻是一次成功的嘗試，極具創新和獨特性，為中學推行粵劇教育作出示範及展示方向，亦為將來的研究建立了強而有力的基礎。以初中的粵劇教育為起點，更可將粵劇的學習內容延伸至高中的選修單元。學生先在初中打好基礎，瞭解粵劇學習的基本概念，到了高中的選修單元可以延續粵劇學習，以專題研習的形式完成粵劇選修單元，提升學生的語文能力和興趣，可謂一舉兩得。

2. 本研究通過粵劇在中國語文的跨學科學習作為研究重點，研究發現跨學科必需經過課程統整，然後聯繫不同學科的學習重點，結合粵劇學習內容。本研究結果顯示，跨學科學習確能幫助學生達致更佳效果，但必須按部就班，不能操之過急。學科之間宜有充足溝通，不宜割裂。正如近年十分重視的Steam課堂（科學、技術、工程、數學、藝術）結合不同學科，本研究發現粵劇教育也可融合不同科目，包括中文（Chinese）、藝術（Arts）、音樂（Music）及體育（Phsyical Education），發展成為CAMP的粵劇跨學科課程。

3. 本研究的另一發現是粵劇劇本的文詞較艱深，尤其多有文言及用典，而且牽涉歷史背景，因此可以在教學上可使用改編的劇本，簡化劇情，使教學更簡單專注，學生更容易掌握，例如「岳飛精忠報國」、「花木蘭代父從軍」等內容相對簡單，主題鮮明。目標明確的劇本最適合作為中學生粵劇教材，學生亦容易理解內容及文詞。至於演出教習的部分也可濃縮為「折子」選段，令學生更容易掌握唱、做、唸、打的技巧。本研究的結論是將粵劇教學材料簡化，對教與學均有極大裨益。

4. 本研究發現粵劇學習的唱、做、唸、打部分牽涉學生的多元智能，在實際操作時學生頗感吃力，因為學生未必能同時兼顧語文智能、音樂智能、以及肢體－動覺智能，所以在教學安排上可稍作調整，將「唱」和「做」兩部分分開處理，先讓學生掌握「說」、「唱」，然後再加入做手、動作，學習時循序漸進，也可以針對學習難題多分配時間。日後研究也可瞭解學生在不同階段的學習發展進程，以皮亞傑的認知發展作深入探討。

5. 本研究的結果說明粵劇教育有利文化學習、發展和保育。粵劇成為香港的非物質文化遺產，只有通過教育，才能將粵劇的內涵保留及傳承。本研究證明通過粵劇教育，能讓學生瞭解及認識粵劇，通過學習改變他們的態度及對文化的欣賞和尊重。本研究的成果將成為日後粵劇教育的參照，包括學生的學習興趣、能力和難題、學習評估及成果等。將粵劇融入中文科的跨學科學習，重新制定學習目標、方向、內容、課程及評估。只有將粵劇教育擴展至其他中學，才能開發粵劇保育及承傳的里程碑。

6. 本研究作為一個嶄新開始，研究成果供其他中學參考，也可與大學合作發展，在理論層面加以鞏固，作適當的教育培訓。中學與大學可合作設計粵劇教學課程，探討粵劇文本知識、文化內涵及歷史意義，進一步在中學實踐，推行粵劇教育；而香港政府及教育局則提供資金、場地、配套等，以配合粵劇教育的全面發展；香港演藝學院及八和會館負責培訓粵劇演出人才及粵劇教習導師。在二零一八年落成的西九文化劇曲中心正好配合粵劇教育的發展，提供練習及表演場地，提升粵劇的國際地位。此外，本研究發現要長遠發展粵劇，培訓專才的粵劇學校不可缺少，政府與教育機構應考慮如何培育粵劇人才，提升粵劇演員的社會地位，令粵劇成為香港的本土文化。總括而言，要發展粵劇必須先從教育入手，讓學生在學校認識、瞭解粵劇，從而欣賞及尊重粵劇，以達致保育及承傳香港最珍貴的非物質文化遺產。

參考文獻

英文參考文獻

Beane, J.A. (1998). *Curriculum Integration—Designing the Core of Democratic Education.* New York: Teachers College.

Bearne, E. (1996). *Differentiation and Diversity In The Primary School.* London: Routledge.

Benett, N., Desforges, C., Cockburn, A. & Wilkinson, B. (1984). *The quality of pupil learning experiences.* London, UK: Lawrence Erlbaum Associates.

Bennett, N. & Dunne, E. (1992). *Managing Groups.* Hemel Hempstead: Simon & Schuster Education.

Ben-Peretz, M. (1990). *The Teacher-curriculum Encounter.* New York: State University of New York Press.

Blaney, N. T., Stephan, C., Rosenfield, D., Aronson, E., & Sikes, J. (1977). Interdependence in the classroom: A field study. *Journal of Educational Psychology, 69*, 121-128.

Blythe, T., & Gardner, H. (1995) Multiple Intelligences Theory: Creating the Thoughtful Classroom. In R. Fogarty, J. Bellanca, & M. Hauker (Eds), *Multiple Intelligences: A Collection.* Melbourne: Hawker Brownlow Education.

Bossert, S.T., Barnett, B.G., and Filby, N.N. (1985) Grouping and instructional organization. In P.L. Peterson, L.C. Wilkinson, and M. Hallinan (eds.) *The social context of instruction: Group organization and group process.* New York: Academic Press.

Campbell, L., Campbell, B., & Dickinson, D. (1996). *Teaching & learning through multiple intelligences.* Needham Heights, MA: Allyn & Bacon.

Carrell, P. L. (1988). Introduction: Interactive approaches to second language reading. In P. L. Carrell, J. Devine, & D. E. Eskey (eds.), *Interactive Approaches to Second Language Reading* (pp. 1-8). Cambridge: Cambridge University Press.

Cary, M. E. (1937). Integration and the high school curriculum. Dissertation, Ohio State University, Columbus.

Chen, J.Q., & Gardner, H. (1997). Assessment based on Multiple-Intelligences Theory. In D. P. Flanagan & P. L. Harrison (Eds.), *Contemporary Intellectual Assessment: Theories, tests, and issues* (Vol. 2, pp. 77-102). New York: Guilford Press.

Cohen, L., Manion, L., & Morrison, K. (2000). *Research methods in education.* London; New York: Routledge/Falmer.

Cowie, H., & Rudduck, J. (1988). Learning togther-Working together. In Vol: *Cooperative Group Work-An Overview* and Vol. 2: *School and Classroom Studies.* London:BP Educational Service.

Crombie, R., Lowe, T., & Sigston, A. (1989). Group Work and Teacher Skill: The role of the educational psychologist. *Educational Psychology in Practice, 5*(1), 23-29.

DeBoer, J. J. (1936). Integration — a return to first principles. School and Society, 43, 246-253.

Deutsch, M. (1949). A theory of cooperation and competition. *Human Relations, 2,* 129-152.

Dewey, J. (1940). *Education Today.* New York: Greenwood Press.

Dewey, J. (1944). *Democracy and Education.* New York: The Free Press.

Dewey, J. (1966). *Democracy and Education.* New York: The Free Press.

Edwards, A. (1994) The curricular applications of classroom groups. In P. Kutnick & C. Rogers (eds.) *Groups in Schools.* London: Cassell.

Galton, M. & Williamson, J. (1992). *Group-work in the Primary School.* London: Routledge.

Gardner, H. (1983). *Frames of Mind: The Theory of Multiple Intelligences.* New York: Basic Books.

Gardner, H. (1993). *Multiple Intelligences: The Theory in Practice.* New York: Basic Books.

Gardner, H. (1999). *Intelligence Reframed: Multiple Intelligences For The 21st Century.* New York: Basic Books.

Gardner, H., Hatch, T. and Torff, B. (1997). 'A third perspective: the symbol systems approach', in R.J. Sternberg and E.L. Grigorenko (eds) *Intelligence, Heredity and Environment* (pp. 243-268). Cambridge: Cambridge University Press.

Gay, L. R. (1985). Educational evaluation and measurement: competencies for analysis and application. C.E. Merrill Pub. Co.

Giroux, H. A. (2003). Public pedagogy and the politics of resistance: Notes on a critical theory of educational struggle. *Educational philosophy and theory, 35*(1), 5-16.

Halliday, M. A. K. (1961). Categories of the theory of grammar. In G. R. Kress (Ed.), Halliday:

system and function in language (pp. 52-72). London: Oxford University Press.

Harris, Z. S. (1952). Discourse Analysis: A sample text. *Language, 28*(4).

Hopkins, L. T. (1941). *Interaction, the democratic process.* Boston: D.C. Heath and Co.

Howe, C., McWilliam, D., & Cross, G. (2005). Chance favours only the prepared mind: Incubation and the delayed effects of peer collaboration. *British Journal of Psychology, 96,* 67-93.

Hymes, D. (1964). *Language in culture and society: a reader in linguistics and anthropology.* New York: Harper & Row.

Hymes, D. (2003). Models of Interaction and Language and Social Life. In C. B. Paulston, & Tucker G. R. (Eds.), *Sociolinguistics: the Essential Readings* (pp. 30-47). Malden, MA: Blackwell Publishing.

Jackson, A., & Kutnick, P. (1996). Group worl and computers: the effects of type of task on children's performance. *Journal of Computer Assisted Learning, 12,* 162-171.

Jacobs, H. H. (ed.). (1989). *Interdisciplinary Curriculum: Design and Implementation.* Alexandria, VA: Association for Supervision and Curriculum Development.

Johnson, D. W. and Johnson, R. (1995). Cooperative learning and nonacademic outcomes of schooling. In J.E. Pedersen &A.D. Digby (Eds.), *Secondary school and cooperative learning* (pp. 81-150). New York: Garland

Johnson, D. W., Johnson, R., Stanne, M. B., & Garibaldi, A. (1990). Impact of group processing on achievement in cooperative groups, *Journal of Social Psychology, 130*(4), 507-516.

Jung, C. G. (1923). *Psychological types; or, The psychology of individuation.* London: Paul, Trench, Trubner.

Kilpatrick, W. (1934). The essentials of the activity movement. *Progrssive Education, 11,* 346-359.

Kouraogo, P. (1987). Curriculum renewal and INSET in difficult circumstances. *English Language Teaching Journal, 41,* 171-178.

Kutrick, P., & Thomas, M. (1990). Dyadic pairing for the enhancement of cognitive development in the school curriculum; some prelimery results on science tasks. *British Educational Research Journal, 16,* 399-406.

Kutrick, P., Sebba, J., Blatchford P., Galton, M & Thorp, J., with Ota, C., Berdonini, L., & MacIntyre,

H. (2005). *An Extended Review of Pupil Grouping in Schools.* London: DfES.

Lewis, C. (2000). Lesson Study: The Core of Japanese Professional Development.

Littleton, K., Meill, D., & Faulkner, D. (2004). *Learning to Collaborate/Collaborting to Learn.* New York: Nova Scene.

Lou,Y., Abrami, P.C., Spence, J.C., Poulsen, C., Chambers, B., & D'Apllonia, S. (1996) Within-class grouping: a meta-analysis. *Review of Educational Research, 66*(4), 423-458.

Macdonald, J. B. (1971). Curriculum intergration. In Lee C. Deighton (Ed.), *The encyclopedia of education* (pp. 590-593). New York: Macmillian.

Markee, N. (1992). The diffusion of innovation in language teaching. *Annual Review of Applied Linguistics, 13,* 229-243.

Marton, F. & Tsui, A. B. M. (2004). *Classroom discourse and the space of learning,* Mahwah, NJ, Lawrence Erlbaum Associates.

Marton, F. (1981). Phenomenography-describing conceptions of the world around us. *Instructional Science, 10,* 177-200.

Marton, F., & Booth, S. (1997). *Learning and Awareness.* Mahwah, NJ: Lawrence Erlbaum Associates.

Meyer, H. L. (1972). Das ungeloste Deduktionsproblem in der Curriculumforschung. In H. L. Meyer (ed.), *Curriculum Revision-Moeglichkeiten und Grenzen.* Munich: Kosel Verlag.

Ng, F. P. & Yeung. W. S. (2010). The Practice and Assessment of Cantonese Opera in Interdisciplinary Chinese Language Courses in Hong Kong. *The International Journal of Learning, 17,* 277-296.

Ng, F. P. (1994, December). *Classroom discourse analysis of the teaching of reading skill of the narrative for primary 4 school pupils.* Paper presented at the International Language in Education Conference, Hong Kong.

Norman, D. A. (1978). Notes Towards a Complex Theory of Learning. In Lesgold, A. M. (ed.) *Cogniive Psychology and Instruction.* New York: Plenum.

O'Donnell, A.M. & King, A. (1999) (Eds.) *Cognitive Perspectives on Peer Learning.* Mahwah, NJ: Lawrence Erlbaum Associate.

Oliver, A.I. (1977). *Curriculum improvement: A guide to problems, principles, and process* (2nd ed.). New York: Harper & Row.

Ornstein, C. & Hunkins. (1988). *Curriculum: Foundations, Principles and Issues. Englewood Cliffs.* NJ: Prentice-Hall, Inc.

Perret-Clermont, A.-N. (1980). *Social Interaction and Cognitive Development in Children.* London: Academic Press.

Pike, K. L. (1981). Dreams of an integrated theory of experience. 《外語教學與研究》.

Pratt, D. (1980). Curriculum design and development. New York: Harcourt Brace Jovanovich.

Richardson, J. (2004). *Lesson Study: Teachers learn how to improve instruction: Tools for Schools.* United States: National Staff Development Council.

Rugg, H. (1936). *American life and the school curriculum, next steps towards schools of living.* Boston: Ginn and Company.

Rugg, H. (Ed.). (1939) Democracy and the curriculum, the life and program of the american school. New York: Appleton Century.

Rumelhart, D. E. (1977). *Introduction To Human Information Processing.* New York: Wiley.

Rumelhart, D. E. (1980). Schemata: The building blocks of cognition. In R. J. Spiro, B. C. Bruce, & W. F. Brewer (eds.), *Theoretical issues in reading comprehension: Perspectives from cognitive psychology, linguistics, artificial intelligence, and education* (pp. 33-58). Hillsdale, NJ: Erlbaum.

Schmidt, V. A. (2008). Discursive Institutionalism: The Explanatory Power of Ideas nd Discourse. *Annual Review of Political Science, 11,* 303-326.

Schubert, W. H. (1986). *Curriculum: Perspective, paradigm, and possibility.* New York: Macmillan.

Skilbeck M. (1976). *School-based curriculum development.* London: Ward Lock Educational.

Skilbeck, M. (1970). *John Dewey.* London: Collier-Macmillan.

Slavin, R. E. (1978). Student teams and achievement divisions. *Journal of Research and Development in Education, 12,* 39-49.

Slavin, R. E. (1983a). *Coorperative learning.* New York: Longman.

Slavin, R. E. (1983b). When does cooperative learning increase student achievement? *Psychological Bulletin, 94,* 429-445.

Slavin, R. E. (1986). *Using student team learning: the Johns Hopkins Team Learning Project.* Baltimore, Maryland: Center for Research on Elementary and Middle Schools, Johns Hopkins University.

Slavin, R. E. (1988). Cooperative learning and student achievement. *Educational Leadership*

46(2), 31-33.

Slavin, R. E., Hurley, E. A., & Chamberlain, A. M. (2003). Cooperative learning and achievement: Theory and research. In W. M. Reynolds & G. E. Miller (Eds.), *Handbook of Psychology*, (Vol 7, pp. 177-198). Hoboken, New Jersey: Wiley.

Slavin, R.E. (1985). An introduction to cooperative learning research. In R. E. Slavin, S. Sharan, S. Kagan, R. H. Lazarowitz, C. Webb, & R. Schmuck (Eds.), *Learning to co-operate, co-operating to learn* (pp. 5-15). New York: Plenum Press.

Smith, B.O., Stanley, W.O., & Shores, J.H. (1957). *Fundamentals of curriculum development*. New York: Harcourt, Brace and World.

Smith, M. (1927). *Education and the integration of behavior*. New York: Teachers College, Columbia University.

Tyler, R. (1949). *Basic principles of curriculum and instruction*. Chicago: University of Chicago Press.

Webb, N. M., & Palincsar, A. S. (1996). Group processes in the classroom. In D. C. Berliner & R. C. Calfee (Eds.), *Handbook of educational psychology* (pp. 841-873). New York: Macmillan

Webb, N., & Farivar, S. (1994). Promoting helping behaviour in cooperative small groups in middle school mathematics. *American Educational Research Journal, 31,* 72-97.

Weston, P., Taylor, M., & Lewis, G. (1998). *Learning from differentiation: A review of practice in primary and secondary schools*. Slough, Berkshire: National Foundation for Educational Research.

中文參考文獻

《粵劇大辭典》（2008）。廣州：廣州出版社。

〈論述分析 Discourse Analysis〉（2003）。下載於2012年8月3日：http://www.chioulaoshi.org/EXG/discourse.html。

〈戲行史話〉（2006）。下載於2013年1月9日：http://www.yanruyu.com/jhy/12289.shtml。

也斯（1993）。〈香港都市文化與文化評論（代序）〉。梁秉鈞（編），《香港的流行文化》，頁v。香港：三聯書店（香港）有限公司。

支廣正（2013）。新課程背景下高中歷史教師跨學科學習及實踐初探。河北：河北師範大學。

毛小雨。香港粵劇新現象。下載於2018年2月10日：http://hk.chiculture.net/30011/c29.html

王文科（1995）。《教育研究法》。台北：五南圖書公司。

王文科（2006）。《課程與教學論（六版）》。台北：五南。

王立（2011）。淺談語文跨學科學習的特性。《語文教學與研究：綜合天地》，7。

王羽（2015）。廣州市南海中學粵劇教學特色及問題。《大眾文藝》，3，217。

王思思（2016）。STEAM課程理念支持下的美術統整課程──小學一年級跨學科課程學習行動與思考。《廣西教育》，20，51-52。

王萬清（編）（1999）。《多元智能創造思考教學・國語篇》。高雄：高雄復文。

司徒紅麗（2014）。傳承民間藝術奇葩──粵劇進小學校園的實踐與探究。《基礎教育課程》，6，28-30。

尼爾・J・薩爾金德（著），童輝杰（譯）（2011）。《心理學研究方法精要（第7版）》。北京：中國人民大學出版社。

汝信，黃長著，沈世鳴（1988）。《社會科學新辭典》。重慶：重慶出版社。

西九文化區管理局（2014）。西九大戲棚。下載於2017年8月10日：http://www.bambootheatre.wkcda.hk/tc/index/。

何國貴（2014）。春風化雨 潤物無聲──培育粵劇粵曲愛好者的實踐與體會。《南國紅豆》，3，12-13。

余少華（1999）。香港的中國音樂。朱瑞冰（編），《香港音樂發展概論》（頁270-273）。香港：三聯書店（香港）有限公司。

吳志宏（編）（2003）。《多元智能：理論、方法與實踐》。上海：上海教育出版社。

吳梅（2009）。《顧曲塵談中國戲曲概論》。上海：古籍出版社。

吳鳳平，林偉業，陳淑英，盧萬方（2012）。《戲棚粵劇與學校教育──從文化空間到學習空間》。香港：香港大學教育學院中文教育研究中心。

吳鳳平，鐘嶺崇，林偉業（2008）。《帝女花教室》。香港：香港大學教育學

院中文教育研究中心。

吳鳳平，鐘嶺崇，林偉業（2009）。《紫釵記教室》。香港：香港大學教育學院中文教育研究中心。

李少恩（2012）。當代香港中小學粵劇課程發展的思議。《南國紅豆》，5，22-23。

李臣之（2005）。高中校本課程開發：情景分析與目標研製（上）。《教師之友》。廣東：深圳大學師範學院。

李珍香（2015）。雲南大學本科生跨學科學習需求調查研究。雲南：雲南大學。

李強，覃壯才（2009）。《教育研究方法教程》。北京：北京理工大學出版社。

李雄鷹，車如山（2012）。跨學科學習與專業學習交互效應的實證研究——以蘭州大學應用心理學雙學位班為例。《教育學術月刊》，1，33-35。

杜芳芳，李佳敏（2015）。基於問題的跨學科學習：高校本科教學的改革路向。《高教探索》，10，82-86。

杜建萍（2010）。開創地方戲曲進課堂的新天地。《新課程學習（基礎教育）》，7，56-57。

林偉業（2006）。《故事圖式對敘事文學教學過程設計和敘事文閱讀策略的效用》。第三屆漢語文教學國際學術研討會宣讀論文。

林偉業（2013）。香港中學中國語文科校本評核的理念、施行與實踐。《香港中國語文課程新路向：學習與評估》。香港：香港大學出版社。

林憲生（編）（2003）。《多元智能理論在教學中的運用》。北京：開明出版社。

邱桂瑩，鄭培英，廣西南寧地區青年粵劇團（編）（1992）。《粵劇欣賞手冊》。南寧：廣西南寧地區青年粵劇團。

哈維‧席爾瓦（著），張玲（譯）（2003）。《多元智能與學習風格》。北京：教育科學出版社。

星島日報（2009年10月31日）。粵港澳加強培訓粵劇新血。星島日報，港聞版。

胡梓穎（2002）。唐滌生《紫釵記》角色人物研究。《考功集（畢業論文選粹）》。下載於2012年8月10日：http://commons.ln.edu.hk/chi_diss/45。

胡梓穎（2002）。唐滌生《紫釵記》角色人物研究。《考功集（畢業論文選粹）》。下載於2012年8月10日：http://commons.ln.edu.hk/chi_diss/45。

韋軒（1981）。《粵劇藝術欣賞》。南寧：廣西人民出版社。

香港大學教育學院中文教育研究中心（2017）。中文教育網。下載於2017年8月10日：http://www.chineseedu.hku.hk。

香港大學教育學院中文教育研究中心（2018）。中文教育研究中心。下載於2018年2月10日：http://www.cacler.hku.hk/hk/home/。

香港城市大學邵逸夫圖書館（2018）。梨園淺說話粵劇。下載於2018年2月10日：http://www.cityu.edu.hk/lib/about/event/cantonese_opera/index.htm。

香港旅遊發展局（2018）粵劇。2018年2月10日：http://www.discoverhongkong.com/tc/see-do/culture-heritage/living-culture/cinese-opera.jsp。

香港區域市政局（1988）。《粵劇服飾》。香港：區域市政局。

唐滌生（1957）。我為什麼選編（帝女花）和（紫釵記）。下載於2014年8月21日：http://paksuetseen.tripod.com/tds_princess.htm\。

孫九霞，王學基，粟紅蕾（2015）。學科無界限，跨學科凸顯學術張力——中山大學博士生導師孫九霞教授訪談。《社會科學家》，11，3-6。

徐文輝（2010）。戲劇課文教學的點滴思考。《科技資訊》，31，171。

徐赳赳（1995）。話語分析二十年。《外語教學與研究》1，14-20。

徐燕琳（2010）。粵劇需要「高雅化」、「低齡化」——兼談粵劇發展與粵劇教育。《南國紅豆》，5，17-18。

殷建軍（2005）。新課改呼喚跨學科教師間的合作。《中學生物教學》，7，14-15。

祝畹瑾（1992）。《社會語言學概論》。長沙：湖南教育出版社。

袁月梅（2003）。《多元文化教育之香港內地課程與教學》。昆明，雲南科技出版社。

馬宏，張超，張帝（2015）。項目學習：讓學習真實地發生。《中小學教育》，11，10-12。

馬臨澤（2007）。怎樣引導學生分析戲劇作品。《甘肅教育》，20，27。

張志偉，蔣燕平（2005）。小學語文跨學科綜合教學設計庶談，5，29-31。

張偉綱（2005）。在作文教學中滲透綜合性學習。《語文建設》，3，38-39。

教育局（2012）。《中國語文教育學習領域課程指引（小一至中三）》。香港：香港政府印務局。

教育局（2013）。中國語文教育。下載於2017年8月10日：http://www.edb.gov.hk/tc/curriculum-development/kla/chi-edu/index.html。

教育統籌局（2004）。粵劇合士上。下載於2015年2月15日：http://resources.edb.gov.hk/~chiopera/

教育統籌局（2004）。粵劇合士上。下載於2017年8月10日：http://www.edb.gov.hk/attachment/tc/curriculum-development/kla/arts-edu/references/mus/Chinese%20Opera%20Resources/chiopera/chiopera2004.pdf。

教育統籌委員會（2000）。《終身學習，全人發展：香港教育制度改革建議》。香港：香港政府印務局。

教育署課程發展處。（2001）。《學會學習——終身學習‧全人發展》。香港：政府印務局。

教育署課程發展處（本課程（中學）組）（2001）。《多元能力展繽紛，因材施教增效能》。香港：香港政府印務局。

梁承謙（2012）。《轉變是如何發生：教師學習運用「戲劇教學法」作為教學工具的學習及理解意義過程》。香港：香港公開大學出版社。

梁淑俠（2010）。如何指導學生走進戲劇作品。《語文教學與研究》，26，17。

現龍計劃（2017）。現龍系列中文字詞學習系統。下載於2017年8月10日：http://www.dragonwise.hku.hk。

畢先嬌（2012）。調動學習興趣　啟動語文課堂。《快樂閱讀：上旬刊》，1，59。

許立瑾（2011）。綜合實踐活動：高層次的跨學科學習——例談三年級綜合實踐活動《西湖的橋》。《小學時代（教育研究）》，4，13-14。

陳以怡（2014）。將粵劇粵曲唱詞融入中學語文教學初探。《語文教學通訊‧D刊（學術刊）》，8，27-28。

陳伯璋，周麗玉，遊家政（1998）。《國民教育階段課程綱要草案：研訂構想》。作者：未出版。

陳伯璋（1999）。九年一貫課程的理念與理論分析。中華民國教材研究發展學會（編），《邁向課程新紀元》。台北：中華民國教材研究發展學會。

陸玉亞（2012）。英語課堂上的一個亮點——「跨學科」學習。《新課程研

究：教師教育》，12，163-164。

麥嘯霞（1958）。《廣東戲劇史略》。廣州：廣東省廣州市戲曲改革委員會。

舒志義（2012）。《應該用戲劇：戲劇的理論與教育實踐》。香港：香港公開
　　大學出版社。

黃卉（2014）。以西關文化資源為依託的粵劇校本課程實施的現狀調查與分析
　　──以廣州市荔灣區三元坊小學為例。《新課程研究（下旬刊）》，2，
　　13-15。

黃仲武（2012）。粵劇在佛山高校的生存空間。《南國紅豆》，4，29-30。

黃政傑（1991）。《課程設計》（頁81-83）。台北市：東華。

黃政傑（1998）。新高中課程及評估架構建議。《教學原理》。台北：師大
　　書苑。

黃淑娉（1999）。《廣東族群與區域文化研究》，廣東：廣東高等教育出版社。

黃譯瑩（1999）。從課程統整的意義與模式探究九年一貫新課程之結構。《公
　　教資訊》，3（2），19-37。

黃顯華，朱嘉穎，周昭和，黃素蘭，徐俊祥（2003）。《課程領導：挑戰、行
　　動、反思與專業成長》。香港：香港中文大學香港教育研究所。

楊智深（1998）。《唐滌生的文字世界・仙鳳鳴卷》。香港：三聯書店。

楊智深（2008）。《唐滌生的文學世界》。香港：三聯書店。

楊慧思（2006）。中學新詩跨學科課程的實踐與評估。碩士論文，香港大學。

楊慧思（2008）。從情詩裡尋找餘光中──新程單元設計。《韓中言語文化研
　　究》，5，355-372。

瘂弦（1999）。《天下詩選I　1923～1999台灣》，台北：天下遠見出版股份
　　有限公司。

葉世雄（2004年3月2日）。戲曲視窗：粵劇「拍和」的演進。香港文匯報。

葉紹德（2016）。《唐滌生戲曲欣賞（二）：紫釵記、蝶影紅梨記》。香港：
　　匯智出版有限公司。

葉麗詩（2015）。校園粵劇傳承創新的實踐及思考。《中小學校長》，10，
　　54-56。

葉瀾，白益文，王桐，陶志瓊（2001）。《教師角色與教師發展新探》。北
　　京：教育科學出版社。

解恩譯（1994）。《跨學科研究思想方法》（頁14-23）。濟南：山東教育出版社。

劉仲林（1991）。《跨學科教育論》。鄭州：河南教出版社。

劉仲林（1998）。《現代交叉科學》。杭州：浙江教育出版社。

劉怡暄（2011）。泰勒「目標模式」之探究。《雲林國教》，57。雲林：雲林縣國民教育輔導團。

劉明偉，餘春霞（2013）。淺談語文的跨學科學習與「整合」。《青春歲月》，12，347。

劉建（2012）。讓語文跨學科學習更精彩。《科學大眾‧科學教育》，4，56。

劉海燕（2007）。跨學科協同教學──密西根大學本科教學改革的新動向。《高等工程教育研究》，5，97-100。

歐用生（1994）。《課程發展的模式探討（再版）》。高雄：復文。

歐用生（1999）。從課程統整的概念評九年一貫課程。《教育資訊研究》，7（1），23-32。

歐陽予倩（1984）。談粵劇。《歐陽予倩戲劇論文集》。上海：上海文藝出版社。

歐楊予倩（1957）。《中國戲曲研究資料初輯》。北京：中國戲曲出版社。

潘步釗（2009）。《五十年欄杆拍遍──唐滌生粵劇劇本文學探微》，香港：匯智出版社。

課程發展議，香港考試及評核局（2005）。《中國語文教育學習領域──新高中課程及評估架構建議中國語文科第二次諮詢稿》。香港：香港政府印務局。

課程發展議會，香港考試及評核局（2005）。《中國語文教育學習領域‧新高中課程及評估架構建議‧中國語文科》。香港：教育統籌局。

課程發展議會，香港考試及評核局（2007）。《中國語文課程及評估指引（中四至中六）》。香港：香港政府印務局。

課程發展議會（1996）。《學校公民教育指引》，香港：課程發展議會。

課程發展議會（2000）。《學會學習（中國語文教育）》。香港：香港政府印務局。

課程發展議會（2000）。《學會學習（課程發展路向）》。香港：香港政府印務局。

課程發展議會（2002）。《基礎教育課程指引——各盡所能‧發揮所長（小一至中三）》第3D分冊「運用資訊科技進行互動學習」，香港：課程發展議會。

鄭啟建（2011）。淺談對語文綜合性學習的認識。《新課程研究：教師教育》，3，186-187。

餘新主（編）（2010）。《多元智能在世界》。北京：首都師範大學出版社。

黎鍵（2010）。《香港粵劇敍論》。香港：三聯書店（香港）有限公司。

盧瑋鑾（編）（1995）。《姹紫嫣紅開遍：良辰美景仙鳳鳴》。香港：三聯書店。

錢德順（2011）。「戲曲進課堂」的香港模式——以香港五旬節林漢光中學的課堂實踐為中心。《杭州師範大學學報（社會科學版）》，5，96-101。

霍力岩（2007）。《重新審視多元智力——理論與實踐的再思考》。北京：北京師範大學出版社。

霍華德‧加德納（著），沈致隆（譯）（2004）。《多元智能（第二版）》（頁201-222）。北京：新華出版社。

霍華德‧加德納（著），沈致隆（譯）（2004）。《重構多元智能》。北京：中國人民大學出版社。

霍華德‧加德納（著），沈致隆（譯）（2008）。《重構多元智能》。北京：中國人民大學出版社。

戴淑茵（2012）。香港粵劇教育的推廣。《南國紅豆》，5，62-63。

聯合國教科文組織（2003）。《保護非物質文化遺產公約》。巴黎：聯合國教科文組織。

謝曉瑩（2009）。當代粵劇對傳統戲曲之承傳：從唐滌生（1917-1959）劇本看行當藝術的意義。碩士論文，香港大學。

謝錫金，林偉業，林裕康，羅嘉怡（2005）。《兒童閱讀能力進展》。香港：香港大學出版社。

韓瑞，韓桂蓮（2007）。中學語文戲劇教學初探。《現代語文：中旬‧教學研究》，11，17。

魏寶芹（2012）。讓語文綜合性學習綻放光彩。《教育觀察》，4，67-69。

羅麗、黃靜珊（2011）。粵劇新觀眾在哪裡？。《南國紅豆》，3，4-7。

譚靜（2013）。變「教本」為「讀本」：指向對「學」的支持。《中小學管理》，5，10-11。

顧樂真（2000）。戲曲：踏在世紀的門檻上──回顧與展望。國立傳統藝術中心籌備處（編），《兩岸戲曲回顧與展望研討會論文集（卷2暨研討會紀實）》，頁36。宜蘭：傳藝中心。

龔伯洪（著），嶺南文庫編輯委員會，廣東中華民族文化促進會（編）（2004）。《粵劇》。廣州：廣東人民出版社。

附錄

附錄1：〈帝女花〉學生白欖創作

學生 1	ㄨ　ㄨ　ㄨ 我叫蔡琪婷 ㄨ　ㄨ　ㄨ 講野講唔停 ㄨ　ㄨ　ㄨ 日日喺咁笑 ㄨ　ㄨ　ㄨ　ㄨ 有我喺到唔會靜
學生 2	ㄨ　ㄨ　ㄨ 我姓關叫書琳 ㄨ　ㄨ　ㄨ 係個地球人 ㄨ　ㄨ　ㄨ 好多野唔識 ㄨ　ㄨ　ㄨ 所以好頭痕
學生 3	ㄨ　ㄨ　ㄨ　ㄨ 我個名叫劉倩瑜 ㄨ　ㄨ　ㄨ　ㄨ 我嘅思想好特殊 ㄨ　ㄨ　ㄨ　ㄨ 平時唔鍾意睇圖書 ㄨ　ㄨ　ㄨ　ㄨ 傻下傻下似隻豬
學生 4	ㄨ　ㄨ　ㄨ 我叫江皓霖 ㄨ　ㄨ　ㄨ 最鍾意　周圍騰 ㄨ　ㄨ　　ㄨ　ㄨ 我個 "friend" 叫趙安霖 ㄨ　ㄨ　ㄨ　ㄨ 成日比佢激到暈

學生 5	✕　✕　✕ 我叫李禧婷 ✕　✕　✕ 打機打唔停 ✕　✕　✕　✕ 成日都用電話亭 ✕　✕　　✕　✕ 其實我真係好唔明 ✕　✕　✕　✕ 點解我叫李禧婷
學生 6	✕　✕　✕ 我叫吳美樺 ✕　✕　✕ 籍貫係中華 ✕　✕　✕ 唔中意畫畫 ✕　✕　✕ 最驚換電話
學生 7	✕　✕　✕ 我叫何思慧 ✕　✕　✕ 最驚係螞蟻 ✕　✕　✕ 好憎上視藝 ✕　✕　✕ 一啲都唔曳
學生 8	✕　✕　✕ 我係潘頌慈 ✕　✕　✕ 返學唔會遲 ✕　✕　✕ 最愛波波池 ✕　✕　✕ 心中有個慈
學生 9	✕　✕　✕　✕ 我個名叫趙海晴 ✕　✕　✕　✕ 最鐘意食菠蘿冰 ✕　✕　✕　✕ 成個雪櫃比我清

學生 9	✕　✕　✕　✕ 清到渣都無得淨 ✕　✕　✕　✕ 所以成日比人丙 ✕　✕　✕　✕ 省一省到立立令 ✕　✕　✕　✕ 不過其實我好醒 ✕　✕　✕　✕ 所以你要讚我勁	
學生10	✕　✕　✕ 我叫區麗嫦 ✕　✕　✕ 鐘意食香腸 ✕　✕　✕　✕ 特別係　芝士腸 ✕　✕　✕　✕ 干其唔好同我搶 ✕　✕　✕　✕ 否則醒你一巴掌	
學生11	✕　✕　✕　✕ 我的名字叫伍慧 ✕　✕　✕　✕ 做人絕不會虛偽 ✕　✕　✕　✕ 我鐘意睇卡通片 ✕　✕　✕　✕ 但不喜歡被扣錢	
學生12	✕　✕　✕ 我叫趙卓欣 ✕　✕　✕ 最鍾意食柑 ✕　✕　✕ 屋企無乜金 ✕　✕　✕ 成日比人陰	
學生13	✕　✕　✕ 我叫李慧婷 ✕　✕　　✕　✕ 成日做功課唔認真	

學生13	╳　╳　╳　╳ 成日講野講唔停 ╳　╳　╳　╳ 激到阿媽頭都暈 ╳　╳　╳　╳ 為左韓星咩都肯 ╳　　╳　╳　╳ 最好朋友係張嘉琪 ╳　╳　╳　╳ 同埋最憎張麗芬
學生14	╳　╳　╳ 我叫吳愷嫣 ╳　╳　╳ 最憎人食煙 ╳　╳　╳　　╳ 好在屋企無人食煙 ╳　╳　　╳　╳ 如果唔係就一頭煙
學生15	╳　╳　╳ 我叫王德蔚 ╳　╳　╳ 屋企係北角 ╳　╳　╳ 啲人成日話 ╳　╳　╳ 我個樣好惡 ╳　╳　╳ 事實唔係咁 ╳　╳　　╳ 其實我好快樂
學生16	╳　╳　╳ 我叫廖韻妍 ╳　╳　╳ 出世十三年 ╳　╳　╳ 最鐘意新年 ╳　╳　╳ 食野食最甜 ╳　╳　╳ 唔會貪新鮮

學生17	ㄨ　ㄨ　ㄨ 我叫陳冰玲 ㄨ　ㄨ　ㄨ 住馬場對面 ㄨ　ㄨ　ㄨ 咩都聽唔明 ㄨ　ㄨ　ㄨ 鐘意去神殿
學生18	ㄨ　ㄨ　ㄨ 我叫莫愷淇 ㄨ　ㄨ　ㄨ 鍾意去睇戲 ㄨ　ㄨ　ㄨ 成日起雞皮
學生19	ㄨ　ㄨ　ㄨ 我叫陳湘玲 ㄨ　ㄨ　ㄨ 好鍾意天晴 ㄨ　ㄨ　　　ㄨ 一D都唔文靜 ㄨ　ㄨ　ㄨ 討厭去游泳
學生20	ㄨ　ㄨ　ㄨ　ㄨ 星期六　好得閒 ㄨ　ㄨ　ㄨ　ㄨ 最鍾意　睇動漫 ㄨ　ㄨ　ㄨ　ㄨ 星期日　唔得閒 ㄨ　ㄨ　ㄨ　ㄨ 功課做到好鬼晏 ㄨ　ㄨ　ㄨ 我叫黎如楓 ㄨ　ㄨ　ㄨ 一日一本書 ㄨ　ㄨ　ㄨ 一日一條魚 ㄨ　ㄨ　ㄨ 唔會變隻豬

學生21	✕　✕　✕　✕ 我個名叫黃嘉怡 ✕　✕　✕　✕ 成日去宜家傢俬 ✕　✕　✕　✕ 最鍾意玩地球儀 ✕　✕　✕　✕ 最憎人地咁自私
學生22	✕　✕　✕ 我叫李沅翹 ✕　✕　✕ 最鍾意過橋
學生23	✕　✕　✕　✕ 我個名叫趙安霖 ✕　✕　✕　✕ 個家姐叫趙康霖 ✕　　　✕　✕ 個"friend"叫　江皓霖 ✕　✕　✕　✕ 你比我　講到暈
學生24	✕　✕　✕ 我叫劉美恩 ✕　✕　✕ 今年十三歲 ✕　✕　✕ 是個好女人 ✕　✕　✕ 是個乖乖女
學生25	✕　✕　✕ 我叫沈楚媛 ✕　✕　✕ 今年十三歲 ✕　✕　✕ 最鍾意海豚 ✕　✕　✕ 份人最有趣
學生26	✕　✕　✕ 我叫譚婷蔚 ✕　✕　✕ 身體好健康

學生26	Ⅹ　Ⅹ　Ⅹ 入面有個胃 Ⅹ　Ⅹ　Ⅹ 鐘意笑呵呵
學生27	Ⅹ　Ⅹ　Ⅹ 我叫譚芷恩 Ⅹ　Ⅹ　Ⅹ 又叫譚紙巾 Ⅹ　Ⅹ　Ⅹ 今年十三歲 Ⅹ　Ⅹ　Ⅹ 唔會食紙碎
學生28	Ⅹ　Ⅹ　Ⅹ 我叫蘇恩銘 Ⅹ　Ⅹ　Ⅹ 最愛係小明 Ⅹ　Ⅹ　Ⅹ 朋友李禧婷 Ⅹ　Ⅹ　Ⅹ 打機唔識停
學生29	Ⅹ　Ⅹ　Ⅹ 我叫陳韋希 Ⅹ　Ⅹ　Ⅹ 一啲係唔肥 Ⅹ　Ⅹ　Ⅹ 成日有驚喜 Ⅹ　Ⅹ　Ⅹ 一定嚇死你
學生30	Ⅹ　Ⅹ　Ⅹ 我叫陳婉薇 Ⅹ　Ⅹ　Ⅹ 鐘意係咁笑 Ⅹ　Ⅹ　Ⅹ 笑到流口水 Ⅹ　Ⅹ　Ⅹ 白車都要叫
學生31	Ⅹ　Ⅹ　Ⅹ　Ⅹ 我個名叫鍾秀綸 Ⅹ　Ⅹ　Ⅹ　Ⅹ 成日行街都跌親

學生31	╳　╳　╳　╳ 幸好母愛常滋潤 ╳　╳　╳　╳ 唔怕跌碎玻璃心
學生32	╳　╳　╳ 我係北極熊 ╳　╳　╳ 塊面成日紅 ╳　╳　╳ 成世最怕蟲 ╳　╳　╳ 一啲都唔窮
學生33	╳　╳　╳　╳ 我個名叫呂澄渢 ╳　╳　　╳　╳ 做功課從來都唔衝 ╳　　╳　　　╳　╳ 有個 "friend" 住喺鰂魚涌 ╳　╳　╳　╳ 佢最唔鍾意食洋蔥
學生34	╳　╳　╳　╳ 大家好　大家好 ╳　╳　╳　╳ 我個名叫劉雪瑩 ╳　╳　╳　╳ 做野做得唔太好 ╳　╳　╳　╳ 又唔靚　又唔型
學生35	╳　╳　╳ 我叫汝嫣啊 ╳　╳　╳ 星期日跑馬 ╳　╳　╳ 邊睇邊飲茶 ╳　╳　╳ 最憎有茶渣

附錄2：〈紫釵記〉教學設計

一、學習目標

　　藉著〈紫釵記〉的劇本，學習故事圖式結構分析方法，並訓練學生多角度思考及解難能力，進一步提升學生的聽、說、讀、寫能力。

二、學習重點

　　　1. 故事圖式結構分析內容（聆聽）

　　　2. 故事人物及性格分析（閱讀）

　　　3. 第一人稱敘述（說話）

　　　4. 情詩創作（寫作）

　　　5. 古代與現代女性角色及愛情觀比較

三、學習成果

　　　1. 聆聽曲詞後能以故事圖式分析內容

　　　2. 通過閱讀能掌握故事的人物及性格

　　　3. 能以口語表達個人感受（第一人稱）

　　　4. 分析劇本內容後能創作情詩

　　　5. 能比較古今女性角色及愛情觀

四、課節安排

　　　共12節，每節35分鐘

五、教學程式

教學環節	課節	學習內容	評估		
情節分析	2	播放〈紫釵記〉電影版，讓學生聆聽故事發展，情節及內容。 分析〈紫釵記〉八個情節 	場次	事件	內容概述
---	---	---			
第一場					
第二場					
第三場					
第四場					
第五場					
第六場					
第七場					
第八場				評估重點： 聆聽 1. 工作紙 2. 口頭報告及答問	
人物性格分析	2	分析〈紫釵記〉人物的性格 寫出〈紫釵記〉主要角色的優點及缺點： 		優點	缺點
---	---	---			
李益					
霍小玉					
盧太尉					
崔允明					
黃衫客				1. 工作紙 2. 口頭報告及答問	

教學環節	課節	學習內容	評估
故事圖式分析	2	閱讀〈燈街拾翠〉劇本，讓學生瞭解故事內容及情節。 以〈燈街拾翠〉為例，教導學生以故事圖式分析內容。 下表及文字 以浣紗／霍小玉／李益的身分，寫出你在這個情節中「期待」及「初遇」的心情及感受。（100-200字）	評估重點： 閱讀 1. 工作紙 2. 口頭報告及答問
古今女性角色及愛情觀	2	比較古今女性角色及愛情觀 下表	1. 工作紙 2. 口頭報告及答問
第一人稱敍述	2	〈紫釵記〉家事法庭呈堂證供記錄 選擇下列其中一個角色，以第一人稱寫出供詞的內容： 綄紗／盧太尉／盧燕貞／崔允明／霍小玉／李益 表格 學生選擇〈紫釵記〉其中一位角色，並以第一人稱說出供詞，訓練同學思辯能力的同時，也可以鍛鍊同學的口語表達技巧。	評估重點： 說話 1. 工作紙 2. 說話訓練

故事圖式分析表格：

背景 （時間、地點、人物）	問題—目的 （原因）	解決—方法 （經過）	結果 （結果）
故事發生在甚麼時間和地點，涉及哪些人物？	故事主要人物遇到甚麼困難與問題，以及主要人物在故事中想達成甚麼目標？	故事主要人物為了解決困難與問題，或為了達成目標，採用了哪些一連串的辦法和行動？	故事主要人物採取辦法和行動後，有甚麼結果？

古今女性角色及愛情觀表格：

	古代	現代
女性角色		
愛情觀		

第一人稱敍述表格：

我（　　　　）在庭上作供，內容全部屬實，並無虛言。

簽署：＿＿＿＿＿＿

日期：＿＿＿＿＿＿

附錄3：〈紫釵記〉情節賞析工作紙

第一幕：燈街拾翠

以**李益**的身分，寫出你在這個情節中「期待」及「初遇」的心情及感受。
（100-200字）

同學一：

我在紫釵記燈街拾翠一幕中飾演「李益」的角色。

那一晚，我跟兩位友人去看花燈。其實當時我根本無心看燈，因為我一心只想遇到霍小玉這個素未謀面的女子。突然，目光一轉，我看到一個紫衣女子的紫玉釵掉下來。我隨便把釵拾起，更把它收起。然後跟著她的腳步，來到她家門前。

一會兒後，紫衣女子相信是因為發現紫玉釵不見了而派奴婢出來尋釵。當她問我有否見過紫玉釵，我欺騙她說在那邊人多的地方，因為我渴望能見霍小玉一面。最後，小玉因為奴婢太久未回而出門找尋浣紗，我便耍了她一會兒。

同學二：

在元宵夜，我與兩位好友在街上遊蕩，但目的卻不是欣賞花燈，而是找尋媒人口中提及的霍家女子霍小玉，我不清楚她的住處，我只知道她喜歡紫色衣裳。突然，我看見一位姑娘穿著紫色衣裳，並掉下來一支釵。我上前把釵撿起來，打算把釵還給她，我心想，這位姑娘必定就是霍小玉了，於是我把釵還給她之前在她家庭院戲弄了她一番，我們因此認識了。我想，我喜歡她。

同學三：

我終於都能一睹小姐的風采。她果然是一個美人，很有氣質。我一見她就已迷上了她。今晚很快樂，能夠跟小姐談了幾句，真希望能再與小姐團聚。跟她四目交接的一刻令我心情興奮，心心相印。這女子樣子優美，文采又好，真的很喜歡她。

同學四：

看見霍小玉的時候，我有種心跳加速的感覺，「怦怦，怦怦」地跳。遙遙看見一個看見紫衣女郎，她不就是我的意中人嗎？我唯恐有失，便走上前，每一步都又驚又喜。當我走到門前的時候，她已經走進屋子裡了，只見一支釵在地上，便替她拾起來。我在門前躊躇了一會，想進去但又不敢。之後我們在後巷的對話更令我十分興奮。

同學五：

聽說霍小玉是一個大美人，她不單是個美女，文采方面十分了得呢！從她的詩當中，我就可以知道她是一個想像力豐富的人。其實我早已仰慕她，亦十分希望可以見到她。我決定要在今天晚上的花燈晚會碰碰運氣，看能否碰到她。果然，在幸運之神的眷顧下，我夢想成真，還拾到了她的紫玉釵呢！我們在她家裡相遇，她的確是一個才貌雙全的女子，經過這次的相遇，我對她的愛意更是加深呢！我一定要向她提親啊！

第一幕：燈街拾翠

　　以霍小玉的身分，寫出你在這個情節中「期待」及「初遇」的心情及感受。（100-200字）

同學六：

假如我是霍小玉，我會十分期待李益會再來找我。對於初遇，我感到驚訝和驚喜。因失釵而有良機獲得美好姻緣。我明白塞翁失馬，焉知非福的道理。可偏偏不相信上天竟賜我大好良緣。我有點受寵若驚。我亦對此人（李益）感興趣。當中，我也想責備浣紗的無禮。她怎可以這樣對待拾釵人呢？幸好李益沒有生氣，否則他可能以後都不來找我。

同學七：

我在未認識李益以前，已經讀過他所寫的詩，認為他十分有文采，已非常仰慕他，並很希望能跟他結識，我從早上到晚上都在欣賞他所寫的詩，有時候還因他的詩，神不守舍，我一直很期待與他見面，直到一天晚上，我有幸與他相識，我一看見他俊俏的樣子，想起他所寫的詩句就立即傾慕於他。

同學八：

我一直很期待，希望可以跟自己一直傾慕的人相遇，看著他的詩句……真的很想快些遇到他。李十朗，到底他是長得怎麼樣子的人呢？直到花燈晚會那天，是誰竟敢玩弄我和紫釵呢？喔！原來就是他……就是我一直喜歡著的，愛慕著的人。終於都看到他了！可是根本沒有時間與他好好的聊一聊，不過，這種心情，我好像墮入愛河。

第一幕：燈街拾翠

以<u>浣紗</u>的身分，寫出你在這個情節中「期待」及「初遇」的心情及感受。
（100-200字）

同學九：

我家小姐早已暗戀十朗，適逢元宵夜，二人相遇，有情人終成眷屬。看著我家小姐的戀情能開花結果，真感欣慰。畢竟跟小姐相處了十多年，看著她對十朗由漸生好感到產生情愫，我也彷彿投入其中。看小姐每天也手不釋卷地看著十朗的詩句，愛不釋手，便知道她有多愛慕他。我還曾經聽她說，很想下嫁予十朗。現在看到他們終成眷屬，真的很開心，希望十朗將來會好好待小姐吧！

同學十：

我是浣紗，在劇中，我的「期待」是幫助小玉，在燈街上拾回小姐弄失的紫釵。我最初期待與李益相遇，盼望能替小姐（霍小玉）尋到如意郎君。我十分期待看到李益。當最初我遇到李益的時候，李益卻把我欺騙，說紫釵掉了在街上，最後我發現是假話，令我十分憤怒，對李益印象大打折扣。

同學十一：

我知道我家霍小姐一向傾慕才子李益，經常唸他的詩，並希望與他相見。小姐認為李益是一個文質彬彬，充滿書卷味的才子。直到綵燈會那天，小姐終於有幸遇見他了。初時我們並不知道他是李益，因為他口花花，還騙我到處找釵呢！令我十分憤怒。起初他也欺騙小姐說自己拾到釵，其實那只是一片葉子，令小姐氣得走回家。後來我們才跟他聊天，並知道那人就是李益，雖然當時小姐沒有做出任何興奮的動作和表情，但我知道他心裡是很高興的！

同學十二：

我是浣紗。那一天，我初次在元宵夜碰見李益，只見他一表人才，彬彬有禮似的，而且十分樂於助人。我問他有否見過我家小姐掉的紫釵，他說有看見，更替我指路，所以我在那時對他挺有好感。可是，當我依他指示的路線去尋找紫玉釵的時候，卻發現李益正在調戲小姐，後來更發現自己給李益欺騙了，我十分氣憤，我覺得他真是「金玉其外，敗絮其中」啊！在那刻，我對他完全改觀，更希望小姐不要在跟他一起。

附錄4：粵劇學習課後反思

粵劇學習心得（第一節）
【第一組】

　　粵劇課程的第一堂我們學了「你」、「我」、「他」、「來」、「去」的手勢，亦看了不同的中國戲曲，我由此知道戲曲有很多不同的類別，亦發現原來粵劇的手勢是十分講究的。例如，唱的時候走的步法，手的擺法都有特定的規則去跟從。想不到手只擺了一會已感到十分疲倦。

【第二組】

　　我們在第一節粵劇課，認識了不同傳統粵劇的戲服，不論男女的服飾都有不同的意義。除此之外，我們學到簡單的做手，有「你」、「我」、「他」、「來」、「去」。但對我們來說，是一件很困難的事。

【第三組】

　　在第一堂的粵劇課中，導師主要講解了粵劇的由來、功能及粵劇表演的四大元素：唱、做、唸、打中的「做」，即身體語言的演出，傳統叫做手。藝術家們從現實生活的各方面捕捉典型動作，提煉成優美的舞姿。

　　這次令我們留下最深刻印象的正正就是學做手這部分，對於平日粗魯非常的我們來說，要做出粵劇中優雅的動作確實不容易呢！還記得當天導師要求我們維持一個動作三十秒，但不足十秒，我們就紛紛叫累，支撐不住了！那刻我們才知道何謂「台上一分鐘，台下十年功。」不過，我們都認為雖然這次的學習經歷是辛苦的，但是對於我們來說，也是一個新的挑戰！

【第四組】

　　上星期四，我們上過了「粵劇小豆苗」的第一課，雖然和現在已經相隔了一星期，但那天上課的情境我仍然記憶猶新。

　　那天，由於我們是第一次接觸粵劇的知識，洪老師首先介紹粵劇的歷史和起源等。這對我們有少許沉悶。但當洪老師示範粵劇的唱腔的時候的確令我們

大開眼界。而且當他介紹演員的化妝和服飾的時候，真的令我們目不暇給。原來演員的化妝和服飾是代表了演員的性格和工作，還能分辨角色是忠還是奸，真是特別！接著便是粵劇中四大元素中的「做」。洪老師首先表演了小生的步法，然後才教我們花旦的步法。原來每個動作都包含了對白意思。而在台下看到演員做動作看似很容易，但自己親身去做才發現原來每個步法、動作都十分難，要經過長期的訓練才可做到。所謂「台上一分鐘，台下十年功。」粵劇真是要經過長時間的練習才可練成的。這堂課令我獲益良多。

【第五組】

（一）課堂內容

　　總結在5月5日上的第一節粵劇課，我們學到了……

▸ 粵劇的歷史及其演變過程

▸ 中國戲曲的元素

▸ 中國戲曲的種類

▸ 不同服裝的特色（其顏色，所用之圖案，背後的含義等）

▸ 做手……例：你、我、他、來、去

（二）感想

　　在上了這三小時的課以後，我們感覺到與粵劇這門藝術之間的隔膜又少了一點。通過老師的講解，我們方明白，原來要看懂一齣粵劇並不是如此困難，相反，有些劇目甚至反映日常生活，其實年青一輩只要多花點耐心與時間去瞭解，要融入老一輩的文化娛樂並不真的如此困難。

　　另外，看過服裝方面的介紹，不禁對中國人的手工和設計感到驚歎。他們對於一隻動物的形態，其象徵意義，各種細節都可以從中看見中國人是花了多少心思。

　　最後，做手的部分無疑增加了我們各人對粵劇的興趣。因此，我們都很期待下堂課的來臨（也會努力學習！）。

【第六組】

　　經過是次課堂，我們對粵劇的認識都增加了。其實我們也是上了課才認識到粵劇的歷史背景和緣起，更遑論扮演。現在才知道這門看似簡單其實複雜的

藝術是需要花這麼多的時間準備和練習。正好印證了「台上一分鐘，台下十年功」這句話。以往我都認為，粵劇是沉悶的，但現在上了難忘、有趣的一課，也學會了學習的難易在乎學習的態度，真是難忘、寶貴的一課！

【第七組】

　　這本是我們第一次參與粵劇課程，聽著洪老師對粵劇的介紹，心中一股敬佩之情油然而生，雖然粵劇比不上歌劇般高貴，比不上話劇般普遍，但它擁有中國五千年文化的沉澱。的確，京劇擁有更長遠的歷史，但粵劇在國際的舞台上佔有更輝煌的地位。

　　除了粵劇的知識，我們還動手動腳地耍起「雲手山膀」，我們發現其實粵劇是非常講究的，撇除那端莊得近乎苛刻的劇本，演員的一舉一動都別有意義。粵劇的手勢很難記得，所以可見演員下的功夫之深，真是「台上一分鐘，台下十年功」，要做成一件事，必須有所付出，能夠堅持的人，值得我們欣賞。

　　記得那次和大家一起看〈大唐胭脂〉，我抱著「且看無妨」的心態去欣賞，但現在的我卻會因此慚愧，演員努力的成果卻被我漠視了，他們值得世人的敬佩。

　　我知道，隨著歲月的流逝，那些曾經驚動世界的光輝，會漸漸被遺忘，而粵劇，或許會繼續承傳下去，又可能會退出世界的舞台。四課的粵劇課程，教曉我們許多道理，也許將來我們與粵劇再無連繫，但心底的一隅會記著這永遠的四堂課。

　　幸運的我們擁有接觸粵劇的機會，我們會學會珍惜，也會好好利用這次機會。

粵劇學習心得（第二節）

【第一組】

　　這次是我們第二次的粵劇學習，這次我們學得比較多的是唱、做、唸、打中的做，其次是唱。我們學到了小生與花旦在動作上有甚麼分別，原來粵劇連在一個人的動作上都創作得仔細無比，當小生要提氣，作出男子氣勢，要保持這個姿勢已經不容易了，可是當花旦更難，每一小步都要仔細、嚴謹，不能鬆懈半分，這次的學習使我真正瞭解甚麼是「台上一分鐘，台下十年功」。

　　另外，在唱出〈鳳閣恩仇未了情〉的時候，那個場面是十分「搞笑」的，大家都不懂唱，然後就像唱流行曲一樣唱出來，真的十分有趣。從中，我們學到了「子喉」和「平喉」，兩種發聲都十分有難度呢！

　　最後，我認為導師是十分有心的教導我們，大家在歡笑中學習，真是十分難得和愉快呢！

【第二組】

　　這是粵劇課程的第二課，比起第一課的粗略介紹，我們又多學不少東西。我們知道粵劇也包含了虛擬性、程式性和舞蹈性的元素。就如「開門」這個動作就包含不少繁複又細緻的生活化動作，又需要用扇子配合動作。我在這一刻真正明白粵劇是一個十分艱難的東西，我想這個動作可以讓我練習上起碼一個星期。我也知道了粵劇演員是花了很多時間和毅力才能出演一齣粵劇，我會尊重及欣賞他們。接下來我們學習粵劇中「唱」的部分。以往看到演員掐著喉嚨唱得尖銳，讓人覺得起雞皮疙瘩的歌聲，便覺得十分好笑。但是現在我認為要唱得好是很困難的，我在練習時候，拖尾音經常亂「啊」一通，因為旋律十分難記。又要運用唱、偷、收、抖和漏的技巧，還要表達到歌中的感情，真不是一件易事。最後學了一些身段及應用在〈鳳閣恩仇未了情〉的詩白和小曲，例如「淚灑衣襟」和「愁緒滿懷」。我們左右手不協調；手腦不協調；手口不協調，從而知道它的難度。第二課的粵劇課程就此結束了，我們都獲益良多。

【第三組】

　　於這一課，我們學到唱曲與唸白，我才發現原來唱曲也很需要技巧，音韻的變化很多，很難捉摸，但也很有趣。我們唱的那一段歌詞有詩意，很優美。

同時，我們也學了不同的做手，去配合歌詞與唸白。而老師也教了小生的做手和步法，原來小生的做手，看似比花旦的簡單，還是需要花不少的功夫的。

我們還嘗試了花旦和小生的對戲，要配合對方的企位，又要顧及自己的出場，確保不會搶鏡或被搶鏡，還真不簡單！

今次的課堂我們學到唱曲、唸白和更多的做手，很快便可以把這些元素加起來，再變成一幕戲曲。

【第四組】

我在這次的粵劇課中學到了粵劇的動作由虛擬性、程式性和舞蹈性組成。當中都要加上不少想像力才會知道動作中所表達的故事，實在是十分有趣。這次粵劇課中，導師教了我們小生的做手，讓我們選擇小生或花旦，再以一生一旦的組合練習。導師表示下一節課將會讓我們穿上有「水袖」的戲服練習，我對此感到十分期待。

【第五組】

粵劇這項藝術源遠流長，並非一時三刻可以把它完全掌握。今次是我們的第二節課，內容大致可分為三部分。

第一，粵劇的三大特性，分別是虛擬性、程式性和舞蹈性。我認為在這三大特性當中，虛擬性是最吸引我的一環，因為粵劇，換而言之即是一齣戲劇，一齣戲劇就需要有故事，而故事的表達則需要有虛擬性的動作，而在今次的課堂當中，洪老師就示範了開門以及行獨木橋的虛擬性的動作給我們看，令我們對粵劇的知識增加了不少。

第二，我們在唱方面，學了一小部分的〈鳳閣恩仇未了情〉，我們明白了粵劇唱腔的兩種，分別是「平喉」和「子喉」，以及四種特質：偷、收、抖、漏。聽著、唱著：「一葉輕舟去，人隔萬重山……」真是有趣！

第三，我們在做手方面，除了複習第一節課堂所學的你、我、他、來、去之外，還加學了「淚灑衣襟」、「比翼兩飛」……的動作，令課堂生動了起來。

總括而言，我們今天在粵劇四大元素中的唱及做的技巧提升了，希望可在其後的課堂中對粵劇有更深一層認識，更進一步的瞭解。

【第六組】

　　這次的課堂學習了很多做手和唱粵曲的技巧，原來真的有很多規矩及功夫要下。

　　記得一開始教的動作是最基本的，我們都勉強學到，但其後的學真是少看一分鐘都不行！其實只有九小時便要學好唱、做、唸，絕對是不可能的，但學了最基本的便很滿足了，希望能在下一課有機會學習更多的東西。

【第七組】

　　今次是第二堂的粵劇課程，在這三小時中，導師主要教導我們粵劇「唱、唸、做、打」中的唱曲、唸白和做手。在短短三小時中，我們獲益良多。

　　在頭個半小時中，我們學習了兩行唸白和四行唱曲，雖然只是六行文字，我們卻唱得一塌糊塗，因為每行文字都有它獨特的唱法，而且行行也不一樣，令我們難以掌握。所以我們十分佩服那些專業的粵劇演員，他們唱得悅耳動聽，聽出耳油。

　　在後半小時中，我們學習了做手的動作，例如：「比翼雙飛」、「無可奈何」、「愁緒滿懷」和「淚灑衣襟」。然後把這些動作融入那六行文字中，可是我們卻不能同時兼顧唱和做。

　　所以，粵劇真不簡單啊！！！

粵劇學習心得（第三節）

【第一組】

今課是最後一課，也是最難忘的一課。

這課綜合了音樂、動作和唱曲，說真的，原來少上一課真的很吃虧，例如動作，要做得美實在很難，而我們卻有些人完全記不得怎樣做動作，真是不可或缺的一課。

總括而言，這次的體驗是很充實的，幾乎沒有機會停下來，歇一歇，要吸收得快，再實踐，的確，在短時間內，是很困難的。所以，真的衷心希望下年度的同學有更長的上課時間，用以加強同學的基礎。我們認為動作需要特別長的時間來緊記，希望下次再有上粵劇課堂的機會。

【第二組】

經過最後一次的粵劇課程，我們對粵劇有了初步的認識和瞭解，對粵劇的看法亦轉變了，發覺原來粵劇不是我們想像中那麼沉悶，不是只適合老人家。在這節課裡，洪老師簡單介紹了歷史悠久的工尺譜，工尺譜是一種記譜的方式，而且亦有3種的記譜方式，分別是7字句、8字句和10字句。此外，我更知道了甚麼是唱做，唱做是由演員＋音樂＋鑼鼓而組成的，洪老師更讓我們聽到了一些在粵劇裡經常聽到的音樂——牌子，例如關於結婚的，在戰役中撤退的牌子也有。而且，我們更嘗試到一些樂器，分別是大小木魚、鈸等，我發現原來能真正敲打樂器的人須練習起碼十年才能在台上表演，可說是「台上三分鐘，台下十年功」啊！最後，我們更穿著了粵劇的「水袖」衣服，這是我們四人第一次穿起這件衣服，感覺挺不錯，但我覺得「水袖」有點麻煩，因為十分闊，很難處理，特別是一邊穿起這件衣服，一邊唱著〈鳳閣恩仇未了情〉，配合做手及走位，真的有點混亂，不過也覺得很有趣，很有新意！

【第三組】

在最後的粵劇課堂裡，我們終於接觸到構成一套粵劇的重要元素之一的中國樂器包括：木魚、鑼。這些不常見的樂器竟然跟粵劇的節奏、氣氛配合得多麼完美，令我感到很意外。而且我們更有機會親自敲打樂器，感覺十分新鮮亦富有趣味性。我們都已經從第一堂時對粵劇的看法完全改觀，不再認為是沉悶

的玩意。另一高潮是試穿「水袖」的環節，這次難得機會讓身穿「水袖」的我們更有粵劇韻味。而且讓我們的練習更像真正的表演了。

【第四組】

這次是粵劇演出教學的最後一節課。前兩堂比較著重粵劇的講義，也分別教了一小段粵曲和做手。這次，我們把學過的全都融會貫通，還穿上「海青」，配合木魚鑼鼓等等的樂器，把這段〈鳳閣恩仇未了情〉歪手歪腳地演出來。

如果說前兩堂還不知粵劇厲害，今次我可是大大的領教到了。穿上「海青」，長長的「水袖」常把自己絆倒了，更令人頭痛的是「水袖」訓練中的「上袖」。「上袖」是落袖後把「水袖」自然地「蹬」得東歪西倒，左長右短。看見老師能乾淨俐落地「上袖」，令我一再佩服粵劇演出的精湛。就連敲鑼鼓這微小的細節，也大有學問。大家是不是覺得敲鑼鼓是一件容易至極的動作，依樣畫葫蘆不就成了嗎？你就大錯特錯了。敲鑼鼓要用手腕使力，要不然，那聲音就像個不夠中氣的老翁一樣，洩氣皮球似的。

在這節課中，最令我感興趣是穿上「海青」，練習〈鳳閣恩仇未了情〉的那環節。一邊唱一邊做，這段小曲便完整地被我們做出來了。其實開始前大家都不太喜歡粵劇，但學起來卻一點抱怨聲也沒有，經常在課外時間練習，還教其他同學一起做。上課時也滿載著歡笑聲，望著在空中飄舞的「水袖」，希望粵劇能被人千世萬載地流傳下去！

【第五組】

這一次的課堂是最後一堂，大家其實都非常不捨，所以都特別努力地聽書和做動作。我們首先唱了〈鳳閣恩仇未了情〉，老師教我們要讀得清楚點和口形大一點，我們還幫它配樂呢！我們叫配樂做「小開門」，名字非常有趣。然後，我們便重新溫習上兩課所教的做手，再把動作融入歌詞中，終於，我們都成功地做出這一段了！

這節課令我們最期待的時候就是——穿「水袖」！老師先教我們一些基本功：落袖、上袖、翻袖、覆袖和彈袖，由於大家是第一次試，所以顯得有些手忙腳亂！可是大家都很開心。我們分了兩人一組以後，我們就按照老師教我們的東西完全做出來。雖然沒有老師那麼好，可是也不差，老師也挺滿意的！

最後我們都跟老師說再見和感謝他抽空教我們，使我們獲益良多！

【第六組】

在今次的粵劇課中，導師介紹了不同的中國樂器，如嗩吶、鑼、鈸等等，用這些樂器做成粵劇的配曲。通過這些配曲，我們更瞭解當時的場景及氣氛。

另外，還是第一次嘗試穿戲服「海青」，我們穿著那些戲服一起做了〈鳳閣恩仇未了情〉的一個選段呢！穿這些戲服的感覺真的很特別。「海青」是有「水袖」的，每當我們要把手伸出來時，「水袖」卻掉了下來，不合乎粵劇的規格。結果，我們不斷嘗試，但卻沒有成功。原來，老師說這些是要經過長時間的練習才能成功的。粵劇並不是容易的事啊！它看似很容易，只要把平時說話的聲音改為「子喉」和「平喉」便可以了。但事實並非如此，又要有音樂作配曲、戲服、場景、歌唱技巧等，真是複雜呢！

【第七組】

今次這一課我們學習了如何用水袖表達不同的情景和動作，這是我們第一次穿著水袖，感覺十分有趣，這個機會十分難得，我們日後未必有機會再嘗試，所以很珍惜這次機會。除此以外，我們更學會不同的牌子，以及練習唱了〈鳳閣恩仇未了情〉。我們用不同的中國樂器來伴奏，例如木魚和鑼等，同學們都投入於小生和花旦的角色，演出曲目的情景，大家都十分積極參與。這節課讓我學懂了不少中國粵劇的知識，我發現原來粵劇有著十分深奧的學問，練習做手及唱後才知道原來一點都不簡單，但也十分有趣。我希望以後如果有機會也能繼續參加此類型活動，認識更多我國的傳統文化，並傳揚開去。

附錄5：傳媒報導

明報教得樂（2009年2月3日）

1 粵劇導師洪海（左）正指導學生「小姐」該如何邊唱邊走路。

2 公子的走路方式與小姐有別，飾演小生的學生正隨粵劇導師洪海（前）學走手和走路姿勢。

3 學生有機會在粵劇工作坊中，體驗不同角色的裝扮。

香港道光中學在 2006 年 9 月把粵劇融入中文課堂。中文科主任黃數琴指，由於需要花錢租用場地、服裝，故所需資源較多，有鑒於課堂亦屬會潤課程，故校方選定在中二篇「精英班」試行，老選劇《帝女花》、《紫釵記》、《再世紅梅記》作教學文本。

「知名劇作家度身為創作的劇本都很優雅，也融合了古典文化。」中文科教師楊慧思說粵劇是了研代背景、文學、文化等，是很好的中文科教材，對訓練學生「讀」、「聽」、「講」三方面都有幫助。

她把粵劇教學分校兩部分，「要是只教演出，不教劇本，學生不明白唱詞內容，或會感到沉悶，但只教劇本不給予演出機會，學生又乏善感與趣」，故她在課堂主力教授劇本，學生在團六同校參加粵劇工作坊，以及在課餘排練演出。

撰新詩 補足寫作

楊慧思會按課堂進度，讓學生用文字回應到劇因的看法，如寫出對角色的遭遇的感受，為「寫」作補充訓練。她又嘗試結合念新詩創作，讓學生掌握粵劇劇本創作方法和押韻的規則後，再教授情該創作。如設《紫釵記》的情節撰新詩，中二級學生王爾放作品：

「漢方的誓誓內
紫玉釵閃耀璀璨的光芒
鳥屋浪漫的愛情故事
編寫美麗的情寺……」；

同級的同學創作品。

「……手看看你靈荊拾起的紫玉釵
還有我一生的承諾開智待
關定你的解決。」

課堂的第二部分是「活動教學」，學生會在團六的工作坊跟隨老給學習「唱、唸、做、打」技巧。楊笑指，學生最初對粵劇沒有認識，唱到「走路嗎」也淡問，「及正大家都是一樣」。

要初把粵劇引入中文課堂，楊慧思也頗費心「唱讚歎」：「我告先嘗試教學習的，並練習劇本。我始自己與學生一同學習，「我讀教的始能要集中，要揀小教學範圍」，也不能太貪心。」如去年她運用《紫釵記》《燈街拾翠》一段，8堂的學習垂足

設定為：透過《燈》的故事向學生分析文本內容和人物設計、古今女性角色及愛情觀比較，「因為她們都是文生：談愛情曲比較檢查」。

她建議教師可自行選取合適材料融入課堂，如當代性別或歷史探討，景物描寫方法、解構詞詞等，至於課堂練習方面，可考慮讓學生代入角色撰寫網誌，「最重要是讓學生代入其中」。

若要在全校的中文課堂都推粵劇融入中文的元素，楊慧思認校方除需加強師與、人力資源的配合外，亦要解決租借服裝、置景具、聘講專業導師的費用，加上學要邀約業界到校分享的安排，「故校方要有充足的預備，才可作全面指示。」

學生回應

中三 黃綠雯
粵劇加深我對中國傳統文化的了解，劇學習文言文亦有幫助。老師在課堂解設，學習唱詞64不感困難，「邊做邊學」猶如後是對場，令學習變得「立體」，令我有更多聯想，寫作時更專心護手。從前寫作沒事，只會想到藍色，如今會想到檀到賢的的意境。

中四 林芝琪
粵劇的曲詞很美，對「講」和「讀」都有幫助。自小愛家人薰陶愛上粵劇，小一開始學粵劇，做背誦劇詞通，認識了很多漢字，如《潞園春仇來了情》開始的讚向「萬縷情絲數華彩、空紛一點情濃萬青紅」，言簡意賅、卸筆深刻，長大後發現粵劇的字典在上用場，對閱讀理解有幫助。

中三 朱洛儀
粵劇有種唱出來，記憶也較深刻，對比西方的話劇故事背景，粵劇相有特多其他方面的配合，如化妝、服飾都隨含了傳統文化特色，能加深對中國文化的認識，而且較有趣味。

中二 關珩
看過《刻雪淬生》，覺得很有趣。雖未正太學習粵劇，但對透過粵劇學中文這教學方法感興趣，學習意欲較高，這是由於平時反坐在課室學習，故願覺有些慢，了解中文的另一面。

中二 余凱彤
透過粵劇學習感覺較多元化，有別以前的中文課看圖說話，夢分析和認臺點，熟悉考試的方式。粵劇課更生今火，相關事文本定足十分重要，且連學習變，劇感內容不易明白，但因表演者的神情和動作可填到理解，粵劇的化妝很特別、戲服也很漂亮。

Young Post（2010年6月7日）

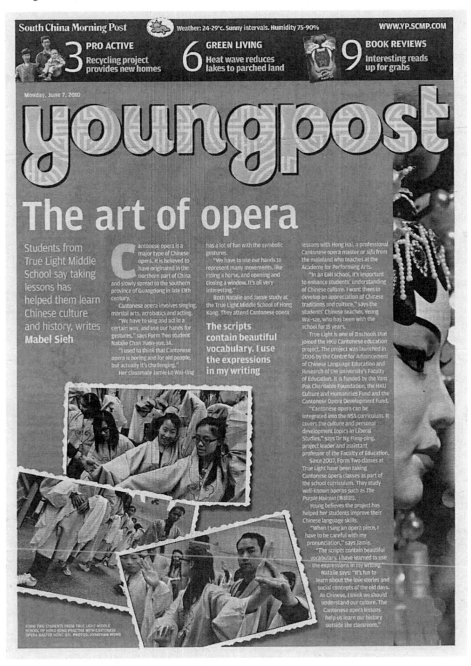

South China Morning Post — Weather: 24-29°c. Sunny intervals. Humidity 75-90% — WWW.YP.SCMP.COM

3 PRO ACTIVE Recycling project provides new homes

6 GREEN LIVING Heat wave reduces lakes to parched land

9 BOOK REVIEWS Interesting reads up for grabs

Monday, June 7, 2010

youngpost

The art of opera

Students from True Light Middle School say taking lessons has helped them learn Chinese culture and history, writes **Mabel Sieh**

Cantonese opera is a major type of Chinese opera. It is believed to have originated in the northern part of China and slowly spread to the southern province of Guangdong in late 13th century.

Cantonese opera involves singing, martial arts, acrobatics and acting.

"We have to sing and act in a certain way, and use our hands for gestures," says Form Two student Natalie Chan Yuen-yue, 14.

"I used to think that Cantonese opera is boring and for old people, but actually it's challenging."

Her classmate Jamie Lo Wai-ting has a lot of fun with the symbolic gestures.

"We have to use our hands to represent many movements, like riding a horse, and opening and closing a window. It's all very interesting."

Both Natalie and Jamie study at the True Light Middle School of Hong Kong. They attend Cantonese opera

The scripts contain beautiful vocabulary. I use the expressions in my writing

lessons with Hong Hai, a professional Cantonese opera master or sifu from the mainland who teaches at the Academy for Performing Arts.

"In an EMI school, it's important to enhance students' understanding of Chinese culture. I want them to develop an appreciation of Chinese traditions and culture," says the students' Chinese teacher, Yeung Wai-sze, who has been with the school for 15 years.

True Light is one of 11 schools that joined the HKU Cantonese education project. The project was launched in 2006 by the Centre for Advancement of Chinese Language Education and Research of the university's Faculty of Education. It is funded by the Yam Pak Charitable Foundation, the HKU Culture and Humanities Fund and the Cantonese Opera Development Fund.

"Cantonese opera can be integrated into the NSS curriculum. It covers the culture and personal development topics in Liberal Studies," says Dr Ng Fong-ping, project leader and assistant professor of the Faculty of Education.

Since 2007, Form Two classes at True Light have been taking Cantonese opera classes as part of the school curriculum. They study well-known operas such as The Purple Hairpin (紫釵記).

Yeung believes the project has helped her students improve their Chinese language skills.

"When I sing an opera piece, I have to be careful with my pronunciation," says Jamie.

"The scripts contain beautiful vocabulary. I have learned to use the expressions in my writing."

Natalie says: "It's fun to learn about the love stories and social concepts of the old days. As Chinese, I think we should understand our culture. The Cantonese opera lessons help us learn our history outside the classroom."

FORM TWO STUDENTS FROM TRUE LIGHT MIDDLE SCHOOL OF HONG KONG PRACTISE WITH CANTONESE OPERA MASTER HONG HAI. PHOTOS: JONATHAN WONG

附錄6：「西九戲棚文化考察」報告

考察主題：後台

組員姓名：

S2B　1

S2B　12

S2B　15

S2B　27

S2B　30

<u>在進行是次戲棚考察之前，你對那方面最感興趣？你最想知道的事情是甚麼？</u>

1. 在進行是次戲棚考察之前，我對後台最感興趣。而我最想知道的事情是關於後台一些特別的歷史或傳說。現在戲棚的後台，我有幸能夠去參觀；但從前的後台面貌，則無以得知。我對未知的事物存有一定興趣，所以我也想知道多一點有關後台的往事。

2. 此外，我也想知道有沒有一些傳統的後台習俗或禁忌是早已沒有跟隨。我從許多新聞報導中得知，現代的中國人已沒有那麼注重從前的固定思想，如「禮」、「仁」等等，一些傳統習俗，如在年三十中「賣懶」，也漸漸被遺忘。因此，我認為後台也會有一些被遺忘的傳統，而我認為多理解這些傳統，就可以對後台有進一步的認識。

3. 後台的工作分配也是其中一件我想知道的事情。畢竟整個後台那麼大，總不可能只有數個專業人士來負責；更加不可能隨意挑選、分配工作。除了根據個人的技能程度外，還有沒有其他因素會影響工作的分配呢？如：個人的經驗。

4. 最後，後台的擺設和進入後台的人士限制也引發我的好奇心。許多戲棚開演前都會演出「神功戲」或進行拜祭儀式。既然如此，後台如此多道具，它們的擺放位置也會否因風水學上或傳統習慣的問題而有特定位置呢？能夠進入後台的人士也會否因以上兩個因素而有限制呢？

針對你們組的考察主題，擬定五題訪問題目。

問題1：後台有沒有甚麼特別的歷史或傳說？

問題2：在眾多後台禁忌中，有沒有一些是早被遺忘或沒有跟隨呢？

問題3：後台的工作是怎樣分配呢？

問題4：後台有沒有甚麼特定的擺設？

問題5：有沒有甚麼人是不能進入後台？

2B（1）

　　我們的考察題目是後台。經由導賞員叔叔的帶領，我們到達了西九大戲棚，戲棚的周圍都充滿了紅色的色彩，十分搶眼。我們跟著導遊叔叔來到後台，踏著用木板造的梯級，感覺有些危險。上去後，就看見一片令人好奇的場面，由竹搭建而成的後台，清晰可見，地下也是由竹搭建，離地約一米，而且搭建時，一根釘子也不用，只是用鐵絲緊固，而周圍的人有的在熨衣服，有的在化妝，還有的在聊天。後台的光線不太充足，但也不太昏暗，依然可以清楚看見每樣事物。往前踏著竹子走，可以感受到竹子凹下去，然後再走一步，竹子又凸上來的感覺，好像隨時都會不小心掉下去，簡直是步步驚心，但慢慢變慣了，剛開始時，我們都好像好奇寶寶那樣左看右望，因為周圍的景象都很新奇。

　　觀看了一會兒，我們馬上就找了一位工作人員姐姐訪問，她告訴了我們粵劇的各種禁忌。例如：不能亂說話。化白色的妝後，就不能亂走，因為白色的臉好像鬼，會嚇壞人。不能碰戲箱內盛載神象的物品，因為這代表沒禮貌。訪問後，我們就到前台觀賞粵劇，過程十分精彩。

　　經過這次的考察，我知道戲曲不但可以供人娛樂，還有教育作用，所以以前表演的舞台比較高，觀眾席比較低和學會了很多關於粵劇的知識和禁忌。還有在參觀後台時，令我大開眼界，各種新奇的事物都令我感到好奇。

2B（12）

　　我們組的考察題目是後台，我們發現原來後台有不少由幾十年前保留至今的禁忌。例如：化白色底妝後不能亂走，如果化白色底妝後有必要在後台走動，便要在眉旁點上紅色胭脂；如果戲箱內盛載神象，則不能坐上，因為這樣很不禮貌。相反，如果戲箱內盛載道具，則可以坐上。從前的禁忌，人們必須

遵守，這令我很佩服粵劇演員這項工作，因為他們一來要背熟台台詞，更要避免犯下各種禁忌。

在後台的工作分配方面，除演員以外，演員更需要其他人幫忙熨衣服，這部分屬於衣箱部；而負責傢俱、道具、佈景則屬於畫布部；例外還有音樂部。這讓我知道一套好看、精彩的粵劇除了幕前的演員的功架外，還要依靠幕後人員的協助。

最後，後台亦有特定的擺設，雜邊，例如音樂樂師，屬於右邊；而衣邊屬於後台的左邊。

經過這次參觀西九大戲棚的後台，讓我瞭解到一套演出是由不同人合作而成，不能夠歸功於其中一個人，合作是成功的關鍵。

2B（15）

俗語有云：「一個成功的男士背後總有一個賢淑的女士支持、幫助他。」一套精彩的粵劇也不例外，在觀眾面前上演一幕又一幕、令人目瞪口呆的粵劇演出，背後也有一個後台支持、扶助著演員，整齣表演才能順利進行。這次我們所考察的主題，正正是這一個「幕後功臣」——後台。一套粵劇需要大量演員配合演出；一個後台也需要大量演員幫忙作各項工作。據現場所見，後台工作大概分為數項工作：負責熨衣、打理服飾的「衣箱」；道具、佈景的「畫布」；負責配樂、奏曲的「音樂」；各項事務，如提點演員何時出場、燈光開關的「提場」。整個後台大致分為「衣邊」和「雜邊」；「衣邊」是作用擺放服飾、道具等；「雜邊」則有大群音樂樂師「坐陣」。演員會在舞台左、右邊出入，也沒有甚麼特定的規矩限制進入後台的人士。整個後台工作分佈井井有條。

而許多不同國家都會有其傳統習俗或禁忌，這個「麻雀雖小，五臟俱全」的「後台國」也一樣，像考察時一位花旦姐姐所言，在後台要遵守的規矩，大多時從許久以前流傳下來。首先，就是不能胡言亂語。咒詛演出或傳統不吉祥，如「死」等字眼也不能從口而出。另外，如果戲箱內盛載的是神象，則不能坐上，因此舉代表不禮貌。相反若盛載的是道具，則能坐上。除此以外，化上白色妝後就不能亂走，因白色是不吉祥的顏色。但若化上白色妝後需馬上綵排，則需作臉上點上兩點紅色胭脂才能前往。

再考察了一會兒，老師便帶領我們到觀眾席就坐，準備觀賞令人驚喜、震撼的粵劇。而我們離開時，演員們和後台的工作人員還在努力化妝、打理各項事務，確保一切正常。

這次我們所考察的，是戲棚的而非戲院。而戲棚則是靠10個工程員花3星期所搭建，而材料則是輕便而耐用的竹，而非價值連城的材料。我從後台中看到的，除了是悠久的歷史，設備齊全，更是那無價的團結力量。

2B（27）

今次我們在西九大戲棚觀看折子戲，其中包括〈白龍關〉、〈乾元山〉、〈斷橋〉和〈八仙過海〉。在這四套折子戲中，我最喜歡〈八仙過海〉。〈八仙過海〉是講述八仙在蟠桃宴目睹姿容秀麗的金魚仙子，便出言輕佻，結果得罪了仙子。他們於是較量一番。最後八仙賠禮認錯，仙子將法寶歸還，八仙便辭去。我覺得他們比武的那一部分最精彩。他們有些表演一字馬、後空翻、打跟斗……我之前在粵劇表演中從沒看過這些「招數」，簡直非筆墨足以形容！當場掌聲佈滿一地！以前看粵劇都是在戲院看的。人們個個十分安靜，甚少歡呼，氣氛冷清。相反，今次在戲棚看戲，人們個個情緒極高昂，不時出現歡呼拍掌的聲音。我初時對這折子戲沒感興趣，但當我見到周圍的人的熱情，我慢慢認真的留意這個折子戲，發現也滿有樂趣的。也許下一次再看粵劇我能找到另一份樂趣呢！平時觀看粵劇的劇院全都是用高級的建築物料搭成，但這個大戲棚卻是用木竹搭建而成。雖然材料不是很高級，但卻十分鞏固。參觀後台時，我看他們的擺設很整齊，衣物有條理地擺放著。他們在表演前努力地化妝，背台詞，他們還遵守很多傳統的習慣。雖然他們只是表演給平民看，但他們卻認真的對待。從這些小事可看到他們敬業樂業的精神，視工作為娛樂，我很欣賞他們這種態度。總括而言，我也挺能享受這次的經歷，以後若有類似的折子戲，我亦很樂意去參與。

2B（30）

當天，我們在對面街望向西九大戲棚，我就覺得戲棚相當具氣勢。因為它的四邊插滿鮮艷的旗幟，而且在馬路旁，顯得很突出。平日我看見的戲棚的座位都是在戶外，因此西九大戲棚的結構和能容納的人數都讓我吃驚。

　　後來，我們在後台進行訪問和考察，我們找了一個工作人員來接受訪問。她原本也是一個演員，但晚上才會演出，所以就在後台幫忙。從她口中，我們得知了一些規矩或禁忌。其中一個是我第一次聽開的：如果演員未化好妝，只抹了白色的底妝，是不能四處亂晃的，即使臨時要去綵排，也要先隨便抹點粉紅或紅色，總之不能白色一片。我覺得這個規定挺有意思。因為我剛踏進後台，看見一群「白面人」也覺得有點恐怖。

　　最後，我們一起觀看粵劇表演，包括：〈白龍關〉、〈斷橋〉等四場折子戲。我印象最深刻的是〈八仙過海〉。它不但內容簡單易明，武打場面亦很精采，令人拍案叫絕。這次是我第一次在戲棚觀賞粵劇，難忘之餘也令我大開眼界。我深深地感受那股熱鬧，無拘無束的氣氛，那是在大會堂裡感受不到的。

考察主題：粵劇折子戲的服裝

組員姓名：

S2B　22

S2B　32

S2B　34

S2B　35

S2B　36

<u>在進行是次戲棚考察之前，你對那方面最感興趣？你最想知道的事情是甚麼？</u>

1. 我很想知道究竟戲棚是用甚麼材料造的？究竟要打造多久才能完成？為甚麼戲棚會那麼穩固？

2. 我對粵戲的禁忌很感興趣，例如為甚麼女孩子不能坐在衣箱之上？

3. 神功戲和折子戲有甚麼分別？究竟有沒有按著一些特別的守則去挑選演員表演神功戲？

4. 神功戲和折子戲跟平時普通粵劇的戲服有何分別？在上妝時有甚麼需要注意？

<u>針對你們組的考察主題，擬定五題訪問題目。</u>

問題1：服裝通常會以甚麼顏色為主？冷還是暖的顏色系列？

問題2：穿衣的次序是由頭飾到穿衣，還是由穿衣到頭飾？

問題3：飾演王子和婢女的服裝有何分別？

問題4：演員的服裝會否因為角色的忠或奸還是丑而有鮮明的分別？

問題5：有些演員頭上的一對觸角究竟是如何配戴的？

2B（32）

　　這是我第一次參觀戲棚及其後台，所以所有看到的事物我都覺得很新奇。之前我都一直覺得用竹棚搭成的戲棚會很不穩妥，在裡面觀戲會很危險和感到很悶熱。但今天我踏足了戲棚後，感覺完全不同。在戲棚內，可以看得見無數竹棚和建築材料紮實地搭建在一起，內裡可以容納到很多人，空氣也很流通，觀戲的時候不會感到很熱。

　　在觀戲前，我們參觀了後台。只見工作人員都在忙碌地準備舞台的服裝

和道具，我們不太好意思去打擾他們了，只好仔細地欣賞和觀察四周的服裝特色。後台有一個用竹搭成的掠衣架，讓我們可以清楚地看得見每件衣服。從其中的工作人員得知每件服飾都是給不同的角色去穿，例如婢女和士兵。聽完講解員的詳細介紹和參觀後，我對戲棚的結構和神功戲的流程加深了很多認識。

觀戲後，我們到了戲棚外各處的小攤檔品嘗特色美食和觀賞傳統手工藝，途中看見了很多外地人，可見傳統大戲棚是多麼國際性的藝術。

2B（35）

甚麼是大戲棚？它是個流動表演場地，臨時為演出而搭建的竹棚，是一年一度的盛事。

平時看粵劇都是到一些有空調的大戲院觀看，第一次來到大戲棚，給我一種新鮮的感覺。

首先，我們進入了後台參觀。踏上木製的樓梯，發出好像快要斷掉的聲音，使我嚇了一驚。後台裡演員們都在用心地化妝，塗上一層又層的粉底，畫上誇張的眼影及腮紅，使自己融入角色中。另一邊廂，到處都掛滿了不同的服飾。工作人員為我們介紹各種服裝，紫色的長衫通常用作打底，繡上花朵的白色上衣是婢女穿著的。

除此之外，更有一位男職員為我們講解大戲棚及粵劇的文化，例如：樂隊的成員人數和主要樂器，以前的人是怎樣演出粵劇等。

在觀賞粵劇的過程，四套戲都各有特色。演員們的高難度動作使人讚歎，所謂「台上一分鐘，台下十年功」，在觀賞演員表演的同時，我亦感受到他們花了多少時間、精神來練習，真的十分令人佩服。

粵劇觀賞完畢後，我和同學在大戲棚市集到處逛逛，發現了一間名為「歡樂滿糖」的糖果店。這並不是一所普通的糖果店，而是售賣歷史悠久的吹波糖、糖花的糖果店。我和同學嘗試用了飲管把空氣吹入糖中，感覺非常有趣。這也是一次新的體驗。

來到西九大戲棚是一次很難忘的經歷。如果不是學校的帶領，我亦不會有機會認識到這個美輪美奐、古色古香的大戲棚。希望能夠再一次欣賞到精采的演出。

2B（36）

　　繼上次在沙田看粵劇後，這次是我第二次看有關的表演。但這次比較特別，看的是不牽涉宗教的神功戲。

　　首先我們到了後台參觀。當我踏進戲棚後台時，那些木地板搖搖欲墜似的，真害得我們有點膽顫心驚。除此之外，那裡瀰漫著濃厚的粵劇氣氛。演員化妝、服裝、武器工作人員隨處可見。所有人都忙碌著。我們開始了我們的訪問之旅，我去訪問了一個負責服裝的大叔。我們滿懷興奮的心情，怎料他竟然用一副很差的態度說：「不要阻礙我！」雖然我知道他很趕，但也可以給我們一個好態度的回覆。幸好，有另位願意耐心的解答。原來，服裝對他們來說是身分象徵。每人都會有特別服飾和配件。而且演員們是自己為自己上妝的。看見那個情境，真大開眼界。不同的衣服有條理地懸掛在不同的衣架上，讓工作可以快一點。

　　透過這次的參觀，我對粵劇的瞭解和興趣也增加了不少。我亦很榮幸可以到後台作訪問。希望下次有機會再接觸這些藝術表演。

2B（22）

　　在這次參觀大戲棚和觀賞折子戲的活動裡，我和我的組員：譚婷蔚、譚芷恩、潘頌慈和蘇思銘訂立的考察主題及重點是粵劇折子戲的服裝。所以我們一到達目的地不是在留意場地的擺設，戲棚的各種特色而是拿著照相機、錄影機、紙和筆到處尋找折子戲服裝的蹤影。幾經辛苦，我們終於找到一個類似衣帽間的房間。七彩繽紛耀眼奪目的服裝和頭飾立即映入眼簾，全部服飾都十分漂亮，穿著上這些戲服必定能使演員更投入角色和份外神似把這套戲推上最高的境界。由於想更深入瞭解粵劇折子戲的服裝，我們到處問一些工作人員。首先，我們訪問了一位忙得七手八腳的老伯伯關於不同行當所需不同的戲服是如何辨識，卻遭冷待，碰得一鼻子灰，甚麼也問不到。然後，我們再去訪問其他工作人員，才得到答案，我們大概也能辨別一些，例如，通常飾演文質彬彬的小生的，衣服通常袖較長，亦稱女袖。武生則通常穿的都是短袖亦稱武袖，以方便演員活動。而材料方面主要是以布質為主，有些還加了些閃閃生輝的珠片。經過這次的觀賞令我深深地體會到粵劇是充滿了傳統色彩的文化藝術表現，十分值得我們保留下來。

考察主題：演出、音樂

組員姓名：

S2B　11

S2B　18

S2B　33

S2B　37

S2B　40

<u>在進行是次戲棚考察之前，你對那方面最感興趣？你最想知道的事情是甚麼？</u>

1. 演員綵排了多久，他們也會緊張嗎？

2. 演員因何而投身粵劇事業？從幾歲開始？父母支援嗎？

3. 演員對香港的粵劇發展如何看，政府支持嗎？有推廣嗎？

4. 在多種樂器中，哪種是最重要的？粵曲音樂和平日的表演有何分別？

<u>針對你們組的考察主題，擬定五題訪問題目。</u>

問題1：演員從幾歲開始接觸粵劇？

問題2：因甚麼原因？父母安排？學校？自己感興趣？

問題3：這個表演綵排了多久？

問題4：你們對粵劇在香港的發展如何看？

問題5：這麼多樂器中，哪種次要，哪種最重要？

2B（37）

　　走出地鐵站，多走幾步後就遠遠地看到一個大戲棚，是我人生中第一次親眼見到的。以往在家中電視中看到，真的想不到在有生之年能夠見到這大場面。走進棚內，倍感神奇！所有東西都是以竹、木搭建而成的，不用一塊磚頭，不用一斤混凝土，走上去感覺上有點危險，但實際上是非常穩健的。左邊有一大堆人在化妝，雖然我也曾經上過粵戲白色面的那個妝，可是那次是別人替我化的，而現在他們竟然是自己替自己化的！即這是他們一樣必須學習的東西，但也覺得很佩服。繼續向前走見到了很多戲服，而且有人在熨衣服。那些戲服真的很美呢！然後走到了觀眾席，發現除了有很多長者外，還有很多外國

人呢！我曾經有想過他們該如何聽得懂？怎料是有字幕的，因此那幾場折子戲我也看得懂呢！

這次參觀大戲棚是個非常好的活動，因為平時很少有非宗教的戲棚。香港政府也應提倡多點這些活動，傳揚中國文化。

2B（33）

我們這一組主要瞭解化妝，主持以及音樂為主。一進到後台，我們便看見二十多個表演者正在化妝，有男有女，有老有少，全都顯得非常忙碌，沒有時間搭理我們，所以我們便隨著解說人員來到台前，聽著他專業的講解。他講述了戲棚的構造、服裝的設計、台上的擺設、大幕的操作、樂團的配合等。他還講述了〈擋馬〉、〈百花亭贈劍〉、〈姑嫂比劍〉和〈八仙過海〉四個折子戲的內容，好讓我們能夠明白當中的內容。時間不多，我們坐在自己的座看粵劇。在四套折子戲中，我最喜歡看〈八仙過海〉，因為故事內容生動有趣，而且武打場面也很好看，簡單易明，令我看得津津有味。看完後，我們回到戲棚後台，有幸採訪了表演者，而我最印象深刻的是那位主持人。他說他自小對粵戲的興趣濃厚，說明做粵戲的技術是一朝一夕慢慢地學成，並不能一步登天，他自己也學了十幾年。他還鼓勵我們要加油，不要遇到難關就輕易放棄，這令我印象非常深刻。在這次粵劇觀賞中，我不但學到了一些簡單的粵劇技巧，還學到了人生道理，希望能在將來的表演裡發揮得好。

2B（15）

在二月十六日（星期六），新年假期間，我們班跟楊老師去了西九龍大戲棚考察。

我們先在戲棚四周的社區進行考察，再在導師的帶領下穿過行人隧道入大戲棚的場地。

我們在門口逗留了一會兒，導師給了一個簡介，讓我們初步認識後，再帶我們去戲棚後台。

一進後台，就從左邊看到一批演員在化妝，右邊是樂隊在進行練習，我們看到有古箏、楊琴、三弘、二胡等林林總總的樂器，中西混合，場面頗為壯觀。

再往前行就有五花八門，色彩繽紛的服飾。

在今次的考察中，我和組員學到很多不同的表演技巧，化妝技巧等。
希望下次有機會繼續做考察。

2B（11）

這次，我們又跟隨楊老師來到西九大戲棚觀劇以及參觀後台。這天已是西
九大戲棚本年最後一天演出，依然十分多人來觀賞。西九大戲棚是由十個工人
在三星期搭建出來的，由頭至尾也只用竹、木板和膠帶，半根釘子也沒有。西
九大戲棚是由演出大廳和外圍二十幾個攤檔組成的，根據工作人員的解說，得
知粵劇有別於西方音樂劇，舞台台高一米，有如老師在教導的意味在當中。

觀戲時，表演也非常精彩。四個折子中，我就較喜歡〈八仙過海〉。八位
仙人出盡法寶，鬥智鬥勇，最終還是不敵對手。他們的演出有種無聲的幽默，
何仙姑的舞劍也極出色。其次的，便是白龍關，兩人間的恩情怨恨，兩位演員
也把感情演出得淋漓盡致。

觀戲後，我到後台進行採訪。他們大都是從小時已開始接觸粵劇，有的是
被父母感染，有的是自己感興趣。所謂「台上一分鐘，台下十年功」他們每人
也要十分刻苦地練功，才能當上主角甚至任何一個角色。根據演員的話，他們
對粵劇在香港未來也會愈來愈鼎盛，十分有信心。

2B（40）

我們這一次考察的題目及重點是背景佈置，樂器音響和化妝。

這次我們能夠有幸到後台參觀，看到了很多一般人看不到的東西，例如：
服裝、道具，演員們在化妝的樣子等等。這些都令我大開眼界，因為這令我更
加瞭解整套粵劇的製作，也令我知道其他人付出了多少的努力。

因為我們這一次考察的題目有包括樂器音響，所以我們訪問了幾個有負責
音樂方面的人士，聽他們大部分人說，他們大多從很小便開始學習樂器，所以
到了現在，他們已經有很豐富的演出經歷。

另外，我們也訪問了主持節目的司儀，他告訴我們他從中學開始接粵劇，
並漸漸有了興趣，令我們獲益良多。

經過這次活動，我學會了很多關於粵劇的知識和大大增加了我對粵劇的
興趣。

考察主題：音樂、戲台

組員姓名：

S2B　3

S2B　8

S2B　14

S2B　16

S2B　17

<u>在進行是次戲棚考察之前，你對那方面最感興趣？你最想知道的事情是甚麼？</u>

1. 音樂：

 i. 粵劇的唱腔音樂類別

 ii. 有關戲曲的變調

 iii.粵曲的基本色

 iv. 粵曲的旋律

2. 樂器：

 i. 大多數粵曲使用的樂器

 ii. 粵曲所使用的樂器種類

3. 樂隊：

 i. 人數

 ii. 領奏者使用的樂器（人數）

4. 背景：

 i. 不同類別

 ii. 需要多少人幫忙

 iii.誰做背景

<u>針對你們組的考察主題，擬定五題訪問題目。</u>

問題1：音樂方面能夠選擇從其他方面發展，為何要選擇為粵劇演奏音樂？

問題2：有甚麼因素會令到你去為粵劇演奏音樂？

問題3：為了粵劇演奏學了多少年？

問題4：每天會花多少時間去排練？

問題5：會不會有時候覺得為粵劇演奏很沉悶？

2B（14）

在年初七，我們去了西九大戲棚觀看粵劇和參觀戲棚後台。這次我們組會主要考察音樂和佈景。

我們首先在佐敦站集合，然後步行去戲棚。從對面的街道就能看見西九大戲棚，上面有很多花牌圍繞著。我們在粵劇還沒有開始時進入後台參觀。其實整個戲棚都是由人手搭成的，而且還是只有十多人用了兩星期完成的，材料就只有竹，所以當你走進後台，你會有些害怕，感覺上就好像自己很容易會掉下去，可是那些地板十分堅固，還能容納很多人，我很佩服那些建築師能夠建成那堅固的戲棚。

當有人跟我們說了後台的基本資料後，我們就去看粵劇，我們分別看了四個折子戲，我認為〈八仙過海〉是最有趣的戲，因為裡面有很多人物，而且不單只有人物在說話，還有一些武打的部分，不會讓人感到太過沉悶。

看完四段折子戲後，我們又回到後台去做訪問，讓我們對粵劇又有更一步的瞭解。

經過這次的活動，我認為西九大戲棚很有意思，因為那裡全部是人手製的，而且感覺比較傳統，更有看粵劇的氣氛。

2B（8）

今次西九大戲棚考察旅程，令我學了很多東西。不像上一次去看大戲那樣，現在想起，都十分興奮呢！

我記得初初來到西九大戲棚時，覺得很特別。一枝枝竹形成的大棚，上面有一枝枝紅色三角形的大旗子環繞著戲棚，還有幾塊大花板在戲棚上面，真是別具一番特色！可能因為現在有很少機會去看見那麼有傳統特色的建築，所以當我看見大戲棚時，我總是十分驚奇。我一邊走，一邊參觀大戲棚周邊的社區環境：外面有一座座高樓大廈和入面的傳統大戲棚截然不同，大戲棚就像被石屎森林包圍著！入面除了大戲棚外，還有林林總總的商店在旁邊。一些是賣傳統小吃，一些就是賣傳統手工藝品，真是令人眼花繚亂，不知買甚麼才好。

　　瞭解完環境後，就開始參觀戲棚後台。心情十分興奮，因為終於可以看見演員幕後的真面目！後台比我想像中大很多，入面有分不同的地方來做不同的東西。如：有一張張桌子來讓演員們化妝，有些地方是給人放戲服等。我和組員一邊拍攝和記錄參觀情況，一邊訪問演員、工作人員等。他們分別告訴我們很多有趣的事，真是獲益良多！

　　兩時十五分，我去了觀賞折子戲，有：〈白龍關〉、〈八仙過海〉等。雖然我從未聽過那些粵戲的名字，但演員精湛的技術令我深深明白到當中的意思。真令我大開眼界。

　　經過今次的西九大戲棚的考察，我對大戲棚加深了認識，還令我對粵劇那方面增加了興趣。

2B（17）

　　在農曆新年假期中，我都有機會看到一班同學，是因為我們去了西九大戲棚看粵劇。

　　西九大戲棚由十個工人搭建而成，每年都會搭建，已經有了很悠久的歷史了。當我離遠看著掛滿了花牌的戲棚，已可感受到它的氣勢了。

　　我踏在棚的地板上，心裡很害怕它會破，因為我在木板與木板之間可清楚看到地面。地面與棚的距離約有一米。我想掉下去也會很痛，所以也很小心地走。我們走到後台，看到演員們在化妝，非常興奮。因為平日可以現場看到粵劇的機會已經是很難得，何況看到後台的情況！所以我認為這是很稀有的經驗，我感到非常開心。

　　比較上次到沙田大會堂觀看「帝女花」，我較喜歡到戲棚。粵劇是一種有傳統特色的藝術，在一樣富有傳統風味的建築的配合下，完全感覺到粵劇的特色。坐在座位上，抬起頭，就會看到棚頂上的板子被風吹起不斷擺動，這是令我印象最深刻的，因為我怕它們會被吹下來。

　　這次參觀的確是個很好的經驗，很多人都沒有機會去參觀後台，在台上參觀。希望會有更多機會參觀不同戲棚的後台。

2B（16）

　　我們組的重點主要是關於佈景以及音樂。一開始我們參觀了一會後台，之

後便聽位男士為我們介紹，解釋不同的部分。我們大家圍著他，有的拿著手機錄音，有的拿著平板電腦錄影，有的抄下筆記。隨後我們就開始看折子戲了！

　　看戲過後又是我們參觀後台的時間！這次有的時間比上一次更多時間，可以訪問更多的人。首先，我們訪問了幾位外國人。我們一開始問了他懂不懂說廣東話，他答了不懂。所以我們就要用比較不流暢的英文去溝通。後來有位女士走過來說其實她是懂得用中文溝通的。這時陳湘泠忽然想起。發覺他的樣貌很熟悉。原來他上過「東張西望」這個節目的！後來我們問了幾條問題便走了。出了後台後，我們買了點東西吃，然後便開始錄感想！我們在別人錄影時，經常性地扮作路人，弄得大家人仰馬翻。

　　我認為我參加了這個活動令我獲益良多，學習到很多東西。如果再舉辦這種活動，我一定會參與的！

2B（3）

　　一向，我對粵劇的認識都不深。我對這藝術、文化認知只有爺爺平日百無聊賴哼的歌句的瞭解，在學校上的幾課粵劇課程的知識和到沙田大會堂實地的瞭解跟〈帝女花〉的欣賞。學的好像頗全面，但就是少了一份實實在在的傳統粵劇感覺。剛巧的是，這次西九大劇棚的考察正正滿足了我對課程的期望。

　　上午的陽光下，我們來到西九大戲棚。棚外數百步，便能看色彩繽紛的大花牌。整個棚都是由人手一支一支的把竹疊砌成的帶出一種非常傳統的感覺。來到戲棚，我們首先到後台參觀。啡啡黑黑的大箱子和大批的戲服和服飾設置在後台，演戲的人們都坐在位置上寧靜、心思投入的化妝，過了一會，老師帶領我們打量舞台及講解舞台的運作等。

　　臨近戲開始，我們鑽入人群中，坐在位置，耐心等待戲劇的開始。我稍為打量座位上的觀眾，發現大部分都是長者，他們興致勃勃的，比起那些像是被家人帶來看戲的青年人顯得格外精神。突然傳來司儀的聲音，原來粵劇要開始了。台上一連串做了幾場戲。大多都是武打為主，比起〈帝女花〉的確少了很多對話和獨白的地方。由於我對這幾場戲不太瞭解，很多有趣的笑點，我都沒有笑出來，只看見老伯伯、老婆婆們露出燦爛的答容，我卻顯得一頭霧水。我的理解能力非常差，故事尚不太明白，最深印象的是，演員在台上打前空翻，打完又打，非常架勢。後來，又有演員把頭上的辮子不停揮舞，令我和同

學都有衝動一起做這動作。戲都完滿結束後，我們伸展了一下身體，便回到後台訪問。

　　訪問期間發生了不少趣事。起初，我和組員都頗害羞，不敢向演員、工作人員們訪問。但後來，看到其他組已開始訪問，我們都不甘後人，鼓起勇氣來。前前後後，我們期間訪問了大約三人，分別有佈置後台的工作人員，演員及在後台默默耕耘拉樂器的人。雖然他們所負責的東西都不同，但共同的是他們每天都很努力不停練習，每天都練七至十小時。這種學習的態度，非常值得我們學習。

　　這次到西九大戲棚真的獲益良多。雖然沒有把劇中內容完全明白，但經過老師的講解及訪問後，對粵劇的知識像是有一大步的增進。西九大戲棚讓我感受了傳統粵劇的感覺，非常滿足。

考察主題：演員化妝

組員姓名：

S2B　23

S2B　26

S2B　28

S2B　29

S2B　38

<u>在進行是次戲棚考察之前，你對那方面最感興趣？你最想知道的事情是甚麼？</u>

1. 化大戲妝最困難的部分是甚麼？

2. 要化好一個大戲妝需要練習多久及用多少時間？

<u>針對你們組的考察主題，擬定五題訪問題目。</u>

問題1：給自己化妝最困難的部分是甚麼？

問題2：練習化妝練習了多久？

問題3：化妝最長可費時多久？

問題4：妝容怎樣表達自己的角色？

問題5：化妝時需用多少化妝品？

2B（23）

　　在農曆新年初七，我和同學一起到了西九大戲棚裡看粵劇表演。這是我第一次到真正的戲棚裡看大戲。所以我十分期待。

　　到了戲棚的第一站是參觀後台，整個戲棚都是用竹搭建的，雖然看上去很不安全，但踏上去卻十分穩固。我們到的時候演員還在化妝，每個人面前都有一面鏡子，而她們的雙手飛快地在臉上塗著化妝品，整個台都在一忙碌的氣氛中。經訪問，我才知道原來化大戲妝最長可需二至三小時。演員要靜下心，心境隨著一層層妝向所扮演的角色轉變，並溫習角色的性情等。化妝最困難的部分是鼻子上的白線。如果塗得太寬的話會讓人感覺很肥，而太窄的話會讓人感覺很小器。另外，大部分演員都有自己的化妝箱，每個都密密麻麻的放著不下十種化妝品，放下一種又拿起另一種，漸漸一張標準花旦臉出現了。可是，剛

化好妝演員又開始穿戲服、弄頭飾，好像永遠都準備不完似的。

　　經過這次的戲棚參觀，我明白到台上三十分鐘的折子戲是需要三小時來著裝及三十年的學習，並不是表面上看到的那樣簡單。希望這門技藝能長久流傳下去及有更多人懂得欣賞粵劇。

2B（26）

　　今天，我跟一班同學一起到了西九大戲棚去看折子戲，我感到十分有興趣，也十分難忘。

　　我們首先聽了工作人員講解有關大戲棚的操作及安排，接著我們就分組分工了。

　　我們看到那兒有很多演員在準備道具，化妝和換衣服，還有一些人在練習待會要用的樂曲和音樂呢！有些同學已急不及待地訪問一些正忙著化妝，左手拿著粉底，右手拿著眼線筆的演員。

　　接著，我們便到台後聽一位資深的粵劇演員講解，他說了很多有關以往我不知道的東西，真的令我大開眼界。而最令我感到好奇和震驚的，是演員化妝要用上兩小時。原來他們每塗一些妝容到臉上，就要想想他們在戲曲中要飾演角色。

　　然後我們便去看了四齣折子戲，包括「八仙過海」、「斷橋」等。真的非常好看呢！

　　之後，我們組便到後台訪問演員。他說了很多有關化妝及演技的事情給我們聽。原來這真的毫不簡單。

　　原來，粵劇不是搽搽粉，換衣服及唱歌就行，背後是需要下很多功夫，正所謂「台上一分鐘，台下十年功」，這活動真的十分有意義呢！

2B（29）

　　這次到訪西九大戲棚真的令我獲益良多。這次是我第一次到戲棚欣賞粵劇表，而且還可以到後台採訪劇團的成員。

　　首先我們參觀一下後台。我們組的考察題目是化妝，正好可以讓我們觀看演員的化妝過程，那些演員都是自己為自己化妝的，看起來好像十分困難，不過仍然堅持。接著便有職員向我們講解，原來一般的化妝只需大約十五至二十

分鐘，而演員卻花大約一小時來化妝。

我們亦有機會訪問當中的演員，讓我們得知更多有關他們的化妝。我們得知原來不同的模樣是代表不同的性格和角色。而令人意想不到的是化一個妝最困難的地方是畫鼻子。例如一個花旦的臉上要畫白色和紅色的部分，原來紅色和白色中間的位置是鼻子，如果留白的位置太多或太少也不可以。

當我們觀賞粵劇的時候，特別留意演員面上的化妝，原來真的是有所不同的。粵劇中演員的化妝與我們日常生活中的有所不同，雖然日常生活中的裝扮能夠代表到人們的角色，但並未能表達到人們的性格。這次的參觀中令我可以更微細地觀察演員的打扮，提升了我對粵劇的興趣。

2B（38）

我們在戲棚裡看見許多中年及老年人，也有一些年輕人站在一旁看粵劇。當中我還看見兩位外籍人士呢！好奇心之下，我在看完劇後獨自問他們，走近一看他們還很年輕呢！我問他們為何會去看粵劇，他們說今次大老遠從家鄉來港，就是為了看粵劇，他們跟我一樣，很佩服那些武打戲的演員。

我可能是因為比較喜歡武打戲，今次我沒有睡著，反而比誰更專注。當中我最喜歡的，當然是〈八仙過海〉了。我喜歡演員們的動作及服裝，看著演員們七彩繽紛、閃亮的衣服及頭飾，讓我在藝術，尤其是設計衣服方面發展的夢想，更堅定了。

其實今次到西九大戲棚還另一特殊意義——今次是我第一次獨自去九龍！我家人有點過份保護我的，加上我極少去九龍及新界，上次去沙田也是同學陪同。以今次能自己一個人來港九算是很成功，訓練了獨立性，只是去佐敦地鐵站乘地鐵回家時絆倒坑渠蓋摔到馬路上，膝蓋很痛，幸好沒流血。

我們今年能到大戲棚看粵劇真是有福了，同時也為我的繪畫比賽取得了靈感！

2B（28）

我覺得這次的考察活動十分充實，我們考察的題目是化妝。我們到達戲棚後，耐心聽戲棚的工作人員詳細的簡介後，我們便自行參觀，為報告搜集資料。

戲棚是由竹來搭建，由8至10個工人用一星期時間搭建，雖然整個戲棚是由竹來建造，但卻十分穩固，我並沒有擔心，放心地在戲棚上行走。我們在後台看到演員們在化妝，他們很認真地化妝，沒有受到我們影響。他們全部都是由自己一手包辦，無論是化妝，頭飾，服飾都是自行整理，十分專業。

我們還欣賞了幾場折子戲，他們都十分精彩，相信他們一定苦練了一段時間，而我最喜歡的是〈白蛇傳〉，這可歌可泣的愛情故事令我十分感動。

通過這次活動，我認為粵劇這門藝術應保留下去，和十分值得我們欣賞。我十分佩服那些粵劇演員刻苦的精神，所謂「台上一分鐘，台下十年功」，粵劇是一門很深奧的藝術，相信他們在幕後必定付出了不少努力和汗水。

考察主題：竹棚

組員姓名：

S2B　6

S2B　19

S2B　24

S2B　25

S2B　39

在進行是次戲棚考察之前，你對那方面最感興趣？你最想知道的事情是甚麼？

1. 我最想知道服裝的製作。因為在電影和電視劇中看到的古裝服飾十分漂亮華麗，我希望可以透過這次戲棚考察來瞭解古裝服飾，如果有機會我一定會嘗試製作一件。

2. 我對竹棚的搭建最有興趣，因為搭建竹棚是需要花很大的金錢和時間。加上，我很想知道工人究竟是怎樣運用「竹」來建棚，而且能夠載大約一千人。

3. 建築，我覺得用竹做戲棚十分有趣，十分新鮮，在老師還沒提到戲棚前，我完全不知道有戲棚這種東西。所以想知道的東西有很多。但我最想知道的還是如何建造戲棚和它為甚麼不會容易倒下。

4. 我最想知道是裝造竹棚所需的東西。因為我聽老師說過一個戲棚原來只是由幾個人去搭建，真是十分厲害，所以我非常感興趣。

針對你們組的考察主題，擬定五題訪問題目。

問題1：竹棚是怎樣搭建？

問題2：竹棚有甚麼特別的歷史？

問題3：化妝需要多久？有甚麼要注意？

問題4：戲服是由甚麼做成的？有多少類？

問題5：建造竹棚需要花多少時間？

2B（24）

　　首先，我們對戲棚文化的知識加深了。我們親眼看到戲棚，那也應該是我們的第一次，因為是「親眼」看到，我們能真正理解到戲棚的結構、造型、

給人的感受。在後台，還有工作人員講解戲棚的由來，戲棚的服裝、樂隊資料等。我們還訪問了一些工作人員。和觀察演員的化妝流程，十分有趣。戲棚主要是用竹造成的，地板是一塊塊小木板，地板是離地面一米的，當我踏上去時，我感覺到木板漸漸「沉」下，好像因為受不住整千多人的重力而快要斷了，地上的木板也時時發出令人可怕的「吱吱」怪聲，在戲棚裡看粵劇時，心裡在想戲棚會不會倒塌。我們看的戲是〈擋馬〉、〈百花亭贈劍〉、〈姑嫂比劍〉、〈八仙過海〉。那些都是一些古時的民間故事，令我明白古人的聰明和豐富的想像力，〈百花亭贈劍〉裡的主角做的雜耍千奇百趣，令我大開眼界。令人失望的，是看戲棚的大部分都是長者，恐怕戲棚文化在不久的未來會失傳。

看完粵劇表演後，我們在附近的攤檔裡買東西吃。令我最難忘的是吃「吹波糖」。店員會搓一個喇叭花形的軟糖給客人，然後客人就可以從喇叭形的洞吹，吹脹它，又好玩又好吃，那是我人生第一次吃這種糖。

2B（39）

在這次考察活動裡，我組的同學決定用戲棚作為題目，探究它的特色，製造的過程等等。

在考察當天，我們發現戲棚的後台有很多新鮮的事物讓我們參觀，包括粵劇用的衣服、道具，台上的佈景，化妝的用品，它們都富有濃厚的特色。我們到達的時候，有很多粵劇的演員坐在木椅上畫眉、塗面。而在後台的另一邊，有幾位工作人員專心地熨手上的戲服，為演員準備一會兒的演出，大家都非常忙碌地完成自己的任務。這時候，一位男工作人員向我們全班講解關於粵劇大概的由來，戲棚的歷史，特色和搭建的方法，提供的資料很有用，能給予我組的考察報告很大的幫助。

經過這次的考察活動，我感受到粵劇的趣味性和價值，因為我看到粵劇的演員大部分都只是大學生，但他們卻很努力地將粵劇這種傳統，甚至被人認為是「過時」、「老套」的娛樂節目演出來，希望能讓人知道，粵劇並不是一時的潮流，而是屬於香港人傳統的習俗以及文學的造詣。此外，我們認為戲棚十分有特色，因為它是由人手搭建出來，非常有價值。但香港大都份都是高樓大廈，這麼傳統的搭建方式在香港真是少有。

2B（25）

上星期六，我們在楊老師的帶領下參觀一個名叫西九大戲棚的粵劇表演場地。那裡車水馬龍，人來人往，觀眾大部分都是老人家，他們很早就在戲棚排隊等待入座。而我們到達的第一件事就是參觀後台。雖然看似簡陋的竹棚，但走進去才知道內有乾坤。簡簡單單的竹棚卻擁有精確堅固的結構，支撐竹棚的骨架由竹桿平均分配而成。除了頂部及舞台背後鋪滿鋅鐵外，四周都通風透光，大部分物料都可循環再用，後台建了一個化妝間。當我們到了後台，所有人都已經開始化妝，而其他工作人員亦幫忙熨衣服，然後把衣服都整齊地掛起來，大家都手忙腳亂，根本沒有空閒時間理會我們。我們只好自己拍攝和參觀。後來有一個男工作人員領我們到台上向我們詳細地講出粵劇的歷史和來源。今次觀看粵劇完全打破了我看粵劇的感覺。我一直以為這是一個不入流而且無聊的活動。但可能因為從課本中接觸的文言文，我能明白演出的內容，我開始對粵劇產生興趣，我希望下一次再有這樣的機會讓我更加瞭解中國傳統的文化藝術。

2B（6）

這次在西九大戲棚參觀後台和觀看粵劇後，我對粵劇有一定的認識。我還記得上次在沙田大會堂中，那裡的環境，演員的表演形式跟今次相比是截然不同。今次的粵劇表演由於是在戲棚裡舉行，不像平常在室內進行，因此它給我一種煥然一新的感覺。一開始我是非常害怕踏上戲棚，因為戲棚的地板和天花板一樣，都是用竹做的，可是過了一陣子，繞了戲棚一圈後我漸漸習慣凹凸不平的地面。戲棚的後台比我想像大，表演者專心致志的用塗上白色顏料的畫筆替自己化妝，而後台的工作人員則忙碌地熨衣服。我真的想不到原來一場大約兩小時粵劇是需要花這麼長時間來準備。拍攝了後台的圖片後，我們隨著蔡啟光先生到了台上聽他的講解，聽到他一番講解後我才知道原來建一個戲棚是需要花龐大的資源和金錢。台上的左邊坐了樂曲表演者，他們都毫無錯誤地把樂曲拉了一遍。

終於來到觀賞戲劇了，這場日戲分了四個故事，分別是〈擋馬〉、〈百花亭贈劍〉、〈姑嫂比劍〉和〈八仙過海〉。這四則故事都是以「武」為主，所以相比上次我較喜歡這次的表演。演員栩栩如生的表演使整場戲表現得活靈活

現，富有吸引力。其中有演員純熟地打了一個倒手翻，令我讚歎不已。之後觀戲後我和組員在戲棚附近逛了一圈，看看附近的周邊，並拍製感想，拍製後就走了。

　　這次的參觀戲棚令我印象深刻。粵劇是我國故有的傳統。希望發展同時香港也能保存這些傳統文化。除此之外，這次的參觀我學懂了團結就是力量，他們無論在表演的準備，演出時都顯得非常合作，所以這次的粵劇表演十分成功。

2B（19）

　　在這次的考察中，我除了獲得更多課外粵劇知識外，我還感到十分新奇和興奮。

　　我感到新奇是因為這次我看從未看過或聽過的折子戲，我對粵劇的認識不多，所以折子戲對我來說是樣很新奇的東西，我懷著好奇的心態去看。果然，折子戲是十分好看。當中的〈八仙過海〉更是令我眼界大開，八仙新奇、有趣的造型和敏捷的身手在我腦中留下深刻的印象。

　　我感到興趣是因為我可以第一次見到「刀馬旦」。

考察主題：化妝

組員姓名：

S2B　5

S2B　7

S2B　9

S2B　10

S2B　21

在進行是次戲棚考察之前，你對那方面最感興趣？你最想知道的事情是甚麼？

1. 我對化妝最有興趣。怎能在短時間內化好妝，預備好出場的東西。

2. 不同的顏色有沒有特別的意思想表達。

3. 粵劇和現今的化妝有沒有大的分別。

4. 有沒有化妝技巧令自己更上鏡，可以瘦面等。

針對你們組的考察主題，擬定五題訪問題目。

問題1：每一次化妝用多久的時間？

問題2：粵劇的化妝有甚麼特色？

問題3：衣服方面，不同的角色衣著有沒有不同？

問題4：不同角色的化妝有沒有不同？

問題5：臉上的工具，有否特別的作用。

2B（21）

　　今天我們去了西九大戲棚去參觀及欣賞幾齣戲。戲棚是中國粵劇的特色，規模大，整個舞台以至化妝間及觀眾席也是由竹一手建成的。走上去的時候也會擔心竹棚會不會倒塌。

　　而我們組的考察題目是粵劇的化妝。大家也知道粵劇演員臉上的妝容要花很多時間的，而且不同臉，表示的東西也各有不同。我們經常也聽到人說，粵劇演員化妝是要自己一手包辦，所以他們每次也要提早把妝容弄好，以免時間不足。

　　戲棚的化妝間內，排滿了戲班的衣箱，四周人來人往，每個人都各自忙於

自己的工作，以前認為粵劇是一門很易上手的事，怎料由學習化妝技巧到唱功至少要有四至五年的時間，真的不容易呢！

　　觀賞每齣折子的時候也要看看演員臉上的容顏，以分辨善惡及老幼，我覺得粵劇這種傳統文化應該承傳下去，好讓我們下一代也能夠欣賞這些中國獨有的文化特色。

2B（9）

　　這次是我第一次參觀大戲棚。在遠處看就比想像的大得多。而且十分壯觀。大戲棚是用竹砌成的，連後台也是。大戲棚用一個個巨型的花牌掛在棚頂作裝飾。大戲棚的附近還有一些商店吸引別人買紀念品和美食，添加了不少熱鬧的氣氛。參觀大戲棚的外圍後，我們組進入了後台訪問演員，而我們的題目是化妝，每一個演員都須要用起碼一小時來化妝。在臉上打上厚厚的粉底，他們把眉拉起後，眼睛顯得活靈活現，炯炯有神。他們有些工具貼在面上可以顯得臉尖尖。演出完後，只需用很短的時間卸妝。

　　每逢開場前，後台都是最忙碌的地方。工作人員們忙著燙衣服，利用棚來掛服飾，真是物盡其用。這可確保衣服筆直。道具有規律地方，一邊鞋和頭飾，一邊是手持的道具。每一個演員都有自己的化妝椅，椅的背後貼上名字，以防混亂。

　　台上的幕是比較薄，因此能做出輕飄飄的感覺。

　　比起上次在沙田大會堂，這次格外新鮮，沒有空調，只有風扇。但在大棚的氣氛比起上次熱鬧很多，人山人海，買不到票的，就站足全場。這次讓人認識到甚麼是大戲棚，為何簡簡單單的竹可以砌出一個室內能容納千人的戲棚，真是奇妙。

2B（5）

　　當天，我們到了西九大戲棚參觀，踏進了大門，看到了富有特色的大戲棚，戲棚的外表十分宏偉，吸引了我的目光，雖然整個棚只是用竹子建造，但卻十分穩固，可見古人的智慧。戲棚旁邊有各類的小攤檔，售賣小吃、紀念品和特色工藝品，場面好不熱鬧。

　　我們有機會進入後台參觀，我從未試過進入演員的後台，感覺很新鮮。

我和組員停下來仔細看演員為自己化妝，粵劇的妝很有特色，不同的角色也有分別，原來一個妝至少都要化一個小時的時間才能完成呢！粵劇的服裝也很特別，例如武生的大靠和身上的四枝小旗，看起來很威風。

整個粵劇表演很精彩，看見演員的功架都十分佩服。而且並沒有想像中那麼沉悶，發現粵劇也有有趣的地方，我認為這種藝術要一直傳承下去，讓更多人能夠欣賞到這種中國富有特色的傳統藝術。

2B（10）

在剛剛過去的新年，我跟楊老師和同學一起去西九大戲棚觀賞粵劇表演。這已是我第二次觀賞粵劇表演了，可是這是我第一次真正到戲棚觀大戲。我上一次也有參觀後台，但這倒是我第一次參觀戲棚的後台。全個戲棚都是由竹搭建而成的。雖看上去不是十分堅固，但其實很安全。到了後台的時候，我們更有特別的機會親眼目睹準備演出的演員化妝。跟我想像中不同，他們原來每個人有自己的座位，而且每個人化妝也是自己化的，十分有心思，每位演員都忙碌地準備只給自己的化妝。我訪問一位女演員後才知道，原來他們化一個妝容最少需要二至三小時。他們把一層又一層的粉塗在自己的臉上。而且每一個妝容也代表著不同的角色。例如丑角要化黑一點，主角要化紅一點等。原來化粵劇的妝容需要很多的技巧。化得太多看上去會太胖，而太少看上去會太小器。每個角色的服飾也不同。窮的色彩會淡一點，例如藍色、麻布。貴的人色彩便鮮一點，例紅色。

經過今次的參觀，我才明白為甚麼別人說粵劇的化妝和衣服很有特色。希望這個特色會流傳下去。

2B（7）

這次是我第二次觀賞粵劇，但這次跟上一次在沙田大會堂看的真的有很大的分別，不論是內容、場地及後台。

這次能夠參觀西九大戲棚，實在是非常難得。起初當我知道大戲棚是用竹建成的，我真的非常驚訝，竟然可以只用竹就建成一個戲棚，以為會不結實很簡陋，但當我參觀過後，我對它完全改觀了，原來是極度結實，後台的擺位都井井有條。

　　當日，我們訪問了一位女演員，她向我們講解了一些與化妝有關的資料，她們化一個妝需要至少一小時，還有一樣更驚訝的，就是原來她旁邊的兩條頭髮是她以前留長的頭髮呢。

附錄7：粵劇學習總結及反思

<u>學生姓名：S1</u>

　　本年度，我參與了不同的粵劇活動，如：劇場分析、戲棚考察等。而我最喜歡的活動就是劇場觀戲和在香港大學的粵劇表演。

　　記得我第一次觀賞粵劇就在沙田大會堂，也是學校帶我那班去參與劇場觀戲那一次。當時是去觀看〈帝女花〉，由晚上七時十五分至十一時三十分左右觀戲。〈帝女花〉是由八幕組合而成，如：〈樹盟〉、〈香劫〉、〈乞屍〉、〈庵遇〉、〈相認〉、〈迎鳳〉、〈上表〉、〈香夭〉，以上資料也是從目錄本子當中發現。一開始未觀看〈帝女花〉時，我以為會有很多情節聽不懂，因為大部分都是口白、滾花，不明白到底是說什麼。但是，看完整齣粵劇後，我頓時茅塞頓開，發現原來粵劇都可以像電影一樣那麼有趣，而每個情節都有不同的精彩之處。雖然有時有些悶，很容易令人想睡覺，但是唱詞時的音樂和射燈就令到你瞪大眼睛，專注地看下去。還有，我發現了有些人物是不按照劇本然後加一些有趣的對話，加強趣味性。這都是看完粵劇後發現的。今次的活動真令我學到了很多，簡直是獲益良多！

　　當然不少得還有去香港大學表演那一次。我班的同學表演粵劇〈木蘭辭〉、表演合奏〈帝女花〉的〈香夭〉和朗誦自創的英文詩，真是十分厲害，我也為他們感到自豪。而負責拍攝的我當然要幫同學多拍幾張照片作為留念。雖然我不是表演粵劇的同學，但在練習期間，我都感到他們的努力。有時他們會弄傷膝蓋，但他們沒有放棄，一直努力下去，最後他們成功了。我真的十分佩服他們。

　　我覺得粵劇活動真的令我學了很多，所以，就算是經歷了很多失敗、受傷，也不會輕易放棄，從而令我學會這樣才能成功。還有，這令我對粵劇的認識加深，也使我對粵劇產生一定的興趣。

<u>學生姓名：S2</u>

　　經過今年首次參與的粵劇課程後，我學會了平時在書本學不到的知識。這次的課程包括分析劇本、粵劇的人物、劇場觀戲、戲棚考察和演出教習。每個項目都有特別之處，亦有不同的得著。

　　首先，學期初時，我們只需要做一些基本分析和探討。老師分發〈帝女花〉的不同章節給每一組，然後每組再探討劇本的內容，並輪流作報告。那時候我對粵劇有了初步的認識。我們做了不同類型的工作紙，令我體會到學習粵劇的編排原來相當不容易，更加想繼續下去了。

　　在十一月，得到老師的安排，我們有幸來到沙田大會堂觀賞〈帝女花〉。因我們已分析過著名劇目的劇本，所以我們觀賞的時候可以更加明白到裡面的情感。因那次是我首次觀賞粵劇，所以非常興奮。劇院很大，很快就高朋滿座了。這次我親眼看見了粵劇表演，感受了當場的震撼。

學生姓名：S2

在二月，我們到了西九大戲棚觀戲，這亦是我最喜歡的課程。戲棚給我的感覺就是簡單的用棚子搭成、設備簡陋、很悶熱的地方。但經過參觀後，我完全地改觀了。雖然座位沒有劇場那麼舒適，但仍然是高朋滿座，熱鬧非常。空氣十分流通，後台十分特別。我最喜歡這部分除了是因為地方外，還有觀賞的折子戲是比較多動作的，我認為這比較有趣。

最後，在四月至五月，就是我們親身表演的時候了。雖然我沒份表演，但我亦都感受到同學們的熱情。無論在香港大學或是在校慶的時候。看著他們賣力地表演，心裡都感到自豪。

真的很開心可以在中二參與粵劇課程，真的學到和感受到了。我想在日後循環周的第七天都會不自主想起體驗到的點點滴滴了吧！

學生姓名：S3

在這一年的粵劇學習，我對粵劇的看法完全刮目相看，以前的我認為粵劇是老人才會看的「電影」，是沉悶的，完全不感任何興趣；但經過今年一整年的學習，我明白到原來粵劇不是沉悶的，而是非常有趣。我在這個粵劇學習中學習到很多關於粵劇的事物，例如：劇本分析、人物的背景、做粵劇前的預備功夫、做手、走路的姿勢等，這一切一切都有不同的樂趣，令我們可以樂在其中。

我對劇場觀戲有著非常深刻的印象，因為那是我第一次看粵劇，音響雖然震耳欲聾，但是一眾小生花旦的精彩演出實在令人讚歎不已，令我意猶未盡。

我認為粵劇最有趣的地方是化妝，因為我認為自己一手一腳把粵劇妝化好是非常困難的事，原來小生花旦們都需預留半至一小時來化妝，實在費時。

學生姓名：S4

我覺得今年所學會的比其他班級多，我學會了分析劇本，從而訓練了我及同學的思維。當我在沙田大會堂、西九大戲棚及香港大學觀看演員及同學表演時，深深的感受到他們是「台上一分鐘，台下十年功」，練習過程十分艱辛。

西九大戲棚給我的印象深刻，因為它是用竹一根一根搭成，用了極多時間，令人不得不佩服。而粵劇對於我這種愛裁縫及飾物製作的人來說，最感興趣的莫過於衣服、頭飾等，可是今年所知的並不太多，希望將來可以有更多這方面的知識。

我實在難忘那天在戲棚的情景，十分熱鬧，連一些外國人也饒有趣味地看著折子戲，比起十一月看的〈帝女花〉，我更喜歡〈八仙過海〉等武打戲。看完折子戲，我們去採訪一些演員，我自問也沒有很好的社交能力，但我居然可以流暢的與演員溝通，感覺真是神奇，演員們初時有點猶豫，但後來也開始主動起來。

接著是同學在香港大學表演，我是負責做記錄的，復活節假期亦曾參與練習，只練了一堂，但卻讓我累透了，要做好一場粵劇真不容易，「台上一分鐘，台下十年功」嘛！對於我這種體能差得嚇死人的人，不掉下台已算差不多了！

年輕人接觸粵劇的機會已不多，感謝上天和老師給我這機會認識粵劇，使我的中二生活變得多姿多彩。

學生姓名：S5

粵劇一開始對我來說是一樣非常陌生的東西，我每周最盼望的課就是粵劇連堂。因為最輕鬆、最有趣、最有新意。

我們第一次考察活動去了沙田大會堂看〈帝女花〉表演。有些悶，睡著了。第二次去了西九大戲棚看折子戲，這個較有趣，沒有睡著之餘也非常投入。

五月初，我們被港大邀請作一個開幕禮的表演嘉賓，這次的活動是我印象最深和覺得最有意義。

學生姓名：S6

在本年度學習粵劇的課程中，我感到獲益良多。我學到了很多在課堂中學不到的東西。

首先，我在第一堂，分析了〈帝女花〉劇本的內容，雖然劇本的內容我有些不明白，但我對於他們的表達方式感興趣，而且上粵劇劇本分析課程就像聽故事一樣，所以我認為粵劇不像我當初想像中的悶。

然後，我們去了沙田大會堂觀賞粵劇〈帝女花〉，那一次是我第一次觀賞一套完整的粵劇，所以很難忘。雖然時間很多，內容有時有點沉悶，但我絕對能夠感受到演員花了多少心機在這齣粵劇中，背劇本、連做手、化妝、唱歌等等用了很多時間去練習，所以我非常欣賞那些粵劇演員。

後來，我們到了西九大戲棚觀賞粵劇。那次，我有幸觀賞後台，最初，我以為戲棚的後台可能是很凌亂的，但當我們參觀時，便發現後台的擺設是井井有條的，而且戲棚十分堅固。而戲劇方面，就與〈帝女花〉有很多分別。〈帝女花〉主要著重唱的部分，但在戲棚的粵劇有包括打的成份，有些更有高難度動作，練習時一定是非常辛苦。

最後，我們有機會學習粵劇的做手，因為我們要到香港大學表演〈木蘭辭〉，我比較喜歡學習這些東西。

學生姓名：S7

這一次是我第一次認真去觀賞及認識粵劇。

在戲棚觀戲和劇場觀戲都給予我不同的感覺。在戲棚觀戲比較熱鬧及有趣。因為有武打戲，所以我覺得比較精彩，而且每個演員悉心的裝扮及純熟的功夫技巧等都一一令人佩服。俗語有說「台上一分鐘，台下十年功」。有些演員可能有小時候開始練粵劇，經歷很長的訓練才在台上演出一個小角色。但往往小人物卻帶給人深刻印象。

另外，這次有幸可以參觀戲棚及劇場的後台。因為平時觀眾不能踏入的後台我可以入，所以有點幸運。劇場的後台比較寬敞，只是進入後台的通道比較狹窄，因為是用竹搭成，所以我有點害怕它會否倒塌。因為當時所有人都很忙碌，有些忙著化妝，有些忙著穿衣，有些忙著熨衣服，各有各忙。而且後台出口就只有一條路，而那通道也是供人運送衣物及裝飾等，所以有點逼，而且化妝間，衣箱等集於一身，所以令人行通道變得更狹窄。

看著演員們不同的裝扮是我唯一的興趣，可能其他人都只是留意它的內容，但我覺得演員的裝扮才是最重要，因為能讓觀眾分善與惡、忠與奸。而且演員每化一個妝都要花上半至一小時，所以除了內容，我最感興趣就是化妝。經過這一次學習粵劇的課程，我覺得我們這一代的年輕人應該多點觀賞粵劇，把中國的傳統文化傳揚出去，別讓它失傳。

學生姓名：S8

在學期初的時候，得知我們有機會學習粵劇，我感到很新奇，因為之前也沒有試過接觸粵劇這種藝術，也想對此有深入的瞭解。

我們首先在課堂上瞭解一下〈帝女花〉的劇本內容，〈帝女花〉是一套膾炙人口的粵劇，我之前也聽過〈帝女花〉的其中一幕——〈香夭〉。在課堂上我們分組去閱讀〈帝女花〉中各幕的劇本，並瞭解當中的意思，除了劇本的分析外，我們也學習了數白欖，我覺得很有趣而且嘗試了創作，創作對於我來說是一個挑戰，因為一定要有至少兩句的最後一個字要押韻，才能使整個作品讀起來更有節奏感。經過劇本的分析，原來〈帝女花〉是講述長平公主和周世顯的愛情故事，我覺得長平公主很勇敢，她敢向清帝請求釋放她的弟弟，而且也佩服周世顯對長平公主的不離不棄，我被這個故事感動了。

我們有機會到劇院觀戲，我很期待這次的活動，也是第一次現場觀看粵劇的演出，起初我都以為觀看劇院觀戲是一件很沉悶的是，但出乎意料之外，我一點也不覺得沉悶，可能因為分析過劇本的內容，所以大部分的內容我都明白。我很佩服粵劇的演員，因為他們能夠記住所有的歌詞和對白，整套戲長達3-4小時，但他們也沒有因為表演那麼長時間而失準。除了戲院，我們還到了傳統的戲棚觀戲，整個戲棚只是用竹子搭建，一根釘子也不需要，但整個棚能夠容納過百人觀戲，實在令我大開眼界，戲棚還開放了後台的化妝給人們參觀，我從未看過粵劇的後台，雖然戲棚的後台不算很大，但設備很齊全，看見很多演員正在化妝準備表演，還能夠近距離觀看粵劇的服飾和頭飾。在表演的環節，我能夠看到演員們精湛的武功和技術，並很享受整個表演。

我們也機會學習粵劇的技巧和做手，我覺得粵劇的每一個動作也很講究和特別，學習的過程也充滿著笑聲。總括而言，今年的粵劇學習很充實，更加瞭解粵劇這種中國傳統藝術，希望能夠一直傳承下去，讓更多人能欣賞粵劇。

學生姓名：S9

在中二級的學年，我們在學校或假期中學會了粵劇。粵劇——這兩個字對我以前來說是陌生的，毫不認識。我在僅有的小學課本和網絡上知道粵劇的來源及特別之處。所以在這一年我真的學會了不少粵劇的知識。

記得剛剛得悉要上粵劇課時，我並不太開心。我常覺得粵劇是沉悶的，是土氣的。粵劇總是給我這樣的感覺。因為小時候我常常在新年期間在電視裡看見，而長輩正在專心致志地觀看。加上，看見他們奇異的服裝，我對粵劇的印象總不太好。

我們在學校上學會了分析劇本——〈帝女花〉。〈帝女花〉這個名字對我來說並不陌生，可是我對其內容卻不求甚解。所以那時第一次閱讀〈帝女花〉。〈帝女花〉這故事對我來說是十分深刻的。周世顯和長平公主驚天動魄的愛情故事感動了我。愛情是不完美的，是不盡人意的，這讓我明白到世上所有事情都不能盡意的。

接著我們觀看了劇場，雖看了數節，卻讓我對粵劇完全改觀。那次粵劇表演十分精彩，令我意猶未盡，可惜我卻不能觀看整段表演，這無疑是一個遺憾。

我覺得最特別的還是戲棚。那棚十分堅固，可容納成千上萬之人。我還記得自己之前並不願意踏上棚子，因為我猜那棚十分危險。可是，一踏上棚子，我便發現那棚子十分安全可靠，並不是如我想像中的恐怖。當然那次的表演也十分精彩。我喜歡除了觀戲以外，還可以買小吃和紀念品。我猜這一定是戲棚的特色吧！難怪這麼多公公婆婆喜愛觀看！

學生姓名：S9

　　這年我們得要表演一個粵劇項目，對此我一直感到揪心。原因之一是我對自己沒有信心。可是雖然表演不太好，我卻學會了不同嶄新的知識……這不論對下次表演或粵劇都有幫助。

　　在僅僅一年，時間飛逝，終度過了一整年。我學會了不少知識，不單對中文有幫助，更對中國粵劇的印象好了不少。希望將來可以有機會參與粵劇活動。

學生姓名：S10

　　今年難得的班別中文課有課外活動，而且這課外活動還不一般，非常特別。那就是——粵劇的一個主題為主的課外活動。對於這個課外活動，我們分別參觀了，也表演了。首先是參觀，我從未去過看粵劇，頭兩次也是因這課外活動，所以才有機會讓我大開眼界。我們第一次觀看去了沙田大會堂，觀看〈帝女花〉。說實話一開始真的有點不太適應，音響有大聲，有聽不明白一些內容。不過幸好的是有些情節，我們在課堂上討論過，都大部分明白，我才繼續有興趣看下去。我們觀賞完畢後，其實都已經非常晚。不過我認為〈帝女花〉的觀賞頗有意思，我特別喜歡的場景則是〈庵遇〉，因我覺得很好笑。雖然是有些太吵（音響太大），以及有些情景我認為沒有趣，但整體來說我感到很大滿足，亦十分愉快。過了些日子，我們又去看了看粵劇，可這次有點不同，地點是西九大戲棚。是次的觀戲沒有像〈帝女花〉時的沙田大會堂那樣，像戲院似的。西九大戲棚是完全由人手，用竹子搭建而成的。我聽見後覺得那些工作人員都超厲害的！我們觀看前後也有找人訪問和拍照。我們西九大戲棚中看的是折子戲。場內有很多人也阻礙著了我看字幕。而且我果然是比較喜歡較長、有連貫性的故事，我喜歡在沙田大會堂看的〈帝女花〉多些。

　　但雖說如此，參觀後台果然是很有趣，皆因周圍的事物都是很新鮮。我自己較感興趣的是化妝，可惜我組的主題並不是化妝。不過也罷了，因全都很有新鮮感，令我感到好奇。被我們訪問的人都人很好，樂意回答我們的問題，有時更會說說笑！我們聽了他們的演奏，非常配合、合拍，也很好聽。問下才知道，他們都花了超出我們想像的時間去練習，基本上整整一天就獻給了音樂。正所謂：「台上一分鐘，台下十年功」，對吧？然後便到表演的部分了！我認為我們表演的還不錯，雖然有些錯誤的地方，可我們下了努力，我們自己知道。對於表演的彩排，我們也只有兩堂的時間。一開始其實我已認定會胡來，因只有那麼少時間。可之後發覺原來也不是的，我們最後到香港大學一座新大樓裡表演，因為那大樓新開而請我們表演的，我們不是挺努力嗎？我當時是這樣想的。不過真的非常非常緊張，因臨表演前的練習都太順利，緊張的心都快要跳出來。最後的表演實在校慶當天，當天來賓可真多，前來看表演的人也不少。其他在我們之前的表演時跳舞，都很時髦，與之後表演的我們反差都超大的，感覺都很怪的。不過我們也盡了最大的努力，最後該算成功吧？總括而言，無論如何都是難得的體驗。經歷，在我們漫漫人生路上該總有用處吧？我認為這課外活動該繼續下去，讓更多人可以體驗。

學生姓名：S11

　　在詳細學習粵劇後，我發現粵劇這古老娛樂背後的不簡單之處。

　　首先，在閱讀其中一段〈帝女花〉的劇本後，我十分佩服那些演員能將比我所讀的長七倍的〈帝女花〉全本的台詞記好，同時還要記好其他場次的台詞。

　　其次，在親身參與粵劇練習後，我真正體會到粵劇練習所費時間之長。同學們苦練了六小時以上，最後的表演卻不到三分鐘。我們練習的還是只有基本武打動作，不用唱得〈木蘭辭〉。想起那些在戲棚中又打又唱，每段長達半小時的折子戲，我深深的被震撼了。

　　在欣賞粵劇後，我想到：那些粵劇演員為了實現自己的夢想，每天努力不懈的練習。而我，在平日學習和溫習時，都只能保持十分鐘集中精神，不久後又神遊太空，真是慚愧！

學生姓名：S12

　　在本年度學習粵劇，使我對粵劇加深了興趣及參與。尤其是親身體驗過，就使我更瞭解及認識粵劇。

　　在首次接觸粵劇之前，粵劇給我的印象是悶蛋古板，全無興趣可言，亦覺得這只是老一輩的玩意，完全沒興趣去看。然而當我第一次跟隨我的老師及同班同學去觀戲，我完完全全地改觀了。

　　每一樣東西都有其知識及用途和趣味，粵劇亦不例外，而我最感興趣，亦令我印象最深刻的就是化妝及服裝。當我第一眼看到粵劇妝及服裝，我想起了動漫的化妝及角色扮演的服裝。這大概是古代的cosplay吧！哈哈，不過，可能因為我本身是個動漫迷的關係，我對粵劇也頗有興趣，化妝及服裝就更一流！但原來化妝及服裝也有它的規則及講究，原來女生不能坐在放戲服的衣箱上，否則會帶來厄運。化妝也是要化一層，思考自己該怎樣去扮自己的角色，再去化另一層，十分講究。

　　而令我最深刻，就是首次跟同學一起表演粵劇，雖然不用唱粵曲，但也要花不少功夫。首先，第一樣——動作，不要少看它，粵劇的美感就全都在動作上。我們先跟導師學習了兩天，然後就要靠自己去練習了。在練習的過程中，我經歷了不少的刻苦，雖然是這樣，但我還是非常開心，因為我能夠取得一份寶貴的舞台經歷。

　　另外，到戲棚參觀後台機觀賞折子戲亦令我非常深刻，在那兒，我們進行了實地考察，我與其他組員們一起訪問了其中一位演員，除了加深了我對演員的瞭解，亦加深了我對戲棚的見解。除此以外，我亦學會了……如何使用ipad來弄movie。哈哈！（我是一個電腦白癡！）

　　最後，這三次寶貴的經驗亦豐富了我跟同學們的團隊精神及合作精神，真是百利而無一害。回想最初覺得粵劇一丁點兒也不好看，也沒有任何用途，就覺得很好笑。不過，無論如何，實地考察戲棚、公開表演粵劇及觀賞〈帝女花〉，都使我認識了不少課外的好東西，亦提升了我的中文水準。

　　粵劇真的令我認識了很多東西，亦令我在各方面都獲益良多。雖然不知道以後還有沒有機會去，但這回憶會在我心中，我亦希望也有同樣的機會去認識粵劇！

學生姓名：S13

　　一開始接觸粵劇，我真的不明白為什麼我們要學習有關的東西，我認為這些東西十分乏味，而且對我們的學習沒有幫助。但是當我經過不同的活動後，我改變了我的看法。

　　記得有一個晚上，我們2B班到了沙田大會堂看粵劇，整個會場都坐滿了很多觀眾，他們大多數都是上了年紀的婆婆、伯伯。我們這群年輕人好像有點格格不入似的。「登、登、登」突然一鼓刺耳的音樂奏起，在場的歡呼聲不斷響起。表演開始，角色們紛紛出場，場面十分震撼。不同的角色有著不同的妝容以及服飾，全都十分華麗。這次表演的劇目為〈帝女花〉，是街知巷聞的劇目。雖然如此，但我對內容不熟悉，所以大部分時間我也是摸不著頭腦。人們在笑或拍掌時，我都不知道其原因。但場面十分熱鬧，瀰漫這濃厚的氣氛。這次的活動令我對粵劇增加了一份興趣。

　　而令我最深刻的活動是參觀西九大戲棚。這對我來說是十分新鮮的。那裡有許多不同的特色中國攤檔，十分有趣。我們走進了戲棚後台，那裡擺放著各式各樣的道具，亂中有序。人們都十分趕急，要準備出場。戲棚裡十分熱鬧，我亦感受到這裡的氣氛。這次是一次令我打開眼界的機會，我會畢生難忘。

　　在這次的活動上，我認為自己仍未夠積極，希望下次亦有類似的活動，我會做的更好。

學生姓名：S14

　　在中二級裡，我分別去過西九大戲棚、沙田大會堂和到香港大學演出粵劇，加深了我對粵劇的認識。

　　在開學頭幾個月，我和同學在晚上一起到沙田大會堂欣賞〈帝女花〉。那是我第一次接觸粵劇。在開場時，那震耳欲聾的音樂和台上色彩斑斕的戲服已經吸引了我的注意。那些演員還一邊做著，一邊走出來表演，真是非常專業。〈帝女花〉一共有很多幕，而且每一幕都有很多台詞，演員們能將它們一一被背出來，還做著不同的動作和表情，及配合著音樂，真是佩服、佩服。最令我們印象深刻，就是同學們對粵劇演員男扮女裝的見解和意見，令大家不禁啼笑皆非。

　　再過兩三個月，我們便到西九大戲棚欣賞粵劇。我們非常高興能夠參觀後台。演員化妝時的過程、牆上的服裝都令我們很感興趣。雖然有一個老伯伯工作人員很兇地叫我們不要阻礙他工作，但一點也沒有影響我們的興致，因為有一個年輕姐姐很溫柔和詳細地跟我們講解。由於那個戲棚是用竹去人手搭建成，大家都對它非常跟興趣。而那個特別的建築讓我對粵劇更加有興趣。

　　在復活節的四月裡，我和同學還親身去學習粵劇，準備在香港大學演出。親身去體驗讓我有不同的感覺。那時我發現原來粵劇中做的手勢比我想像中難很多。而且練習的時候，我們要跪在地上，真是令我感到十分累。我真佩服台上的粵劇演員們。雖然我沒有在港大表演，但能成為幕後工作人員，幫同學一起化妝，令我非常享受。

學生姓名：S15

　　本年度學習粵劇令我對粵劇加深了認識。

　　首先，我透過閱讀〈帝女花〉的劇本知道了〈帝女花〉的具體內容。在和同學討論的過程中，我對當中的人物有加深了印象。我還記得那些令人捧腹的網誌和徵婚廣告。我還學會一些粵劇的術語，如「滾花」等。

　　接著，我們到劇場觀戲。那是我第一次在現場看整套粵劇。在正式觀看之前，我們有機會到後台參觀。那次參觀跟我想像中不太一樣。我還以為後台是很熱鬧，人們都忙著準備的，結果卻只有數名工作人員和飾演周世顯的演員。那次看完後雖然很累，但也讓我大看眼界。演員們穿的服裝和頭飾真的很漂亮。而且，經過這次觀戲，我才知道那些背景音樂是即場演奏的。

　　後來，我們到西九大戲棚看折子戲。戲棚的建築十分特別。儘管只是用竹搭成，但無論多少人在上面也不會塌下來。在戲棚和戲院看戲的分別很大。戲棚的氣氛比較熱烈。人們的表演中段也會拍手歡呼，不想劇院那麼拘束。那天看的折子戲，大部分是打戲，所以不算沉悶。演員們的高難度表演令我十分佩服。

　　最後，我們一起準備在港大的表演。我負責演奏〈帝女花〉的香夭。這次表演令我明白「台上一分鐘，台下十年功」，我們只表演了數分鐘，但事前卻要練習很久。

　　這次學習粵劇讓我看粵劇的機會，也讓我學習到很多新知識。

學生姓名：S16

　　我認為粵劇本身是一種很悶的東西。但當我學習完粵劇後，發現原來粵劇原來是很有趣的。第一次到劇場觀戲，感到非常震撼，還是坐貴賓席。一開始很有心機看，但到了後來已經沒什麼興趣了，到最後已經完全放棄了，睡著了。之後，我們還去了戲棚觀戲，因為是折子戲，較短，而且坐了第一行令我們不敢睡覺，加上有字幕，令我更加瞭解那4套折子戲的內容。加上，有4套不同類型的劇目令我們耳目一新，那4套劇中，我最喜歡看〈八仙過海〉。因為是喜劇，所以我感到十分有興趣，可是一看，發現原來一點也不好笑，完全引不起我的注意。最好笑的反而是字幕，那些英文字幕翻譯，真的很好笑。在這次的演出中，我們演了花木蘭一曲，這令我獲益良多。

學生姓名：S17

我認為本年度學習粵劇是一個難忘和難得的經驗，因為現時青年人都不太留意粵劇，因為他們認為粵劇是很沉悶的東西。他們只是顧著玩手機。但是，粵劇都可以變得有趣。只要細心去觀察、看看粵劇的每一個細節會發現到當中的韻味和當中的學問。這一次經驗令我擴闊對粵劇的視野，例如〈帝女花〉裡人物的性格、內容、當中隱藏的意義和劇本的結構。

其中兩次最刻骨銘心的體驗是去戲院觀戲和到香港大學表演。去戲院看〈帝女花〉那一次時，我是用期待的心情去的，因為我是第一次到現場看粵劇。第一幕開始真是嚇我一跳，那些睡著了的人真厲害，當時我心想，那一次觀戲加了一些新創的元素，雖然我還喜愛傳統一些，但聽一些好笑的地方，我還忍不住和大家一起笑。令我佩服的是那些樂師和主角。那些樂師用精湛的技術去不斷彈奏當中的樂章，還沒有錯誤呢！而我很佩服那些主角，他們能夠很快地為自己換裝和化妝，真是很厲害，還要一邊唱一邊做動作呢，要是我的話，我一定第一件事被服裝絆倒。還要我為自己化妝的話，我的面一定會變成「花面貓」。所以，我真的很佩服他們。比起西方的歌劇，中國的粵劇演員更出色。那些演員一定花了不少努力去練習粵劇，辛苦他們了！

香港大學的表演我沒有參與，但我有去上一節課。我們的同學真的很努力去模仿老師的動作，有些同學因為太賣力去做一字馬而弄到小腿到處都腫，真要為他們而鼓掌，因為粵劇那些動作，做手和姿勢都有一定的難度，不是很容易就學到，是要用心才學得好。這一次粵劇的學習令我畢生難忘，希望下次再能學多一點！

學生姓名：S18

在第一段的時間，我們到大會堂觀賞了〈帝女花〉。在討論以及分析劇本的時候，我一直以為能完全明白他們的情節。不過，到了真正看表演的時候才發現，原來，我連一半都不明白。即使做了很多研究（長平公主及與周世顯的性格），也知道了一些粵劇的元素（數白欖），但是到了現場時，所有發音都被扭曲了，也使我和同學們一頭霧水。當然，現場氣氛是不錯，不少婆婆都跟住台上唱。不過，由於完全不明白，不少同學不敵不過睡魔的誘惑。

而第二段，我們變得更加忙了。復活節的時候，不少同學都回來學校學習粵劇手勢。當然少不了的是，我們在香港大學的表演。我們全班團結一致，同學們的話題基本上也離不開粵劇表演。即使練習的時候很辛苦、很疲累，最後他們也圓滿地結束了表演。而表演後的成功感，令不少同學很滿足。

另外，在新年的時候，同學們都去了西九大戲棚看來折子戲。從他們口中，我感受到當時那熱鬧的氣氛，以及折子戲是多麼的精彩。雖然錯過了今次機會，但我相信將來仍然還有機會的。

總括全年，我們分拆了〈帝女花〉的劇本，也學到了做大戲的基本手勢，即使過程有點困難，我們還是完成了今年的課程。而且，這些經歷對我們的未來還是有用處的。不過，隨著科技的一直進步，粵劇表演變得愈來愈少，演員也出現青黃不接的問題。

所以，我希望將來也有再次觀看粵劇的機會，也希望能有再次學習及認識粵劇的機會。感謝今年的機會。

學生姓名：S19
　　本年是我第一次接觸粵劇，我對此安排感到好奇及疑惑。會不會中文課也包括粵劇課程呢？而本年度的課程令我對粵劇的瞭解更加深。
　　初次提到〈帝女花〉時，我只知道小學音樂課時教的「偷偷看，偷偷望，我帶淚，帶淚上香……」，對其他事情一無所知。而在中文課堂上，我們仔細地看了〈帝女花〉的第一幕〈樹盟〉的劇本，我對〈帝女花〉的背景瞭解更多。〈帝女花〉的背景是明末清初，是一個淒美的故事。看劇本時，我更加能運用我已有古文知識去閱讀劇本，靠上文下理去推理，這也是自學的一種。當我知道自己沒猜錯時，我很高興，我學會更多的文言。同時亦瞭解主角大概的性格，公主的孤芳自賞，駙馬的不慕名利。
　　然後我們有機會前往沙田大會堂欣賞〈帝女花〉。第一次看粵劇，感到很新奇，想不到粵劇表演也有舞台效果，煙霧和雪的情景，想不到粵劇也跟上了時代。可是我雖然看得懂文言，卻聽不懂，我還要好好學習，聽得懂文言文。但之後也沒有什麼機會聽文言文了，要聽懂就要靠自己的自學了，希望有日能成功。
　　之後，在新年假中，同學們前往參觀戲棚，雖然我沒能出席，但我從同學們的報告中得知不少資料。然後，我們便密鑼緊鼓地排練表演。雖然我不是表演的其中一員，但我亦有幸學習做手的基本，一切都不簡單。

學生姓名：S20
　　由開始剛接觸粵劇對它完全沒有興趣，然後慢慢理解更多粵劇其他的知識，例如〈帝女花〉的故事內容，還有到香港大學表演〈花木蘭〉。其實在當中也有很多有趣和難得的經驗。
　　我們到沙田大會堂觀看〈帝女花〉，不但不用自己付款，而且還坐在非常近的座位，這的確是很難得。我又不是粵劇的愛好者，才不會費錢買票去看表演，所以這的確給了我一個機會看粵劇。
　　另外，我們也在新年期間到了西九大戲棚參觀，也是另一個難得的經驗。我家附近經常也會搭建戲棚，一直也很想參觀但總是沒有人陪我。這次去參觀不但見識到棚內的真面目，還可以到後台瞭解演員的情況。如果是我獨自一人參觀，工作人員必定不會讓我進後台。
　　而最後的粵劇表演。我們在香港大學和學習的遊藝會表演了兩次。我有機會穿著粵劇所用的服裝，學習了粵劇的基本動作，都是很少有的機會。
　　在所有的粵劇活動中，不但自己學習了不少課外知識，也增進了同學之間的友誼。

學生姓名：S21

　　我之前對粵劇完全沒有興趣，現在覺得粵劇是一個值得保留的文化遺產。如果將來粵劇失傳了，會怎麼樣呢？現在越來越少小朋友、少年和青少年對粵劇有興趣。我們去西九大戲棚和看〈帝女花〉的時候，我發現大部分觀眾都是老人家，我有一點失望。

　　我覺得粵劇是一種藝術，是唱歌跳舞的合體，十分講究技術和技巧，要經常練習，十分辛苦。我們班復活節裡要回學校練習粵劇，十分麻煩，有困難，又辛苦。雖然我十分不想在輕鬆的復活節假期回學校練習，加上我們要回學校練唱歌，好像天天都要上學似的，又跟沒有假期一樣。但是，這是一個很好的學習機會，對我的語文知識也加深了。

　　我覺得最有趣的是西九大戲棚的建築，戲棚是用竹和木做成的，十分厲害！我在裡面看戲的時候，有點害怕戲棚會倒塌。我在離地面一米高的木地板行走時，木板會凹下去，好像就快要斷似的。我十分驚慌，不能專心觀看粵劇。有些身形龐大的人在我身邊走過，木板會發出吱吱聲，十分恐怖，在戲棚裡看粵劇真是太刺激了。

　　經過這一年的粵劇學習班，我對粵劇的知識加深許多。如果明年再有粵劇的選擇，我不會參加，粵劇很有趣，很好玩，又對我有利，但是要花很多時間、精神、精力、金錢，所以都是專心努力讀書比較好。

學生姓名：S22

　　在今年的粵劇課程中，我們共分了三個部分，有劇本分析、實地考察和親身演出。

　　在劇本分析方面，我能從中吸取文言文的知識，在我的中國語文知識方面幫助不少和在作文方面的用詞更豐富。

　　當我未接觸粵劇時，我一向認為粵劇是個沉悶、過氣的一種中國傳統，更認為從來只有老一輩才喜歡這些傳統。由於我之前從未接觸過粵劇這個項目，所以瞭解的也不深入，只知道是很悶，沒有新意和演員化的妝很濃。有時候電視上有粵劇演出，我總會抱怨一句：「為什麼又是粵劇？」當我升上中二後知道要開始接觸粵劇這個陌生的項目時，我更是呆住了，心想：粵劇與我們學生有什麼關係呢？

　　經過一年的學習後，我對粵劇改觀了。經過一年的學習，有劇本分析，觀看粵劇，甚至演出，粵劇在我眼中由沉悶變成有趣，由過氣變為層出不窮。它不但提升了我文言文的理解能力，更瞭解到粵劇中的細節。而當中最吸引我的，是演員身上的服裝和頭飾，因為每個角色都有屬於自己的服裝，而且每一套戲服都有很多珠片，十分閃爍。

　　在幾個部分中，最令我印象深刻的莫過於跟同學一起在大戲棚中觀戲，因為我從未試過在大戲棚中看戲，所以感覺很新鮮和有趣。最令我感到驚訝的是，全個戲棚主要用竹搭成，但場內幾百人一起容納在竹搭的建築物內，那戲棚卻沒有塌下來。起初我以為這戲棚一定抵受不來我們的重量，但後來它沒有倒塌，這令我十分佩服。

　　經過這一年的學習，我更瞭解老一輩的人為什麼那麼沉醉於粵劇，更明白到為什麼我們要學習粵劇，是不要令粵劇消失在我們的手上。

學生姓名：S23

在這一年的學習粵劇中，我嘗試到很多我平時不會接觸的事物和知識。實話說，一開始我聽到要學習粵劇時，我並不抱有很大的期望，認為學習粵劇又是一些很無聊的事，但當真正學起上來時，我的感覺又有些改變了。

當初，我並沒有去沙田大會堂觀看〈帝女花〉粵劇表演，只做了一些〈帝女花〉的故事和人物分析工作紙，雖然過程有點沉悶，但這些工作紙的確增加了我對粵劇的知識，即使我沒有去看表演，也能大約掌握到故事的內容和人物的性格。而且當同學看完後，跟我分享時，我也大約知道去戲場觀戲會是怎樣的感受。

再後來的時候，我們在新年是去了西九大戲棚進行考察，這讓我感到很新鮮，因為我從來未去過這些戲棚，這些戲棚很有中國傳統文化，而且全部都是由人手搭成的，只用了兩個星期的時間就已經可以搭成一個可以容納過萬人的地方。我們還從音樂和場景方面去訪問戲棚內的人員，讓我們更瞭解粵劇。在那天讓我有最深刻印象的粵劇是八仙過海，因為我認為這套折子戲十分有趣和精彩，讓人難忘，到戲棚考察的確實獲益良多。

復活節假期中，我們有兩天時間一再練習〈花木蘭〉。我只有一天時間是有空的，所以我只去了一天。雖然是這樣，我認為學習的過程中真是大開眼界，因為我只看過其他人在台上表演，卻從來沒有見過別人練習的過程，我雖然最後並沒有參與香港大學的表演，但是也學到很多關於粵劇的動作，也學到做事要努力堅持。

總括而言，本年度的粵劇學習真的讓我獲益良多，我認為粵劇學習真是挺有趣的。

學生姓名：S24

本年度一開始說要學習粵劇時，我有點驚訝，因為其他班都不用學習。在四、五年級的時候我曾經學習到粵劇，因此我感覺到這次學習粵劇應該挺有趣，而且對我來說應該會很容易。

然後上第一堂的時候，即講述劇本的幾堂課都覺得很難，而且有點沉悶，劇本的文字雖然不困難，但當那些文字組合成一個句子的時候就很難明白，所以那幾堂課我都覺得有無比的挫敗感。

上了幾課劇本後，我們到了劇院觀戲，初進時發現真的很大，因為之前的劇本課，所以他們做什麼我都略知一二，可是差不多完結的時候，因為我平時也很早睡，所以最終都不敵睡魔，睡著了。看完戲的時候已經很晚，可是一大班同學在半夜一起在街上這種感覺真的神奇。

觀戲完後，我們就去了大戲棚觀戲，我第一次親身踏入戲棚，所以感到很神奇，所有東西都是由竹子搭成的，所以我覺得很神奇。雖然沒有在之前看好劇本，但是有字幕，所以我都能較容易明白在說甚麼。

在戲棚觀看戲過後，我們就準備屬於我們的粵劇表演了。雖然以前也做過粵劇，可是那時我還是四、五年級，已事隔多年了，加上今次做的是女，所以一切對我來說也很陌生。不過幸好老師也很友善，動作也很容易，我們班的同學也很厲害，在小小的舞台完成了表演。

雖然有時候還是覺得很沉悶，可是粵劇還是挺有趣的。

學生姓名：S25

　　經過了這次的粵劇的學習，令我對粵劇提升了很多興趣。在這一次的學習之前，我對粵劇是毫無認識，因為從來對粵劇就不感興趣，我只知道粵劇是一大堆畫到自己的臉很白，然後在唱一些我完全聽不明白的歌。不過經過這次的學習後，我學會了唱、做、唸、打，學會了服裝、場景佈置和樂器的安排和劇本分析等等。我們去了劇場觀看了〈帝女花〉這套戲，雖然這套戲做了十分久的時間，但我卻一點也不覺得想睡覺，因為無論是台上的人或場內的氣氛都深深吸引了我。至於在戲棚的考察，我們到了後台去參觀個演員的準備和各式各樣的道具和服飾，也去看了樂器等東西。在戲棚內我們看了幾套折子戲，都十分精彩。另外，戲棚外的佈景真的金光閃閃，十分吸引我。

　　在這次的粵劇學習後，我深深感受到粵劇這個中國博大精深的文化是有多麼的精彩和多麼的震撼。因為粵劇無論髮飾到演員的表演的製作都是十分認真和一絲不苟。所以令我也感受做到粵劇的人的態度是多認真，令我深感佩服。盡管我對粵劇的興趣真的不算多，但我還是很希望，這個文化可以流傳下去令到下一代認識！

學生姓名：S26

　　在中二級的學年裡，中文課開始了認識粵劇，學習粵劇。現在，粵劇課程要結束，在此課程中，我學習了很多新事物。

　　一開始，老師在課堂給我們觀看關於粵劇的短片、資料，例如：戲棚的架構、訪問擔任各種角色的演員等等。看著各種影片，我覺得有點悶，有點無聊，心想：為什麼我們要學習這些東西呢？

　　可是，當我們做了一些粵劇工作紙後，我對粵劇改觀了。在劇本分析和數白欖的工作紙中，我對劇本加深了認識，發現粵劇的劇本跟平常話劇的那種不同，不只是普通的書面語，而是一些我不明白的語言，而且，我們更嘗試了數白欖的方式介紹自己，將形容自己的句子加入節奏，感覺十分新奇有趣。

　　有一次在農曆新年的假期裡，老師帶領我們參觀西九大戲棚。它是一年一度才建立起來戲棚。第一次來大戲棚觀看粵劇，我們先到後台參觀，有演員在化妝，有演員在互相對戲。一路向前，就有華麗、閃爍的戲服、頭飾，非常特別。在粵劇的過程中，演員們都做出很多高難度動作，觀眾都在歡呼、拍手，令人讚歎。

　　經過今次的粵劇學習，我發現了粵劇的有趣之處。希望將來都有機會學習。

學生姓名：S27

　　真的十分慶幸本年度我能進二乙班，本年度本班的中文課多了一份特別的驚喜——學習粵劇，這個課題中，我們先後進行了不同各種各樣的課外活動，有參觀的有觀賞的，更有參與的。通過各項活動，我們對粵劇各方面的認識也大大加深了，十分感激學校給我們這個機會學習和接觸粵劇。

　　對於粵劇，作為一個平凡的年輕人，我接觸實在是不多。只有在外婆看光碟時在螢幕上看過，感覺沒什麼特別。比起西方的歌舞劇，是悶了一些。可能是因為西方的音樂歌舞更合乎年輕人的興趣吧。對曲目的認識更只限於〈帝女花〉和〈紫釵記〉。

　　第一次的課外活動，是去劇院觀賞〈帝女花〉。在那之前，我們一行十幾人先行去了後台參觀。比起戲院，這沙田劇院大很多倍，環境也很舒適。佈景也很專業。我們和這次的主演進行了一次談話，瞭解到現在粵劇在香港的情況，許多年輕人也對著行業感興趣，投身於之。〈帝女花〉名不虛傳，劇情起承轉合，扣人心弦。由兩人的相識到訂婚，皇宮的淪陷到兩人兩次的相遇，到了最終，兩人殉情殉婚，服毒自殺，多麼感人的一個愛情故事！

　　第二次，我們到了西九大戲棚觀戲了。西九大戲棚和我想像的大大不同。西九大戲棚是由一支支竹，由工人一手搭成的，這是一項多浩大的工程？多宏偉？但他們只約花了一周便完成了，多神奇。現場人來人往，男女老少，好不熱鬧。很多老人不惜站著數小時也堅持觀戲。我們一次過觀賞了很多個折子，有〈白蛇傳〉、〈八仙過海〉等等有名的。我們還跟許多演員進行了訪談，獲益良多。

　　我們參與了那一場〈花木蘭〉也在當中獲得了很多，成功兩次演出帶給我們很多得著和成功感。這經歷是可能我一生也不會再有的。

學生姓名：S28

　　我在這一年學習了很多關於粵劇的東西，因為我原本對於粵劇的認識並不多。但透過幾次的粵劇觀賞，真是令我大開眼界，我發現原來粵劇沒有我想像般沉悶。

　　剛開始的接觸粵劇時，並不太感興趣，因為我們只是閱讀一些劇本，或是分析一下那些角色，看一些粵劇的片段，沒有親身接觸過，所以起初感到有點沉悶。但後來我們能到劇場和戲棚觀戲，令我感到十分新鮮，因為到劇場觀戲是我第一次觀賞粵劇。雖然是有點沉悶，因為我不太聽懂他們的對話，而且整個演出差不多三個小時，所以當時我也很想睡覺。而第二次到戲棚觀戲則是較為精彩。因為戲棚有較多東西讓我們參觀，就如後台，我們還看到演員在專注地化妝。而且戲棚的設計十分特別，是由竹搭建而成的，雖然觀戲時沒像劇場觀戲那麼舒適。但是我較為喜歡在戲棚觀戲，因為感覺比較地道和有傳統風味。由於戲棚的演出是折子戲，是表演全套戲最精彩的部分，所以我很專心觀賞，而且他們也演得十分精彩。

　　後來，自己嘗試演出的時候，覺得有些辛苦，因為需要較長時間來練習，我很佩服那些演員，他們十分刻苦，有恆心，又有自信，希望有天我也能像他們一樣。

學生姓名：S29

今年是我第一次接觸粵劇，我原本認為粵劇是一種沉悶的中國話劇，一開始我對它的興趣真的不太大，但經過一整年的課堂，我對粵劇有別的瞭解。一開始的時候，我以為粵劇只有花旦和小生，但原來還有其他不同的配角呢！

令我印象最深刻的是去沙田文化博物館觀賞〈帝女花〉。那次的表演真的是十分精彩，令我畢生難忘。那次更加是我第一次觀賞粵劇呢！雖然，因為第二天有要事做，所以一定要早走，沒有辦法欣賞到〈樹盟〉，已足夠令我永生難忘，他們每個動作都十分優美，唱功更是不用說。也因為〈帝女花〉，我學會了數白欖，和如何欣賞粵劇。

令我最開心的就是粵劇表演，雖然我並沒有表演，但我也有參加訓練，每一個動作都看似很容易，但做的時候卻總是怪怪的。那刻我終於明白「台上一分鐘，台下十年功」這個道理了。之後我們到了香港大學表演，我幫助同學們化妝。雖然，並不是畫的太好，但總算是令他們看起來更有精神。

今年粵劇課堂中我學習了很多不同的東西，希望下一年可以再有機會接觸更多有關粵劇的東西。

學生姓名：S30

本年度學習粵劇是非常有趣的，而且令我對粵劇的認識倍增。

在本年度我們有兩次觀賞粵劇表演的機會（沙田大會堂觀賞〈帝女花〉和到西九大戲棚觀賞），而且更有機會嘗試做手、戲服等等。過程都是難忘的。

還記得起初大家知道要學習粵劇都非常驚訝。而第一次觀看有關的片段大家都在笑，因為對於這種別類的樂器、服飾、化妝等，起初看見粵劇原因都有點怪怪的感覺，我認為這是出於與眾不同吧！在日常生活中，我們甚少有機會接觸到這種藝術。

在整個學習過程，雖然有不瞭解，不習慣的地方，例如到戲棚觀賞表演，儘管不太明白大部分劇目的內容，但當你細心到留意表演中的每一個細節，其實都是非常值得我們好好研究的。

直到我們有機會學習排位、做手等，我才發現其實並不容易，而且每一個動作都有要留意的地方，例如：到中段一起做出一個動作離場以及要同一時間「切豆腐」，真的是充滿挑戰性。

到了演出那天，原來一切都不簡單，雖然我們只需要淡妝，但也不容易。而且服裝方面也有不少配件。一不小心就會漏掉一部分。看下去獨特的衣服其實不普通。那一種感覺令人十分回味的。

從一年度的學習，雖然是花了不少時間學習，但是值得，回想在短短一年內能參與這麼多關於粵劇的活動，真的令我對粵劇的認識加深了很多，這些都是我不會忘記的。

學生姓名：S31

　　當一開始知道要接觸粵劇的時候，我對它一點興趣都沒有，心裡想上這些課的時候，一定悶透了。但是經過幾個月的學習，對粵劇更有認識。認為粵劇是非物質文化遺產，應該繼續保持下去，好讓下一代的人認識。

　　當初在課堂上分析〈帝女花〉的性格和瞭解〈帝女花〉的故事的時候，對粵劇的興趣並沒有增加，因為看不明白劇本、粵劇的用詞。而腦袋一片空白，一個Day7接著一個Day7，我對〈帝女花〉的劇本漸漸瞭解，知道更多關於粵劇的東西。直到我第一次去沙田大會堂，我才開始對粵劇有了興趣。演員和音樂的人配合的很好，走圓台是我最深刻，雖然它跟內容沒有太大的關聯，因為我覺得這動作很難做，練習了多次都做不到。但台上出場的演員都要用走圓台這方法，而且是很暢順，這是令我佩服的。而第二次觀戲和第一次的氣氛完全對立，這次熱鬧很多。用竹搭成的戲棚更有傳統的風味，別具特色。令人興奮的是，能夠到用竹搭成的後台訪問演員，和那一位姐姐傾談後，我學會了粵劇部分的化妝和它的作用。

　　直至復活節假期，我們終於有機會親身接觸粵劇，又興奮又害怕。因為我是一位手腳不協調的，而且筋又不軟的同學。學那些舞步的時間都比別人長，所以特別害怕。但除了在老師的指導下練習，我學不好的都會私下找同學請教。到了表演的那天，表演的場地出乎意料的小，但都能夠順利成功，得到了不少老師的讚賞。所以很有成功感。另外，我們在校慶當天也有幸能在噴水池附近演出，很開心！

　　經過連月來的學習，我對粵劇的興趣不斷增加。我期望下一次若果能再接觸粵劇，我們可以不單只學動作，還可以嘗試自己唱，這樣會更有挑戰性和對粵劇的認識有一定的加深。

學生姓名：S32

　　今年是我第一年學習粵劇，我一直以來都以為粵劇十分無聊和沉悶。但經過這年來不斷增加對粵劇的認識令我徹底對粵劇改觀，其中一套〈帝女花〉就是令我改觀的劇，劇中男女主角發生了一段可歌可泣的愛情故事。雖然內容古老和古板，與現代電視劇差很遠，但表達方式的截然不同，卻令這部戲曲變得更精彩，比現代電視劇更有趣和好看，而且衣服更是別出心裁，燈光打在珠片上閃閃生輝，十分奪目，令我對粵劇這門藝術產生濃厚的愛慕之情。我認為粵劇這個文化遺產是很值得保留和珍惜的，因為它是我國五千年來所得的文化結晶，見證著歷史轉變和發展。所以從今以後，我要好好學習，成為粵劇演員。首先，我要在互聯網、朋友、老師口中得知更多關於粵劇訓練學院的資料，好讓我報讀一間最好的。然後，我要向我的親戚朋友，例如：大姨媽、大姨丈、二姨媽、二姨丈、姑姑、姑母、外公、外婆、三嬸等等和父母借足夠的資金來作我的學費，因為我很窮。待我學業有成之時，我必定會好好報答他們。當然努力是不可缺少的。無論訓練多麼艱辛痛苦，令我痛不欲生，我也不會放棄，直到我訓練完畢。所以我十分欽敬佩服那些粵劇演員那種不屈不撓，永不言敗的精神。我希望我能學習他們這種做人態度。對於我的粵劇學習很有幫助。除此以外，在我們十萬匹布那麼長的人生，我們會遇到很多高低起伏，這種態度令我能常常盼望和積極面對。所以粵劇學習對我有很好的影響。

學生姓名：S33

　　鎂光燈全聚在此地，照相和錄影的聲音此起彼落，最後掌聲如雷般響起響起，掉落時佈滿全地……「感謝2B班同學們為我們帶來的粵劇表演，接下來……」表演的同學全部趕著到地下室更衣、卸妝，準備回到課室為我們班的遊藝檔工作，象徵著為遊藝會工作天的開始，同時也為整個粵劇課劃上一個完美的句號。

　　我深深體會到時間的飛逝，一切就好像在眨眼間發生，當初剛上第一課粵劇時的情景，對我來說還是記憶猶新、歷歷在目──剛得知我們班要上粵劇課程時，大家都感到十分愕然。大部分同學對粵劇的認識，可以算是一無所知，再加上大家平時也不會主動接觸與粵劇有關的事情，因此這課程與我們之間的關係，就好像一對夫妻突然發現妻子懷孕了，感到又驚又喜，卻又為以後的日子擔憂，手足無措。而我們當時幹了的事，就只是乖巧地聆聽老師的指令，按此去完成工作。

　　而我們所踏出的第一步，就是學習數白欖，一個常被用於揭開一套粵劇故事的起端。大家有機會創作屬於自己，獨一無二的數白欖，更有機會利用木魚這種樂器作伴奏，為我們的數白欖，增添一點色彩。接下來，我們就以粵劇名曲〈帝女花〉做照明燈，照亮我們未知的「粵劇世界」。從分析情節開始，一直到機會到沙田大會觀賞此劇，感受其風靡許多人，不同凡響的魅力。後來，更機會到西九大戲棚做考察報告，到其後台參觀，掀開其神秘面紗。最後，我們更演出了一套屬於我們的〈木蘭辭〉粵劇演出，以及以〈帝女花〉為藍本的新詩朗誦，配合〈妝台秋思〉作伴奏的朗誦表演。這一切對我們來說毫不容易，但憑著不想放棄的心，再加上努力和用心，我們最終辦到了！

　　雖然我並非粵劇演出的其中一員，但我認為從剛開始接觸粵劇，到最後真正演出的過程，那種感覺十分奇妙。那好像一群漁船，由未知的領域，航向努力建出來的未來。坦白來說，剛開始上課時，我從來沒料到我們竟然能夠完成這麼多從前一直沒有幻想過的事，如粵劇演出。直到最後，我們不但有幸接觸這一切，更用我們的雙手，去把這一切，化成別人不能取走，屬於我們的回憶。

　　經過這麼多的事情，我已經感到很滿足，因我從沒有想過我們能夠完成這一切工作，就如上述。但我相信，若我能夠積極一點，我將會更享受其中。無論如何，我也高興曾學習過粵劇，畢竟它帶給我許多新奇有趣的體驗，我也從沒料到這些事情那麼快就成了一陣風，吹到我面前，把這一切化成掌紋……

學生姓名：S34

　　粵劇可能在很多人的眼中是一種無聊的表演，只適合老年人，因此粵劇已漸漸被時代淘汰。我以前也是對粵劇抱著這樣的心態，縱使我自己未嘗試過觀賞粵劇，但由於受到時代的變遷以及年輕一代對粵劇的經歷後，我對自己以前對粵劇的看法感到慚愧，之後亦會以全新的眼光去看它，不再以有色眼鏡去看待它。

　　本年度我學會了很多粵劇的基本知識。印象中最深刻的是老師教我們如何數白欖。數白欖就像現代人口中的饒舌一樣，只不過是以中國形式去饒舌。老師們讓我們創作介紹自己的白欖，我們作文一些十分好笑的句子，有些甚至是形容自己的身材，可真是讓我們大開眼界和獲益良多。之後我們有一起抽〈帝女花〉的白欖嘗試去數白欖。我們一些節奏感也沒有，氣到老師哭笑不得。儘管我們有笑有罵，我們都留下對粵劇的深刻影響，現在回想起，嘴角也會不自覺地微微向上翹。

學生姓名：S34

　　我們在人物性格以及劇本分析下了不少功夫。我們研究了〈帝女花〉這齣著名的粵劇。老師給了我們完整的劇本，我們一看到便頭昏腦脹，差不多一句也看不明。但經過老師悉心的解釋和指導後，我們終於知道故事的大綱。〈帝女花〉是一個十分淒美的故事，長平公主和周世顯最後放棄世間的名利一起為愛殉情，讓人十分感動。在我們分析劇本期間，發現了粵劇的語言是文言加白話。這對我們中國語文的水準大有幫助。由於我們少於接觸文言文，因此對它的理解有一定的限度，真沒想到粵劇不但使我們能放鬆去欣賞它，更能給我們一堂有意思的課堂，令我對粵劇的印象大為改觀。

　　我們亦曾到劇場和戲棚去觀戲，人們的熱情以及反應讓我明白到粵劇的重要性。人們居然在劇場這麼高級的地方進行粵劇表演，讓我知道粵劇的地位和重要性與電影一樣。還有人們會在表演期間歡呼喝彩，拍掌鼓勵，他們的熱情讓我感受到他們對粵劇的喜愛和歡迎。

　　總括而言，我對粵劇有了全新的印象。以後欣賞粵劇時也會用另一番眼光去觀賞。我亦希望將來我們的子孫能尋回粵劇的樂趣，將粵劇這個非物質文化遺產繼續承傳下去。

學生姓名：S35

　　我覺得在這麼多年中，中二級算是最充實的一年了。在這一年，我們班參加了很多不同的活動，例如歌唱比賽。遊藝會準備等，而令我最難忘的便是整個的學習粵劇的過程。

　　記得我初時聽說要學習粵劇的時候，我認為粵劇是個又悶又無聊的活動。而當時的我也不認為是一門藝術。在第一堂學習粵劇時，我們要學習粵劇的劇本。初時，我看到劇本是真的十分驚訝，因為它的頁數十分多。而令我更驚訝的是那份〈帝女花〉劇本只是簡單的版本，比原本的已少了很多了。那時，我心想：做演員真真夠辛苦，要記下這麼多的對白和內容，在表演還要注下角色的感情進入這個對白，真夠困難呢！

　　在十一月二十三日，楊老師為了讓我們瞭解更多關於粵劇的資料，她讓我們參觀後台與親身看粵劇。那次是我第一次參觀劇場的後台。後台的物品佈置的十分整齊。有分服裝間、道具間、演員準備的空間。在演員所準備的空間四周還放置了一箱箱的鐵箱，我們問工作人員這些是什麼。原來這些箱子表面有些放置了演員的道具，而其餘的便是供奉神明的物品。聽說如果有女性坐上了那些箱子，厄運便會帶來，粵劇的表演便會有不詳的事發生。所以當我們看到箱子時，他們叮囑我們千萬不要坐在箱子上。除了參觀後台，我們還訪問了飾演〈帝女花〉的男主角劉惠鳴。原來他喜歡粵劇表演。這場表演演出長達3小時。雖然演出的時間長，我們一點也不覺得悶。整個表演十分精彩。演員都很投入角色，每一個表情都十分逼真。觀看後真的想看多一次呢！

　　在新年假的時候，我們再有一次機會去觀賞粵劇。但是我們今次的地點有點特別，我們並不是在座位舒適的劇場觀看，而是具有傳統特色的戲棚。我常常聽到長洲有戲棚觀大戲，但自己卻從沒有機會去戲棚試試。今次，我終於有機會了。在觀看之前，我們當然要好好參觀後台。因為戲棚是由人手建成的，所以戲棚看上去不是太穩。這個後台比我在劇場的小的多了。雖然地方比較小，但設備依然齊全，東西都放置得井井有條。除此以外，我亦有機會看演員怎樣表演。原來每一個演員都是自己化妝的。真的要很長的時間才能做得到呢！參觀後，我們便去觀賞表演。今次的表演不同上次。我們今次所觀看的粵劇是武戲。演員們雖然年紀小小，卻練得一身好功夫。他們只要動一動，就能翻得一個好跟斗，真的很厲害。

學生姓名：S35
　　為了讓我們更加瞭解粵劇的樂趣，我們還參與了四月在香港大學表演粵劇。在參與練習的過程中，我們學會了很多粵劇的基本動作，例如蘭花手、腳步。我發現做粵劇真的沒有想像中的容易。手要伸高但不能過高；頭要轉但身不轉，每一個動作都有它的技巧。我們雖然沒有唱調，可是只是學和練動作都練了六小時了。我認為練這麼久都是值得的。
　　在整個過程中，我真的學習了很多知識。我也學會了團結精神，如果沒有團結精神，我們便不能同心合力地完成整場表演了。在這過程中，我亦明白到「台上三分鐘，台下十年功」的道理。粵劇是我國的一個傳統的藝術，現在已經有很多傳統的事情已失去了，所以我們應該好好保存粵劇這個傳統的文化，流傳萬世。

學生姓名：S36
　　回想起過去，學習粵劇的時間不多，但學到的卻大大超越了我的想像。本年度參與粵劇學習中，有多個範疇，例如：劇本分析、粵劇人物分析、劇場觀戲、戲棚考察、演出教習，包括唱、做、唸、打等。
　　在我的認知中，粵劇已不再是老土古板的玩意了，現在，我認為粵劇是一種中國傳統藝術，多彩多姿，一點也不古板的重要傳統且不可或缺的藝術了。在本年度，我們分別到過劇場和戲棚觀戲，雖然看的都是粵劇，但是感覺卻截然不同。那次到劇場和戲棚觀看的是〈帝女花〉，因事前劇本分析的一點功夫，已足以令我明白劇情的內容。場地更是完全超出我想像，坐的舒適，聽的專業，佈景美，特製效果如雪也做得十分精緻。相信這是我人生第一次真正「享受」粵劇的時刻。後來，我們亦到了戲棚，整個戲棚令我感受到傳統粵劇的氣氛。比起〈帝女花〉，這次表演有更多的高難度動作，如前空翻、後空翻等，坐在台下的公公婆婆完全融入了大戲了。期後，我們到後台訪問了各個部門，得知他們都十分勤力，每天不斷練習，甚至廢寢忘餐，才能有此成就，我們該多多學習了。
　　粵劇其實不只是公公婆婆們用來消磨時間的玩意，其實粵劇對我們學習中國語文也有很大的幫助。當我們認真觀看、鑽研或是學習劇本時，便會發現到很多優美的句子和文言文，這時我們便能藉此機會增長我們的中國語文知識。加上，粵劇學習也提升了我學習中國語文知識，由於粵劇不古板，它加上了唱、做、唸、打的元素，學起來一點也不沉悶，比起平日坐在座位上看課文，顯得更加有趣。所以，現在我也對粵劇感到更喜愛了，希望將來有更多機會學習吧！

學生姓名：S37
　　我覺得本年度學習粵劇對我來說，是既興奮激動又新奇有趣的體驗，因為從小到大對粵劇的認識都是一知半解，是透過電視、海報或者奶奶經常播放的錄影帶得知，所以我從來沒有特別深入接觸過粵劇，但今年度我竟然有機會親身到劇場和戲棚觀察粵劇時，令我能深入探討和學習粵劇，真令我十分榮幸。初到劇場和戲棚觀賞粵劇時，我的心情是十分激動的，一踏進入口，更令我感到驚訝，因為在我對粵劇的認知裡，粵劇是一種十分令人沉悶的娛樂活動，只適合與一些年紀老邁的公公婆婆，但是劇場和戲棚裡的座位竟然所剩無幾，雖然大多數都是老人家，不過年輕的都有不少。另外，除了觀賞粵劇外，我們都參觀了戲棚的後台，裡面的各種佈置都令我感到十分好奇。之後，我們更有機會學習粵劇的一些基本動作，然後再到香港大學表演。總結而言，我在本年度粵劇課程中認識了戲棚的結構，戲服的特色和戲棚後台的佈置。此外，我還學會了粵劇表演的一些動作。我認為粵劇最有趣的能夠將劇本的內容唱出來和化妝，不同顏色代表不同的性格。而覺得最困難的地方是演員要做一些高難度的動作，沒有一些功夫底子，是十分辛苦困難的。

學生姓名：S37
　　粵劇雖然給人一種沉悶，不能與時並進，是一種已經過時很久的娛樂活動，但我們不能因此而輕看它，因為學習粵劇對我們學習中國語文是十分幫助的，在文言文方面，粵劇因為很多台詞都是用文言文寫成，所以學習粵劇就能幫助我們更容易理解文言文的一些詞語。另外，在閱讀理解方面，因為學習粵劇其中包括了劇本分析，所以閱讀文章時，變更能清楚明白文章的內容。因此粵劇學習是一種很好的活動，不但能供人娛樂，還能學到中國語文的知識，真是令我獲益良多。

學生姓名：S38
　　今年是我第一年接觸粵劇，為了讓我們進一步地加深對粵劇的認識，老師特意帶我們到沙田大會堂觀賞〈帝女花〉。〈帝女花〉是一齣很有名的粵劇，可以說是家傳戶曉。我媽媽小時候十分喜歡看帝女花，百看不厭，說起內容更是眉飛色舞，但我完全不明白為何的興奮，對從來沒有接觸過的粵劇抗拒，心想：這些古老的「文化」根本不適合我們這些「現代人」。
　　當我們到達沙田大會堂時，看見差不多所有觀眾都是上了年紀的老公公、老婆婆，大家都有一種不耐煩的感覺。粵劇表演開始了！出乎意料之外，粵劇的表演很精彩，演員的衣服頭飾閃閃生輝，台上的燈照著衣服上的珠片，發出不同凡響的光芒，聽說還是人手一針一線做出來的！雖然我不太聽得懂演員唱得詞、說的話，但想起楊老師跟我們說過的故事大綱，加上演員的動作和互動，我大約也明白了。同學們越看越有興趣，聲量也隨此增加，更多次被周圍的婆婆們「噓」我們，要我們安靜點，可想而知，以前的人們是多麼的熱愛粵劇呢！
　　除此以外，我們還到了西九龍戲棚觀賞了另外四部戲，分別有：〈白蛇傳〉、〈八仙過海〉等。雖然兩次都是觀賞粵劇，但兩次的感覺很一樣。第一次的時候，我們在室外的大會堂看粵劇，有冷氣機，十分舒適。而這一次是實實在在地在戲棚觀戲，好像回到以前的時代，看著「傳統」，沒有冷氣機，沒有打燈的粵劇，真的別有一番風味。我甚至更喜歡這種「傳統」的粵劇表演呢！
　　後來，我們更被邀請到香港大學表演〈花木蘭〉這個劇目。我被挑選為台上表演十六位同學之一。大家一起練習，每一個手形、腳步都務求做到一致。大家原本以為只是走個步、唱首〈花木蘭〉能有多難！沒想到做起來多麼困難。每一步後腳跟和前腳跟的先後次序不可亂，蘭花手的指法，彎腰的角度要一致等基本動作已經把我們難倒了，更別說其他更難的動作。同學們一些對照鏡子練習，一些與其他同學面對面練習，僅僅漸漸形成了一種互相合作的精神，即使平時不熟悉的同學都因為擁有同一個目標而變親密了。
　　其實我很感謝楊老師給了我這個機會去接觸粵劇，因為在我學習的過程之中，我瞭解到演員的苦，如非親身經歷，真的不能體驗他們為表演所付出的汗水，我真的很佩服他們，亦為我們身為「炎黃子孫」，擁有這份珍貴的文化而自滿。我更加明白到團結的力量和大家在努力為目標而奮鬥的自得其樂的心情。

附錄8：粵劇問卷調查──學習前後結果比較

　　二零一二至二零一三年度，研究員在研究學校S2B班進行粵劇融入中文科課程，全年課程包括粵劇〈帝女花〉劇本分析、劇場觀戲〈帝女花〉、西九大戲棚文化考察、〈花木蘭〉演出教習。歷經一整年的學習、研究，在學習開始前及學習完成後，研究員分別讓學生填寫問卷，以瞭解學生的學習情況及學習前後對粵劇各方面理解的差異，問卷的設計如下：

粵劇問卷調查

	課程前	課程後
日期	2012年9月	2013年7月
班別	S2B	S2B
人數	40人	40人
問卷內容	1. 在你印象中，粵劇是甚麼？ 2. 你期望在粵劇課程中學到甚麼？ 3. 你認為粵劇最有趣的是甚麼方面？ 4. 你認為粵劇最困難的地方是甚麼？ 5. 寫出你知道的粵劇劇目，粵劇演員等資料。 6. 你有沒有接觸過粵劇？你是從甚麼途徑接觸粵劇？（傳媒／親人／朋友／老師……） 7. 你有劇場觀戲的經驗嗎？（若有，請註明觀戲地點及劇目） 8. 你對粵劇的興趣是：（最少）1／2／3／4／5（最多）	1. 在你的認知中，粵劇是什麼？ 2. 你在本學年粵劇課程中學到些甚麼？ 3. 你認為粵劇最有趣的是甚麼方面？ 4. 你認為粵劇最困難的地方是甚麼？ 5. 寫出你知道的粵劇劇目，粵劇演出或演員等資料。 6. 劇場觀戲帶給你甚麼體驗？請詳述感受。 7. 戲棚觀戲帶給你甚麼體驗？請詳述感受。 8. 你現在對粵劇的興趣是：（最少）1／2／3／4／5（最多） 9. 本年度參與的粵劇學習中，你最喜歡哪些部分？ 　　不喜歡　　　　　　　喜歡 　　1　　2　　3　　4　　5　　原因 　劇本分析　　　　　　　　＿＿＿ 　粵劇人物　　　　　　　　＿＿＿ 　劇場觀戲　　　　　　　　＿＿＿ 　戲棚觀戲　　　　　　　　＿＿＿ 　演出教習（唱、做、唸、打）＿＿＿ 10. 粵劇學習對你學習中國語文有沒有幫助？若有的話，在哪方面有幫助？請詳細說明。 11. 粵劇學習有否提升你學習中國語文的興趣？請說明原因。 12. 你希望有機會學習粵劇哪方面的知識？

粵劇問卷調查結果（問題1）

粵劇問卷調查（前）	粵劇問卷調查（後）
問題1：在你印象中，粵劇是甚麼？	問題1：在你的認知中，粵劇是什麼？
一、＜一般概念＞	
▶ 中國的戲劇（6） ▶ 戲劇性的舞台劇（3） ▶ 像京劇、川劇一樣，不過用粵語表達（3） ▶ 唱歌舞步的舞台劇 ▶ 廣東、香港地區流行的戲劇，以粵語為主 ▶ 中國化的音樂劇 ▶ 戲劇形式表演的歌劇 ▶ 中國的話劇 ▶ 扮演古代人演戲 ▶ 以前的戲劇 ▶ 香港獨有的歌劇	▶ 中國傳統藝術（4） ▶ 廣東戲劇（4） ▶ 是中國傳統活動（3） ▶ 中國傳統戲劇（3） ▶ 高難度活動（2） ▶ 廣東流行的戲劇藝術（2） ▶ 難度比西方歌劇高（2） ▶ 中國版的西洋音樂劇（2） ▶ 一種中國藝術 ▶ 中國式活動 ▶ 中國音樂劇 ▶ 中國式的舞台歌劇 ▶ 與外國歌劇一樣
二、＜表演形式＞	
▶ 包括唱和做（6） ▶ 演員都化濃的妝（5） ▶ 富有舞蹈、唱歌（3） ▶ 是一些高音的歌唱（3） ▶ 女人拉高聲線唱，男人拉低聲線唱 ▶ 古代服裝、唱歌，做動作 ▶ 人物打扮和服飾都很精緻 ▶ 作狀、唱腔奇怪 ▶ 二至三人對唱，對答來表現故事 ▶ 服裝浮誇 ▶ 一男一女為主角 ▶ 是用古文唱的 ▶ 音調很高	▶ 包括唱、做、唸、打等元素（5） ▶ 由唱、做、唸、打組成的表演藝術（3） ▶ 粵語為主（3） ▶ 傳統音樂和舞蹈表演劇 ▶ 相對於西方音樂劇 ▶ 用粵語演唱 ▶ 厚厚的化妝 ▶ 粵語唱、說的戲劇，有唱、有打 ▶ 傳統節目中，百姓聘請劇班來表演 ▶ 一些化著濃妝的人在台上唱歌，走來走去 ▶ 小生和花旦，就是男女主角 ▶ 化著濃妝唱戲，有打鬥、唱歌、跳舞，武術和說話 ▶ 以樂曲和聲音、動作表達的戲劇 ▶ 傳統古代風格 ▶ 有音樂、台詞，甚至武打的音樂劇 ▶ 濃妝豔抹，穿上華麗而奪目的戲服
三、＜主觀感受＞	
▶ 很古老（5） ▶ 老人家喜歡看的（3） ▶ 傳統娛樂節目 ▶ 以前年代的戲	▶ 觀眾大多數是長者（3） ▶ 受上一輩喜歡和歡迎的娛樂（2） ▶ 不太受年輕人喜歡（2） ▶ 沉悶和時間很長

粵劇問卷調查（前）	粵劇問卷調查（後）
三、＜主觀感受＞	
▸ 現代人不懂欣賞、甚至討厭 ▸ 從前的人邊吃花生邊看的戲	▸ 以前的人看的戲 ▸ 上一代為數不多的娛樂
四、＜文化範疇＞	
▸ 中國很久以前的文化（3） ▸ 傳統中國文化（3） ▸ 結合歷史、音樂和藝術的傳統文化 ▸ 香港特色、以粵語為主的傳統藝術	▸ 中國傳統文化（6） ▸ 國家級非物質文化遺產（5） ▸ 中國文化遺產（3） ▸ 十分有歷史價值 ▸ 香港的文化特色 ▸ 有文化特色 ▸ 人類很珍貴的文化

粵劇問卷調查結果（問題2）

粵劇問卷調查（前）	粵劇問卷調查（後）
問題2：你期望在粵劇課程學到什麼？	問題2：你在本年度粵劇課程中學到些什麼？
一、＜文本、歷史、文化＞	
▸ 歷史和類型（2） ▸ 著名的劇本 ▸ 粵劇的文化	▸ 分析劇本（8） ▸ 粵劇的知識（6） ▸ 如何數白欖（4） ▸ 「帝女花」的內容（3） ▸ 粵劇的歷史文化（3） ▸ 評論粵劇
二、＜粵劇演出：唱做唸打＞	
▸ 舞蹈動作（2） ▸ 唱高音，唱奇怪的音 ▸ 扮出那些聲線 ▸ 台步 ▸ 技巧 ▸ 做手 ▸ 怎樣表達劇中的感情	▸ 粵劇的做手（10） ▸ 演出的動作（9） ▸ 唱歌技巧（3） ▸ 功夫技巧 ▸ 走路姿勢
三、＜粵劇舞台的表演：化妝、服裝、音樂、舞台＞	
▸ 化妝 ▸ 服裝 ▸ 粵劇的造型特色	▸ 服裝（7） ▸ 化妝（6） ▸ 後台運作（2） ▸ 使用的樂器（2） ▸ 「生角」、「旦角」的裝扮

粵劇問卷調查（前）	粵劇問卷調查（後）
三、＜粵劇舞台的表演：化妝、服裝、音樂、舞台＞	
	▸ 佈景 ▸ 音樂伴奏
四、＜品德情意教育＞	
／	▸ 耐性 ▸ 欣賞別人的表演 ▸ 如何與人合作 ▸ 團結精神

粵劇問卷調查結果（問題3）

粵劇問卷調查（前）	粵劇問卷調查（後）
問題3：你認為粵劇最有趣的是甚麼方面？	問題3：你認為粵劇最有趣的是甚麼方面？
一、＜表演形式：唱做唸打＞	
▸ 如何唱 ▸ 說話都很高音 ▸ 男扮女去唱戲 ▸ 女子可以裝男子唱歌 ▸ 做手 ▸ 舞步 ▸ 丑角部分 ▸ 男的可以演花旦，女的可以演小生 ▸ 做戲時的樣子	▸ 唱（8） ▸ 歌 ▸ 音樂和歌詞的配合 ▸ 演員和動作（4） ▸ 做蘭花手 ▸ 人物的對話 ▸ 粵劇有分文、武戲 ▸ 打方面，表演者在台上打前空翻、翻跟斗等高難度動作 ▸ 經常做出困難的動作，帶給我驚喜
二、＜服飾、化妝、舞台＞	
▸ 演員服飾（2） ▸ 頭飾 ▸ 色彩鮮豔的服裝 ▸ 舞台設計（2） ▸ 道具 ▸ 設計造型 ▸ 戲具設計 ▸ 化妝	▸ 化妝（12） ▸ 服飾（11） ▸ 不同化妝及顏色代表不同性格特徵（3） ▸ 化妝及服裝方面也有一些傳統的觀念
三、＜表演內容＞	
▸ 劇情 ▸ 不同的故事內容 ▸ 由來、歷史 ▸ 沒有	▸ 故事情節（3） ▸ 數白欖（2） ▸ 粵劇的發展 ▸ 有關戲劇內容方面

粵劇問卷調查結果（問題4）

粵劇問卷調查（前）	粵劇問卷調查（後）
問題4：你認為粵劇最困難的地方是什麼？	問題4：你認為粵劇最困難的地方是什麼？
一、＜表演形式：唱做唸打＞	
▶ 唱歌（2） ▶ 運用聲調（2） ▶ 唱高音 ▶ 稍不小心就走音 ▶ 唱歌技巧 ▶ 唱得好高音、好大聲 ▶ 保養嗓子 ▶ 說話的句子能變為歌詞 ▶ 假裝花旦和小生的古怪聲音 ▶ 表情和動作（2） ▶ 背歌詞 ▶ 背台詞 ▶ Fing頭、耍大刀 ▶ 台步平穩、丑角雜技 ▶ 聽說粵劇的人都有武打底子	▶ 唱歌／唱曲／唱功（18） ▶ 唱得太高音 ▶ 唱調需很長氣和要有感情 ▶ 唱和打一起做 ▶ 一邊唱一邊做手勢 ▶ 做手（5） ▶ 演員的動作（3） ▶ 如何背熟台詞（3） ▶ 最難是打的方面（3） ▶ 做出各種出神入化的動作（2） ▶ 把動作做得暢順 ▶ 走路的方式 ▶ 走圓台 ▶ 雜技花式（如一字馬、後空翻騰等） ▶ 表演得生動有趣
二、＜服飾、化妝、舞台＞	
▶ 化妝（2） ▶ 服飾設計 ▶ 頭飾、假髮 ▶ 後台準備	▶ 化妝
三、＜表演內容＞	
▶ 最難明白粵劇所講的故事，因為我經常不明白劇裡到底在說甚麼。	▶ 最難理解粵劇故事內容 ▶ 如何做得暢順 ▶ 把人物表演得生動有趣

粵劇問卷調查結果（問題5）

粵劇問卷調查（前）	粵劇問卷調查（後）
問題5：寫出你知道的粵劇劇目、粵劇演員等資料。	問題5：寫出你知道的粵劇劇目、粵劇演員等資料。
一、＜粵劇劇目＞	
▶ 我不知道有關資料 ▶ 帝女花 ▶ 紫釵記 ▶ 唐白虎點秋香	▶ 帝女花（39） ▶ 花木蘭（19） ▶ 八仙過海（18） ▶ 紫釵記（14）

粵劇問卷調查（前）	粵劇問卷調查（後）
一、＜粵劇劇目＞	
▸ 鳳閣恩仇未了情	▸ 白蛇傳（3） ▸ 再世紅梅記（2） ▸ 白龍關（2） ▸ 鳳閣恩仇未了情（1） ▸ 乾元山 ▸ 斷橋 ▸ 牡丹亭驚夢 ▸ 梁山伯與祝英台
二、＜粵劇演員＞	
▸ 汪明荃 ▸ 蓋鳴暉 ▸ 羅家英 ▸ 龍劍笙 ▸ 白雪仙	▸ 蓋鳴暉（10） ▸ 白雪仙（8） ▸ 汪明荃（6） ▸ 劉惠鳴（5） ▸ 任劍輝（5） ▸ 德文（3） ▸ 洪海（3） ▸ 羅家英（2） ▸ 林穎施（2） ▸ 文千歲 ▸ 阮兆輝 ▸ 曾素心 ▸ 林小葉 ▸ 黃漢欽 ▸ 曾浩姿

粵劇問卷調查結果（問題6）

粵劇問卷調查（前）
問題6：你有沒有接觸過粵劇？你是從什麼途徑接觸粵劇？（傳媒／親人／朋友／老師……）
▸ 有，家人（12） ▸ 有，傳媒（9） ▸ 沒有（7） ▸ 有，老師（7） ▸ 有，電視（3） ▸ 有，我們曾經到過歷史博物館，看過其化妝及服飾（2） ▸ 有，小學的音樂老師（2） ▸ 有，在文化博物館（2） ▸ 有，小學老師

問題6：你有沒有接觸過粵劇？你是從什麼途徑接觸粵劇？（傳媒／親人／朋友／老師……）
▸ 有，是為學習節拍及設計面具，透過老師接觸
▸ 有，小學興趣班
▸ 有，粵劇博物館

粵劇問卷調查（後）

問題6：劇場觀戲帶給你甚麼體驗？請詳述感受。

一、＜劇場觀戲感受＞

▸ 現場氣氛。

▸ 場內本來十分寂靜，直至戲劇開始透過樂器的演奏和人物的對話，才能感受到熱鬧。演員們用他們精湛的歌唱技巧，配合凌厲武打動作，訴說「帝女花」這悲慘卻感人的愛情故事。

▸ 十分震撼，和想像中的，和螢幕的都不一樣。我更能感到演員精湛的演技，感人的劇本，現場的氣氛，專注的觀眾，一切一切都能讓我更投入到劇中。我認為在劇場觀戲較為舒適而且音響比較震撼，收音也很清，我們為坐在較前的座位所以有機會看清楚演員的衣著及做手。

▸ 很震撼，因音樂很雄偉，動作好誇張，口的妝好濃，啲人唱得好高音

▸ 我認為親身體驗勝於在電視上觀看，因為可近距離觀看演員的風采，好像感受到他們辛苦的學習過程。

▸ 我認為聲響非常立體、響亮。而且劇場中觀眾非常享受。

▸ 這次是我第一次在現場觀賞粵劇表演，我感到十分神奇。演員們真的能在短時間內更換劇服，而且音效、舞台效果也十分專業。現不到原來粵劇是這樣的。

▸ 真的大開眼界。實際上的戲場與想像的完全不同。本以為觀戲的地方會非常古老、簡陋的，但事實完全超出我的想像，場地與戲院差不多，坐的十分舒適，聽的也十分專業，就算不看戲，也改變了我對大戲的想法。那次的劇目是「帝女花」，劇中須要打的地方不多，多的是唱，雖然我未能完全明白，但我也樂在其中，十分享受這次的體驗。

▸ 在劇場我們觀看了「帝女花」。「帝女花」主要著重唱和唸的部分，我十分欣賞那些演員，因為平常我們背一課課文都需要些時間，更何況要背八段曲目的劇本。

▸ 湛新的感覺，從小到大都未真正接觸粵劇

▸ 我十分佩服演員們在台上能唱幾小時的歌，而且（應該）沒有走音。雖然台上表演只有幾小時，但他們練習的過程，是用年來算的。因此，我十分佩服他們。

▸ 劇場觀戲給人鄭重、嚴肅的感覺。一些老人對表演的重視令我十分驚訝。

▸ 戲場裡比較安靜，所以音樂效果很好，燈光也不錯。那些演員不但能夠記得這麼多台詞。還有做不同動作和高低音來配合，真是令我欽佩。

▸ 劇場觀戲帶給我興奮、激動的體驗，一進入劇場時，就看見裡面高朋滿座，想不到這麼古舊，追不上潮流的粵劇竟然有這麼多人觀看。另外，奏樂的聲音十分大聲，令我觀看時不會覺得無聊和戲服十分華麗耀眼，吸引我的視線。

▸ 首先，我覺得很新鮮，因為我是第一次去觀賞粵劇。另外，當我可以近離去看見所有演員，更添我對那戲劇的興趣。

▸ 特別的體驗，比電影還好看。

▸ 音響很震撼，令我震耳欲聾

▸ 跟看舞台劇差不多，但是更有中國傳統文化，比一段的舞台劇更特別。

一、＜劇場觀戲感受＞
▸ 聲樂環繞，有切身處地的感受
▸ 我體驗了人們對粵劇的認真。因為人們居然在一個這麼高級的地方舉行粵劇，它的重要性與電影的重要性以及地位一樣。在劇場裡有舒適的冷氣和座椅、音樂和燈光效果的設備都十分齊全，讓人感覺身處在壯觀的歌劇院裡，出人意表。
▸ 劇場觀戲令我感到很震撼，也令我感到很新鮮，因為這是我第一欣賞粵劇。另外，演員的唱功，服裝打扮，佈景令我感到很壯觀和震撼。
▸ 原來演員都是非常了得的，尤其負責唱的演員即使一邊做手也能非常順暢的唱出歌曲，而且聲音非常響亮。
▸ 我雖然從小看嫲嫲唱大戲，但那次就是第一次看劇場戲。這真是個十分好的經驗。在劇場觀戲就像看歌舞劇一樣。在場的觀眾都十分投入。在完結的時候，他們都為台上的演員歡呼喝彩。整場表演的氣氛都十分熱鬧。
▸ 使我感受到現場的氣氛及觀戲的新鮮感，亦瞭解了劇場與戲棚的運作的不同。
▸ 我很期待那一次觀戲，因為是我第一次看粵劇表演。那些現場音樂非常響，很佩服那些樂師能夠準確而沒錯誤去彈奏出音樂。
▸ 劇場觀戲帶給我新奇的體驗。於沙田大會堂觀戲是我直到現在第一次正正式式觀戲的經驗。從前我也多是透過祖母，或是父母得知有關粵劇方面的事情，而那次戲棚觀戲則是我第一次切身處地地感受以及體驗到平常祖母以及父母觀戲的感受。坐於劇場前排位置，近距離看到演員以及聆聽到現場配樂。那是一種與平常觀賞話劇截然不同的感覺，當中的情景更是我從前完全想像不到的，帶給我一種新奇的體驗。
▸ 環境很好，但使人很容易入睡，很佩服演員可以不停地換不同的造型出場，唱戲唱足四小時也沒有聲沙。
▸ 有了新一番的感受
▸ 帶給我表演的氣氛，我從當中感受到演員的努力和他們合作的一顆心。
二、＜文化的傳承＞
▸ 一大批老人家，只有一班少年。
▸ 劇場觀戲給人鄭重、嚴肅的感覺。一些老人對表演的重視令我十分驚訝。
▸ 一班老人家對粵劇還是充是滿熱誠，雖然現今大部分的人都對粵劇沒有興趣，但有一班年青人繼續維持這一顆心。
▸ 我感受到老一輩對粵劇的狂熱喜愛。
▸ 我可以從觀眾的反應中看到上一代對粵劇的喜愛和熱誠。我們這些年青人與他們成了強大的對比。
三、＜對粵劇的期望＞
▸ 戲場觀戲令我對粵劇產生敬畏之心，因為我沒有想像過原來演出粵劇是需要準備這麼多束西的。
▸ 我覺得演員很有毅力和恒心。因為整套粵劇時間十分長，再加上排練，一定花了不少時間，如果是我，我可能已放棄了。
▸ 也希望粵劇界不會出現青黃不接的情況
四、＜其他＞
▸ 有些沉悶，有些不明白，但是亦覺得有些小趣味。

粵劇問卷調查結果（問題7）

粵劇問卷調查（前）
問題7：你有劇場觀戲的經驗嗎？（若有，請註明觀戲地點及劇目）

▶ 沒有。
▶ 有，香港大會堂。紫釵記。
▶ 有，小學畢業禮看過一小段「帝女花」。
▶ 有，高山劇場，「花木蘭」。
▶ 新光。

粵劇問卷調查（後）
問題7：戲棚觀戲帶給你甚麼體驗？請詳述感受。

一、＜戲棚特色＞

▶ 在竹棚裡看粵劇。
▶ 戲棚觀戲令我對那些工人十分佩服，他們能夠用人手去建成一個那麼大，那麼穩固的戲棚，我很佩服他們。
▶ 戲棚給我一很特別的感覺
▶ 好危險，搖搖欲墜，地面凹凸不平，感謝主令到個台唔會塌。
▶ 我感受到能有這種藝術特色是十分難得的，同時佩服建築者們的心思。
▶ 在戲棚觀戲會比在劇場辛苦，因為設備沒有那麼完善。
▶ 戲棚與劇場有很大分別，那裡是沒有空調的。那次我們有幸參觀後台。最初，我以為戲棚的後台可能是很凌亂的，但當我們參觀時，都發現後台的擺放是井井有條的，而戲棚十分堅固。
▶ 第一次到戲棚觀賞粵劇，內部架構跟戲院的很不同。
▶ 而戲棚的建築就令我大開眼界。
▶ 在戲棚觀戲能帶給我濃厚的「粵劇」和中國氣氛。每一個看粵劇的觀眾都十分投入，每一個台上的演員都投入地演出，令到整個戲場都很有氣氛，比起在電視上看真是好得多。而且，在中二的粵劇課程裡，我非常高興能夠進入後台參觀，這對我來說是一個很特別和有意義的事，因為觀眾本來是不能進入後台的，而且那裡是用竹搭建，令我大開眼界。
▶ 劇棚觀戲帶給我新奇有趣的體驗，用竹搭建而成和一根釘子也沒過的戲棚令我感到十分驚訝，戲棚的各種佈置都令我十分好奇。另外，戲棚和劇場不一樣的地方其中一樣是座位的質料，戲場的是軟的，而戲棚的是硬的，所以我坐了幾個小時，屁股都快要扁了。
▶ 我覺得戲棚這地方很特別，因為可以在用棚造成的地方觀戲很新奇。另外在戲棚觀戲和在劇場觀的感覺很不同，在戲棚外有很多食物和特色的物品售賣。
▶ 築得很美麗，很震撼
▶ 那次是我第一次到戲棚看戲，感覺十分新穎。
▶ 因為戲棚的設計十分有趣，而且非常熱鬧，令人人都樂在其中。
▶ 體驗到戲棚是多麼雄偉壯觀，能用簡單的竹搭成戲棚，而且能容納成千上人，氣氛比在沙田大會堂好，傳統。
▶ 我第一次發現原來以竹搭成的建築物也可以很穩固，感覺很新奇。

一、<戲棚特色>
▸ 是中國一個十分特別的傳統。
▸ 我可以看得到戲棚簡單而堅固的設計，令我大開眼界。
▸ 戲棚觀戲則為我帶來深刻的體驗。到西九大戲棚的觀戲是我第一次於竹棚裡進行室內活動。我從未想像過如此簡單的植物—竹，竟然可以成為支撐數以百計的人，甚至是一年一度重要表演的表演場地建築材料。如此構造簡單的木，卻可成為支撐重要表演的材料，確實令我印象深刻。
二、<戲棚觀戲感受>
▸ 這次是我第一次參觀戲棚，與戲場不同，這裡充滿熱鬧的氣氛，人聲沸騰。可是，表演剛開始，人們就緊閉嘴巴，專心致志地觀看整個表演。內容大部分都關於「武」，少不免會發生打架，回想起來，真是既精彩但驚駭。
▸ 劇場較為悶熱，很熱鬧。
▸ 我十分感受到真正的傳統粵劇氣氛。當我踏入大戲棚，像是到了幾十年前一樣。與那些公公婆婆一起看粵劇十分有趣。比起之前在戲場觀戲的多了很多高難度動作，如打前空翻、翻跟斗等，坐在台下的我眼前一亮，完全無法不拍案叫絕。這次的經驗該是畢生難忘的。
▸ 戲棚觀賞的粵劇是包含了打的成份。我很欣賞那些演員，因為他們做了很多高難度動作，相信一定花了很多時間，才能有這樣的表現。
▸ 覺得十分精彩，不會感到沉悶。
▸ 戲棚觀戲的氣氛比較熱烈。人們隨意拍手歡呼，沒有劇場那麼拘束。
▸ 在戲棚觀戲能帶給我濃厚的「粵劇」和中國氣氛。每一個看粵劇的觀眾都十分投入，每一個台上的演員都投入地演出，令到整個戲場都很有氣氛，比起在電視上看真是好得多。
▸ 震耳欲聾的體驗，耳膜也快要穿和聾掉了
▸ 聲音比較零散，人們觀看時不斷叫「好！」，氣氛高漲。
▸ 我體驗了民間對粵劇的興趣。他們不論地方以及環境都到大戲棚支持以及觀賞折子戲，讓我感受到他們的熱誠。他們會在演員們表演時歡呼喝彩，拍手鼓勵，讓對粵劇不太熱情的我也不禁和他們一樣大聲歡呼拍掌，從此可見人們對粵劇的熱誠和興趣是多麼的深厚。
▸ 戲棚觀戲令我感到很熱鬧和很有氣氛。因為戲棚充滿了不同種類的人，有外國人也有中國人，另外，當天天氣很好加上場地佈置很漂亮，所以令我感到氣氛十分好。
▸ 原來欣賞粵劇可以是十分有趣的。
▸ 我覺得在戲棚觀戲比在劇場觀戲的氣氛好，比較親。雖然戲棚的座位沒有劇場的舒適，可是因為它沒有這麼華麗，觀看的人比劇場的還要多。在戲棚觀看大戲的人需要考慮他人，他們能盡情為台上的演員歡呼拍掌。我也認為戲棚的演員劇場的笑得更好。因此，戲棚給我一種更親切、更溫暖的感覺。
▸ 因於戲棚裡所觀的是折子的武打戲，感覺上比上次觀看的文戲較有趣，時常看到驚喜，因此，也令我印象深刻。
▸ 比劇場觀戲熱鬧。時間比較短但比較有趣。而且武打戲比較多，演員的演出亦非常精彩。
▸ 比較有興趣
▸ 能令我回到以前時代去劇棚觀戲，令我感受到另一番風味。雖然沒有舒適的冷氣，但坐在戲棚裡也感受到粵劇的氣氛。

三、＜文化的傳承＞
▸ 現場多人的程度超乎我的想像，很多老人也是站著幾小時來看戲。十分熱鬧。 ▸ 我更感受到前一輩的人的對粵劇濃厚的感情。

粵劇問卷調查結果（問題8）

粵劇問卷調查（前）					粵劇問卷調查（後）				
問題8：你現在對粵劇的興趣是： （最少）　1／2／3／4／5　（最多）					問題8：你現在對粵劇的興趣是： （最少）　1／2／3／4／5　（最多）				
1	2	3	4	5	1	2	3	4	5
(6)	(10)	(17)	(5)	(1)	(0)	(2)	(18)	(16)	(1)

原因：	原因：
1：共6人 ▸ 因為我不明白，認為那些化妝很恐怖。 ▸ 悶。 ▸ 不感興趣，覺得吵耳、麻煩和乏味。 ▸ 覺得粵劇好深奧。 ▸ 很無聊，每次都會入睡。 ▸ 不太認識，有點沉悶。 ▸ 我不喜歡做戲。 2：共10人 ▸ 雖然那些舞台設計、衣服都很美，可是我不太明劇中想表達的意思和故事。 ▸ 因為我覺得粵劇很困難。 ▸ 沒有太大興趣，悶。 ▸ 因我經常不明白故事的內容。 ▸ 唱歌方面很弱。 ▸ 對粵劇沒有特別興趣，認為是一種中國的傳統特色。 3：共17人 ▸ 因為我對粵劇的認識不多。 ▸ 沒有甚麼特別感受和興趣。 ▸ 不太喜歡唱歌。 ▸ 不感太大興趣。 ▸ 小學接觸過，覺得挺有趣的。 ▸ 粵劇有些地方比較沉悶 ▸ 我覺得它已經式微 ▸ 不太聽懂對白，覺得沉悶和題材不適合我	▸ 歌很好聽，很有文化，很有趣。 ▸ 我認為粵劇很有挑戰性，而且粵劇無論是服飾和化妝都很有特色。 ▸ 透過看粵劇，不僅讓我認識許多的中國歷史資料，更明白到「勤能生巧」這個道理。看見別人勤奮的不斷練習，花上了半天甚至一天。他們的毅力，使我十分好奇和感興趣，想知道他們勤奮用功的原因。 ▸ 是中國傳統文化，十分有意義，不想讓它失傳，想瞭解更多。 ▸ 因為今年的課程令我對粵劇改觀 ▸ 不辦都無乜興趣 ▸ 可以用粵劇和西方歌劇比較，以及對粵劇改觀，過程十分有趣，增添不少趣味性。 ▸ 因為我認為自己不怎有粵劇天分，所以沒有太大的興趣。 ▸ 現場看「帝女花」時悶得想睡覺，還提不起興趣看下去。但到學習做手時，感到很有趣。 ▸ 更加瞭解粵劇，改變了我對粵劇不喜歡的想法。明白到不是只有長者會喜歡粵劇。 ▸ 因為我表演過粵劇後覺得原來粵劇並不容易學，需要恆心和耐力。 ▸ 粵劇有時候也挺有趣，但我對它的興趣不大。 ▸ 雖然分析了不少粵劇，但仍然是對粵劇沒有特別感覺。不過，可以肯定的是，我對粵劇的認識加深了很多。

粵劇問卷調查（前）	粵劇問卷調查（後）
▸ 對舊時的東西有興趣 ▸ 好像是公公婆婆看的……不太適合我。 ▸ 唱的音域太高、太刺耳，有時音樂音響太大，感覺嘈吵。 ▸ 有些的東西很有趣 4：共5人 ▸ 中國傳統，意義極大，值得傳承 ▸ 有特色，認識不深 ▸ 因為粵劇漸漸式微，雖然我不想加入粵劇行列，但希望瞭解些粵劇的資料。 ▸ 這種傳統藝術很特別，令我很感興趣。 5：共1人 ▸ 覺得很特別。	▸ 我對故事情節和人物的造型挺有興趣，但我不喜歡太過冗長的表演。 ▸ 我在中二級參加了很多關於粵劇的活動，加深了對粵劇的興趣。 ▸ 因為我雖然喜歡粵劇的演出教習和表演，但是表演的時間太長，令我失去集中精神欣賞。 ▸ 本來在中二前我對粵劇是毫無興趣的，但經過不同的課程教導後，不但對粵劇認識加深了，還令我感興趣了，因為我透過不同的活動，累積了不少經驗。 ▸ 粵劇很動聽，動作婀娜多姿十分優美而且是我國的文化遺產。 ▸ 不是有很大興趣，因為有少許悶，但同時我又想瞭解更多歷史。 ▸ 因為經過深入研究一些粵劇的劇本、人物角色性格分析後，讓我明白到不只是方面的歌劇很精彩，中國的粵劇也可十分精彩，甚至出色過西方的歌劇。可惜是因為我不能完全明白人物之間的一些對話，因此削減了一些興趣分。 ▸ 只對感興趣的劇目感興趣 ▸ 粵劇有一定的難度，但我想體驗一下人們口中珍貴的中國文化 ▸ 因為我覺得粵劇比平日的電影或話劇更截然不同，給我一種很特別的感覺。 ▸ 粵劇是挺有趣的，但我對它興趣不大。 ▸ 能同時唱歌、做手和走位的人真的十分厲害，而且每一個細節都有值得我們學習的地方，例如：化妝、服裝等。 ▸ 因為我對於粵劇的演出感到很有興趣。 ▸ 因為過幾個月的認識，參觀後台，沙田大會堂看帝女花，港大表演和演出教習，發覺粵劇是有趣的，新奇。 ▸ 粵劇的化妝和服裝都十分有趣和特色。粵劇的動作都有著長遠的歷史，不同的角色都有不同的化妝和唱調。 ▸ 除了沉悶地坐著看粵劇外，我們還可以在粵劇創作及表演上找到樂趣。 ▸ 我對粵劇的化妝及動作有興趣 ▸ 課程令我想知更多關於粵劇的知識

粵劇問卷調查（前）	粵劇問卷調查（後）
	▶ 因為我對粵劇的瞭解不深，所以不明白某些做手和對白
	▶ 上次參觀了西九大戲棚的後台，見識到平常的粵劇以外的場境
	▶ 從前我於一些觀戲的劇院裡，看到的觀眾都大多是長輩們；再加上於電視上宣傳粵劇表演，也就是會播放一小段節錄至粵劇的片段的廣告，我都不能透徹瞭解演員們到底在唱甚麼，因此我對粵劇，可說是毫無興趣。但透過這學年的粵劇課程後，我在粵劇的不同方面，如劇本內容、化妝服裝方面等等，都有更深的認識。我認為當我對一事物有更透徹的認識時，我會對那事物增加興趣，就好像粵劇一樣。我是因為對它有更透徹的認識而增加興趣。
	▶ 我對粵劇已經產生一定的認識，而我覺得粵劇十分有趣，所以我想瞭解多過關於粵劇。
	▶ 舞步有興趣，但對唱沒有興趣。
	▶ 粵劇的化妝比較多樣化，有分忠與奸。而且聽說粵劇演員的禁忌很多，令我產生很大的興趣。

粵劇問卷調查結果（問題9）

粵劇問卷調查（後）					
問題9：本年度參與的粵劇學習中，你最喜歡那些部分？					
1.劇本分析					

不喜歡	1 (1)	2 (9)	3 (18)	4 (8)	5 (2)	喜歡

不喜歡原因	喜歡原因
▶ 當在戲棚看戲時，會覺得有些沉悶 ▶ 沒有特別 ▶ 很悶 ▶ 較悶（2） ▶ 劇本太長 ▶ 不容易理解 ▶ 沒甚麼特別 ▶ 小小悶	▶ 因為能使我更瞭解故事內容 ▶ 閱讀劇本，可知更多有關內容，對演出有莫大幫助。 ▶ 在自己學習時，又會覺得挺有趣。 ▶ 可以動腦筋 ▶ 瞭解文言的意思，令我很高興。 ▶ 能讓我更瞭解粵劇的流程 ▶ 對粵劇的劇本加深認識

粵劇問卷調查（後）	
▶ 很難理解 ▶ 因為比較沉悶 ▶ 我不太明白那些劇本 ▶ 劇本實在太長，內容難於明白。 ▶ 很悶 ▶ 有些悶 ▶ 有些沉悶 ▶ 但有點悶	▶ 比較容易明白，而且可以和同學討論 ▶ 像看故事一樣 ▶ 瞭解了劇本的編排，但 ▶ 故事十分吸引 ▶ 因為能深入瞭解故事，尋找樂趣 ▶ 容易明白 ▶ 加深了對粵劇故事的認識 ▶ 挺有趣 ▶ 瞭解故事 ▶ 增加了知識 ▶ 可以理解故事 ▶ 我比較喜歡閱讀文字以及進行分析 ▶ 容易明白

2. 粵劇的人物

不喜歡	1 (1)	2 (3)	3 (14)	4 (18)	5 (2)	喜歡

不喜歡原因	中立原因	喜歡原因
▶ 對他們沒有興趣 ▶ 沒有特別感覺 ▶ 只有「帝女花」和「木蘭」比較熟悉 ▶ 沒甚麼特別 ▶ 不夠有趣 ▶ 對人物不大有興趣 ▶ 沒甚麼新意 ▶ 內容較悶	▶ 中立 ▶ 一般 ▶ 普普通通	▶ 很有趣，他們很厲害 ▶ 他們的傳奇故事十分吸引我 ▶ 有些興趣 ▶ 有故事聽 ▶ 可以知道人物的個性 ▶ 每個角色的性格特點都不同 ▶ 角色的性格特點較吸引 ▶ 人物形象鮮明 ▶ 能深入不同方面瞭解角色的性格，很有趣。 ▶ 有趣地瞭解人物 ▶ 栩栩如生 ▶ 很有趣，很吸引 ▶ 很輕鬆 ▶ 人物生動、有趣 ▶ 很有趣 ▶ 瞭解人的性格，很有趣。 ▶ 能讓我觀戲更容易 ▶ 很有趣 ▶ 吸引 ▶ 能夠更瞭解故事 ▶ 分析人物的性格挺有趣 ▶ 能瞭解人物的性格

粵劇問卷調查（後）		
		▸ 粵劇人物，有忠有奸，能引起戲劇的高潮。 ▸ 十分有趣

3. 劇場觀戲

不喜歡	1 (1)	2 (3)	3 (11)	4 (16)	5 (6)	喜歡

不喜歡原因	喜歡原因
▸ 有點兒悶 ▸ 時間很長 ▸ 很想睡覺，因為看不懂 ▸ 有點悶 ▸ 觀戲時間太長 ▸ 以前曾欣賞過粵劇，所以沒多大的戲趣 ▸ 我曾去過這些地方 ▸ 不明白故事内容 ▸ 要看到深夜 ▸ 不太明白情節内容 ▸ 睡著了	▸ 平時沒有得看 ▸ 是第一次現場觀戲 ▸ 動作畫面最能吸引人，亦包括吸引觀衆 ▸ 喜歡帝女花 ▸ 新奇 ▸ 親身體驗，感受特別 ▸ 很有趣 ▸ 第一次現場觀看粵劇 ▸ 第一次親眼觀賞粵劇 ▸ 服裝很華麗 ▸ 可以欣賞精彩的粵劇表演 ▸ 很特別 ▸ 給我特別體驗 ▸ 第一次看完整套戲 ▸ 第一次看粵劇 ▸ 能實地考察，更瞭解粵劇的後台 ▸ 挺好看 ▸ 設計獨特 ▸ 演員們都把整個故事發揮得非常自如。 ▸ 我未去過那些地方 ▸ 好新鮮 ▸ 很新鮮 ▸ 可以讓我深入瞭解，體會到故事内容 ▸ 令我親身觀賞粵劇 ▸ 第一次看粵劇，而且是大型劇場

4. 戲棚考察

不喜歡	1 (0)	2 (0)	3 (5)	4 (24)	5 (4)	喜歡

不喜歡原因	喜歡原因
▸ 對考察總不免有些厭倦 ▸ 因為我以前也曾參觀戲棚，因此沒多大的興趣	▸ 有趣 ▸ 能夠參觀戲棚後台 ▸ 卻收穫不少

粵劇問卷調查（後）	
▶ 沒甚麼特別感覺	▶ 很有氣氛，更熱鬧 ▶ 增廣見聞 ▶ 喜歡其建築華麗 ▶ 較觀戲有趣 ▶ 能感受到真正大戲的氣氛 ▶ 第一次到與劇場不同的地方觀戲 ▶ 第一次去，很新鮮 ▶ 建築特色非常吸引 ▶ 增加對粵劇的認識，很新奇 ▶ 很少去戲棚，所以很喜歡 ▶ 第一次 ▶ 對戲棚感好奇 ▶ 佈置場地很漂亮 ▶ 難得的經驗 ▶ 我沒有到過這些傳統的地方，機會難得 ▶ 可以和演員接觸 ▶ 戲棚和建築非常有傳統特色 ▶ 很新奇 ▶ 未見過如此傳統的地方 ▶ 眼界大開 ▶ 自己沒有機會參觀後台 ▶ 對我來說是一個新奇有趣的體驗 ▶ 是一個難得的機會去瞭解粵劇 ▶ 難得的體驗 ▶ 第一次去戲棚

5. 演出教習（唱、做、唸、打）

不喜歡	1 （0）	2 （0）	3 （8）	4 （16）	5 （10）	喜歡

不喜歡原因	喜歡原因
▶ 這比較困難吧！ ▶ 沒有天分 ▶ 我認為教習的動作對我來說有點困難	▶ 很有趣（2） ▶ 但透過教習對粵劇興趣提升不少 ▶ 親身體驗，十分有趣 ▶ 挺有趣 ▶ 有興趣 ▶ 很好玩 ▶ 喜歡活動 ▶ 很有新鮮感 ▶ 十分新奇有趣，尤其是平喉、子喉 ▶ 我喜歡唸多些

粵劇問卷調查（後）	
	▸ 可以活動一下身體
	▸ 可以自己親自去嘗試
	▸ 很有趣（2）
	▸ 身體可擺動，不悶
	▸ 大家有一個共同的目標
	▸ 令我能更瞭解粵劇
	▸ 可以樂在其中
	▸ 我從未接觸過粵劇演出，而且比較喜歡做動作
	▸ 可以親身接觸
	▸ 演出教習十分有趣，而且具挑戰性
	▸ 很有趣
	▸ 少許有趣
	▸ 獲益良多
	▸ 可以自己親自嘗試
	▸ 可以感受到粵劇當中的樂趣
	▸ 很好玩
	▸ 辛苦但有趣

粵劇問卷調查結果（問題10）

粵劇問卷調查（後）	
問題10：粵劇學習對你學習中國語文有沒有幫助？若有的話，在哪方面有幫助？請詳細說明。	
沒有幫助	有幫助
4人	31人
▸ 我認為粵劇沒有對學習中國語文有幫助 ▸ 沒有（2） ▸ 沒有太大幫助，不過對中國歷史則有一點點	▸ 有，文化上，詞語上，說話，理解上，文言文，古詩。粵劇中有很多字我不認識，可以學多一點深字。粵劇歌中的句子是用古文、文言文。可以令我對那一方面有進步。 ▸ 有，會在劇本中分析人物性格 ▸ 有。大部分的粵劇情節都參照中國古代，無疑對中史有幫助。加上，閱讀劇本時都會遇到一些不太常用，艱深的字詞，對中國語文有一定的幫助。 ▸ 有，更多地瞭解中國文化，對一些文言文的理解加深了。

粵劇問卷調查（後）	
	▸ 有，粵劇學習能夠令學會更多文言文，例如帝女花的劇本就有很多文言文。在平常中國語文也會看到古文，所以我也能對平常的古文更加瞭解，加容易分析。
	▸ 有。首先劇目上已有很多我不懂的字，而且劇情也可以幫我的寫作思維。
	▸ 有。我學會更多文言文。因為仔細讀「帝女花」劇本時，劇本是用文言寫的。瞭解劇本等同瞭解更多文言，這對我在古文的瞭解更深。
	▸ 有幫助。在粵劇劇本上所看到的優美句子和文言文。我們可以有更深刻的瞭解並認識。在修辭方面也有很大的幫助。在粵劇中，我們要非常瞭解大中的意思才能把劇造好，所以我能藉著這次機會多多瞭解中國語文。
	▸ 有，粵劇的劇本中，很多字也不太懂得讀，不太明白。在讀音方面認識了很多。而且，劇本都會有文言文的出現，對文言文加深理解。
	▸ 有，因為粵劇也是中國文的其中一，所以令我加深了對中國文化的認識，另外，粵劇討論的過程中，運用了很多以前的語文知識。因此，粵劇對我學習中國語文很有幫助。
	▸ 有。閱讀帝女花的劇本令我學會一些較深的詞語。而且，我們透過長平和周世顯的言行，推測他們性格特點，就像做人物描寫的練習一樣。
	▸ 有，因為粵劇的劇本中有文言的詞語，讓我學習更多關於中國語文的知識和應用。此外，粵劇學習令我更瞭解香港獨特的文化。
	▸ 粵劇學習對我學習中國語文有幫助，在文言文方面，粵劇因有很多台詞都用文言文寫的，所以學習粵劇就能幫助我更理解文言文的一些詞語。另外，在閱讀理解方面，因為為學習粵劇其中包括了劇本分析，所以閱讀文章時，便更能清楚明白文章的內容。

粵劇問卷調查（後）
▶ 有。粵劇令我對閱讀中國語文一些古代的文章有幫助。因兩者都是參照中國歷史，這樣我可以在兩方面都可以有所提升。 ▶ 有，在文言文閱讀方面，因為那些劇本通常都是以古文字寫成的。 ▶ 有，令我更加清楚文字背後的意思。 ▶ 有。文言文方面。因為粵劇的內容很多時都關於古代，因而用了文言文。而我學習粵劇能提高我對文言文的理解以及認識。再加上粵劇有些情節與中國歷史有關，因此能令我更瞭解中國語文一些背景歷史。 ▶ 有，認識更多詞彙 ▶ 有，粵劇中的平平仄仄和中國語文的發音有幫助。有些字不太精確短道讀音，通過平平仄仄能大約猜到，特別是文言文。 ▶ 有。粵劇加深我瞭解故事情節的能力。和在作文方面加深了我的詞庫。 ▶ 有。因為粵劇是由古時留存下來，所以有時有包含了些文言古文，可以令我們在文言文方面加深認識。 ▶ 瞭解了中國傳統故事，明白更多中國戲曲。 ▶ 我認為學習粵劇有助我們學習文言文及古詩。 ▶ 有。更熟悉「木蘭辭」和更瞭解「木蘭辭」的內容。和學會了一些粵劇專用的詞語。 ▶ 有。做粵劇學習能使我讀字更加清晰響亮。除此以外，我也會從粵劇的劇本中學習到中國的歷史和運用的手法。這可讓我在寫作的方面有更高的層次。粵劇也可鍛鍊我們的自信心。這樣我們在面對考試時不會感到害怕。 ▶ 有。在唱戲時咬字要清晰，所以說話好了。在創作白欖時增強了對押韻字創作的認識。 ▶ 有，在詞歌及古詩及文言文方面有幫助。 ▶ 有。作文的時候多了靈感。 ▶ 有。我可以更瞭解以前漢字的歷史。 ▶ 有點兒幫助。粵劇學習當中我學到了一些從未接觸過的詞語。還有這學習令我更記緊「木蘭辭」。

粵劇問卷調查（後）	
	▶ 我認為粵劇學習對我學習中國語文有幫助。而我認為那幫助是在寫作方面的幫助。除了記敘、抒情、說明以及議論文，我們偶爾也需發揮自己的創意，去寫如故事創作的題目。而天馬行空的創意，就絕對會是這類文章取得好表現的關鍵。而每一齣粵劇的故事內容不僅是獨一無二，與其他故事無重疊或相似之處，而且每一小情節都出乎我意料之外，帶給我驚喜。而當中的創意，當我吸收過後，就可以成為我的一塊「踏腳石」，讓我創作出更富創作力的故事。 ▶ 有些幫助，在言語方面。因為從分析劇本當中，我們學到不同的詞語和感情表達方式。 ▶ 學了些字的正確讀音 ▶ 有。中國粵劇是中國文化的其中之一，令我加深對國家的認識。而且看劇本內容有時可能有點不明白，上網找查令我會學懂多點中文。

粵劇問卷調查結果（問題11）

粵劇問卷調查（後）	
問題11：粵劇學習有否提升你學習中國語文的興趣？請說明原因。	
沒有提升	有提升
13人	25人
▶ 否，沒有甚麼關係 ▶ 沒有，縱使對粵劇感到興趣，但對中文卻沒有提升興趣 ▶ 沒有，因為始終粵劇是表演的，和平常的中國語文有些差別，不能讓我對中國語文提升更大的興趣 ▶ 沒有，因為我認為粵劇和中國語文的學習扯不上關係 ▶ 沒有，因為粵劇並沒有教我們詞彙、修辭手法，只教我們唱	▶ 有，我會多留意粵劇上字詞的運用 ▶ 能提升增加我上中文課的興趣 ▶ 會，最起碼增加了對學習特別用詞（例：駙馬）及古文的興趣。 ▶ 有點兒提升吧！因為我更瞭解中文，我自然對其更有興趣。加上，粵劇不古板，與平日學習中國語文相比，粵劇加上了「唱、做、唸、打」的元素，比起只看著書慢慢鑽研更有趣 ▶ 會。因為深的歌詞是古文，十分優雅。

粵劇問卷調查（後）	
▶ 沒有（3） ▶ 不能。因為我認為粵劇的重點不在於語文運用技巧 ▶ 沒有，因為粵劇有時候比中國語文更難 ▶ 沒有，因為我認為粵劇和中國語文無太大關係。粵劇只是一項給予觀眾一種娛樂的活動，加上台上演員所唱的，我其實也不太懂，只可靠字幕。所以粵劇學習並沒有提升我學習中國語文的興趣 ▶ 其實沒有提升我學習中國語文的興趣。始終中國語文所學習的內容跟粵劇無關 ▶ 沒有。因為學習中國語文的內容和粵劇學習無關	▶ 有，粵劇都有深遠的歷史，在中文課時我能夠認識更多，同時亦能發現中國語文的有趣之處。 ▶ 有，因為即使對語文和粵劇都有了更深的認識，但仍然有很多未瞭解，又或是未能全然明白的地方。所以，這提升了我對語文學習的興趣 ▶ 有，因為這次粵劇學習挺輕鬆的，而且還順道學了一些語文知識，讓我覺得學習中文其實也可以很有趣和輕鬆的 ▶ 粵劇學習能增加我個人的語文知識，所以我對它有點興趣。另外，粵劇學習這種新穎的教學方法是我從不試過，所以我對它特別新奇 ▶ 有，因為學習粵劇就像是學習中國語文，粵劇和中國語文都可以學到文言文，分析故事，只不過粵劇比較動態 ▶ 有。通過粵劇課程的種種活動，令到趣味提升了。現在知道中語文不單是只讀書本，還有多元化教學 ▶ 有，因為粵劇學習令中文課變得生動，有趣不再沉悶加上老師的耐心教導大大提升我對學中文的興趣 ▶ 會，因為把文字化成歌令我有更深的印象，更大的興趣 ▶ 有。因為粵劇的劇本裡包含了文言文，能提高我對文言文的理解自此以後我不會因不明白一些文言文而放棄中國語文。相反，因我而對文言文有更深入的理解，以後我在中國語文方面（例如閱讀文言文）會更想自我挑戰，測試自己語文水準的程度 ▶ 有。由於粵劇的劇本是文言文來的，所以要清楚故事內容，一定要看得懂文言文解釋。而且我認為文言文比我平時所想的更優美 ▶ 有，因為粵劇是中國傳統文化，所以也連繫到中國語文，所以也加深了我對它的興趣 ▶ 有。這個活動令我發現了原來中國語文的學習可以是非常有趣的

粵劇問卷調查（後）	
	▸ 有。因為粵劇劇本裡的說話、表達方式很有趣，令我有興趣瞭解更多
	▸ 粵劇學習有使我提升學習中國語文的興趣。因為粵劇的劇本大部都來自於中國的歷史，而我能在中國語文的課程中學習到這些歷史
	▸ 有，因為粵劇也算是中國語文的一分子
	▸ 有，因為粵劇的劇本是半白話半古文的。如果我要清楚瞭解粵劇的意見，就要懂得看古文，所以便會提升我對中文的興趣
	▸ 可以，因為令我知道原來這門技藝是很有難度的。要挑戰難度，而且十分有趣
	▸ 粵劇學習有提升我學習中國語文的興趣。粵劇是於我未曾深入認識前就被標籤為十分沉悶的項目，但於我上畢粵劇課程後，我就發現原來它並非如我所想般無趣。而這就正正作了一很好的例子，讓我知道於中國語文方面，其實還有許多我原認為無趣的事物，等待我去發掘其藏於背後，真正的趣味。這事不但引起了我的好奇心，也提升了我學習中國語文的興趣
	▸ 有，因為能用不同的方法去學習中文，十分有趣
	▸ 有。因為即使有更深的瞭解粵劇及中國文化，但依然有很多有趣的知識去等待我們新一輩去發掘。

粵劇問卷調查結果（問題12）

粵劇問卷調查（後）	
問題12：你希望再有機會學習粵劇那方面的知識？	
不希望	希望
1人	36人

粵劇問卷調查（後）	
‣ 不希望	‣ 希望（4） ‣ 今年很少接觸唱那方面，如果有機會可以學會粵劇的唱功會十分吸引 ‣ 演技 ‣ 是的，希望學校安排更多給我們接觸 ‣ 我希望能學到更多關於化妝和服裝方面的知識 ‣ 我想學製作武器、頭飾、衣服及化妝。 ‣ 我希望再有機會學習粵劇化妝方面的知識。 ‣ 與同學一起學習的過程十分有趣，也更加瞭解粵劇。比起分析人物、劇本更為有趣、專心學習。 ‣ 我希望有機會舉習粵劇中的劇目的唱，我想學多一點有關的語文，藉此在中文科上更上一層樓。 ‣ 我希望能再學習新的動作，因為我覺得很特別。 ‣ 我希望有機會學習粵劇的化妝方法，而這也是這次我認為我們做得比較不足的地方。例如到香港大學表演時，很多同學的妝也比較奇怪，令粵劇表演有所不足。 ‣ 我希望學習有關唱和唸的知識。因為那是粵劇的精髓元素，同時也是難掌握的部分。 ‣ 打和唸。這兩方面比較難學，我希望能有機會學習它們。 ‣ 我希望再有機會學習粵劇的化妝這方面的知識。 ‣ 我希望有機會學習關於表演方面的知識。因為這次我沒有參與表演，所以想嘗試。 ‣ 數白欖，因為很有節奏感和有趣，我十分喜歡。 ‣ 我希望再有機會學習粵劇化妝方面的知識。因為化妝會花上演員很多時間。他們不同顏色代表不同的性格，在小生、花旦等又有不同的化妝技巧，若要數上化妝技巧有多少，可說是有成千上萬種。因此我希望再有機會學習粵劇化妝方面的知識。 ‣ 演出教習（唱、做、唸、打） ‣ 我希望有機會學習粵劇衣服的製作 ‣ 學習粵劇的動作

粵劇問卷調查（後）
▸ 如果再有機會，我會希望能再學習粵劇方面的知識，因為身為一個中國人，是應該要更瞭解中國的文化。 ▸ 化妝及服裝。 ▸ 我希望可以瞭解更多服飾方面的知識。 ▸ 動作和唱 ▸ 我希望有機會學習唱。因為我們今次的時間實在太急了，我們並沒有時間學唱，只是學習到粵劇的基本動作。唱是粵劇十分重要的一個部分。無論「武」或「文」都需要唱。而動作只是「武」才要。所以，如有機會，我想學習唱這方面的知識。 ▸ 台步 ▸ 做動作、唱和化妝及服裝 ▸ 我想有機會學粵劇「唱」的知識。 ▸ 做手方面。 ▸ 我希望可以學習武打的部分。 ▸ 我希望再有機學習粵劇。粵劇的歷史，更多劇本內容以及服裝方面的知識。 ▸ 我希望再有機會。 ▸ 是的 ▸ 我希望學習化妝這一方面的知識。因為看著粵劇演員化妝需要很長的時間去完成。好像好困難，所以我想嘗試一下。

附錄9：楊慧思新詩兩首

一〈亂世情詩・帝女花〉

（一）

在深宮帝苑內
剛柔並濟的長平公主
初遇才情滿溢的周世顯
兩顆年輕的心激盪著
互相傾慕的情愫
迸發熱情的花火
閃亮亭院的華燈
含樟樹下共訂盟約
共諧連理是他們的初衷
比翼齊飛是他們的宿願

（二）

無情的戰禍未曾止息
熊熊烈火焚燃帝宮
燒吧　燒吧
燒盡一切浮華美夢
摧毀無數創傷的心靈
國破家亡的鐘聲響起
山川河谷不再歌唱
是君臣拜別的時候
長平與世顯別離對泣
一劍刺痛了帝女的心窩
點滴血淚漸漸流乾
染紅了潔白無瑕的花朵

（三）

是前生種下的因

還是今世積累的緣

遙遙相隔的兩顆心

在冷清的荒野

藉紛飛的風雪融化

邂逅的一刹

沒有久別重逢的衝動

最初不相識

最終也相認

久經冰封的心

再次燃起熾烈的希望

（四）

無月無星的晚上

遙看銀河守護著人間

一對斷腸人以身殉國

冷冷的墳墓將新婚的喜悅埋葬

執子之手仍堅守真愛

有緣無份的今生

瞬即成為絕唱

以砒霜和著苦澀的葡萄酒

一飲而盡的感動

見證了永恒的廝守

生命的終結已然成為事實

凋零的花朵

從此掙脫俗世的羈伴

衝破時空的極限

在最美的國度

滲出醉人的芬芳

二〈紅梅・舞影〉

那是一百萬零一夜的延續
以真愛書寫千載不滅的神話
傳說楊柳折斷了琴弦
點點相思積累西湖沉重的思念
前生未了的緣份
寄深谷的紅梅令花魂重生
風雪飛揚後奏起初春的旋律
草木凋零後必有再生的驚豔

越過時空蘊釀最璀璨的星火
今夜的漆黑燃燒人間的希望
在夜空迸發顆顆閃爍的光芒
明亮的眼眸凝望遠方的星海
酣醉在浪漫動人的舞影
一朵朵紅梅綻放
點染成今生無悔的約定

新美學48　PH0231

新銳文創
INDEPENDENT & UNIQUE

飄渺間往事如夢
——粵劇教與學

作　　者	楊慧思
責任編輯	林世玲
圖文排版	楊家齊
封面設計	劉肇昇

出版策劃	新銳文創
發 行 人	宋政坤
法律顧問	毛國樑　律師
製作發行	秀威資訊科技股份有限公司
	114 台北市內湖區瑞光路76巷65號1樓
	電話：+886-2-2796-3638　傳真：+886-2-2796-1377
	服務信箱：service@showwe.com.tw
	http://www.showwe.com.tw
郵政劃撥	19563868　戶名：秀威資訊科技股份有限公司
展售門市	國家書店【松江門市】
	104 台北市中山區松江路209號1樓
	電話：+886-2-2518-0207　傳真：+886-2-2518-0778
網路訂購	秀威網路書店：https://store.showwe.tw
	國家網路書店：https://www.govbooks.com.tw

出版日期	2020年5月　BOD一版
	2020年6月　二刷
定　　價	650元

國家圖書館出版品預行編目

飄渺間往事如夢：粵劇教與學 / 楊慧思著. -- 一
版. -- 臺北市：新鋭文創, 2020.05
　　面；　公分. -- (新美學；48)
BOD版
ISBN 978-957-8924-91-8(平裝)

1. 粵劇

982.533　　　　　　　　　　　109003408

讀 者 回 函 卡

感謝您購買本書，為提升服務品質，請填妥以下資料，將讀者回函卡直接寄回或傳真本公司，收到您的寶貴意見後，我們會收藏記錄及檢討，謝謝！
如您需要了解本公司最新出版書目、購書優惠或企劃活動，歡迎您上網查詢或下載相關資料：http:// www.showwe.com.tw

您購買的書名：_____

出生日期：_____年_____月_____日

學歷：□高中 (含) 以下　　□大專　　□研究所 (含) 以上

職業：□製造業　□金融業　□資訊業　□軍警　□傳播業　□自由業
　　　□服務業　□公務員　□教職　　□學生　□家管　　□其它____

購書地點：□網路書店　□實體書店　□書展　□郵購　□贈閱　□其他

您從何得知本書的消息？

　□網路書店　□實體書店　□網路搜尋　□電子報　□書訊　□雜誌
　□傳播媒體　□親友推薦　□網站推薦　□部落格　□其他_____

您對本書的評價：(請填代號　1.非常滿意　2.滿意　3.尚可　4.再改進)

　封面設計____　版面編排____　內容____　文／譯筆____　價格____

讀完書後您覺得：

　□很有收穫　□有收穫　□收穫不多　□沒收穫

對我們的建議：_____

11466
台北市內湖區瑞光路 76 巷 65 號 1 樓

秀威資訊科技股份有限公司 收

BOD 數位出版事業部

..

（請沿線對折寄回，謝謝！）

姓　　名：＿＿＿＿＿＿＿＿　年齡：＿＿＿＿　性別：□女　□男

郵遞區號：□□□□□

地　　址：＿＿＿＿＿＿＿＿＿＿＿＿＿＿＿＿＿＿＿＿＿＿

聯絡電話：(日)＿＿＿＿＿＿＿＿＿(夜)＿＿＿＿＿＿＿＿＿

E - m a i l：＿＿＿＿＿＿＿＿＿＿＿＿＿＿＿＿＿＿＿＿